山
外
山

JAMES CAHILL

The
Distant
Mountains

*Chinese Painting of the
Late Ming Dynasty, 1570-1644*

山外山

晚明繪畫（一五七〇～一六四四）

高居翰

石頭出版股份有限公司
Rock Publishing International

山外山：
晚明繪畫（1570–1644）

The Distant Mountains: Chinese Painting of the Late Ming Dynasty, 1570–1644

作　　者：高居翰（James Cahill）
翻　　譯：王嘉驥
審　　閱：石守謙
執行編輯：洪　蕊
美術編輯：曹秀蓉

出 版 者：石頭出版股份有限公司
原英文出版者：Weatherhill, Inc., New York and Tokyo
發 行 人：龐慎予
社　　長：陳啟德
副總編輯：黃文玲
編 輯 部：洪蕊、蘇玲怡
會計行政：陳美璇
行銷業務：許釋文
登 記 證：行政院新聞局局版臺業字第4666號
地　　址：106臺北市大安區敦化南路二段34號9樓
電　　話：(02) 27012775（代表號）
傳　　真：(02) 27012252
電子信箱：ROCKINTL21@SEED.NET.TW
郵撥帳號：1437912–5　石頭出版股份有限公司
製版印刷：鴻柏印刷事業股份有限公司
出版日期：1997年2月 初版
　　　　　2013年6月 再版
　　　　　2024年3月 再版二刷
定　　價：新台幣1,700元

ISBN　978-986-6660-27-6
全球獨家中文版權　石頭出版股份有限公司
有著作權 翻印必究

Address　9F., No. 34, Section 2, Dunhua S. Road, Da'an District, Taipei 106, Taiwan
Tel　886-2-27012775
Fax　886-2-27012252
E-mail　rockintl21@seed.net.tw
Price　NT$1,700.
Printed in Taiwan

致中文讀者新序

　　拙著中國晚期繪畫史第三冊的中文版付梓在即，在此，我應當針對當初撰寫這套書的原委，稍加說明。

　　我在1970年代初期，就興起了撰寫這套書的念頭，那時，有一位出版商要我撰寫一冊中國晚期繪畫史（藉以接續另外一位作者所寫的中國早期畫史）。我推辭了這項提議，原因在於我已經寫過一本介紹中國繪畫的通論性書籍（也就是*Chinese Painting*, Skira, 1960，中文版由雄獅圖書公司發行），我不想再做同樣的事，至少在那個時候不想。但是，我倒是想針對元、明、清三代的繪畫，作較大篇幅、以及比較詳細的研究，於是，我想找一位能夠符合我出書條件的出版商：我要有夠份量的正文，良好的圖書設計，而且，圖版必須配合這每一章的正文，而不是全部集在書末。當時，威特比小姐（Meredith Weatherby）是東京威特希爾公司（John Weatherhill, Inc.）的創辦人兼社長，她很熱情地回應這項計劃。從此，我們有了一段令我受益良多的合作關係，截至目前為止，我們出版了其中的三大冊：《隔江山色：元代繪畫（一二七九～一三六八）》，英文版成書於1976年；《江岸送別：明代初期與中期繪畫（一三六八～一五七〇）》，1978年；以及《山外山：晚明繪畫（一五七〇～一六四四）》，英文版出版於1982年，而本書即是該書的譯本。

　　然而，由這三冊書的出書間隔來看，可以看出我在寫作時所遭遇的一些難題所在。我在第一冊的序文當中，自信滿滿地宣稱，我將以一年一冊的出書速度，在五年之內完成這套書的撰寫工作。事實上，在第一冊付梓之後，我隔了兩年才完成第二冊；從第二冊到第三冊之間，則相隔了四年；如今，這第三冊已經出版了十四年，我的第四冊卻仍在「進行中」。而我原先那份自信滿滿的時間表到哪兒去了呢？

　　原來，此一五年計劃乃是建立在一個很樂觀的想法之下，也就是說，打從1965年我進駐柏克萊加州大學之後，已經教了很多年的中國晚期繪畫史課程，如果我主要根據上課所用的講義來擴充編寫這套書的話，想必是一件相當輕而易舉的事。而第一冊《隔江山色》，的確就是那樣寫出來的，只不過，我又另外加進了一些我在博士論文撰寫期間的研究成果（我的博士論文本來是要處理元代四大家的山水繪畫，後來縮小至只寫吳鎮一人），以及我自己對元代繪畫所作的一些其他的研究。第一冊是目前這三冊當中，篇幅最短的一冊，同時，在研究方法上，也最為傳統。雖然多年來，我一直在開拓各種研究方法，想要讓各種「外

因」——諸如理論、歷史、以及中國文化中的其他面向——跟中國繪畫作品的特色產生聯繫，但在當時，我畢竟還是羅越（Max Loehr）指導下的學生，所以在研究的方法上，仍以畫家的生平結合其畫作題材，並考慮其風格作為根基；至於風格的研究，則是探討畫家個人的風格，以及從較大的層面，來探討各風格傳統或宗派的發展脈絡，乃至於各個時代的風格斷代等等。

及至1970年代中期，我在撰寫《江岸送別》時，已經變得比較專注於其他的問題，而不再像以前一樣，只局限於上述那些問題而已：譬如，注意到以地方派別來歸類藝術家的重要性；職業畫家和業餘畫家分野的複雜性；以及在明代畫家的社會地位與其畫作題材和風格之間，我看到了一些明確的相關性。關於最後這個問題，我在1975年密西根大學所舉辦的文徵明研討會當中，發表了一篇簡短的論文，指出唐寅和文徵明二人，除了都是偉大的畫家之外，他們在許多方面，也各自形成了不同的藝術家類型，無論是他們的生平或是繪畫作品皆然。同時，我也提出，藝術家因其生活模式（我們在中國人的記載當中便讀到這些），而展現出某些特徵，同樣地，其在繪畫作品之中，也會展現出一套彷彿是互相對稱的風格特徵；也因此，唐寅和文徵明基於其現實的處境，不可能互換位置，也不可能畫出跟對方相同的作品。而且，令人驚訝的是，此一對稱現象也同樣適用於同一時期其他畫家身上。於是，我主張除非我們能夠推翻這其中的關連性，或是提出反證，否則，我們就應該正視這些關連，並探索其意涵為何。然而，在這之後的二十年裡，此一觀點從未被推翻，但也從來沒有被全面地肯定過。前些年，我在中國所舉辦的一個研討會當中，重新就這個題目發表了新的論文，我仍然希望其他的研究者，能夠嚴肅地面對這個重大的課題，好好研究藝術家的社會經濟地位與其所選擇的題材及風格之間，究竟有何關連。而不是一味地堅持這個問題並沒有真正的重要性；或者是推說，吾人實在沒有足夠的證據來談這個問題；或乃至於昧於我所提出的這些關連性，而仍然堅持，所有的藝術家不管怎樣，無論他們愛畫什麼，要怎麼畫，都還是可以隨心所欲地選擇。

本書是這套中國晚期繪畫史的第三冊，按照原先的計劃，這套書一共要寫五冊。第四冊將探討清代初期的繪畫，目前還在撰寫中（已經進行了有十七、八年之久了）；我有信心能夠在最近幾年完成這一冊，然後以英文和中文兩種版本付梓。第五冊則是處理十八世紀初一直到二十世紀中期（或更晚近）的中國繪畫，但是，有鑑於撰寫最後這幾冊所可能面臨到的困難，究竟第五冊是否能夠完成，則比較有疑問。

讀過第一、二冊，也就是《隔江山色》和《江岸送別》的讀者，很快就會發現，第三冊的寫作企圖比起前面兩冊，都要來得更為壯闊，我有意將各種多元的因素交織起來，以便針對藝術家及其畫作，進行更為豐富且複雜的論述：地域、社會和經濟地位、理論立場、對傳統所持的態度等等因素，都在討論之列。然而，我在書中所運用的這種複雜度較高的立論方式，並不單純只是因為我研究方法的改變而已；這同時也反映了我所面對的材料，也有其複

雜性。我相信，跟前人相比，此一時期畫風及題材的選擇，也跟上述諸多外因之間，形成了更為緊密的環節互扣關係，因此，當藝術家以某些畫法來描繪某些主題時，或是諸如此類等等，他們也許是在表達自己在藝術以外的一些立場。在此一較為晚期的階段裡，由於文獻的記載比較完備，所以，我們可以處理一些元代或明代初期所難以探討的課題。再者，此一時期的中國社會正經歷著巨人的變化，特別是商品經濟的蓬勃發展，而商人階級也逐漸走向了歷史舞台的前端，進而與其他的社會團體產生交流，諸如老一輩的士紳階級、官場上的權力結構、以及數量不斷在增加的失意文人等等。諸如此類的歷史發展，是如何地影響著晚明的繪畫呢？這也是本書的重大主題之一。有的批評家則認為，本書對於此一主題的處理並不理想，對於這項批評，我除了表示同感之外，並不準備做任何答辯，而且，我可以胸有成竹地說，未來其他的學者必定會有更好的成績才是。但是，總得有人拋磚引玉；而本書對晚明繪畫所作的研究，其意即在於此。而且，在第四冊的清代初期繪畫當中，我還是會繼續秉持此一研究方向。如今，我這幾部著作的中文版已經問世；對於中文讀者而言，中國學者針對同一範疇，已有許多優秀的論著，如果說，我幾部著作還能夠作為補充之用，進而提供一種不同的觀點的話，那麼，我會倍感欣慰。

1982年，與本書英文版同年出版的還有《氣勢撼人：十七世紀中國繪畫中的自然與風格》（中文版由也是由石頭出版股份有限公司獨家出版），該書是根據1979年，我在哈佛大學諾頓講座講演的內容所編寫而成；無論是所處理的畫家、畫作、以及議題等等，這兩本書顯然有些重疊之處。但是，《氣勢撼人》一書比較專注於繪畫的意義、定型化、以及風格等問題，而《山外山》一書的意圖則是以此一時期的繪畫為範疇，按部就班地針對各個畫派及畫家，進行比較廣泛而詳盡的敘述。放眼當前藝術史學科的發展，此一研究方法當然還是比較老式的；然則，在藝術史學界還沒有完全放棄以編年、地域、和派別為導向的論畫方式之前，以此一作法來處理晚明繪畫，似乎還是很值得一試的。

本書英文版的難度頗高，將其轉譯成中文，必須耗費極大的時間與精神，在此，我非常感謝王嘉驥君所花的心血；同樣地，我也非常感激石頭出版股份有限公司的創辦人暨社長陳啟德先生，感謝他目光遠大，願意將這幾部書製作成中文版發行，而且終於克服萬難，很順利地完成了此一出版計劃。

序言

　　本書係先前所擬一套五冊中國晚期繪畫史計劃中的第三冊。目前已出版的兩冊為《隔江山色：元代繪畫（一二七九～一三六八）》（1976年，以下簡稱《隔江山色》），以及《江岸送別：明代初期與中期繪畫（一三六五～一五八○）》（1979年，以下簡稱《江岸送別》）。我在《隔江山色》的序言中，曾經樂觀地表示，大約可以按照一年一冊的速度出書；如今的結果卻是，本書在《江岸送別》出版後四年，才得以問世。兩書之間，另有一出書計劃介入（即《氣勢撼人：十七世紀中國繪畫中的自然與風格》，劍橋：哈佛大學出版社，1982年），該書並不在上述畫史之列，且其內容性質也極不相同。再者，事實證明，以晚明繪畫為題著書，要比原先所設想的困難許多。

　　我已盡己所能，儘量不讓讀者感到本書難以閱讀。不過，無可避免的事實則是：儘管晚明有許多畫作不但深具感染力，且極引人注目，然整體說來，此一階段的作品並不像明代稍早或宋代作品那麼具有「娛樂價值」，而且，在畫作的表現方面，晚明的繪畫也顯得較為複雜。晚明畫家除了創作出許許多多分外有趣的作品——其中也不乏精妙之作——之外，他們也以極為錯綜複雜的方式，與傳統畫史建立關連，同時，也與其當時代的文藝理論結合，形成繁複的互動關係，成為此一時期，特受鍾愛的一種文化遊戲。晚明畫家的創作往往極為知性化，且對藝術史極為自覺；雖則我們無須探觸其時代課題，而仍舊可以賞析晚明畫家的作品，然則，這樣卻會嚴重束縛住我們對作品的閱讀。我的寫法乃是將作品的每一面向都展陳出來，如此，可以讓有心的讀者，深入晚明時期罕見的多重藝術史情境之中。

　　基於此一選擇，有些讀者可能會覺得本書討論畫作的方式，過分著重形式的分析，或者，在畫家風格的淵源及其宗法的典範方面，著墨過多。不過，此一取徑角度，絕非僅是我們今日先入為主的偏頗看法，而是我們根據畫家個人在畫上的題跋及著作得知，這些都是畫家在當時代所主要關切的課題。由晚明的畫作中，探知畫家創作的原意及情感寄託，我們不應僅以賞析為滿足，同時也必得瞭解畫家為創作所賦予的層層意念聯想及內涵。

　　最複雜的是董其昌。如同他在晚明繪畫中所占有的地位，他也是本書的核心。時至今日，他仍是一個具有爭議性的人物；仍有許多人認為他並非一個獨具原創力或特有成就的畫家。書中關於董其昌的篇章或許顯得特別冗長，然而，此處似乎也是一個絕佳的機會，可以讓我們全面地對董其昌其人、其作、其畫論、以及其對畫史的影響，進行完整的探討與呈

現，從而，藉此發掘這諸多層面之間的關係為何。將董其昌一章置於全書最中間的另一意圖，則是：希望對業餘文人畫的現象作一界定，區分其與職業畫家在實踐方式上的不同，並且，更進一步地了解，在不同的時期與處境中，這種業餘文人與職業畫家的分類，有何意義與局限。

對於有些學者提出批評（見於近日幾篇評論與專文），認為持續以業餘文人與職業畫家的方式來區分中國繪畫，無異是助長中國畫論歷來貶抑職業畫家的偏見。對於此一看法，我只能再一次地指出，想要以排拒的方式，拒絕承認業餘文人與職業畫家之間所可能存在的任何差異，是無法真正將偏見掃除殆盡的；唯一的方法，只有重新調整我們對舊有區分方式所賦予的價值觀。再者，如果我們承認並試圖去瞭解，藝術家的畫風與其所處環境（經濟條件、社會階層、以及交遊情形等等）之間，存在著種種相互的關聯性，而我們能夠不以忽略或輕忽的態度，去對待這些現實因素的話，那麼，便可更緊密地將晚明繪畫與同時代的政治史、思想史及社會史作整體的結合。同樣地，如果說我們對上述諸課題有過度強調之嫌（再次借用先前已有的語彙來說，「混合論者」（lumpers）總是會對「分別論者」（splitters）有此質疑），那麼，我們會說，那是因為我們從創作者的畫作與著作中發現，採取此種方式處理晚明繪畫，不但更為有趣，同時，也更符合晚明時代的特質。

在撰寫本書期間，我參考了許多學術界同僚及學生的著作，同時，對於他們所提的建議與協助，我也欣然領受之。關於此，我已儘量在註釋中表達個人的感激之意。不過，在諸多學術同僚之中，我仍然要特意向何惠鑑、古原宏伸以及吳訥孫等人致謝；在歷年來的學生之中，我也要謝謝茱蒂‧安德魯絲（Judy Andrews）、安‧伯克思（Anne Burkus）、小林廣川（Hiromitsu Kobayashi）、梅‧安娜‧龐（Mae Anna Pang）、豪爾‧羅傑斯（Howard Rogers）、文以誠（Richard Vinograd）諸位。台北故宮博物院負責1977年《晚明變形主義》畫展的研究及著錄撰寫同仁，尤其值得稱道，他們對晚明繪畫的研究，多所貢獻。徐澄琪與張珠玉二位曾在古文的翻譯方面，提供許多協助；珍‧德柏瓦絲（Jane DeBevoise）與金思（Ching Sze）則協助索引與圖說的製作。本書的地圖仍是摩根女士所負責（我們應再次說明，圖中所用省界、疆界、地名，皆以今日為準，並未還原成晚明時代的名字。）對於上述每一位，我都心懷感激；同時，對於許許多多博物館主事的同仁以及收藏家等，他們慨允我登載他們所典藏的作品，並一再耐心地協助、提供、或回應我所需要的照片和資訊，我也特此申謝。

目錄

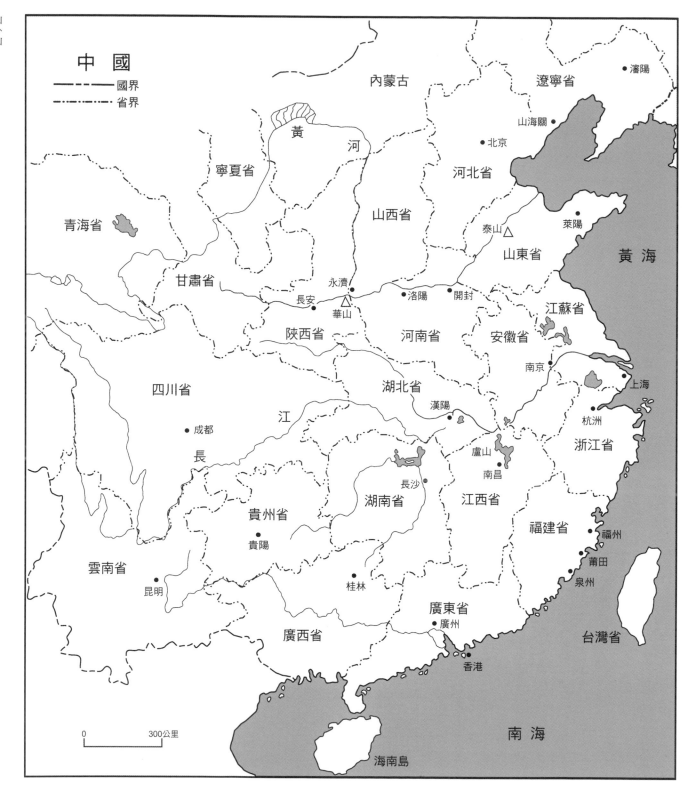

中　國

— · — · — 國界
— · · — · · — 省界

內蒙古　　　遼寧省　　　　瀋陽

黃　　　河　　　山海關 ·　　北京

寧夏省

青海省　　　　　　　　　　河北省

山西省

甘肅省　　　　　　　　　　泰山 △　　萊陽

　　　　　　　　　　　山東省　　　　黃　海

　　　　　　永濟

陝西省　　長安　　洛陽 ·　開封
　　　　　華山 △　　　　　　　江蘇省

　　　　　　河南省　　安徽省

四川省　　　　湖北省

江　　　　　　　　　　　南京 ·　上海

　　成都 ·　　　漢陽 ·　　　　杭洲 ·

長　　　　　　　　　盧山　　　浙江省

　　　　　　　　　　　南昌 ·

貴州省　　湖南省　　江西省

　　　　　　長沙 ·

　　貴陽 ·　　　　　　　福建省　福州 ·

雲南省　　　　　　　桂林 ·　　　　莆田 ·

　昆明 ·　　　　　　　廣東省　　　泉州 ·

　　　　　廣西省　　　廣州 ·　　台灣省

0　　　300公里

　　　　　　　　香港 ·

　　　　　　　　　　　　南　海

海南島

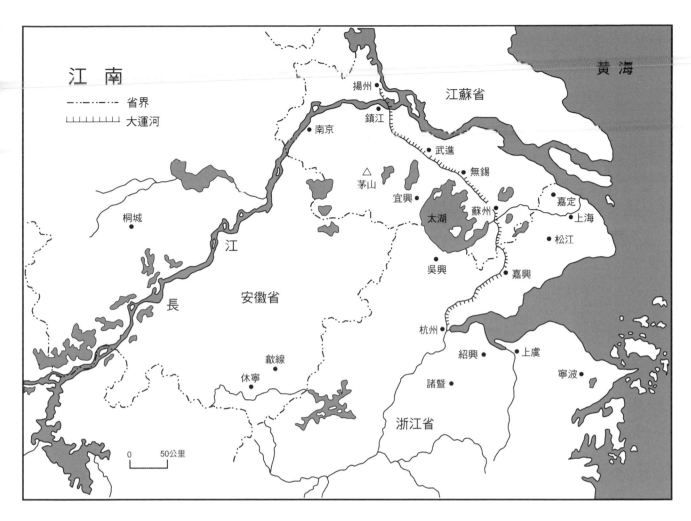

江 南

省界

大運河

黃 海

揚州
鎮江
江蘇省
南京
武進
無錫
茅山
宜興
嘉定
桐城
太湖
蘇州
上海
松江
江
安徽省
吳興
嘉興
長
杭州
歙線
紹興
上虞
休寧
諸暨
寧波
浙江省

0 50公里

第1章
背景與課題

　　本書的計劃肇始於晚明繪畫特殊的屬性與活力。較諸以往，此一時期的繪畫更為知性化、更自覺、且更為內省。以往的畫史從未如此受到外在處境——諸如畫論上的課題，社會與政治的變局，以及其他種種動因等——所感染。晚明的繪畫比中國以往任何一個時代，都更關心過去的傳統，無論是高古或近古皆然：對於高古傳統敬重的態度，可由當時鑑賞與收藏之風見出；對於近古傳統的關注，則可從畫家依附地區傳統，或是地域流派間的黨同伐異現象看出。晚明畫家以及當時代的作家對於繪畫多有議論，雖則在此之前，也曾不乏專精之輩，但是相較之下，晚明畫論數量之多，已足以令元、明兩代的論者瞠目無語。而如果我們相信（與已故的學者李文森〔Joseph Levenson〕一樣）：在思想史與文化史之中，緊張的狀態（tension）乃是一種健康的現象，而且，凡是創造力最強盛的時代，其時代的課題往往也至為明確不過，而對於身處此一時代的人們而言，這些課題也恰有其迫切性；以此角度觀之，則晚明畫家也創作了大批特具原創力，且格外多樣的作品。

　　對於這樣一個時代，想要瞭解其藝術發展的情形，必得對此一時代的課題有幾分認識，因為繪畫作品的意義往往是應此而生的。也因此，我們對於晚明一代幾個重要課題的討論，也會持續貫穿本書。為了讓一些並不熟悉中國畫史的讀者較為省力，我們會將晚明以前的畫史作一簡述，作為本書的開始。（已經讀過先前兩冊，或者參考過任何中國繪畫史佳作的讀者，則可跳過此段，雖然此段簡論仍可讓這些讀者溫故知新。）此一提綱挈領的大要，主要是為了介紹本書後面所將探討的許多藝術家及繪畫流派；如果說，此一簡述讀起來像是人名錄，那是因為我們刻意的安排。我們先以西方藝術史家的觀點，針對「中國繪畫史的過去」作一陳述，而後，會再簡要地回到同一段歷史，從中國畫論的角度來看，一直敘述到晚明時期的繪畫。

　　我們將會看到，中國畫論對於自己畫史的歸納，最終總結於董其昌所提出的南北宗論。任何探討晚明繪畫的著作，必定不脫董其昌；視董其昌為晚明最了不起的藝術家及畫論家，此一觀點自從董其昌所在的晚明時代起，以迄於今，一直甚少有人質疑，在此，本書也不準備提出任何疑問。第一章的討論結束於華亭派（或稱松江派，董其昌即屬此派）與吳（即蘇州）派畫家的分道揚鑣——後者曾經擅場十六世紀畫壇。此一段落可以視為是第二章與第三章的楔子；此二章專論蘇州與松江兩派畫家。在探討董其昌及其文化圈時，我們還會提出其他蘊含在這些畫家作品之中的課題，尤其是「仿」——或創意性地模仿古人風格——的問題。

第一節　晚明以前的繪畫

　　宋代以前的中國畫史，代表了一種長期以來的積累，為的是畫家能夠掌握描繪及表現的能耐。大約在十一世紀以前的一千年裡，中國畫家致力於使繪畫成為有力的媒介，藉以理想地呈現外在世界的物象與人內心的思想，從而達到良好的平衡。畫評家對於肖像畫家工於寫照，能夠同時捕捉畫中人物的外表特徵及心中所想，讚美之詞溢於言表；以及，對於山水畫家能夠張尺素以遠映，收宏偉山形於方寸之內，或乃至於令東西南北、春夏秋冬之景，宛爾目前，生於筆下，亦讚不絕口。此一階段的繪畫題材，主要是人物，包括個人像與群像，有時畫家以居家的場景來安排人物，有時則將人物置於自然景物之中，大抵是以敘事與歷史古事為表現的旨趣，或是為了彰顯儒家揚善貶惡的教義。

　　不過，到了離宋代不遠的數百年間，山水畫已呼之欲出，成為畫壇宗匠關注的題材。詩人畫家王維（699-759）將其隱居別業附近的景致圖寫入畫，並且也畫水景圖（如果說宋代畫論家、以及後世以他為此類畫作傳統之濫觴的說法可信的話），有時水景則覆蓋於風雪之中。中國畫史稱他為「破墨」技法的開創者，此法乃是單色水墨（ink-monochrome）發展史中重要的一步，但是，王維的作品並未見傳世，無法一窺破墨原貌。唐代山水畫之中，較保守的風格可由李思訓（651-716）與李昭道（約670-730）父子二人代表，後世稱為大小李將軍，以傳統慣用的勾勒填彩方式繪製山水，側重描摹細謹的人物與亭台樓閣。

　　上述畫家與唐代其他山水畫家為後面迎之而來的晚唐、五代時期奠基，使其成為中國山水畫史的第一個黃金階段，時間大約在九世紀末到十世紀左右。此時，北方畫家有荊浩與關仝，二人均活躍於十世紀初的數十年間。兩位畫家並無真蹟傳於世，不過，根據文獻以及託在他們名下的作品來看，他們乃是巨嶂式山水的開山始祖；此類山水發展至十一世紀時，終於達到頂點。東南地區，亦即南京附近的長江（揚子江）下游地帶，則有董源（約活躍於930-75）與其弟子巨然（約活躍於960-80），二人致力描繪山勢較為平緩、草木較為蓊鬱的地景。李成（919-67）活躍於東北方的山東省一帶，作品描寫荒林平野的雄偉姿態，尤其是寒林枯樹的景色。李成最主要的追隨者乃是郭熙（約1010-約1090）。以這些畫家為名，便形成了三種山水畫的表現傳統：荊關派、董巨派和李郭派。

　　有宋一代（960-1280），人物畫雖仍屬鼎盛，花鳥、走獸繪畫的精美程度前所未見，且心理深度的描寫，也非後世所能匹敵，不過，山水畫卻持續成為畫壇最為前進的潮流。北宋（960-1127）巨嶂山水的大師們為後世立下了難以超越的典範。其中主要包括燕文貴與范寬，二人均活躍於十世紀末與十一世紀初；許道寧與稍早提到的郭熙，則活躍於十一世紀中、末葉，兩人並且都是李成的追隨者；以及北宋末、南宋（1127-1279）初，服務於宮廷畫院的李唐等等。約當此時，中國畫史也跨越了一道重要的分水嶺：至此，描述性的寫實主義已經發展到了頂點；就整體看來，在此之後，中國繪畫只能一步步遠離寫實主義，而朝幾個

不同方向發展。

南宋期間，最知名的畫家均服務於宮廷畫院，他們的畫作不但反映了無懈可擊的技巧、具有貴族品味的題材，同時也傳達出了一種安逸感。領銜的山水畫家包括了馬遠與夏珪，兩人都是李唐的追隨者，也都活躍於十二世紀末、十三世紀初；後世以馬夏派稱奉他們所開創的風格傳統。無論是畫幅的格局或是畫中的氣氛，馬遠和夏珪的作品都給人比較平易近人的感受，與北宋的繪畫不同；在繪畫的格式（motifs）與布局上，他們一般講究刻意經營，以求達到某種特殊的效果，激發觀者的情緒，使人宛如陶醉在詩人所精心選裁的意象之中。馬、夏畫中的物像，往往彷彿即將消逝在雲霧之中，完全不像北宋山水那種巨峰鼎立的形式。馬、夏筆下的景致散發著一種神秘的氣息；即使到了十三世紀，我們在隨後的繼承者——也就是禪宗畫家——的作品裡，仍然可以感受到這種氣質。南宋末期，無論是禪宗畫家也好，或是一般世俗畫家也好，他們繼承前人數百年的基業，將此一類型繪畫的表現力，提升到了前所未見的局面；他們為筆下的意象賦予了玄學意義，使得物像與景致的描寫，能夠超越一般平凡的聯想。

蒙古人入主中國，是為元朝（1279–1368）。業餘文人畫家登上畫壇的舞台，從此改變了中國畫史的發展路徑。北宋末年開始，畫壇中即已出現一群業餘文人畫家，或（如後人所稱）文人畫家，在原有的職業畫家傳統之外，另闢脈系；這些畫家包括文人政治家兼畫家的蘇軾（蘇東坡，1036–1101）、山水畫家米芾（1051–1171）與其子米友仁（1086–1165）、以及人物畫家李公麟（約1040–1106）。他們為文人畫運動建立了理論根基，同時，也或多或少奠下了風格的基礎。到了元代，雖有少數畫家在朝為官，如趙孟頫（1254–1322）等，其餘的文人畫家如果不是逃避作官（藉以抵拒外來的蒙古政權），便是在官場中不能得意——此一現象到了元末數十年間，尤其顯得頻繁。既然如此，他們便以獨善其身的方式，將精神投注在文化修養方面：鑽研古典文學，從事文學創作，勤習書法與繪畫等等，都是常見的活動。因為反對南宋的畫風，他們極力破除南宋山水畫中那種神秘的氛圍，不但造成極深遠的影響，同時，也引發了一場風格上的革命，成為後來大多數明、清兩代畫家的拔路先鋒。此一風格革命的本質，以及許多畫家的個人成就等等，詳見本套畫史系列的首冊：《隔江山色》。

元末諸多畫家之中，黃公望（1269–1354）可謂樞紐。就像塞尚（Cézanne）一樣，他促使繪畫全盤性地轉向，同時也殫精竭慮，在很淺的繪畫平面上，傳寫出了日常景物所具備的物質感，成就了一種古人所不能及的動人效果。下一代的畫家倪瓚（1301–74）與王蒙（約1309–85），則為山水畫開疆拓土，在風格上，與前人所遺留下來的定型格式分道揚鑣，為的是具體表達情感與心緒，使山水畫成為表現自我的工具。到了晚明時期，也就是本書所關注的階段，黃公望、倪瓚、王蒙、以及另一位畫家吳鎮，已經被史家尊奉為元代晚期繪畫中的四大家。

明代初期與中期（1368–約1580），服務於南北兩京的宮廷院畫家、以及活躍於浙江、

福建和其他各地區的畫派，復興了宋代所建立的職業繪畫傳統。本套畫史系列的第二冊《江岸送別》，便是以此一階段為撰寫內容。其中，出身浙江的戴進（1388-1462），便是一位極為卓越的畫家。他曾經進入宮廷服務，但為時甚短且一無所獲；之後，便以浙江、北京為主要活動地區。他以大膽、旺盛的筆觸，經營強而有力且特具裝飾性效果的構圖，為職業畫家的傳統注入了新的活力。吳偉（1459-1508）運同其他畫家則繼承衣缽，極為籠統地形成後來畫論家所稱的浙派——因其風格的發源地浙江省而得名。無獨有偶，元代大家所形成的業餘繪畫傳統，也在經歷了約百年的沈寂之後，由蘇州一位畫家所復興。這位畫家便是沈周（1427-1509），中國的史家均以他為吳派始祖。所謂「吳」，即是蘇州的舊稱；元末以來，這裡早已是領導畫壇的繁榮重鎮。

經由後來史家與畫論家在著作中的刻意強調，吳、浙兩派之分在十五世紀與十六世紀初，似乎顯得格外尖銳。放眼中國畫論與畫史，許多重要的議題都是植基在一系列互有交集的兩極化二分法之上。此處的吳派、浙派分野，即是其中之一。另外，宋、元兩代之間，由於元初風格革命提供了一個歷史據點，使得宋、元兩代的畫風分道揚鑣，形成了兩極對立。至於職業畫家與業餘畫家之間，則是另一種形態的對立，反映了社會經濟的因素與畫風區隔之間的關連。而中國畫史則明顯地傾向於將這種種分野環環相扣，將其粗分為一個大型的兩極對立體系，其中，浙派的職業畫家繼承了宋代繪畫傳統，而與吳派業餘文人畫家所代表的元人傳統，形成對立的姿態；雖則畫論家從未如此明目張膽地標榜過，這樣的想法卻隱含於各種看待畫史的觀點之中，對此，我們會在下一小節當中進行討論。想當然耳，這樣的二分方式無疑是嚴重且過度地簡化了歷史的真相——可以肯定的是，眼前我們對於畫史所作的種種濃縮摘要，也有同樣的問題。雖然如此，這些過度簡化的觀點，卻並不因此而減其公信力與影響力。

到了十六世紀初期，浙派已經急遽殞沒；造成其壽終正寢的主要症候與緣由，一方面在於其演變為一種僵硬的學院派風格，另一方面，則是畫家運用各種怪異的造形與顫動不拘的筆法，意圖強行注入一股生氣，但卻往往過度誇張，不知節制。在十六世紀初的幾十年間，由於沈周（約歿於1535年）、唐寅（1470-1524）、仇英（約1495-1552）三人空前未有的創作品質，以宋代為根基的職業畫家傳統因而曾在蘇州迴光返照。不過，他們並沒有重要的後繼者，只見一批批毫無創意的模仿者，一而再再而三地承襲他們的畫風，造成畫品迅速地流俗。

文徵明（1471-1559）是十六世紀初、中期畫壇的主宰人物。他是沈周的追隨者，但是，他自己也是一位極具原創力的大家，而且很快地就取代了沈周對畫壇的影響力。十六世紀後期的蘇州畫家都在他的籠罩之下，不過，他們僅仿其皮毛而已，泰半未能看到文徵明畫中所具有的那種結構的堅實感與節度感，而只知著重營造矯揉造作的效果。他們的畫作如果不是充塞了微末瑣碎的細節，便是珍視著一種具有詩意的柔和感，並且以之為創作的理想，不過，從他們的畫作看去，所謂詩意般的柔和感，終究不過是一種極為柔弱的氣質罷了。

　　這就是十六世紀末畫壇的處境：浙派可以說早已過氣五十年有餘；宮廷畫院在十六世紀初之後，也未見任何重要畫家服務其中；蘇州一地雖有職業畫家傳統，但在唐寅與仇英之後，便無出色大家；而業餘文人畫傳統，則在1559年文徵明謝世之後，急遽地萎弱。此一關鍵時刻的中國畫史，也正是本書所要探討的對象。

第二節　明人所寫的繪畫史

　　令人稱奇的是，從九世紀到二十世紀期間，中國作家從未嘗試以中國繪畫史為題，進行任何詳盡的論述。最令人感到驚異的是：與世界上其他任何藝術傳統相比，無論在數量上或是在內容的豐富性方面，中國人其實留下了其他文化所難以匹敵的豐富文獻，而且這些資料一直累積到十九世紀。九世紀張彥遠的著作《歷代名畫記》，便是一個卓越的起點；對於藝術家的生平以及截至他自己所在時代的藝術發展脈絡，張彥遠不僅提供了資料記載，同時也表達了自己的看法。文藝復興時代，義大利藝術史家瓦沙里（Vasari）所寫就的《藝術家的生平》（The Lives of the Artists），不但在時間上晚了張彥遠七百年，而且無論在內容的廣度或深度上，也都難以望其項背。繼《歷代名畫記》之後，中國史家以補述的方式，持續記載了張彥遠身後各時代的畫壇景況。不過，這些著作雖偶見通論性的見解敘述，主要還是側重畫家生平資料的剪輯編纂。而且，自宋代以降，繪畫史的文獻資料，便逐一被分門別類，有的以藝術家的生平資料為主，有的專門輯錄畫作的題款與跋文，有的則按照特殊的主題項類，收集各種論畫隨筆或文章散論。獨獨未見任何專門的著作論述，選擇以繪畫的整體發展為觀照對象，同時意圖為畫史某一階段的多重不同面向提出解釋。

　　到了明代，一些畫論家開始採取較為廣袤的視野，回顧過去一段段綿長的畫史，他們的見解闡釋往往不過短短數行的輕簡記述，從未發展為長篇大論或寫成專書，而且，諸如此類的簡短記述，總也是別有意圖，而非單純表達有關畫史的訊息。畫論家在追溯某一畫風的緣起及發展的同時，他們對於自己當時代的種種繪畫流風，一般也免不了各持立場，擇善固執；他們會建議同時代畫家應當遵循哪些正確的傳統，同時，也會議論並希望影響當時收藏家與鑑賞家對高古繪畫的評價。可想而知，「真正客觀的藝術史」乃是一個具有內在矛盾的觀念，因為在重新建構過去的歷史時，必然會牽涉到何者較為重要、何者較有價值等判斷，此中，便難免會滲雜個人好惡。儘管如此，客觀仍然可以是一種理想，只不過，明代的畫論幾乎無此意圖；畫論家原本可能可以據實以述，就事論事，但是，他們卻往往借題發揮，為的是發表個人的議論。明代的畫論家似乎偏愛派系論爭，不願意將「史實」和派系爭執區分開來，或是撇清個人立場，對所爭執的議題提出討論；這種偏見或爭辯不斷的藝術史發展模式，決定了晚明以及以後討論畫史的基調。

第三節　課題與議論

到了嘉靖年間（1522–66），浙派已經名存實亡，蘇州（或吳門）畫派的優越地位幾乎無與倫比。正當此時，宋元兩代畫風之分、職業畫家與業餘畫家之分、浙派與吳派之分等等課題，也極為公開而明確地受到畫評與畫論所討論。如此，畫論家針對上述種種課題，各自發表著他們的議論，但是，對同一時代的藝術家而言，有些課題卻已不再適用：在創作時，選擇宋人畫風或是元人畫風，仍舊是蘇州畫家所必須面臨的課題，而在職業畫家與業餘畫家之間作抉擇，也是另一真實的課題，不過，吳派對抗浙派的局面，則已經結束，同時，其他地區也並未產生任何強大的畫派，足以和蘇州的吳派形成對峙的關係。及至晚明階段，畫評與繪畫之間的差距更大，畫評家往往提出一套課題，但畫家真正面對的，卻又是另外一套。

十六世紀中葉的一位次要作家李開先，即是偏愛浙派與宋代畫風的人士之一。1541年，他在《中麓畫品》一書中，將戴進列為明代畫家之首，並且言其「高過元人，不及宋人」。[1]他也稱頌浙派其他大家，但對沈周的評價卻甚低。

王世貞（1526–90）曾經觀閱李氏所收藏的數百幅畫作，結果發現無一真跡，另外，由《中麓畫品》的內容來看，李開先對於繪畫的理解頗為混亂，在在都降低了李開先觀點的權威性。比較起來，王世貞自然是一位眼力較為深厚的畫評家，不過，他自己也認為戴進是「我明最高手」，而且，在著作中，往往也顯露出他對宋畫的偏好。實則，當時的畫壇上，偏宋不偏元的風氣極為鼎盛，一位現代的學者便稱此為當時期的「正宗」觀點，之後，董其昌則與此觀點分道揚鑣。[2]

相對說來，此一時期也有幾位藝評家較傾向元畫與業餘畫家，何良俊（1506–73）便是其中之一。他引用並贊同友朋文徵明的看法：元代領銜的畫家——趙孟頫、高克恭及四大家等——以及文徵明自己的老師沈周，都遠出宋代大家之上，而且，其勝在於「韻」。何良俊在論元代畫家時，寫道：「其韻亦勝，蓋因此輩皆高人恥仕胡元，隱居求志，日徜徉於山水之間，故深得其情狀，且從荊（浩）、關（仝）、董（源）、巨（然）中來，其傳派又正，則安得不遠出前代（即南宋）之上耶？」[3]

何良俊也稱戴進為明代行家中的第一人。表面上看來，何良俊很客觀地將明代畫家劃分為業餘與職業兩種身份；[4]不過，當他同時論及文徵明與戴進時，便洩漏了一己的偏見——因為文徵明能夠以一業餘畫家的身份，而兼擅業餘畫家與職業畫家二者之長，但是，戴進「則單是行（即行家，意指職業畫家）耳，終不能兼利（即利家，意指業餘畫家），此則限於人品也。」[5]至於戴進的追隨者，何良俊與其他觀點雷同的畫評家則更是不客氣；雖然當時尚無「浙派」一詞，但是，許多後來被歸類為「浙派」的畫家，在當時就已經被圈選在一起，認為他們自成一個地方畫派，（即使其中有些畫家並非出身浙江），而且，往往也因為他們的畫品低俗、創作習性惡劣，而遭人物議。

這類批評的成因之一，乃在於地域性的偏見——何良俊居住在松江，離蘇州不遠，而且，他的許多朋友都是蘇州畫家。社會偏見則是另一項因素，畫家同在某一藝術重鎮活動，但畫評家卻可能偏向業餘畫家，而不看好職業畫家。王穉登（1535–1612）所著之《吳郡丹青志》一書，專門點評蘇州一地的畫家，其中，沈周與文徵明分別被列入神品與妙品之流，而職業畫家出身的周臣與仇英，卻只能達到「能品」而已。在論及周臣時，王穉登寫道：「一時稱為作者（即工於繪畫的意匠）；若夫蕭寂之風、遠澹之趣，非其所諳。」[6] 此一評語與何良俊壓抑宋畫所用的詞彙差似：繪畫「韻」味不足，無法達到中國畫評家的要求，乃是因為畫家培養的方式過於迂腐所致。

事實上，到了十六世紀末，繼承宋畫傳統的畫家，已經到了人人質疑的地步，因此，有些作家不但覺得應該義不容辭地為宋畫辯護，有時甚至還向元畫提出反擊。其中之一便是詹景鳳（1528–1602），他是王世貞的門生。詹氏提出宋人畫如盛唐詩（八世紀初期與中期，李白與杜甫的時代，這是大多數批評家所偏愛的階段），元人畫則如中唐詩（八世紀末、九世紀初，白居易的時代）。他寫道：元代繪畫「雖清雅可懌，終落清細，殊無雄渾氣致」。在觀看一幅傳為南宋院畫家劉松年所作的雪景圖時，詹景鳳指出，該畫行筆「高雅而不俗。始知畫極于宋；自宋而下，便入潦草；至於國朝，又草之草矣」。[7]

高濂是十六世紀末另一位收藏家，本身來自浙江，其崇宋抑元的觀點，表現得更為熾烈：「今之評畫者以宋人為院畫，不以重，獨尚元畫，以宋巧太過，而神不足也。然而宋人之畫亦非後人可造堂室，而元人之畫敢為並駕馳驅？」

十六世紀最偉大的收藏家項元汴（1525–90），在簡述鑑賞之道時，也幾乎使用了相同的字句談論宋畫；隨後，他在敘述元畫的特色時，便誇讚元代大家獨具「士氣」，同時，並附帶指出：元代畫家「亦得宋人之家法而一變者」。[8] 高濂的論點則更為強烈，他堅持元代領銜畫家的風格其實乃是承襲宋人遺風——黃公望的源流來自夏珪和李唐，諸如此類等等。以今看來，這一類的辯爭顯得勉強而無說服力；在當時，這樣的議論必定經過畫評家細心盤算，是為了挑釁擁元派系而發。而且，更令高濂的對手感到憤怒不已的是，他宣稱戴進除了臨摹倣效宋人名畫種種之外，同樣也效法黃公望與王蒙，並且還勝過他們二人的成就。[9]

到目前為止，擁宋、擁元兩派系似乎還維持著相當平衡的局面，雖則我們可以從擁宋人馬所採取的守勢，以及他們以「今之評畫者」稱呼那些鄙視宋畫的批評家等等，看出當時普遍的看法，已經逐漸傾向元畫這一邊。雖則如此，不同的畫論觀點在當時也都還有發表的餘地，而且，時人對於歧出的品味，也能有所容忍。在華亭（松江）一地，以董其昌為首的文圈，接受了鄉先輩何良俊的領導，堅信元畫較為優越；在他們的擁護之下，造成了宋元兩派失衡，使得擁宋的對立觀點幾乎遁入地下。

第四節　畫史宗脈

　　藝術史性的論著與藝術史性的繪畫在明代以前即已存在，只是到了明代初期，在整理與表現的方法上，較成系統。所謂藝術史性繪畫，意即畫家對過去採取了一種自覺的態度，對於前人的畫風種種進行審慎的選擇。北宋末年，有些畫家就已經開始運用這樣的方法，復興數百年前唐代或更早以前的風格傳統，他們的選擇反映出了他們評畫的觀點，在在都可從此一時期的畫論著作中清楚地看出。從元代初年開始，畫家開始利用畫作上的題款，指出自己內心所景仰的宗師，並且為自己摹仿宗師的方式提出辯釋。趙孟頫便是其中一位先驅（參考比較《隔江山色》〔再版〕，頁46–7）。不過，一直要到了明代初期和中期，畫家與相關人士才按照宗族系譜的方式排列，將過去的畫壇大家歸類成脈；[10]而且，無獨有偶的是，當這些宗脈之說開始在畫壇出現時，畫家「倣」這些脈系宗師風格的現象，也變得比以前公開。

　　對此一時期的畫家而言，如王紱、姚綬、沈周與文徵明等，古人的風格成為他們山水畫作中的中心主題，藉此，他們逐漸樹立了一套適於文人畫家摹仿的權威性典範，其中，元代四大家便是最為卓著的學習對象之一。十六世紀末，當詹景鳳提出「若文人學畫，須以荊、關、董、巨為宗，如筆力不能到，即以元四大家為宗」時，他只不過是在重複一些既存的偏好罷了。以沈周為例，他早就在自己的畫作中表達過相同的看法，並傳授給他的弟子文徵明。[11]上述的詹景鳳則是偏愛宋畫的鑑賞家；他所提的觀點，乃是認為元代大家的風格較適於業餘畫家摹仿。詹景鳳的結論是，即使畫家果真如其所言，「以元四大家為宗」，雖然是落於「第二義」，無法居於上品（詹景鳳本人正是如此，雖則他以倪瓚及其他適當的前輩大師為宗，亦步亦趨），但是，至少「不失為正派也」。（此一論調，不免令人想起近日在中華人民共和國所萌生之「紅」是否優於「專」的辯疑。）

　　在詩與書法方面，理論家與批評家早在數百年以前，就已著手奠立一套又一套的權威性典範，他們箴告創作者應該遵循正確的傳統，以免落入某些窠臼。對於宋代作家而言，詩必稱盛唐與中唐，而書法則不出晉、唐兩代，這些議論的性質與目的，都與明代畫評家爭辯宋畫與元畫孰優孰劣的狀況相同。書法中的正宗傳統是在宋代時期所建立的，其中，米芾（1052–1107）扮演了極為重要的推動角色；此一傳統的建立與繪畫尤其相關，而且，事實上，等於是為繪畫樹立了一個參考的典範。關於此一書法的正宗傳統，已經有雷德侯（Lothar Ledderose）作過精采的研究。根據雷德侯的析論，此一正宗傳統的產生，乃是由於當時幾種新的發展形勢：「透過文人菁英階層廣泛地演練，書法被提升為一種藝術形式；各式各樣的臨摹變得極為重要；書法被當作藝術品而收藏；再者，當時的文藝理論正快速地成長，上述現象也都成為理論家探討的對象。」當正統一旦確立，「書體的名目便不再擴增，而且，透過古典大師傳世的書蹟，一套放諸四海皆準的藝術準則於是成立。遊戲的格局既經確立，所有的參與者都使用相同的元素，遵循相同的遊戲規則……即使某一書法作品與我相

去數千里之遙，或差隔數百年之久，文人菁英階層中的每一成員也都能夠根據同一套準則，判斷此一作品；而且，每一文人自己作品的優劣，也由同一套準則來評斷。於是，書法變成一種強而有力的工具，使得中國各朝代之間、或是整個帝國裡裡外外的統治階級，得以緊密相連。」[12]

除了一些必要的變動之外，明代繪畫與畫論大抵也重蹈書法發展之覆轍。畫家藉臨摹的方式學習，當他們選定了臨摹的對象，大體也就決定了他們學習的內容。批評家在理論風格的好壞時，他們所爭議的，多半也就是畫家是否學習了正確的先輩典範。此一現象即是中國藝術史「爭辯不休」的實際原因所在。不同畫派的形成，如浙派與吳派等，一方面固然由於所在的地域不同，另一方面，也因為他們所擷取的典範分屬不同的脈系所致。在這種情形下，為某一畫風溯源或規劃系譜，使其連貫迄今，或至少延續到近代時期，此一舉動已經不僅僅是在建構一套無私無偏、不含個人利害關係的藝術史，因為其中的關鍵在於：畫評家在追溯畫風的來龍去脈時，往往憑恃著某些特定的原則或條件。

這一類為畫風溯源的企圖，最早可從十五世紀畫家杜瓊的一首長打油詩看出；我在《江岸送別》一書中，曾經節錄過。杜瓊開頭是這麼寫的：

山水金碧到二李；水墨高古歸王維。

杜瓊列舉了五代到宋代的繪畫大家，並且扼要地交代了他們各人的特色，其中：巨然得董源之「正傳」，但馬遠和夏珪則「不與此派相和比」。杜氏特別讚頌元代的山水大家，他稱黃公望是一個能夠「任意得趣」的畫家，並且指出：凡此「諸公盡衍輞川（即王維）脈；餘子紛紛不足推」。如此，他為後來晚明的藝術史論著，提供了一些不可或缺的觀念：二李和王維分別被指為兩大繪畫傳統的始祖；建立「正傳」之說；貶抑馬、夏風格；提升元代大家，並且將其較具表現力的風格，拔擢為較令人屬意的學習典範。杜瓊吐露了他崇元抑宋、重業餘畫家輕職業畫家的立足點。同時，他並未試圖將畫家分門別類，按照他們各人所開創或所遵循的畫風傳統加以排列，而是將所有的畫家一字排開，一個接著一個。

相對而言，何良俊則視畫史為幾股不同縱索之組合：「夫畫家各有傳派，不相混淆，如人物，其白描有二種：趙松雪（即趙孟頫）出於李龍眠（即李公麟），李龍眠出於顧愷之，此所謂鐵線描。馬和之、馬遠則出於吳道子，此所謂蘭葉描也。其法固自不同。畫山水亦有數家：關仝、荊浩其一家也，李成、范寬其一家也，至李唐又一家也。此數家筆力神韻兼備，後之作畫者能宗此數家，便是正脈。若南宋馬遠、夏圭（即夏珪）亦是高手，馬（遠）人物最勝，其樹石行筆甚遒勁。夏圭善用焦墨，是畫家特出者，然只是院體。」[13]

在畫史之中看出脈系並行的現象，這並不是什麼新的想法──黃公望在其〈寫山水訣〉一文中，開宗明義便說：「近代作畫，多宗董源、李成二家。」（《隔江山色》〔再版〕，頁109）而且，早在黃公望之前，宋代評家也有類似的觀察。不過，上述何良俊對於派別的舉

列，以及他在著作中，有關元、明兩代畫家的風格譜系，也曾多處提及，並為其作過類似的定位，在在都為我們提供了一種較為全面的觀點。何良俊早年與文徵明相交，後又結識董其昌的密友莫是龍，顯然是吳派鼎盛時期轉入松江派初興時期的重要樞紐。

另一種建構畫史的模式，或許可以稱作是新紀元式史觀，因為此派觀點認為畫史之所以發展，乃是憑藉著一連串的轉捩點，也就是新紀元的出現，而其產生則是由於某位或某群大師極高的創作成就所致。中國人以「變」──就字義上解，即「轉變」之意──稱此新紀元的誕生。明初的一位哲學家及朝廷大臣宋濂（1301–81），便依此模式，略述中國早期繪畫的概況：「是故顧（愷之）、陸（探微）以來，是一變也；閻（立本）、吳（道子）之後，又一變也；至於關（仝）、李（成）、范（寬）三家者出，又一變也。」[14]

到了十六世紀後期，王世貞則提供了一種更為繁複的說法：「人物自顧（愷之）……以至於（張）僧繇、（吳）道玄一變也。山水至大、小李（李思訓、李昭道）一變也，荊、關、董、巨又一變也，李成、范寬又一變也，劉（松年）、李（唐）、馬（遠）、夏（珪）又一變也，大癡（即黃公望）、黃鶴（即王蒙）又一變也。」

王世貞此一劃分，基本上仍是從單線發展的角度來看畫史；對於一些平行發展及共存的潮流，王世貞自然也是極清楚不過的，但是他卻刻意略過不提，為的是維持畫史的簡潔性，或是為了對抗別人所提出的雙線或多線發展觀點。如前所述，王世貞乃是宋畫的維護者；他將黃公望、王蒙與馬遠、夏珪列為同一發展系列下的畫家，暗中呼應了前引項元汴與高濂較為直言無諱的看法：元代畫家既主張「法古」，其風格的確可以說是得自宋人家法。擁元的作家則持相反的態度，他們傾向從平行發展（parallel-development）的角度來規劃畫史，這樣的話，元代畫家才能如他們自己所言：在宋代以前的繪畫之中，找到風格的源流。

王世貞接著又寫道：「趙子昂（即趙孟頫）近宋人，人物為勝；沈啟南（即沈周）近元人，山水為尤；二人之於古，可謂具體而微（此處引《孟子》公孫丑篇之典故，意指內容大體具備而規模較小）。大、小米（即米芾與米友仁父子）、高彥敬（即高克恭）以簡略取韻，倪瓚以雅弱取姿，宜登逸品，未是當家。」[15]

第五節　詹景鳳的「兩派」論

前面討論了明代畫論中的兩種論調，事實證明此二者之間的關係緊密相連。在上述所說的「爭辯不休的藝術史」中，作家在討論宋元兩代、浙吳兩派、以及業餘和職業畫家之間對立的課題時，往往是透過討論特定的畫家來呈現，不然，便是利用不同畫家來彰顯評者的觀點。之後，我們又討論到各種名單或各脈系的畫家，這些名單或脈系的形成，必然因為畫論作家對上述各課題所持立場的不同而有所影響。不過，這一切仍有待某位具有綜合性視野的理論家，徹底探索這些課題間相互依存的關係，同時，並根據這些環環相扣的課題、或兩

極性論點,擇一而究,衍生出一套脈系明確的體系。首開此風者,可能是詹景鳳。一如何良俊對明代大家的分類方式,詹景鳳仍以業餘與職業畫家之分作為理論基礎,不過,他運用了新的詞彙來鋪陳此一二分觀點:以「逸家」對比「作家」。「逸」者,通常作無所束縛解;「作」者,則是製作或虛構其實,一般而言,含有順應既有繪畫模式之意。詹景鳳在1594年的一段書跋之中,首次引用了這兩個新詞彙,值得稍以篇幅刊錄如下:

> 山水有二派:一為逸家,一為作家,又為行家、隸家。逸家始自王維……其後荊浩、
> 關仝、董源、巨然……米芾、米友仁為其嫡派。自此絕傳者,幾二百年,而後有元四
> 大家黃公望、王蒙、倪瓚、吳鎮,遠接源流。至吾朝沈周、文徵明,畫能宗之。
> 作家始自李思訓、李昭道……李成、許道寧。其後趙伯駒、趙伯驌……皆為正
> 傳,至南宋則有馬遠、夏圭(即夏珪)、劉松年、李唐,亦其嫡派。至吾朝戴進、
> 周臣,乃是其傳。
> 至於兼逸與作之妙者,則范寬、郭熙、李公麟為之祖,其後王詵、……趙
> 幹、……與南宋馬和之,皆其派也。[16]

　　除了最後幾位畫家較難歸派之外,詹景鳳將領銜的山水大家安排為兩個源遠流長的派別,分別始於唐代,持續發展至明代。詹景鳳這一作法,乃是根據一個相當合理明確的條件,亦即按照業餘畫家和職業畫家來區分。如此一來,他似乎設計出了一套結構連貫且理論基礎明確的體系。不過,以業餘畫家和職業畫家作為區分的基礎,仍有其缺陷。舉例而言,此一區分方式僅適用於元代以降的畫家──在這之前,幾乎少有主要的山水畫家可以合理地歸類為業餘畫家。荊浩、關仝、董源、巨然並不見得比李成或許道寧更接近業餘畫家之列。以此方式建構畫史的另一項缺失在於,評家不但無法在其陳述之中,透露他想要箴誡畫家的事項,同時,也無法將其運用於現時代的畫壇。因為正常說來,評家無法建議創作者應該選擇作一個業餘畫家或職業畫家──一個人的社會階層和經濟處境,並非可以任意選擇的。唯一可行的是,根據畫家既有的業餘或職業身份,建議其以某類風格或傳統為宗,而詹景鳳在上述同一跋文中,也的確表達過如是的看法。

　　為使其體系能夠運用得更為廣泛,詹氏使用了「逸家」和「作家」二詞,使重點不致過分落於業餘和職業二分法,而可以轉向風格或創作力的考量。此乃一方向正確之舉;畫史所需要的,則是更籠統、更有通融力的分類模式。必須等到董其昌的時候,才在其南北二宗的理論當中,真正找到這樣的分類方式。

第六節　董其昌的南北兩宗論

　　前面我們已經介紹過董其昌,並曾數度論及他的畫史理論,在後面的章節裡,我們將

從歷史人物、畫論家以及畫家等多重角度，以更充分的篇幅探討他。眼前，我們僅須指出，1570年代至1580年代期間，董其昌拜松江一地內外的鑑藏圈之賜，得以培養其藝術品味，最後，他甚至成為此一文圈的中心人物——或更確實地說，是晚明時代整個藝術圈的中心人物。有關我們上面所引的論畫著作以及其他許許多多相關的著述，董其昌大多是極熟稔無疑的，而且，更重要的是，他參與了這一類的討論活動，但上述著作僅錄其片段。早年在松江時，他可能與何良俊有所接觸，另外，他極可能也認識較他年長二十七歲的詹景鳳，因為他們二人與王世貞、莫是龍都有交情。與詹景鳳「兩派」論的結構及名單相比，董其昌南北二宗的說法顯得極為接近，似乎不可能對詹氏的說法毫無所聞。雖然董其昌的理論最初付梓的時間為1627年，但是此一想法成形的時間，卻頗有可能是在1598年前後，僅僅比詹景鳳1594年的畫跋晚了數年。當時的松江文圈在建構畫史的規律性時，可能存有一種普遍的模式，而董其昌與詹景鳳二人的理論可能就是根據此一模式變化而來。無論如何，董其昌理論最初的說法，讀起來像極了詹景鳳畫跋的縮版：

> 禪家有南、北二宗，唐時始分；畫之南、北二宗，亦唐時分也。但其人非南北耳。北宗則李思訓父子著色山水，流傳而為宋之趙伯駒、伯驌兄弟，以至馬、夏輩。南宗則王摩詰始用渲澹，一變鉤斫之法，其傳而為……荊、關……董、巨、米家父子（米芾及其子米友仁），以至元之四大家。[17]

選擇兩個彼此互不相屬、但卻平行發展的繪畫傳統，而後加以追根溯源，這樣的思考模式，對於董其昌的歷史觀以及他對自己歷史定位的看法，都是極為必要的。前面已經指出，這樣的觀點容許已經停滯或過氣的風格傳統再興，使得已經遁入地下的繪畫潮流得以復活。以此觀之，元代大家可以說復興了董、巨、以及其他被遺忘了數百年之久的早期傳統；同樣地，董其昌也會宣稱自己復興了元代大家的風格，並且也超越了自己近時代的風格。

但是，如我們先前所見，這種對待畫史的模式並非前無古人。董其昌思想中的新意，主要在於引進禪宗二派的分法，以其作為追溯畫史系脈的典範。即使如此，此一看法並不是空前的創見；宋代的文論家嚴羽早已引此作為區別詩中兩大傳統的基礎。[18]而嚴羽所屬意的，乃是極於盛唐的一脈傳統，正好與禪宗的南宗或「頓悟」宗相對應。此派的詩傳統力主嚴羽所稱的「第一義」，亦即以一種發乎自然的方式去感知現實的世界。嚴氏極謹慎地辯稱，他只是「以禪喻詩」，但在同時，他又刻意將自己心儀的詩家歸納為禪宗的南派，講究以比較直接、直觀（intuitive）的方式尋求解悟。

董其昌也大同小異地指出，將繪畫分為南北兩宗，乃是一種關係的類比，不過，他的用意更深一些：按照他的分法，當所謂北宗的畫家以類似禪宗「漸悟」的方式，逐漸累積到成熟的技巧時，南宗畫家則無須經歷如此艱辛的學習過程；拜個人教養與美感所賜，他們本身就具有一種直覺理解的能力，而相應體現在畫作上的，則是種種非刻意經營、發乎自然的風

格。由於這些特質與宋代以降畫論對業餘文人畫家所稱頌的特色大體相同,因此,任何讀者在閱讀董其昌的分類方式時,約莫不難看出,董其昌筆下的南宗即是暗示、且幾乎等同於業餘文人畫運動。不過,董其昌利用禪宗作為類比,則規避了以業餘與職業二分法為基礎,所會帶來的一些困境。此時,業餘、職業二家所形成的大脈系,早已建立,少有質辯的餘地,同時,一些問題重重的細節,例如應當如何為荊浩與關仝正名,將其納入業餘畫家之流等等,如今也都被提升到了一個較高的層次——在此,荊浩、關仝與「頓悟」一派繪畫的從屬關係,則已毋庸置疑。今日,南北宗理論時而為作家所鄙棄,因其不符歷史的發展;實則,卻也因為此一立論超越了純粹歷史的層面,反而正是其最大的成就。

在其文集《容臺集》之中,董其昌有一段較長的文字,其中,他進一步將南宗的地位與業餘主義(amateurism)作直接的印證,不過,他還是與詹景鳳不同,並未以「利家」、「行家」區分畫家。他所追溯的乃是「文人」的宗脈,並且以之對抗另一個未被命名的脈系:

> 文人之畫自王右丞始,其後董源、巨然、李成、范寬為嫡子,李龍眠(李公麟)、王晉卿(王詵)、米南宮(米芾)及虎兒(米友仁)皆從董、巨得來,直至元四大家黃子久(黃公望)、王叔明(王蒙)、倪元鎮(倪瓚)、吳仲圭(吳鎮)皆其正傳。吾朝文(徵明)、沈(周)則又遠接衣缽。若馬(遠)、夏(珪)及李唐、劉松年又是大李將軍(李思訓)之派,非吾曹當學也。[19]

其中,特別值得注意的是「嫡子」、「衣缽」、「正傳」等用語。關於「正傳」一脈,前面已經引過杜瓊及何良俊的著作,不過,真正一勞永逸,建立正統觀念的,則是董其昌;為此,他在畫史中追根溯源,同時,他還以身作則,自奉為同時代畫家的典範,並且為後世的追隨者鋪下正道。今我們一點也不感到驚訝的是,這些追隨者迄今仍被稱為正宗派。在上面的引文當中,董其昌謙遜地避開了自己的定位,並未將自己定為正傳脈系在晚明階段的繼承人,反倒是他的朋友鄭元勳(1598–1645),為他下了注腳:「國朝畫以沈石田(沈周)、董思白(董其昌)為正派,可以上接宋、元。」[20]上引董其昌1627年之南北宗論,即首見於鄭氏所編纂的文選。

不僅如此,董其昌也避免將他理論中的北宗或「非文人」(uncultivated)脈系,用來歸納明代的畫家,正如詹景鳳也僅僅是在「作家」的名單之末,約略提及戴進和周臣二人;其他有幾位謹守董其昌的分類方式,比董其昌略晚,但格局卻更大的畫論家,也是如此。不過,董其昌也在別處明確地表明,他對戴進雖有敬意,但是,在他個人看來,戴進歿後,浙派整體即急速趨於沒落。他在一篇畫跋中題道,浙江一地在元代期間,確曾產生過幾位畫壇的佼佼者,不過,他也繼續說道:「至於今乃有浙畫之目,鈍滯山川不少,邇來又復矯而事吳裝,亦文(徵明)、沈(周)之賸馥耳。」[21]

此一評析頗為深刻,正符合董其昌一向的企圖心;十六世紀浙派晚期的一些畫家,似乎

也確曾借用過吳派風格，意圖一掃評家所責難的「日就漸滅」（decadent）等因素。這一作法終究由於畫家決意不堅，無疾而終；到了董其昌的時代，浙派早已不值一評。對董其昌及其文圈而言，真正意義重大的對手反而轉向了蘇州一地（與其他各地相比）。在他們認為，吳派自從沈周與文徵明的時代之後，也已趨於衰敗；這是自從十四世紀以來，繪畫「正傳」首度由蘇州轉向了董其昌文圈所在的松江府及其治下的華亭縣。

就此觀之，董其昌在南北宗論及其他著作中所持的論點和藝術史觀，乃是從一個已經不復存在的歷史情境中衍生出來的：在其二分法背後，預伏著稍早評家的論點，也就是擁浙或擁吳兩派，不過，到了董其昌所在的時代，浙派早已過氣，而吳派畫家也已喪失其「嫡派真傳」的正統性。浙、吳兩派最後都是盛極而衰。這樣的劃分方式，一方面包含了一種頗為合理的認知——也就是畫派的形成，大都以具有高度創新能力的宗匠作為開端，最後則結束於能力較弱的創作者——另一方面，則是反映了中國人特有的思想模式，也就是以朝代的興亡作為畫派興衰的典範。按照中國人記史的方式，前朝的興亡始末乃是由後朝的史家所載錄，而且，每一朝代大抵都是由聖祖、明君所創，最後則亡於積弱無道的昏君。同樣地，表現在藝術方面，評者往往以近代及當代的畫家為對象，極盡攻訐之能事，認為他們繼承了固有輝煌的傳統，但卻促使其走向敗亡的命運。以元代畫家及批評家為例，他們雖未反對前朝（宋代）所有的風格，但是對於南宋末期在詩、書、畫方面所表現的「衰颯之氣」，卻有所不滿。

而當畫壇的處境到了已經被認為是病入膏肓的時候，其解決的良方總是具有雙重目的：一方面是為了一洗畫家所承襲的「近世謬習」，另外，也希望重新以較有系統的方式，專研早期畫家較為純粹的創作。董其昌和他的文人圈子便是以此作為標的。他們首先要求的，便是對已經籠罩畫壇主流達百年之久的吳門畫派進行口誅筆伐。

第七節　蘇州派與松江派的對立

蘇州的一位作家便得以在1580年時，發出以下的豪語：「明興丹青，可宋可元，與之並駕馳驅者，何啻數百家，而吳中獨居大半，即盡諸方之煜然者不及也。」[22]

四十餘年之後，出身於浙江省嘉興的散文作家兼畫家李日華，則宣布蘇州的吳派繪畫正式作古，反映出了此時畫評界一個最主要的看法：「近日書繪二事，吳中極衰，不能復振者。蓋緣業此者以代力稽，而居此者視如藏賈，士大夫則瞠目不知為何事，是其末世而不救者也。」[23]

在下一章裡，我們將會處理晚明時期的蘇州繪畫，同時也會試著看看上述這些評斷是否言如其實。此處，我們所關注的乃是畫評對蘇州繪畫所持的心態，而非實際發生在藝術史中的實情。

蘇州與松江相去不及五十哩，兩地一直到了晚明時期，才在繪畫的表現上成為勁敵，不

過，在書法方面，兩地卻早已各樹一幟，互相較競。早在十四世紀末、十五世紀時，松江即已出現過成就至為卓越的書法家；到了十六世紀初期，蘇州則以聲名卓著的祝允明及文徵明二人，取得領先的地位。及至董其昌及其文圈活躍的時代，松江再度躍升至較高的地位，董其昌甚至在論書法時，直指祝、文二家的作品「以空疏無實際」，而他個人則意圖擺脫這兩人的影響。[24]

董其昌曾多次指出他對（蘇州）吳門繪畫的貶抑看法，同時也對吳派沒落的原因，提出了幾種解釋。在為朋友的畫作題跋時，他以「脫去吳中纖媚之陋」稱頌之，而對於同儕陳繼儒的山水作品，他則寫道：「豈落吳下之畫師甜俗魔境耶？」在董其昌認為，此一現象應部分歸咎於蘇州地區的藏家：「吳中自陸叔平（即陸治，屬文徵明之後的一代）後，畫道衰落，亦為好事家多收贗本繆種流傳，妄謂自開門戶。」[25]

根據董其昌的觀點，即使是吳門畫派的開山始祖也並非完全不可挑剔。著名的文論家袁宏道（1568–1610）可能曾經以其文學理論，而對董其昌造成了極大的影響，他在一篇文章之中，記述了自己與董其昌的對話，其中，一個朋友問道：「近代畫苑名家，如文徵明、唐伯虎（唐寅）、沈石田（沈周）輩，頗有古人筆意否？」董其昌回答曰：「近代高手無一筆不肖古人者，夫無不肖，即無肖也，謂之無畫可也。」袁宏道則根據自己的理念，將這一似是而非的立論理解為：「故善畫者師物不師人，善學者師心不師道。」[26]然而，就我們從董其昌的畫論與繪畫創作中得知，董其昌與袁宏道所說的並不相同，他絕未反對模仿古人，而僅僅暗示上述三位吳派領銜畫家的模仿方式，乃是錯誤的，以致於他們的作品過分肖似他們所模仿的古人。至於董其昌觀點之中所謂的正確模仿方式，我們將在稍後討論。

不過，晚明一代對蘇州畫家最主要的批評，則是在於這些畫家並非博學爾雅之士，而且，他們的創作已經商業化。就這兩方面看來，蘇州畫家便使人覺得他們已經背棄了沈周與文徵明二人的傳承。雖然沈周與文徵明二人時而會有悖離純粹業餘主義的行徑，整體說來，他們仍保存了業餘文人藝術家的理想。

范允臨是蘇州的文人，曾於1589年取得進士，他在著作中寫道：「學書者不學晉轍，終成下品，為畫亦然。宋、元諸名家……矩法森然畫家之宗工巨匠也。此皆胸中有書，故能自具邱壑。今吳人目不識一字，不見一古人真蹟，而輒師心自創。而塗抹一山一水，一草一木，即懸之市中，以易斗米，畫那得佳耶！間有取法名公者，惟知有一衡山（即文徵明），少少髣髴，摹擬僅得其皮膚，而曾不得其神理。曰：『吾學衡山耳。』殊不知衡山皆取法宋元諸公，務得其神髓，故能獨擅一代，可垂不朽。然則吳人何不追遡衡山之祖師而法之乎？即不能上追古人，下亦不失為衡山矣。此意惟雲間（即松江）諸公知之，故文度（趙左）、玄宰（董其昌）、元慶（顧元慶）諸名氏，能力追古人，各自成家，而吳人見而詫曰：『此松江派耳。』嗟乎！松江何派？惟吳人乃有派耳。」[27]

范允臨言及蘇州人士將董其昌及其同儕貶稱為「松江派」，這樣的稱謂意味著董其昌等

人所代表的，只是一種極為有限的地方現象，而不是像松江畫家所自恃的——乃是中國繪畫大傳統的繼承者。透過范氏此一記錄，我們可以得知，蘇州一派人士對松江畫家也頗有敵對之論，雖則現存文獻並未充分反映出此類批評。十七世紀初的一位次要畫家唐志契，則提供了一些線索，使我們得以一窺這類批評的方向大約為何。唐志契在寫到《雪景》的創作（自文徵明的時代以來，這一題材即是吳派畫家之所長）時，引用了董其昌的話說：「吾素不寫雪，只以冬景代之。」對此，唐志契質疑曰：「若然，吾不識與秋景異否？」並且提到蘇州畫家以「乾冬景」譏誚董其昌所謂的「冬景」。

唐志契同時反擊業餘文人畫家無須用心經營的說法，他寫道：「凡文人學畫山水，易入松江派頭，到底不能入畫家三昧。蓋畫非易事，非童而習之，其轉折處必不能周匝。大抵以明理為主。若理不明，縱使墨色烟潤，筆法遒勁，終不能令後世可法可傳。」

而吳門畫家之所以較勝松江一派的關鍵因素，恰恰在於其能夠明白繪畫之「理」，唐志契繼續解釋曰：「蘇州畫論理，松江畫論筆。理之所在，如高下大小相宜，向背安放不失，此法家準繩也。筆之所在，如風神秀逸，韻致清婉，此士大夫氣味也。」[28]

隨後，唐志契並列出一旦畫家無法在「理」和「筆」兩方面達到應有的水平時，所會發生的一些弊病；他指出，過度講究筆法，會使作品「流而為兒童之描塗」，造成樹、石偏薄，缺乏三面的立體感。蘇州畫家一般在技巧的表現上，較為細膩，他們所苛責松江畫家的，想必正是這一類的缺失。唐志契建議畫家必須結合理、筆兩種特色，以兼備蘇州、松江二派之長。此話說來容易做來難；應當一提的是，唐志契自己雖也是畫家，如今卻已完全被畫史所遺忘。

晚明畫壇暗流洶湧，畫家及其擁護者結黨傾軋，形成了極為錯綜複雜的網脈關係，而蘇州、松江兩個地域流派之間的對立現象，僅僅是這種網脈現象的元素之一。在往後的幾章裡，我們將會遭遇其他繪畫流派及運動，例如，有的派別則主張復興北宋時期的巨嶂式山水，其中的一位畫家戴明說，甚至在自己的山水畫作（見圖5.27）上題道：希望拾北宋人筆意，「以當松江」。早幾個世紀裡，中國繪畫還能夠以頗有條理的形態，逐步分化為幾個具有特色的地區性流派，然而，到了晚明階段，畫壇的處境卻可說已經到了支離破碎的地步。近因乃是由於這些畫派及畫風走向，未能在十六世紀末時，適時產生出強而有力的領導人；畫家於是如雨後春筍般自立門戶。此外，還有其他成因，例如：書畫收藏此時已蔚為一股新風氣，帶動了理論層面的探討，其中一些議題，我們前面已經有所討論；其次，政治、社會的分崩離析，也是成因之一。然而，無論我們如何強作解人，在這樣的處境底下，畫家創作的本質及作品層次的高低，究竟會受到怎麼樣的影響呢？

這是一個一切都受到懷疑的時代。董其昌等人那些強而有力，且往往極富爭議性的立論，實則都屬於這樣的時代——在這個時代裡，沒有任何一件事物的存在是理所當然的，每一種議論的出現，必然是針對某一個可能的假想敵而發，而且，此一假想的對象往往是真實

存在的。就本質而言，藝術傳統及創作成規乃是不驗自明，無須經由外在環境的驗證，而可以自我肯定的；如果在世代相傳的過程中，這些傳統與成規受到了質疑，其原本屹立不搖的地位就被打破，此時，那些已經有了自覺的藝術家，便得以另選傳統，並取材於其他的創作成規。藝術史經過長期的累積，強加在繪畫的風格之上，於是形成了種種限制，畫家從中解放出來，可能是健康的，但是，卻也可能是一致命之舉。這時，畫家創作失敗的可能性提高了：姑且以南宋為例，此一時期的繪畫雖然深受傳統羈限，但是，跟晚明的一些作品相比，我們實在難以相信，這些緊守傳統的作品就一定會比較低劣。但是，藝術之路也為一些極富原創力的作品而開。大體說來，晚明在創作上的成就，乃是透過畫家以創意的方式，將傳統的風格再興，換言之，亦即以創新的方式，運用明代以前的風格。以此角度觀之，晚明領銜的畫家便頗為類似元代初期的畫家，在《隔江山色》一書裡，我們已經詳述過元初這些畫家，他們以類似的方式，與高古傳統進行具有創意的對話，同時，並竭力與傳統劃清界線——儘管這些傳統持續不斷，是晚明一代的歷史先導，但卻已陷入呆滯、漸滅的困境。有關創造性摹仿的理論及哲學基礎，我們將在討論董其昌等人的理論時，一併探討。

另一種抉擇當然是拋棄所有的創作成規，嘗試獨立創作，或甚至規劃出一套專屬個人的全新創作法則。在中國畫史的各階段裡，大多數的創作者都有很強的歷史感，他們知道這樣的想法是不可能實現的，再者，他們對於傳統的滋潤性力量，也有極大的敬意，因此不太願意作此嘗試。其中，支持此種選擇的，乃是一位出身蘇州的次要畫家沈顥，他活躍的年代大約在1630–50年間。對於蘇州、松江兩派對立的處境，沈顥曾經表達過他的看法，在我們真正討論晚明的一些繪畫作品之前，可以稍微刊引如下：

> 董北苑（即董源）之精神在雲間（即松江），趙承旨（即趙孟頫）之風韻在金閶（即蘇州），已而交相非，非非趙也董也，非因襲之流弊。流弊既極，遂有矯枉，至習矯枉，轉為因襲，共成流弊。
>
> 其中機械循遷，去古愈遠，自立愈贏。何不尋宗覓派，打成冷局。非北苑，非承旨，非雲間，非金閶，非因襲，非矯枉，孤蹤獨響，夐然自得。[29]

同樣地，此一建議聽來甚好，執行起來卻不容易；晚明畫壇的氣氛極為凝重，想要在重重的影響及黨派關係中自闢一路，以求「孤蹤獨響」，這並非大多數畫家的能力所能及，而且，作此嘗試的畫家到底還是寥寥無幾。沈顥自己的作品大抵不過平淡無奇，而且，幾乎完全拾人牙慧，簡直看不出他曾經作此嘗試。主張自樹一格，並追求獨立風格的畫家當中，石濤是最重要的一位典範，不過，他一直要到下個歷史階段，亦即清代初期，才在畫壇上展露頭角。然而，晚明時期卻有幾位默默創作的蘇州大家，他們或許正是范允臨所貶斥的那種「師心自創」者，但是，在他們所處的時代裡，這幾位創作者卻比其他所有的人，都更能達到沈顥所標舉的那種理想。現在，我們就轉而討論這幾位畫家。

晚明蘇州大家

　　蘇州到了晚明時期，仍是一個繁榮的工商集散地，也是全中國最富庶的城市。1600年前後，蘇州人口已經超過兩百萬，賦稅也高達全國總稅入的百分之十左右。其財富的來源，主要仍然依賴棉紡及絲織兩大工業，另外，也有其他不同種類的商品，例如，鐵製日用品、刺繡以及其他手工藝品等等。十六世紀末期，由於長江下游許多規模較小的商業集散地日益成長，也吸引了蘇州部分的財富外移——就以本書所關切的對象而言，松江即是外移的地區之一——此舉可能也連帶促使了藝術贊助活動得以擴大到蘇州以外的地區。不過，並沒有證據顯示，蘇州此一時期的富商巨賈和鄉紳世家，就因此而削減了他們對蘇州畫家的贊助。就此看來，則前一章所引評家對吳中（蘇州）畫道衰落的看法，應當改由其他角度來解釋。前面提到，中國評家指責吳派繪畫此時已落入商業化窠臼；這樣的批評頗符合晚明普遍對蘇州人的看法：在商場上，他們不但精明幹練，而且，在生活上也有過於講究、驕縱過度的現象。文論家袁宏道曾任吳縣（蘇州）知縣，便批評過當地人唯利是圖、動輒興訟、奢華虛榮等等。就觀念上而言，蘇州畫壇的沒落，可能也可以從藝術傳統內部自然的退化來解釋；此一觀點在理論上可能很難站得住腳，但是，一旦我們真正處理到藝術史的實際發展時，卻又不得不承認此一現實的存在，而吳派繪畫沒落的現象，至少有一部分可以做此解釋。

第一節　張復與陳裸

　　不管真實的原因如何，即使我們回到十六世紀末期，可能也很難為此一時期的吳門畫家開脫，說他們並未造成吳派繪畫的品質大幅衰落。上一章所引范允臨的說法，認為這些畫家大多以文徵明為摹擬對象，而且，「僅得其形似皮膚」，可謂是公允的評斷。有幾位畫家，如侯懋功和居節二人（見《江岸送別》一書最後的討論），雖然他們的作品主要也是根據文徵明的山水類型加以衍申，頗有矯飾之嫌，但是，他們還能夠以幾何化的造形作為建構山水的基礎，進行各種新穎有趣的創作實驗。同樣的創作傾向，也可以在張復1596年的細筆設色山水（圖2.1）中看到。此一作品值得介紹之處，不僅因為其畫風出眾，同時，也由於其在創作的取徑上，對於鄰近的松江一地的山水畫發展，標示了一個相當重要的方向。

　　張復（1546–1631以後）生於太倉，距離蘇州東北方約四十哩左右。他是錢穀（1508–74以後）的學生，而錢穀是文徵明的入室弟子，因此，可以算是文（徵明）派山水的第三代傳人。時至今日，張復幾乎已經寂寂無聞，但在生前，他的畫名卻頗高。王世貞對十六世紀末

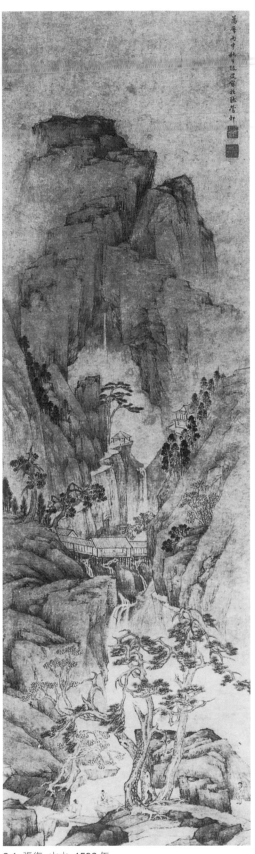

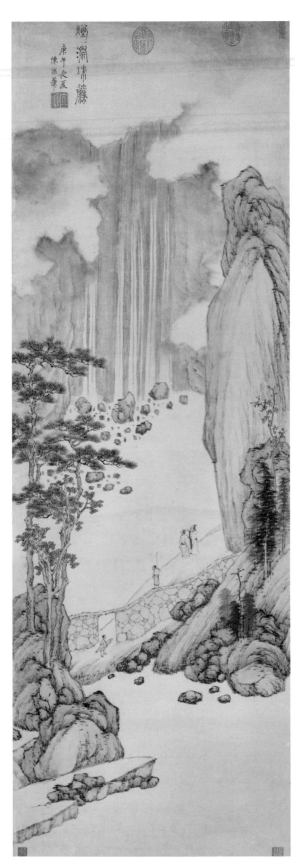

2.1 張復 山水 1596 年
　軸 紙本淺設色 103.2×31.4 公分
　加州柏克萊景元齋

2.2 陳裸 煙濬珠簾 1630 年
　軸 紙本淺設色 128.5×43.3 公分
　台北故宮博物院

的蘇州畫壇大抵持負面的看法，但獨獨對張復另眼看待，並且讚美他能夠集宋、元兩代大家之所長：「隆（慶）、萬（曆）間，吾吳中丹青一派斷矣！所見無踰張復元春者，於荊（浩）、關（仝）、范（寬）、郭（熙）、馬（遠）、夏（珪）、黃（公望）、倪（瓚）無所不有而能自運其生趣於蹊徑之外，吾嘗謂其功夫不及仇實父（即仇英），天真過之。」[1]

就張復存世的畫作來看，似乎難當如此高譽。其畫作大多平淡無奇，其中，扇面作品尤其如此。（所有的吳派畫家似乎都數以十計或數以百計地創作這類作品，以作為饋贈之用，或備蘇州士紳購藏之需──以便他們在揮扇招涼之時，能夠同時顯現自己的藝術品味。）與張復其他大部分存世的作品相比，此處所刊1596年的山水，算是企圖心較為宏大、較具原創力的一幅。畫面的基本安排，係以一垂直的中軸線為主，繞此而生的，乃是一狹長的山水結構。自從文徵明於六十餘年前首創此一構圖之後，吳派畫家便不厭其煩，一用再用，（比較文徵明1535年山水，見《江岸送別》〔再版〕，圖6.7），如今，到了張復的時代，此一構圖形式已經難以再添任何新意。不過，張復仍努力及此，為畫中的深山峻谷注入了一股清涼氣息。畫面下方有二人棲坐在溪流邊的幾棵松樹底下。人物上方則是一條深澗，依照拱形的結構，一路攀升而上，形成幾個雲霧繚繞的凹谷，一個遞接一個，漸行漸遠；險峻的陡坡則由兩邊斜切進入，在畫面的中軸部位形成交角。整個構圖以對角線為主，將畫面分割為幾個乾淨俐落的角形大塊面，其中，這些大塊面又是由許多規格較小且層層相疊的造形所構成；這些造形不但尖頂而且斜傾，形成一股方向極為確定的推剌力量，與居節（參考《江岸送別》〔再版〕，圖6.27）或董其昌（圖4.5）山水作品中的類似造形相比，張復的這些小塊面，同樣也具有活潑構圖的作用。雖然如此，張復在運用筆觸與色調等技巧時，還是遵循了吳派追隨者所一貫堅持的畫風；就這個角度而言，張復此作乃是守舊的──事實上，對於董其昌及其信仰者而言，此一山水必定顯得過分雕琢、做作。

吳派繪畫經常給人過分瑣碎的感覺，晚明有一些蘇州畫家便採取了形體較大、較厚重的造形，並且運用較簡單的構圖，可能是為了避免這種瑣碎感。陳裸即是其中一例。他的《煙浤珠簾》圖軸（圖2.2，「煙浤珠簾」四字係畫家自己以極為華麗的篆體文字寫成），完成於1630年，同樣也展現了吳派晚期繪畫特有的一種強烈矯飾主義傾向──表現在作品上，往往就是一種極為誇張的垂直結構。陳裸此作中，幾乎所有的物形都呈垂直狀或陡斜狀；即使是水面，也難以看出具有水平面的效果。畫面左邊的樹木極為纖細，與右邊聳立的石塊相互對應，並且分別侍立在瀑布兩旁；這幾個造景元素被安排在一個淺淺的凹穴之中，彼此間隔排列，使得空間極為緊縮。在此，我們已經開始感覺到晚明山水畫裡，所特有的種種令人不適、或甚至使人感到反胃的特質了。陳裸（「裸」字經常有人誤讀為「裸」）在蘇州畫壇活躍的時間，約在1610年至1640年間。根據著錄所輯的一則無從證實的題識，陳裸係生於1563年。[2]地方志（吳縣志）中的記載，則不僅說他喜讀《離騷》、《文選》，而且，他的摹古畫作也備受推崇，凡有明賢造訪蘇州，必定競購若渴。陳裸晚年隱居在蘇州城牆外圍一帶的虎丘。

第二節　職業畫家與業餘畫家

有關職業主義和業餘主義劃分的問題，儘管前一章所引述的一些畫論家個個自信滿滿，彷彿這已經是一個不爭的事實，實則，當我們真正處理畫家個別的處境時，便發現此一問題並不簡單。對於吳派晚期的畫家「目不識一字」，仆畫只為「戀之巾中以易斗米」的說法，我們究竟憑什麼理由加以贊成或拒絕呢？關於這些畫家，我們主要的資料來源只是一些簡短的生平記要，其中自然不可能看到這一類的細辨，比較可能見到的記載，反而都是一些顧左右而言他的老套成語，往往使人誤作他想，譬如說（以陳裸為例）：用「遊戲繪事」一語來形容繪畫只是畫家個人的一種嗜好等等。

不過，我們還是可以根據幾種不同的準則，將吳派晚期這些畫家和稍後幾章所將討論到的董其昌一派加以區別——我們主要採取反證的方式，參考這些畫家的生平資料或畫作，看看有哪些背景是他們所沒有的。就以本章其餘尚未討論的畫家為例（除了邵彌之外），我們看不到任何有關他們出身鄉紳世家的線索。這些資料並未記載他們是否擁有官職——一般的中國讀書人無不渴望如此——同時，我們也沒有看到任何有關他們為謀取功名而赴科舉的記錄。不僅繪畫著錄如此，我們在其他的文獻當中，也沒有看到這類記載。老套的用語還會說這些畫家如何聰穎早慧，自幼即顯露出文章方面的才華，但是我們連這一類的記載也無；這些畫家沒有留下任何文集或具體著作，他們也不像文人畫家，會在自己的畫作上附題長篇的博學大論。他們的作品以喚起觀者的詠物之思為主，有時也將故事性的題材入畫，這些都是吳派較早期一些職業大家所擅長的題材類型：諸如高士觀瀑或靜聽松風圖、故事性及文學性的主題、應景的四季畫、祝壽圖、或是其他為了特定功能而作的繪畫等等。就單獨而言，這些跡象並不能證明什麼，然而，如果我們將它們彙整來看，這些跡象便提供了一個相當充分的基礎，可以讓我們推測：儘管吳派晚期這些畫家可能也有其他收入來源，不過，他們是以作畫維生的。

雖然如此，將這些人歸類為職業畫家，並不代表我們就跟傳統的中國畫評家一樣，也對他們心存藐視；相反地，我們可以因此而肯定他們是極出色的藝術家，而且，比起晚明大多數的業餘畫家而言，他們還要更優秀一些。這是晚明繪畫在說理與創作之間，所存在的另一項矛盾，此一矛盾（連同說理與創作本身所含的種種內在矛盾在內）顯示了辯證法是瞭解此一時期藝術的最佳利器。晚明的文人畫家兼評論家雖極力推崇業餘主義的好處所在，但是，表現在個人的繪畫創作上，除了董其昌本人有所作為之外，其餘沒有任何一位是真正具有份量的。以蘇州的文人藝術家顧凝遠為例，他在《畫引》一書中，力主作畫以「拙」為上，「拙」則能使畫家的作品不受「作氣」（意指職業畫家的氣息）所染，畫家必須善藏之——在顧凝遠看來，「拙」彷彿是藝術創作中的一種「苞孕未洩」的「元氣」，畫家一旦失拙而「求工」，則「不可復拙」矣。[3] 但是，我們在顧凝遠畫作中所看到的「拙」，則純粹是在創

作上的力有不逮,因此,並未如他畫論中所言,因「拙」而得到應有的補償效果。理論上的堅持與現實正好相抵觸:此一階段,以業餘主義為理想,並主張業餘主義優於職業主義的說法,一而再再而三地被提出,其高漲的氣勢幾乎壓制了所有反對的聲音,然則,當時主要的畫家,除了董其昌是業餘文人的身份之外,其餘都是職業畫家。對於蘇州的藝術愛好者而言,與其向某某業餘文人畫家求畫,還不如將金錢花費在那種作畫是為了「懸之市中,以易斗米」(套用范允臨對於畫作買賣的不屑語)的本地職業畫家身上,所得到的作品與業餘畫家相比,往往也較能使人感到物盡所值,因為業餘文人畫家通常不會平白無故贈畫予人,而不指望受畫者有所回報的。

第三節　李士達

　　本章主要探討蘇州三位首要的畫家,其中,李士達大約是最年長的一位;根據資料顯示,他歿於1620年後不久,享年約八十歲,以此推算,他應當生於1540年左右。[4]李士達係蘇州人,因生性高傲,一度得罪宦官孫隆;孫隆於1580年左右起,擔任蘇州織造局的提督太監,另一位畫家居節也曾經以類似的緣故,開罪於他,結果弄得全家破敗,窮困潦倒(參閱《江岸送別》〔再版〕,頁279)。孫隆曾經聚文士於一堂,既至,眾人皆知趣而屈膝,惟有李士達一人在長揖之後,即先行離開。隨後,李士達即被收捕,幸賴人從中庇護,乃能免刑。

　　他晚歲居於石湖之一隅,距離蘇州不遠。據我們所知,他的人物畫和山水畫頗富聲名,造成了「權貴求索,雖陳幣造廬,終不可得」的盛況。這又是一則老套的敘述方式,同樣大同小異的詞句也重複地用來形容其他許多畫家。李士達到晚年仍作畫不輟;存世有一幅畫作,李氏自題作於七十三高齡,據載,他年到八十仍然「碧瞳秀腕」,精力充沛。姜紹書的《無聲詩史》一書成於清初階段,其中提到曾見李士達「論畫」,指的可能是一篇文章,不過,姜氏僅僅抄列其中有關山水的「五美」、「五惡」而已。所謂「五美」,即「蒼也,逸也,奇也,圓也,韻也」;所謂「五惡」,則是「嫩也,板也,刻也,生也,癡也。」[5]

　　李士達作於1616年的絹本《坐聽松風圖》(圖2.3),是大幅山水人物構圖的一個佳例,同時,這似乎也是李士達所擅長的題材。一文士舒坐在左半邊的畫面,雙手圍膝,兩眼出神,四名僮僕則分別烹茶、解開成捆的畫卷、並採集能夠使人長壽成仙的靈芝。人物位置的安排,在地上圍成一塊區域,與四棵樹所結出來的形狀,形成有趣的互動關係;這種畫面的安排,早在宋代以前就有先輩的典範可循,另外,近景解捆與遠處采芝的僮僕彷彿鏡影相應的安排手法,也不例外。這兩種手法,都是畫史較早期用來營造空間的不二法門,李士達以此入畫,頗有呼應前代的意思。在此近景之後,則是一條寬闊的江水,一路發展至遠岸由矮丘所譜成的地平線。此一構圖類型與元代大家盛懋頗有淵源(比較《隔江山色》,圖2.10),明代的職業畫家仍

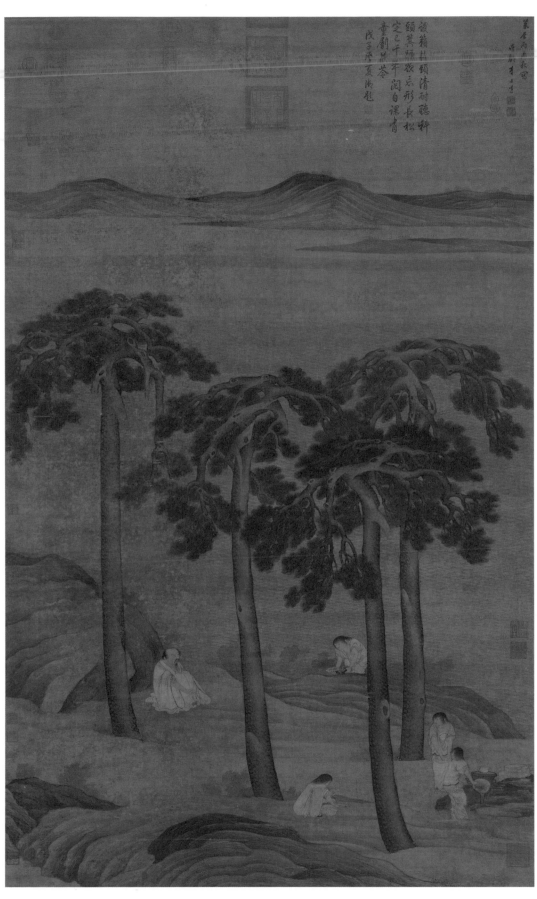

2.3
李士達
坐聽松風圖
1616 年
軸　絹本淺設色
167.2×99.8 公分
台北故宮博物院

受其強烈影響，我們在李士達其他的畫作中，也可以清楚看到盛懋此類畫風。

不過，就整體效果而言，此一畫作凡有沿用傳統成規之處，都是李士達經過匠心獨運或是刻意變形改造的結果。畫中的樹幹以單純的圓柱體排列，彷彿是用人力強行插入地面，而不是依賴根苗自然生長的，此一效果連同整幅山水，在在都予人一股很不自然的荒疏感，但是，卻與安排工整、矯揉造作的人物布局形成互補作用。描寫地表所用的皴法像纖維細絲一般，一層覆疊一層，隱隱約約是從盛懋的風格所發展出來的，為地表營造出了一種柔順的圓胖感，形成此畫的形式主旋律，畫中其他的造形要素也都圍繞此而生。事實上，畫中除了垂直聳立的樹幹之外，所有物形的頂部都呈渾圓狀，而且都是按水平的方向結組排列：為了配合此一形式原則，畫家將樹頂壓縮成圓頂的形狀，彷彿有一股壓力由上籠罩而下，人物的造型也是如此，是李士達以其特有的風格所描繪而成，身體的輪廓係由春蠶吐絲般的曲線所譜成，頭形扁圓，臉部則經過擠捏而呈尖狀。李士達所說的山水畫「五美」（或可說是五大願望）中，有一則是「奇」，即「罕見」（"uncommonness"）之意，可能也可以作「怪異」（"oddness"）解，就以李士達此畫觀之，的確是具有一種怡人的怪異感。

李士達未紀年的《西園雅集圖》紙本手卷（圖2.4、2.5、2.6），則展現了一種更為驚人的矯飾畫風，其用色鮮豔，並且以綠色作為畫面的主色。此一著名的文人雅集——一位現代的學者則堅信此一事件從未發生過[6]——應當是發生在北宋末期皇貴畫家王詵的別業庭園之中。受邀集者，包括蘇東坡、米芾、李公麟及其他十餘位文士。相傳李公麟曾經以圖畫的方式記錄此一盛會：到了明代時期，還可看到一些歸在李公麟名下的西園雅集圖，其中有許多還流傳至今。此一雅集連同其他一些文會或歷史性的題材，如蘭亭修禊、蘇東坡的〈赤壁賦〉等

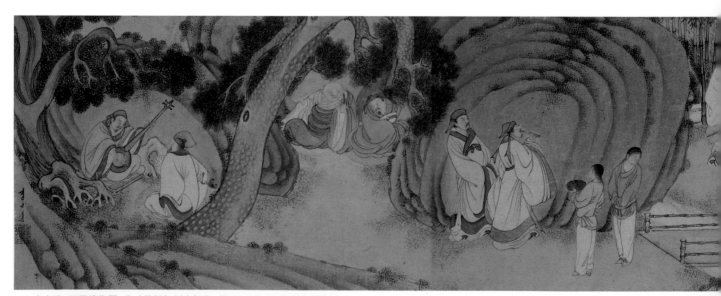

2.4 李士達 西園雅集圖 卷（局部）紙本設色 縱 25.8 公分 蘇州市博物館

等，都是蘇州職業畫家所最鍾愛的畫題。光是繫在仇英名下的西園雅集圖，就有好幾種版本，另外，仇英的追隨者，例如尤求，以及其他許許多多無名的模仿畫家，也都不斷地描繪此一雅會景致。對於專門作偽的畫家而言，此一畫題隨時都有現貨供應，無論是到蘇州一遊的訪客、或是那種容易上當受騙的收藏新手，只要隨便到蘇州當地的書畫鋪走走，就可以輕易地買到「李公麟名作」或至少是「仇英」版的西園雅集圖。

蘇州一地大規模繪製古畫摹本、仿本、以及偽作等等，應當看作是依附原創畫家的誠實創作而生的，而且，連帶還產生了一些影響。有些畫家無疑身兼二職，他們在一些作品上自署姓名，其餘則以先輩大家的名諱落款。收藏活動在十六世紀頗有可觀的成長，形成一股宋畫的追逐熱，許多藏家雖富財力，但知識與品味卻嫌淺短（何良俊書中便專門有一段文字，用來挪揄這一類人），另外，也帶動了蒐羅近日名家作品的風潮，需索之殷切，使得畫家的真蹟原作早已不敷市場需求。作偽於是變成一項專門的事業。及至今日，我們在一些流傳已久的收藏、以及一些次流畫商的存貨當中，仍可看到數以百計的偽作；而且，在十七、十八世紀時，這一類的偽作還隨著晚明蘇州大家的作品一起外銷到日本，成為日本南畫派（Nanga School）之中，愛好中國文化的畫家所摹仿的對象。如我們上面所引，董其昌認為蘇州一地的藝術收藏因贗本充斥，畫家只能接觸到品質低劣的範本，使得此一地區的繪畫傳承，受到了阻礙與影響。無論是「古」畫的繪製或是新畫的創作，蘇州都是當時全中國最主要的行貨生產中心，可想而知，在晚明以業餘身份為主的評論家筆下，蘇州的繪畫自然就顯得格外不利了。

在製作假「名畫」時，傳統的布局形式一再地被抄襲與再抄襲，在此一過程當中，每一階段的偽作都越來越遠離原作的面貌，同時，變形與矯飾的風格也不斷地混入其中。而李士

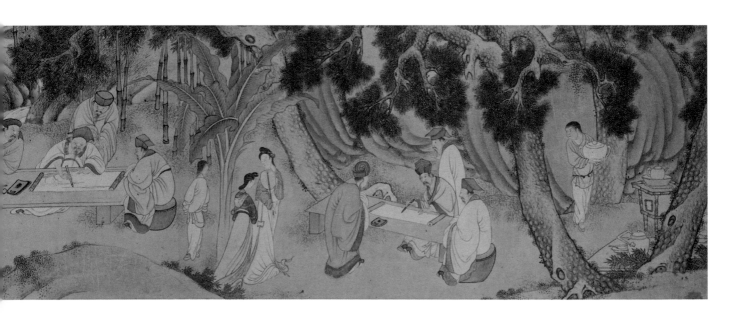

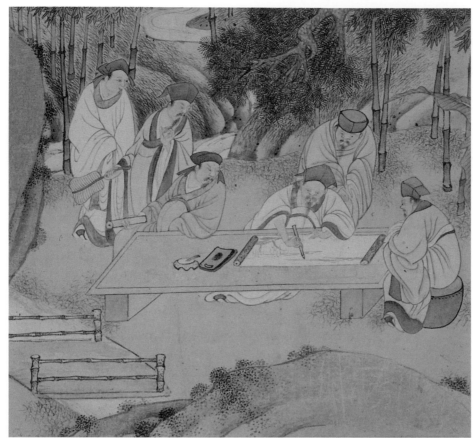

2.5 圖 2.4 的細部

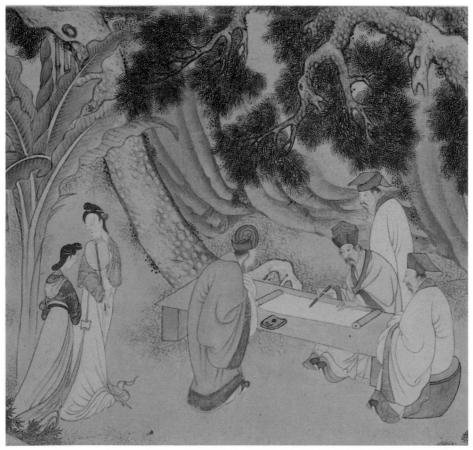

2.6 圖 2.4 的細部

達作品之中所傳達的某些怪異之感,必定就是種種應此而生的矯飾主義畫風,這些畫風在畫家的審慎利用之下,結果使得原本一些拙劣不堪的藝術技巧提高層次,成為創作者有心運用的一種技法,並且在經過美感的轉化之後,李士達將種種拙劣的技巧脫胎換骨(如果我們能夠欣賞他特殊的品味的話),營造出了一種出色的藝術形式。李士達的《西園雅集圖》和某些偽託在「李公麟」或「仇英」名下的同類畫題,不過就是差別那麼一小步,但是,這一步卻攸關甚巨:在此,種種怪異的風格特徵到了李士達筆下,都變成了一種匠心獨運,而且顯得格外有表現力。[7] 鼓脹突出的大石,乃是由平行且帶有陰影暗示的摺痕所營造而成,構成整齊的樣式,與高古畫風相比,近乎是一種拙劣的模仿(parody);彎曲的樹幹呼應著大石的外型輪廓,同時,人物彎身擺尾的動作,彷彿是為了順應圍繞在他們身旁的幾股彎曲勢力。此一空間與造形的扭曲轉折,並不像我們稍後所將看到的晚明其他畫作一樣,造成了嚴重的騷動不安效果,相反地,此一作品似乎暗示了畫家在處理這樣一個大家已經熟悉得不能再熟悉的繪畫題材時,乃是以一種用意良善的自娛心態為出發點的。《西園雅集圖》中的主要人物(畫中,蘇東坡正運筆寫字,見圖2.6,李公麟作畫,米芾則正在醞釀之中,準備為石壁題字),在臉型的刻劃上,並未作出明顯的區分,同時,畫中對於筆、硯、庭園所擺設的傢具等等,也並沒有特別用心去勾勒細節,這和以前以同一事件為題的較嚴肅畫作並不相同,李士達的目的並不是為了歷史勾沈,也不是為了虛構歷史,而是主要為了娛情遣興。

相較而言,李士達最為壯觀且最富原創力的作品,乃是另一幅主題完全嚴肅的山水(圖2.7)。根據畫家自己的題識,此一山水係作於李士達位於石湖的「村舍」,時年萬曆戊午(即1618年)冬日。李士達此處選擇以紙本作畫,多少透露出了他個人的用心:以絹本作畫的限制較大,較適於細謹、保守的作畫方式,而紙本素材則較能允許或甚至鼓舞畫家,使其能夠以更自由且更富變化的筆法作畫。在此,畫家發揮了紙本畫面的特長,使其充分彰顯了作品本身的特質,同時,畫家也並不像在《坐聽松風圖》、《西園雅集圖》及其他作品中一樣,以公然模仿或戲謔的方式,引用舊有的風格樣式。換句話說,此一山水作品似乎看不出有任何仿新、舊風格樣式的影子。觀者與畫家所選擇的畫題之間,似乎總隔著一層古人風格的簾幕,而李士達此作給人的感覺,則宛如此一風格的簾幕已經被摘除或透明化。岩石與樹木的描寫,並不是沿用先前既存的形式類型(type-forms),而後將其組構為清楚可辨的規格化造形,而是視其為整體風景中不可或缺的段落;畫家在處理岩石表面時,所使用的極為敏感的明暗對比與皴法筆觸,並不屬於任何流傳已久的「皴法」傳統,而是以含蓄低調的方式呈現,為的是讓他們克盡描繪物形的角色。我們在歸納元代繪畫時,曾經提出此一時代的文人作品好像不是「畫」(painted)出來的,而是像寫字一樣「寫」(written)出來的,李士達此一山水則恰恰相反:並不是為了讓人閱讀的,而是希望觀者凝神感應,視其為自然之一景。

就此畫的一些構圖元素及創作觀念而言,李士達的確是以折衷的方式,揉雜了宋代繪

2.7
李士達
山水 1618 年
軸 紙本設色
169×80.9 公分
東京靜嘉堂

畫中幾個不同階段、不同畫派的風格。諸如，山水景致與渺小人物之間的懸殊比例，巨峰巍峨的形勢，以及令人歎為觀止的壯麗景色等等，在在都取自北宋巨嶂山水的格局；同時，主要造形之間的對角線排列關係，以及畫家利用濃霧，巧妙地將這些造形籠罩在其中，藉以緩和各造形之間的過渡與轉折，另外，山亭與人物的位置正好位於對角線構圖的交角處，強而有力地吸引了觀者的視覺重心，這些大抵都屬於南宋繪畫的特色。不僅如此，此一山水景致也如南宋繪畫一般，具有極深的感染力，觀者無論在視覺上或情緒上，都能產生較深的投入感，這也是中國畫史到了晚期以後，所難得一見的現象。此一選擇性運用宋畫素材與意念的做法，乃是周臣與唐寅的遺緒之一。不過，最終看來，李士達仰賴周臣及唐寅的程度，其實不如宋畫典範來得深刻。

畫面的左下角，有一道山徑切入山水空間之中，低徊穿過枝葉茂盛、繁花盛開的樹叢，然後消失其中；觀者只能瞥見一小段石階沿級而上，通往山亭。之後，山徑又在右上方的峰嶺之間短暫出現，接著便沒入深谷之中。此一主要的對角線延伸，正好有一道飄來的雲霧從中間交叉斜切而過，攔斷山腰；山亭正好就位於這兩道對角線的交會點上，也因為這樣，山亭能夠穩如泰山，雖然其座落的位置與世隔絕，獨懸雲間，但是卻以一令人敬畏之姿，安然矗立。這些造景手段所勾喚起的情感，於是交集在亭中兩位人物身上，觀者在畫中所感受到的安穩或靜謐，也都不自覺地以他們二人為投射對象，宛如自己也身處在此一煙靄飄渺的高聳絕壁之間。

於是，如果我們能夠看出畫家處理此作的方式，乃是為了滿足觀者的視覺感受，而不是以一種知識性、分析性或藝術史性的動機來創作此畫，那麼，我們便可以為此幅山水的特殊之處作出總結。其清新脫俗的地方在於：畫家似乎是在刻劃他眼之所見，而非他心中所知、或是從別人口中得來的二手訊息。舉例而言，山亭下方的樹叢、煙靄、與黃土一氣呵成，姑且不論此一段落是否真的根據實景繪成，畫家在捕捉時，都將其視為一個視覺整體，彷彿直接取法自然一般。這種「繪畫性」（painterly）的技法處理（借用沃夫林〔Wolfflin〕的熟悉用語），在效果上，不但能夠使造形柔和化，同時，也能夠讓觀者感覺宛如凝視煙嵐迷濛的空間一般。晚明畫作的出發點往往極為知性化，而且，在意念的表達上，也有多種層次，李士達此作的主題單純，意念單一，多少顯得有些違反常態，不過，卻也因此而令人耳目一新。

到了晚明時期，代代相傳的作畫成規已經越來越失去活力，同時也成為畫家沈重的包袱，如何脫此困境乃是晚明繪畫的一個基本問題，而前述李士達的《坐聽松風圖》、《西園雅集圖》二作，以及稍後介紹的這一幅山水掛軸，則分別代表了兩種不同的解決方式：畫家可以根據既有的技法成規，刻意用拙劣的方式加以模仿並改寫（parody），藉以表明他並不願意用慎重其事的方式，來對待這些既有的繪畫成習，或者，他也可以試著完全不加理會。我們會發現，這兩種態度是此一時期畫家所最常採取的途徑；其次，我們也會發現，董其昌以

及其他一些畫家，則試圖為自己開拓第三種選擇，也就是將既有的技法成規轉化為創新的形式。李士達並沒有留下幾件真正的拔尖之作，因此很難為自己佔據畫史的一席之地，令人公認他也是此一時期特具原創力且首屈一指的繪畫大家。不過，對於吳派的一些年輕畫家，他當然還是發揮了一些影響力的，盛茂燁即是其中一例。

第四節　盛茂燁

與李士達相比，我們對於盛茂燁的生平所知更少。他的紀年作品跨在1594年到1640年間，但是，在題款中，他從未提及自己的年齡，或是任何有關自己的背景訊息；因此，我們連他的約略生年也無從推斷起。他必定比李士達年輕，同時，也很可能吸取了這位前輩的一些風格。[8]跟李士達、張宏一樣，畫評對他的記載也是斷簡殘篇，而少數對他的讚美之詞，則措辭頗重：「雖無宋、元遺意，較後吳下之派，又過善矣。」[9]對此，我們不應當反應過度，而給他過高的評價；最好當下就認清楚他是一個創作範圍頗窄的畫家——比李士達和張宏都來得窄——而且，他也製作了許許多多潦草、公式化的作品。就像法國畫家科洛（Corot）晚期的作品一樣，盛茂燁也過分迷戀於分解山水的形體，使其如沐浪漫煙雲一般，為的是能夠免去悉心構圖的要求，以及不必依賴那些往往顯得很膚淺的詩意效果。與其為他舉辦一個完整的個展，還不如我們此處的做法，只精選他一部分最好的作品，這樣，觀者對他的藝術成就，也會持較肯定的印象。

與其他畫家相比，我們從盛茂燁作品的項類中，可以看出他也是一位以製作大幅絹本山水人物掛軸為主的畫家。這一類的大軸是用來懸掛在豪門巨宅的入門處或大廳之中的，因此，在性質上，也和畫幅尺寸最小的扇面一樣，都是為了實際功能而作的。盛茂燁經常在自己的畫作上題寫唐人詩句，也許因為這些畫作本身正是受到這些詩句的靈感啟發，或者（更有可能）畫作是在完成之後，才配上適合畫面情境的詩句。他在1630年所作的設色山水圖（圖2.8、2.9）中，便題有這樣的詩句：

松石偏宜古，藤蘿不計年。

此一類型畫作在傳達自然體驗時，乃是以描寫理想化的文人「高士」為手段，交代他如何遊山玩水；對於吳派職業畫家而言，這是他們最基本的創作類型。（文徵明一類的業餘畫家也經常描繪類似的景致，不過，畫中人物通常較小，也比較不活潑，因此並未成為構圖中的主題焦點。）就像蘇州的庭園一樣，這些作品必定也為當時忙碌的城市商業生活，帶來了一些喘息的空間，使觀者的想像力受到啟發，進而可以躲入種種令人神清氣爽的景致之中。及至盛茂燁的時代，這一類作品已經變得相當公式化。數以百計的吳派作品，都是描寫文

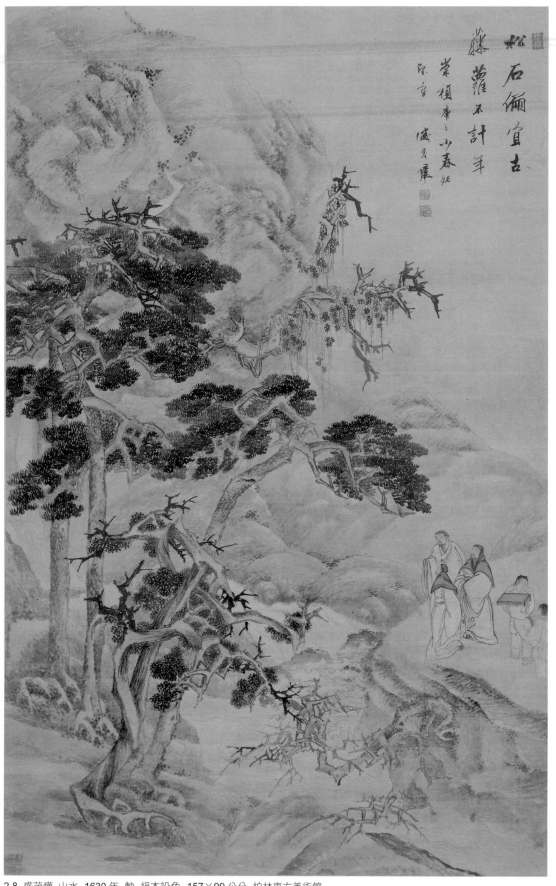

2.8 盛茂燁 山水 1630 年 軸 絹本設色 157×99 公分 柏林東方美術館

2.9 圖 2.8 的細部

人雅士在岸邊佇立，一邊欣賞湍流，旁邊並有僮僕侍候；仇英的《桐陰清話》軸（《江岸送別》〔再版〕，圖5.27）便是一幅較早的例作。

在處理此類畫作的構圖時，一般畫家總是會凸顯瀑布的角色，而上述盛茂燁作品的不尋常之處則在於，他幾乎讓瀑布隱藏在左半部的松樹後邊，也因為這樣，湍流直瀉所引起的喧囂聲，反而是以描寫松樹的姿形來交代，形成松樹幹脈不但與水流平行，而且正好遮掩住其路徑。松樹與柏樹的刻板造形，係根據文徵明所始創的類型加以變化而成，我們在文徵明

1549年的《古木寒泉》圖中，可以看到極為近似的樹叢。[10]盛茂燁處理地面的方式頗為鮮明
獨到，也為此作添增了一股紛擾不安感：他將地面分割為許多小塊區域，並且以淡墨直筆皴
擦的方式處理這些區域，讓每一塊面都有不同角度的轉折，為的是顯出較大岩塊的多面特
性。畫家以輕重不均的筆觸來處理明暗，營構出一種地表變動不拘的感受。

　　同樣的效果表現在盛茂燁1623年的《秋林觀瀑圖》（圖2.10）中，則更顯得氣勢磅礴。畫
上的題詩如下：

　　寒山轉蒼翠，秋山日潺湲。

　　此處，畫家更有計劃地運用巖土表面的明暗塊面，因此，這些巖塊看起來好像各以不
同的視角呈現在同一畫面一般（這與「立體派」畫家的處理手法不無相似之處），另外，在
皴法用筆方面，也有各種不同的傾斜變化，為山巖土石賦予了一股具有方向感的推力。正如
稍後我們在董其昌畫作中，所將看到的更為驚人的表現效果一樣，此一時期的山水畫家正在
嘗試各種抽象、非自然主義式的技法，希望能夠為他們畫中的土石造形注入新的活力，並且
創造出新的地質描繪手法，以配合他們各人的表現目的。而盛茂燁為山體所注入的方向性推
力，則可以看作是一種山「勢」的表現，董其昌在談布局的理論時，「勢」就扮演了其中極
為重要的角色。

　　盛茂燁山水的典型特色在於，他在凸出的峭壁表面，創造了各種螺旋狀或漩渦狀的動
勢。《秋林觀瀑圖》中就可看到許多，其功用在於凝聚畫面的活力，其餘的構圖就靠著這些
動勢向外擴展至較為寧靜的空曠地帶。觀者可能會因此而回想起十一世紀畫家郭熙及其追隨
者的一些作品，他們的山水也是由生氣勃勃的土石山體所譜構而成，不但描寫其光影的變
化，同時也營造霧氣迷離的空間，而寺廟或屋宇往往就在此霧景之中。盛茂燁近景的樹群清
楚而鮮明，與後面較為柔和的地帶形成對比，此一安排也令人想起郭熙一派的作品；如此，
提供了一種空間感，使山徑與人物都能夠安置在中。畫中，一位文士手中策杖，正沿著山徑
向上步行，旁邊則有一僮僕隨侍在側。他止步回望另外兩位步伐較為遲緩的文士。在他們身
後遠處，有一座屋宇，那正是他們的出發地。這幾位文士有的轉身，有的身軀佝僂，看起來
頗有戚戚之感，好像在此陰沈、壓迫感十足的山水之中，並不感到自在一般。

　　盛茂燁傳世最好的作品之中，有一套尺寸較大的橫幅畫冊，共有八頁，在此，我們複製
了其中兩頁（圖2.11、2.12）。此一畫冊未紀年，但可能作於1620年代左右。[11]畫家只在最後
一頁題詩，詩句如下：

　　水寒深見石，松晚靜聞風。

2.10 盛茂燁 秋林觀瀑 1623 年 軸 絹本設色 176.6×120 公分 東京橋本大乙氏收藏

2.11 盛茂燁 山水 冊頁 取自八幅山水冊 紙本淺設色 28.8×47.7 公分 舊金山亞洲美術館

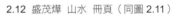

2.12 盛茂燁 山水 冊頁（同圖 2.11）

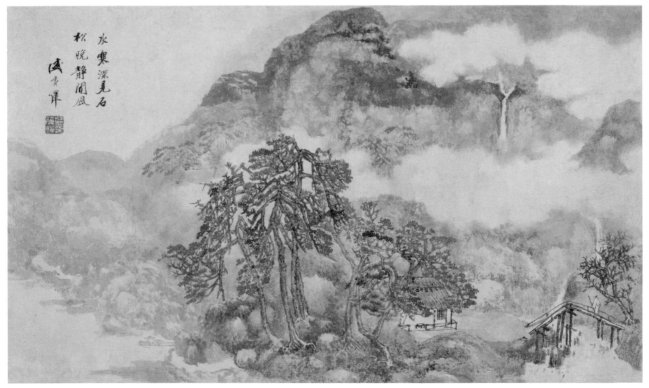

全部八幅冊頁都是從近景的河岸或湖岸起筆，後面則佈以土質山丘。屋舍被安排在樹叢當中，觀者可以看到幾個人物在堤岸上走動，或是在舟中垂釣。其中一幅冊頁（圖2.11），描寫舟中二人向上凝視一座位於畫面上半段的山丘，這樣的布局方式自然與〈赤壁賦〉一類畫題遙相呼應，使人想起許多因蘇東坡〈赤壁賦〉而作的圖解畫。不過，整體而言，這些冊頁的特出之處還在於，它們並沒未沿襲眾已皆知的構圖形態，同時，也不使人感到如似曾相識。在這些冊頁中，幾乎已經看不到傳統的吳派畫風。在這之前，吳派大家建構山水的典型做法，總是利用許多定義明確的造形，而後結組出錯綜複雜的結構，盛茂燁的畫面則是由幾塊大的區域所組成，區域與區域之間由帶狀的水流或雲霧隔開，在每一塊區域之中，畫家融入輪廓柔和的造形，使得每一個別的造形不至於過分搶眼，因而能夠融合出氤氳朦朧的整體氣象。正如我們在其大幅掛軸中所見，樹叢與其他近景的物象乃是以濃墨鮮明地處理，在視覺上，好像是從後面迷濛不清的背景之中，向前抽離開來一般（例如，參見圖2.12）。一方面，此一手法為不同的平面縱深之間，營造出了一種強烈的空間間隔感；另一方面，此一手法也模擬我們視覺的經驗，將視覺的焦點集中在某些景物或區域，而將其餘的景致一律視為整片的背景，以此襯托焦距所在的景物或區域。岩石、山巒、以及懸崖絕壁等等，都是以柔和的淡墨敷筆而成，並不具有確切的形狀，也不像「皴」法筆觸那樣，脈絡分明，而是以一種自然主義的方式，來經營連續且具有外形變化的物表，使人感覺如霧中望景一般，此一手法可說十足類似法國印象派畫家（French Impressionists）的技法。對山水畫而言，這些都是處理新的視覺觀念的一些手法，就像我們在李士達1618年作品（圖2.7）中之所見，只不過，盛茂燁此處發揮得要更為徹底一些。

著實說來，此一新風格中的某些特徵，早在南宋的山水作品中，就已經可以看出端倪：畫家也以類似的手法，將畫面的焦點集中在少數幾個物形明確的造景元素上，而且，多半安排在近景的位置，讓其餘的景致溶解在氤氳的霧氣之中。南宋畫家對詩意的題材也有同好，往往還在畫面上附題詩句。但是，這樣的淵源並不意味著盛茂燁就是在模仿南宋畫風，或者是深受影響。當時復興宋畫風格的風氣可能提供了他一些新（或傳統）的方式，使他能夠從吳派創作的公式窠臼中跳脫出來。不過，就本質上而言，這些作品似乎代表了畫史上幾個罕見的時刻之一，也就是傳統出現了暫時鬆動的現象，畫家得以脫開約制，進而較自由地嘗試種種不同的作畫方式，比較直接地取材於眼睛所觀察到的自然面貌和景象。

和李士達相比，盛茂燁留下了更多這一類的畫作，但是，新的風格方向固然開啟了種種新的創作可能，盛茂燁卻也未盡全力，半途而止。在晚明山水繪畫之中，視覺性的自然主義畫風（optical naturalism）乃是眾所陌生的一個範疇，張宏則是其中對此探索最深且最有成就的一位，他也正是我們此處所要討論的第三位晚明蘇州大家。

第五節　張宏

　　有關張宏的生平資料，我們所知也極為有限，跟其餘畫家相比，並好不到哪兒去。所有記載明代畫家的典範書籍之中，張宏的部分大抵若有似無，不禁使人懷疑這些作者的資料來源是否要比我們今天來得充分。令人感到驚訝且多少有些難以置信的是，晚明有關繪畫的評語、理論、以及雜記隨筆等等，可謂汗牛充棟，但是，卻沒有任何作者願意挪出篇幅來記述這樣一位出眾的畫家。可以確定地說，張宏是晚明蘇州數十年來罕見的出色畫家。

　　張庚的《國朝畫徵錄》是一部十八世紀初的著作，有關張宏的記載，作者告訴我們：「吳中學者都尊之。」同時也提到曾經見過張宏兩幅畫作，最後加了一句：「不讓元人妙品。」不過，將張宏的作品定在「妙品」之列，聽起來不惡，其實並不是什麼讚美之詞，因為在中國畫的等級裡，「妙品」尚次於「神品」和「逸品」，只不過是三等。另一部清初的著作《無聲詩史》甚至評得更低一些，將他放在「妙品」與最低一等的「能品」之間。[12]

　　張宏生於1577年，約卒於1652年或稍晚，因為在他有紀年的畫作中，以1652年為最晚。[13]除了一件怪異且時間較早的人物畫之外，張宏存世的畫作大約落在1613與1652年之間，其中，在1644到1648年間，有一段空白，很可能是因為當時滿清入主中國，帶來了幾年的動盪不安。我們從他畫上的題識以及所畫的題材，約略可以了解他的遊蹤（他所遊歷之地似乎總在方圓數百哩之內），其中有許多景致都是描寫確實可辨的地點。

實景畫　1639年春，張宏赴浙江東部一遊，歸途中他作了一部畫冊，描寫該地區的景致。他在末頁的題識中有此結論：「以渡輿所聞，或半參差，歸出紙素，以寫如所見也。殆任耳不如任目與。」[14]此一說法再平常不過，但是，對張宏而言，卻可能具有特殊的寓意。從沈周的時代起，蘇州的繪畫大家便一直在描繪城裡城外的風光名勝或古蹟；這一類的實景繪畫早已成為吳派之所長。但是，就其特色而言，吳派這些畫作都極為格式化，景物之間的遠近距離往往受到極端的壓縮，為的是能夠將幾處不同的地標，同時放在一幅畫作中，於是，每一件畫作中的自然景致，都嚴格且毫無例外地臣屈在行之有年的繪畫風格之下，任其處置。換言之，畫家因眼之見，而調整其描寫方式，以順應該地特殊的景致，這樣的做法可說相當罕見，相反地，畫家多半只在定型化的標準山水格式之中，附加一些可以讓觀者驗證實景的地物罷了。

　　然而，在張宏許多畫作之中，我們所見到的，很明顯是畫家第一手的觀察心得，可以說是視覺報告，而非傳統的山水意象。雖然他的作品也都作於書齋之中（中國畫家從未真正在戶外作畫），但必定是根據實地的畫稿而繪成。定型化的造形和傳統的一些構圖成規，也都可以在張宏的作品中看到，尤其是在早期階段。不過，隨著創作自信與日俱增，張宏也越來越少落入傳統這些格法的窠臼之中，最後，當他在畫中重現眼睛所見的實景時，他比傳統

任何一位大家都要更勝一籌，更能達到一種
近乎視覺實證主義的境界。可以預期的是，
對於張宏這樣的作畫態勢，當時的畫評並不
知如何對應。其中一位評家言其作品「丘
壑靈異」，隨後又天外飛來一句：「得元人
法。」與前人的作品相比，張宏畫中的丘壑
看起來更像自然真景，想必的確予人怪異之
感吧。

然則，如果我們認為張宏所作的，也不
過就是放眼表象世界，圖寫眼之所見的話，
那麼，我們未免將此一藝術上泛稱的「回歸
自然」現象，看得太過於簡單化，而輕忽了
其在藝術史發展過程中的真實景況。貢布里
希（Ernst Gombrich）著名的理論告訴我們，
藝術家在創作之初，係以行之有年的藝術形
式入手，而後，再一步步修正這些既有的形
式，直到這些形式貼近視覺景象為止。[15] 就
以上述繪畫「回歸自然」的過程觀之，貢布
里希此一說法乃是較為真實的寫照，同時，
似乎也特別能夠用來觀照張宏畫風的發展。

張宏早期一件作於1613年的《石屑山
圖》（圖2.13），明顯是以吳派所最鍾愛的構
圖為宗，已見於前述張復1596年的山水（圖
2.1）。在這兩幅作品之中，都有一道溪流從
中央蜿蜒而下，一直到了畫面底部，才從高
聳的樹叢之間奔瀉而出，其他的山水物像則
各自安插在溪流和垂直的畫幅邊線之間。畫
家運用強而有力的對角線，使其與長垂直狀
的畫幅形成抗衡的局面，並且將觀者的視野
從中軸的部位往外斜向帶出。張復的畫面乾
淨俐落、線條分明，此一架構在畫中表露得
極為分明有致，但是，張宏則半遮半掩，將

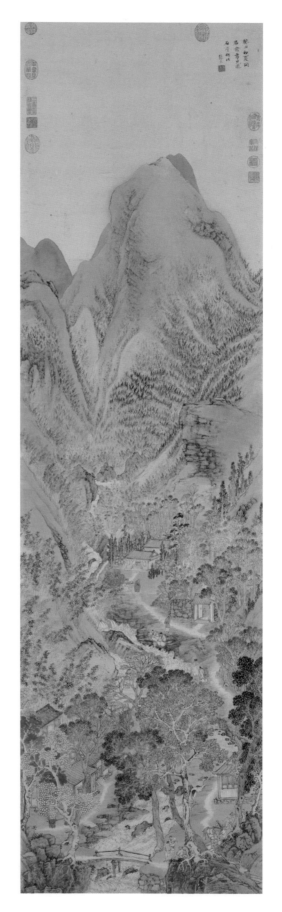

（左頁）
2.13
張宏
石屑山圖　1613年
軸　紙本淺設色
144.5×81.2公分
台北故宮博物院

2.14
圖2.13的細部

其隱匿在茂密蓊鬱的草木之中。在張宏的畫中，除了近景的樹木是以較傳統的格法所塑造的之外，其餘的樹木都是以樹叢的形態出現，而非各自獨立，互不相屬（一如張復畫中的樹木），而且，隨著樹木逐漸向後越退越深，其尺寸也越來越小，頗具有說服力，形成一種出人意表的自然主義效果。尤其是遠處山坡上修長的竹林，係以一種忠於視覺的方式營造；如果我們知道數百年來，中國畫家雖然不斷地在觀賞同一類景致，但是他們卻從未有此逼真的描繪的話，那麼，我們便能夠瞭解為什麼張宏此一畫法會顯得如此格外引人注目！歷來，畫家在處理山脈及竹林時，都是令其各成一格，彼此互不相干；似乎從未見畫家將這兩者混為一體，讓生長茂盛的竹林佈滿山坡，使其成為一種可以入畫的形式。我們可以再一次看見，由於張宏此一畫法在完成之後，看起來極為自然不過，因此，我們往往可能很容易就忽略掉此一創新手法的重大意義。

　　透過此畫中央部分的細部圖版（圖2.14），我們可以進一步看出，張宏此一新的觀景方式尚有其他特色。雖則近景的山岩乃是依傳統的定形格式描繪，中間地帶以上的岩石則彷彿是

從土壤中自然生出一般，並未充分顯露出岩石的形狀或外表，使人無法辨認出它們究竟屬於傳統哪一家的岩石畫法。同樣地，清溪石上流的景象，也處理得極為巧妙，不落任何公式窠臼。四位出遊的文士來到此山中，沿溪畔或立或坐，望著水花出神。兩位隨侍在側的僮僕則閒散無事，四處觀望。（這是中國繪畫一貫的階級偏見之一，畫家在刻劃僮僕時，絕不能讓他們跟主子一樣，也以相同的方式觀賞美景。）一位和尚步下山徑，迎向來客，後面則跟隨著一名僮僕，手中托著茶盤。人物的處理方式，仍是吳派晚期熟見的類型——文士身著長袍，僮僕的頭形扁圓——但是，姿勢比較自然、自在，而且，雖然（嚴格說來）以他們的身材比例而言，放在中景部位稍嫌大了一些，不過，和李士達或盛茂燁的作品相比，張宏畫中的人物則較能與其週遭的環境空間融成一體。

張宏畫上的題識如下：「癸丑（即1613年）初夏，同君俞尊兄遊石屑作此。」石屑即石屑山也，係位於浙江北部，吳興之南。

到了晚期，張宏突破傳統山水風格的態勢越發明顯，1650年的《句曲松風》圖（圖2.15）即是一個代表。與此畫相比，我們可以從張宏1613年的《石屑山圖》中看出，畫家對於觀者賞畫的心態已經有了預設的立場，也就是假設觀者比較能夠接受流傳已久的作畫成規。舉例說明，如果觀者由眼前高聳的樹叢直視向上，一如我們在《石屑山圖》下方所見到的樹景一樣，那麼，樹叢應當正好會遮住後上方的風景，使觀者的視野受到阻隔，但是，在《石屑山圖》之中，我

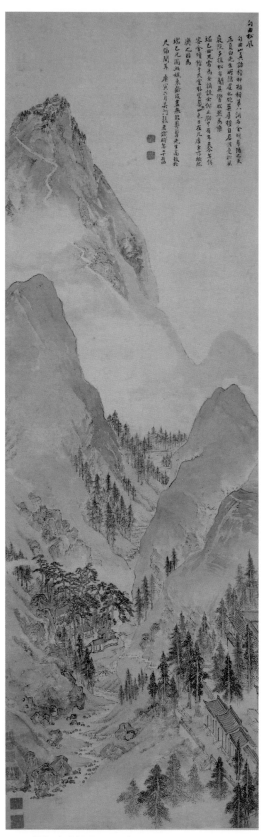

2.15 張宏 句曲松風 1650 年
軸 紙本設色 148.9×46.6 公分
波士頓美術館

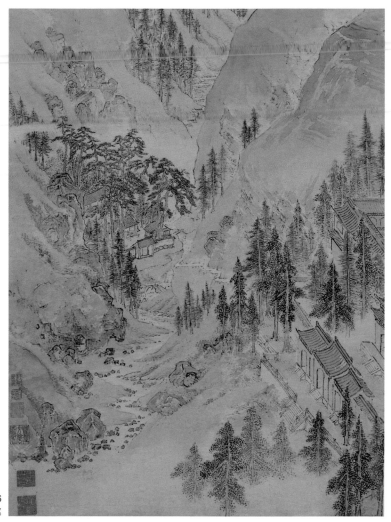

2.16
圖 2.15 的細部

們對於樹叢後上方的景致卻一覽無遺。換言之，畫家仍然沿用了傳統的構圖格式，遷就觀者的視點，讓畫面以逐段向上接龍的方式排列，因此，越是位於樹叢後方的景致段落，其在畫面上的位置就越高，這樣一來，要比觀者實際從任何單一視點所能捕捉到的景致，要來得豐富得多。畫家犧牲了空間的統一性，為的是交代許多有趣或其他細膩的景致，使觀者的目光在畫面上游移時，能夠絲毫不漏地閱讀這些細部。就此而言，《石屑山圖》承襲了數百年來的作畫格式。到了1650年的《句曲松風》圖，張宏已經部分捨棄了此一格式；眼前，我們與畫家同時從一個固定的視角，由上而下俯視觀景，而景中每一段落的空間安排大抵頗為連貫一致。由上望下，我們看見位於右下方的道觀；同樣的視度看下去，道觀之後，跨過溪流，遠處則有一座圍繞在松林之間的院落人家，只不過，看起來沒有道觀的角度那麼陡斜；再往後看去，則是一道在山谷間蜿蜒的溪流，暗示了更為平坦的視線，到此，景致的細節也都不復能見。山峰頂上另有道觀一座，以違反常理的姿態，朝我們的方向斜下排列，算是畫家對傳統透視技法一個小小的讓步。

此畫淡染設色（如細部所示，圖2.16）。在水墨暈染之中，加入赭紅和淡青兩種色調，一直是吳派繪畫自陸治以來所常見的手法（比較陸治《支硎山》圖，見《江岸送別》〔再版〕，圖6.12）。不過，陸治及其他畫家暈染的手法較為平板、色調的深淺變化也較為平淡，同時，也傾向於將冷暖二系的色彩分開使用，張宏則調和此二色系，為的是營造出較為自然的效果，運用變化細微、且更為中性的色調，同時，也在淡赭灰色的山石部分，加入各種不同色度的青綠，或是以淡墨筆觸暗示出幽暗凹陷的空間等等。在這之前，唐寅以及其他一些畫家，就曾經使用過此種渾筆技法，為的是讓留白的地帶擔任交代物形的受光面之用，甚至更早期，南宋的繪畫大家也使用過相同的方法；由張宏署年1636的一幅《仿夏珪》冊頁（圖4.23）可以看出，夏珪的作品正是此一技法重要的源頭之一。不過，此一冊頁同樣也是根據現成的技法取材，經過修改而成，為的是營造出一種全新的自然主義效果，由於畫家用心徹底，效果卓著，因而使得其原先所依賴的技法來源似乎變得無關緊要。

最終說來，張宏作品意義較為深長的部分在於，他在多方面背離了吳派傳統的作畫慣性，而不在於他是否殘留了任何舊的積習。經由色彩的暈染，畫家巧妙地捕捉了天朗氣清下，山丘青赭相間的柔軟色感；畫中並未使用任何更為強烈的顏色，確保了此一色彩效果不至於被畫面上其他醒目的造形元素所抵消掉，一反之前中國繪畫司空見慣的常態。未見明顯的人跡；一人位於拱橋之下，正策杖前行，另有二人坐於正上方院落的屋舍之中，身形渺小且難以辨識，就好像從遠處看人一般。也沒有任何一處段落是以重複的皴法筆觸所描繪的，或以鮮明的輪廓線來交代山形，或甚至運用任何具有線描特色的筆法──至少自宋代起，即已如此──為山水畫的物形賦予筆法結構的特性，不使其肖似視覺所見之自然形象。

然則，縱使我們亟欲認定《句曲松風》一作，頗有西洋水彩的趣味，我們還是應該稍微退一步省思，從而在許多方面發現，此一畫作仍然是一幅不折不扣的中國山水。雖然在空間的整體感方面，《句曲松風》圖的確遠勝一般的作品，我們還是可以清楚地看見，其空間的安排仍舊段落分明，隨著畫面逐漸向上發展，空間也循序漸行漸深，由近而遠，明顯可見的是，樹林一叢接著一叢，越走越高，另外，畫家將山谷的縱深分成幾段間隔，段與段之間，也是越來越高。構圖的高潮仍是以一座「主峰」作為聚集點，主宰了上半段的畫面空間，畫幅的形狀則依舊窄而長。

畫家的題識頗長，[16]言及句曲山（熟稱茅山）係道教術士陶弘景（452–536）隱居之處，曾經在此築建層樓，並且喜愛於樓間坐聽松風。張宏客居友人于端位在句曲山的屋舍，並有于端為其「誦說」此一掌故。畫家每日欣然於書桌前凝望山色，並且為于端兄作下此圖。張宏最後言道：「此塊衰齡技盡，無能髣髴先生高致于尺幅間。」在名款之後，他寫下自己的年齡，以中國人的算法，「時年七十有四」。

我們無意藉著強調這些作品的創新與自然主義特色，來暗示張宏作品的主要優點即在於此。我們沒有必要附和傳統中國人的看法，認為忠實描寫物形乃是一種膚淺的追求，但也沒

有必要庸俗而狹隘地認為，只有肖似才是繪畫的正途；而且，無論如何，張宏雖然採取了較為直接的方式，將自己觀察自然的心得，溶入作畫的過程之中，但這並非只是「應物象形」而已，而是創造一套刻劃自然形象的新法則。畫中對於細節的描述巨細靡遺，雖然畫家有時描繪一些我們並不熟悉的地方，但是仍然為作品注入了一股超越時空的可信感。非但如此，張宏畫中種種不同的物質形象，經過組合之後，形成一鮮活有力的構圖形式，使我們對於他筆下山景的宏偉氣勢，以及其在視覺上所造成的千變萬化感，倍感印象深刻。張宏的石屑山、句曲山以及其他同一類型的山水畫作（特別是紀年1634的《棲霞山》巨幅，現藏台北故宮博物院），[17] 開拓了中國繪畫的可能性，其意義非凡，而且，原本可能成為新繪畫運動的奠基石。但是，相反地，這些成就卻成為孤例，後繼無人。

《華子崗圖》　我們以張宏一件早期和一件晚期的作品作為開始；現在，我們以三件紀年1625–29年間的作品，來補足這位不平凡畫家的中期創作。首先是一幅絹本手卷，署年1625，係以唐代詩人王維（701–61）生命中的一段經歷，作為繪畫的題材，名為《華子崗圖》（圖2.17）。

華子岡地近王維的鄉居「輞川別業」的入口，王維在寫給友人裴迪的書信中，言及登岡一事。[18] 冬夜步遊華子岡，途中休憩感配寺，與寺僧共飯，隨後則又續步前行。詩中寫道：「清月暎郭，夜登華子岡。輞水淪漣，與月上下。寒山遠火，明滅林外。深巷寒犬，吠聲如豹。村墟夜舂，復與疏鐘相間。此時獨坐，僮僕靜默，多思曩昔。攜手賦詩，步仄逕，臨清流也。……」

開卷之初，張宏以暗淡的月色，幾叢樹葉落盡的寒冬樹木作為起筆，明確點出了畫中的時空感，由此寒林看出去，觀者可以瞥見一堵牆面以及感配寺裡的一棟屋舍。隨著畫面逐漸左移（這是手卷慣常的閱讀方向），我們通過一座由木竿支柱的陌橋。遠處之景僅依稀可見，彷彿有一段堤岸延伸沒入江水之中。再向前走，則見一條上坡的山徑。山脊直通岡頂，似乎是以寫實的方式營造，傳達出了山脊的實體感與具體形狀。同樣地，想要了解張宏的成就，我們只能回顧從前，當我們搜盡中國繪畫，而實在找不出類似的寫景方式時，乃能看出其特出之何在——例如，一座綿延不絕、沿路攀升的山坡，使人覺得能夠不徐不緩、安步當車地加以穿越。蜿蜒的山徑有助於確定此一綿延的山岡形體，同時也鞏固了近景傾斜的平面，因透視的關係，而必須縮小（foreshortening）的效果。

在通過樹叢之後，山徑直達岡頂，畫中的王維坐在此處，眺望山谷，兩名僮僕侍立在側。底下近景的部分，則見村落人家的屋頂；從我們的視野看下去，人家之中，隱約可見兩名村人正在舂米，左邊有寒犬吠巷。此一手卷的結尾段落無法在我們的圖版中看到，其景象乃是一條嵐氣迷離的河岸、以及幾座受雲霧籠罩的灰暗山丘，與雲天相接。

就此一作品而言，張宏並不可能在現場勘查並作下畫稿；王維的輞川別業位居唐代都城

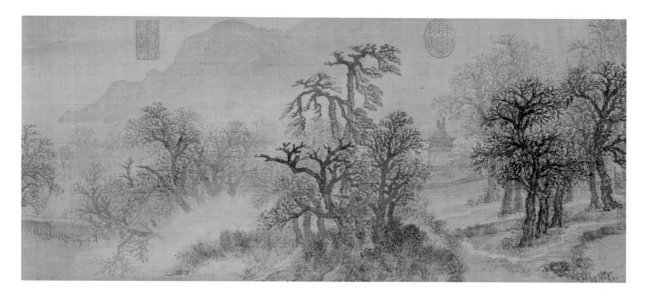

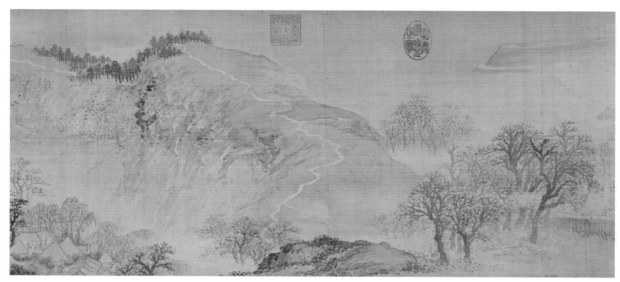

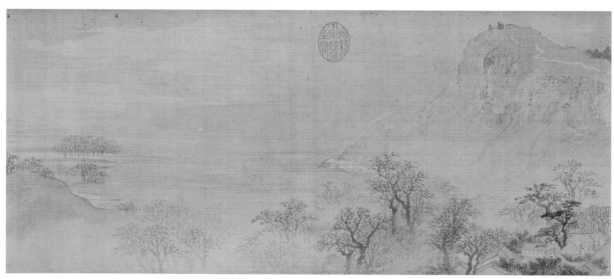

2.17 張宏 華子崗圖 1625 年 卷（局部）絹本設色 縱 29.1 公分 台北故宮博物院

長安之南，遠在中國的西北方。張宏是用想像的方式，根據王維詩文體書信的內容，重新營創出當時的地景、景物細節及情境等，成就頗高。以文學作品為題入畫，是吳門畫派常見的作風，但是，一如往昔，張宏還是拒絕落入前人窠臼，而選擇了一件一般較不熟悉的文學作品（據我們所知，未有前人依此作入畫），並且以一種罕見的迷人手法處理之，彷彿他自身也是此一登游之旅的參與者之一，若不然，至少也以旁觀者的姿態，目睹了全程的始末。就風格和技法的觀點來看，《華子崗圖》最令人激賞的特色在於，此作採取了一種「繪畫性」（painterly）的方式，讓各段景致得以在一個綿延不斷的空間中再現。畫家將物形的輪廓模糊處理，使物像與周圍的大氣融匯一體，大體而言，畫家超越了歷來中國山水畫以堆疊、結組為特色的典型畫法。在他筆下，樹叢、山丘不但屹立在光和空氣之中，同時，也正是因為有此空氣與光，樹叢、山丘才得有其形體。觀者只能在有限的視覺能見度之下，隱約不全地看到景物，畫家並未以解析的方式來認識、捕捉、進而重新賦予景物的造形。

《止園》圖冊　　張宏1627年的《止園》圖冊中，也有幾幅具有相同的特性，甚至近乎歐洲十九世紀末點描派（pointillist）的寫景技法。不過，我們此處所選的三幅冊頁（圖2.18、2.19、2.20），則是用來驗證張宏風格中的另一面向：亦即以繪畫作為開拓視覺觀看形式的手段。此一畫冊共有二十頁，不幸的是，如今分屬四個單位收藏。[19]考據《止園》（止者，止步、休憩之意）的名稱，蘇州次要畫家周天球（1514–95）也有一同名的庭園，可以暫時假定張宏所畫即是此園。冊中首頁（圖2.18）所寫，乃是止園全景的鳥瞰圖，此園正好位於城牆之外，有運河環繞。另外的頁幅則描繪園中各角落的景致──亭台樓閣、池塘、假山等等。

　　正如張宏首頁所題的《止園全景》，此幅的確羅列園中全景，同時又不漏細節；景物各別的特徵均悉心描繪，使觀者得以據此而在後面各幅特寫的冊頁中，得到驗證。在這之前，以庭園為題的畫作早已屢見不鮮──實則，此一題材乃是蘇州大家的另一特長（比較《江岸送別》〔再版〕，頁208）──而且，有的畫家已經採取逐景描繪的方式，有時是以單幅全景的形式表達，有時則依畫冊的形式，逐段逐幅刻劃。不過，觀者可由此處所舉的冊頁看出，張宏寫景的方式則是推陳出新的，他在同一畫作中，結合了總合式的全景構圖以及分解式的細景構圖。描繪庭園全景，使人覺得彷彿由高視點俯視的畫法，前人已有許多先例，但是，張宏再次將之拋諸腦後。他所呈現在我們面前的，並不是標準的中國式鳥瞰圖，而是一段經過精心布置與刻劃的地理形勢，目的在於凸顯畫中連貫統一的地平面、以及前後較為一致的視角；如果是中國式鳥瞰圖的話，各部位的景致應當很刻板地羅列在畫面上，宛如圖案一般，在此，觀者的視點其實是不固定且隨時變動的。再者，張宏此作必然也是畫家個人想像力與視覺推理的綜合性產物（晚明蘇州可沒有直升機這類的服務），畫中逼真地將我們的視野設定在城牆以外的位置，左下角則有一段城牆斜切而過，看上去是按照遠近比例法，一路往後縮小。以此城牆作為視覺參考點，庭園景觀乃是朝右上角擴展；地平面似乎有些傾斜，

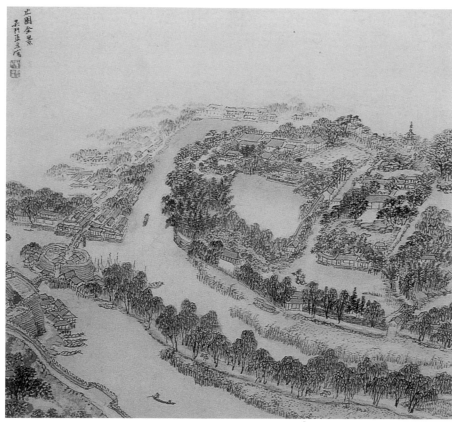

2.18
張宏
止園全景　1627 年
取自止園冊（共計二十開）
紙本設色　32×34.5 公分
柏林東方美術館

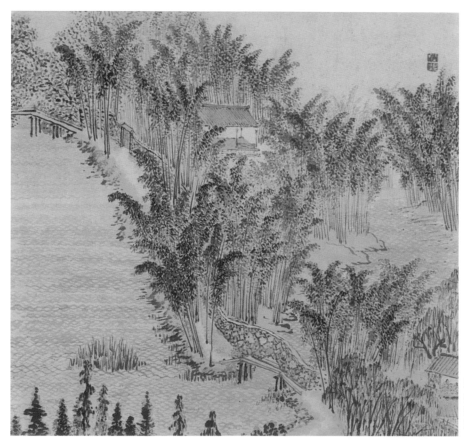

2.19
張宏
冊頁　1627 年
取自止園冊（同圖 2.18）

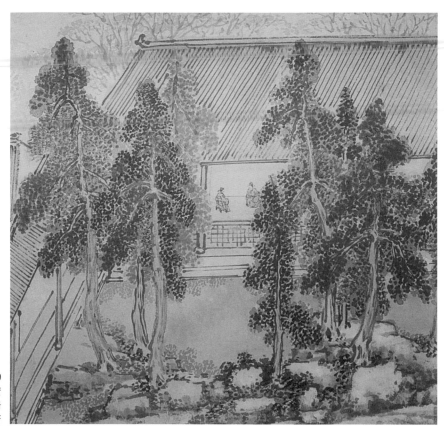

2.20
張宏
冊頁　取自止園冊
加州柏克萊景元齋

換言之，不僅向下斜傾，而且歪向左下方，與畫中垂直、水平兩大軸心線交斜。

　　對中國人而言，張宏表現止園的方式雖新，但也不完全是他的原創之舉。張宏畫裡所運用的固定視角以及其他的特徵等等，都可與布朗、荷根柏格二人所合著之《全球城色》書中的城市景觀圖，彼此密切地驗證。此書1572年發行於科隆（Cologne），全套計六大冊，其中，至少第一冊，或可能不只第一冊，最遲在1608年，就已經隨著耶穌會傳教來華傳教，而被引進中國。晚明某些中國畫家對於該書描繪西洋城市景觀的大幅銅板畫插圖，已有所見聞，尤其是在南京（正是耶穌會傳教士的主要重鎮）和蘇州附近等地；很明顯地，張宏即是其中之一，而且，在他的畫中，也可明確找到受到歐洲繪畫影響的證跡。[20]

　　如前已見，張宏畫冊以《止園全景》作為首景，隨後，畫家逐步而有系統地展開庭園探索之旅。第二幅冊頁將我們引導至庭園的主要入口處（相當於「全景」圖右下的位置，堤岸楊柳及運河的上方），第三幅（圖2.19）則非常詳細地描繪了主要入口處正上方的景點，其中，右方有一道溪流向左匯流至池塘之中，兩岸種植修竹。彷彿畫家一開始先帶領觀者遠眺全景，如今則讓觀者置身園中，令其得以就近細賞原先僅能朦朧遠眺的景致。此幅中，一道石牆從庭園外圍的主牆之中延伸進來，跨溪流而過，牆角留出拱形通道，以利舟行；拱形通道旁另有步橋乙座，上面並漆有紅色欄杆。觀者仍可進一步深入，而不虛此行：右下角可以看見一棟小屋，窗戶全開，由此可以窺知屋中有二人——止園園主及其座上客？——沿桌

對坐。夾在池塘與石牆之間則有步徑,一路向左上方延伸,中間又穿越另一座橋。下一頁幅則由此景點繼續往下描寫——依此類推,直到整座庭園寫完為止。某些頁幅的視角則有所改變,有時我們改成以側視或回望的方式,去觀看原來的景點,但是,高俯瞰的視覺觀點卻始終維持不變。

冊中有一幅出人意表的構圖(圖2.20),使我們得以從枝葉繁密的高聳樹叢之間,俯視其後的一座大型廳堂,當中有兩位頭頂官帽的士紳對坐——同樣地,猜想仍是園主及其座上客吧。左邊有一條走廊,也是依遠近比例法縮小,以符合由上往下看的視覺習慣。張宏描繪透視的方法其實是錯誤的,但是,較有意義的在於其企圖心,而不在其成就高低。其他冊頁甚至還有更為罕見的嘗試,旨在營創合理可信的屋內空間。在畫史早期的一些的作品裡,例如十世紀有幾件,或是十二世紀初張擇端的《清明上河圖》卷,早就有類似的描述手法,將觀者的視野逐漸往後帶,一路深入到畫中的建築空間裡,但是,由此一時期至晚明張宏之間的數百年間,我們卻找不到可資類比的畫例。[21] 然而,雖說張宏此種構築空間的方式,使觀者的視覺得以超越城牆,穿過樹木,進而深入畫中世界,但是,這樣的事實卻也同時意味著我們是以局外人的角度窺視別人家中之究竟。再者,不同的觀看視角也暗示著種種由高處望下,因漫不經心而瞥見之景,彷彿從樹間窺入人家之中,而非光明正大地受邀其中。傳統的中國庭園畫則往往正好相反,乃是將風景展陳在觀者面前,以便於觀者檢閱審查,就此而言,觀者也是景物的參與者。而張宏,一如我們在其1650年的《句曲松風》圖中之所見,他則是一位客觀、超然的旁觀者。

來自歐洲之影響　張宏再現景物的技法模式中,不但有許多具體的特徵可能受到了西洋畫的影響,同時,《止園》圖冊中所展現的整體而非凡的匠心設計感與計劃感,可能也受西洋的經驗主義法則所指點啟發,這些都是經由晚明時期耶穌會士來華宣教時所引進的。至於在歷史現況方面,中國畫家如何接觸到這些西洋技法,以及我們如何從此一時期活躍於南京的一些畫家的作品之中,看出其明顯借用西洋技法的痕跡等等,之前已有單篇論文點出其來龍去脈,[22] 稍後我們會另行討論。張宏本人曾經於1618年造訪南京,或是在附近活動,同時,也可能因為其他機緣,而多次遊歷南京——距離蘇州不過百餘哩,以舟船上行乃極輕易之事。張宏能有機緣見識西洋畫,即在此地,再者,他的作品也很難令人懷疑他沒有見過西洋畫,甚至從未受到影響。

這絕對不是說張宏乃是一位「西化」的畫家,就跟那些活躍於十七世紀末、十八世紀初的清廷院畫家一樣;而且,當我們看出其作品受到外來畫風及觀念所影響之後,我們也應該立即指出這種影響的本質與極限為何。張宏所受的西洋影響,當然不是一種全盤的接受,在形式的母題與技巧上,完全依循外國藝術,一如我們在1730年代與40年代的蘇州風景版畫中之所見。[23] 十八世紀這些版畫係直接模仿自西洋畫,久而久之,這種影響與時遷移,最後成

為眾所認定的規章，建立起了一套異於中國舊統的形式與習性，使畫家得以遵循。相對地，西洋影響之於張宏，卻可能有解放的功能。觀看西洋版畫與繪畫作品，可能在他心中植下了一些新的創作理念，使他得以運用一般罕見的方法，來解決常見的藝術難題，如此，下回當他在繪畫山水時，便有了一套更為廣泛的創作可能，任由他擷取使用，其中，也包括了一些歷來中國傳統所蔑視的作畫之法。熟悉另一個文化的藝術，就好像是在研究其語言一樣，會促使畫家重新檢討許多視本土文化為理所當然的想法；在此之前，畫家可能一直將這些想法看成是「藝術」或「語言」之本，是放諸四海皆準的現象，但是，現在他們卻反過來，認為原先的想法多少有些武斷，而且，最終還是可有可無或無關緊要哩。

我們可以指出張宏畫風中，有哪些特徵可能受到了西洋畫所指引或啟發，而無須全面探討西洋畫究竟如何對晚明繪畫形成衝激：在描繪實景的作品之中，張宏增加了對景物細節的描述；居高臨下，俯視遠景時，張宏也從較能首尾一致地把握高點透視的原則──就此舉例而言，在他晚期的一些作品裡，近景便不再出現高聳的巨樹；同樣這些作品，張宏在表現物象時，也有意使其看起來像是從統一視點看下去的一般；畫中製造了有一種全新的空間遼闊感與空曠感，並有許多明暗、光影的暗示；喜歡以多角度的方式描寫建築物；避開中國傳統使用的筆法，不僅包括早已根深蒂固的皴法系統、千篇一律的樹葉畫法，同時也包括了主宰畫史多年的雙鉤填墨畫法，起而代之的，則是以墨點、點描、以及短筆觸堆積等方式，形成各種表現造形之法──而其後的動機，則是致力於將繪畫當作再現視覺經驗的媒介。我們說，張宏畫中有許多特徵，是因為接觸了歐洲藝術，而後受到啟發，但是，如果有人想要反駁此說，卻也有如反掌之易，只要回到「先人」身上，便可得到許多類例──譬如米芾的「米點」畫法，以及宋代山水早已交代光與空間的效果等等。中國人往往寧可溯古求援，無論多遠或多古，只要以祖先為宗，為的就是不必承認自己可能曾經學習過外來或「蠻夷」的藝術。但是，張宏的創新之處，乃是屬於晚明整套繪畫新氣象中的一部分，因此，實在無法僅以中國傳統為基底，而作出任何適當的解釋。

張宏是一創新的畫家，此乃千真萬確的事實（雖然在他複雜的藝術面貌裡，也有許多作品展現了出奇守舊的一面，特別是在人物畫與仿古山水方面）。再者，文徵明一脈的瓦解，也使蘇州畫家能夠較自由地進行一些突破傳統信念的風格實驗。但是，如果說張宏在風格上的開拓之所以會有今日的面貌，只是一種純粹的巧合，而在同時間，西洋畫中固然展現了與張宏類似的風格特質，其所吸引的，終究不過是南京一帶的藝術家及文人，再者，其影響也不過就是南京一地的畫作，這樣的說法實在無法成立。儘管晚明時期資訊傳遞的速度較慢，然其藝術圈與今日相比，不太可能有什麼根本上的差異，藝術家認識新風格觀念的快慢程度，還是大同小異；我們姑且可以說，在1620年代裡，那些來自西洋的新風格觀念，乃是「懸浮」在當時藝壇的空氣之中的，可供許多畫家取而用之，同時，也影響了其中一些人的畫風。

　　其中一項解放性的影響似乎就是筆法。數百年來，儘管筆法曾經在中國畫史中經歷過各種不同變化的排列組合，其中有幾種原則卻始終不變（偶然爆發的反常畫風則不在此列）：一般而言，筆法自有其完整性，其以自成一格且明顯易讀的筆觸或符號出現，是畫家以某種特定的用筆方式，在畫面上運筆、提按的結果；筆法充分發揮了中國毛筆特有的能力，利用毛筆流利的筆痕來營設物形；筆法通常作為描摹、凸顯造形之用，甚少用來模糊或融合造形。相對而言，有些十七世紀畫家則各創其法，似乎有意避開這些基本規章，孤注一擲地投入了種種堪稱「無筆法」的作畫方式之中，原因在於他們悖離了中國「筆法」的狹窄門限。此一傾向不但可由李士達1618年的山水（圖2.7）看出，同時，盛茂燁在冊頁（圖2.11、2.12）運用了像墨漬一樣的墨塊皴擦，則更是推陳出新。最極端的例證則見於張宏的畫作之中。

　　對中國人而言，歐洲銅版畫最令人吃驚的特徵之一，想必是陰影線的製作技巧——其營塑造形的方式，係利用各種不同角度的短平行線條，令其交集出一塊塊或濃或淡的清晰物形，至於濃淡的程度，則依線條的疏密處理之。在繪畫山水時，此一技法可以用來描繪地面及草木，標示出一段段連綿不絕且明暗各有變化的地景。在造形的刻劃方面，南京一地可見的歐洲或歐式畫作與壁畫，可能也提供一些迥異於中國傳統的用筆之法，而且不畫輪廓線。

　　我們可能會懷疑，在盛茂燁的畫風之中，是否也隱藏著這類表現物形的方式，或者，更明顯的，張宏作於1629年的小幅《山水》（圖2.21）。無論是在主題或構圖方面，張宏此作並無任何罕見之處，其所遵循者，乃是一極為悠久的山水類型，可以上溯自元代及倪瓚的畫作（比較《隔江山色》〔再版〕，圖3.13）；其趣味全然在於畫家作畫的手法。紙本水墨之外，並施以淺淡的黃褐色調，幾乎完全以短筆線條、墨斑及墨點交代畫面。近景的土堤就是由這些筆法元素所組構而成，其上並有枝葉繁茂的樹叢；畫家並未以線條描出土堤的輪廓，同時，畫中其他景物也全然未見線描的痕跡。即便是樹幹、小橋、以及端坐的人物，也都不以連貫的線條描摹，而仍舊是以短促且斷斷續續的筆觸加以經營。再者，墨色的輕重有別，用筆也有尖、粗之分，這些對比則提供了觀者區別物形的依據，舉例而言，畫中樹與樹的關係，便能因此而辨識清楚，再者，張宏畫中這些對比（一如盛茂燁的畫作），也使樹叢與後方飛瀑奔瀉的峭壁之間，得以形成一種空間的間隔感，在此，瀑布係以朦朧的寬筆處理。整體的效果充滿了顫動的生機，直接了當，免去了理性分析；眼前，畫家僅僅展現表象世界感性的一面，同時，其再現表象的程度，也比一般畫家都更貼近於第一手的視覺訊息，他所捕捉的乃是眼之所見，而非心之所感。

其才華與聲名　回顧張宏的作品以及我們對他所作的種種觀察，我們有充分的理由，可以將他從原來不受中國畫史垂青的處境，提升並尊奉為卓越、具有原創性、且極為引人入勝的畫家。另一方面，想要了解中國畫評何以給他偌低的評價，我們只須換個觀點，對他同一批畫作進行相同的觀察即可。如果說，「卓越」的標竿乃是元代山水所具備的那種緊密的結構、

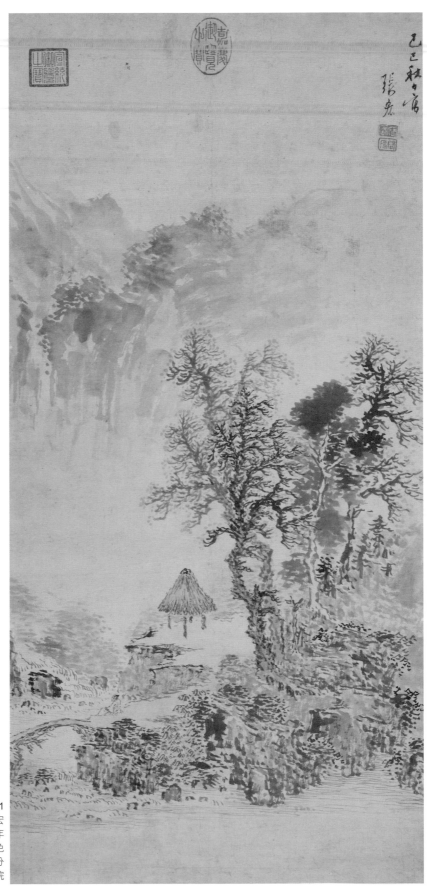

2.21
張宏
山水　1629 年
軸　紙本淺設色
65.3×31.4 公分
台北故宮博物院

以及規律化的筆法的話，那麼，張宏必定是不及格的。又如果說，由於畫家在作品中加入了趣聞性與敘事性的細節描繪，以及他所追求的乃是個別化的細節美感，而非普遍性的審美趣味，其作品便因而得被貶為較低的等次的話，那麼，張宏自然無法列名上品。諸如此類——一旦我們以正統文人畫評家特殊的價值系統為丈量標準時，張宏的長處便都成了缺點。當我們讀到董其昌的論畫文章時，我們會發現他有一種很獨斷的堅持：結構分明、運用某些抽象而活潑的構圖原則、以及時時遵循筆墨傳統等等，都是作畫不可或缺的質素。董其昌從未提及張宏或同時代吳派其他畫家的名字，但是，張宏畫中所賴以創作的許多原則卻完全與他相悖，可想而知，勢必難逃董其昌「吳下之畫師甜俗魔境」一類的指摘。

即使我們放寬畫評的範圍，不受董其昌一派特殊的偏見所侷限，張宏的畫作也仍舊難有立足之地。中國繪畫在理論上，自來便存在著許多前提，不重視外在膚淺的物表就是其中之一，至少從較高的層面上來看是如此。山水創作的根本目的之一，總是希望能夠為作品注入形而上以及人文性的意義，使其超越單純風景畫的層次。如今，盛茂燁和張宏卻只描繪單純的風景（對正統心態較重的觀者而言，必定覺得如此），而且，他們在作品之中，還毫不避諱地洩漏了如實傳達物象的熱情。尤有甚者，為了實現此一居心叵測的視覺探索，他們還打破了傳統大多數的作畫定則。原本，心胸較為開放的畫評家或有可能因此而調整自己論畫的準則，以配合新的創作類型，但是在十七世紀的中國，傳統勢力與董其昌的新正統思想都太強大，因此，最終還是無法容納這等心胸。畫評上的這種非難，究竟可能在收藏贊助方面造成什麼樣的影響呢？我們不得而知。但是，我們可想而知，晚明許多收藏家必然也與今日某些收藏家一樣，對於畫評家所說作品品第的好壞，也卑躬屈膝。無論如何，董其昌及其流派所持的威權式主張，大抵主宰了後來的畫評觀點。於是，（正如我們所見，）晚明吳派大家在繪畫上的實際成就，以及他們在中國畫史記載中所受到的待遇，這兩者之間便產生了極大的斷層，主要原因即在於此一環境現實：作品本身的藝術成就極為卓越，但是（就中國標準而言），一旦在面對畫論與畫評時，便無招架之力。

第六節　邵彌

邵彌（約1595-1642左右）與本章其他畫家相比，並沒有什麼交集可言。事實上，我們也可以將他安排在較後的章節裡，讓他成為董其昌的朋友以及追隨者之一。他似乎比前面幾位畫家都更好學多才，不但善詩習書，以長篇大論的題識來陪襯自己的畫作，同時也與地方士紳及各地文人交遊。出身蘇州，對於地方上的傳統深有愛好（邵彌的確如此），並且也受董其昌驅使，成為其文圈的一員，光是考慮此一處境，我們就足以感受邵彌在創作態度上，所可能面臨的衝突。

父親懸壺濟世，邵彌卻自幼體弱多病，最後只得放棄求取功名的願望，在蘇州過著平靜

的太平歲月。由於他收藏繪畫及其他古物，我們可以推測得知，他個人頗有財源，可能是繼承祖上恆產。根據梁莊愛倫（Ellen Laing）對他生平所作的研究，[24] 邵彌（跟元代的倪瓚一樣）生性潔癖，無時不刻整拂巾屐，經營几硯，連妻子與僮僕都無所適從。宴客時，飲酒不到半升，就頹然酣睡。吳偉業（1609–71）形容他「瘦如黃鵠閒如鷗」。中年以後，因為染上肺疾，遍覽方書，冀求治癒之方，但未能如願。隨著年歲增長，他變得更加孤僻內向，卒於滿清入關（1644年）前兩年，享年不滿五十。

回顧邵彌的畫作，第一眼給人的印象便是風格不一；畫家似乎因作品有別，而有各種迥然不同的風格取向。其風格不一的關鍵在於邵彌所面臨的藝術史情境：邵彌正好是一個範例，可以用來特別說明我們的論點，也就是說，在這個階段當中，我們必須明白風格的選擇總是與地域、社會地位、教育程度、以及畫論、畫評的觀點息息相關。邵彌的處境頗為尷尬，身為蘇州畫家，他不僅仰慕文徵明與唐寅的畫風，同時還加以模仿，另一方面，他也是一位文人學者，和那些戮力貶損吳派傳統的人士，也有密切往來——他們大抵認為，任何一位自重、（尤其是）學養兼備的畫家都不應效法吳派。邵彌所可能經歷的內心衝突究竟為何，我們僅能猜想得知；如果說我們有什麼具體證據，可以看出他如何處理此一情境，那就是他的作品。邵彌有紀年的畫作分散在1626至1643年間不等，前後總共不過十七年，這些作品明顯代表了他成熟期的創作，至於早期的發展，我們別無它法，只能輾轉推測。

一個合理的假設是，他作品中凡與吳派傳承——亦即文徵明、唐寅畫風——有密切關連者，均屬早期創作。台北故宮博物院所藏的一部未署年畫冊，即是這類風格的佼佼者，同時，也是最接近文、唐兩位十六世紀大師的一部作品。邵彌曾在兩處題識中，提到了唐寅，而文徵明則是其他冊頁的主要風格來源。另外有兩幅沒有題識，明顯是綜合兩家之長（比較《江岸送別》〔再版〕，圖5.9、6.5、6.6）。仿唐寅畫風的一幅（圖2.22），乃是以唐寅所鍾愛的景致為描寫對象：一名�屐遊的文士，止步靜聽潺潺水聲與松風。以文徵明風格為主的頁幅（圖2.23），則描寫另一文士臨流獨坐，與古柏及近處另一樹木為伍的情景，這種主題也是文徵明作品中常見的典型。這兩幅冊頁透露了邵彌對吳門畫派潔淨、流暢的筆法和形式極為熟稔，同時，對於這類景致自來所呈現的那種細膩的情感，他也相當敏銳；在此，我們甚至可以說，這種過分細膩的描寫，已經近乎嘲諷（parody）的地步。邵彌可能受地方意識所致，而有意以此畫冊表達敬意。由於他所仿效的對象距當時不過百年之遙，因此，其援引傳統風格和主題的方式，並不同於我們稍後所將看到的董其昌；雖則邵彌的做法也算是一種復古，而且，他似乎避免在頁幅中，留下任何受蘇州晚期畫家——含與邵彌同時代的畫家在內——影響的痕跡，相較而言，董其昌的作品則是以恢復畫史較古的風格為特色。

吳派風格並未延續至邵彌後來的作品當中，至少，就吳派較純粹的形式來看是如此。在一部紀年1634的山水畫冊之中，邵彌運用了多種不同的風格，其中並有董其昌一段讚賞的跋文，文中尊稱邵彌為「兄」（一種稱謂敬語），說他堪與元四家相提並論。[25] 邵彌脫離文徵明

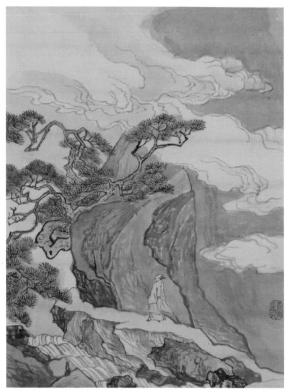

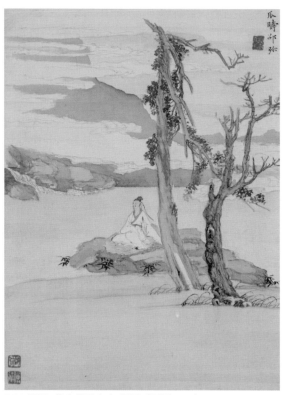

2.22 邵彌 仿唐寅山水
冊頁 絹本設色 29.6×21.2 公分 台北故宮博物院

2.23 邵彌 仿文徵明山水 冊頁（同圖 2.22）

與唐寅的畫風，或許就在此時，而且是因為董其昌影響所致。另一部畫冊完成的時間可能較
晚，冊中，邵彌證明了自己對文人畫家「正確」風格的熟練程度——諸如董源、王蒙等人的
畫風——同時還引用了十一世紀畫家暨理論家蘇東坡的話語作為題識，指出士人畫乃是「取
其意氣所到」，若乃畫工則「無一點俊發」，藉此對比而闡明文人畫優於職業畫家創作之
說。邵彌等於是同時在畫作和題識當中，宣告自己終身以文人畫為宗。以他的身份而有此觀
點，這在當時已經司空見慣。到了1640年，邵彌作了一部山水長卷，是他主要的力作之一，
畫中以董其昌和其他松江畫家（特別是趙左）為模仿對象，由於極為肖似，如果沒有畫家的
名款，勢必會使人誤以為出自松江派畫家的手筆。至此，一如董其昌或其他任何德高望重者
所可能會使用的稱頌語氣：邵彌已經「一洗畫家謬習……謂無一點吳生習氣」。吳偉業將他
排入「畫中九友」之列，想必是以邵彌這類晚期的作品為依據；而普遍看來，所謂「畫中九
友」，這些畫家的作品總有幾分像是董其昌畫風經過稀釋和同化的翻版結果，同時，他們也
成了新正宗派繪畫運動的第一代成員。

此一有關邵彌創作生涯的敘述，可能會令人想起上一章所引沈顥對蘇州及松江畫家的描
述，其中提到了兩派畫家如何在畫評的言論上，彼此交相非議，以及兩派為了脫離因襲的流
弊，而有矯枉之風，但是，最後卻又因為矯枉成習，變成了另一種因襲，共成流弊。不過，
邵彌也有一些較為自立的畫風，印證了沈顥在末了的評語：「孤蹤獨響」乃是畫家最佳的門

徑。他有一些較具個人色彩的作品，是以蕭散、簡單的布局，來表達纖細的情感；這一類作品使得中外許多論者拿他與倪瓚相比較，並且將他的風格視為畫家身體羸弱、與世無爭的表現。同樣的特質，也可以看成是十六世紀末吳派畫風的一種迴光返照，係以極端細膩的詩意柔和感取勝。

邵彌的創作以小幅為最佳，尤以冊頁為然。其中最精的兩部畫冊現存北京故宮博物院[26]及西雅圖美術館。與其引用這兩部作品的圖版作為藝術史的注腳，用來說明我們前面為邵彌畫風發展所作的觀察，此處我們所作的，乃是刊印西雅圖美術館所藏畫冊中的兩頁，以顯示邵彌創作的最高點。此冊紀年1638，最後一幅冊頁上並有畫家自題的對句：

靈境仙所閟，夢曾來此頻。

畫家在另一幅以題識為主的冊頁上，題曰：「畫以古人為師已是上乘，進此當以天地為師。往常憩息山中，晨起看雲煙變幻；林泉駭異，悉收之生綃。覺與今人時有進退，亦幽人弗快中一樂事也。是冊酒酒後燈下所及，不堪供醒眼人披攬也。」

最後一句話聽起來，似乎已經超越畫家為表謙沖而自貶的標準辭令；或許可以理解為是一種託詞，畫家間接招認自己作品的風格與主題，已經超乎新繪畫正統的狹隘藩籬，因此，才會有擔心「醒眼人」可能無法接受的說辭。一如邵彌在題識中開門見山地指出，冊中的山水並非以古人為師，然就風格及意圖而言，這些作品也與張宏筆下的描述性實景畫有所不同，邵彌的作品仍然具有真山實景的特質，而不是正統筆墨風格下的抽象地形。那麼，邵彌是否真的就實地寫景呢？以畫作及題識兩者言之，此一問題並無解答。所謂「靈境」，也許就是縈繞在回憶與夢境之間的不明境域吧。

冊中的第六頁幅（圖2.24），描寫一人坐於池上的小屋中，等待著橋上迎面而來的友人，畫面的空間受到扭曲，彷彿右邊向上傾斜，左邊則向下跌盪。不過，作品的現世感並不夠強，因為畫面的效果十分騷動；我們所見到的，仍舊是文徵明的山水世界，而非外面真實的世界。舉凡樹後人家、屋主坐迎來客、以及描繪人物、樹木、屋宇所運用的特殊筆風等等，都是文徵明風格的要素。淺淡的青綠及黃褐設色，也是文派的畫風。但是，儘管受到前人影響，卻不減損邵彌此作的原創性及趣味；整排松樹一字排開，成雙成對地排列在蜿蜒的堤岸上，遠處城牆也以同樣的方式反覆排開，兩造之間，並且讓建築物呈對角分布，連接上下空間，這種利用橫向水平造形的作法，不但具有想像力，同時也很新穎。

冊中的第三、第四頁幅，則從正面的角度營造山景，宛如我們是在鄰近的峰頂觀景一般。第三頁（圖2.25）所刻劃的，乃是下方受雲霧盤旋的山頂景致。山形斜向一邊，目的在於使其有向上挺衝之感，這種活力的效果，是晚明繪畫的特色之一。除了幾叢松樹之外，峰頂岩石裸露；乍看之下，立於中央平頂岩面上的，似乎是一座小屋，再看才發現是一張石

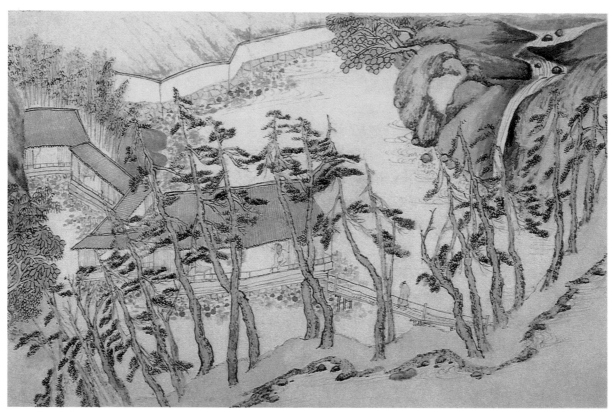

2.24 邵彌 山水 冊頁 取自八幅山水冊 紙本設色 28.1×41.4公分 西雅圖美術館

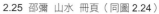

2.25 邵彌 山水 冊頁（同圖 2.24）

桌，唯一有人跡暗示的部分，在於左半邊海拔較低的山峰上，一條看起來像是通往絕頂的細徑。巨大的山石以及突出的岩塊，都是以較為扁平的筆法營造其形（亦即較為鬆散龍統的「斧劈皴」，宋代李唐、明代許多蘇州畫家皆採此用筆），可以提供一種極具自然主義效果的光影明暗感。在運用筆法之前，畫家先以濃淡、乾溼不同的墨斑鋪底，邵彌和盛茂燁一樣，也用此一方法來處理地表和岩石表面。盛茂燁山水冊頁（圖2.11、2.12）的完成時間，想必也與邵彌此作相去不遠。

由這些特徵當中，邵彌顯露出其在處理視覺的方法上，與當時的蘇州畫家有著某種淵源。但是，此一效果因受制於其他作畫手法，使其作品有著一股不真實及夢幻般的特質。邵彌讓岩峰破雲霧而出，強而有力地使其與世隔絕。冊中其他頁幅的邊緣地帶，則以墨色淡出及扭曲空間的方式處理，刻劃出相同的效果：不讓畫幅與外面穩定、理性的世界，產生任何可能的空間延續感，並強化作品的夢幻情境。

另一位蘇州畫家卞文瑜，我們會在後面的章節裡，將他列在董其昌的追隨者之中，以簡短的篇幅加以討論。其他有些畫家也作了相同的抉擇，實際投身於松江派陣營；也還有一些次要的畫家意圖延續地方傳統，但由於層次太低，無法讓吳派繪畫起死回生。這其中並不單純只是畫作品質衰竭的問題而已，不過，吳派繪畫卻的確因此而步入末途——盛茂燁和張宏的風格原本是有可能作為吳派再興的基礎的。然則，基於前述原因，當時畫評議論的風氣對他們極端不利。對於十七世紀後期的畫家而言，張宏所開創的新方向顯然毫無吸引力，或甚至不受時人歡迎；他並無任何知名的後繼者。蘇州作為顯赫繪畫重鎮的時代已經過去，清代初期以後，較重要的繪畫運動都以其他城市為發軔地。

松江畫家

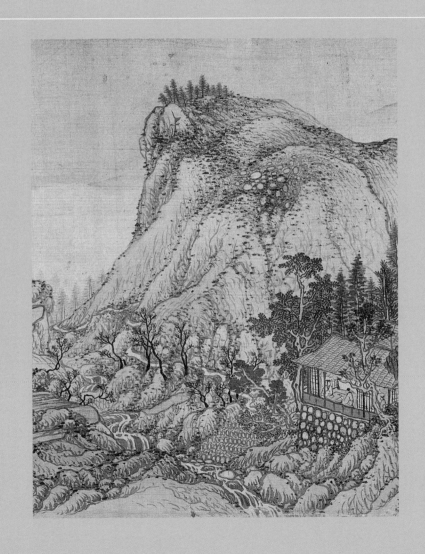

　　從元代起，松江府及其主要城市華亭也跟蘇州一樣，經濟繁榮，以棉織業為其主要基礎。及至晚明，松江已經成為此一地區重要的貨物銷售城鎮。在科舉考試方面，松江連同蘇州和常州，是明代江蘇省文官錄取人數最高的三個府；合計三地的文官錄取總數，約當江蘇全省的百分之七十七。[1]歷史上，松江出過許多足以令人自傲的著名學者、政治家、哲學家、以及佛僧，而且，在明代初期，也出過幾位知名的書法家。元代有些畫家，如曹知白、馬琬、張遠、普明等，均出身松江，其他畫家如黃公望、倪瓚等，也曾先後住過此地。但是，松江並未發展出綿延不絕的地區繪畫傳統，想當然耳，也就沒有任何繪畫流派足以和蘇州抗衡，一直要到十六世紀末方才改觀。

　　前面兩章所提的松江畫家，在中國評家筆下，還可分為幾個次團體或流派，各自因地而得名：松江（府）、華亭（含縣及縣城）、雲間（松江地區的舊名）等派。在此，我們將不為這幾個派別作任何界定——反正其彼此間的分際也不清楚——不過，隨著本書發展，我們還是會見機討論。回溯這三個流派，沒有任何一派可以早於晚明階段。

第一節　宋旭

　　松江繪畫發展史上的一件大事，即是1570年代，宋旭的到來。1525年，宋旭生於嘉興附近的崇德，地當浙江北部；《嘉興府志》告訴我們，他是「萬曆間布衣，以丹青擅名於時」。有關他早年的生平、如何學畫、或如何通達學識等，我們都毫無所知。他有能力賦詩，並且熱衷此道；他也習書，酷愛古意盎然的「八分」體。據說，在專研繪畫時，他對沈周的作品情有獨鍾，毋庸置疑，其山水風格主要也就受到沈周影響。一件作於1543年的仿夏珪手卷，暗示了他早年曾經師法夏珪，另外可能也包括了其他的宋代大家。

　　松江府志將他列入〈寓賢傳〉之中，意指非松江人士，但卻「寓」居此地者，傳中記載他於萬曆初年，亦即1573年或稍後，來到松江。他與諸公結社賦詩——文人依固定詩題而聚集創作，並討論文學等相關主題——社中成員還包括當時位居萬曆皇帝禮部尚書的陸樹聲（1509–1605）以及莫如忠（1509–89）等。莫如忠即莫是龍之父，曾任浙江省官職，可能就在此一期間結識宋旭。宋旭也與莫是龍交好，並與松江其他畫家、詩人互有往來。

　　宋旭遊寓多居精舍，《松江府志》說他「禪鐙孤榻，世以髮僧高之」。「髮僧」所指乃是精神上已臻悟境，但仍維持俗家身份，不受僧寺戒律所限之人。別的記載也說他「通禪

理」，加強了「髮僧」一說的可信度。有些記載則說他剃度為僧，可能是因為他在生活上克己清修，以及在寺廟之間往來等印象所致——在遊歷時，他經常寄寓佛門精舍，曾以七十八歲高齡，繪白雀寺壁，「時稱妙絕」——但是，並無證據顯示他的確遁空為僧，雖然他晚年以極似佛僧的名號自行。歿於1607年或其後不久。[2]

雖則有時繪畫人物，宋旭主要還是山水畫家，他的巨幅作品「層巒疊嶂，邃壑深林，獨造神逸」，以其「古拙」及「氣勢」，而稱頌一時。根據記載，他的作品極受歡迎，形成「海內競購」的盛況；但這只是傳統慣用的詞彙，用以尊稱許多畫家，其中，有的畫家似乎也不過就是稍具地方名望而已。宋旭的作品並不為後世論者所取，評價始終甚低，今日亦然。張庚（1685–1760）自敘少時曾聞鄉前輩論畫，每每談至宋旭，輒深詆娸之。又說，他原本不知宋旭之所能，及見他所繪《輞川圖卷》，方知其實為「有明一代作手」。[3]

宋旭的《輞川圖》卷仍可得見——事實上，存世有兩種版本。其一現存舊金山亞洲美術館，卷中有畫家題識，署年1574。另外一卷的構圖相同，但可能是較早之作（其畫品較高，看起來可能是1574年版之所本），我們在此處刊印其中三處段落（圖3.1、3.2、3.3）；此作一直訛傳為王蒙所作，原來宋旭的題識遭人割除，補以偽作的題識及元代大家王蒙的偽款。王蒙的聲名遠比宋旭顯赫，以他為名，作品的身價也會高上幾倍——這種移花接木的手法，是不誠實畫商慣用的伎倆。此作重新歸在宋旭名下，乃是極為晚近之事，所根據的即是上述1574年畫卷的風格及構圖形式。

八世紀的詩人畫家王維曾經描繪自己所居住的別業，將其安排在群山及周圍的景致之中，宋旭的作品即是根據此一著名的構圖，以較自由的方式變化而成。有明一代，尤其是十六世紀末以後，輞川圖卷有多種版本流傳，其中包括「王維的原始版本」、以及後世知名的仿本——十世紀大家郭忠恕的仿本即是其中之一[4]（比較圖4.2，郭忠恕的仿本被製成石刻，該圖即其拓本）。宋旭在「舊金山」版的《輞川圖》卷中指出，他的作品係仿自王蒙的仿本，而王蒙則仿自王維原始的構圖。因此，宋旭此卷尤其可說是揉合了各種風格的來源，中國的鑑賞家想必都瞭若指掌才是。畫中有些地帶的安排極為緊密，岩塊也有扭曲的現象，以及在用筆方面，宋旭也有許多特徵，可以明確看出是以王蒙為範本（比較圖3.1與《隔江山色》，圖3.25）。王維的原始構圖（如我們在其他版本、以及依郭忠恕仿本所製之1617年石刻本之所見），則提供了建築物、竹林、群山、流水等布局大要。

不過，為求新意，宋旭以自由變化的方式，改變了王維的構圖。原來在這位八世紀畫家的構圖當中，景致始終維持在中景距離左右，地平線的高度也固定不變，宋旭的卷子則是按照明代習見的形式，以坡麓填滿所有的空間，暗示出地平線是在山坡上方的某處，有時他也將地平線向下移動，以表現出景深及開闊的天空。這種布局手法與沈周尤其相關，很可能就是由其始創，雖則我們在元代繪畫之中，特別是像黃公望的《富春山居圖》卷（《隔江山

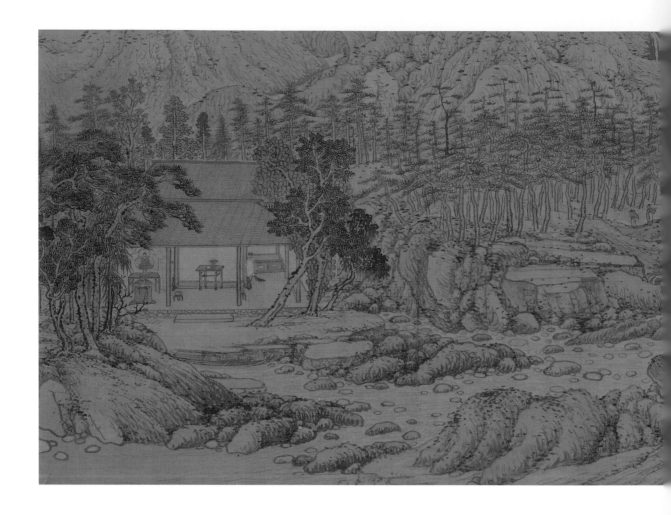

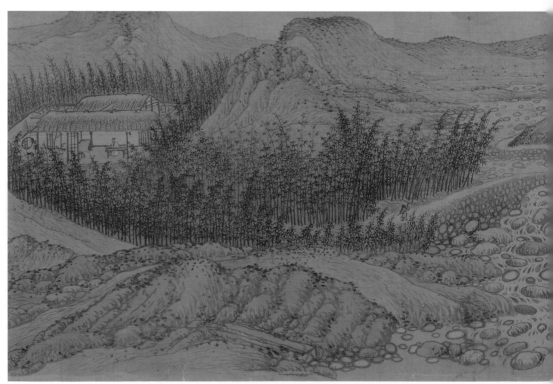

3.2
宋旭
輞川圖（仿王維）
（同圖 3.1）

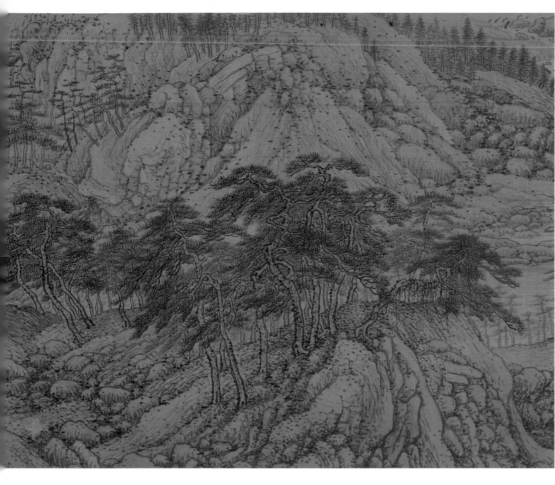

3.1
宋旭
輞川圖（仿王維）
卷（局部）絹本設色
縱 30 公分
弗利爾美術館

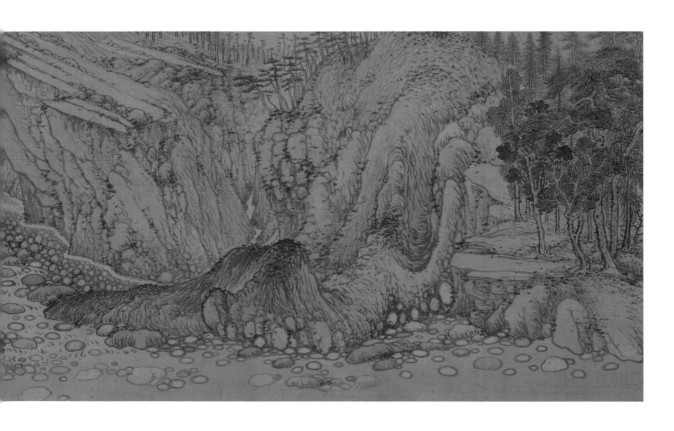

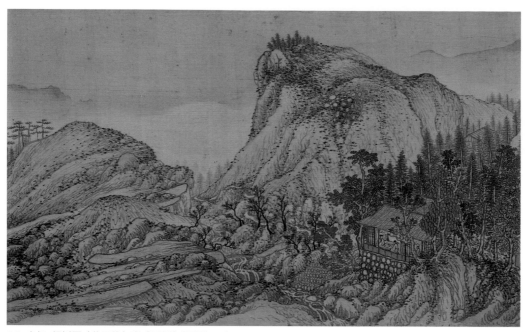

3.3 宋旭 輞川圖（仿王維）卷（局部）（同圖 3.1）

色》〔再版〕，圖3.5–3.7），已經可以看出地平線在長卷形式中移位的情形，只不過由一個
段落發展至下一個段落時，其變化的痕跡較不劇烈而已。宋旭在處理土塊時，係以寬筆勾勒
外形，輪廓線內則施以短、捲的皴法筆觸，賦予土塊突出之形，這些技法也都源於沈周（比
較《江岸送別》〔再版〕，圖2.21）。宋旭筆下的坡麓及圓形矮丘，也跟沈周一樣，是由細碎
的造形單位聚積成山；兩位畫家所刻劃的，乃是山形受蝕的效果，斜坡被鑿蝕成一道道垂直
的溝隙，暴露其上的，則是堆積成群的硬塊造形。這些風格特徵及地質構成，都是宋旭以誇
大的方式描繪而成，不僅使受蝕的山丘產生不自然的糾纏效果，同時，也使得捲曲的山石地
表，纏繞得更為緊密。其結果近乎矯情，不過，由於畫作本身具有充足的形式變化度、以及
引人入勝的細節，因此並不顯得單調。

在此，我們看到了「作手」宋旭最為精妙的一面，無論是下筆描繪松樹、竹林、佈滿
岩石的激流，或是其他各段娛人的景致，宋旭都顯得自信滿滿。在美感的品味上，宋旭也展
現了些許的幻想特質，可由一些小地方看出，例如，他在畫中匯集了各種不同顏色變化的圓
形、橢圓形鵝卵石（圖3.3），或許有人會因此而聯想起童話插圖。對於當時看慣了蘇州刻板
畫風的人而言，宋旭以此風格描繪山水，想必會使許多人有一種欣喜的解脫之感吧。

觀瀑圖似乎是宋旭特別鍾愛的題材，要不然就是他的贊助人自有偏好；在此，我們選印
其中兩幅。雖然這兩件作品相距的時間不過六年，但所關切的藝術課題，卻大不相同。兩作
都是淺設色的紙本水墨，也都是狹長的掛軸。

在1583年的《雲巒秋瀑圖》軸中（圖3.4），宋旭改變原本獨具一格的筆法，將其柔和化

與輕盈化，以一種罕見的氛圍塑造法，描繪出了一段相當真實的景致。左下方位於深谷的邊緣，有二人坐於石上，正在賞瀑、聽瀑、並享受清涼的水霧。畫面布局依和緩的「S」形弧線，一路向上攀升，從高聳的松樹開始，沿瀑布的水流向上延伸，最後圍繞並終止在曲折的山脊之中，此一動線並不只是畫面運行的路徑而已，同時也有引領觀者進入山水景深的作用。就此角度而言，宋旭運用了輕靈敏感的枯筆，同時，與他以前的作品相比，《雲巒秋瀑圖》相當忠實地掌握了視覺所見的自然紋理，這些都預示了宋旭的弟子趙左未來的畫風，甚至三十年後張宏所將創作的《石屑山圖》（圖2.13）。

相對而言，宋旭1589年的雪景山水圖（圖3.5），則捨棄了細膩的層次變化以及自然主義畫風，為的是增加景觀的雄偉氣勢。此一山水的構圖大膽，畫幅的天、地兩端被拉開成前所未見的落差，整個畫面又因為左右兩邊緊縮的關係，而繃得更緊；與此作相比，1583年畫作的垂直性固然極為明顯，但卻顯得小巫見大巫，其他同一時期的山水也是如此。上下拉扯和左右壓縮兩股勢力的結合，為土石造形灌注了一股強大的張力，不僅如此，這些造形的下方還受到切割，形成上重下輕的效果，使人覺得好像只有畫幅兩邊的垂直線才能撐住此一高聳的結構似的。由此風格特徵，我們或許可以看出，宋旭畫中仍殘留著郭熙畫派山水的一些影響（比較姚彥卿的作品，《隔江山色》〔再版〕，圖2.20）。畫家在刻劃覆滿白雪的絕壁時，並未使用立體感較強的筆法，因此，減弱了山形的體積量感，再者，物形的輪廓線又以寬筆描繪（一如沈周晚期的畫作），使物形更加平面化，宛如平面設計下的造形單位一般，加強了觀者的視覺震撼感。

凡此種種，完全抵觸了自然主義畫風怡人或討人喜愛的印象。雖則如此，此作自有一種冷峻嚴苛的山水特質。瀑布由頂端狹窄的山峽直瀉而下，佔據了二分之一以上的畫面，而後消失在深谷之中，最後則在畫面底端復現，成為一道溪流。某酷愛荒山野景之士，利用危岩構屋築舍，以收俯觀偉景之效，同時，屋主坐於四面敞開的房間之中，向外望景，屋舍下方則有一道陡斜的山徑，有一訪客正循徑上行，後有僮僕尾隨。

既與莫是龍交遊，宋旭想必也與顧正誼、董其昌互有往來，這三位文人畫家就是後來所稱「華亭派」的創始者，對於他們的繪畫理論及創作，宋旭一定也了然於胸。但是，就前面已知的三件作品，以及其他繪於1570及80年代的作品看來，宋旭似乎並未受到什麼影響，由此可見，宋旭自有其強烈而自主的特色。不過，我們前面在討論蘇州大家時曾經提到，華亭派的畫風和品味當道，形成難以抗拒的局面，特別是在畫評的議論方面，他們對於當時畫家所能選擇的畫風，有著一股排他性，凡本派以外的大多數畫風，一律存疑。宋旭最終似乎還是妥協了；他晚期有些作品，無疑受到了松江地區畫壇及收藏圈的新觀點所影響。他曾在一幅紀年1604年的雄偉山水[5]中自題：「仿北宋人董北苑（即董源）家法」；然其構圖卻似乎是以黃公望1341年的名作《天池石壁圖》（《隔江山色》，圖3.4）為範本。對於華亭一地的文人

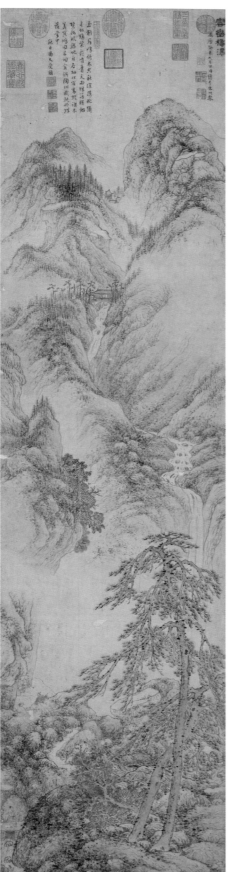

3.4
宋旭
雲巒秋瀑
1583 年
軸 紙本淺設色
125.8×32.8 公分
台北故宮博物院

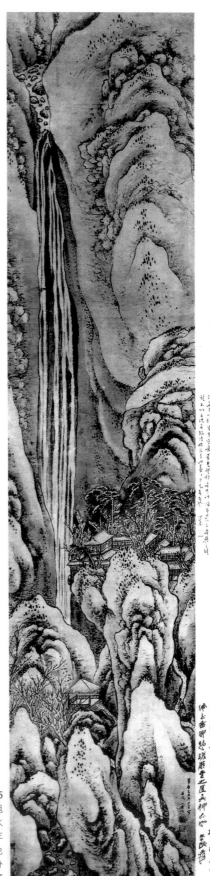

3.5
宋旭
雪景山水
1589 年
軸 紙本淺設色
190×42 公分
加州柏克萊景元齋

畫家而言，黃公望乃是他們極意推崇且模仿的畫史宗師。

隔年，亦即1605年，宋旭作了一套十二幅的山水冊（圖3.6、3.7），其中，我們可以看出畫家以華亭派所服膺的畫史典範的為模仿對象——包括董源、巨然、黃公望、吳鎮以及其他等等。內容大多是平淡無奇的水景，正是華亭一派畫家所主要鎖定的作畫主題。對於一個（可能在早期階段）以李成、關仝、范寬三位巨嶂山水大師為宗，並且盛讚他們「三家鼎峙，百代標程」的畫家而言，[6]宋旭此一風格轉向實在令人意想不到。

在冊中的第三頁幅（圖3.6）當中，畫家嘗試以一種幾何的抽象形式作畫，或是以塊面堆積的方式，來建構山水造形。當其時，董其昌與其同流者也正朝此形式發展，而且，其思考層次更高——對於此一風格走向，宋旭似乎並不感到自在。冊中第七頁幅（圖3.7）所描寫的，乃是一段河岸景色，岸邊繁茂的樹木下，並有一文士坐於屋舍之中。無論是在主題或風格方面，此作均以當時最新流行的元畫品味為依歸。早期，宋旭慣於使用明確堅實的線描、墨染及皴法，如今這些都被取代，改以乾筆與溼筆交互敷疊的方式構畫，並且在土石造形的邊緣地帶，補上一排排平行的苔點，使土石變得柔和。他專致於發展混合性筆法的豐富特色、以及墨色層次的細膩變化，完全摒棄了畫作的戲劇性與細節等等。至此，我們方能領略唐志契所說的「松江畫論筆」、以及講究「墨色煙潤」的意思為何。

我們無法在宋旭其他作品當中，找到與此作完全相同的畫風；對於此一現象，我們無須強作解人，以免予人輕率之感。不過，此一現象似乎暗示著宋旭也跟邵彌一樣（稍後我們還會看到其他例子），無論他心甘情願與否，一旦被拉進了華亭派陣營，便自然受到影響。而

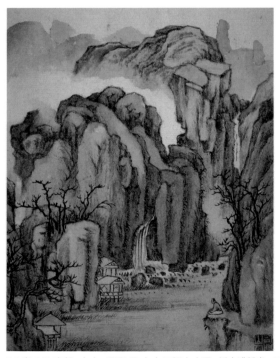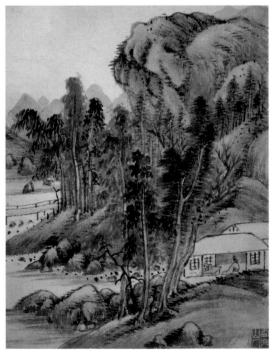

3.6 與 3.7　宋旭　山水　冊頁　取自十二幅山水冊　紙本淺設色　25.3×19.2公分　新罕布夏州翁萬戈收藏

且，此一現象也顯示出宋旭晚期作品對於雲間派風格的形成，具有關鍵性的影響——可由趙左及宋旭的追隨者看出。

第二節　孫克弘

在探討宋旭的追隨者之前，我們先簡短地討論一下孫克弘（1532–1610）；他是與宋旭同時代的一位有趣畫家。孫克弘並非職業畫家，他具有文官身分，而且是一位審美家，閒暇時，以作畫自娛。他的父親孫承恩（1481–1561），乃是華亭赫赫有名的文人士大夫，官拜禮部尚書；也偶以丹青為樂，但未見作品傳世。孫承恩年過五十而得幼子克弘，因此特別恣愛。而孫克弘也聰穎早慧，受教參加科舉考試，仕途頗為亨通，曾經多次任官，做過湖北漢陽太守。在等待官位升遷之時，以及後來在引退之後，孫克弘都住在華亭近郊自築的精舍裡，由各地運來奇石，蒐集各類骨董，尤以法書、名畫為要；對待來客，也絲毫不吝嗇。根據姜紹書的描述，「輞川莊不是過也」。再者，孫克弘「所居四壁皆寫畫，蒼松老柏，崩浪流泉，使人凜然不淒而寒」。當賓客離去之後，孫克弘輒「就明窗棐几間，或臨古畫，或抄異書」。他的畫風以徐熙、趙昌的花鳥畫傳統為主；在山水方面，則學習馬遠、米芾；有時也畫人物，其中包括隨筆小像。當索畫者過多時，便由弟子服勞代筆。偽貌其筆以求衣食溫飽者，也不在少數。有幾位學者便箴誡我們，凡題有孫氏名款的畫作，十不得一真，而且，只要是設色豔麗、以孫克弘為名的工筆折枝花卉，一律都是偽作。他們指出，「下筆蒼古」乃是孫克弘真蹟原作的特色。時人對他所繪的花卉甚有高譽，但是，以今日傳世的作品看來，似乎並不怎麼有趣，而且，繫在他名下的人物畫，很可能也以偽作居多——或者說，我們寧

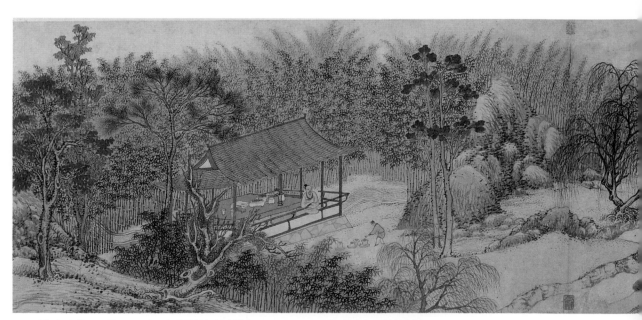

3.8　孫克弘　長林石几圖　1572 年　卷（局部）紙本設色　32.7×667.7 公分　舊金山亞洲美術館

可如此相信，因為即使這些作品為真，也不可能增進孫克弘的繪畫聲譽。

孫克弘最富原創性、且最能符合其聲名的作品，乃是兩部手卷。其中一部是無紀年的《銷閒清課》圖，係由諸多景點串貫成卷，現藏台北故宮博物院。[7]另外一部《長林石几圖》，則是孫克弘傳世最早的作品，描繪「石几園」中的景致，係畫家為園主呂雅山所作，時間是1572年（圖3.8）。在畫面之後的拖尾部分，孫克弘以一段很長的題識作為獻語，文中記述他與呂氏自幼相識，呂氏雖熟讀四書五經，卻未步入仕途，而賦閒家中。文人、僧侶、乞丐都在呂氏交遊之列。根據孫克弘的說法，呂氏此園乃是華亭一地最美的庭園。園西有長林一片，種植修竹數千，林間並築亭台一座，當中設有一大塊石几。月圓時，園主輒邀朋聚友，在此遊戲賦詩。

畫中，孫克弘以對稱的手法布局，利用一條悠閒的步徑貫穿全園景致。在開卷之初，畫家於庭園的圍籬外，先以一小段空蕩蕩的地勢作為起首，襯托了園內青蔥翠綠的景色，隨後，我們便由圍籬的拱形入口進入園中（圖3.8，右端之景）。有兩隻鶴漫步池邊，是吉祥的長壽象徵。近景部分是一排裝飾的假山怪石；遠處則為竹林。

穿越另一道入口，步過石橋，橋下為一人工水渠，我們隨即來到了石几亭前面的空地上，左邊可見垂柳，右邊則大石成堆（圖3.8左景）。呂雅山倚欄而坐，眼觀僮僕為盆景澆水。呂氏身後的石几上，則擺設著古青銅器物、硯台以及一函書籍。亭後有一條步徑消失在竹林裡；畫面再稍向前發展，則是庭園西邊的入口。出了庭園，山水的景致再度變得空蕩無趣，惟見一訪客與其僮僕迎向園來，全卷到此結束。

在描繪庭園周遭的山丘及土石時，孫克弘運用了宋旭的風格，想必是學自宋旭無疑；宋旭的《輞川圖》卷（圖3.1、3.2），大約也作於此時。[8]庭園本身並未以特定的風格描繪，而

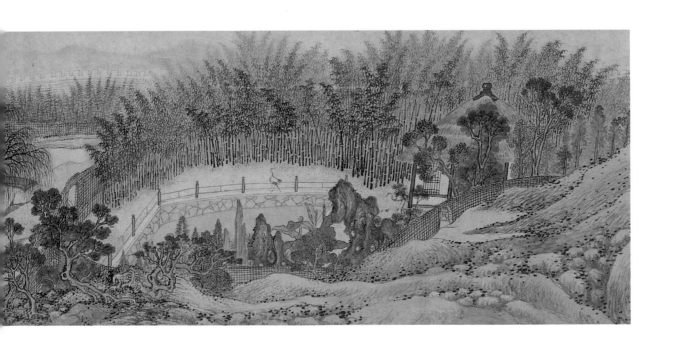

完全依照畫家視覺之所見，敏銳地錄其形貌；以孫克弘技法之所及，無疑已經相當寫實。我們可以將此卷看作是庭園愛好者對於園主造園巧藝的仰慕之作，舉凡園中悉心切砌的裝飾石塊、由細小圓石所鋪設而成的步道、以及以石頭砌邊的池塘等等，無一不出自意匠巧思。全卷設色以重青綠為主，並將青、綠二色混合，使其在色調上，呈現出微妙的濃淡變化，顯得妍麗異常。無論孫克弘此畫，或是宋旭《輞川圖》卷中的華麗設色，都是後來松江派繪畫──亦即在董其昌的品味及其狹隘的畫評成為藝壇主流之後──所難得一見的景象。

第三節　趙左

　　由十七世紀初至十八世紀，有一批活躍於松江的畫家，後來被稱為雲間派。他們以柔和及煙靄朦朧的山水畫風見長，一般而言，與蘇州山水畫家的風格有所區別，其次，跟董其昌及其文友畫家所成立的華亭派相比，也可看出華亭派山水較不講究雲煙效果，筆風則較為荒枯素樸。雲間派畫家普遍出身布衣，較有職業化的傾向；華亭派畫家的社會地位則較為崇高，有的生來如此，有的則因仕途通順，平步青雲，他們通常都是業餘畫家。在中國學者筆下，職業畫家與業餘畫家的界線並不鮮明，而且，也沒有不可踰越的鴻溝，無論是社會地位或畫風皆然──一如我們稍後所將看到的，雲間派有兩位領銜的畫家，據說都曾受過董其昌之託，時而為其代筆。雖則如此，此一區分方式並不失其方便之處，而且大抵有效；在後面的討論中，我們將沿用此一分法。根據傳世已知的畫作加以判斷，雲間派風格最早係出現在宋旭晚期的一些作品裡。不過，其全面發展卻必須等到下一代畫家，特別是在趙左的作品之中，才能看到。

　　趙左可能生於1570年左右，卒於1633年之後；在其有稽可查的署年作品中，以1633年為最晚。早年詩名頗盛，但是，除了少數畫上的題詩之外，並未見詩作傳世。趙左一生的活動大抵不出松江；根據地方志的記載，他生性恬澹爾雅，在華亭西郊結廬為舍。晚年至杭州西湖覽勝，久久不能忘情，遂攜家遷居西湖北邊的塘栖。趙左一生窮困，因病亡故。[9]

　　趙左早年與宋懋晉一同追隨宋旭學習山水；據後人記載，宋懋晉堪與趙左抗衡，然就其傳世寥寥無幾的畫作看來，宋懋晉的才能遠遜趙左。徐沁寫道：「懋晉揮灑自得，而左（即趙左）習墨構思。」接著，又說趙左係以董源為宗，同時，兼得黃公望、倪瓚二家之勝；由此，清楚地說明了趙左所追隨的，乃是董其昌所定下的南宗畫脈，至少，後來的畫評家是如此認為的。他與董其昌為「翰墨友」，根據姜紹書及其他資料顯示，董其昌傳世有許多畫蹟，其實都是出自趙左之手。有時，他也被稱為是蘇松派的創始者，意指蘇州派與松江派兩大繪畫傳統的混合體。雖則趙左有些畫中，的確可見蘇州一派之風，但是，將他與雲間派一刀兩斷，似乎只是無謂地將議題複雜化罷了。

　　趙左著有一簡短的〈論畫〉文章，內容如下：

畫山水大幅，務以得勢爲主；山得勢，雖縈紆高下，氣脈仍是貫串；林木得勢，雖參差向背不同，而各自條暢；石得勢，雖奇怪而不失理，即平常亦不爲庸；山坡得勢，雖交錯而自不繁亂。何則？以其理然也。而皴擦勾斫，分披糾合之法即在理勢之中。

至於野橋村落，樓觀舟車，人物屋宇，全在想其形勢之可安頓處，可隱藏處，可點綴處，先以朽筆爲之，復詳玩，似不可易者，然後落墨，方有意味。如遠樹要模糊，襯樹要體貼，蓋取其掩映連絡也。其清烟遠渚，碎石幽溪，疎筠蔓草之類，初不過因意添設而已。

爲烟嵐雲岫，必要照映山之前後左右，令其起處至結處雖有斷續，仍與山勢合一而不渙散，則山不爲烟雲所掩矣。藏蓄水口，安置路徑，宜隱見參半，使紆迴而接山之血脈。

總之，章法不用意構思，一味填塞，是補衲也，焉能出人意表哉。所貴乎取勢布景者，合而觀之，若一氣呵成，徐玩之，又神理湊合，乃爲高手。

然而取勢之法又甚活潑，爲可居攀，若非用筆用墨之高韻，又非多閱古蹟及天資高邁者，未易語也。[10]

寥寥幾個段落，趙左以懇切的語調，爲山水畫家提出繪畫建言，或許會使人想起黃公望三百年前所寫的篇幅較長的〈寫山水訣〉(《隔江山色》〔再版〕，頁109–10)。據我們所知，由黃公望到趙左，其間並未出現任何有關如何繪畫山水的文章。如果我們對此現象感到詫異，不妨可以回溯這段期間的山水創作及山水畫家，同時，試著想想有哪些畫家或許可能會撰寫這類文字。戴進也許是一個可能，但是，他不以文字見長。沈周或文徵明也都有可能，但是，他們對於發表長篇大論並不感興趣，而寧可將其想法及建言，局限在自己門派的傳人身上。再者，就畫風拓展的潛力而言，其他畫家的風格容或也有過於個人化，以及過度偏狹之虞，因此，並不適合將其化約爲山水創作的準則及箴言。即便是文徵明，我們也很難說他的確爲後世的蘇州畫家，留下了一套能夠健全發展的風格系統。

趙左的原創性並不如戴進、沈周、或文徵明，但是，他卻具有時代與環境所給他的優勢。此一時期的畫家正重新思考山水畫的基本課題；不同畫派之間的競爭，以及創作信念上的分歧，都促使創作理論勃興；元代以及更早的繪畫，也重新受到檢驗，希望藉此萌生有益的原理原則。趙左〈論畫〉一文便反映了這種嶄新的藝術史情境：在此，畫論著作不但受到鼓勵，而且，自從元代以降，畫家也久未見此等環境。

無論是在創作意念或是畫作方面，趙左都與董其昌維持著相同的關係：趙左的理念雖然新穎有趣，但並不具有革命性，而且，董其昌發揮知性的威力，營造出理則秩序，從而，爲作品強加種種冷峻嚴苛的特質，這些也都是趙左理念中所欠缺的。有關「理」的重要性，黃

公望早已強調過；至於「勢」的重要性，以及如何糾合山形，使其連綿成勢，董其昌也有相同的看法，而且發展得更為鞭辟入裡。趙左處理繪畫的方式較不拘形式，且較具象，這點可由他文中建議畫家應如何安頓村落、樓觀、人物一節看出；相較之下，董其昌的作品則從來不見人物，至於樓觀或村落，也寥寥可數。趙左的短篇畫論以及繪畫作品，在在都說明了他是一個滿懷華亭派繪畫理想的畫家，然而，基於性情以及創作背景的差異，他並不願意終其一生，完全以華亭派的理想為依歸。

據我們所知，趙左傳世最早的紀年畫作，乃是一部未設色的水墨長卷《谿山高隱圖》（圖3.9、3.10）。畫家在簡短的題識中指出畫題，並告訴我們，此卷於1609年陰曆九月著筆，直到1610年（陰曆）正月方告完成。卷尾鈐有董其昌的印記，顯示出董其昌可能曾觀此畫，如是而已。此卷描繪河谷與山丘的全景，在空間的表現上，極為一致，有幾處景點的縱深頗為遼闊悠遠，同時，為求平衡，畫家也在另外幾個景點上，營造出宏偉的絕壁和山脊結構，令其據滿畫面的天地部分，以調節控制畫面空間的流動感。如畫題所示，「高隱」的居所穩立於山谷之中，四周有樹林籠罩。有幾位高隱人士沿山徑踱步，其餘則位於屋中。

接近卷首處，有一段景致（圖3.9）係以近景石墩上的一撮樹叢作為前導，用來襯托後面一路退入的景深效果，在此縱深之中，觀者可以看見一座座尖禿的矮丘，標示出階段性的景深，而後一路發展至遠山的位置，與前面矮丘的形體相互呼應。趙左避免了單調的重複以及其他公式化的手法，從而營造出一種不拘泥於形式的印象，如此，使得他實際為畫面空間所作的種種令人印象深刻的匠心安排，顯得若無其事一般。樹葉繁茂的樹叢似乎也是隨手畫來，使人覺得彷彿具有自然生長的樣態，而不是經過人工雕琢，實際上，這是畫家預謀在先，刻意如此描繪的，為的是能夠讓觀者一目了然；實則，樹與樹之間仍有類型之分，而且隨景深不同，各自獨立生長。穿過樹叢是一條隧道般的通路，一路引導觀者的視野沿著夾道的樹蔭前進，最後來到陽光照射的溪岸邊，其上並有隱居人士的休憩之所。為達此複雜罕見的視覺效果，畫家對於墨色的輕重濃淡，調配得極為巧妙。全卷以細筆積墨的方式，營造出一種繪畫性的特質，令人難以分辨其究竟是線條用筆（按照中國人一般的觀念，線條用筆意指連續不斷的運筆行為）或者是墨色暈染，為畫面添增了一股自然主義氣息。石塊係由強烈的明暗光影所烘托而成。如此，在某些石塊上方的邊緣地帶，留下了一道鮮明的留白效果。董其昌在作品當中，也大量使用此一手法，但是，與其相比，趙左石塊上的留白地帶，顯然沒有那麼樣板。

往下發展，在歷經了丘陵、台地、巨樹、人家、以及佛寺之後，可以看見一巨大峭壁，阻斷了畫面空間，彷彿全卷就此結束。然而，隨著畫卷繼續開展（圖3.10），我們發現，峭壁左側竟然切出了一道令人意想不到的凹谷，同時，左邊並有石墩及樹叢生長，再次帶領觀者的視線穿越另一道隧道般的通路，來到一處向光的地帶，這時，我們看見茅屋乙座，位於圍籬之後，屋中則有人孤坐。趙左於華亭西郊所築的草堂，可能即是此番光景。受到旁邊突出的峭壁所牽

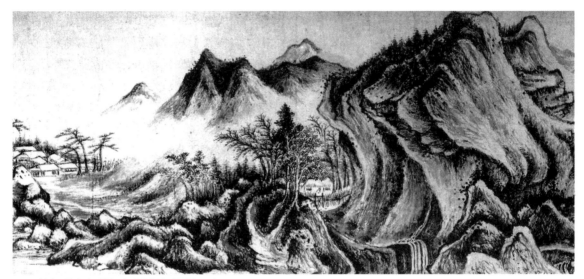

3.9 趙左 谿山高隱圖 1609–10 年 卷（局部）紙本水墨 縱 31.2 公分 加州柏克萊景元齋舊藏

3.10 趙左 谿山高隱圖 卷（局部）（同圖 3.9）

制，依傍在屋邊的樹木，係以溫柔彎曲的身形配合之，如此，也就趨使我們的視野繼續向左移動，而進入另一段空曠的景致之中，在此，觀者沿山徑向後直行，可直抵村落。

　　在土石造形上方的邊緣地帶留出一道又一道的受光面，這樣的手法在此也清楚可見；對於混為一體的山石地塊而言，此法不但促進了結構的分明感，同時，也營創出一種光的感覺，雖然這些造形並非真正以自然主義的畫風描繪。實際上，此作看起來好像是對於西洋明暗對照法（chiaroscuro）的一種東施效顰，只是學得不完全罷了。事實可能也的確如此。米澤嘉圃[11]早在幾十年前就曾經指出，趙左的山水作品可能受到西洋影響，當時，他對於趙左在《竹院逢僧圖》軸中（圖3.11），以強烈的光影對比來處理石塊和樹木的作法，感到十分驚詫。就環境背景而言，趙左在1609年之前接觸西洋版畫和繪畫的可能，與張宏完全相同，因此，我們無須在此複述當時的情境，或重新指出西洋影響的必要條件為何，以及在此必要條件之下，西洋影響的範圍可以縮小至哪些風格特徵；除此之外，就整體而言，趙左的畫風仍牢牢地以中國傳統為基。

在《谿山高隱圖》卷中，山丘自始至終都是右側面向光，其他較大的土石地塊，諸如我們在圖版中所見的傾斜峭壁等等，也都沒有例外。接近卷中央的一座山丘，其側面向光的效果極為強烈，是一個最為顯著的例子。[12] 放眼中國畫史，此一技法並無令人信服的先例可言——郭熙或仇英（例如《江岸送別》〔再版〕，圖5.18）的山水畫作中，有一些自然光的暗示，但是，他們從未將造形明確地區分為受光面與陰影面，因此極為不同。根據晚明論者的記載，利瑪竇（Matteo Ricci）曾經提到以幻象技法製作畫像，將人臉分為明暗兩面，趙左的畫風與利瑪竇所說的技法較為接近。[13] 同樣地（跟張宏一樣），我們必須有所認知，當其時（無獨有偶地），西洋繪畫藝術的知識正好在江南一帶流傳，而趙左獨立發展此一畫風的可能性實在過於薄弱，令人難以置信。

連同石塊與山頂側面向光的效果，以及大量利用明暗的對比，以營造出令人矚目的效果，這些很可能都是因為當時西洋風景銅版畫的傳入，而對趙左之流的畫家產生了啟示作用。一幅以《西班牙聖艾瑞安山景圖》（*The Mountains of Sant Adrian in Spain*）為題的銅版畫——此作乃是一部書籍中的插圖，出版於1598年，據我們所知，及至趙左的時代，此書已經傳入中國——或許可以作為其中一個例子：畫中某些山石一半迎陽受光，另一半則在陰影之中；光線沿著某些山石的輪廓發展；其明暗光影的變換相當突兀，為景致賦予了一股戲劇性的視覺衝擊。

大方地撇開西洋影響的可能性不談，趙左此卷對於當時代而言，具有一種超乎尋常的自然主義特質。他捨棄了傳統筆法，改以不具特定形狀或個性的敏感細筆，從而營造出一種不拘形式的積墨之法，促使他筆下的物象免去了機巧雕琢的氣息。就此角度而言，趙左此法與前述蘇州大家的某些作品頗有聲息相通之處。然而，就紀年可考的畫作而言，蘇州畫壇出現此類畫風的時間，全都晚於趙左此卷；趙左與吳派晚期繪畫的關係，以及有些中國論者將他歸類為「蘇松派」，而「蘇松派」一詞究竟有何深意等等，這些都有待進一步研究。

《谿山高隱圖》卷所具有的細謹及敘述性風格，並未在趙左後來的作品中維持一成不變，也沒有得到進一步的發展。我們說他受到董其昌一派的品味及議論影響，可能並沒有錯；對於董其昌的圈子而言，不講究「好的筆法」、毫無遮掩地追求自然主義、以及不以古人的畫風為引經據典的對象等等，這些都是錯誤之所在，而應當受到譴責。

在《谿山高隱圖》完成後一年半左右，趙左於1611年夏天著手另一幅長卷，一直到1612年陰曆三月方纔竣筆。[14] 這一次，他在畫上題曰：「倣子久（黃公望）畫」；卷中挪借此一元代大家風格的痕跡，隨處可拾，抽象而不自然的石塊構成，即是其中之一。然而，儘管石塊構成的方式抽象且不自然，畫家在描寫山丘及樹木時，卻帶有另一種自然主義的畫風，這兩者在畫中並存，看起來有些不太自然。筆法也比較正統，從頭至尾，無論是董源、巨然一派所慣用的披麻皴法、石塊與山丘輪廓邊緣上的抽象苔點、或是其他各種行之有年的筆法類

型等等，全都明顯可見。

在另外一部作於1618年的手卷當中，趙左的題識言及此畫係「雨窗漫作」，在不意間「輒似利家山水也」。[15]言下之意是說，他個人雖非業餘畫家（即利家），然在此一閒暇時刻，他發現自己的畫作與他們相似。此外，還有一幅日本收藏[16]的山水長卷，紀年1620，其中可以看出畫家更徹底地被正統畫風所同化，其深入的程度遠遠勝過上述1611–12年間的《谿山無盡圖》卷，雖則如此，他早先那種個人色彩較強的畫風，仍有一些蛛絲馬跡可循。此作用筆較為蕭散，造形感較不明確，是他晚期大多數畫作的典型特色。趙左1620年以後的風格走向令人難以追蹤，因為傳世署年在這之後的作品只有兩件，而且，這兩件作品也很難看出與其他作品的淵源關係。如果我們可以接受一件署年1629的秋景山水[17]，的確出自他的手筆的話，那麼，趙左很可能最後又回到了正統畫風的路徑上，進而為他帶來不幸的結局；該作生硬、矯飾，簡直就是董其昌作品的粗劣翻版。

回到他較早（且創作較佳）的階段，我們可以在幾幅立軸作品中找到一些證據，說明他對於利用光影以製造視覺幻象的興趣。[18]1616年的《寒崖積雪》軸（圖3.12）即是一例。畫中的布局荒涼，近景係以一叢接近地平面的禿樹作為起筆；穿過樹叢，觀者的視野被引導至後方石塊之間的屋舍，如此看去，顯得十分遙遠且與世隔絕。左邊畫面，跳過一塊傾斜的突石之後，有一幽深縱谷，當中可見一名身披重裘的文士，正在過橋，橋身則一路通向畫外之境。畫幅上半部的構圖似乎另外單獨發展（文徵明及其追隨者有些構圖即是如此），其目的在於使畫面空間能夠由中間一分而二，其中，上半段較為輕靈，空間也較為寬闊，下半段則與此相反，不但幽暗，而且狹隘難行。一道溪流從左邊中景地帶的岩石上流下；其源頭消失在覆雪的樹林之中；由樹林再上，依稀可見一座寺塔。接著，強烈受光的峭壁由此中間地帶高聳而上，具體展現了（與全畫的構圖一樣）趙左在〈論畫〉一文中，所特別強調的「勢」的特質；峭壁係由一塊塊大而長方的造形所建構而成，畫家針對這每一造形單位，分別賦予質感，並加以塑形的工夫，使塊面與塊面之間，形成鴻溝般的罅隙。這種建構主峰的方式，以及營造山岩表面所用的既寬又平的皴法，不免使人回想十二世紀初李唐的山水風格；李唐也有一套類似的技法，用來塑造尖峭的遠峰，同時，也利用一排齊頭規整的樹牆，使其佔據大部分的近景空間，以及——運用一種比前兩項手法都更為基本，而且也是後世李唐的追隨者所鮮能掌握的風格特徵——運用尖銳的塊面交叉方式，來營造刻劃巨大的峰岩，再者，利用強烈的明暗對比，使塊面與塊面之間的關係得以明朗，如此，乃能構成雄偉的巨峰。（趙左運用了此一技法，尤其是他畫作的中間及左下部分。）

但是，不管是李唐或是其他宋代的畫風來源，都不足以解釋我們在趙左此作中所見到的那種具有幻象效果的明暗對照法。將此作放在晚明的環境脈絡中來看，顯得相當驚人；如果沒有名款，觀者或許會誤以為是二十世紀初的山水作品——此一時期的中國畫家，一方面為

了保存傳統國粹的主要面貌，另一方面，卻又向西方技法學習，為求創出「較為真實」的作品。在趙左的作品裡，山岩互相擦撞的聲音鏗鏘作響，空間的安排也極為緊湊，這些看起來的確都相當真實；不過，想要了解趙左到底超越了多少傳統的中國畫法，諸如講究線條、造形的重複運用、以及其他等等，我們只需回顧二十七年前，他的老師宋旭所作的冬景山水（圖3.5），即可看出其間的差異。由趙左的作品轉回到宋旭此作，突然使人感覺非常平面化、非常不自然。此一對比使我們明白了（雖不見得會同意）為何利瑪竇對於此時的中國繪畫，會有此評語：「中國人大量地使用圖畫……他們毫無歐洲人的技術……也不知道在畫中使用透視法，這使得他們的作品往往生氣全無。」[19]利瑪竇必定會認為宋旭的作品生氣全無，但是，如果他有機會看到趙左的作品的話，他至少或許會對此一嘗試加以稱許，並認為這才是山水繪畫應走之路。

另外兩件尺幅較小、較為溫和之作，則表現了趙左較為抒情的一面。這兩件作品都沒有年款。《竹院逢僧圖》（圖3.11）可能繪於1615年前後，或稍晚一些，畫中描寫竹林間的一座茅舍，是鶴林寺僧院的一部分，位於鎮江，離南京不遠。畫幅左上方的題識係陳繼儒（1558–1639）所寫，他也是出身華亭的文人及畫評家，與董其昌私交甚篤；由此題識，我們得知文人經常過訪此一竹院，求閱寺中珍藏的石碑，其中存有諸名家的法書典範。陳繼儒寫道，仇英先前曾以此竹院為題作畫；如今，見了趙左此作，乃覺仇英之作「太工矣」。趙左自己的題識則不過二行：「因過竹院逢僧話，又得浮生半日閒。」

此畫穩重合度，並不壓迫觀者的感官經驗。石塊受光的效果雖具自然主義特質（如米澤嘉圃所觀察），然則，由於畫家處理的方式極為柔和，而且畫面的空間也相當中性，因此，並未像1616年的《寒崖積雪》軸那樣，使觀者強烈而自覺地意識到一種侵略感。地面的線條及樹木——屋前兩棵，屋後一棵——不但描寫得極為輕盈和緩，同時也盡其可能或竭其所需，務使畫面的中景空間維持開闊。畫面左上方有一微弱黯淡的山坡，正好足以將畫紙上方的空白地帶，轉化為具有表現力的留白效果；除此之外，畫面上最遠的界限乃是竹林。此畫的構圖簡單、清晰、而且令人滿意：從左下方開始，一路斜上發展至右側石塊的位置，我們可以看見一排墨色較深的造形，沿此對角線排列，如此，抵銷了其他物形的水平與垂直線條結構，同時，這些水平、垂直線條也被彎成輕鬆流利的弧線。茅舍也還是穿過樹間才能看到；舍中有一僧人及其座上客——趙左本人乎？——二人正在展讀几上的書卷。與人物的身形相比，建築物顯得出奇地窄小，其形狀受到扭曲變形，目的在於排除觀者對空間所生的錯覺之感，以免任何突兀的視覺干擾。在此，趙左所記錄描寫的，乃是一種文化性的習俗或儀式，就整體而言，新式的自然主義可能並不適合這一類的畫題；元代大家及沈周才是正確的典範。

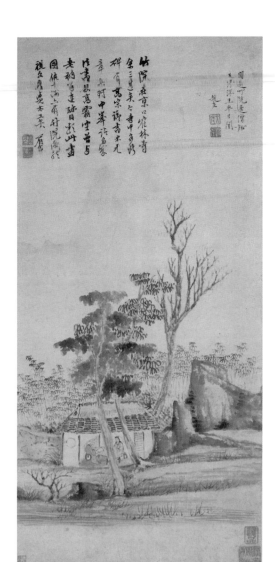

3.11
趙左
竹院逢僧圖
軸 紙本淺設色
68.2×31.2 公分
大阪市立美術館
（阿部氏舊藏）

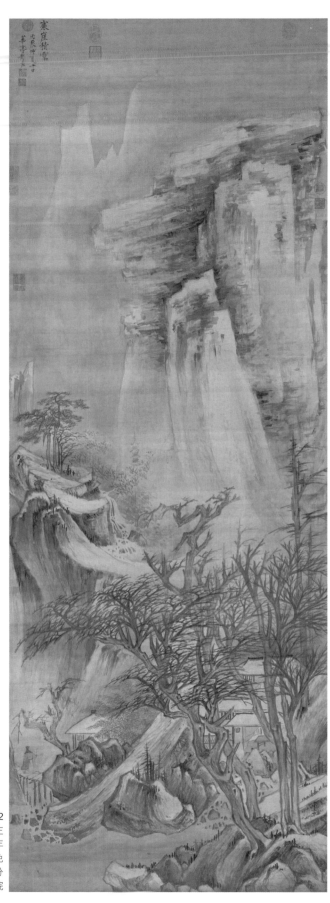

3.12
趙左
寒崖積雪 1616 年
軸 紙本淺設色
211.5×76 公分
台北故宮博物院

　　另外有一件作品（圖3.13）的風格雖然極為不同，但很可能也是完成於此一時間前後，在許多特徵（包括畫家自己名款的寫法）上，像極了1615年的一部山水冊。[20]此作名為《寒山石溜》，是畫家自題的款，接著，他又寫道：「曾見營丘（即李成）粉本，余故擬作此圖，非敢如近日有庸史狂言數睹真本，董太史亦為余云無李久矣。」

　　傳世已無李成真蹟的說法，大約是在李成謝世之後一百多年左右，就已經由米芾（1051–1107）提出；董其昌（他曾在別處的文字中提及見過或藏有李成的畫作）顯然又向趙左重提「無李論」。所謂「李成風格」，誠實的畫評家似乎較傾向於將其視為一種籠統的歸類，而不是一種個人色彩極強、且明白確鑿的畫風。儘管趙左1616年的《寒崖積雪》軸，僅僅採用了李成風格傳統中的某些元素，中國評家想必還是會將其籠統地歸類為「仿李成」之作，因為其主題是描寫冬景寒林。實際上，當趙左在構思《寒崖積雪》軸左下方角落的布局時——《寒山石溜圖》的布局也與此草草相似——或許可能參照了李成畫作的「粉本」。

　　不過，為了能夠以一種較為強烈的空氣氛圍法，來處理全幅景致，此一尺幅較小的作品係以柔和、朦朧的筆法描繪。實則，此一山水景象在畫家的筆下拈來，彷彿沐浴在濃霧中一般。畫面是以一種難得一見的對稱及凹穴形式所構成，觀者可以看見兩塊大石斜立在瀑布兩旁，上面則是兩座平頂的絕壁，彼此的高度與色調都不相同，彷彿是剛才兩塊大石的延伸一般。夾在樹梢與峭壁之間，有一名穩居的文士坐在水旁的屋舍之中，而我們必須穿越此一隧道般的通路，才能見到此景。畫面左側有一訪客正迎面過橋而來。此人身形小得不成比例，這是畫家意圖以自然主義式的遠近縮小法描繪，但是並未成功掌握所致，一方面這是由於畫家在處理距離的遠近時，說服力不夠，再者，也因為畫面情境的關係，使我們反而寄望畫家以常見的傳統畫法描繪——若是如此，訪客的身形應當會與屋中的人物約略相當。

　　將山水的造形朦朧化，同時，又將山水懸吊在迷濛的霧靄之中，或許會令我們再次想起蘇州大家之作，尤其是盛茂燁（圖2.11）和邵彌（圖2.25）；但是，同樣地，我們也必須特別指出，趙左的畫作要比當時蘇州任何的創作，都要來得重要而獨特。而且，無論是與盛茂燁或邵彌相比，趙左的布局結構不但更為精良，同時也更具企圖心。他的筆法運用也是屬於比較複雜的一類。一方面，他有比較蕭散、自在的筆法；另一方面，他對於正統筆法也稍有依循：講究在較溼、較淡的畫底之上，敷以墨色較重、較乾的筆觸，如此，一步步地畫出線條，或是建構物形的外表。而他的筆法就在這兩者之間，取得了極佳的平衡。也因此，他的造形柔和，不顯稜角，卻又堅實；對於空間的安排，他不僅用心較深，也較能使人一目了然。不過，在形式的探險方面，盛茂燁和張宏的發展，已經到了我們可以稱他們是「印象主義畫家」的地步，趙左則從未如此深入。如果我們撇開畫論層面的考量不談，同時，也不檢討畫家很容易有創作過量的衝動，而單單就他在創作上的長處來看的話，那麼，我們可以從他最好的作品中看出，趙左是一位認真、優秀的畫家，而他不願意完全被華亭派同化，卻正好挽救了他的藝術生命。

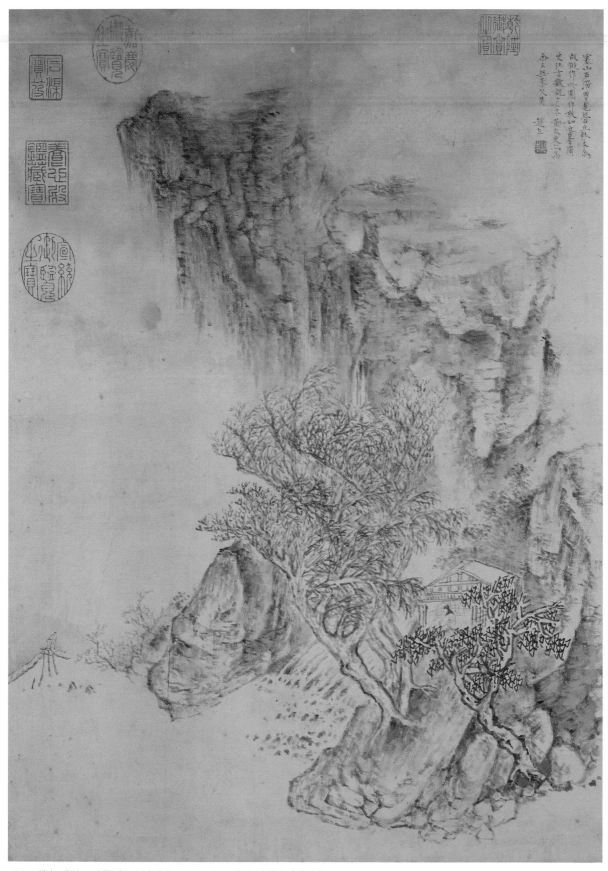

3.13 趙左 寒山石溜圖 軸 紙本水墨 52.7×36.9公分 台北故宮博物院

第四節　沈士充

　　趙左的中期風格中，有幾項特色後來不但成為雲間派畫家共有的資產，同時，也成為一般所認定的雲間派畫風。其中包括：以迷濛柔和的方式處理物形；靈巧熟練的筆法；酷好描繪柔和的景致與平坦連綿的空間和山石岩塊；以及偶爾顯露出令人意想不到的自然主義效果，或甚至是使人誤以為真的幻象手法。舉例而言，這些特徵都還可以在十七世紀末至十八世紀初的雲間派傳人陸㬎身上看到。

　　沈士充是雲間派在趙左之後，年輕一代的領銜畫家。他活躍的時間大約從1607年一直到1640年之後，據說他最初從宋懋晉（與趙左齊名）習畫，後來又拜師趙左門下——想當然耳，沈士充的畫風主要源自趙左。隨著世代交替，沈士充也成為雲間派幾位年輕畫家的導師，不過，他們最終都未成一家之言。沈士充的畫風以「流暢」、「流動」得其名；根據記載，他的作品大約以小景、冊頁、手卷為佳。

　　跟趙左一樣，沈士充據說也經常為董其昌代筆作畫。吳修（1765–1827）提到曾見陳繼儒寫給沈士充的一封手札，文中寫道：「老兄送去白紙一幅，潤筆銀三星，煩畫山水大堂，明日即要，不必落款，要董思老（即董其昌）出名也。」[21]此札的真偽如何，如今已無從確認，或許有可能是造假之作，但是，直到今日，中國收藏家卻仍津津樂道，並且樂於指認某某家藏（絕口不提自家收藏）的董其昌畫作係沈士充代筆云云。台北故宮博物院所藏的一件秋景山水，就經常被拿來作為例證：其上的董其昌題款頗為真確，但是，畫風卻果真指向沈士充之手。[22]

　　我們姑且將此作連同其他存疑的畫作，一起歸入「待考」之列（這是一個極為簡潔、好用的中文用語），而只以他兩件真實無誤的作品作為沈士充的代表，其中一件是紀年1622年的手卷，另外則是一幅冊頁，係取自紀年1625年的畫冊之中。

　　此部手卷（圖3.14）深受趙左風格影響。屋舍位於河畔的石岸上，當中並有人物活動。石塊呈圓錐狀，不過，尖頂的部分被削平，此乃採自趙左囊中的造形，使畫面能夠產生統一的主旋律；同時，在構圖方面，畫家也試圖製造一些縱深較長的動勢，譬如，由樹叢一路向後發展至山上斜坡的動線等等。但是，與趙左最精的作品相比，沈士充的畫面布局，卻始終沒有趙左那麼條理分明或強而有力；如我們此處所見，沈士充的山水元素往往並未形成組織縝密的結構，反而是以令人感到愉快的雜亂方式，堆積混雜在一起。

　　此卷的迷人之處，大抵在於其筆法，乃是以乾筆、溼筆、以及濃淡自有變化的筆觸，交互混合，形成豐富的筆墨層次。表面看來，濃淡的運用只是以一種隨意點染的方式進行，其實卻是一氣呵成，為畫面營造出強烈的視覺及質感魅力。本質上，這種將不同筆法混合運用的技法，有別於明代畫家兩百年來，所一貫使用的種種筆法，而是在十六世紀末至十七世紀

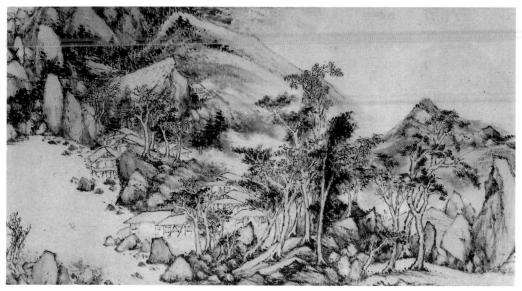

3.14 沈士充 山水 1622年 卷（局部）紙本淺設色 縱 23.7 公分 史丹佛大學美術館

初，由松江幾位畫家（尤以董其昌為要）重新學自元代繪畫。此一技法很快就流傳至畫壇的
其他重鎮，不過，曾經有一段時間，這種技法主要仍是松江派大家的禁臠；這也就是唐志契
所說的「松江畫論筆」，並且與「蘇州畫論理」的說法形成對比。「理」之所指，即是視山
水為自然景致的一部分，講究其所具有的質理特性。後來的中國鑑賞家一再反覆引用此一分
法，堅持「筆」先於「理」的價值標準，直到今天亦然。（如今日畫壇的佼佼者之一王季遷
先生所說，畫如歌劇戲曲；聽眾所注重者，乃唱腔之優劣，而非其情節本事，因為觀眾對於
故事本身早已耳熟能詳。）松江派畫家及其模仿者所作的許多山水作品，的確也都仰賴筆法
的細微變化，為使再傳統不過的構圖能夠不落俗套，變得較有趣一些。沈士充則無此作法，
至少此部1622年的手卷如此；不過，他卷中的「景致」，也仍然新鮮有趣。

　　沈士充1625年的畫冊，係由十二幅描寫「郊園」景觀的冊頁所組成。「郊園」很可能是
畫家王時敏（1592–1680）所擁有的庭園，當時，他還很年輕，不過，卻已經和董其昌亦師亦
友。沈士充此冊係為「煙客」先生而寫，即王時敏的名號之一。就形式而言，此冊與張宏兩
年之後所作的《止園》圖冊（圖2.18、2.19、2.20）相仿，都是採取遠處俯瞰的有利角度，逐
段描寫庭園的各項景致。沈士充雖然並未像張宏一樣，也意圖以符合眼之所見的方式，再現
景物，不過，他卻運用了類似的手法，藉以暗示一致或乃至於罕見的視角，例如，將地平面
傾斜，以及利用截角取景的方式，只取局部景致，將其安排在畫面的角落地帶等等。

　　這兩種手法都可在《就花亭》（圖3.15）一頁中看到。畫中的焦點所在，乃是位於溪畔
邊的亭子，其位置斜傾，而且是懸置在左上方及右下方兩個對角之間，此二者都是由樹叢所

籠罩的陂陀景致。其次,則是另一道與溪、亭交叉的對角線,由畫面下半段的深色石塊向上延伸至上半段微微升高的地面,其上並有竹林生長。傳統的構圖四平八穩,一切景物以畫幅為限,沈士充則似乎與張宏或邵彌1638年的畫冊(圖2.24)一樣,一心脫此藩籬,甚至有扭曲空間或任性削去畫幅邊緣之虞。在此,他對於「好的筆法」,也刻意視若無睹,同時,對於石塊或樹木的描繪,他也不採用任何定型的樣式,避免與前人的畫作呼應。由於不受傳統風格的紛擾與拘限,沈士充的「郊園」景觀正如畫家本人所願,如視覺報導一般,勾喚出了王時敏庭園在春天時分的迷人景象。在《就花亭》一頁中,有四位雅士憑欄而坐,眺望亭外綠茵。沿著溪畔,有一條步徑貫穿亭身,隨後又跨越溪流;步徑的兩頭,最後都消失在迷濛的空間之中。如此,強而有力地將建築物及其中的人物孤立一格,使其不受畫外擾攘的世局所侵,正好符合了歷來庭園設計的用意所在。

我們在上一章的末尾提到,吳派創作山水的方式最後已經名存實亡;在此,我們可以將此說法擴大,也將雲間派的沒落囊括其中,與吳派相互呼應。明代滅亡之後,雲間派便無足輕重。雲間派山水風格受到質疑的主要原因,在於領銜的畫論家對其無法苟同,以及新的繪畫正統已經瀰漫整個畫壇;再者,以感性的方式,致力於表達和啟發自然世界的樂趣所在,以及更廣泛地致力於再現表象世界的經驗,使山水展現出畫家對於眼前世界的一種滿足感,這樣的作法在滿清入主中原以後,想必與中國知識分子及藝術家的思緒格格不入。直到十七世紀末期,石濤出現以前,中國畫壇未見任何領銜的山水畫家以此方式作畫,遑論其他二流畫家。也只有到了石濤出現以後,以抒情為主、以及忠於視覺所見的山水樣式,才得到恢復,成為一般畫家可以接納的創作選擇。

3.15 沈士充 就花亭 1625 年 冊頁 取自郊園十二景冊 紙本設色 30.1×47.5 公分 台北故宮博物院

第五節　顧正誼與莫是龍：華亭派

　　雖然董其昌有時被稱為是華亭派的創始者，其實，年紀比他稍長的同輩畫家顧正誼，更應得此頭銜。以業餘文人畫家的身份，尊元末大家——尤以黃公望為要——為其主要的學習典範，顧正誼和莫是龍二人都是董其昌的前輩。除此之外，他們二人也先於董其昌，率先在自己的山水畫作之中，展現出華亭派所特有的一些風格特徵。松江地區有一群繪畫的收藏家、專家、以及酷好者，他們彼此互相交換心得意見，偶而也以作畫自娛，如此，為華亭派繪畫立下了根基，而顧正誼和莫是龍二人正是眾人之首。董其昌於1570年代末期加入，成為其中一員，同時，這也是他藝術生涯，以及發展繪畫理論的起點，不久之後，他將會掩蓋其他所有人的光芒。

　　對於顧正誼和莫是龍二人，董其昌不僅尊崇他們是好畫家，同時，也不將他們視為勁敵，並且與他們維持互敬互重的關係。在討論顧正誼和莫是龍二人時，他先以古代名家的創作作為引首和對比，提到這些古代大家對於他們的前輩名家頗有微辭，並且想要取而代之的現象，董其昌的評語如下：「固知古今相傾，不獨文人爾爾。」接著，馬上又寫道：「吾郡顧仲方（即顧正誼）、莫雲卿（即莫是龍）二君，皆工山水畫。仲方專門名家，蓋已有歲年。雲卿一出，而南北頓漸，遂分二宗。然雲卿題仲方小景，目以神逸。乃仲方向余歉衹雲卿畫不置。」[23]

　　的確，這種互相標譽的美德，也就成了華亭派畫家以及稍後清初正統派傳人的惡習。他們都在彼此的畫作上，題以堆砌華麗的溢美之詞，彷彿刻意藉此一再重申彼此所持的信念；換言之，作為一個畫派，他們自認佔據了畫史的魁楚地位。

　　兩位畫家的生年不詳。顧正誼主要活躍的時間似乎在1570年至1596年之間。顧正誼的父親曾任松江一地的小官，他自己則出身國子監，在北京擔任過中書舍人，官位並不顯赫。這時，他已有畫名在外，董其昌論及（無疑是誇大之語）顧正誼遊寓京師期間，四方士大夫為了向其索畫，往往接踵而至，需索之殷，令其幾欲作鐵門限以杜卻之。南返松江時，他攜回遊歷過程中所購得的繪畫，並且多利用閒暇時間欣賞及臨摹。他在寬闊的庭園建築中，以藏畫款待友朋，任由他們鑑賞、談論，座中包括宋旭、孫克弘、以及莫是龍、董其昌等人。

　　有關他繪畫生涯的記載，都一致說他以元末四大家的風格見長，對於黃公望尤有心得。（董其昌說顧正誼初學元末的次要畫家馬琬；但是，馬琬本人又是黃公望的追隨者——比較《隔江山色》〔再版〕，圖3.30——因此，董其昌此一評語的玄意不明。）朱謀垔形容顧正誼的山水「多作方頂層巒疊嶂，少著林樹，自然深秀，是為華亭之派。」

　　顧正誼傳世的畫作極少，其中最能符合此一敘述的，乃是一件1575年——此時，董其昌正好趁便以他為師——的山水軸，名為《溪山秋爽》（圖3.16）。全畫主要以淡墨繪就，並且

薄施淡彩；經過印刷複製以後，原作細淡的色調變化已經盡失。同時，此作的格局窄長，全畫係由重量相當平均的小造形，不斷地重複組合而成。就此看來，此一畫作似乎與文徵明的傳人文伯仁的風格，相去不遠。當其時，文伯仁正活躍於蘇州。顧正誼此作與吳派許多的構圖相仿，彷彿是由一個部分接著一個部分，逐漸往上堆疊、增加、發展；觀者可以將其看成是節節升高的地勢，也可以看成是向後退入的景深。但是，無論作何解釋，畫家的描寫顯得不夠一目了然，且說服力不足。黃公望形式的餘響也隨處可拾，例如平頂的造形、以及畫家小心翼翼地以元人的皴法來描繪峭壁等等。雖然如此，當時蘇州畫家所繪製的仿黃公望山水，卻更加細膩，侯懋功的作品即是一例（《江岸送別》〔再版〕，圖6.26）。

　　董其昌及其他畫家之所以受顧正誼的作品（假設《溪山秋爽》圖具有代表性）所吸引，想必在於他利用了半抽象的造形，將其組合成具有充沛活力的錯綜結構。這種造形之間的互動組合，十足可以發展成一種全新的布局形式，而顧正誼雖然指出了此一形式的可能性，卻未完全加以實現。稍後，董其昌才將其發揮到淋漓盡致。顧正誼此畫具有一種枯索和一絲不苟的美感，但是，對於一個舉足輕重的新繪畫運動而言，單單此軸，似乎難當「是為華亭之派」的開山之作。

　　莫是龍出身環境優渥的文人士大夫之家，生年約在1539年左右。他在稚齡之時，就開始讀書，且一目數行；根據記載，他在十四歲時，就初次通過秀才考試。隨後進入國子監就讀，成為博士弟子員。不過，他參加進士考試，三次都不中，無法任官，致使他平生多有拮据之苦。莫是龍在當世頗有詩名；他的詩作、畫論、書法、文字創作、以及其他題材的文字作品，都收錄在他的文集之中。如上面所述，傳世有一篇簡短的畫論隨筆，名曰〈畫說〉，據說是莫是龍所作，不過，今日一般都認為是出自董其昌的手筆。

　　當世對他傾心推戴，深感其才氣縱橫，前途無量，然而，他卻於1587年辭世，享年不過五旬；這也使得其藝術生涯嘎然休止，辜負了時人對他的崇高期許。在其署年1581的山水畫作上，陳繼儒題寫道：「莫廷韓（即莫是龍）書畫實為吾郡中興，即董玄宰（即董其昌）亦步武者也。」如前已述，董其昌本人對於莫是龍也有類似的看法，認為莫氏一出，繪畫遂有南北二宗之分——亦即莫是龍復興了南宗繪畫的傳統——此一看法想必也是在莫是龍在世時，就已經寫成的。然而，遲至1600年左右，畫評就已經認為莫是龍未能臻於化境，並未有風格上的創新之舉。謝肇淛寫道：「雲間侯懋功、莫廷韓步趨大癡，色相未化；顧仲方舍人、董玄宰太史源流皆出於此……故近日畫家衣缽遂落華亭矣。」[24]與莫是龍相比，董其昌享年超過八十，而且，在創作上也發揮得淋漓盡致。到了今天，莫是龍總是淪為董其昌對比的份；研究者在進行討論時，不外是以莫是龍作為開場白，之後便以長篇大論來探討董其昌的成就。

　　有幾件紀年的掛軸，可以讓我們一窺莫是龍在繪畫創作上的取徑方向及限制。其中一件山

（左）
3.16
顧正誼
溪山秋爽
1575 年
軸 紙本淺設色
128.2×33 公分
台北故宮博物院

（右）
3.17
莫是龍
仿黃公望山水
1581 年
軸 紙本水墨
120.5×41.7 公分
紐約大都會美術館

水的紀年可能可以到達1575年，或更早一些，[25]而莫是龍在此作中探索黃公望的風格。不過，與其說他根據元代黃公望的原作，而研究心得頗豐，實則，此一山水多少顯露出了莫是龍所依賴的，反而更是文徵明及其流派的仿黃公望之作。換句話說，莫是龍與同時代的顧正誼一樣，也受到吳派繪畫極深的影響。1581年的山水畫軸（圖3.17）則可看出，莫是龍更加用心地運用黃公望風格中的構成主義特質──其基本的課題在於，利用互相牽制的大塊造形單位，使山水能夠堅實穩固地建構在畫幅之內。我們所知莫是龍最後一件紀年的作品，乃是一幅1586年的山水，[26]其畫面的安排較為簡單，畫中所運用的造形也比較少，體積也比較巨大。此一現象也是華亭派山水發展的基調，換言之，一開始，物形係以均勻分配的方式，散佈在畫面上，此一山水類型後來便轉化為大塊造形之間、以及造形與畫面空間之間的互動關係。

　　而我們所見的1581年山水，則仍在此一發展過程的中間階段。其所表現的乃是黃公望山水中常見的景致：河谷中生長著樹木，岸邊有人家，後面則是陡峭的山丘。我們在後面會看到，這樣的寫景方式，與十七世紀及後來許許多多山水畫家的作品，頗為一致，特別是正宗派之流的畫家。這種畫題規格化的現象，乃是上述畫家對於實際「景致」毫無興致的結果所致。對於這些畫家而言，他們雖然犧牲了生動的畫面，卻換來了其他有價值的補償，但是，在莫是龍的畫作裡，這些價值並未完全展露出來。莫是龍的筆法和顧正誼一樣，顯得平淡覶腆；而華亭派成熟的畫風，則在他們二人之後方才出現，乃是由層次變化較為豐富的混合筆法所構成。在莫是龍此畫當中，除了山腰地帶是以謹慎的肌理描寫之外，全畫基本上仍是由線條、淡墨暈染、以及墨點所繪製而成；其中，墨點則包括了抽象的點（山丘及石塊上的「點」）以及具象的點（如樹木上繁茂的樹葉）。

　　從別的一些方面來看，此畫有別於吳派的黃公望風格畫作，同時，也不同於顧正誼的作品。畫中，山石主體給人一種較為圓渾的感受，係以線描及明暗對比的方式所構成，而且，其在空間中的位置安排，也較為明確。而鼓脹隆起的造形則一再重複出現，由近景一路向後逐級上升排列，進一步釐清了畫裡的空間秩序。整個山石地形微微彎曲，一路沿著樹叢及步徑，逐漸和幾條較為綿長的構圖動線融為一體。不過，這種種為了開拓新畫風而生的創作手法，都還在實驗性階段，畫家並未能夠徹底地加以發揮。莫是龍（為他的時代以及所在的地方畫壇）指出了問題之所在，但是，他卻缺乏藝術上的想像力，而且，也沒有絕對的膽量，敢於突破傳統，尋求新的繪畫出路。

　　想當然耳，我們這樣說，其實是在拐彎抹角地討論董其昌。陸陸續續在這開頭的幾章當中，我們不斷地以旁敲側擊的方式提到董其昌；如今，是我們昂首與他正面相對的時候了。

第 4 章
董其昌

到目前為止，本書對於許多讀者而言，可能有如一齣劇本，具有令人坐立難安的特質，因為作者在其中故布疑陣，營造懸疑氣氛，一直拖延到第二幕開始以後，才在某一時刻，讓劇中的主要人物登台亮相——而此一人物在第一幕時，卻早已呼之欲出。我們遲遲未介紹董其昌，並非為了刻意營造懸疑的效果。我們應當將董其昌放在什麼樣的歷史情境中來了解他呢？在探討董其昌其人其畫之前，我們似乎最好針對此一處境，至少先進行一部分的鋪陳。諸如：在他崛起畫壇之初，明代當時畫壇的處境如何？當時對待畫史的方式有哪些？而董其昌和其他畫家如何透過這些史觀，有系統地整理出他們對傳統的心得，並澄清自己在當代畫史中的定位？相形之下，蘇州畫壇的走向如何？以及，在松江一地，董其昌的鄉先輩及同儕的畫風如何？我們也延宕多時，直到此刻才開始正視晚明的政治史演變，因為在眾多畫家之中，董其昌是第一位涉入政治較深的人物。也由於他的事業多方涉及此一時期的歷史與文化，值得我們多費篇幅一一細說。[1]

第一節　生平與事業

董其昌1555年生於上海。當時的上海不過是松江東北濱海的一處蕞爾小鎮。他出身寒微；家族中，已經四代不曾為官。但是，他的父親開始授以經書，而他也能夠學習神速。十六歲之前，由於無法為自己名下的微薄田產賦役納稅，只得棄家遠遁。他定居華亭，即松江府的所在地，繼續在縣學中就讀。縣官頗為賞識他，對他多有支助。二十歲出頭，陸樹聲延聘他至家中，以課其子。我們在前一章提過，陸樹聲係一文人士大夫，與宋旭和莫是龍之父莫如忠同屬一個詩社。經由此一引介，董其昌得以進入松江地區的文紳圈子，不久，他結識了顧正誼、莫是龍、以及其他地方上的收藏家和鑑賞家。他在莫是龍家中的私塾共讀，並且事莫是龍為兄。顧正誼則成為董其昌的藝術啟蒙導師，任由其觀摩自己的繪畫收藏，並且授以基本的鑑賞及藝術史知識，同時，可能也指導他如何開始作畫。

董其昌在十八歲前後，開始下定決心習書。原本他寄望可以在考試中奪魁，結果卻因為書法不佳，被置為第二。我們可以推測，董其昌可能也以同樣的決心毅力開始習畫。終其書畫創作的生涯，他為自己訂下極高的目標，不僅僅立志在華亭同儕之間，拔得頭籌，同時，也有上追趙孟頫書法與文徵明繪畫的豪氣。正如他自己為畫史所作的定位，他也矢志成為南宗繪畫傳統的思想中堅——換言之，他有著與整部畫史斡旋的雄心壯志。為達此標的，他必

須在觀念上，以及從一個畫家的角度出發，先行掌握整部畫史——主要是透過眼前所能見到的古畫精品，進行專研與摹倣。對董其昌而言，技法的訓練——一如職業畫家在擔任畫師的學徒期間，所學到的種種巧技等等——並非創作的真正重點。

董其昌有幸在年紀尚輕之時，得以自由進出項元汴（1520–90）家中，拜觀當時最大的繪畫收藏。項元汴出身嘉興，距松江約二十哩左右；在前書中，我們曾經討論過，項元汴在早年時，一度是仇英的繪畫贊助人。他是富有的地主、巨賈及典當商；而他之所以能夠蓄積偌大的收藏，有一部分原因可能與他經營典當行業有關：他可以將典當者所無力贖回的抵押品，據為己有。在1584年前後，董其昌應聘至項元汴家中，以教其子。於是，年長的收藏家與年輕有為的文士得以鎮日相處，一同賞玩並討論項氏的珍藏；項元汴甚至允許董其昌以借閱的方式，針對其中一些作品，加以專研並臨摹。也就是在這1570年代至80年代之間，董其昌主要的藝術觀念及創作風格得以形成和誕生。根據他自己在後來畫作的題跋中寫道，他在1577年當中的某一個下午時分，完成了自己生平的第一幅山水作品。然而，董其昌傳世並沒有早於1590年代的作品，因此無法對他早期創作的發展，進行任何研究。

除了藝術創作和學問之外，董其昌對禪宗也有研究。他經常與好友陳繼儒造訪佛寺，與僧人探討禪理，研讀佛經，並且參禪打坐。他很快就精通禪宗的教義和理則，並且受到當時禪宗的領袖之一真可（1543–1603）的讚揚。稍後，在1598年時，他與思想極端的大儒李贄相遇。李贄是當時「狂禪」思想的提倡者，他看出董其昌係一年輕有為的學子，並且鼓勵他繼續鑽研哲理。「狂禪」乃是新儒家之中，非正統及個人主義思想傾向的混合體，以禪宗的「頓悟」為其形式；對於晚明許多知識分子而言，具有強烈的吸引力，不過，也有其他人對此感到唾棄，認為以「狂禪」作為求悟或成聖入佛的捷徑，乃是似是而非的。董其昌最終並不以此為滿足，到了晚年時，他已經對此失去興趣。然而，正如他後來所承認的，「狂禪」學說在他人生的這個階段裡，促使他能夠集中心智，幫助他在知識思想方面，臻於成熟。此外，也為他某些對於藝術的看法，提供了哲學性的架構。

因為有這些及其他興趣而分心，董其昌無法有足夠的時間，專心致志地準備科考，因而多次落第，最後才在1588年通過舉人的考試，並於次年得中進士。為此，他赴北京趕考。他在試場中所作的文章出類拔萃，立即奠下了聲名，而且成為其他學子爭相模仿的範例。我們應當特別指出，就其內容而言，科舉考試的文章並無關國政之宏旨；相反地，其乃極為矯揉造作的「八股文」體，而且，是以文學意境的高低作為評判標準。換句話說，董其昌並非在驗證自己任何特殊的行政才能。無論如何，拜其文章之賜，一條飛黃騰達的政治之路，便在此一雄心勃勃的年輕有為之士面前，拓展開來。

董其昌在北京之時，經遴選而進入翰林院，是全中國最高的學術機構。以當時多事、險惡的政治局勢而言，此一遴選為董其昌提供了一頗為安穩無虞的職位。宰相張居正輔政的十年期間，勵精圖治，天下一度穩定、繁榮。然而，自從張居正死後，明代在最後幾十年間，

便落入了致命的黨爭之中。萬曆皇帝自幼接受張居正的悉心教誨，而張居正也希望能夠輔佐他成為一位仁民愛物、且富有責任感的儒家明君，但是，他卻完全怠忽朝政；他在位的最後二十年間，從未視朝，僅耽溺於個人讌樂。入仕從政的臣子面臨一種進退維谷的難題：儒家的道德操守督促文人應當獻身淑世，其中，王陽明（1472–1529）更是主張，人應當知行合一；但是，想要改革北京無能且日漸腐敗的政局，無異是一種無謂的自我犧牲。與董其昌過從甚密的陳繼儒（1589–1639），在通過秀才考試之後，便捨棄所有的雄心壯志，而在華亭安享終生，只求在地方上為善，並以讀書作文自娛。陸樹聲便深黯這種為官的「進退」之道，在短時間任官之後，便藉機引退歸鄉，以求得較為長久且較為安全的休息。

董其昌便依循著陸樹聲這種進退之道。無論是在他的著述或是行為舉止當中，董其昌都絕少表現出個人強烈的人道或淑世熱情，同時，他似乎也無意捲入政務之中。由於他在翰林院中的職位無足輕重，使得他在一年左右之後便自動引退，時間是1591年，告假的口實是欲護送先師的靈柩返鄉，董其昌因此而得以歸返華亭，再次以書畫為娛。1593年時，他返回北京，出任十四歲太子的講官之一。數年之後，此位太子繼承皇位，是為光宗。跟張居正一樣，董其昌見機在年輕太子的心中，灌輸對先聖先王的德行以及實用知識的尊重等等，如此，以備其即位之後，能夠重振秩序，減少腐敗。然則，數年之後，董其昌卻被調任外省就職，很可能是因為遭人忌妒，唯恐他會影響年輕皇儲的思想。他拒絕新職，於1599年以「移疾」的名義，回歸故里，仍舊是以書畫自娛；同時，在僑居寒冷的北方歸來之後，董其昌只是平淡地享受著長江地區較為溫暖且秀麗的鄉間景色。

此時，董其昌對於政治多少有些失望，他已經準備將主要的精力投注在藝術創作上。接下來的這幾年可能是他創作生涯中，相當關鍵的幾年，在這期間，他完成了一種極端新穎的山水創作手法。在1604–5年間，他曾經短時間充任湖廣省（即今日湖南、湖北兩省）的提學副使。也因為職務之便，他有幸能夠遊歷洞庭湖地區的風景名勝。除此之外，他一直是在隱退之中。直到1622年，他才又被召回北京。在這長達二十餘年的隱退生涯當中，他數度辭拒官職；而他越是推辭不就，其政治家的聲名也就與日俱增。

他竭己所能，由寒微而向上求進，終至飲譽天下；他出身貧困，最後卻成為富家之主並擁有大片地產。人們經常向他索求書法、應景雜文、墓誌銘、以及諸如此類等等。如我們前一章所見，因為索畫者甚殷，有時他容許別人為他代筆，之後再由他題上親筆名款，加以「認證」無誤。他所到之處，都有人邀觀私人收藏，並請他在藏品上題跋。在一些新興的商業中心，如松江和安徽南部等等，有一批為數日增的富商收藏家亟待忠告及肯定，鑑賞專家接踵而至，不但提供意見，往往還頗有利可圖。董其昌正是眾多專家中，最為赫赫有名的一位。再者，他自己的收藏也日漸增多，到了足以匹敵天下的地步，其中並有許許多多譽享遐邇的傑作。趙孟頫以降，未見有人如此徹底地馳騁畫壇：董其昌也跟趙孟頫一樣，不但從事繪畫創作、收藏、撰寫畫評、並且發表書畫創作的理論，而且，他在每一方面都有卓越的過人之處。

　　儘管個人功成名就，董其昌並未因此而謙沖自持──事實上，他似乎是一個相當自大的人──地方百姓對於董氏一家早有積怨。1616年，一連串的事件突然引發了百姓激烈的暴行。事情的導火線在於，董其昌的一個兒子以荒腔走板的孝道為由，為了替父親分勞解憂，因而率眾襲劫鄰人宅府，擄走了董其昌原本屬意且欲納為妾的一名少女。此一事件很快就觸犯了眾怒，百姓紛紛散發傳單以及告示，以恫嚇謾罵的方式，鼓動人潮起而向可恨的董氏一家報復。暴眾闖入董家宅第，大肆掠劫，使得董府幾乎完全陷入火海之中。董其昌倖免於難，但是，他大部分的收藏卻被洗劫一空，要不就是淪陷火海，而且，還弄得他必須變賣多數剩餘的家產，以籌集款項。有四年的時間，他的聲名狼藉；其中一段時期，他並且在舟船中度日，飄遊在江南地區的水路之中，另外，他也借居在朋友的宅第之中。在此期間，他必須大量創作繪畫及書法，不但為了酬答朋友的款待，同時也為了營生，以彌補先前重大的損失。

　　1620年，董其昌昔日的學生登基成為光宗皇帝，並且問道：「舊講官董先生安在？」董其昌因而否極泰來。光宗召他入京，但是，在他還來不及赴京之前，光宗駕崩的消息就已傳來，在位不過一個月左右，死因很可能是有人下毒。然而，董其昌仍舊在1622年入京，參與編纂萬曆皇帝在位期間（1573–1620）的實錄。而他在此一計劃中的工作表現，說明他除了其他方面的成就之外，也是一位一流的史學家。

　　他也意圖向新皇帝進言，而呈上了一部前朝的奏議輯要。但是，這些奏議並未受到重視；熹宗皇帝（在位1621–27）年幼寡知，沈迷於木工器作，對於朝政甚為痛恨，任憑太監之首魏忠賢（1568–1628）專權擅政。

　　在明代歷史裡，魏忠賢乃是所有奸佞宦官當中，最為惡名昭彰的一位。他很快就攫取了朝廷的絕對大權，同時，透過特務與閹黨的勾結串連，魏忠賢建立了一套極權政治，極力壓榨民脂民膏；而當時的中國，因為官員全面貪污瀆職，民生經濟早已凋敝不堪。魏忠賢當道且為禍最烈的時期，乃是在1624至1627年間，前後達四年之久。他主要的政敵乃是東林黨人；該黨於1594年間形成，黨人大抵以仕途受挫，因而離開朝廷的文官為主。東林黨人聚集在蘇州附近的無錫一帶，意圖帶動哲學思想與朝政的改革，主張恢復舊儒學的原理原則，而王陽明一脈的傳人（在東林黨人認為）正因為其漠視道德與倫理，以致脫離了此一正道。從1624年開始，魏忠賢血洗東林黨，有數百位黨人被處死，其中，還有許多人受凌遲之刑而亡。魏忠賢最後終於被推翻，而在1628年自殺身亡。至此，中國早已陷入無可挽救的敗象之中，明朝只繼續苟延殘喘了十六年，最後落入滿清之手。

　　雖然董其昌可能有某些觀點與東林黨人近似（儘管他年輕時，曾經沈迷「狂禪」思想），但是，他從未加入該黨。而且，他對於周遭進行中的政治鬥爭，也始終謹慎地迴避。他在給朋友的信中提到，他自有獨立人格，並非同流合污者，而對於政治鬥爭的險惡，他已經深感痛惡。他在朝中所擔任的乃是閑職，空有顯赫的頭銜，並無實權；而對於權勢，他也無所戀棧。整肅東林黨事件發生的時候，董其昌已屆七十高齡，如果說，此時我們還指望一

位年已古稀，且其一生都在運用隱退策略的老人，希望他積極參與權力爭奪，這似乎是相當不合理的。1625年，正值北京黨禍最為酷烈的時候，董其昌官拜南京禮部尚書。次年，即請辭歸鄉。而在明朝末代皇帝登基以後，董其昌於1631年再次奉召入京，職掌詹事府事（司輔導太子之責）。經過屢次修疏，請准告老乞休之後，終於在1634年獲准。董其昌卒於1636年，他在臨終前交代了自己的後事，並且向陳繼儒留下最後的遺言。

　　同樣地，對於董其昌選擇以閃避的方式，來面對眼前險惡的政治風暴——他自己一定也看得到，閃避其實就是不想惹來殺身之禍——我們並不宜在此進行任何褒貶論斷，也不必在此肯定他乃是晚明畫史裡，最偉大的畫家及畫論家。這一類的褒貶論斷隨處可拾。而吳訥孫對於董其昌此一部分的生涯，表達了至為深刻的看法，我們可以從他1962年〈淡於政治而熱衷藝術的董其昌〉的論文標題中，濃縮看出。專治政治史，而較不著意於藝術的學者，一般都對董其昌持不能諒解的態度：在中華人民共和國裡，從文化大革命開始一直到1977年文革結束為止，董其昌的作品從未在公開的展覽或出版物中出現過。即使到了今日，董其昌的作品在展出時，往往還會附帶標籤解說，務使觀賞的群眾瞭解，董氏乃是一邪佞之人，以及其在世時，如何受到鄰里百姓所憎恨等等。然則，與我們眼前較有關連的課題，並非上述這一類的是非褒貶。我們所關心的，乃是政治史與社會史中的種種因素，究竟如何左右董其昌繪畫生涯的發展，以及他的畫風與這些因素有什麼關連沒有？我們會將這些問題放在心中，等到論及董其昌的某些畫作時，我們會再回頭探討這些問題。

第二節　早期作品：風格的誕生

　　傳世所知董其昌的畫作中，紀年最早者約在1590年代末，亦即他二度赴北京任官期間。之後，他於1599年歸隱華亭。這意味著董其昌自1577年習畫以來，其前二十年的繪畫發展，乃是

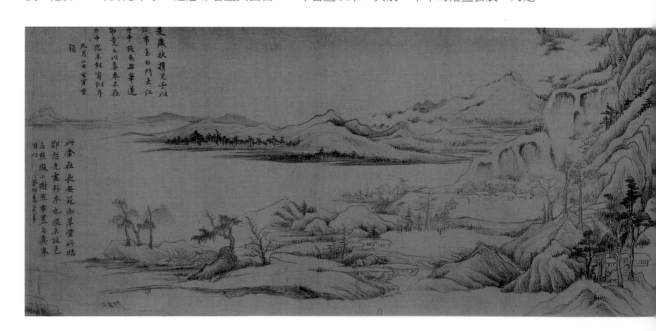

一片空白。同樣的情形也發生在其他許多畫家身上,他們早期的畫作並未流傳下來——毋庸置疑地,這往往是因為後人未能加以重視並保存的緣故,要不然,就是他們誤以為這些作品乃是偽作(因為這些早期的畫作,通常都和後來畫家典型的作品出入甚大),再者,往往也由於畫家本人並不覺得這些作品值得保存。董其昌在文章中提及,他在習畫的過程中,曾經臨仿過古畫無數;很可能他並不急於把這些臨仿的習作,當作自己的創作,而寧可等到自己對創作較有把握的時候,再行提出。據載,莫是龍曾經摹倣黃公望的畫作達十年之久,而且,每每「必作密室染就,不令左右賓友知之。」[2]董其昌很可能也以相同的態度對待自己的臨仿習作。

無論如何,我們都不應當寄望在董其昌傳世最早的畫作當中,見到他對古代大家進行忠實細膩的臨摹或仿作;傳世所能見到的董其昌畫作,已經都是他脫離臨仿階段之後的作品了。事實上,或許可能有人會懷疑,董其昌究竟是否有意,以及是否有能力繪畫逼真的仿古作品——在他傳世的作品當中,並無作品顯示出此一特質。董其昌雖然在理論上堅持仿古,但目的並不在於肖似原作;而我們從他所提出的整個(還頗為鏗鏘有力的)美學理論基礎來看,他的這種堅持很可能是事後才發展出來的一種說法,其目的是作為自己實際創作的理論依據——換言之,並不是先有理論產生,而後用以指導創作。

一部描繪江景山水的手卷(圖4.1),很可能繪於1590年代期間。根據董其昌的題識,此卷係臨自十世紀大家郭忠恕所作的一部「粉本」。董其昌的題識紀年1603,文中指出此卷乃是他在北京時所作。據此,吳訥孫認為,董其昌題識中所說的郭忠恕「粉本」,必定就是他在1595年所購得的王維《輞川圖》卷摹本。如此,根據吳訥孫的推論,董其昌此一江景山水卷必定作於1595年至1599年董氏自北京引退返鄉的幾年期間。[3]此一詮釋的疑點在於,董其昌此一山水的布局完全不符合王維《輞川圖》卷中的任何一段局部,實在令人難以理解董其昌為何稱自己的作品為「臨」本。

我們無意解此謎題,不過,我們還是可以看出,董其昌此一山水似乎反映了他個人對王

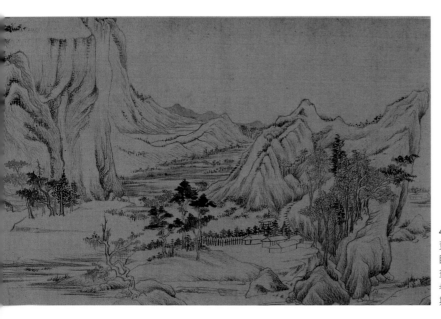

4.1
董其昌
臨郭恕先山水(局部)
畫家的題識寫於 1603 年
卷 絹本水墨 縱 24.5 公分
斯德哥爾摩國家博物館

4.2 仿王維 輞川圖 石刻拓本（刻於 1617 年）

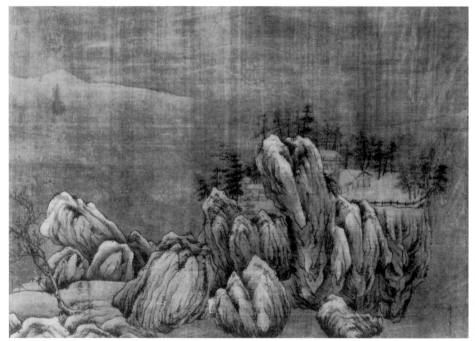

4.3
（傳）王維
江山雪霽（局部）
卷 絹本設色
縱 28.4 公分
京都小川氏收藏

維山水風格的認識，除了有《輞川圖》卷的摹本作為觀照的對象之外，他在1595年時，還有
緣得見另一部傳為王維所作的《江山雪霽圖》卷。[4]董其昌既然將王維列為南宗（或正宗）畫
之首，自然也就有義務要為王維的創作正名；但是，難題在於，傳世除了後人及拙劣的仿作
之外，並無真蹟可見。以今日而言，郭忠恕的《輞川圖》粉本已經亡佚，只有從石刻拓本
（圖4.2）上，還能看出其布局大要。不過，《江山雪霽圖》卷則還可以看到一本（圖4.3），
證明的確是一部粗糙不堪的仿本，有可能是十六世紀的作品，而且，就其布局的形式觀之，
其所據以摹倣的原作，絕不早於南宋階段。這些作品與王維的關係極為薄弱，可能只是徒具
其表罷了——相傳王維曾經畫過這一類籠統的山水景致。其中，岩塊和峭壁係以行之有年、
矯飾、且一摺接著一摺的平行皴法處理之，而摺與摺之間，則是以規整化的明暗漸層方式烘
托；大塊的岩石則是由形體較小的造形單位所組合而成，而且，這些小單位兀自斜倚，彼此
方向對立，形成一種很不自然的活潑效果——很可能是明代摹畫者自己的手筆，反而與原來

宋代（或年代更早）的摹本較無關連。

但是，這些風格特徵究竟源於何處？這似乎並非此處重點之所在。真正重要的，乃是董其昌如何運用這些風格。我們或許可以假設，有些風格質素在我們看來，乃是源自於拙劣的仿古畫風當中，然而，董其昌卻很可能將其視為王維第一手的高古風格：舉例而言，原本萎弱、毫無特色的筆法，到了董其昌的眼中，很可能變成是某種樸實無華且詩意盎然的純粹藝術表現，並且成為他在創作時，所摹倣的對象。描寫土石造形所用的摺摺相疊的平行結構、工筆皴法、球形及尖角的形體、以及物形與物形之間不自然的推擠現象等等，到了董其昌筆下，都被發揮得淋漓盡致，簡直可以說是具有表現主義的風采（儘管在表面上，董其昌的初衷或許是在向藝術史學習）。在其所摹倣的典範畫作裡，做作的高古（或是仿古）風格經過董其昌的處理之後，一變而為具有張力且自覺的扭曲形式，畫家以一種近乎乖戾無理的方式，重塑自然造形，使其變為極不真實的物象，令人感覺騷動不安。到了後來，董其昌以更為刻意的方式塑造這種特質，因此，不和諧以及使人感覺不舒服的造形結構，便成了董其昌作品典型的特徵；而我們此處所見到的江景山水，有一大部分很可能是董其昌對形式的掌控，仍不純熟的緣故，再者，他仍然以拙劣的畫作，作為其摹倣的典範依據。

董其昌與《江山雪霽圖》卷的作者不同，他將造形連貫成綿長的布局動線——最出人意表的是，一如我們在圖版中所見，從近景的土墩開始，一路向後發展至高聳的峭壁，最後竟然向上衝出了畫幅之外。在此，自然而然，我們見識到了趙左畫論中所主張的「畫山水大幅，務以得勢為主」說法；而董其昌本人對於作畫「取勢」，也有相同的看法。綿延彎曲的山脊以及峰峰相接的丘嶺，不僅使畫面的運動得以持續，同時也圍出了一些空谷，因是之故，這種空間的切割雕鑿，使畫面變得更有動感與變化，而畫家如果沿用傳統老式的布局手法，便不可能有此效果。這種種布局的原則很可能（有一部分）是學自郭忠恕所作的王維《輞川圖》粉本，在該作之中（根據我們在紀年1617年石刻拓本中所見，圖4.2），綿長而連貫的峰嶺也以類似的方式，從近景的部位向後發展至遠處，同時，也大同小異地與其餘一排排的山岩、丘嶺會合，就地劃分出一處又一處的空穴（space-cells）。這種新舊搭配的布局模式，乃是董其昌的一種發現，同時，也是他在塑造個人風格時的一項基本元素。

同樣屬於此一早期階段的重要作品，是另一部完成於1599年的手卷，當時，董其昌正好與陳繼儒乘舟共遊（圖4.4）。董其昌在題識中指出，他與陳繼儒泛舟春申江之浦（即今之黃埔江），「隨風東西，與雲朝暮」。此畫係為陳繼儒而作，上面並有陳繼儒題識。二人皆未言及任何古代大家，但是，從畫面看來，董其昌很明顯是以黃公望《富春山居圖》卷為其典範（《隔江山色》〔再版〕，圖3.5–3.9）；而當時，黃公望的《富春山居圖》卷已經於1596年時，成為董其昌的私人收藏。[5]董其昌此作乃是黃公望《富春山居圖》卷的隨意仿作；布局上並無雷同之處，但是，表現在其他方面，卻有許多較不明顯的相似之處。董其昌此畫的景致與黃公望的作品相仿，也相當平淡：沒有瑰異的懸崖峭壁，也沒有很強烈的景深，更沒有出人意

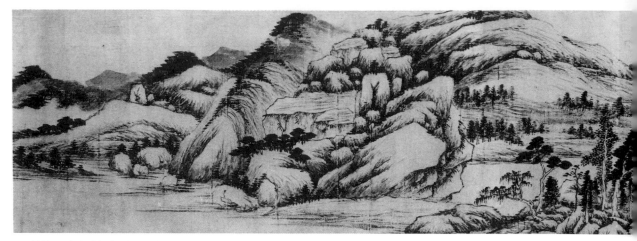

4.4 董其昌 山水（為陳繼儒而作）1599 年 卷（局部）紙本水墨 縱 32.7 公分 新罕布夏州翁萬戈收藏

表的不自然造形（唯一的例外，或許在於此處圖版中間偏右地帶的圓卵形岩塊，好像是從王維《輞川圖》卷中移植過來的，而與黃公望的畫風毫不相干）。江岸丘嶺相接，岸邊則有樹叢與屋舍聚集：這依然還是很公式化的題材（subject）。所謂「題材」，我指的是趣意盎然的造形意象，而這在董其昌大部分的畫作中，並無足輕重；大體而言，他乃是以風格為題材。董其昌以乾披麻皴的手法，刻劃地面上一處處隆起的土塊，並沿著土石地塊的邊緣，附加一排排濃黑的墨點，這些都是黃公望畫風的基本特色；在筆法方面也是如此，上面說到董其昌運用披麻皴法，他先以筆觸較輕、較溼的線條描底，然後再以墨色較重、較乾的筆法，隨心所欲地描過一次。近景的老樹叢，以及中景地帶一排排的樹叢，都可以在黃公望的《富春山居圖》卷中找到根源；其他特殊而顯著的形式母題以及造形等等，也都不例外。自從元代以降，黃公望畫風以及其所慣用的造形當中，有一些基本要素是「仿黃公望風格」的山水畫家們，所一直沒有仔細衡量過的，其中，也包括筆法在內。而董其昌有一部分正是在重新捕捉其他畫家所錯失的黃公望面貌。

　　對於董其昌個人及其傳人的創作發展而言，意義最為深遠的，乃在於他比元季之後任何畫家，都更了解黃公望是如何在有限的造形之中，以造形為基本單位，或是將造形堆積成塊，藉以自成系統，從而營創出丘嶺或是山坡：其中包括圓拱的形式、突起的方形結構、整排或成群的小型礫石、平頂的圓筒狀山岩等等皆是。這種由小塊的造形單位開始，旋而堆構出大片山水形式的風格系統，可以在黃公望或者說是非常接近黃公望風格的一些畫作中得到驗證，其中，紀年1341年的《天池石壁圖》（《隔江山色》〔再版〕，圖3.4；可以參照該書對此畫的討論，頁114–15）即是一例。此一系統容許畫家在佈署畫面的構圖時，利用基本的元素造形，進行各種活潑的穿插搭配。

　　在黃公望最精的作品《富春山居圖》卷中，這種表面上看不到的結構原則，只有在觀者針對某段景致（例如，《隔江山色》〔再版〕，圖3.7）進行仔細分析時，才看得出來；否則，

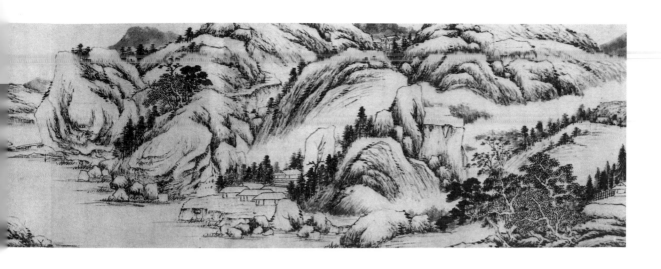

乍看之下，山水景致似乎只是一處由岩石和樹叢所交織出來的山坡而已，不僅形象自然，而且看不出刻意的形式斧鑿。黃公望的筆法相當隨心所欲，同時具有豐富的變化，造形與造形之間的接縫處都經過柔化處理，甚至以地表的植物加以掩飾。相對而言，在董其昌的畫作裡，筆法的變化則遠遠停留在一個極小的範疇裡，而且，柔化造形或是使造形朦朧化的作法，也是董其昌畫作中所未見的。僵硬赤裸的造形彼此互相挑釁，狀極尖銳，創作者簡直不以畫面的融洽為其意圖。

如果我們將此一差異，認定為是董其昌朝抽象表現手法發展的表徵的話，那麼，我們有必要在此加以辨別：所謂抽象表現，乃是與畫家將自然景致化繁為簡的過程有所不同的，而後者則是一般比較常見的手法。董其昌的化繁為簡，並不是以自然景致作為他的始點，而是以畫史上較早的風格作為他的依據；在這個過程中，他將畫史早期的風格簡化至純粹骨架的地步，就像是一位藝術史的講師一樣，董其昌是在向觀者展示說明，他所了解的黃公望風格（如果換成前述另外那幅江景山水，則是王維風格）究竟為何。董其昌對於畫史較早期風格的基本結構原則，有他自己的解析詮釋，而他作品的特色之一，即在於他把自己的種種解析詮釋，以圖畫的方式表現出來。在進行解析的過程當中，他揭露新的形式結構——同時，新的形式結構也向他顯形，因為整個解析過程，只有部分是刻意且受到掌控的——使其適足以成為新風格的基礎。

新的創作方式可以透過這樣的過程，而在舊風格的基礎上繼續衍生發展，我們或許可以假設，由於董其昌對此有所領悟，因而得以將「仿」理論化，使其成為具有創意的摹仿。關於「仿」的理論，我們會在稍後專節討論。從這些例子應該可以明顯看出，董其昌的摹仿方式，非常不同於其他許多畫家的尋常作法。一般畫家的作法乃是將前人形象確鑿的形式母題及特徵——亦即其形式「商標」——附加至一標準的山水畫之中，使觀者能夠認出，此作乃是一幅黃公望或是其他某位前輩大家風格的作品；要不然，就是以各種具有獨特變化的筆法

營造畫面,最後再題記此作乃是「仿王蒙筆意」。對於這一類膚淺的崇古作法,董其昌便完全輕蔑之。

在個人新風格的進展方面,董其昌所依賴的正是這種透闢且分析性的摹仿,而這也正是他早期風格發展的關鍵所在。如此,好像注定了凡是想要改易中國繪畫發展路徑的創作者,當其在進行風格的探索時,都應該從轉化傳統入手似的;表面上看來,這樣的說法或許有似是而非之嫌,但是卻與中國文化完全並行不悖,因為在中國文化之中,傳統與創新之間的關係乃是一種常態。當下,我們應當有所體認,畫家在我們所說的轉化傳統的過程當中,其原創的空間未必就會相對減小,尤其是和貢布里希(Gombrich)的理論相比。根據貢布里希的歸納,[6]畫家在描寫景物的過程當中,為了能夠達到前所未有的肖似效果,往往一方面會透過觀察自然景象的方式,另一方面則是以修正固有的傳統形式造形為手段,以求符合他眼睛所見到的景象;簡單概略地說,也就是根據傳統既有的圖式,而後加以不斷修正的過程。就董其昌而言,他的作法並不是為了追求一個更為「真實」的物象,而是希望能夠遠離肖似,從而求得一種較為抽象、較為形式化的結構。和貢布里希的說法一樣,董其昌也是在修正並改進物形,但是,他的目的卻是為了營創出更具美感效力的形式,而不是為了找到一種更有形象說服力的形式造形。他經常以隨機排列組合的方式,充分開發造形的能力,使其呈現出各種可能性,以利創作的發展——放眼其繪畫生涯,此一階段的董其昌想必已經發現到,對於自己的創作,他多半是無法預知其結果將會如何的。[7]

在探討董其昌的這兩件手卷,並確認出他是以「(傳)王維」及黃公望的畫作為藍本時,我們等於已經將董其昌未來成熟期大多數的主要風格元素,一併說完了。我們如此為董其昌的風格來源設限,或許顯得有些過分簡化;想當然耳,必定還有其他因素影響董其昌的風格。然而,董其昌自己則是將這兩位大家,視為他早期階段至高無上的典範。1596年,董其昌在黃公望的《富春山居圖》卷上題跋時,鏗鏘有力地寫道:「獲購此圖藏之畫禪室中,與摩詰『雪江』共相瑛發。吾師乎!吾師乎!一丘五岳,都具是矣。」後來,他也「仿」董源、倪瓚、王蒙、以及其他畫家,但所師仿的部分卻沒有這麼多,不但不貼近原作,而且也比較看不出他摹仿的痕跡。從此以後,董其昌在創作上的進步,就比較不是得自於向外學習,而比較是中得心源,根據他個人自覺刻意所選定的有限形式材料,加以巧妙掌控及變化。

董其昌的《葑涇訪古圖》(圖4.5)作於1602年首春之日或稍晚。董其昌在畫上自題:「壬寅(即1602年)首春,董玄宰寫。」另外,又補釋曰:「時同顧侍御自檇李歸,阻雨葑涇,檢古人名跡,興至輒為此圖。」

董其昌這兩道題識(畫面左上位置)寫得頗為隨意,甚至潦草;或許是因為在檢閱書畫名跡時,有酒力助興的緣故使然罷。嘉興乃是項氏家族的故里,其中包括項元汴(已逝於十二年前)、項德新、以及德新之子項聖謨。董其昌此畫鈐有項聖謨的收藏印記;稍後,

我們也會介紹到項氏的繪畫創作。據此推斷，董其昌此次的聚會或有可能發生在項家某一成員的宅中，也許是項德新，因為他自己也創作，當時頗活躍於畫壇之中。陳繼儒很可能也躬逢其盛，並在董其昌畫上題識曰：「此北苑（即董源）兼帶右丞（即王維），玄宰（即董其昌）開歲便弄筆墨，此壬寅第一公課也。嗟羨！嗟羨！」

此作中的「王維」風格元素，可以藉由與斯德哥爾摩（Stockholm）所藏江景山水卷（圖4.1）的比較而看出；至於董其昌所援引的董源風格，則是在於「披麻皴」筆法以及構圖的運用，董其昌將山石地塊安排在向上傾斜發展的水平面上（比較傳為董源所作的《寒林重汀圖》，《隔江山色》〔再版〕，圖1.13）。這種構圖的類型在十六世紀末的蘇州繪畫，就已經發展開來，是以傾斜物形之間的活潑互動關係作為基礎；前面我們已經見過一些先例，如侯懋功、居節（《江岸送別》〔再版〕，圖6.26、6.27）、以及張復（圖2.1）等人的作品，在在都與董其昌的《葑涇訪古圖》有著重要而深刻的近似之處。

有了這些認識之後，我們可以進一步將《葑涇訪古圖》視為是董其昌個人的第一件獨特而成熟的作品。羅越（Max Loehr）對於董其昌這種風格，做了精闢且簡明

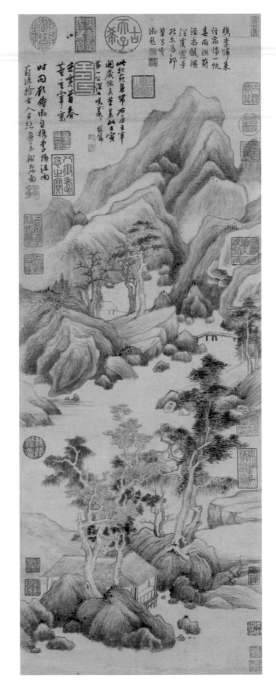

4.5 董其昌 葑涇訪古圖 1602年
軸 紙本水墨 80×29.8公分 台北故宮博物院

扼要的分疏描述：「在傳統陳腐的技法窠臼當中，他營鍊出了一套新穎的山水形象，其特質與力度即在於山水形象本身的抽象性：莫可名狀的物質形體被安排在一個雜亂無秩序的空間之中。」[8]

此幅山水的新穎之處，僅止於山丘、岩塊以及樹木的形象前所未見。畫中所描寫的景致，不過就是一處灣澳或是溪流邊的岩岸，以及近景的一棟草舍罷了——可能就是董其昌以及其他人等，展卷賞閱古人名跡的所在。草舍係夾在兩造枝葉繁茂的樹叢之間，與畫面呈斜

向交錯的關係，如此，成為畫中形式的主旋律，並且持續貫徹全作：畫作中，沒有一個物象是以完全正面的角度，或是以穩固無虞的姿態，呈現在觀者面前的。草舍後上方佈有廣袤的水流，但是卻受到樹叢以及岸邊的岩塊所干擾阻撓，無法為畫面留出足夠的寬闊空間，使觀者得以在四周景物的包圍下，稍事喘息。最大的一棵樹木向右傾斜；而橫跨江中的一道堤岸也以相同的走向，沿著傾斜的樹木，繼續向右上方延續；其餘的岩石地塊則斜向單邊，非此即彼，互有變換，使觀者的視野流連在短促、抽搐的物形枝節之中，最後則在平坦的岩頂嘎然休止。

連結造形，使其綿延成「勢」，這樣的形式系統不但是董其昌與趙左在畫論中所鼓吹提倡的，同時，他們也在自己的一些畫作中身體力行。不過，事實證明，這種連綿延續的形式系統實在限制過大，在創作的實踐上，無法令人永續遵行，董其昌便經常追求相反的形式效果，換言之，也就是一種起伏多變的不連續性，一如我們在《葑涇訪古圖》中之所見。然則，在《葑涇訪古圖》中，造形之間雖然並未貫串成上述所說的連綿系列，畫面各部位之間，卻能夠合作無間；與斯德哥爾摩所藏江景山水、以及1599年山水卷（圖4.1與圖4.4）中的一些段落相比，此處造形的安排似乎已經沒有那麼突兀任性或效果不彰的現象了。董其昌讓樹叢佔據了中間地帶大部分的水面，並且讓樹叢與一處岬角重疊，而樹梢更向上衝進了灣澳之中；藉此，董其昌得以將畫作的上半段與下半段緊密地鎖在一起——換句話說，就像沈周在《策杖圖》（《江岸送別》〔再版〕，圖2.8）中所用的手法一樣。而在構圖上，《策杖圖》與《葑涇訪古圖》關係密切，不免令人懷疑董其昌會不知道沈周此一作品。

羅越所謂的「莫可名狀的物質形體」，包含了地塊和（想當然耳）岩石，兩者都是以勻稱、格式化的線條皴法所勾劃出來的，其目的在於維持一種完全不具敘述特質的造形——換句話說，這些物質形體並不具有傳達土塊或岩石造形的特性，而是將所有的物象都簡化成莫可分辨的物質。不過，皴法乃是用來強化造形的方向動力，使觀者的眼睛隨著畫家所選擇的造形角度，平順柔暢地在物表上游移。不僅如此，這些皴法還提供了一種明暗的效果，畫家在筆觸上，由重而輕，由輕而至留白，係以漸層變化的方式呈現。比起我們前面已經討論過的兩件較早的作品，此處《葑涇訪古圖》的明暗對比更為強烈。[9]

畫中有些地方，特別是左側中景地帶的貝殼形岩堤，董其昌在塑造岩塊時，運用了光影的手法，意外地予人一種誤以為真的幻象錯覺感——令人意外的原因在於，無論是哪一種幻象手法，只要在董其昌的作品裡出現，似乎就有反常之嫌。事實上，如果我們說他跟當時代其他的畫家一樣，或許也受到了歐洲銅版畫中的明暗對照技法（chiaroscuro）影響的話，那麼，想必有許多研究中國繪畫的學者，會認為這樣的看法根本荒謬透頂，連提都不敢提。儘管如此，我們還是不死心，而必須指出，在董其昌的許多作品裡，時而可見這類描繪受光效果的自然主義手法，而且，強烈的明暗對比處理也隨處可拾；再者，我們也必須觀察到，董其昌所運用的筆法，並非只是中國繪畫傳統中，某類特定而顯著的皴法而已，其往往更具有

4.6 佚名 西班牙聖艾瑞安山景圖 銅版畫 取自布朗與荷根伯格編纂《全球城色》第 5 冊（科隆，1572–1616）

描寫物體陰影線的特性；甚且，我們還可以提出一種可能性，也就是將董其昌種種創作的特色，拿來與《聖艾瑞安山景圖》（*Mountains of Sant Adrian*，圖4.6）一類的銅版畫相比較；同時並指出，董其昌在1602年時，曾經數度前往南京，他不但對利瑪竇有所知，而且也在著作中提起過利瑪竇，也可能與他有過一面之緣；至於這些現象的結論如何，我們則留待讀者自行去判斷。

儘管董其昌並未在著作中論及光與陰影的運用問題，他卻強調畫家必須讓物形具有實體感，使其有凹凸之形。「古人論畫有云『下筆便有凹凸之形』，此最懸解，吾以此悟高出歷代處，雖不能至，庶幾效之，得其百一，便足自老，以遊邱壑間矣」。他在另一處段落，則更明確地指出應如何臻此境界：「作畫，凡山俱要有凹凸之形，先如山外勢形象，其中則用直皴，此子久（即黃公望）法也。」[10]董其昌1599年的山水卷和1602年的《葑涇訪古圖》，在在都展現了這種經營山石的方法；而《葑涇訪古圖》依賴黃公望或其他古人的痕跡較少，其畫面的效果也比1599年的作品更加出色許多。

隨著掌握能力與日俱增，畫家嘗試更有氣魄的構圖，以及進一步冒險的意願，也就隨之產生。董其昌超越其他多數明代畫家的徵兆之一，乃是在於他甚至不屑重複自己最成功的畫作。對他而言，每一件作品都是與紙、筆、墨交鋒的嶄新一頁；當中，每一道筆觸都承載著

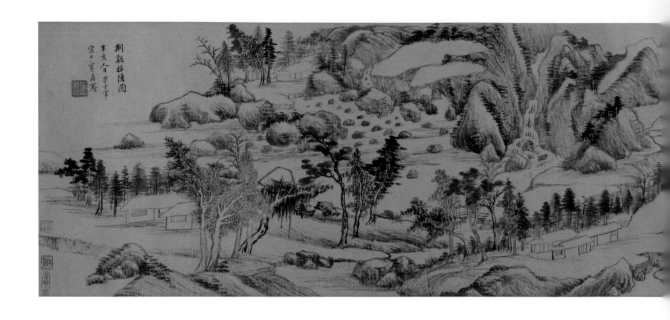

新的可能性，絕無預成定局的現象。《荊溪招隱圖》（圖4.7）繪於1611年，其構圖就不是以預先規劃及事先摹想的方式繪就的；在他下筆的過程中，山水想必展現了其特有的形貌與個性，很可能也讓董其昌多少感到有些意外才是。

畫卷一開始（還是沒有例外，從右邊看起），是一段由河岸與樹叢交織出來的楔形景致，樹叢係生長在河中的堤岬上，由高而矮，一路向左延伸，與後方逐漸向右沒入遠景的山丘，形成一種平衡的關係。當觀者完全溶入這種像和聲對位一樣的布局發展手法，並且進一步向左邊展卷閱讀時，畫卷的天地部分，卻突然被巨大且推之不去的山岩地塊所完全佔滿。底下是一塊傾斜的台地，正好伸向卷首河岬的位置，彷彿即將與寧靜的河岬碰撞，而發出震天巨響。上方則有另外一道向後延伸的平頂坡堤，最後湮沒在叢嶺之中，將觀者的視野分散至別的相反方向。這一上一下的垂直構成，將畫卷的空間一分為二，同時，使得畫面的遠近透視也為之丕變：後半段畫面的地平面劇烈地向上傾斜，變得較為接近觀者。畫面的中央地帶有一排極不自然的樹木，按照高矮排列，一路向左延伸，與卷首河岬上的那排樹木彼此呼應，彷彿鏡像的反影一般，加強說明了空間的轉折，並且暗示出距離的遠近；儘管如此，在整個畫面當中，樹木大小的實際安排，卻和距離遠近的比例不符。比較高大的樹木向裡彎，使得視覺的重心集中在樹木上方的溪流位置；溪流中則佈滿了深色的小塊礫石：不免使人回想起1602年的《葑涇訪古圖》。再往上看，則又是一塊形狀詭奇的平頂山岩，以及一道因畫幅有限，而被阻斷的山坡，不但暗示了一種繼續向上擴展的布局運動，同時，和卷首清楚而明確的地平線相比，此段景致的地平線顯然要高得多。到了最後，遠近景之間的拉鋸關係緩和下來，並且會合在一起，形成了一個安詳寧靜的結局。

與稍早幾幅卷軸相比，此作的筆法顯得粗糙得多，其中，線條和墨色一再在畫面上來回皴擦，形成一種髒濁的感覺，這在晚明以前大多數的繪畫之中，是不被容許的。在畫史上，

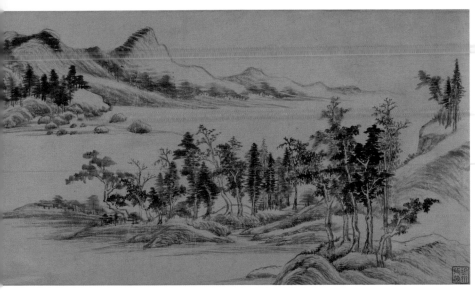

4.7
董其昌
荊溪招隱圖 1611 年
卷 紙本水墨 28.5×127 公分
美國大都會美術館

不修邊幅的筆法當然早已司空見慣，但是，董其昌的運用方式卻有所不同：他的用筆並不具
有名家恣意縱放筆意的氣息，一如明初畫家所經常使用的逸筆草草風格，而是正好相反，其
中帶有一種粗糙剛硬的力度。我們在此作中所見到的用筆，想必就是顧凝遠溢讚有加的
「生」筆特質，而顧凝遠特別以此形容元代的繪畫大家：「畫求熟外生，然熟之後不能復生
矣……元人用筆生，用意拙，有深義焉。善藏其器唯恐以畫名……」[11]

董其昌的筆法「生」、布局「拙」，這兩者都是特意經營的，目的是為了跟他自己也極
為仰慕的元代繪畫一較長短。「生」、「拙」的特質使他的山水得以避開受「甜俗魔境」污染
的危險；而這種落入「甜俗魔境」的現象，正是董其昌之所以責難吳派及其他畫家的原因所
在。其次，「生」、「拙」二法也使能夠欣賞他作品的觀眾，縮小到極為少數的鑑賞家之流，
至少大體而言如此；要欣賞他的畫作，必得先接受他的美學主張不可。要是畫家的筆法真
的很「生」，布局也真的很「拙」，當然不見得會比純熟精湛的技法更合人意——事實上，
「生」、「拙」的筆法和布局比較低次，因為（特別當畫家暗地裡希望觀者能夠認真看待這兩
種作畫的手法時）顯得比較虛偽造作。

董其昌明白指出，畫家必須在掌握技法之後，將技法拋棄，要不然，也要使人覺得如
此：「畫家以神品為宗極，又有以逸品加於神品之上者，曰：失於自然，而後神也。此誠篤
論，恐護短者竄入其中。士大夫當窮工極研，師友造化，能為摩詰（即王維）而後為王洽之
潑墨，能為營丘（即李成）而後為二米（即米芾、米友仁父子）之雲山，乃足關畫師之口，
而供賞音之耳目。」[12]

董其昌這裡所批評的，乃是那些為了護己之短，而假借特殊訴求的畫家。根據他們的托
辭：「自然」無論如何一定比技法的完整性崇高。這樣的說法，不但技法精良的畫家不以為
然，連董其昌也不以為然，而且他自己還不時為「拙」正名；不過，他堅持（顧凝遠也是如

此），所謂「拙」，一定是超越了圓熟畫技之後的「拙」。《荊溪招隱圖》卷似乎就是最適當的證明，其不但是技法精熟純良，而且還是以那麼具有原創力的方式營造出來的。

在其他眾多的特質當中，《荊溪招隱圖》略帶幾分粗野荒涼的氣息，這對受畫者以及董其昌和他的關係而言，都很合宜。此卷係為吳正志而作，他與董其昌於1589年同舉進士。跟董其昌一樣，吳正志在任官（刑部尚書郎中）一段時間以後，也歸隱故里。[13]1613年，董其昌在畫卷後補題識，言及與吳正志於該年一同受徵召至北京任官，並且表達了二人誓墓不出的決心。吳正志在1617年的題跋中，重申此一決心，並且道出了二人的苦衷：按照他的說法，他們二人都因為受政敵所妒，受黜去職。他在題跋中隱隱暗示，如今他又蒙寵幸，但卻不願前往──「誓不為弋者所慕，又豈待招而後隱哉？」就像今天的公職人員一樣，他們在政府公職之間陞遷換職，浮沈不定，而無論真實的原因如何，中國的文人士大夫總是寧可讓人覺得，他們之所以罷官去職，純係出於自願的緣故。董其昌以「招隱」作為此卷的畫題，其寓意或有可能是對吳正志仕途的一種提醒建言，不過，並未被採納；無論其寓意如何，董其昌此圖乃是為了向吳正志表達敬意而作。就視覺上而言，畫作本身提供了一個相當引人入勝的對比，與題識中所表達的政治幻滅感相互呼應：畫作本身似乎以類似的方式，捨棄了或許堪令世人稱羨的圓熟有力的技法，反而似乎是在表現一種獨善其身的姿態，而不管局外人會覺得有多麼平淡呆板。

翌年，也就是1612年，董其昌畫下了他傳世最令人印象深刻的立軸作品之一。此軸僅僅以《山水》（圖4.8）作為畫題，係為某位名氣較小的山水畫家陳廉所作。陳廉師承趙左，因撰寫了一篇有關佛學思想的文章，而向董其昌請益，董其昌為作此軸以報謝。此作稍後為後進畫家王時敏所得；1623年，董其昌在王時敏家中復見此軸，並在畫上重新題識，戲問何以王時敏的畫品已經極高（「遜之〔即王時敏〕畫品已在逸妙），還須收此拙作？

吳訥孫認為此畫的布局與《荊溪招隱圖》彼此關連，雖然兩者的格局一直一橫。[14]其畫面的發展（立軸則由下往上閱讀），的確遵循著大體相同的佈置規劃：以河岸上的樹叢，寧靜地展開畫作；畫面空間急遽地從中央一分為二；結局具有強而有力的擴張性，畫幅僅僅能容納部分的巨大山岩，而且因為空間窄縮的緣故，岩塊很不自在且窘困地被拆散開來。這兩件作品都遵循著同一種布局模式，此一形式自覺，想必已在董其昌當時的腦海中盤旋許久。在此一布局模式當中，董其昌將畫面劃分為兩個彼此對立的區域：在第一個區域裡，物象（樹叢、堤岸）被包圍在四周的空間之中；在第二個區域裡，物象和空間的角色則正好互換，空間反而被圈限在物象之間。雖然這種布局模式也許可以看成是脫胎於吳派山水的兩段式構圖（比較《江岸送別》〔再版〕，圖6.8、6.15、6.21），但基本上，這還是一種新的布局設計，而且是中國畫史久已未見的創舉之一。

就其他方面而言，這兩件作品則有很大的不同。光是尺幅及功能，就有明顯差異：手卷

中所使用的枯筆及細膩的線條，用意
是在於使人可以就近賞玩；而在立軸
作品當中，圓渾的山岩則穩若磐石。
「山水」一軸乃是為了讓人遠觀的大
畫，董其昌的用意在於表埑山水的巨大
雄偉，而且，他用自己可以接受的方
式（董其昌向來如此），達到了此一目
的。跟以前一樣，董其昌等於是在重寫
或複述某一階段的畫史：當宋代初期的
繪畫大家，如范寬（比較圖4.9）等，
創造出嚴謹素樸的巨嶂山水樣式時，其
取徑的方式，乃是透過嚴格地抑制或削
減山水的細節、變化、以及所有特殊景
點的方式，將具有多元地質變化的自然
地形簡化，使其成為性質較為統一，且
視覺差異較小的物質。在此，董其昌以
類似的方式，毫不妥協地將自己所在時
代的山水風格，經過削減及約略化的處
理，從而達到了一種與宋代山水相似的
結果。無獨有偶，活躍在別的地區，主
要是南京一帶的畫家，正好也在此時開
始重新評價並復興北宋時代的山水風
格。（我們主要並不是在暗示董其昌和
南京畫家之間，是否誰影響了誰，而是
想要指出，在晚明繪畫此一複雜而有機
的現象裡，巨嶂山水的勃興，乃是其中
一個很重要的構成元素。）北宋山水畫
家雕鑿空間的方式，乃是以山岩地塊將
空間圍繞在中；以郭熙1072年的《早春
圖》（《隔江山色》〔再版〕，圖2.6）為
例，他在正中央山脊的兩側，各營造了
一處凹谷，其中一個稍淺，另一個則較
深。董其昌在此處的《山水》軸中，也

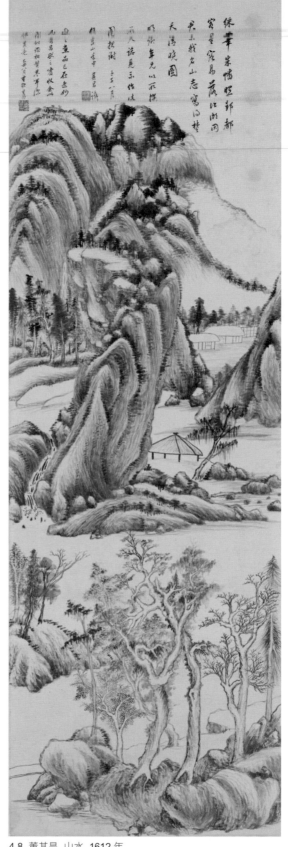

4.8 董其昌 山水 1612 年
軸 紙本水墨 154.7×70 公分 台北故宮博物院

4.9 王時敏（？）臨范寬谿山行旅 取自小中現大冊
冊頁 絹本設色 70.2×40.2公分 台北故宮博物院

運用了相同的手法，他在左邊較淺的山谷中，安排了一叢樹木，而在右邊較深的山谷裡，則完全以硬筆線條勾勒出一群房舍。此一山水粗具北宋三段式布局法的規模。即使是董其昌個人最具有原創力、且最騷動不安的布局特色，以及現實中根本不可能存在的中、遠景地塊連接在一起的現象，可能也都隱隱約約受到了郭熙《早春圖》、或是後人同類仿作的啟發。

　　近景有一排樹木聳立，其樹幹係以明暗烘托的方式塑造圓柱感；而樹木是從圓卵形的土塊中生長出來的。畫家在營造土塊時，也以類似的明暗對比手法，來賦予其實體感，使畫面的底部堅實而穩固。樹木的類型則分為兩種，一種是枝葉繁茂的針葉樹，另一種則是光禿禿的落葉樹。而我們也許會注意到，這些樹木的枝葉如果不是混亂地糾結在一起，要不就是（有的樹木）幹脈太過細小，無法支撐枝葉的發展。對於這樣的觀察，我們並不是在懷疑董其昌的繪畫能力，或是作品本身的真偽；我們想要質疑的，其實只是這種分析作品的方式。換句話說，我們拿具象再現的形式標準，來分析所有的繪畫，這樣的觀畫模式是否合適？就此觀點而言，這些樹木應該可以幫助我們建立心理準備，以迎接上方即將發生的情節。

　　一道狹窄且向右偏的山脊，從中景地帶的河岸上勃起。再往後發展，則是一座倚向左側的山脈，與中景偏右的山脊形成對應；山脈的腳下並有一道斜向的河水，將山脈和山脊隔開。但是，山脈和山脊兩造的頂端卻很清楚地連成一脈，銜接其間的，乃是黃公望所特有的連續階梯式景深手法，促使山勢一路向上發展，同時，也越來越深入空間——讓圓錐造形、成排的礫石、以及斜向突出的岩石平台三者，以格式化的方式相互交替變換——如此，使得山頂的走勢毫無中斷地延伸至最遠山脈的頂峰。如果我們以亭子和柳樹所在的中景地帶為

準，將畫幅的頂點設定在中景稍上的地帶，並且將頂點以上的景致遮去的話，那麼，空間曖昧的現象便不復見：變成上下堤岸遙遙相對的一河兩岸構圖。反之，如果將頂點以下的景致遮去的話，那麼，畫面也同樣不會曖昧，但是卻會產生一種相當矛盾的閱讀效果：從畫面的中景一直到最遠的地帶，形成一道向後深入的山脊，而整個景致就沿著這一道山脊的表面，不斷向後延伸。觀者夾在這兩種閱讀之間，一下被拉向這裡，一下又被拉向那裡，無法協調一致。

無疑地，董其昌是故意如此的；他在其他作品中，也營造了類似的效果。稍微破格或是矛盾的景致安排，早在吳派晚期的一些山水畫中出現過，但是，董其昌是不會以任何溫和輕微的效果作為滿足的：他堅持以濃重的明暗烘托手法，為自己的造形賦予了壓迫性的笨重感，務使觀者認為這些都是具有空間實體感的岩石地塊，如此，使得觀者在嘗試理解此一作品時，不免立即萌生種種錯愕迷惑之感。我們還可以陸續提出其他例子，用以說明畫家如何促使觀者對景致產生多種不同閱讀的可能——例如，中央左側地帶有一道瀑布，係由較高處的源頭流下，通往下方另一道水源，但這上下兩道水源其實是同一條河的兩處支流，因此其水平面應當不至於有偌大的落差才是。不過，我們可以充分地說，董其昌在自然主義山水以及全抽象形式之間，強而有力地經營出了一種中間形式，如此，使他可以在空間及形式方面，將實景與抽象之間的緊張對立關係，發揮到極致。一開始，他就已經將自己設定在中間形式之中，不以自然逼真的形象取勝，而是利用形式母題、定型化的造形、以及前人用過的筆法——這些形式技巧一度都是用來再現物象之用，如今卻得以轉入反具象再現的陣營之中，以其所具有的抽象價值而受用。

隨便跟北宋的任何一幅山水畫相比，董其昌的山水，想當然耳，就像是腫塊的聚合體一般，係由眾多小塊的造形單位所拼組而成；畫史早期那種雄偉、單一的山形，已經無法重現。（稍後我們會看到，吳彬比他同時代所有的畫家，都更能夠重現這種山形，但他還是頗有未到之處。）董其昌對於此一局限有所知覺，但他同時也知道，他可以將畫面分成幾塊大區域，並且透過「取勢」的原理，將小塊的造形安排在大塊的區域當中，如此，便能突破部分的局限。他自己寫道：「山之輪廓先定，然後皴之。今人從碎處積為大山，此最是病。古人運大軸，只三四大分合，所以成章。雖其中細碎處甚多，要之取勢為主。」[15] 他並且在別處細說此一見解：「凡畫山水，須明分合，分筆乃大綱宗也。有一幅之分，有一段之分。於此了然，則畫道過半矣。」[16]

第三節　中期作品：別種風格秩序

董其昌有一些最好的作品，都是作於1616年後的幾年間。當時，因鄉里百姓不滿而引起的暴動及祝融之災，造成了董其昌極為慘痛的損失，不得已必須大量創作書畫以維生。

主張從生平遭遇來解釋畫家風格改變的
人，或許指望能夠從董其昌此一時期的
作品，看出他個人深刻的悲痛之情，或
是預期他可能會因為創作過量，而產生
品質衰退的現象。事實上，這兩種現象
並未見發生。如果我們略過這一類的外
在因素不談，而試著去了解董其昌畫風
內在的演變，我們會發現，此一階段正
是董其昌對技巧及表現力充滿自信的時
期。實驗性的階段已經拋諸腦後。對於
董其昌此一時期的作品，我們可以立即
感受到一股穩定的秩序感，係透過穩健
的技法手段所表現出來的；我們可以猜
測，在這些年當中，繪畫藝術之於董其
昌，想必更具有慰藉作用，可以免他煩
憂，而比較不是為了紓解情緒之用。

　　有兩幅氣勢凜然的山水，都是董其
昌1617年之作。其中一幅（圖4.10）繪於
陰曆九月，係為某位名為玄蔭的朋友而
作。其構圖與1612年的「山水」有關，
不過，此軸的格局較為宏偉，而且與前
作相比，也較少空間矛盾之處。與前作
相同，此軸也是以近景橫列的樹木作為
引首。所不同的是，此作的樹叢較為稠
密，樹姿也比較活躍。為使觀者從近景
引首一帶的構圖，一直到頂端生氣盎然
的山脈地帶，都能夠維持很均勻的視覺
亢奮感，董其昌必須為樹叢注入一股能
量，使其超越自然樹木的生長形態。他
在論畫的筆記中，提到了應如何達此境
界：「畫樹之法，須專以轉折為主，每一
動筆，便想轉折處，如習字之於轉筆用
力，更不可往而不收。樹有四枝，謂四

4.10　董其昌　山水　1617 年
　　　軸　167.6×52.9 公分
　　　墨爾本維多利亞國家畫廊

面皆可作枝著葉也。但畫一尺樹，更不可令有半寸之直，須筆筆轉去，此祕訣也。」[17]

　　畫家將個別的樹形立體化，使其互有重疊，並且形成稠密的糾葛關係。藉此，董其昌不但讓樹木在空間中據有一席之地，同時，也賦予了整片樹叢一種近乎岩石地塊的柔軟量感，也因此，克服了此類江景山水所常見的遠近懸殊的問題：近景往往輕盈且以線條為主，但遠景卻沈鬱厚重。董其昌同時也將遠近之間的景致柔和化，使樹叢微微向左彎曲，形成一道圓弧，而樹叢以上的中景及遠處的岩石陸塊等，則依反方向的弧度與之對應。此一分割（或比例分配）以及各局部造形之間的整合——也就是董其昌在布局理論中所說的「分」與「合」——乃是以相當細膩雅致的方式處理的，這與他早期某些畫作中的拙笨生硬的特質，形成了強烈對比。

4.11
圖 4.10 的細部

在董其昌最精良的構圖當中,「多樣裡的統一」乃是其中的要則之一,而此一畫幅的上半段正好提供了這樣一個極佳的範例。一排排的樹木和礫石並未攪亂畫面的清晰結構,反而為其添增了一種豐富的錯綜複雜效果;裸露的峰岩以及橫向突出的板塊,一時阻斷了節節升高的運動感,使畫面的節奏中斷,不過,稍後又得以接續而上,而山勢運行的活力在經過蓄積之後,最後則在形狀迴旋、且澎湃起伏的峰頂地帶(圖4.11,局部),達到高潮。和董其昌其他的畫作一樣,此作在明暗對比的規律上,似乎呈現了一種近乎圖案化的色調交替,不過,如局部的圖版所示,墨色的深淺則涵蓋了所有灰色的色階。無論是帶狀或塊狀的留白,都維持在大塊岩石造形的內緣地帶;在視覺上,每一道留白又與實虛交錯的畫幅布局,相互應和。

同樣地,我們可以讓董其昌自己敘述他是如何達此目的的:「古人畫不從一邊生去,今則失此意,故畫無八面玲瓏之巧,但能分能合,而皴法足以發之,是了手時事也。其次須明虛實,虛實者各段中用筆之詳略也。有詳處必要有略處,虛實戶用。疏則不深邃,密則不風韻,但審虛實以意取之,畫自奇矣。」[18]

從峰頂的局部圖(圖4.11)中,我們可以看到,董其昌在疏密、虛實之間,取得了良好的平衡。底下的一塊水滴狀的留白造形,可以假想、理解為橫向板塊的岩面,其一路斜向上方,最後變成一個垂直的平面,不過,畫家在作此留白時,很可能根本不是為了要讓觀者作此理解的。畫家在有些地方,係以耐心敷疊的皴法,來界定堅實的岩表,但是在別的地方,他卻又以糾纏混亂的皴法,來否定岩石的實體感,如此,形成兩種筆法變形交替使用,有時是在塑造物形,有時卻又瓦解形體。同樣的曖昧性在畫中隨處可拾,可以勾喚起某種類似宋代山水的宏偉印象,或是激發出一種由抽象筆墨所組構而成的擾攘不安感。

另一幅1617年的山水,則是描繪《青弁山》(圖4.12)。董其昌曾經在舟旅中行經此山,並憶及曾觀趙孟頫、王蒙二人所作的青弁圖。根據董其昌的評語,趙、王二公的作品,都能夠為此山傳神寫照,然而,山川自有無限靈氣,並不是任何一幅畫作所能窮盡的。[19]王蒙描繪青弁山的作品完成於1366年,如今仍然流傳於世(《隔江山色》〔再版〕,圖3.19)。儘管董其昌對此一鉅作了然於胸,他在自己1617年的《青弁圖》中,卻並未提及王蒙,反而說是在「倣北苑(即董源)筆」。我們很難看出董其昌抬出十世紀大家董源的用意為何,再者,董源風格在此作之中,也並沒有什麼重要性可言。而最終說來,連王蒙的風格也是如此,董其昌並未將其派上用場;或許,黃公望的《天池石壁圖》(《隔江山色》〔再版〕,圖3.4)才是董其昌唯一參考過的前人典範,而且,即使如此,董其昌也不過是擷取了其中幾項基本的構圖要素罷了:包括畫幅底下角落的高大樹叢、擁擠的構圖、以及有系統地構築一路向後退升的山脊等等。在董其昌成熟的作品當中,我們無法完全漠視其風格的來源,以及他所受到的影響(原因之一在於,他總是在題識中作這一類的宣示),但是當我們在理解畫作時,這些風格源流最終所能提供的援助,卻極為有限。

　　近景的描寫方式相當傳統：一道向下斜傾的土堤，堤上有成排的樹木。渡河之後，另有一道堤岸，岸上也是一排樹木。最遠處則是另外一道河岸以及山脈的頂峰，山峰並且被平板狀的雲霧從中攔腰截斷。這已經是自然主義繪畫語言所能描述的極限；至於位在遠近之間，並且與起首、結尾景致同時存在的中景段落，則無法適用這種描述的語彙。乍看之下，此一段落彷彿是由零星散石所堆疊而成的亂岩，而對於其作者，觀者可能也會問：難道「此人」就是那位批評「今人從碎處積為大山」的畫家嗎？而在一段時期之後，觀者再來欣賞此一作品時，其反應也許會變成：「這樣的作品」才是立體派藝術家（Cubists）所應該參考的，而不是所有那些來自非洲的面具哩！這兩種反應都各有憑據，但是，卻都沒有深入此一畫作的底層。

　　表面看來，董其昌是在描寫一片由岩石組成的山腰景觀，而青弁山正好由此陡峭上行。在描繪時，他幾乎可以說是傾中國畫家數百年來之形式巧思，藉此以掌握各種上升、後退的山川地形。在山腰的左下角，有一道沿著山脊逐漸爬升的平行褶帶地形；中間乃是一面懸崖絕壁，其上更有凸出、混雜的巨岩壓頂；右邊則是熟見的連續階梯式上升地形——係由彎拱向上的弧形輪廓線所組成——成群的礫石、墨色濃郁的樹叢、以及岩石平台等等。而這左、中、右三者，都很圓滿地統一在兩度空間的平面當中，且各自在其分隔的區域裡發展。但是，如果想要將這三段景致連在一起，放在一個前後連貫的三度空間中來看的話，觀者馬上就會覺得挫折。山脊和峭壁之間無法銜接，而在視覺的邏輯上，中央凸出、扭曲的巨岩，也無法和周遭的地表連成一體。最怪異的是，右、中兩段景致之間，竟然形成一種空間上的斷層。右邊的景致裡，觀者的視線在井然有序的後退路徑的引領下，一路循著標記清楚的階梯，逐步向後深入，直到極遠處。然而，旁邊垂直的懸崖峭壁，卻和右邊退徑的頂、底兩端連成一片，於是，峭壁和退徑的頂、底兩段併成了一塊平面，形成空間矛盾的現象（參見圖4.13，細部）。在視覺上，整幅構圖也同樣有一種無法解決的不連貫性：即使中段景致融入了各種向後穿透的動勢，但是，看起來還是像一塊垂直的平面，而原本，此一段落應該與後面的遠山相接，結果卻變得難以解讀。事實上，此一段落的作用相當於古典式三段構圖的中景部位，惟其繁複無比。

　　此幅山水在解讀時，只有幾個地方是有互相矛盾之處的；在研究原作時，觀者的視覺經驗會迷失在困惑與擾攘不安之中。然則，我們絕不能因此而誤以為，畫家只是以山水為托辭，實際上是在進行各種任性無常的形式遊戲。如果只是這樣的話，那麼，董其昌此作也不過就是一種娛樂效果而已，其在藝術上的意義，充其量也就是像荷蘭藝術家艾謝爾（M.C. Escher）的素描作品一樣，係以引人入勝的視覺錯覺，作為其創作的真正內容。就一幅宏偉、引人注目、且足堪成為藝術傑作的山水而言，董其昌各種曖昧的手法、以及空間上的斷裂等等，都是以變形扭曲的方式呈現出來的。他以寧靜且相當傳統的首尾兩段景致，將紛擾騷動的中景段落包圍在中；而就董其昌整體的表現方法而言，此一中景包圍的手法，似乎可

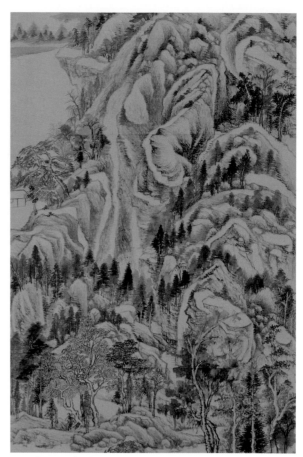

4.13　圖 4.12 的細部

4.12
董其昌
青弁圖　1617 年
軸　紙本水墨
225×88 公分
克利夫蘭美術館

以看成是一種視覺上的隱喻：他把種種可能令人無法接受的反常造形，安排在一個極為熟見的環境脈絡之中，使其較能為人所接納——或者，更重要的是，對董其昌同時代的傳統派畫家而言，當他們看到董其昌這一類作品，乃是以「倣某某先輩大家」的名義呈現，其中必定有人會覺得錯愕不解，甚至感到震驚。無論是在繪畫的風格，或是在題識的敘述方面，他都經常以山水繪畫的「正傳」（以他自己的定義為準），作為援引的對象，就像哲學家引經據典一樣，其目的在於使讀者較能接受某些非屬正統的理念。董其昌在繪畫上所援引的經典——董源、巨然、元四大家等——不但為他自己所定下的正統脈系提供了權威性，同時，其繪畫創作亦然，雖則無論如何定義，他的畫作都無法以正統稱之。

然而，就《青弁圖》這樣一幅畫作所表現出來的內容而言，其中卻另有玄機。對於一個無時不以山水繪畫來體現自然秩序觀念的文化而言，以及在中國文化當中，因為觀者對畫面空間的認知，以及抱持的態度所致，在在都強化了此一文化對和諧感的要求。而且，這種和諧感還必須在一個一目瞭然的山水世界中產生，所以，像董其昌這一類的作品，想必在當時造成了一股衝擊。而時至今日，我們只能夠理解並感受到其中部分的氣息：在起首時，這些畫作還維持著某種穩定人心的格局，但是，很快地，觀者就被扯進一種方向感頓失，且前後空間不連貫的視覺經驗當中。無論晚明觀者是否有此自覺的認知，對他們而言，像《青弁圖》這樣的作品，想必代表了一種形式上的類比，其中呼應著他們對於非理性及脫序等現象，在既有體制中蔓延滲透的焦慮不安感。

有兩件未紀年，但很可能是屬於董其昌中期的作品，可以算是他最嚴謹且最具構成主義風貌的良好例作。其中一件是一幅題為《江山秋霽》的短手卷（圖4.14），係以黃公望的構圖為藍本，根據董其昌的題識：「黃子久《江山秋霽》似此，嘗恨古人不見我也。」其意在於，「神會」既然是以一種理想的方式，存在於現代畫家以及其所據以模倣的早期畫家之間，那麼，按理說，這種「神會」也應當是雙向的：古代大家應當也能夠和現代畫家「神會」才是。

傳世未見黃公望以此為題的畫作，即便是仿本也無，因此，我們無法知悉董其昌究竟從中擷取了哪些元素。但是，並不太可能會像董其昌所說的：「黃子久《江山秋霽》似此」。董其昌畫中的土石地塊，乃是按照平行的結構安排，一路沿著斜對角線，向後退入；此一布局雖然可以在黃公望的《富春山居圖》卷（《隔江山色》〔再版〕，圖3.5，從上面數下來第三段）中見到，但是，另一種更為奇特的格局，亦即將景物安排在同一地平（或水平）面上，同時，此一平面不但向上傾斜，而且還斜向兩側，這樣的作法乃是中國繪畫中前所未見，獨獨晚明才有的（比較張宏《止園全景》，圖2.18，或是沈士充的冊頁，圖3.15）——或許並不可能出現在中國畫史之中，因為這種手法很可能是受到歐洲銅版畫的啟發，而這些銅版畫到了晚明時期才傳來中國。再者，董其昌此作仍然延續了他先前畫作的一些影子，也就是根

4.14 董其昌 江山秋霽（仿黃公望）卷 紙本水墨 37.9×137 公分 克利夫蘭美術館

據古典式的三段山水布局加以變化：展卷之初，乃是一排樹木聳立在河岸上，其次是一片擴大且繁複的中景，最後則結束在遠處一段靜謐的景致之中。近景的樹木呈現出了幾種奇特的高矮比例變換，尤其是離起首處不遠的高樹叢，一直到接近卷尾的縮小樹叢。如果我們按照中國人正確的方式展讀此卷——由右向左，逐段閱讀——而不將全卷一次攤開來看的話，那麼，近景的樹木突然縮小，反而有襯托山丘比例，並改變山丘大小的作用，使其由溫和而變成巨大。

此畫係作於高麗箋上，原本是朝鮮王朝進呈給萬曆皇帝的貢紙，董其昌可能是在北京期間獲得。此箋質硬，表面堅滑，並不易吸墨；既無法承受溼筆（讓墨透入紙心），也無法使用各種不同變化的乾筆，因為當毛筆在紙箋上輕輕皴擦時，乾筆必須有稍粗的紙表，才能營造出類似炭筆素描的質地感。而董其昌大部分的作品，都是以乾、溼兩類筆觸混合搭配，如此，共同營造出了一種泥土的實在感；再者，由於墨色較濃的乾筆在視覺上，似乎較為凸出向前，而墨色較淡的溼筆則彷彿向後沈入紙心，因此形成了一種可以稱之為畫面深度（或許有點似是而非）的特質。董其昌1617年的兩幅山水，就是說明這種效果的極佳範例，可由細部的圖版（圖4.11、4.13）看出。

由於選用紙箋的關係，筆法的類型也因而受到較大的局限，董其昌捨棄了種種較為粗率，但卻較為自然且土質感十足的皴法。他善盡高麗箋的特殊質地，轉而表現潤雅、冷峻、且不帶觸感的形式。[20]他並且將這些形式組織在一幅具有同樣抽象特質的構圖之中。各別的基本幾何造形經過重複之後，形成一種具有建築秩序感的結構。在此，董其昌展現了個人對於

藝術史的見解。之前，我們在討論董其昌1599年的手卷（圖4.4）時，也曾經將該作歸類為一種藝術史性的創作，但是，與《江山秋霽》圖比較，我們可以發現，董其昌當時對藝術史的見解，仍然非常片面，而且還處在試驗性的階段：隱藏在黃公望風格背後，有許多建構複雜山水形體的原理原則，而董其昌在詮釋時，僅僅將其圖案化。更重要的是，他造就了一種抽象的風格，突破一切的限制，將自然的形貌減到最低，而僅僅維持其基本所需。如此，他提供了自然之外的另一種新秩序。

而這另一種新秩序乃是董其昌的終極目標。其與自然秩序相似，但並不對等；其較合乎形式與審美的趣味，但較不具有形而上的自然「理」趣。為達此終極目標，董其昌持續從操控古人的風格入手，並且逐漸剝除自然主義的外衣。在這種審美動力與理論的趨使下，董其昌的風格取向正好和張宏背道而馳。在張宏的創作過程裡，他是以修正傳統既有的圖式入手：在沿用傳統定型的格局之後，他便以較為貼近自然原貌的造形，將原來定型化的造形逐一替換掉。如此，這兩位畫家形成了南轅北轍的局面（比較圖4.13與圖2.16），而且各自代表了晚明繪畫中主要對立的兩極。

董其昌有自知之明，他知道自己所採取的反自然主義畫風，以及將人物和趣味性十足的細節刪除殆盡，勢必都將減低畫作的通俗性，並且也會使得一般的看畫者更加難以理解；但是，他並不怎麼在乎一般的看畫者，甚至還可能會引倪瓚作為自己的先例，曰：「日臨樹一二株，石山土坡，隨意點染，五十後大成，猶未能作人物舟車屋宇，以為一恨。喜有元鎮（即倪瓚）在前，為我護短，否則百喙莫解矣。」[21]

4.15 董其昌 山水
軸 紙本水墨 上海博物館（張葱玉舊藏）

另一幅上海博物館所藏的未紀年山水立軸（圖4.15），乃是另外一個例子，說明了即使在一幅景致極不自然的畫作中，董其昌還是能夠達到形式合度的境界。構圖裡的每一元素——樹、石、山丘、屋舍等——都沒有獨立自主的地位，無法各別成為特殊、有趣的意象；所有的元素都毫不帶感情地屈從在一個強而有力的整體畫面設計中，各自按照被指定的角色賣力演出，彷彿是在一個形式主義的芭蕾舞團裡，所有的成員都面無表情一般。屬於這些元素自我的活力衝動，都抵消在整體畫面的平衡當中；局部的不穩定全都涵納在一個整體之中，從而達到了一種至少暫時穩定的狀態——然則，在觀者眼睛的注視之下，種種活潑的張力以及模稜兩可的曖昧關係等等，卻隨時都有可能從此一穩定的狀態之中，爆發釋放出來。尤其是在中央山體的部分，觀者從一邊看到另外一邊時，會發現前後兩段的地平線和視角，根本就不相稱。

在欣賞董其昌最精良的畫作時，這種險惡之中的平衡感，乃是潛伏在每位觀者心中的；這些畫作展現了一個蛻變中的世界，而不是一個已經存在的絕對世界。也許有人會說，中國的山水繪畫歷來一向如此，從未改變；但是，在北宋的繪畫當中，自然的永恆性一直是透過自然界地質的演化、地形的沖蝕、以及季節的變化等等，來加以驗證，而畫家所據以圖寫的，則是他個人對於自然世界的理解。董其昌志並不在此；如果我們在此又重提「明自然之理」一類的陳腔濫調，或是引用風水及其他一些形而上的學說，來為董其昌的畫作強作解人的話，那麼，我們不免也顯得荒謬可笑。相反地，董其昌這些畫作乃是根據黃公望所始創的抽象構成風格，而後加以理性推演並延伸擴展而成。而對於黃公望的山水作品，我們曾經描述過其特質為：具有一種流動發展的統一性，而不呆滯靜止（《隔江山色》〔再版〕，頁114）。

上海博物館所藏的山水軸，展現了一種清晰且條理分明的結構；在此，我們把分析此作的樂趣留給每位讀者去體會。到目前為止，想必讀者對於董其昌的風格要素，以及他所提

出的分合、取勢及其他種種繪畫理論，已經都很熟悉才是。（針對董其昌的某幅山水進行形式分析，並不是強加我們二十世紀看畫的態度和方法，於一幅出發點截然不同的作品之上；而是董其昌自己運用了形式分析之法——或許是中國第一位自覺而且有系統運用此法的畫家——以了解先輩藝術家在創作上的成就，並且將形式分析所得的成果，併入自己的繪畫之中。）值得指出的是，眼前他在營造土塊的體積量感時，帶著一分輕鬆自在；同時，位於正中央的山脈，則是由許多肌理剛健、活力盎然的部分所堆構而成，如此，營造出了一股驚人卓絕的凝聚力。

董其昌在山脈上方題了一副對句，敘述光和空氣如何形成種種細膩淡雅的圖畫效果：「楚岸帆開雲樹映，吳門月上水煙清。」實則，在這樣的一幅畫作之中，光和空氣並沒有真正的地位可言。

第四節　晚期作品

在董其昌傳世的紀年作品當中，有許多都是出於1620年代，比起他一生其他幾個創作階段都要來得多。這些作品並不完全是董其昌長期隱退松江之作，儘管此一期間，他想必有較多的時間可以作畫。另外，也有一些是出於1622–26年間之作，當時，他先在北京修史，後在南京拜官禮部尚書。儘管1624–25年間，魏忠賢血洗東林黨，我們並未在董其昌的畫作中看到什麼影響——事實上，董其昌這一期間的作品，似乎顯得相當安定而謹慎。[22]他作品張力最強的巔峰時期，似乎是在1617至1623年間，當時，他為畫幅注滿了最多的能量以及不安定感。在這之後，有的作品則稍嫌公式化，一部分的原因，可能是為了要應付他在南北兩京任官時，來自同僚官員的索畫需求。

在董其昌1620年代初的作品當中，一部計有十幀大幅冊頁的畫冊乃是其中的佼佼者（在此，我們刊印了三幅，參見圖4.16、4.17、4.18）；其中，有的頁幅仿作古代大家的風格。多年來，我們只能透過印刷品看到此一畫冊，直到最近，原作才公諸於世。[23]這十幅冊頁分別紀年1621、1623、以及1624；很明顯地，董其昌在旅行時隨身攜帶此一畫冊，遇有閒暇或是情緒正酣時，便提筆作畫。在這之前，畫史上也有一些大作是在這種從容不迫的情境下完成的，諸如：黃公望歷時三年才完成的《富春山居圖》卷，以及沈周歷時五年，終於在1482年完成的畫冊（參見《江岸送別》〔再版〕，頁87–89，以及圖2.14–2.15）。

董其昌此冊中的兩幅（圖4.16、4.17），我們準備留待稍後討論「仿」及「仿」的各種不同模式時，再行提出。眼前，則先探討另外的一幅，亦即1623年的仿王蒙山水（圖4.18）。如果我們針對此作的題材加以敘述的話，會發現像極了董其昌其他的作品：近景河岸上有一排樹木，其高度由左至右遞減；河對岸則是一排形體較小的樹木，而由於其愈向右且愈向後發展時，樹形反而愈來愈高，完全悖逆並否定了自然主義的運動法則，亦即樹木愈向後生長，

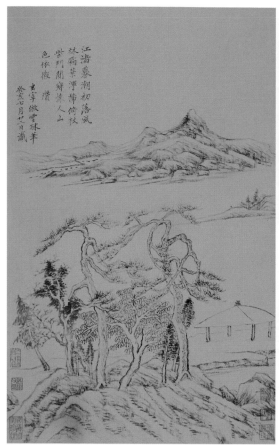

4.16 董其昌 仿倪瓚山水 1623年 取自仿古山水冊
　　冊頁 紙本水墨 55.5×34.5公分 納爾遜美術館

4.17 董其昌 巖居高士圖（仿李成）取自仿古山水冊
　　冊頁 紙本水墨（同圖4.16）

應當愈來愈小的視覺效果；在這兩道河岸之後，更有一座險峻的懸崖絕壁，據滿了畫面上方
大部分的篇幅。絕壁的兩側各有規模較小的斜坡，前面還有兩道河流流經腳下，這樣的安排
不免令人想起早期山水的三段式構圖系統，惟獨董其昌的手法已經近乎戲謔。事實上，與同
冊其他的頁幅相比（比較圖4.16、4.17），董其昌在此一冊頁之中，並未容許任何真實的深度
感或空間感產生；而這種迫使畫面完全沒有空間感的作法，正是王蒙畫風的一大特色（比較
《隔江山色》〔再版〕，圖3.25與3.26）。董其昌的設色均勻，更添增了畫面的平面感。淡赭黃
和淡青綠的色調，乃是加在水墨的線條之上，分別依冷、暖色系輪替的方式進行，具有一種
圖案般的規律。和此作其他所有的特質一樣，其設色不但極為形式化，即使是在設色的意圖
和效果方面，也都欠缺自然主義氣息。

　　正中央懸崖絕壁的構成方式，也是和《青弁圖》（圖4.13）中央段落的基本布局一樣：畫
家將絕壁右側的地帶，看作是一道彎曲的地表，而觀者在通過一褶又一褶重疊的岩壁，並且
挨著愈來愈向後深入的崖頂通行之後，方能穿越並進入更深的地帶；如此，在景深方面，形
成了崖底與崖頂各行其是的現象，這固然為整座山崖賦予了一種厚實感，但是，卻和左側垂
直墜下的絕壁互相矛盾，因為後者將懸崖的頂、底兩端，凍結成一塊單一的平面。此一不穩

定且難以理解的中央山崖，為整幅構圖提供了形式的主旋律，其中，各式混雜的造形如果不是歪扭曲折，便是直瀉而下，同時，山腳下也沒有穩固的基底足以撐托懸崖本身——甚至連水平面也不平。即便是畫面較底下的樹木也至為活躍，並未提供任何喘息的空間，只是促使畫面本身的線條規律更形豐富。

將此作拿來與王蒙的山水相比——例如《具區林屋》（《隔江山色》〔再版〕，圖3.25）或1367年所作的《林泉清集》[24]——我們可以看出，董其昌在闡釋先輩典範的畫風時，仍舊是根據其中某些特定的形式特質，加以格式化而成，同時則將其他技法不合，或是表現宗旨不符的形式剔除。王蒙所使用的輕柔、捲曲的枯筆皴法，和董其昌嚴格素樸的線條風格並不搭調；再者，王蒙在定山川之形時，運用了大量而豐富的造

4.18 董其昌 仿王蒙山水 1623年 取自仿古山水冊
冊頁 紙本設色 55.5×34.5 公分
納爾遜美術館（紐約王季遷舊藏）

形，這與董其昌所信奉的「只三四大分合」的布局限制，也甚有出入。在王蒙的作品當中，人物和屋舍係因襲傳統的格局繪製而成，但周遭環境的描寫方式卻衝破傳統；像這樣的對比，並無法在董其昌的山水中重現，因為其中杳無人跡。由此種種，以及從其他的差異當中，我們可以發現，這兩位畫家的表現力形成了一種根本的對峙：王蒙的作品似乎體現並顯露了一股投身於外在世界及俗世經驗的熱情；而董其昌則似乎反映了一種冷漠、超然的處境。無論董其昌的畫作再怎麼不和諧，我們並未受到影響，因而認為這些都是出自他內心騷動不安的自然流露；相反地，這乃是他根據某些形式的巧思，加以刻意開發而成。至於這種種巧思，則是他個人在風格實驗過程中的心得發現，其不僅在視覺上使人印象深刻，同時，也能對觀者的心理產生重大作用。我們這裡所說的都是董其昌作品的效果，而且也都是相對的說法；沒有一種藝術是完全自然的，同時，也沒有一種藝術是百分之百人為算計的；在風格演變的過程裡，藝術家偶然發現新而有力的形式，則更是一種常態。然而，就以董其昌而言，我們在他的作品當中，卻可以感受到其創作過程具有一種罕見的明晰性，也因為如此，他作品中的冷漠雕琢感更形強烈。

　　一般而言，董其昌最後幾年的山水變得比較輕鬆和緩。他持續創造新的構圖，只是，我
們原先在他中期創作中所見到的種種緊張不安感，卻已經消失殆盡。（中國藝術家傾向於晚
熟，而且長壽，基於此，才會出現我們所說的「中期」畫風一直延續到七十歲的情形。）一
部紀年1630的八景山水冊裡（圖4.19、4.20、4.21），出現了他早年作品中常見的造形格式及
布局法，全冊以細膩敏感的枯筆完成。

　　冊中第四幅題為「江山蕭寺，倣巨然筆」（圖4.19）。此作係以近景（一排斜向的樹木，
由左至右愈來愈高）和中景（陡峭的山丘，在左側的地帶向後愈退愈深）隔岸唱和的關係為
基礎。如此，形成了一種大幅度的先擴大後收縮的運動，最後結束在中景左側以簡筆勾勒出
來的梵宇。其構圖可能是以某幅傳為巨然手筆的同名畫作──或許就是克利夫蘭美術館所藏
的那幅立軸[25]──為本，約略加以彷彿。

　　第五幅冊頁（圖4.20）則僅僅題為《巖居高士圖》，另附上董其昌自己的名款。在此，
畫家的意圖並不完全是為了營造抽象的結構，而是希望以帶有韻律感的枯筆筆法，為畫面創
造出一種視覺上怡人的豐富感。然而，畫面結構的明晰性，並未因此而完全受到犧牲；近景

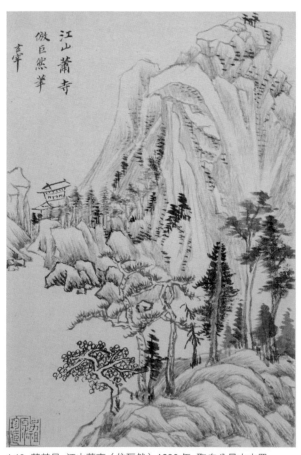 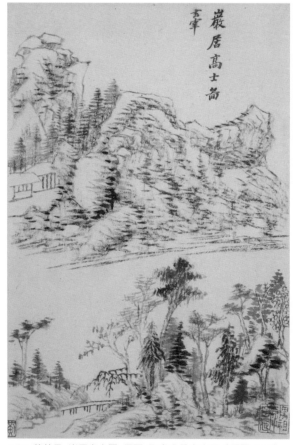

4.19 董其昌 江山蕭寺（倣巨然）1630 年 取自八景山水冊　　　　4.20 董其昌 巖居高士圖 冊頁 取自八景山水冊（同圖 4.19）
　　 冊頁 紙本水墨 25×16.3 公分　紐約大都會美術館

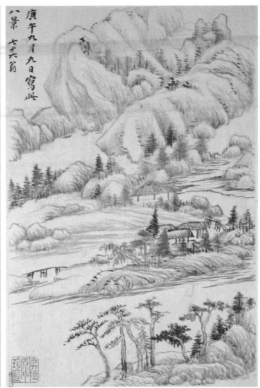

4.21 董其昌 仿趙孟頫水村圖 取自八景山水冊（同圖 4.19）

逸筆草草的樹木，仍然株株分明，同時，河對岸的山丘，係由輕淡的結構性線條繪成，並且在岩石表面形成一種閃爍不定的效果，而這些都是利用枯筆皴擦成形的。十七世紀稍後的畫家，尤其是安徽地區的新安畫派，便將這種畫風發揮到極致：他們在生機勃勃的畫面，以及奇形怪狀的山岩之間，營創出了一種緊張對立的關係，而且，這些岩石造形還彷彿是水墨從紙背透過來的一般。

　　最後一頁（圖4.21）似乎是（儘管董其昌並未在題識中指明）趙孟頫1302年《水村圖》（《隔江山色》〔再版〕，圖1.29）的自由變調。[26] 兩者的構圖都是從右下角羅列在河岸上的樹叢展開，接著以沼澤地所構成的洲渚作為中景，其上可見屋舍匿於樹叢之間（在董其昌的冊頁之中，並有一座過大的涼亭），洲渚與洲渚之間另有小橋相接，最後則是以兩列矮丘為結。董其昌在此一主題當中，發現了創造多重地平線，以及營造曖昧空間關係的可能性；他盡量不讓地平面統一，而將山丘安排在急遽向上傾斜的平面上，以杜絕所有自然的景深感。和董其昌其他的山水畫相同，觀者會不自覺地想要將畫中的各段落銜接起來，使其成為一個前後一致且明確可讀的形象；這種不自覺的嘗試造就了一種令人耳目一新的視覺經驗，否則的話，觀者很可能只是重複多看到一些老掉牙的形式罷了。我們很容易可以了解，為什麼董其昌常常會被那些只讀他畫上題識，然看畫心思卻不足的人士，視為是一個傳統派或甚至保守反動的畫家。但是，我們同樣也不難看出，為什麼董其昌在身後的百年之間，無論是正宗

派或是獨創主義畫家，都努力地想要在董其昌的創新風格裡，挖掘出各種新的形式可能性。

董其昌僅僅在此一冊頁上寫著：「庚午（1630年）九月九日寫此八景，七十六翁。」另外，他又在對頁上題曰：「余自丁丑（1577年）四月始學畫，至庚午（1630年），五十二年矣。畫品即未定，畫臘已久在諸畫史之上。昔世尊四十九年說法，猶謂未轉法輪，吾得無似之耶？果爾，當有作無董論者。」

在最後一句話裡，董其昌乃是以玩笑的口吻，提出「無董論」來和米芾的「無李論」相互媲美。「無李論」所持的論點，乃是傳世已無李成的真蹟原作。而董其昌提出「無董論」的說法，則是暗含著自己經過了這麼多年的創作，如果還無法成為其他畫家的模範的話，那麼，何妨以「無董」稱之乎？我們或許可以這樣設想：董其昌表現出這種未完成的使命感，其實有一大部分乃是出自傳統謙虛的美德；這位年已古稀的「七十六翁」，應當不至於真的對自己的藝術成就，感到不滿才是。雖然如此，這段文字還是吐露了董其昌的雙重用意：一方面是為了說「法」（也就是以「正宗」為教義，以南宗為理想，並且力行「仿古」等等），另一方面則是為了讓自己成為「頓悟」畫家中的典範，並且以身作則，在畫作中發揚上述各種正確的教義。

第五節　集大成

到了中國畫史晚期，業餘文人畫家以臨摹古人名蹟和仿古作為學習的手段，乃是相當平常的事。另一方面，對於職業畫家而言，專精藝事的正常模式，則是透過拜師學習的方式，投身於某地方畫派的名家門下。兩種學習模式所產生的效果，截然不同：後者不但使畫家得以整合個人的創作，同時，也使畫派整體的向心力得以凝聚，但是，若以業餘文人畫家的學習模式而言，除了少數幾人還能夠兼容並蓄，將傳統各種不同的風格來源，融會成一種嶄新且具有原創力的風格之外，畫家的風格多半很可能變得支離破碎。而在董其昌的心目中，那些能夠集大成，並且超越此一格局，從而自創出重要新風格的畫家──趙孟頫、沈周、文徵明均在此列──都是畫史上影響深遠，同時也是他主要競爭的對手，因為他們都以近乎完美的方式，創造了他自己所希望達到的藝術成就。

然而，這些畫家卻純屬例外；支離破碎或異類雜沓的風格，才是中國晚期繪畫史的常規──不只是個別畫家或某某畫派的作品如此，這乃是所有畫派之間的通象。身為一位藝術史家，董其昌想必在宋代和宋代以前，以及乃至於元代晚期（儘管此一時期個人獨創的傾向已經極為強烈）的繪畫之中，看到了一股遠比晚明來得強大的風格內聚力和畫家共同的創作目的。在以前那些階段裡，畫家──至少是董其昌所心儀的那些畫家──的創作方向並未互相牴觸對立（不像董其昌同代的畫家）。以倪瓚和王蒙為例，他們二人的作品雖然毫不相似，但骨子裡，他們對於作畫的目的和表現的方法，卻意念相通。可想而知，若是換到董其

昌所在時代的畫壇裡，畫家之間的情形便不相同。相反地，他們所代表的，乃是各種極端對立且水火不容的繪畫流派；一旦畫家接受並追隨其中一種流派，便得摒棄其餘於門外。藝術忠誠度猶如政治與思想的堅貞，不僅需要擁護，還得加以保衛；風格的作用就像思想史裡的思想（idea）一樣，其在活力充沛的藝術舞台之中，以實際的創作行動，分別針對支持或反對其風格者，一一加以褒貶定位。[27]

以我們今天的後見之明來看，晚明當時乃是處在一個生機盎然、且創造力豐富的時局當中，而這也正是本書所希望呈現的景象。但是，對於董其昌及其流派而言，這樣的局面卻使他們深感不安；在他們看來，別的流風的出現，非但不是為繪畫提供出路，反而是脫離正軌。他們覺得，遵循這些錯誤方向的畫家，實則並未充分了悟前輩大家的好處，要不就是他們學習或摹倣的方式不正確，另外，也有可能他們錯選了典範。如果說，透過諄諄誡誨和例證的方式，能夠說服這些畫家，讓他們以正確的方式，去倣效正確的典範的話，那麼，這些已犯的錯誤還可以亡羊補牢。而這正是董其昌所決心做到的。沈周和文徵明二人分別集風格之大成，並且以其風格強而有力地影響了同代的畫家。沈、文二人並不覺得必要以理論來為自己的風格正名；但是，對於時時不忘分析及教條的董其昌而言，解釋自己為什麼要在風格上集大成，以及為什麼這才是正確之舉等等，則幾乎成了理所當然的事。他個人在創作上的成就，以及他針對這些成就，所進行的種種文字上的分疏或理性的解析等等，都是相輔相成，而且幾乎是密不可分的。（最終，也許我們可以十分恰當地稱呼他的作品為「教條式的繪畫」。）這並不是說，他作畫的目的乃是為了讓自己的理論變得有血有肉——以這樣的方式看待董其昌的繪畫，很可能會扭曲其畫作的本質，並且一手遮天，使其畫作背後真正的創作動力無法顯露。相反地，董其昌乃是從一個畫家的身分出發，他不但以自己畫風的演變作為根基，同時也針對自己精挑細選的畫史範例，加以創意性的摹倣，從而發現了新的形式系統——正是在此一根基和新的發現當中，董其昌找到了一種能夠用以鞭策其他畫家的繪畫理想。

以往的畫家經常忠告別人有關作畫之事，但董其昌卻再一次超越了前人的做法。儘管黃公望、趙左和其他畫家，都為文指點畫家應如何改進自己的作品，董其昌則是以勸戒的方式，告訴他們繪畫整體的根基何在，以及他們必要成為哪一類畫家。雖然郭熙和較早的一些畫論家早已揭櫫，繪畫之理乃是放諸四海皆準，而且是不辯自明的真理，如今董其昌卻聲稱，只有自己的見解才是正確且經得起議論考驗的，而至於其他跟他相悖的見解，則都是異端和錯誤。這樣一來，董其昌擴大了本書第一章所見的「爭辯不休的藝術史」的戰火，使其延燒至創作理論的範疇之中。而正是在董其昌這種獨斷的態度之下，一個時代的特質才能顯現——事實上，在一個時代裡面，所有的流風都是可受質疑的，如果說董其昌不用這種專斷、強硬的主張的話，世上沒有一種風格特質是可以完全為天下人所接受的。而最後，在他「集大成」的理想，以及他在追求此一理想的過程當中，董其昌也反映了自己對當代繪畫的

堅強信念，亦即晚明繪畫欠缺了以前畫史所曾擁有的堅實根基。董其昌在繪畫生涯的早期，想必就已經有所領悟：他身兼繪畫和書法之長，可以合併這兩種可觀的力量；他也兼備分疏及清楚表達理論的天賦；而他以文人士大夫的身分地位，更可增進個人的威望；同時，他個性中還有一股沛然莫之能禦的能量。這些在在都使他得以獨步當代——實則，是獨步於趙孟頫以降的時代。既有這些寶貴的資產，他於是可以復興當代繪畫所欠缺的堅實根基、以及前後連貫一致的藝術走向。而毋庸置疑地，董其昌為自己所定下的這一綱領，正是藝術史上最為雄心萬丈的抱負之一。

結合前人風格，期以自成一家的創作觀念，至少早在十一世紀的中國畫論著作裡，就已經出現。當時的郭熙曾經寫道：「大人達士，不局於一家，必兼收並覽，廣義博考，以使我自成一家，然後為得。」到了十六世紀時，王世貞也以前人風格的「集大成」者，來讚譽趙孟頫。[28]至於董其昌針對「集大成」所提出的主要論述，或有可能是寫於他個人畫風還在醞釀的時期。文中一開始，董其昌便建議畫家，什麼樣的風格特色應當取自哪些先輩大家的作品（例如，麻皮皴用董源的畫法，樹用董源和趙孟頫二家之法等等）；最後的結尾則寫道：「集其大成，自出機軸，再四五年，文（徵明）、沈（周）二君，不能獨步吾吳矣。」[29]

在沈、文二人的作品當中，有一項令人印象深刻的特色乃是：儘管他們二人各具鮮明的風格，而且在某種程度上，他們的風格也都是集前人風格之大成的結果，但他們卻能夠有時稍加變化，改以某位先輩大家特定的風格作畫。中國畫史到了晚期階段，繪畫題材急遽窄化，這一現象大大限制了畫家追求主題變化的可能性，同時，也使繪畫更有陷入單調之虞，特別是在連續創作的時候，例如繪畫冊頁等等。不僅如此，即使是單獨創作卷軸，只要是連續幾幅畫下來，便都有單調之虞。為了迴避這種單調的情形發生，畫家改以多種不同的風格作畫，則是一條不錯而且是一般人可以接受的出路；於是乎，摹倣諸先輩大家之風，也就成了畫家之間越來越流行的一種創作方式。如我們前面已見，董其昌早期的創作，乃是在古人的畫風之間來回變換，以敬古為由，進行各種風格的實驗。到了晚年，他揮別了自己行之有年的基本風格，反而一再反覆地以自由仿古的形式創作——有時，其仿作的方式極為自由不拘，已經到了如果沒有他畫上的題識，便可能無法辨識其畫作之所本的地步。而董其昌就是針對這種種仿古的方法，逐一加以分析，並使其成為一種創作的概念，因而發展出了「仿」的理論。

第六節　「仿」或創意性的摹倣：理論篇

在西方現代藝術思想裡，普遍流行著這樣一種觀念：藝術家可以摹倣，也可以創造，但絕不可能有作品既是摹倣之作，卻又同時具有原創性的。由於有此想法作梗，想要以同理心以及正確的態度，去了解中國畫家「仿古」的作法，便一直有所窒礙。由此過於簡化的觀點

出發，一件作品如果在構思和形式方面，有很重要的一部分，乃是取材自前人的創作的話，便等於是受到襲古作風的污染，而無法超越庸俗之列。這樣的信念，在面對我們自己當代藝術裡的某些潮流時，似乎顯得特別突兀，因為一些觀察力比較敏銳的藝評家，已經一再重複地指出，當代這些藝潮往往呈現出一種與傳統藝術的密切關連。僅管如此，以「仿古」為恥的風氣仍然根深蒂固：譬如說，畢卡索（Picasso）就因為改作委拉斯奎茲（Velasquez）的構圖（這是「仿」在西方藝術裡的良好範例），而廣受批評，反倒是一些次要的畫家，只要他們露出種種假象的原創力時，反而會受到稱頌，或至少免受批評。這其中的缺憾在於，評者並未認清，前人的風格或構圖是可以變成畫家創作的據點的。跟那些不標榜溯古，而且看起來像是直接取材於自然，或是無拘無束的自創（事實上，並沒有藝術作品是可以完全不受拘束而自創的）作品相比，這類以前人畫風為出發點的作品，同樣也可以達到高度創新的目的。我們對董其昌畫作所作的解析，應當足以說明這種看法，而無須多加贅言。

　　儘管中國人常常不以進步與否的觀念，來理解藝術史的發展，但是，他們卻一直都很知道求變的必要性。但在另一方面，中國人為古人風格附加了許多道德與文化的價值觀，因而阻礙了激進革古的可能。如何讓保存與求變這兩種理想達到協調一致，向來都是難題，而且，到了晚明一代，更是成了一項迫切的議題：近古的傳統彷彿是一項包袱，而必須擺脫，然則，為了拋開傳統，卻有太多的改革意圖顯得牽強，而且是用一種很不健康的態度，想要加以破除。董其昌則堅信傳統，主張回歸至元代以及更早的風格，這正是對晚明當時局勢的一種反動；而且，他堅持畫家的作品，應當以元代和更早的古人風格為根基。以當時的畫壇而言，除了持續發展中的近代傳統之外，並無其他傳統可供畫家選擇，而董其昌此一堅持的意圖，乃是希望提供一種替代的方案——自文徵明及其門人以降，惟某位大家馬首是瞻，從而在某地區傳統中佔一席之地，便一直是一種毫無出路的選擇。

　　畫源於畫的觀念，或許可能產生危險，使藝術變成一種閉關自守的活動，而與繪畫以外的世界毫不相關。此一危險聽起來好像言之鑿鑿，其實不然。另外，隱藏在此一危險之後的，還有一種混淆視聽的信念：亦即藝術家應當以再造或紀實的方式，適切地在畫中傳達人性經驗，因為一種藝術如果大抵只是關注風格和形式的話，那麼，其與人性經驗的關連，必定也相對地比較淡薄。我們並不宜在此大肆批評這種藝術觀點的膚淺之處，或是提出另外一套美學理論，以肯定抽象的形式也具有傳達人性思想和情感的能力，以及具象再現的形式也有其能耐，能夠用來展現抽象的特質等等。關於這樣的看法，蘇珊・藍吉爾（Suzanne Langer）已經在其著作中，循循善誘地提出了一套根本且完整的理論；根據她的理論，形式本身以及形式相互之間的關係，會在觀者心中烙下種種和經驗模式相通的印象，因是之故，其作用便與人的思想及感情結構相類似。到底董其昌的畫作是否含有這種人性意義，以及其是否（如羅越所說的）「在知性上極為迷人，在審美情趣上極令人愉悅，且完全與感覺絕緣」呢？[30] 此一問題最好的回答，便是讀者按照自己的感受據實以對；至於這些畫作是否具

有傳達這類意義的「能力」，則是毋庸置疑的。假使說這些畫作的確「與感覺絕緣」，也不是因為畫中抽象的特質所致。

再者，儘管我們絕不能因為畫家在風格和題材方面，有一些抽象化的作法，就因此將其視為是畫家欲自外於人世煩憂之舉。實則，放眼晚明的繪畫大勢，其內部的確有著一種盤根錯節的特性，而且，畫家也決意甚堅地想要與立意明確的實用繪畫（如插圖、裝飾、以及以再現的方式記錄史實等）劃清界線。這些都使得晚明繪畫瀕臨自給自足的局面——在此自給自足的形式系統當中，繪畫依循著自己內在的法則與動機。當董其昌在強調恪遵古代典範大家的必要性時（「豈有舍古法而獨創者乎？」）[31]，他已經為清初傳人吳歷（1632–1718）的一段廣受引用的論述，預發先聲：「畫不以宋元為基，則如奕棋無子，空枰憑何下手？」[32]

惠茲納（Huizigna）曾經對「遊戲」一詞下過極為經典性的定義，而中國晚期繪畫中的業餘文人畫，其實就具有惠茲納筆下「遊戲」的大部分特徵：那是一種出於自願，在閒暇時才有，而且是與「日常生活」有別的一種活動；其與利益無關，是為了達到一種滿足，但不是為了眼前迫切的需要而發；其行為有一定的節度，且自成意義及條理，「為不完美的世界帶來了一點短暫而有限的完美。」緊張感和果斷力乃是「遊戲」的特色，而「遊戲」的成就感，則是得自一套由固定規則所構成的制度之中。其美感價值有一大部分即是仰賴上述這些特徵。[33]仿古藝術家運用了含有老套意義及價值的造形格式和風格要素——如構圖的模式、定型化的造形、筆法的系統等等——加以一再重複地挪用，彷彿棋局中的棋子一般。但是，隨著一再使用的過程，這些造形格式和風格要素，已經逐漸喪失了諸多描寫景物的價值。對於熟悉遊戲規則的人而言，一幅由這類風格要素所組成的山水繪畫，憑知性就可以加以了解，但是，如果觀者純粹想要從自然景色再現的角度去觀賞的話，這樣的一幅山水則顯得無從理解起，至少觀者會覺得印象一點也不深刻。從形式分析和藝術史的角度來闡釋此一作品，才是適切的因應之道。而這類看待繪畫的方式之所以會在晚明時期的中國興起，是因為當時的藝術作品擺脫了現實的實用性，致使別種對待繪畫的方式（例如，從敘事題材或奇聞軼事的角度，來認知並解讀畫作；欣賞畫家作畫的技巧；以及追尋裝飾美的樂趣等等），多少變得有些派不上用場。同樣的現象也發生在西方的藝術和音樂當中。

惠茲納同時還指出，參與這一類的遊戲形式，似乎有使「遊戲團體」與其餘社會脫節的傾向；在他看來，遊戲「助長了社會團體的形成，使這些團體傾向於以祕密包裝自己，同時，透過喬裝或是其他的方式，這些團體強調著自己與凡俗不同之處」。[34]中國晚明時期的業餘文人繪畫，由於要求創作者必須具備充分的藝術史知識，以及在創作和鑑賞時，必須具有高尚的品味等等，這種排他性幾乎等於是在強化當時士紳文人圈子的一種菁英主義。業餘文人繪畫想當然耳，乃是菁英主義的表現，但是，菁英主義之所以產生，倒不是因為業餘文人畫的緣故——除此之外，中國業餘文人繪畫在在都與惠茲納的論點十分吻合。

董其昌的畫作和畫論，尤其是他「仿」古的主張，代表了一種畫壇現象的極致，而這種

現象早在元代或之前的時代就已經存在：也就是將風格和畫家的社會地位相提並論。有關藝術家社會地位及其畫風之間的關連性，我們曾經就明代中期的環境脈絡討論過，詳見《江岸送別》一書（〔再版〕頁179–81）。如今，到了晚明畫壇之中，此一關連性變得更加尖銳，不但有理論上的爭執，甚至連觀者也牽連在內：想要全面了解董其昌的畫作和其他同類型的作品，必須先廣泛認識前人之作，並熟悉其「遊戲規則」，而且，只有那些有閒的特權階級，以及那些能夠接近古畫收藏的成員，才能做到這一點；至於那些社會及教育階層較低次的人，他們在鑒賞和收藏方面，就只能侷限在其他較為簡單的創作類型之中。（事實上，也因為這些關係，使得那些想要提升自己社會地位的各階層人士，如商賈之家等，更加著迷於上述那種「難懂」的畫風；對他們而言，能夠獲得並且支助這一類的繪畫，乃是一種身分的證明，說明了他們有資格可以晉身為文化菁英份子的一員。）

董其昌力行仿古，其結果使得他的山水作品遠離自然主義的色彩，並且與模仿自然的作風形成對立。這種現象在他的畫作裡，不但隨處可見，而且明顯至極。儘管如此，董其昌仍舊還是在他的畫論中辯稱，畫家應當「初以古人為師，後以造物為師」。[35] 這種說法在董其昌之前的畫家，早已說了好幾百年了。不過，董其昌卻有辦法在理論的層面上，解決此一矛盾：在他看來，自然和古人的傳統只有在畫家的心中，才能同時存在，且其二元對立的現象也才會消解。董其昌寫道：「畫家以古人為師，已自上乘。進此，當以天地為師。每朝看雲氣變幻，絕近畫中山……看得熟，自然傳神。傳神者必以形，形與心手相湊而相忘。」[36]

何惠鑑也以同樣的方式拆解董其昌的二元論。他在王陽明的心學當中，為董其昌此一解決模式找到了哲學基礎：「根據這一派的新儒家觀點，『宇宙便是吾心』；既然天下無心外之物，因此，師法自然意即師法吾心。同理，『六經者非他，吾心之常道也』，既然心外無理，因此，復古即是歸返吾心。藝術裡的寫實主義，如果不能理解為是藝術家心印的投射的話，便無意義可言。以是，藝術家並不只是單純地模仿自然或是仿古。而是按照『率意』的方式，重新建構自然理則，或是改作古代大家的作品。」[37]

董其昌願意任憑本心的力量，將古畫或自然裡的形象加以轉化。這種作法使畫家既不必向古人低頭，也不必屈服於自然。在董其昌的經驗裡，他傾向於透過一層古畫風格的濾光鏡，來捕捉自然的形像，因此，原來自然山水的完整性，便已有所折衷——在欣賞西湖的霧景時，他看到的是米芾的墨戲，而瑰奇的雲霧構成映入他的眼中，則是郭熙筆下的山形。[38] 事實上，當他在創造繪畫的形式時，就相當於一種自然造物的過程，或者說，他是在複述此一過程。董其昌寫道：「畫之道，所謂宇宙在乎手者，眼前無非生機。」接著又說：「至如刻畫細謹，為造物役者。」[39] 這兩種創造的方式相輔相成，但彼此都不是對方的影子：「以境之奇怪論，則畫不如山水。以筆墨之精妙論，則山水決不如畫。」[40]

對於一個有創造力的藝術家而言，光是忠實摹倣自然，不免限制過大，且非創作的重點；同樣地，如果只是忠實仿古的話，情形亦然。我們在前面已經提出，董其昌之所以堅持

此點,是由於他受到自己繪畫技巧的限制,而無法惟妙惟肖地摹古;另外,也緣於他在創作初期時的美學體驗,亦即他認識到修改古人風格,並使其翻新的方式,多有好處。就以書法而言,書家自古以來就一直主張,自由臨摹高於亦步亦趨的臨摹;譬如說,早在七世紀時,唐太宗就已經聲稱,當他以自由的方式臨古人之書時,他並不摹倣其「形勢」,而是惟求捕捉其「骨力」。[41]相較之下,此一思想在畫史當中,就沒有這麼悠久的歷史可言。趙孟頫經常在自己仿古畫作的題識當中,以帶著歉意的口吻辯稱自己能力不逮,儘管其真正的意圖乃是惟妙惟肖地摹倣古人,但卻未能重現古人「原貌」;他從未提及不取形似有何優點可言。

沈周曾經在弟子文徵明的一幅仿荊浩和關仝的畫作上,題寫道:「莫把荊、關論畫法,文章胸次有江山。」[42]這可能是我們所發現,最早承認純粹仿古也有其不當之處的言論之一。文徵明本人稱頌李公麟曰:「不蹈襲前人,而陰法其要。」文徵明之子文嘉在記述其父親的事跡時,寫道:「先待詔喜畫……然不喜臨摹,得古畫,惟覽其意而得其氣韻,故多得古人神妙處。」[43]

一直要到了董其昌與其傳人時,方才堅稱最不形似的仿古,也許才是最好的作品。換言之,仿古理論所遵循的發展路徑,似乎與師法自然的理論略同:一開始時,也是信仰一種簡單、但卻含糊籠統的形似或照實摹古的作畫方式,後來則改倡導「寫意」的觀念,而不在乎是否與原畫形似;如此,發展成了一種與最初的信念完全相悖的現象:在理論上,貶斥亦步亦趨的仿古作法,視其為斲喪創意心靈之舉,使畫家無法率意表現。

董其昌「仿」的理論,不僅受到自己實際創作的影響,同時,也受先輩畫家師仿典範的方式影響——他在先輩畫家的作品中發現,儘管他們都公然宣稱自己乃是以更早期的大家為典範,但在習仿時,他們卻富有多樣變化,且不取形似。董其昌寫道:「巨然學北苑(即董源),元章(即米芾)學北苑,黃子久(即黃公望)學北苑,倪迂(即倪瓚)學北苑。一北苑耳,而各各不相似。他人為之,與臨本同,若之何能傳世也。」[44]

從頭到尾摹倣稱之為「臨摹」。這種仿造某幅較早畫作的方法,不免有幾分僵硬刻板。「仿」則是針對某位古代大家的風格,或者,有的時候是針對此位大家的某一特別畫作,加以自由摹倣;形似與否並非重點所在,比較重要的乃是在於能否與古人「神會」。有關此一觀念在中國哲學裡的運作情形,當今的史學家杜維明寫道:「一旦與古人『神會』,其人便脫穎成為古人的代言人及代表……他所想要傳達的當然不是古人的形式或內容,而是古人的本『意』或『心』境而已」。[45]董其昌為自己所作的一幅仿倪瓚的山水題跋,當中提到,倪瓚筆下的樹木雖仿自李成,山石雖宗法關仝,皴法雖師似董源,但卻能夠「各有變局。學古人不能變,便是籬堵間物;去之轉遠,乃繇絕似耳」,[46]這乃是一種冠冕堂皇的吊詭之論。然而,對於那些想要在董其昌的仿古畫作當中,看出這些作品與董其昌所自題的古人名蹟之間的種種關係,但卻覺得有所困難的人而言——正如我們今日也時而有此困難——這種吊詭式的說辭,無疑是一個相當受用的回答方式。

第七節 「仿」或創意性的摹仿：實踐篇

我們舉幾個例子，就可以說明從「臨摹」到「仿」等各種不同的作畫方式。「臨摹」之風，可以從一部根據古人名蹟所作的縮本畫冊（圖4.9、4.22、4.23）而一目了然，董其昌並且為冊中每一頁幅補寫題識。這些臨摹的作品，一度被認為也出自董其昌的手筆，不過，現在大家都認為有可能是出自王時敏之手。王時敏係董其昌的傳人，這部畫冊可能是王時敏早年追隨這位年長大師習畫時，受其指點而完成的。[47]此冊名為《小中現大》，共有二十二幅臨摹五代、宋、元各時期名家的作品。冊中所臨摹的原作，有幾幅還流傳於世，可以證明這些臨摹的作品相當忠實於原作。臨摹者的原意，在於以這些臨摹的作品作為研究的範本之用，因而並未在臨摹時，強加自己的風格於其中。董其昌在臨摹作品的對頁增補題識，一一說明當時原作的收藏者為何，或是加以品評一番，並從畫史的角度提出見解。

冊中有一頁幅（圖4.9）乃是臨摹自范寬的名軸《谿山行旅》圖，該軸現存台北故宮博物院。此處的冊頁清楚地顯露出了一位晚明時代的臨摹者，如果想要仿製一幅巨嶂山水風格的名蹟，然能力卻明顯不相配時，他會保留以及遺漏的是哪些部分。有關這兩幅畫作的不同之處，李雪曼（Sherman Lee）已有很好的歸納：「注意（在臨摹的作品當中）每一項景致都遠比原作更加貼近觀者；在此作之中，觀者無論是在親身的體驗或心理上，都能夠比較強烈地參與山水之中。相較之下，范寬原作就顯得離觀者較為遙遠……就視覺的觀點及整體的外貌來看，此一臨摹之作與北宋的原作相比之下，臨摹之作的皴法較密，真實感較弱，視覺的統一感較強。從另一方面來看，范寬原蹟則是強調理性、山水各部位之間的區隔、以及景物的真實性等等。」[48]臨摹之作的用筆比較耀眼，中央主峰的宏偉比例降低，一部分是為了因應畫冊篇幅的大小，因而縮短畫面的尺幅。然而，臨摹者至少是想要忠實仿製原作的。正如李雪曼所說的，這一類的比較有助於我們驗證許多繫在早期人家名下的作品，判識其究竟屬於後人臨摹，或是偽作。

當原作已經不傳於世，臨摹之作可以成為極有價值的佐證，用以指出亡佚之作的原貌種種。例證之一是黃公望的一幅山水；該作如今只能在《小中現大》冊的一幅臨摹之作（圖4.22）中見到。董其昌在此作的對頁上，題寫道：「子久（即黃公望）論畫，凡破墨須由淡入濃。此圖曲盡其致，平淡天真，從巨然風韻中來，余家所藏《富春山居卷》，正與同參也。」時年1614。

當我們按照董其昌題識裡的建議，將此臨摹之作與黃公望本人的《富春山居》卷（《隔江山色》〔再版〕，圖3.5–3.7、3.9）相比較時，會發現冊頁下半段的畫面，的確和手卷中的許多段落相當類似；由於兩者的面貌極為相似，我們已經可以很肯定地說，此一臨摹冊頁所根

據的亡佚之作，殆為真蹟無疑。相對地，冊頁上半段的畫面則是由高聳的岩石平台所盤據，這在黃公望傳世所有的畫作中，乃是前所未見的。此一冊頁連同其他具有同樣形式特色的臨摹之作或仿作等等，不僅為我們提供了佐證，證明黃公望山水形式庫中另有一重要的母題；同時，也擴增了我們對黃公望畫風的認識。事實上，這整部畫冊的作用就相當於畫史早期重要畫作的縮本大全，所根據的即是董其昌和王時敏二人所能看到的古畫，並以晚明當時代所能運用的最好的方法——亦即細膩謹慎的徒手臨摹——加以仿製。（其他的仿製方法，包括以石刻的方式取得拓本，以及採雕版的方式製作木刻版畫；不過，這兩種方法比較適合翻刻書法的法帖，用以複製畫作則不盡理想。）由此可以看出，這類畫冊的製作，反映了一種強烈的繪畫史觀，而且，此一史觀正是董其昌所極力鼓吹且身體力行的；這類的畫冊就相當於書法裡的法帖冊：書家從石刻上翻製拓本，作為師習典範書風之用。

　　大約就在此時，仿古山水冊開始蔚為流行，很多畫家都繪製這一類的仿古冊。這些冊中的頁幅一般都不是臨摹之作，而是畫家自創的作品，只是看上去具有早期大家之風罷了；畫風的來源或是所根據的典範畫作，通常可以在仿作上的題識得到確認，不過，這也並非一成不變。這類的仿古冊，乃是清初正宗派畫家最顯著的註冊商標。對他們而言，奉一套固定且行之有年的畫風為圭臬，並實際操演，以證明自己對這些畫風的熟悉度——這種作法的重要性，固然是為了證明自己有資格成為正宗派的一員，同時，也是為了向職業畫家證明自己的繪畫技巧綽綽有餘。儘管如此，其他派別的畫家也繪製同一類的仿古冊。

　　以張宏為例，他在1636年時，也繪畫了一套共十二頁幅的仿古山水冊（其中有一頁已經散佚），他所臨摹的對象包括了從五代時期（董源）到元代（四大家）的諸大家。由冊中典範畫作所跨越的歷史年代來看，張宏這套仿古山水冊的規模乃是與《小中現大》冊相同的。只不過，張宏在冊中至少還收了兩幅倣郭熙和夏珪之作——這兩位都是董其昌及其追隨者的形式庫中所不收錄的畫家。不但如此，張宏係以一種比較平淡的方式，摹倣古人的畫風，試圖平鋪直敘地再現古人風格的原貌，而不像董其昌的「倣古」畫作，乃是以間接閃爍的手法勾喚古人的畫風。由於我們稍早曾經辯稱，董其昌因為力有不逮，無法惟妙惟肖地摹倣古人風格，因是之故，造成他在畫論當中，力貶細密的摹倣，在此，我們也應當以同理來推論張宏：在繪畫的技巧上，張宏對於自己能夠在一個寬闊的風格領域中來去自如，頗有一種自傲。或許我們可以說，張宏所面臨的處境就像同時代的義大利畫家一樣：一旦畫家受託仿製一系列從喬托（Giotto）到提艾波羅（Tiepolo）為止，共計十二幅重要大師的倣作時，他的畫風也得既寬又廣才行。

　　冊中一幅倣夏珪之作（圖4.23），有可能是以夏珪的傑作《溪山清遠》長卷的末尾段落（圖4.24）為藍本，加以自由改寫而成。兩件作品當中，都有一個人物正在暮色時分的橋上踽踽前行；一條溪流從霧靄迷離的中景地帶流出，並且可以看見矮樹林的樹梢浮現在低垂的

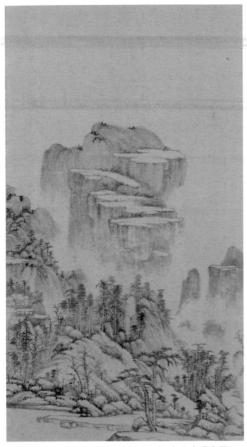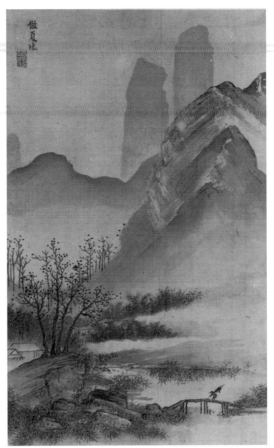

4.22 王時敏（？）臨黃公望山水　取自小中現大冊　　　4.23 張宏　仿夏珪山水　1636 年　取自仿宋元人山水圖冊
　　 冊頁　紙本水墨（同圖 4.9）　　　　　　　　　　　　 冊頁　絹本設色　31.6×19.7 公分
　　　　　　　　　　　　　　　　　　　　　　　　　　　 加州柏克萊景元齋

霧靄上方；再往上則是山丘之頂，其中，比較近的山丘乃是以斜坡交叉的方式處理，表現出
體積量感，至於遠山則是用淺淡的陰影交代。張宏知道夏珪在塑造山石的形體時，所用的乃
是細膩的明暗對比技法，並且勾喚出一股空間的無垠感，不僅籠罩在山水造形四周，同時還
超越了構圖限制，向畫外的世界延展開來。張宏並沒有意願，或者說，他並不太有能力再現
夏珪那種空間無垠的效果，因此，在他的畫作之中，空間也就顯得較為侷促。不過，就整體
而言，在十七世紀的畫壇當中，夏珪的風格已經被淡忘了一段極長的時間，似乎已經不太可
能再恢復其原貌，張宏此一冊頁卻是一件罕見的成功倣作。儘管如此，從董其昌理論的角度
來看，張宏已經犯了兩方面的錯誤：他不但摹倣了錯誤的風格（董其昌曾經告誡畫家不當學
夏珪，詳見本書第一章的引述），再者，他摹倣的方式也錯誤，因為他並未作出任何意義深
長的轉化。

　　在同冊的另一頁幅當中，張宏也作了一幅倣倪瓚風格的作品（圖4.25）。如果我們將此
一冊頁拿來與《小中現大》冊裡的倣倪瓚之作的構圖（圖4.26）相比，或是和倪瓚作於1372
年的《容膝齋圖》（《隔江山色》〔再版〕，圖3.16）相比較，就可以判斷出張宏是否忠實於原

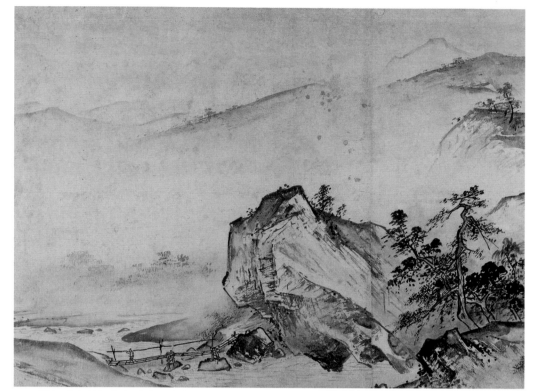

4.24 夏珪 溪山清遠 卷（局部）紙本水墨 縱 46.5 公分 台北故宮博物院

作。儘管張宏保留了倪瓚基本的構圖格局，但在風格上，卻別具用心地改朝自然主義方向發
展。此一作法具有雙重目的：一是使人想起倪瓚，其次則是以再現的方式，經營出一種可接
受的江景山水。他跳過了倪瓚那種利用幾何造形單位來組構土石形體的風格傾向，而是從視
覺的整體性來看，將畫中的土石造形視為是整個自然地質的基本要素。他保留了倪瓚清淡的
水墨調子，以及生苔且枝葉稀疏的樹木；身為一個畫家，張宏比較關切的乃是倪瓚畫風的表
現力，而不拘泥於倪瓚的形式。在張宏的綜合性視野看來，倪瓚的繪畫表達了一種寧靜的心
境感受，不過，張宏則透過了一種比倪瓚還要靜態的布局法，讓畫中水平與垂直的穩定力量
更為堅穩不移，從而強化了這種寧靜的感受。

相對而言，董其昌所採取的乃是一種分析性的視野，他所關心的是構圖要素之間的交互
能動關係。以此眼光看畫，則同一幅倪瓚的作品便可視為具有一股迷人的潛力，可以進行董
其昌一類的形式遊戲。在董其昌一部作於1621–24年間的畫冊當中，有一幅紀年1623的傚倪瓚
冊頁（圖4.16），董其昌便充分發揮了此種形式的潛力。[49] 在冊頁裡，董其昌誇大了倪瓚的幾
何化風格傾向，特別是近景的土丘；再者，構成遠景丘嶺的基本造形單位之間，則各有比較
鮮明的分隔。休憩之用的四腳亭子，乃是倪瓚畫中固定出現的形式母題，不過，張宏在畫中
把亭子變小，董其昌則將其放得過大，使其在樹木旁邊顯得不甚自然；張宏希望為畫面增加
一種實景感的特質，董其昌則恰恰相反。倪瓚筆下的樹木顯得稀疏且拘謹，董其昌所畫的則

是活躍、扭曲的樹叢，彷彿這一樹叢的活力乃是源自於其所生長且向上冒起的地面，也彷彿此一樹叢挺向了上方，跨越了畫面中段的空間，直逼遠方的丘嶺。董其昌有一部分是在針對倪瓚構圖格式裡的某些意涵，展示自己的心得領悟，另外一部分則是將此一格式轉為己用，從而營造出具有充沛活力的全新結構。

最後一類衍生自古人風格，同時又與古人相去最遠的創作形態，則是以「仿」某某古人為口實，但又不以某類特定布局為藍本的繪畫。前面我們已經討論過一幅同類的自由仿作，亦即董其昌仿王蒙風格的冊頁（圖4.18）。董其昌同一畫冊裡還有一幅仿李成的作品，題為《巖居高士圖》，可以作為此類仿作的另一代表（圖4.17）。一如董其昌在題識裡所作的敘述，他對李成的認識來自兩幅他自認為是真蹟的畫作——他並且說明，即使是米芾本人也只見過兩本殆為真蹟的李成畫作。（米芾和董其昌所表示的「無李論」〔亦即傳世已無李成真蹟的理論〕，是一種文學修辭的誇張。）董其昌並未指出自己就是以所見的兩本李成畫幅為藍本，或有可能此處的《巖居高士圖》乃是出自董其昌的自由創作。然而，也有可能此一冊頁係仿自趙左在繪畫《寒山石溜》（圖3.13）時，所根據的同一部李成的粉本。儘管在整體的效果上，董其昌和趙左的構圖截然相異，卻有一些基本元素是相同的：兩作都是從近景生長

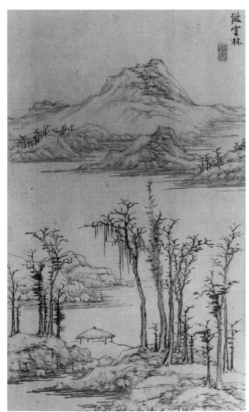 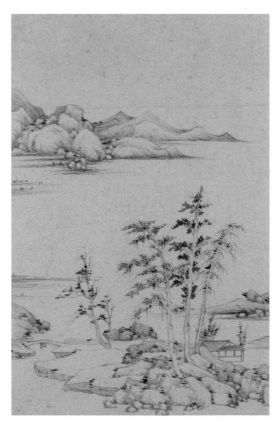

4.25 張宏 仿倪瓚山水 取自仿宋元人山水圖冊 冊頁 絹本水墨（同圖 4.23）

4.26 王時敏（？）臨倪瓚山水 取自小中現大冊 冊頁 紙本水墨（同圖 4.9）

於石縫間的寒冬樹木起手，後方則是一棟岸邊的屋舍，位在凹地當中，最上方則是由兩座斜頂的山崖作為結尾，中間並有一道瀑布峽谷。如果說，趙左和董其昌心中真的都是以同一幅李成的粉本作為藍本，那麼，他們兩人的作品便可以用來證明，晚明畫壇對於「仿」的容忍度，的確格外寬鬆。同時，這也應當可以袪除那些對「仿」還存有最後疑慮的人，使他們不必再懷疑「仿作」究竟能有幾分自主性和原創性。對董其昌而言，尤其如此：採用古人的風格，可以看成是畫家擴充形式範疇的門徑之一，否則，光憑自己的形式母題和構圖，不免顯得狹隘。一般而言，董其昌避免採用仰角的觀點，免得畫面產生多部分重疊的現象——此一仰角的視野，使畫家不得不在華麗有餘的中景景致之前，安排一叢會擋住視野的樹木，就像我們在《巖居高士圖》中之所見。而在兩座斜向的山脈之間，製造空間間隔的作法，很可能也是受到李成的構圖啟發：在董其昌的冊頁裡，可以看見近景一排墨色較深的石塊，左後方則是另外一排石塊，而這兩排石塊正好與上方兩座山崖相呼應；換成趙左的《寒山石溜》圖軸，一對方形且斜傾的大石塊，也以大同小異的方式擺置在近景，並且在畫幅上方重複出現。

　　有能力在古人的畫作中，看出這些結構上的特徵，並且引為己用——這正是創意性「仿」古的最基本要求，而且也是豐富個人畫風的一種手段，有益於增長個人的創造力。一般都認為，「仿」古的作畫方式，對中國晚期繪畫造成了一種限制和阻礙的效果；有些畫家因而誤解了創意性「仿」古的真意，要不然，就是有些畫家「玩遊戲」的手法實在太不高明。然而，對於其他畫家，特別是那些有形式主義傾向的畫家而言，創意性「仿」古則有解放的作用，因為此一作法使他們免去了詳實模寫的負擔，同時，他們也不一定非得描繪真實可信或動人的景致不可——畫家不必擔心一切，只需專注形式的問題即可。儘管聽起來有些似是而非，不過，對於這些畫家而言，仿古卻很可能成為通往原創活力的唯一路徑。此一作法不僅開啟了畫家的原創之路，同時，也像我們前面所說的，這也為他們的創作提供了一道歷史的許可證明。也因為「仿」具有這種雙重功用，董其昌才能夠假復古之名，行繪畫革命之實。

　　這些都是「仿」在實際創作上，所能嘉惠畫家的一些好處，同時，必定也是造成仿古風氣之所以在晚明和清初階段廣為流行的原因之一。就另一方面而言，中國作家提出理論為「仿」正名，但在論調上，則比較偏向哲學思辯，而與畫家實際的創作較無直接關連。每當畫家的所作所為被歸納並條理化為理論，形成一種理念，而再也不是一種創作的手法時，這種理念就已經脫離繪畫本身的範疇，而進入思想史或文化史的領域之中了；此一理念跟其他理念一樣，也可以重新回饋到繪畫創作當中，不過，卻只能成為影響繪畫創作的諸多外因之一而已。而既然是一種創作理念，我們就可以找出其所根據，或是與其相通的其他理念為何。就此而言，何惠鑑與周汝式二人對於「仿」古理論，已有精闢的論述。[50] 他們為「仿」古理論的哲學基礎進行闡釋；探討其內涵；在文學理論和文學批評的領域當中，印證是否有

相同且既存的理念；並從理論的層面，來解決摹倣和原創兩者之間的表面矛盾。不過，他們兩人的著作並未告訴我們，晚明的畫家為什麼要仿古，以及他們為何採此形式仿古？

第八節　董其昌的繪畫與晚明歷史間的關係

最後，我們將針對董其昌的繪畫與當時歷史處境間的一些關係，進行簡短的討論，以結束這冗長的一章。同樣的，我們的主題還是董其昌的畫作本身。把他的理論著作和晚明的思想史連在一起，或者是把他一生的遭遇拿來和政治史、社會史相提並論，都會很有意思，而且值得一試，不過，這些畢竟都是次要的重點。同時，我們也必須認識到，也許我們會在他的山水畫當中，發現一些無關繪畫的額外內涵，但無論如何，這些內涵並不完全來自這些作品本身，反而有一大部分是源於這些作品和其他的、古人的、或是當代畫作之間的種種關連——換句話說，要看這些作品在藝術史中的情況而定。這就好像是透過望遠鏡去觀看董其昌一樣：一開始，我們看到兩個影像，一個是歷史當中的董其昌，另一個則是藝術史裡的董其昌。困難的時刻是當我們想要把這兩種影像調聚成一個完整而全面的人形的時候。

晚近有幾篇文章分別指出了此一整合所能夠努力的方向為何。帕翠霞・柏格（Patricia Berger）言之有物地指出，董其昌的山水畫作「講究結構，而不是以軼聞趣事的記述取勝」，其組織及參悟經驗的方式，也和王陽明相同，只不過董其昌是以繪畫的形式表現，王陽明則以思想表達。王陽明認為，「理存乎心，致理於事事物物，則事事物物皆得其理矣」，他反對宋代新儒家學者朱熹的「格物」之說，以及「理存乎萬物」的信念。因此，他強調「格心」；和董其昌一樣，王陽明主要的關注也是在於結構，而非細節。柏格並且指出，王陽明和董其昌二人也都注重「正當舉止典範的建立」，以及構築一個結構穩固的關係體系：對王陽明而言，所指的乃是社會當中的關係體系；對董其昌而言，則是藝術世界裡的關係體系。[51]

茱蒂思・惠貝克（Judith Whitbeck）也有雷同的觀點。她在宰相張居正和董其昌之間，看到了一些頗具啟發性的對比。前者勵精圖治，嘔思為朝廷建立秩序，後者則努力想要為藝術注入秩序：「董其昌和張居正一樣，也憎惡混亂、機巧、以及過度修飾；他愛好一目瞭然的結構。可想而知，對張居正而言，這意味著階級分明的中央集權制度，以及條理分明、有效率的朝廷行政；對於董其昌而言，則意味著一幅由簡單、嚴謹的結構要素所組成的山水畫作。一方面，董其昌依自己目的所需而掌控形式，追求活力充沛的動感和條理分明的結構設計；同樣地，張居正把持朝政，其目的也是希望能夠為這個他認為已經危在旦夕的王朝重振秩序。他們二人都傾向於將無秩序（對張居正而言，意即繁文縟節和中央集權的瓦解；對董其昌而言，則是拘泥於細節和裝飾性）視為是一種衰敗、以及離棄純淨真理的徵兆。兩人在著手自己的課題時，也都寄與了一股審慎刻意且自信滿滿的使命感，彷彿他們都將盡己之力，力挽時代的狂瀾。」[52]

　　吳訥孫在介紹董其昌時，乃是將他展現成一個以藝術活動取代政治活動的人，這種看法也同樣暗示著：假若董其昌選擇全心投入政治活動的話，那麼，他政治生涯的發展模式，可能也會和他的藝術生涯有幾分雷同才是。當然，我們不能說他的繪畫實際上是為了因應時代的處境和需要而作；相反地，他的繪畫更像是因為無力可以回天，因而針對畫壇普遍的困境，調整個人，以作為彌補之道。在藝術的範疇之中，董其昌就像自己所期許的，乃是一個成功的創作者。換成另外那個更大的政治舞台，則無論是董其昌自己或是其他任何人，都不可能達到像他在藝術領域裡所獲致的這種大成就。董其昌也跟東林黨人一樣，鼓吹改革的基本教義，並以回歸傳統理想為手段，對抗他眼前所見到的畫壇危機——畫家們因為個人武斷的偏差所致，而悖逆了傳統的典範。他並不願意將自己的書畫創作，看成是他宦海生涯的精力轉移，同時，對於那些批評他過度沈溺於書畫的人，他也甚感忿怒。他視藝術為一種道德力量，而他自己則是最能發揮此一力量的人選。藝術和政治紛爭歷來就一直強而有力地結合在一些偉大的傳統人物身上，例如蘇東坡和趙孟頫等；而董其昌以他們為典範，也將這兩者視為是他生命中不可分割的兩項事業。也許他在年少的時候，就已經聽過陸樹聲及其他人士談論朝廷腐敗的情形，而這些人士的憤慨和憂慮，連同松江美學家對於當代繪畫情勢的欷吁之嘆，約莫都已經在他的心中融為一體了。既然政局的改變無望，於是他便熱情地投身藝術當中，並在有生之年，親眼得見自己對風格所下的嚴苛批評和信條，廣為畫壇所接受，且影響甚大。如此，他自定條件，血戰歷史（尤其是要與趙孟頫交鋒）——在此過程當中，即使他並未勝利，至少也已堅持己念，不落下風。

　　於是，藝術與世事這兩個世界之間的平行對比關係，便自然而然地瓦解了。再者，一旦我們了解到，在藝術的世界裡，秩序和安定未必就是創作的最佳標竿，而「錯誤」也未必就一定要改正時，董其昌的成就也就變得更加模稜兩可了。董其昌對中國繪畫的影響有正有負：他為畫家們開啟了新的風格領域，他們不但追隨他，並且建立了一套正統，但最後卻使得有些畫家覺得窒礙而難以喘息。董其昌自己的畫作同樣也有這種二元性，而其中，渴求穩定與秩序，僅僅代表了其中一個面向；另一個面向則是刻意讓穩定和一目瞭然的特質崩解，一如我們在前面所見，董其昌經常在畫中作此表現。

　　董其昌的畫作展現了許多緊張拉鋸和曖昧的特質，而其中的一種拉鋸關係，則是他一方面建立井然有序的結構，另一方面卻又將此結構解除。另一種拉鋸關係，則是他一方面固守傳統，一方面卻又極端偏離傳統。還有一種拉鋸關係，則是他一方面在畫作中呈現自然形象，一方面卻又為此畫作鍍上另外一層不同的面貌，或者（按照我們的說法）可以說是另一種替代的風格秩序——而在此替代的風格秩序當中，畫家所要追求的「正確」風格，大抵已經和自然真相的再現無關。再者，還有一種拉鋸關係是：一方面，董其昌在許多作品當中，透露出他對於各類形式及表現手法的熟稔，但另一方面，他卻又在其他或同一批畫作中，展現出一種既拙又「生」的特質。最後的一種拉鋸關係，則是敏銳力和粗獷力兩者的對立。

　　所有這些拉鋸關係，都為董其昌的畫作增添了一種複雜性，同時，對於探討董其昌畫作在晚明歷史中的定位為何，也甚為關鍵——這些緊張的拉鋸關係不僅是晚明歷史中的徵兆或表現，同時也是晚明歷史不可或缺的要素。對於一個時代而言，當機敏和靈巧的特質已經被質疑，而且不斷地被貶為低俗的用途時，鈍拙之風正好派上用場。儘管鈍拙之風是屬於賢士高隱的理想，並不見得就與現實事物的實踐有所扞格。顯而易見的是，敏銳和粗獷的結合，恰好適合晚明的時代氣息。在董其昌的畫作裡，有一些擾攘不安且往往古怪的段落，正好呼應了晚明時代某些深沈的隱疾，而董其昌的作法就像我們前面所已經提出的，他是利用造形來傳達一種方向迷失、以及世界已經歪斜崎嶇的感受。董其昌和傳統繪畫之間的棘手關係，想必也同樣影響了晚明同代的觀賞者；對於當時的觀賞者而言，董其昌的「仿」古畫作，不可能只是單純地勾喚起一種思古的幽情而已，或者，僅僅將其視為傳統山水類型的翻新之作而已。大體而言，他的畫作在當時或至少是那些觀察力比較敏銳的人看來，必定會覺得像是晚明時局的一種影像類比：在當時代裡，人人不僅對天下秩序，對儒家社會的穩定與永恆，已經普遍失去信心，甚至對於歷來以傳統價值來肯定當下社會的習慣，是否能夠有效維續等等，也都或多或少迷失了信心。對中國畫家而言，「高古傳統」所代表的意義，已經不可能再跟以前完全相同了。

多重流派：業餘文人畫家

　　明代最後幾十年間的山水畫創作，分散中國各地且多采多姿，很難加以整齊的分類。有了前面處理蘇州和松江派畫家的經驗，如果我們試圖以地區畫派來劃分晚明山水畫的話，我們會發現，畫家在很多地方都作畫，而且，他們往往穿梭各地之間。如果我們想要根據他們的社會地位，以及拿藝術以外的一些活動，作為區分的手段的話，那麼，我們所面對的，便將是各色雜沓人等，包括文人畫家、士大夫畫家、隱士畫家不等——其中，有的是業餘畫家，有的是職業畫家，有的則是業餘和職業兩種身分的混合，只是比重各有不同罷了。儘管如此，我們還是必須試著找出一種規則次序，哪怕只能作為權宜之用，或乃至於有偏頗之虞。在這一章裡，我們所囊括的畫家，主要是以山水創作為主，而且（大體而言）都是業餘畫家，雖然其中有些畫家係以鬻畫維持部分生計。在這些業餘畫家當中，有的祖有恆產，其餘則握有官職；有的並不以藝事著稱於晚明歷史當中，而是以詩人、政治家、或散文家的身分見長。下一章則專門探討幾位較有職業化導向——可由其生平和畫風看出——同時，就整體而言，也更為多才多藝且能力更強的山水畫家。這種業餘和職業畫家之分，也跟我們在本章之中，將業餘文人畫家再加以細分一樣，都是為了方便而已，並無最終或客觀的證據，可以證實此一劃分方式是否成立。不過，這種劃分的方式，倒是可以讓我們進一步探索中國文人畫此一令人難以捉摸、且引人入勝的現象。

第一節　董其昌的朋友及追隨者

顧懿德　董其昌在松江與一些年輕的後進為友，顧懿德乃其中之一。他是顧正誼之姪，也是家族之內多位畫家中的一位。其生卒年不可考；署有年款的畫作約落於1620年至1633年之間。在官宦的生涯之中，曾仕光祿寺（專司皇室膳飲）；在繪畫方面，以倣王蒙筆法的山水見長。據傳顧懿德吝於以畫酬應，因此，能夠說服他割愛者，均「寶愛之」。

　　他的創作量可能很少。傳世所知為兩幅冊頁和兩件立軸。其中一件立軸紀年1628，是一幅成就頗高的仿王蒙山水；[1]另外一件則是紀年1620，題為《春綺圖》的設色小軸（圖5.1），頗具有一種結晶狀的美感。兩件立軸都題有董其昌的讚辭。顧懿德自己在1620年立軸上的題識，除了署上年款和畫題之外，並且說明此畫的本意是為了寄贈某位老僧，結果竟為自己的小孫「所奪」。他在末尾寫道：「識者亦賞其不俗云。」陳繼儒的題識則一開始便寫道：「原之（即顧懿德）落筆秀掩古人。」接著又援引王維和米芾二人，以他們為顧氏畫風的先

5.1　顧懿德　春綺圖　1620 年　軸　紙本設色　51.7×32.4 公分　台北故宮博物院

驅，其實，這兩人的畫風似乎與顧懿德此作毫不相干。董其昌的題識曰：「原之此圖雖倣趙千里（即趙伯駒），而爽朗脫俗，不落仇（英）刻畫態，謂之士氣，亦謂之逸品。」

顧懿德此作若以「逸品」相稱，那麼，想要在晚明一代找尋更不飄「逸」的作品，勢必也很困難；董其昌的題識和陳繼儒一樣，其所透露的，多半是他們自己這個文圈對繪畫所持的態度，而較少著墨於顧懿德的畫作本身。重彩山水只有在復古的前提之下，與某種古式的設色作風有所淵源時，才會被接受——通常指的就是以十二世紀趙伯駒和宋代其他、或更早期畫家為代表的青綠風格。但是，在明代後期，青綠山水的創作主要都是出自仇英在蘇州的傳人之手；董其昌感到有必要為這位年輕的小友辨正，以免有人心生疑慮，以為顧懿德與蘇州那一派的「畫師」同流合污，因而指出，此一畫作乍看之下，雖與蘇州一派的青綠山水相仿，但卻是一幅正派的「士人」畫。事實上，無論董其昌怎麼說，顧懿德此畫還是帶有許多十六世紀蘇州畫家的裝飾性遺風；所謂蘇州畫家，則可能是仇英或文徵明的傳人，或乃至於其他的畫家。特別的是，顧懿德此作使人強烈地想起陸治的作品。陸治的山水以綠色和黃橙色為主，細筆勾勒的樹木則被安排在幾何形式較強的岩石和峭壁之間。顧懿德在陸治此一詩意風格和松江派的布局技巧之間，取得了一種圓滿的妥協：營造抽象的地面和岩石結構，並形成忽前忽後、相互推擠傾軋的山岩；利用斜角分叉的堤岸，以構成「分合」的動勢（比較董其昌1630年畫冊中的倣巨然冊頁，見圖4.19）。峰頂係由平面化的塊面所構成，並以一種圖案化的方式，敷疊冷、暖兩類色調，其目的是為了使岩石的表面，呈現出多種不同角度的轉折，並暗示出岩石之間的空間間隔甚淺。這種手法的運用，與法國1910年前後的一些立體派畫作，有著許多令人吃驚的相似之處。

儘管有上述這許多藝術史的課題圍繞在旁（值得一提的是，畫上所有的題識，皆無隻字片語提及此畫的題材，連畫家自己的題識也不例外），顧懿德此作還是在視覺上，營造出了一種令人心動的春天景色。輕盈的浮雲盤桓在山腰間，屋舍則半遮半隱在樹叢之後，並可見屋中人物交談之狀。

項聖謨 董其昌在年輕時，曾經接受大收藏家項元汴之延聘，至其嘉興的宅府授課。項元汴本人也是業餘畫家，擅長繪畫竹、蘭、石，偶爾也作小幅山水。其子項德新也是一成就平平的畫家，活躍於十七世紀初。項氏一門當中，繪事成就最高且最為認真嚴肅者，並非項元汴或項德新，而是德新之子項聖謨（1597–1658）。近年來，李鑄晉一直以項聖謨為研究對象，不僅釐清了其生平背景及創作生涯，同時，也從他的畫作中，揭露了一些前人忽略已久的重要觀點。[2]

項聖謨出生時，家境仍十分優渥富裕，幼年即已陶冶在家中的書畫收藏，以及親友長輩的創作之中，因此，他很早就以畫家和審美家為其終身職志。由於父親責以制舉之業，使他日無暇刻，只能在夜裡篝燈習畫。這意味著他恨不能終日與繪事為伍。並無記載顯示他是否

曾經參加科舉考試，再者，他也從未露出任何經商的興趣——他的祖父因典當行業而舉家致富。正如何炳棣所指出，[3] 明清兩代達官富商的子孫，往往揮霍家財，用以充實藝術收藏，或是以書、畫、及其他副業為好，而不再專心致志於比較實際且有利可圖的行業；此乃造成明清社會階層「向下流動」（downward mobility）的常見導因之一。項聖謨正好符合此一階層流動的模式。然而，如果說項氏家道漸衰不能歸咎於項聖謨的話，那麼，其中只有一種解釋，也就是項氏家族之所以由漸衰而急遽中落，乃是肇因於外界較大的歷史環境——關於這一點，我們稍後將會探討到。

項聖謨習畫的方式有二：一為臨摹古人的精品；二為摹寫自然。而對於古人的精品，他隨時都有機會可以接觸。他曾經在夜裡夢見自己的畫筆挺立如柱，直干雲漢，其上並有層級如梯；他登級而上，到達了筆之毫端，並鼓掌談笑。按照項聖謨的說法，此一夢境——對於現代的讀者而言，這其中（儘管理由可能各有不同）似乎也顯露出了畫家個人的巨大自信——乃是他創作發展的一個轉捩點，從此，開啟了一個嶄新的階段，使他能夠自出新意。由於家族的關係使然，他得以結識董其昌、陳繼儒、以及松江文圈中的其他人士；自然而然，他也受到這些人的畫作和觀念所影響。不過，他大抵還是堅持獨立自創，不像其他有些人，乃是籠罩在上述人士的陰影之下。董其昌稱讚他不愧是名家項元汴之孫（項元汴一度是董其昌的贊助人），並且說他的山水畫兼得「元人氣韻」（這是董其昌的最高讚美），同時也結合了天韻和功力兩者——或者說，其言中之意乃是，以業餘文人畫家的長處結合職業畫家的技巧功力。既然在社會中享有如此地位，又有完整連續的書畫收藏可資參考引用，再加上書畫大家董其昌這般溢美之詞——以一個晚明畫家而言，夫復何求？

項聖謨此一天之驕子般的世界，並未持續終生。1644–45年間，滿清入主中國。對他而言——對於其他人而言，也不例外，詳見後面的章節——這意味著原本頗為太平的生活已經結束。1645年，南京陷落之時，項氏一家被迫南遷，捨棄了可觀的家族收藏，任憑其遭受劫掠或毀滅之禍，而成為逃難之民。項聖謨的一位堂兄偕其二子及妾，甚至投湖而死；項聖謨苟且偷生，但是，他對此一巨變的悲痛之情，則表現在他的詩文和繪畫當中——不過，繪畫當中的悲痛之情，比較沒有那麼明顯。根據嘉興府志的記載，他晚年家貧，每鬻畫以自給。

項聖謨主要的作品包括一系列的山水長卷。其中，最早的一件乃是《招隱圖》，紀年1625–26年間，現存洛杉機郡立美術館。[4] 此一畫題與董其昌作於1611年的山水相同（圖4.7）。同名的畫題也見於項聖謨另外兩部年代較晚的長卷；籠統而言，項聖謨整個系列的畫作，都有同樣的用意。「招隱」所指的，乃是一種傳統（而且大多是出於傳說）的習俗，亦即聖王明君會禮遇有德的隱士，邀請他們出任朝廷的宰相等等。以同理推論，「招隱」指的也是隱士不欲離開自己在荒野的隱逸之所，以重返污濁的人間世。此一主題並不特別適用於項聖謨的身世，因為據我們所知，他從未受「召」任官；再者，在畫中故作清高，避就官職，此一表現方式似乎也暗示著項聖謨在現實當中，其實並沒有這類選擇清高的權利。儘管

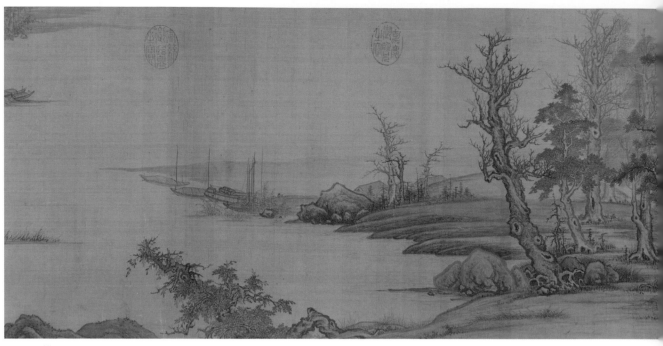

5.2 項聖謨
　　後招隱圖（局部）
　　卷　絹本設色　縱 **32.4** 公分
　　台北故宮博物院

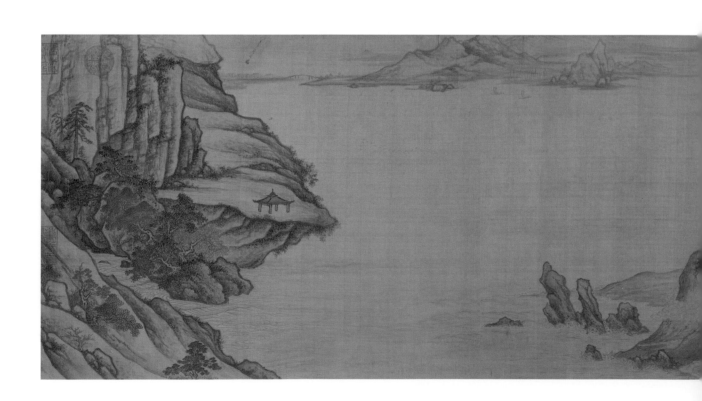

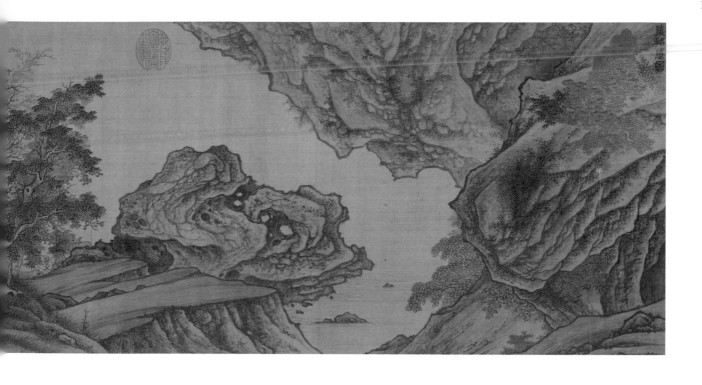

5.3
項聖謨
後招隱圖 卷（局部）
（同圖 5.2）

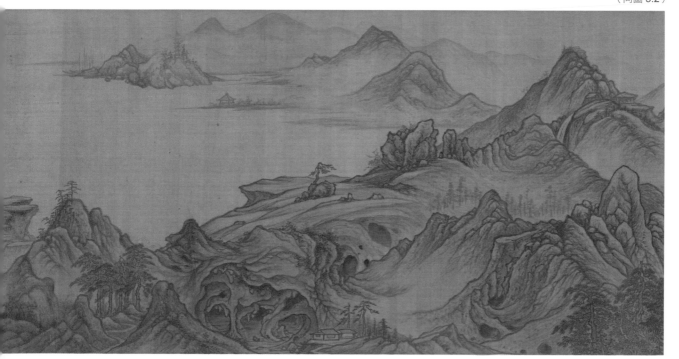

如此，項聖謨整個系列的長卷作品，還都是在歌頌避世的樂趣。而相對於項聖謨以栩栩如生的方式敘述此一主題，董其昌則很可能會以飄「逸」的形式，經營出一種與隱逸理想相配的視覺意象。

項聖謨作於1625–26年間的山水長卷當中，可以強烈地看出董其昌的影響——不足為怪，因為項氏在創作期間，正好繞道松江，並與董其昌相見，而且，董其昌和陳繼儒二人都為其此作題寫長跋。不過，這一畫作和項聖謨其他作品並沒有兩樣，其所表現出來的體驗外在世界的方式，是與董其昌根本不同的。如果是董其昌的話，他會以筆墨的結構來取代簡明易懂的自然形象，藉此擺脫感官經驗的束縛，項聖謨則不然。他把綿長的構圖安排成一個前後連貫的情節，使其呈現出隱士感人的生活點滴，以及周遭的山林環境等等，予人既真實又理想的感受。在卷首的一些段落裡，文人雅士有的步行於山徑、小橋之上，有的垂釣舟中，有的身處孤獨茅舍之中。項聖謨在描繪這些真實——至少是可以實現——的活動和處境時，有些地方卻已經近乎幻境之景，例如：畫中山水造形的互動關係，或是彼此互通的神祕巖穴等等，比起自然當中所能見到的實景，都要來得活潑許多。到了卷尾，理想化的現實已經和毫無壓迫感的夢境混合為一，形成一片超越或躲避凡俗的景象：在浩瀚無垠的江河之中，近景突出的岬岩上，有一座涼亭，遠處則是朦朧的河岸。

在同一系列的其他長卷當中，項聖謨也或多或少遵循了相同的情節安排。年代較晚的作品，則透露出畫家與日俱增的作畫能力，以及他越來越依賴重筆以烘托明暗。再者，為了賦予景致一種歷歷在目的幻象效果，他也運用了其他一些手法。尺幅較短的手卷則有兩件，均作於滿清入主中國以後，分別紀年1647和1648年；項聖謨似乎也在此一期間，畫了比較多的立軸和冊頁之類的小幅作品。繪畫小幅所費的時間較短，同時，也比較不是為了記錄個人的體驗而作。項聖謨此一創作性質的轉變，也許是受生計所迫，而必須多畫以增加收入。根據李鑄晉指出，項聖謨在明亡之後的作品當中，還蘊含著效忠前朝、以及表達亡國之痛的圖畫象徵——紅色的天、紅色的枝葉（明代「朱」氏皇朝，「朱」即紅色也）、枝幹壯碩的樹木、以及在暮色中棲息（無處可去、無家可歸？）的飛鳥等等。[5]

在項聖謨的長卷系列當中，最精的一幅乃是無年款，但可能是作於1640年左右的《後招隱圖》（圖5.2、5.3）。卷首是以一段特寫的景致作為開始，描寫宏偉的巨礫懸吊在河面上方，接著則是一片茂密的樹林。樹下（圖5.2偏右處）有一文士釣叟，幾乎為樹叢所遮掩，可以看出他坐於舟中，正展卷閱讀，面前並有酒壺與酒杯。使人誤以為真的岩石體積量感，樹林的深度感，以及樹幹的圓柱感等等，在在都使人懷疑畫中是否部分摹倣了歐洲傳來的銅版畫——無論畫家是否出於自覺。一方面，卷首的景致確立了山水具體的真實感，而項聖謨也準備以此引導我們穿越其中；另一方面，由於山水的景象顯得過於真實或超現實，因而帶有強烈的夢境或幻景般的色彩，如此，便引出了項聖謨同一系列長卷中，所共有的另一個副題。

畫卷其餘的景致，則是在世俗與理想之間，以及在近距離特寫和遼闊的遠景之間，向前

推展。到了卷末（圖5.3），有一片迴旋中空
的瑰怪石山，而緊接著則是近景的一座岩石
台地，上面佇立著一個渺小、孤寂的旅人，
目窮水澤，眺望遠岸。這是一個寧靜的結
尾，其中意味著從強烈的癡著和激情之中解
脫出來，同時也是心靈的一種淨化。

卞文瑜　在第二章裡，我們曾經特別注意過
邵彌此　先例：他最初是追隨蘇州一派的傳
統，最後則被董其昌的新正統陣營所吸收，
並以抽象的筆墨構成，取代邵彌原來以詩意
形象取勝的風格。另一位蘇州畫家卞文瑜
（活躍於1620–70）的繪畫生涯，似乎也或多
或少循著相同的軌跡，最後也皈依在董其昌
畫派的門下。

　　據傳，卞文瑜一生漂泊，一度住在王時
敏家中；他追隨董其昌本人習畫，據說經常
與董其昌切磋畫論。以他這一類型的畫家而
言，後人對他的贊語極為老套，幾乎沒有複
述的必要：不外乎學元代大家，甚有成就，
行筆脫俗等等。以今日觀之，卞文瑜給我們
的印象不過是一個小有創意的畫家而已；喜
龍仁對他的評語是，「卞文瑜的作品往往甚
為覷腆，不免使人覺得無足輕重，或者令人
懷疑，何以他能夠在當代領銜畫家的行列之
中，佔有一席之地？」此一看法似乎不無道
理。在他早期的作品當中──例如兩部作於
1629年春，描寫杭州西湖風光的畫冊，以及
紀年1630年，現屬德諾瓦茲氏（Drenowatz）
收藏的一幅出色立軸──卞文瑜係以松江派
的宋旭和趙左為學習對象；到了1650年代
時，我們可以從台北故宮博物院所藏的兩部
畫冊，看出其作品已經與王時敏、王鑑兩位

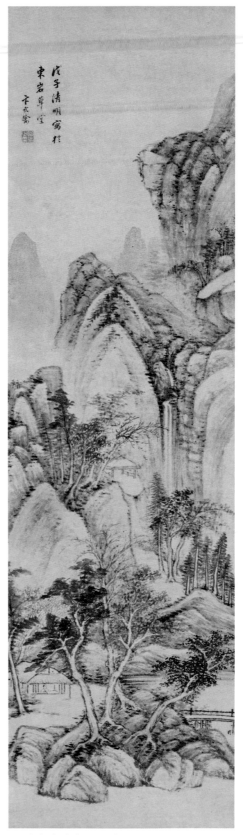

5.4　卞文瑜　山水　1648 年
軸　紙本水墨　97.4×27.6 公分
私人收藏　感謝香港蘇富比提供

清初正宗派大家如出一轍。'跟其他一些畫家相比，卞文瑜攀附正宗派的畫風，較無遺憾可言，反正他的能耐也不過如此：他從未展露出任何顯著的個人特色。儘管如此，其畫中所呈現的，不外就是通俗美好事物裡的一些小小趣味罷了。

一幅作於1648年的山水（圖5.4），描繪了松江派典型的景致：一人物位於草舍之中，周圍是枝葉繁茂的樹木；泥土感十足的山脊和絕壁；以及一座涼亭，由此可以眺望流穿山峽的瀑布。在此，董其昌對其門人所極力鼓吹的形式主義，由於受到趙左那種比較柔和、比較有風景趣味的處理方式所影響，而變得比較調和。觀者並不會馬上就知覺到，畫家係以造形重複的方式，來建構緊密的形式系統，以及利用其他各種互動的形式關係，來組織畫面：上方呈扇面狀的樹叢結構，以縮小的尺寸，對應了近景的景致；地面土石係以分叉的結構作為形式的主旋律，也呼應了上方的山岩構成；而成群的岩塊，則形成規律的樣式。卞文瑜的筆法，也可以成為畫譜的範本，用以示範畫家此時此地在紙上運墨的正確法門。從單一的筆觸到最大塊的造形，整件作品似乎沒有任何任性或不當之處；換句話說，畫家似乎並沒有特別因為此畫，而有任何創新之處。

第二節　畫中九友：嘉定、武進、南京與安徽的畫家

清初詩人吳偉業（1609–71）在一首〈畫中九友歌〉當中，稱頌董其昌及其他八位與董氏有往來的後學畫家。嗣後，畫壇便以此一名稱，集體稱呼這九位畫家。同時，「畫中九友」約莫也扮演了「正宗」脈系山水繪畫發展——亦即從董其昌個人的創作活動開始，一直到清初正宗派全盛期間——的一個過渡時期的角色。王時敏（1592–1680）和王鑑（1598–

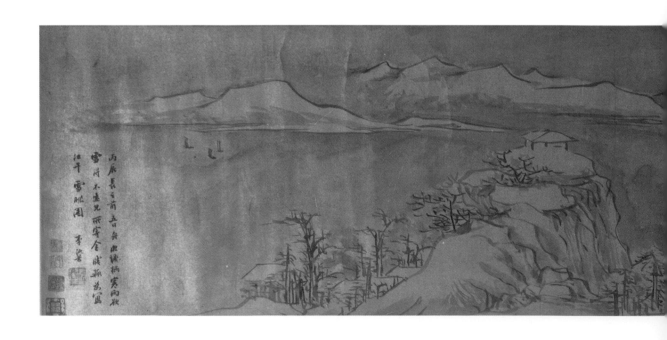

1677）是一般所謂「四王」當中的兩位，也是正宗大系裡的中堅。事實上，他們也是畫中九友的成員；我們會將這兩位放在此一畫史系列的下一冊裡，連同其他正宗派人家一起討論。除了董其昌，「九友」之中還有邵彌和卞文瑜。其餘則還有四位，但我們只探討其中的三位：包括李流芳、程嘉燧、以及下一節才會見到的楊文驄。（第九位的張學曾，乃是一索然無味的畫家，不討論並無大礙。）

　　嘉定縣在晚明期間乃是一次要的詩畫重鎮，位居上海西北方約二十哩左右。[7]1625年，嘉定知縣為四位地方上的知名詩人，刊印詩文集，李流芳和程嘉燧正是其中的兩位。不但如此，他們二人也是畫家。程嘉燧原籍安徽南部，而李流芳的祖籍亦同；究竟是什麼樣的經濟或其他關係，使得安徽和嘉定之間產生聯繫，以及這些關係對於安徽山水畫派的起源，有何意義可言呢？這些問題都有待徹底的研究，不過，隨著下文的進行，我們還是會提出一些暫時性的假說。

李流芳與程嘉燧　李流芳（1575–1629）生於嘉定。家族原籍安徽南部的歙縣，一直到了李流芳的祖父，方纔遷徙此地。1606年，李流芳通過鄉試，成為舉人。這是科舉制度裡的第二級考試，中舉者便有資格任官。李流芳稍後曾兩度赴北京參加更高一級的進士考試。但是，兩次皆不第。再者，由於太監魏忠賢及其黨羽的擅權專政，使得朝廷任官一途變得危機四伏且毫無成就感可言，李流芳也因此感到氣餒。他回到嘉定近郊的故地，自建「檀園」，從此絕意仕途。李流芳曾經對朋友說，他生平第一快事，乃是坐於精舍、輕舟之中，在晴窗淨几之旁，觀賞程嘉燧吟詩作畫。[8]同樣地，有關李流芳生平的記載之中，也都並未提到他以何維生；既然他能夠以多年的時間準備赴試，想必他是繼承了祖上的遺產。他的詩作頗豐，最後

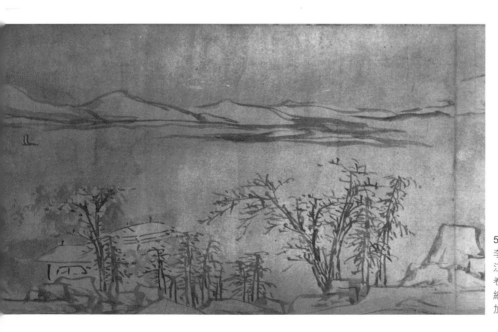

5.5
李流芳
江干雪眺圖　1616年
卷（局部）金箋水墨
縱 28.8 公分
加州史蘭克氏（G. J. Schlenker）收藏

集結成為一部厚重的文集，流傳迄今；同時，他也留下了為數不少的畫作，大多屬於逸筆草草或率意之作。一位十九世紀的畫評家將他與卞文瑜相比，寫道：「蓋長蘅（即李流芳）用筆太猛，失之獷；潤甫（即卞文瑜）落墨太鬆，失之弱。」[9]

這位畫評家所指的「獷」，意即李流芳大多數畫中，所特有的一種鬆散、溼潤的筆法作風。紀年1616年的一部手卷（圖5.5），是他最早的有年款畫作之一。卷中發揮了此種筆法的最迷人之處，記錄了畫家對自然景致的瞬間印象。李流芳經常遊覽杭州西湖，一邊遊湖一邊作畫，並提筆寫下一系列的題跋，記錄了其中幾次出遊的心得。[10]其中一則題跋提到，李流芳甫從安徽先人的故居歸來，程嘉燧在西湖設宴款待他。李流芳描寫了晨光之中，白雪與山一色，而天地光耀的情景。

1616年的手卷也記錄了大同小異的經歷：當時是冬至前五日，李流芳舟次杭州北邊的塘栖，正在返鄉的途中。根據李流芳在題識中的敘述，當時的天候寒雨欲雪。一朋友以金牋相贈（以這種例子而言，其中不外暗示了索畫的請求），於是他便在其上圖寫，並題為《江干雪眺圖》。畫中所描繪的景致，宛如是平常由高處向下眺望一般，觀者視野所在的地點，離江還有一段距離，因此，嚴格說來，似乎不像是由舟中眺望之景——李流芳還沒有準備想要突破這種傳統的畫法。不過，卷中卻傳達了一種景物流逝的感覺，讓山丘、樹木、房舍沿著江水的近、遠兩岸，以井然有序的方式呈水平排列。江水與天空係以薄薄的墨色暈染，顯得晦暗；同時間，金色則由此墨色之中，突破晦暗，閃爍出陽光般的光芒，照射著霧靄以及融雪。

自十五世紀以來，金牋素來都是用以繪製扇面，即使有人用來製作大畫，也是偶一為之。這種情形一直到晚明才有所改變。金牋的紙面較硬，比較不容易含墨，通常會使畫家的筆法產生不良的效果，但是卻很適合李流芳流利的筆風。我們也可以在此稍微注意一下，綾乃是另外一種以前並不用來繪畫的素材，卻也在此一時期成為流行的材料，儘管——或者正是因為？——其光滑的表面，嚴格限制了其所能發揮的筆法類型；偶爾，我們甚至還發現，有人以花綾作畫。書法家很早就在金牋或其他硬面的裝飾用紙上揮毫；以綾書寫也不例外。這幾種素材都很能夠適應書法這種比較講究線條、且變化比較不大的平面藝術。晚明時代以這些素材作畫的新風尚，連帶也使得書法的技巧和趣味，越來越溶入繪畫當中。其中，熱衷此道的畫家，尤以本章所欲討論的這些流派為最。稍後，我們會針對此一現象，進一步加以探討。

在李流芳構圖比較嚴謹的畫作裡，一幅紀年1623的山水（圖5.6），乃是其中一個絕佳的範例。就跟《江干雪眺圖》的題識一樣，李流芳同樣也指出，此畫乃是出於他個人一段特殊的經歷：「碧浪湖舟中坐雨，作此遣興。」然則，和他以前的作品相比，此處所謂的「遣興」，卻沒有那麼直接而率性；介在李流芳遊湖經驗及其畫作之間的，還有一個極為決定性的董其昌，以及隱藏在董其昌背後的黃公望。在此，引經據典式的風格，取代了1616年手卷中，那種帶點隨心所欲，卻又極為生動的繪畫作風。而且，李流芳所引用的風格傳統，還是正宗脈系的山水畫風（比較黃公望《富春山居圖》卷，參見《隔江山色》〔再版〕，圖3.7、

3.9）。此軸加強了結構的穩固感和造形的實體
感，但卻喪失了心緒的直接感受。李流芳再往後
的畫作，還是顯示出他比較專注於正統畫風——
不管是香港劉作籌所收藏的一部紀年1627的十頁
畫冊，或是克利夫蘭美術館的一幅紀年1628的山
水軸，都是如此。而針對後面這一幅1628年的山
水，李雪曼（Sherman Lee）寫道：「如果說此
作並未受到董其昌畫風的影響，那是絕不可能
的。」[11]

　　李流芳其他的畫作乃是採取惜墨如金、以
線條為主的筆風，透露出他與好友程嘉燧，也都
稍稍與安徽派山水早期的畫風有染。我們以簡短
的篇幅討論過程嘉燧及其畫作之後，將會探討到
安徽畫派的緣起。

　　程嘉燧（1565–1644）原籍安徽南部的休寧，
一生大多僑居嘉定，且經常往來兩地之間。他跟
李流芳一樣，也曾赴試不第；落第之後，有意轉
文從武，但並未能如願；最後，他放棄這些方面
的抱負，專心成為詩畫家。他的文論和詩作為
他博得了一些聲名，使他得以結交許多名士，例
如，既是文學大儒又是藏書家的錢謙益（1582–
1664），即是其中之一。程嘉燧同時也精通音律。
他於1641年歸居休寧，卒於1644年，距滿清入關
的時間，不過幾個月而已。

　　程嘉燧繪畫創作的數量一直不多，傳世的
作品相對也就很少。其中，有一大部分是扇面及
其他小品。董其昌對於他的詩、畫創作，都極為
推崇，並且說他對自己的畫作甚為矜重，絕不輕
易為之。接著又說，近有蘇州畫家偽作程嘉燧作
品一冊，攜來乞董其昌題識；董其昌當面斥之，
其人不悅而出。[12]由於對程嘉燧的畫作有所需
求，卻又難以取得，這想必鼓舞了上述一類的偽

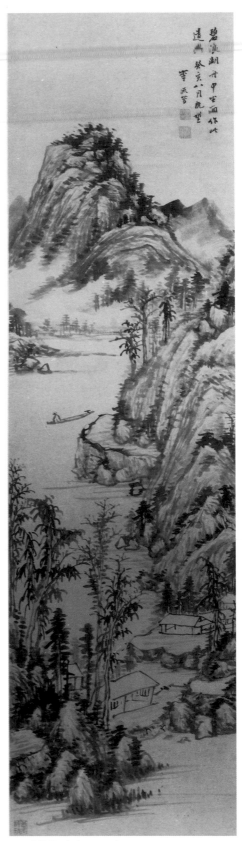

5.6　李流芳　山水　1623 年
軸　紙本水墨　119.8×33.3 公分
加州私人（Pihan C. K. Chang）收藏

作者。時至今日，我們仍然可以看到一些繫在程嘉燧名下，而且似乎是作於他當時代的偽作。他的真蹟原作大多是山水，一般都是以細筆刻劃的簡單景致，有時也設色淡染。他有一幅紀年1624的山水，其中的布局甚為複雜講究，而且是以明暗對比甚強的重筆風格所繪成。[13] 此一作品顯示出，程嘉燧選擇較清淡的風格，才是明智的作法：觀者應當可以看得出來，他嘗試模仿董其昌的畫風，結果卻是一敗塗地，畫面的安排既混亂又糟糕。他最成功的創作乃是江景山水，係以倪瓚的構圖公式為藍本，稍加彷彿，並加入人物；這類畫作也是他主要的成名之作。我們在此刊印一幅紀年1627的例作（圖5.7）。

此作連主題和處理的手法，都與倪瓚有相似之處：程嘉燧在畫中的題識指出，此軸名為《西澗圖》，想必確有其地。再者，此畫既為某伯英先生而作，或有可能「西澗」就在伯英所居住的江畔別業附近。不過，此作本身和倪瓚的那種「萬用江景山水」並沒有兩樣，所畫並非某特定實景。程嘉燧也跟李流芳一樣，乃是將個人的經驗轉化——或是更換？——為傳統老套的形象。在此一固定形式的重重約制下，程嘉燧此作還頗有一種沈靜的表現力：人物被孤立在柳樹下，纖細的筆法線條有如鋼筆的素描一般，描繪著熟悉的物質形體，並使其不落俗套。

在一部紀年1639，共計有十幅冊頁的山水人物畫冊裡（圖5.8、5.9），程嘉燧運用了比較重而且結實的線條，並以惜墨如金的方式，利用枯筆在紙上皴擦，營造出一種若有似無的明暗對比。這就好比歐洲畫家會在線條素描之上，另外添加黑色粉筆或是炭筆的筆觸，以作為潤飾一般。在此，程嘉燧在安徽派風格當中所扮演的創始者角色，更形明確。冊頁當中，以描寫兩人在閣樓對談的畫幅（圖5.9）為例，其意象似乎只是文徵明標準構圖的縮水或簡化版，誠如晚明時期的文徵明追隨者所可能會有的手筆一般。不過，其他的冊頁則比較可以清楚地預見未來安徽派大家的風格如何。舉例而言，在程嘉燧的另一冊頁（圖5.8）當中，兩位

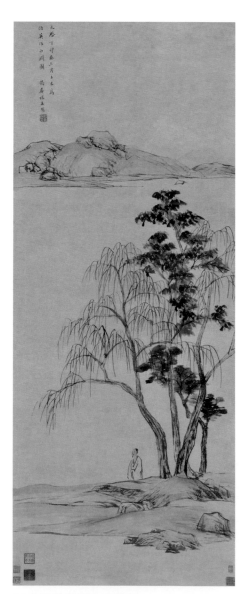

5.7 程嘉燧 西澗圖 1627 年
軸 紙本設色 128×49.6 公分 藏處不明

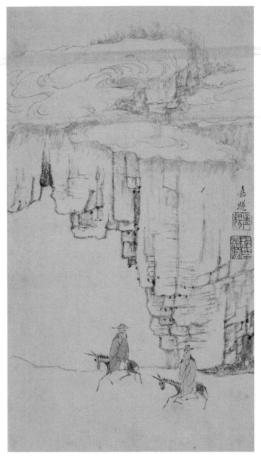 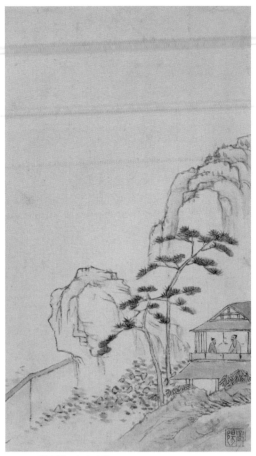

5.8 程嘉燧 山水人物 1639 年
冊頁 紙本淺設色 23.1×12.8 公分
取自畫山水冊 台北故宮博物院

5.9 程嘉燧 山水人物
冊頁 取自畫山水冊（同圖 5.8）

騎驢者身後的懸崖峭壁，係由重疊的長方造形所構成，這已經為日後幾十年間，由弘仁及其他畫家所創立的直筆線條構成，奠下了形式根基。

如果說這一類的形式構成，乃是描摹了安徽當地的地質特徵——而攝影照片也同時指出，自然景觀的確為這些形式構成，提供了一些依據——這樣的說法並不能真正解釋此一風格何以產生，因為數百年來，景致依舊，但是，這類繪畫的形象，卻在此時才方興未艾。這種以線條為主的繪畫風格，何以出現在晚明時期，一些活躍於長江下游沿岸城市——嘉定、武進、以及後來的南京——的畫家作品當中，以及此一風格與安徽省的關連如何，這些都是值得研究的現象，因為我們眼前似乎已經看到了安徽畫風的肇始。稍後到了清初階段，尤其是在1650年代和60年代期間，安徽畫風在蕭雲從與弘仁的開拓下，建立了更穩固的根基，並且發展成一個風格顯著的山水畫派。

安徽派繪畫的肇始及其衍伸　晚明時期的安徽省南部是全中國商業活動最活躍的地區。安徽省東南地區的新安——或稱徽州——商人，為城市的銷售網路供給貨物。其與長江三角洲城

市之間的貿易往來，尤為繁重，蘇州和松江便是當中知名的城市之一。可能也是因為這種貿易的關係，從十六世紀末起，很多安徽南部的家族便開始遷居蘇州及其鄰近城市。到了清初時代，這些商人家族當中，有些便取代了地方的仕紳家族，不但考上進士的子弟更多，同時也成為地方文化的主導者。而我們一直在討論的安徽畫風，之所以會以新安地區為源頭及中心，從而擴散到其他地理區域，很可能是伴隨著這種貿易和移民的現象產生的。

儘管晚了幾十年，安徽畫派的出現，卻是與松江派的崛起息息相關的。兩地都是拜商業活動之賜，而成為新富，得以支持繪畫收藏和形成贊助藝術家的風氣。同時，這兩個地方也都強調文人的藝術價值觀：收藏家和贊助者對於元代大家那種比較枯淡且樸質無華的風格，以及自己畫家根據元代這類風格所衍生出來的作品，都有一種偏好。此一現象反映了許多當時代的景況，而其中之一，很可能是新興商人階層的成員，渴望藉此而擠身於仕紳所屬的菁英文化當中。當時的一位畫商吳其貞（活躍於1635–77），在回顧徽州一地以經商為業的收藏家時，寫道：「憶昔我徽之盛，莫如休、歙二縣。而雅俗之分，在於古玩之有無。故不惜重值，爭而收入。時四方貨玩者，聞風奔至。」而王世貞（1525–90）則責怪徽州商人使得倪瓚以降，一直到沈周為止的文人畫家的畫價，提高了十倍。[14]

然而，瞭解安徽山水畫風的地域性和社會性意含，只是問題的一面而已。另外一面則牽涉到此一畫風與安徽南部之間的特殊淵源關係。首先，我們也許可以指出，安徽畫風以線條筆法取勝，沒有——或幾乎沒有——明暗對比和中間色調，這其中有一部分可能是針對木刻版畫的趣味而發；安徽南部和南京都是當時這一類木刻印刷的先進重鎮，其技術和美感在晚明時期，達到了最高的水平。然則，比較複雜的問題，則是如何理解此一線性畫風所表現出來的內涵。之前，我們在莫是龍和董其昌的畫作（例如，圖3.17、4.14）當中，見到了一種荒枯平淡的美感趣味，或許我們可以說，安徽此一線性畫風所彰顯的，即是這種相同的趣味。再者，的確也有一些安徽畫家認識董其昌本人，並且受其影響；不過，安徽這些畫家的作品通常比較疏淡，結構的安排也沒有董其昌那麼戰戰兢兢。最終說來，安徽這些畫家多少還是屬於董其昌正統繪畫運動的外圍或是邊緣地位。他們所呈現出來的世界景象，並不具實體量感，而且，連質感也被滌除殆盡；就跟元代畫家倪瓚的的山水一樣，我們在解讀安徽畫家的作品時，也可以將其視為是畫家想要與日益不和諧、日益險惡的現實劃清界線的宣示。

詹景鳳（出身安徽的休寧）一幅作於1599年的山水，[15]乃是此類畫風傳世最早的作品之一。畫上的題識以倪瓚的話作為引首，憶述倪瓚的畫中為何無人：「天下無人，故畫山水不寫。」詹景鳳接著又說，他為朋友作此山水，而這位朋友乃是「今天下真人」，所以他仿效倪瓚的說法，加畫一人；不過，詹景鳳對於倪瓚畫中那種厭世訊息的認同感，則是毋庸置疑的。這類畫作對於有形的現實，含有一定程度的否定，並且提供了想像上的逃避，使人得以遁入無須涉及強烈感官或情感的世界之中。對許多人而言，避世已成為一種頗具說服力的理想，而安徽這類作品所迎合的，正是這樣一個時代。

從元代以降，偏好繪畫當中的疏淡、透明感、以及其所蘊含的生動有力的節制感等等，一直便是畫評家所念念不忘的主張。十六世紀吳派有些畫家曾經創作過疏淡且難得一見的圖畫：在作品當中，畫家避免以皴法肌理來定義山水地表，同時，設色暈染也變得更為淺淡。而晚明乃是一個極端的時代，十六世紀吳派此一風格傾向，便在本章所探討的一些畫家的作品（圖5.8–5.12）當中，達到了極致。[16]在批評家的著作當中，這些風格總是拿來與畫家本人相提並論，認為與他們自身的人格特質相互呼應。

這種聯想即是整個業餘繪畫理想的基礎，可以在李日華的說法當中，再一次表現出來：「繪事必以微茫慘澹為妙境，非性靈廓徹者，未易證入，所謂氣韻必在生知（十一世紀郭若虛之語），正在此虛澹中所含意多耳。其他精刻偪塞，縱極功力，於高流胸次間何關也。」

「逸品」一詞原本是畫評用來指那些以非正統技法，例如，以潑墨的手法，或是利用繩索、搾乾的甘蔗梗等物，所創作出來的繪畫。及至晚明時代，「逸品」一詞的聯想對象，則已經變成我們眼前所正在討論的疏淡、荒枯風格。[17]這些風格正好適合業餘畫家的能耐，因為這類畫風所賴以存在的，乃是一種詩意感的效果，反而比較不那麼講究技巧，而且，其對於物形如何在畫面上再現等嚴肅課題，通常也是避而不理。

程嘉燧在寫到李流芳與自己的繪畫時，均強調其在本質上，並非為了某特定目的而作，並且佯稱自己對於別人竟會如此寶愛二人之作，甚感驚訝：「余與長蘅（即李流芳）皆好以詩畫自娛。長蘅虛己泛愛，才力敏給，往往不自貴重……其繪畫為好事所藏……余偶見於他所，如觀古名畫，心若不能得之。」

為了平衡這些極度理想化的記載當中，以荒枯風格來暗寓作畫者及珍賞者人品的作法，我們應當指出：雖然這一類的山水繪畫——荒疏、沒有活潑生動的細節——原本乃是為了迎合一種純粹的文人品味，但是，珍賞這些作品，進而循線獲購者，卻絕不限於文人學者，或是具有真正文學修養之士。事實上，這一類意味著文人品味的質樸、減筆風格，之所以在中國興起並蔚為流行，並不是起源於隱居山林的高士的創作，而是出現在經濟正值巔峰繁榮時刻的城市之中：諸如，元末時期以及十六世紀文徵明、陸治時代的蘇州；晚明時期含董其昌及其文圈在內的松江；以及明末清初安徽南部的商城等等。除了其原本真正的訴求之外，這些風格也很適合作為一種新興文化階層的象徵；而且，誠如一個以經商致富的家族，會以四書五經來教育自己的兒孫，以便為其仕途鋪路，同樣地，此一家族也可能會支助那些在畫風上，與文人文化有關的藝術家，並以購買其畫作的方式，來參與文人的文化。當然，提出這些說法，並不是為了要解釋這類風格的起源——反正總是不脫文人畫家之手——而是為了解釋這類風格何以能夠持續興盛，以及這類畫作何以會有廣大的需求：如果說這些風格果真如表面所見，只是為了迎合少數由鑑藏家組成的菁英小團體的話，那麼，這類風格絕不可能會有這麼大的局面。

鄒之麟與惲向 介於明末清初的幾十年間，有兩位畫家的創作乃是根據上述安徽的風格，加以變化而成。這兩位即是鄒之麟和惲向。他們都出身武進——位於蘇州和南京途中的大運河沿岸。宋末以降，除了出過一個專以草蟲繪畫為主的毗陵（武進的別名；參閱《江岸送別》〔再版〕，頁149）派之外，武進本身並無強大的藝術傳統。鄒之麟和惲向二人與毗陵派一脈以裝飾性為主的畫家之間，並無淵源可言；事實上，他們在繪畫的主題和風格方面，根本就南轅北轍，互有扞格。就跟李流芳、程嘉燧在嘉定的情形一樣，我們或許不能將鄒、惲二人看成是某某地方畫壇的中心代表人物；其實，他們二人所遵循的風格時尚，乃是當時代以安徽南部為起點，而後一路流傳至長江下游地區的畫風。他們二人也都跟李流芳、程嘉燧一樣，過著寧靜安詳的生活，遠離晚明的政爭。

鄒之麟於1610年取得進士，曾在北京短期任官。有種說法是他授職刑部主事，另外一說則是他擔任工部主事。姜紹書在《無聲詩史》一書當中，對鄒之麟的生平提供了最為完整的記載。根據姜氏的說法，鄒之麟因為氣度傲岸，不可一世，而且不願意隨人俯仰，因此遭人記恨排擠。姜紹書並且告訴我們，鄒之麟後來「高臥林泉」近三十年之久。明朝覆亡之時，那些曾經參與政治及軍事傾軋的大多數公卿，如果不是遭殺身之禍，便是受到刑罰及羞辱，獨獨鄒之麟能夠死裡逃生，而且免受評論。其卒年不詳，最晚的紀年作品署於1651年。

可想而知，當時代的鑑藏家也同樣在鄒之麟的畫作當中，看到了那些原本用於形容其人品的特質。其中一位說他的作品「隱深峭拔，簡潔孤秀」。另一位則寫道：「衣白（即鄒之麟）先生，畫多寥寥數筆，不求工好，而爽氣逼人，自有生趣」。[18] 他一直被稱為是黃公望的追隨者；清初畫家龔賢在論及鄒之麟和惲向時，引用了一種常見的譬喻，藉以形容後世的追隨者如何承續原來某某大家的衣缽或藝術史地位：「明賢學大癡（即黃公望），鄒衣白（即鄒之麟）入其室，惲道生（即惲向）登其堂。」[19] 事實上，鄒之麟一度幾乎擁有黃公望的傑作《富春山居圖》卷。吳洪裕意圖於1650年焚毀此卷不成之後（參考《隔江山色》〔再版〕，頁122），其子曾將此圖攜至鄒之麟處，以千金求售。但是，鄒之麟並無力認購，而只能在卷尾以題跋表達自己的悵惘之意。之後，鄒之麟為此事抑鬱寡歡了一個多月。[20] 鄒之麟臨摹此卷的作品，則仍然流傳至今：署年1651，係以淡墨線條模寫黃公望了不起的構圖。[21]

比較能夠顯露鄒之麟個人風格的畫作，則是他為一部八開山水冊所作的四幀冊頁（圖5.10、5.11）。和前面已經介紹過的範例相比，我們看到鄒之麟在這些作品當中，將減筆的風格進一步推向極致。彷彿信奉這一派風格的畫家已經為自己設定好了議題，儘可能——或在情況許可的條件下——利用最少的形式素材，以具有體積感的造形，營造出空間感遼闊的景致。此處我們所刊印的兩幀冊頁，都是描繪江上景致，以及陡峭的絕壁和輪廓分明的提岸。在圖5.11當中，有一人行立於比較靠近江岸的松樹下，正在等候由右邊撐篙而來的船家；左上角則有兩艘遙遠的帆船。另外一幀冊頁則除了兩岸各有兩間屋舍，彼此相互唱和之外，並無人跡。而且，屋舍的描寫手法，簡化到了幾近圖案的地步。

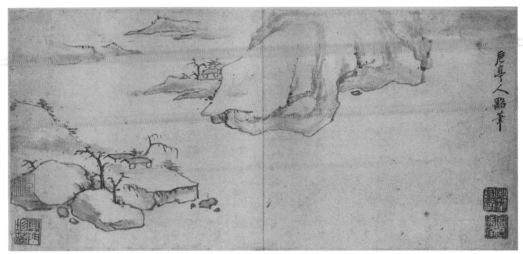

5.10　鄒之麟　山水　冊頁　紙本水墨　19.5×39公分　台北後真賞齋舊藏

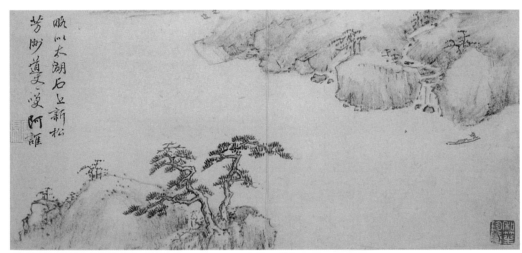

5.11　鄒之麟　山水　冊頁（同圖5.10）

　　儘管這兩件冊頁在結構上都很簡單而且相像，其描繪的手法卻有不同。渡船一景乃是以
枯鈍且斷斷續續的線條描寫，並配合枯墨在紙上皴擦，以營造出明暗對比；這兩種手法的結
合，亦見於程嘉燧的作品當中（圖5.9），同時，也是安徽派畫家在接下來的幾十年裡，所喜
愛的作畫方式。在另外一幅冊頁當中，畫家運用了比較溼潤、流暢的線條，以最少的筆法勾
勒物形的輪廓，並以淡墨暈染，作為烘托明暗之用；這種手法稍後成為龔賢早期畫作的楷
模。[22]在這兩件作品裡，鄒之麟為土石造形賦予體積量感的方法，都是利用明暗的對比，使
得土石的頂部或正面有別於逐漸向兩旁縮退的側面；有的時候，他也以線條勾勒出土石各面
的稜角稜線。這種技法連同枯筆的使用，差不多都是「黃公望家法」的遺風，而相傳鄒之麟
所學的也正是此家風格。我們應該還記得，黃公望曾經告誡畫家，「石有三面」（《隔江山
色》〔再版〕，頁110），而且，後來的畫家以其風格創作時，總是固定會在山水畫當中，加入
刻板化的三面石。然而，除了上述這些特定的形式母題和風格的要素之外，鄒之麟的確也是

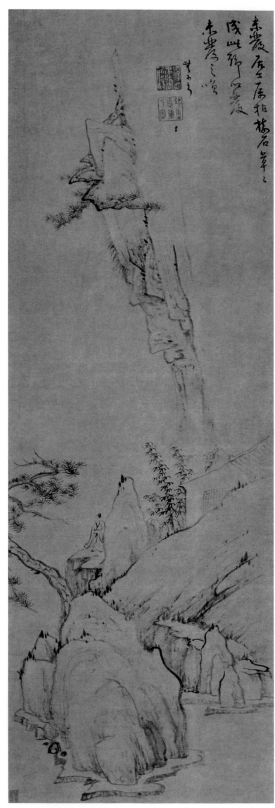

5.12 方以智 山水人物
　　 軸 紙本水墨
　　 香港北山堂

黃公望的真正追隨者。對於後來所有那
些有意營造物質結構的輕盈及透明感，
但在同時，卻又刻意運用微弱而有效的
視覺線索，以求為物象賦予某種若有似
無的深度感及量感的畫家而言，鄒之麟
已經為他們指出了創作的方向。

　　惲向（1586–1655，原名惲本初）
是另外一位出身武進的文人。他自有能
耐，得以不任官職，而且，據我們所
知，他還安然渡過了明清改朝換代之
變，並未遭遇嚴重的慌亂。他學習甚
早，也很早就開始文學創作的生涯，曾
經通過地方上的「諸生」資格考試；後
來在崇禎年間（1628–44），朝廷詔舉
他為「賢良方正」，並且授與中書舍人
（執掌誥敕的書寫）的官職。不過，他
並未接受。據周亮工指出，他有一段時
間曾經往來山東省，並且吸收了泰山
山水的雄渾之趣，「故其落筆非凡近可
擬」。（事實上，在他傳世的作品當中，
並沒有以這一類景致為題的創作。）他
在南京——距離武進不遠——的知識圈
及藝術圈之間，也甚為活躍。

　　除了詩文之外，他還寫過一部名為
「畫旨」的畫論，共計四卷，但顯然並
未傳世。此部著作可能的內容性質，可
以在其傳世畫作上的題識窺得大要；另
外，一部十八世紀的雜集當中，也輯錄
了惲向一系列論畫的短文。[23] 雖然他收
錄了自己對早期一些畫家的評語，並且
對黃公望盛讚有加，但是，他對於畫史
似乎並不感興趣；他所關注的乃是批評

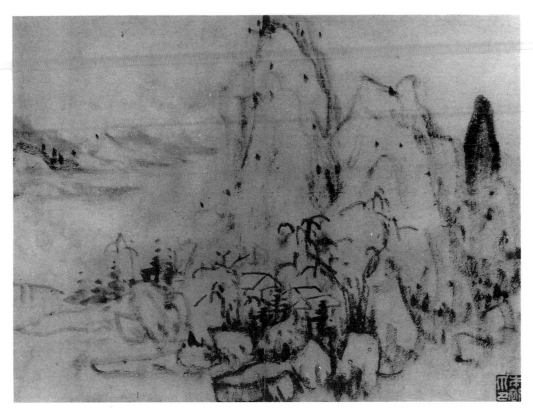

5.13 惲向 山水 冊頁 藏處不明

和理論。再者，他的畫評一般都是屬於詩意或「感想」式的語句，其重要性比較是在於文學方面的價值——善用譬喻，措詞文雅，以及深諳中國畫評家酷好吊詭式成語的訣竅（例如，「簡之至者褥之至也」等等）——而比較沒有真正的新意可言。

雜集中有兩則文字，似乎尤其切合惲向自己的繪畫，以及我們眼前所正在討論的風格議題：「逸筆之畫，筆似近而遠愈甚，似無而有愈甚，其嫩處如金，秀處如鐵，所以可貴，未易為俗人言也。」以及，「畫家以簡潔為上，簡者簡於象而非簡於意，簡之至者褥之至也。潔則抹盡雲霧，獨存孤貴，翠黛煙鬟，斂容而退矣。而或者以筆之寡少為簡，非也」。

至於惲向本人的繪畫，一位與他同時代的作者指出，他以兩種風格作畫。其中一種氣厚力沈，乃是得自董源一脈；這是惲向早年的筆風。另外一種則是「惜墨如金」，換句話說，也就是用墨極為儉省，為的是達到一種蕭遠感，使人回味起倪瓚和黃公望的風格；而根據該作者的說法，這就是惲向晚年的筆風。[24] 綜覽惲向存世的畫作，此一風格區分似乎也還能夠站得住腳。但是，由於所有署年的作品（除了有兩件例外，因為無法得見並加以研究），均屬惲向晚年的創作，我們無法核對這種早年筆風與晚年筆風之別，是否也如實無誤。在他傳世的作品當中，以立軸居多，其中有些作品不但用筆極為拙滯，布局也甚為平凡乏味，不免使人懷疑，當時及後代批評家對其畫作標之甚高的根據為何。其餘的畫作，特別是德諾瓦茲氏（Drenowatz）舊藏的一幅山水，[25] 則都能夠符合上述惲向用以自我期許的畫品標準。

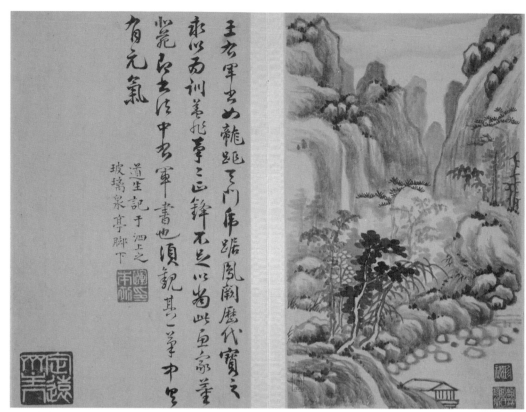

5.14 惲向 山水 冊頁 取自八幅山水冊 紙本水墨 26×15.2 公分 紐約大都會美術館

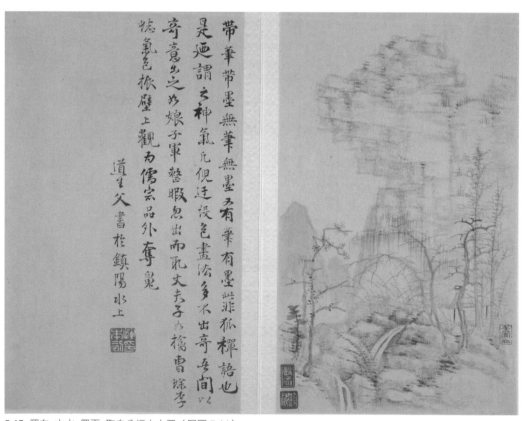

5.15 惲向 山水 冊頁 取自八幅山水冊（同圖 5.14）

　　在一部未署年的八幀畫冊當中，惲向僅僅鈐上自己的印記（圖5.13）。[26] 此冊乃是與鄒之麟冊頁（圖5.10、5.11）同類的作品，都是屬於減筆風格一類的中等佳作——這種畫風似乎終究還是比較適合於尺幅較小的形式，而比較不適合創作掛軸，因為掛軸礙於尺寸及功能所需，必得要求強而有力的畫面設計，而對於此派畫風的佼佼者而言，他們所追求的乃是極度疏淡及敏銳的筆觸，以這樣的風格想要滿足掛軸的要求，實非易事。冊中作品係由簡單的江景所組成，均以粗獷的線條和筆觸所繪成，而且用筆甚乾，為的是能夠配合稍顯粗糙的紙質；雖則畫家在交代土石形體的稜角時，皴法的運用微乎其微，但是，卻也還能夠讓觀者的眼睛感覺到這些土石的形體，還是相當具有實在的質量感。

　　重複以起伏的線條來勾勒物形的輪廓，也形成了一種類似的效果。龔賢後來在課徒畫訣當中，便指導他的徒眾如何運用這種筆線勾勒的效果來經營山水畫：「文人之畫有不皴者，惟重勾一遍而已。重勾筆稍乾，即似皴矣。重不可泥前筆，亦不可離前筆，有意無意，自然不泥，自然不離……輪廓重勾三四便則不用皴矣。即皴，亦不過一二小積陰處爾。」[27]

　　儘管用筆相當省簡，而且看似漫無目的，惲向還是能夠分別經營出各種不同層次的深度感，並以多重變化的墨色——有時在一小塊區域當中，就包含了從淺淡一直到最深的墨色——使他畫中的組成要素，能夠在空間中互有區隔。他運用歷史悠久的技法，勾勒出物形的體積感，為岩石和山坡增添了某種圓融感。再沒有比這件作品更能夠說明此派畫家能耐的了：其（正如這些畫家所可能會說的）筆簡意繁，為一幅通俗的景致注入了纖細的情感，同時很小心謹慎地避免予人機巧造作的印象，於是，再一次使得整件畫作顯得清新而自然。

　　惲向比較中規中矩的風格，可以在一部共計十頁的仿古山水冊中，看得十分清楚。此一畫冊很可能作於1650年前後，同時也展現了惲向的畫作與畫論之間的密切互動關係。[28] 冊中他所摹倣或援引的畫家，都是出自南宗經典大家的名單：王維、董源、趙令穰和米芾、黃公望、倪瓚等。冊中的題記也一樣很正統，所討論的題目大抵不外南北宗理論，以及元代大家之所以勝於前代大家的根本原因為何等等。在此，我們刊印其中兩幅（圖5.14、5.15）；由於到目前為止，我們對這些作品的主題和風格，已經都很熟悉，因此可以改引惲向本人在畫旁所寫的題記，讓畫家自己對這些冊頁提出評語。

　　第二幅冊頁（圖5.14）描寫河谷樹叢，係以惲向典型的粗筆線條風格創作。他在對頁的題記中，敘述最偉大的草書名家王羲之（303?-361?）及其書法名蹟；根據惲向的說法，王羲之這些名蹟之所以受到珍愛，而且被視為典範之作，那是因為其中所使用的「正鋒」技法——也就是垂直握管，由筆心直接傳力至毫尖，以進行書寫——已經超出了一般書家的能耐。接著他又提到畫家董源，說他運用了與「正鋒」相當的技法，筆筆皆有生氣。同樣地，惲向作畫所用的筆法，也是鈍而無鋒，運筆緩慢；此舉與陶藝家製作「素坯」的過程，頗有相通之處。

第五幅冊頁所描繪的是仿倪瓚風格的山水，其附帶的題記寫道：「帶筆帶墨，無筆無墨，又有筆有墨，此非狐禪語也，是遁謂之神氣。凡倪迂（即倪瓚）設色畫法，多不出奇。吾間以奇意出之……」標準的「仿倪瓚」作品平淡且公式化，惲向此作的形象與之相去甚遠，的確頗不尋常。他在畫中改用輕柔的筆法，並且將造形稍微幾何化，使畫面呈現出巧妙動人的面貌。這就是蘊藏在筆墨之中的造形活力，而且想必也就是後來畫評家所謂的「氣韻」之意。對此，惲向本人也在此冊的另一則題記當中寫道：「畫家六法以氣韻為貴。然氣韻生乎法，非以法求氣韻也；猶之文字之妙生乎法，非法求妙也。大家氣韻生乎自然，作家則求之，其他并不知求矣。」

按照我們的討論，在此介紹此一山水新趨勢的另一位代表人物方以智——出身安徽——可能相當合適才對。但是，從其他的背景，亦即方以智與晚明歷史之間的關連來看，他比較適合歸類在那些也有顯赫士大夫背景的畫家之流。以下，我們就來討論這一類畫家。

第三節　明代之衰落：南北兩京的士大夫畫家

到目前為止，我們一直在探討中國作家筆下所稱頌的「高隱」一類的人物。所謂「高隱」，即是那些設法遠離明代覆亡所帶來的混亂和險象的人。當我們在引用或呼應這類的稱謂時，我們應當牢牢記住，同樣的處世態度看在別人眼裡，卻很可能被貶斥為逃避儒生應盡的責任，亦即犧牲小我，為國盡忠。中國人的傳記載述，通常都是採取歌功頌德的形式，描寫對主人翁最有利的一面；無論他選擇做什麼，或是決定不採取任何舉動，立傳者一律稱頌之。如果我們只取其表面的價值，那麼，我們勢必會想，全中國幾乎都是心胸高尚的人，而他們永遠懷抱著最高的志向。在此，我們把重點轉向與當時代課題和事件較有直接關連的藝術家們，我們會發現，立傳者對於那些採取與「高隱」相反姿態的藝術家，同樣也是給予極高的讚揚。由於這些人物必須放在一個比較完整的歷史背景當中，才能加以權衡，因此，以下我們將稍事勾勒這些藝術家所參與的時代事件。

在前一章裡，我們簡短描述了明代末了的幾十年間，如何因為政治鬥爭和社會的瓦解，而致命地削弱了明朝王室的統治。明代最後一位皇帝在位的年號是為崇禎（1628–44），他並未比他的先人更能夠有效地控制貪污腐敗的現象，並阻止中央行政體系的惡化。一如往昔，隨著饑荒和朝廷統治失敗之後，民變四起。其中勢力最強的是李自成（1605?–45），他是出身陝西省西北的盜匪魁首，集結了一支快速壯大的武裝群眾，橫掃北中國大部分地區。到了1640年代初，李自成自己稱帝。1644年他攻陷北京：當時的北京其實已經形同失守，因此他得來全不費工夫；崇禎皇帝自縊身亡。

然而，李自成並未因此而為中國建立起下一個長治久安的皇朝。從十七世紀初起，滿洲人在其偉大的領袖努爾哈赤（1559–1626）的領導下，形成了一支令人望之生畏的軍事力

量。在十二世紀到十三世紀期間，中國北方曾經由女真人所統治，是為金朝；滿洲人即是女真人的後代，屬通古斯民族。努爾哈赤是滿洲國的開國君主，其子皇太極（1592–1643）則是王朝的鞏固者。滿洲人的故鄉是在北滿洲的森林地區；到了1625年時，他們已經南遷，佔據了遼東半島，並且定都盛京（今之瀋陽）。努爾哈赤就像三百年前的忽必烈一樣，他認識到漢化的好處，於是與漢人軍師合力以中國的官制為藍本，建立了一套自己的制度，其中結合了滿洲人自己治軍及治民的體制，將軍、民分別規劃在「八旗」之下。皇太極看到了明朝的萎弱，立志成為中國的皇帝。他曾經多次攻破長城，侵入中國，但卻功敗垂成，直到一次始料未及的入關之邀，才啟開了其入主中國之路。

正當李自成攻陷北京之時，中國主要的大軍乃是駐守在山海關，亦即長城入海口，此乃抵禦滿洲人入侵的戰略險要。而京城受圍逼的消息傳來之後，中國大軍的統帥吳三桂（1612–78）便開始引兵回援。但是，在聽到北京已經陷落之後，吳三桂便又抽兵退返山海關，並與滿洲人簽下協定，請其援兵合剿李自成。中國軍隊和滿洲軍隊於是果真聯手打敗李自成，並且收復了北京。但是，滿洲人馬一旦達到兵入長城的目的之後，便再也不願撤兵；他們引進更多的兵力來支援北京的駐地，並且驅兵征討中國其他各地區。明朝皇室的一些親王受到擁明勢力的扶持，持續頑強抵抗。其中之一的福王在南京被擁為新帝。但是，其在南京統治的時間極短，隨著滿洲軍隊於次年1645年攻入該城，便告結束。在接下來的幾年裡，中國最後幾個自己稱帝的殘餘勢力，均被掃蕩殆盡。滿洲人控制了整個中國。他們所建立的新朝代是為清朝，總共維持了兩百五、六十年之久，一直到1912年結束。

我們在前面幾章所討論的畫家，除了張宏是唯一一個明顯的例外之外，大多卒於明代覆亡之前。本章及接下來幾章所將探討的大多數畫家，如果不是活到清初階段，並且和項聖謨一樣，也深深受到改朝換代，及其所引起的國破家亡等亂象影響的話，要不就是在力保明朝的出發點之下，進行徒勞無功的抗拒，或者是以自戕了斷。換句話說，我們再次遭遇到了一段類似南宋過渡到元初的歷史階段（比較《隔江山色》〔再版〕，頁17–21），而棲身其中的人士（至少史書上如此記載），一方面包括了慷慨激昂的烈士和悲痛怨懟的遺民，另一方面則是見風轉舵及通敵賣國的人士。當然，在現實的世界裡，道德上的抉擇很少會是這麼簡單的。

方以智　和本章到目前為止所討論過的畫家相比較，方以智乃是一位聲名遠在他們之上的晚明大人物；其在歷史上的地位頗不能與他作畫的能力相提並論。事實上，在最近出版的一本以方以智為題的著作當中，作者便以繪畫在方以智多才多藝的成就之中，多少顯得有些邊緣，而不怎麼在乎他在這方面的成就。[29]作為一個畫家，他只值得加以簡短的討論，這對於關心方以智完整的人格而言，將顯得相當不足。

方以智生於安徽南部桐城的一個世家，係一顯赫高官之子。年輕時，他滿懷抱負，並已發展出廣泛的興趣：舉凡音樂、軍事、天象、書法、詩詞皆是。他也是「復社」的成員之

一；該社係一文學暨政治的團體，就某些方面而言，乃是東林黨的繼承者。他還另外成立一個規模較小的「澤社」，不僅宗旨更加嚴肅，且更具社會性：除了思想上的探討之外，社中的成員還會一起飲酒、吟唱、以及賦詩。在1630年代時，桐城許多世家也遭遇到和董其昌類似的家產受民變蹂躪的命運，方以智於是遷居南京，並於1640年時，在南京考中進士；他被派往北京，在翰林院中任職。李自成於1644年攻陷北京時，方以智逃返南京，有意入仕南京新朝。

　　但是，新朝和皇帝都挾持在一位投機大臣阮大鋮（1587–1646）的黨羽手裡。對此，方以智和其他復社的成員已於1639年，公開反對並聲討阮大鋮。對於那些主張以及想要力行廉政的人而言，南京朝廷的派系鬥爭已經和當初北京一樣，使人覺得空虛無力。方以智喬裝成藥販子，再向南逃；1645年時，福州另有一波擁明稱帝的運動，方以智設法逃仕。不過，很可能他終究還是在另外一位死守廣東，但卻命運短暫且多舛的「皇帝」治下，擔任了很短時間的內閣大臣。1647年，方以智在廣西省桂林附近的山中歸隱。但他同樣還是受到清兵的威脅，而於1650年薙髮為僧。（此乃一權宜之計，使自己能夠解脫，既不必獻身於外來的征服者，也不用和許多明代的遺民一樣，矢志效忠亡朝。）在他最後的二十年裡，係以行腳僧的身分，為專研佛理而行走四方，也曾經重遊故里，並住錫多處寺廟之中。他很可能是在1671年時，因為受到官司牽連，而自裁身亡；詳細情況並不清楚。

　　如果有人問，這些遭遇究竟和他的繪畫作品有何關連？我們不得不回答：關係不大。他對於歐洲傳來的天文學及科學知識，深感興趣，並且透過耶穌會傳教士的著作，而有所了解——方以智在這方面的發展，也是近日學術研究的焦點所在[30]——不過，在他少數傳世的畫作當中，並無西方影響的痕跡。兩件已知的紀年例作，分別完成於1642年和1652年。除了一件單畫枯樹的作品之外，方以智的作品都是山水，有些還加畫人物，有些則很明確地具有生硬的業餘色彩。方以智自己有感於技巧太過，則可能落入職業畫家的窠臼，但技巧不足，卻又是業餘畫家的難題。他寫道：「世之目匠筆者，以其為法所礙；其目文筆者，則又為無礙所礙。此中關捩子，原須一一透過，然後青山白雲，得大自在。」[31]

　　然而，在他幾幅最精良的作品當中，方以智則表現得像是一位具有能耐，而且能夠創新的二流畫家。再者，當我們在了解安徽派早期的繪畫時，也不能不考慮到他的貢獻。一幅無紀年的掛軸（圖5.12）便是其中一個例子。就像惲向的冊頁（圖5.13），方以智此作係以不斷變化的線條描繪，但並不是運用舊有的時粗時細的筆法，經常改變運筆的方向，而是讓墨色變得輕淡，或是在運筆的時候，讓墨色變得較為枯渴。布局分為三段，係以簡單重疊的方式安排，同時，愈往上體積量感愈弱：近景土丘的形狀渾圓，係以標準的手法，使其由底部逐級向後爬升，形成向上傾斜的丘頂；其次則是位於右邊的傾斜坡岸，旁邊係由圓錐狀及頂部平坦的岩石並排而立，這些都是黃公望建構山坡公式中的固有要素；再往上則是懸垂突出的

5.16 方以智 山水 冊頁 紙本水墨 19.5×39 公分 台北後真賞齋舊藏

峭壁，描繪得相當平板，並且帶有凸出的稜角。在這些熟見的物形之間，則是一間屋舍和一個見不到面部表情的人物，而此人走出屋舍，正向下注視溪流；松樹和竹叢在此則隱約帶有象徵的意涵，使得整個畫面顯得相當完整。

　　方以智將此作獻給某位「未發」先生，按表面的字義解，也就是「還沒有出發」的意思，方以智因而靈機一動，做了一副一語雙關的題識：「未發居士屬拈樹石，草草成此，聊以發未發之笑。」他以自己的僧號署名「無可」，由此可知，此一畫作係作於他出家期間，亦即1650年之後。

　　前面討論過鄒之麟為一部八幅山水冊創作了四幀冊頁（圖5.10、5.11），其餘的四幅則是由方以智所執筆完成，方以智並且在題識中指出，此冊係為某位不知名的「芳洲」先生所作。[32] 方以智冊頁（圖5.16）中的線條風格，並沒有像鄒之麟那麼嚴格苛刻，他還大量利用墨色的皴擦，營造出一種和炭棒素描沒有兩樣的效果——而且，因為中國的墨係由煙灰所製成，材料在基本上其實相同，只不過使用的方式有所不同罷了。這一類的墨色皴擦，也就是中國人所說的「焦墨」；對於方以智同代的畫家而言，這種用墨的變化還是一種相當新鮮的技法；到了十七世紀後半葉，安徽畫家便發揚此一畫法，以之作為傳統利用暈染和皴法來處理物象外表的另外一種選擇。事實上，方以智的畫作已經很清楚地預告了安徽畫派後來的發展：一方面，他對於線條和幾何化的風格已經有所探索，隨後並且在弘仁及其他畫家筆下臻於成熟；再者，他對於墨色皴擦畫風的開拓，則在稍後成為程邃和戴本孝二人拿手的作畫方式。

黃道周、倪元璐與楊文驄 這三位晚明畫家一向都被中國作家拿來相提並論。這樣的歸類方式既不是按照地理區域,也不是嚴格地按照畫風的屬性,而是中國人特有的一種歸類方法,係按照畫家在歷史上所扮演的角色來加以區分:這三位畫家都是朝廷大臣,都曾在內閣任職,他們三人也同樣都是以明代遺民的身分,隨著明代的覆亡而壯烈殉節。

在這一類的例子當中,畫家的生平往往可能比他們存世的畫作,來得更加多采多姿,而且更能震撼人心。於是,這其中便產生了如何持平地來看待他們的繪畫:他們的生平資料和畫作有何關連?關連多深?中國人在評估這些人的繪畫成就時,肯定會因為景仰他們具有儒家的操守,而受到影響;換成我們(按:指西方人)來探討這些畫家時,是否也有同樣的問題──也犯同樣的毛病,比方說,因為溫思頓・邱吉爾(Winston Churchill)在歷史上的地位,就將他的繪畫創作放在二十世紀中期的歐洲畫史當中,大書特書?只有在看過──哪怕只是稍微一瞥──這三位畫家及其作品之後,我們才能試著回答上述這些疑問。

黃道周是三位畫家中最年長的一位。他生於1585年,福建人,家世寒微。不過,他努力勤讀,通過科舉考試,並進入朝廷任官。[33]他是東林黨中活躍的成員,力主朝廷改革;結果卻使得他一生宦海浮沈,好的時候,則皇帝寵信,壞的時候,則遭到冷落。1644年,李自成攻陷北京,而福王在南京短暫即位稱帝時,黃道周接受南京新朝所任命的禮部尚書一職;南京陷落之後,他又在另一個朝祚更短的福州唐王治下,擔任吏部尚書及殿閣大學士。在領導反清復明的軍隊守禦浙江及安徽南部失敗之後,他終於被滿清所俘。他在獄中拒絕棄明投清,於是試著絕食求死,但並未如願,一直活到1646年被滿清處死。在行刑當天的清晨,據說他起得甚早,寫了一卷很長的書法,並且完成了兩幅他先前答應友人的松樹,最後才從容就義。

黃道周係一優秀的書法家暨畫家。他的繪畫大多具有書法的特質──此處所指乃是嚴格的書法,而不是一般所謂的書法性筆觸而已──係以連續、不斷轉折變化的毛筆線條描繪,很接近書法的書寫方式。除了有時必須草草勾勒物表及岩塊的大略之外,否則他很少不使用這種線條。他最喜愛的主題乃是松石圖,不但適合他這種用筆方式,同時也帶有傳統象徵堅忍不拔及表裡如一的意義。也因此,他的畫作連同他在畫上以堅實流暢的筆法所寫的題記等等,看在中國欣賞者的眼裡,在在都代表了一種理想的總合:既有象徵意涵,又有表現力,同時也不失其生動的繪畫價值。

一幅紀年1634的絹本松樹圖(圖5.17),乃是傳世少數的真蹟之一。除了題上年款以及為某某張昆之先生而作的敬詞之外,黃道周並且在一行詞意神祕的題識中,寫道:「便化石頭也不頑。」其構圖反映了在晚明山水畫中,所可以見到的纖細且極端垂直狹長的趣味──如宋旭1589年的雪景山水圖(圖3.5),或是黃道周稍早於1632年所作的一幅山水。[34]此處立軸的高度幾乎達到寬度的四倍,卷中兩棵松樹的作用,有如僵硬的脊椎軸柱,周圍則有樹枝盤繞。左邊則

有一塊也同樣呈垂直狀，而且與松樹平行的狹長石塊，但只露出邊緣。此一石塊的半抽象造形模式，連同鱗片狀的樹皮，以及一簇簇的松針，都是用來打破畫面刻板的設計。

　　黃道周描繪同一題材的較為知名之作，乃是阿部氏舊藏的一部手卷（圖5.18）。此作並未署年，不過，有可能是他晚年所作。黃道周在此作之中運筆自如，造形的變化似乎並不完全是事先擬就的。黃道周無疑畫過很多同類的作品，一方面作為他做官餘暇時的調劑，同時也為了滿足友人及官場同僚索求之需——業餘文人所作的繪畫和書法，往往具有一種酬應往來的功能。所不同的是，有的畫得仔細，有些則像我們眼前所見的手卷，乃是順手拈來，逸筆草草。這其中的差別，可能有一大部分固然是取決於酬應的性質及重要與否，同時，畫家在創作時，其心情「磊落自在」的程度如何，也是因素之一。當然，中國作家強調的乃是後者，他們總是比較偏向理想化的解釋方式。

　　阿部氏舊藏的手卷描寫的是一系列或多叢的松樹，其中並且帶有特殊的歷史或文學聯想：卷中前半段所寫的乃是北京報國寺和天壇的松樹（圖5.18〈1〉）；後半段則是太湖包山島（圖5.18〈2〉）和安徽南部黃山的松樹（圖5.18〈3〉）。包山松的堅挺正直，連同松旁的岩石，以及黃山松糾結多姿、且攀附在突出岩礁之間的種種樣態，想必都是黃道周的自然範本，而且是他想要在畫中傳達的松樹形象，其中頗具有一種引喻暗示的作用。其中有些用筆相當隨意，而且並沒有交代造形結構的能力——如果是換成另外一類畫家使用同樣的筆法的話，勢必會引發畫作

5.17　黃道周　畫松　1634 年
軸　絹本水墨　173×47 公分
香港藝術館至樂樓藏品

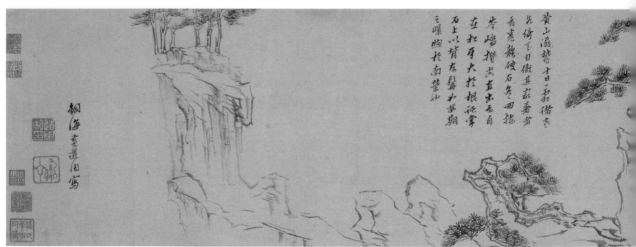

5.18 黃道周 松石圖 卷 絹本水墨 縱 27 公分 大阪市立美術館（阿部氏舊藏） 〈3〉

真偽的疑義。對於這樣的意見，中國畫評家可能會說，對於黃道周這樣的畫家，必須以不同
的標準加以判斷；即便必須如此，這樣的說法反而引發了我們上面所提出的另一個懸而未解
的酬應問題。

　　倪元璐係黃道周的至交，小於黃道周九歲，1594年生，浙江省上虞人。他和黃道周同年
考中進士，時1622年。他從官的經歷和黃道周相當：太監魏忠賢於1620年代當權擅政時，他
也挺身反對；他支持東林黨；也在宦海中浮沈；末了也同樣邅升至最高的官位──1643年，
倪元璐成為戶部尚書。次年四月，李自成攻陷北京時，他正任職北京，為免受執入獄，他自
縊身亡。[35]

　　倪元璐也跟黃道周類似，擅畫樹石以及水墨花卉，對於難度較高的山水畫領域，他只是
偶一為之而已。[36]他的畫作也具有跟黃道周相同的書法感。他同樣也是晚明知名的書家，並且
也是創作量甚豐的詩人；彷彿他單憑一股滔滔不絕的創造力，而可以隨時注入這三種藝術之

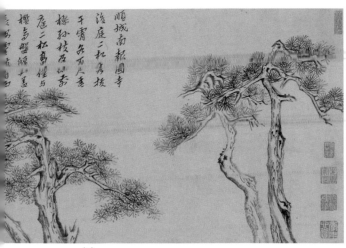

〈1〉

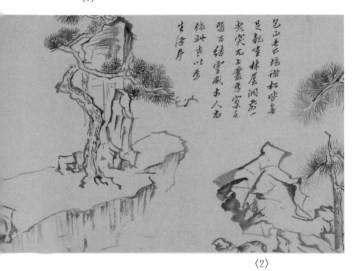

〈2〉

一，從而創作出永遠冷靜優雅的形式。在一幅未署年的松石圖（圖5.19）當中，倪元璐便同時展露了這三種能力。畫上的四行詩寫道：

> 松豈無骨，石亦爲姿，
> 惟此二者，是謂相知。

畫中的筆法，由寬肥、溼潤而至乾渴、潦草，不斷變化；有時墨色沈重，有時則又淺淡至極，幾乎無法引導觀者的眼睛繼續往下觀賞。他把岩石和松樹轉化為共相物質，係由墨在紙本上運行所構成。觀者享受了畫中筆墨運行的動力感，不但覺得有如一種自由而稍帶奇特怪異的畫面安排，同時，（如果你是十足的中國人的話），也會覺得好像是一種高妙品味的具體表現；在面對畫中的造形時，觀者僅能微乎其微地感覺到這些乃真實世界裡的真實物象。

楊文驄生於1597年，西南省分的貴州人。不過，他一生大多流寓江南地區。1618年起，他在松江任官，因而結交董其昌，從其習畫，並受其影響。稍後，他成為南京府尹，然於1644年，因涉嫌貪瀆而遭革職。翌年，他回到福王治下，擔任兵部左侍郎。在當時錯綜複雜的政治黨爭之中，楊文驄的地位處境並不像黃道周或倪元璐那麼清楚而確定：一方面，他是復社的支持者，而且與社中幾位成員都是至交；另一方面，他在南京擔任高官，則是因為有姻親馬士英的推薦，但馬士英與其至交阮大鋮則是復社的首敵。阮大鋮不但是邪佞閹黨的黨羽，同時，在後代史家看來，腐蝕福王政權，造成其分崩離析、治理不當者，阮大鋮必須負最大的責任。因為阮大鋮的關係，福王政權很快就瓦解，而且，致命地削弱了福王的軍事力量。楊文驄受命督軍長江；1645年春，滿清渡江擊潰明室軍隊，攫取南京時，楊文驄逃向南方，加入了唐王在福州的陣容，繼續領軍抗清，作困獸之鬥。最後於1646年秋，他在福建被俘，並被處死。

稍後在十七世紀末一部戲曲《桃花扇》當中，楊文驄被塑造成其中一位主角；[37] 作者孔尚任很感人地表達了楊文驄在明末事件中，所扮演的道德模糊的角色。在劇中，桃花扇即是由楊文驄所繪，他將巾幗英雄的鮮血，化成了扇上桃花的花瓣。不過，在現實當中，楊文驄

的繪畫似乎侷限在山水、竹、蘭等題材；對於比較傾向於純粹品味的業餘文人畫家而言，這些才是他們所喜愛的畫題。身為畫中九友之一，他接受董其昌及其文圈所提出來的美學處方：他不太嘗試為景致營造一種氣氛感，或是使其呈現出一種真實感，他作畫也不設色，否則就悖離了「南宗」嚴格的批評。方以智讚美他是同輩畫家中，三位「墨妙」者之一，並且是「非復倣雲間、毗陵」風格者。[38] 他的畫作的確和董其昌很像，都專注於紙本水墨語彙的優雅細膩，而較不在乎圖畫的生動與否。然而，和董其昌許多作品相比，楊文驄比較沒有那麼嚴格地公式化；下筆較輕，布局一般也比較隨意鬆散，其中他最好的作品達到了一種自然的境界，但與自然主義的畫風相去甚遠。至於如何做到，楊文驄曾與李日華在言談時提到。根據李日華的記載：

> 繪事以筆、墨、手三者追心眼所見。文人之心靈通微妙，著眼於江山佳處，具無限勝趣，斷非凡手可追。故余友楊龍友（即楊文驄）遇臨眺有得，輒自出手圖之……
>
> 龍友曰：「吾輩不愁心眼無奇，憾手未習耳。」余曰：「不必習，但日讀異書，日行荒江斷岸，或婆娑樹下而稍縱以酒，則手有不謀於心眼，而躍然自奮者矣。」龍友曰然，請書於冊。[39]

　　我們應當注意，這裡所指繪畫有賴於自然體驗的說法，並不必然意味著前者是後者的複製，而是自然（有時稍微借用酒力）可以啟發畫家作畫時的性情強度（亦即興奮的程度），使畫作能夠微妙地躍然自奮。此一創作關係的陳述，正是中國人用來折衷藝術與自然的法門之一：使反自然主義的繪畫理論，得以和不斷熱愛自然界真山真水的情感，達到一種協調。由此觀之，楊文驄畫中與眾不同的敏銳筆法與細膩的墨色層次，都可以了解為是「筆、墨、手」三者已「追心眼所見」的結果。也許因為他受董其昌訓練的關係，楊文驄的筆法比起黃道周或倪元璐，都要來得中規中矩；而且，當他放掉規矩時，其筆法的表現力，也都比黃、倪二人來得更加生動感人。

　　在小幅的作品當中，例如京都國立博物館所藏的一套八幀畫冊（圖5.20、5.21），無論是描繪岩石或樹木，線條的韻律不但相同，而且連貫到底，使其成為具有輕快運動感的漩渦造形。他在附帶的題記當中寫到，他和友人在赴考失意後，一同返鄉，此一畫冊即是為該友人而作。楊文驄特別提到，冊中「筆墨荒率，殊覺草草」，因為他是在旅店挑燈完成的。[40] 但是，這是傳統慣用的自抑謙詞；我們可以這麼說，「荒率」只是表面而已，楊文驄在此一畫冊中，乃是刻意謙虛地表現出自己種種高度的修養及才能。

　　在他較大幅的作品當中，最精良且值得一提的，乃是1642年的江景山水（圖5.22）。畫中，同樣的清淡筆觸係用來建構一種比較具有實體感的結構。此一結構，就像董其昌的混合

5.19
倪元璐
松石圖
軸 紙本水墨（？）
80.9×58.1 公分
藏處不明

式土石造形，都是得自於黃公望的作風，不過，楊文驄則避免使人產生公式化之感。在險峻
的峭壁腳下，有一人物獨坐在屋中，正在俯視江水。楊文驄的題詩提到從紅塵中引退，過著
太平隱居的生活；此軸完成後不久，楊文驄的平靜歲月便在驀然間結束。無論是在題材或是
形式上的表現，此畫在在都瀰漫著明末文人畫家心中的理想——或許可以如曇花一現般地實
現，但卻無法永恆。

業餘文人畫對價值的看法，第一部分　既有前面這三位畫家的作品在我們面前，我們可以回到
前面所提的問題：中國人是否因為這三人的道德操守，以及他們實現了儒家知行合一的理想，

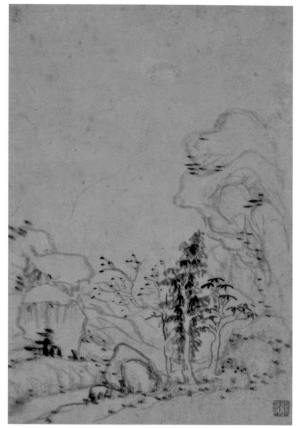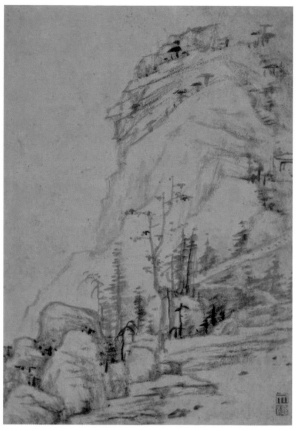

5.20 楊文驄 山水 冊頁 紙本水墨 23.3×16.1 公分
京都國立博物館

5.21 楊文驄 山水 冊頁（同圖 5.20）

而高估了他們的創作能力？正如所有的問題都牽涉到價值判斷，此一問題也得不到最後的解
答。但是，就算我們不在這裡探討（但會在後面討論）詮釋的問題，亦即在中國人的著作裡，
他們會如何評斷藝術家其人，以及衡量其作品，我們還是可以姑且提出：到目前為止，我們所
討論到的畫家，或是其中的佼佼者，都或多或少體現了一些價值，而且是與畫家個人的生平遭
遇無關的。換成了溫斯頓・邱吉爾，或是西方其他顯赫的業餘畫家，就沒有這種能耐。這其中
不只是西洋業餘創作者的能力較差的問題；比較核心的問題，乃是在於西方缺乏這一類的傳
統，不但無法支持或是為這些類藝術家個人的努力找到理論基礎，而且，也不像中國，還有一
種特別用來銜接這一類狀況的繪畫類型，因而使得「文人畫」能夠勃興並發展：中國人幾乎一
致認定書法乃是「文藝」的一環，並且勤加演練；由於反自然主義創作理論的成長，促使具象
再現的技法不再受到重視；與傳統緊密結合，促使鑑賞回饋到創作之中；文人的理想也產生全
面性的演變，文藝不但被視為是文人修身的手段，同時也是一種成果。

　　這樣的說法意味著，一旦我們接受這些畫家的作品，連帶也必須接受他們特殊的品味及
價值觀，而事實的確如此。不過，對於我們這些非儒家學者或是非中國人而言，同樣也可以
培養出這一類的品味；而且，這些價值是可以傳授的。黃道周畫中的圖案化特質，以及他和

倪元璐的書法流暢感，另外，楊文驄在筆法和造形方面的敏銳表現力，在在都提供了無聲的樂趣，也許可以跟歐洲最好的素描畫、克勞德・洛翰（Claude Lorraine）的風景速寫、或是奧地蘭・何束（Odilon Redon）頗帶細膩特質的作品互相比較。我們不應該試著想要將黃道周、倪元璐、或是楊文驄的作品，提升為創作上最高的成就，但同樣也不該將他們一律摒棄，認為這些作品在藝術史上毫無輕重地位。

傅山　另一位稍稍年輕一點的書法家兼畫家傅山（1607-84），同樣也是因為其在明末政壇上的立場及行為，具有強烈的道德操守，因此受人仰慕。他在滿清新朝治下，還生活了四十年之久，而且，由於他寥寥可數的紀年畫作，都是作於後來的幾十年間，因此，就年代的先後而言，他或許可以放在本畫史系列的下一冊來討論才是。但是，就他的畫風，以及他一生和藝術之間的關係而言，與他淵源最深的畫家，卻都是我們目前所一直在討論的這群人。

　　與上述所有畫家不同的是，他乃是來自北方的山西省人。[41] 他生於書香門第之家，十五歲時，通過縣試；但並未能通過鄉試。同時，北京朝廷的腐敗，

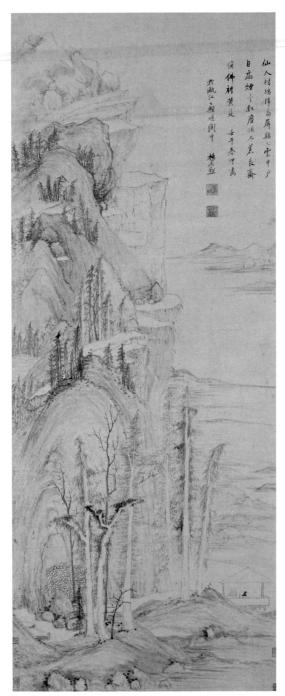

5.22 楊文驄 江景山水 1642 年
軸 紙本水墨 131.9×51.5 公分
北京故宮博物院（張蔥玉舊藏）

也阻礙了他的升遷，於是他退而求其次，求學於書院之中，因有義行而名望甚高。李自成取道山西進攻北京時，傅山先是擔任地方官的軍師，稍後，該地區陷入李自成部眾之手，他便逃入深山之中。

　　滿清入主中國之後，傅山誓死效忠明室的聲名更加遠播，為堅持抗清不屈的精神，他還一度受過長時間的嚴刑折磨。他的足跡遍及北方各省分，主要以醫術為業。1679年，滿清

為吸引卓越的漢儒出仕,在北京開設了一項特殊的詔舉制度——通過舉試者,則賦予纂修明史之職——傅山受地方官所迫,為赴京應試而長途跋涉。然而,到達京師之時,他以死拒不入城,辭不赴試。不過,他終究還是被授以榮譽官銜——此時滿清的政權已經安定鞏固,是以能夠容忍名聞天下的異己份子。在入宮觀見並接受官銜時,傅山再度堅辭不就,而於宮門前倒身不起,並拒絕挪步前行。他俯伏在地的姿勢,被朝中官員視為是一種象徵性的叩頭方式,因此准許他返回山西。他卒於山西,享年七十八歲。

傅山在藝術創作方面的能耐,與黃道周、倪元璐二人極為一致:詩、書(圖5.23,左半段)、畫松石、畫竹、畫山水等皆然。他在書法上的原創性,高過詩、畫,字體有時甚為古怪且畸殘扭曲。他曾經寫道:「寧拙勿巧,寧醜勿媚;寧支離勿輕滑,寧直率勿安排。」[42]同樣的意圖和態度,也可以依樣畫葫蘆搬到繪畫上來;實則,當時代的畫論家也以極為類似的修辭,表達了相同的意圖和態度;書、畫相互呼應的現象,在此一時期達到了最高點,不但擴及當時的畫論及畫評的態度,同時,也對畫風有所影響。為了進一步印證這種種呼應的關係,我們可以舉一幅傅山的未紀年山水(圖5.24)和黃道周的松石圖(圖5.18)為例,視其為書法掛軸,看看能夠得出什麼樣的看法,可以用以通貫書、畫這兩種素材:

——作品的構圖係以含蓄的垂直線為指導原則,使得實際的造形可以依此而向左或向右歧出,互有對稱,最後則形成一種平衡的效果。

——閱讀作品時,無論是由下往上,或是由上往下,都是一氣呵成;沿著垂直的中軸線,一種具有韻律的節奏感正在進行著,觀者對作品的體驗即受此左右。整個構

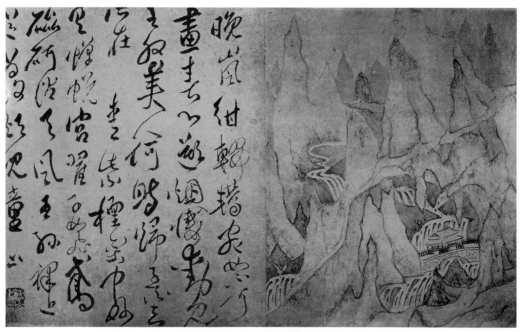

5.23 傅山 山水 冊頁並附書法 藏處不明 翻攝自《神州大觀》圖版十

圖也可以用此一方式加以理解，但是，如果單以此方式解讀作品的話，則嫌過分片面。

——作品當中的材料（以繪畫而言，則是用來描寫樹、石、屋舍、或是松石的局部等等定型化造形；以書法而言，即是字形）或多或少都展現了一種令人一目了然的形式語彙。由於是根據已知的典範加以變化，因而衍生出令人驚奇的表現力。畫面的韻律，係由這些材料的空間安排所營造；畫面的統一感，則是靠造形的形狀和樣式兩者，重複組合而成。

——墨色的濃淡漸層，以及毛筆線條轉動時的收放效果，在在都為純粹作為造形之用的形式，提供了一種淺淺的深度感，但僅及於紙絹的表層，並未穿透紙心或絹背。以這種方式所營造出來的空間韻律，具有一種節制感，同時，也很微妙地與垂直及橫向兩旁的動勢，形成對抗拉鋸的關係。[43]

想當然耳，我們也可以輕而易舉地提出另外一張特徵表，指出書、畫的不同之處；我們的用意自然不是為了重彈一些中國作家所提出的「書畫同源」的論調，這種說法不僅老套，而且混淆視聽——這兩種藝術的走向，大多南轅北轍——我們的目的只是在於指出，這兩種藝術有時也會匯合，以及其匯合的情況為何。

從畫作的角度來看，傅山的山水描繪了一道蜿蜒曲折的河谷，枝葉繁茂的樹叢之間，散布著一簇簇房屋聚落。「Ｚ」字形的布局運動，沿著山勢的表面進行，同時也延展到畫面的深處；在中段的部分，一塊懸垂的山岩與遠景的峭壁，混淆為一體，形成空間上的扭曲效果，使得想要以自然主義方式來解讀此一山水的觀者，有所困惑。和此一時期其他畫家的狹長作

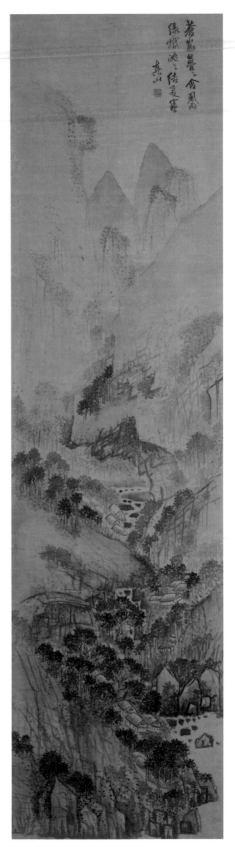

5.24 傅山 山水 軸 絹本水墨
170.3×42.5 公分 加州柏克萊景元齋
感謝美國加州柏克萊美術館和太平洋電影檔案館提供

品一樣，造形的活力與緊縮的條幅之間，形成了一種緊張的狀態，並且為畫作賦予了極大的的張力。

　　傅山偏好幻景山水，這一點和我們下一章所將討論的吳彬很像（而且可能有一部分是學自吳彬）。此一品味在傅山的一些冊頁當中，展現得最為露骨，譬如我們此處所刊印的火焰狀的尖山、窟穴、陡瀑等奇景（圖5.23）。傅山其他的小幀山水，有時則記錄了他遊歷的回憶，而我們此處所見的看似虛幻的圖畫，可能也是源於傅山自己某些誇張的混合印象。然而，對於技法是否能夠為畫中形像賦予任何真實感，傅山毫不以為意，這使得他的圖畫始終維持在奇異幻想的層面。儘管如此，此一畫作很明確地是屬於另外一種風格秩序，其所描寫的極為平淡的水景意象，乃是源於江南一帶畫家及其所屬的南宗畫派。晚明繪畫的結構，無論在課題、流派關係、以及風格指涉和決定因素方面，都具有多度面向，而我們在嘗試了解時，也都是以這些面向為範疇。至於偏愛北方山水畫家，喜愛北方宏偉的景致，以及在題材上，喜好以敬畏感、外在美、或其他特質取勝的繪畫作品，則是屬於另外一度面向，使晚明繪畫的結構更形豐富。

第四節　北方畫家與福建畫家：北宋風格的復興

　　儘管從董其昌本人開始（參閱頁28），幾乎所有探討董其昌南北分宗理論的作家，都強調與地域無關的特質，但是，南北二宗的分野，並非全然與地理上的南、北無關。事實上，被歸為南宗的畫家，全數都是南方人。被歸入北宗的畫家之中，有些都是屬於北方人——李思訓和李昭道、李唐、趙伯駒等人——即使其他畫家並非出身北方，主要也是因為南宋時期，朝廷遷都，宮廷畫院也隨之南遷，造成「北宗」畫風向南方移植；也因為董其昌跟詹景鳳一樣，迴避北宋（或宋初）巨嶂山水大家，不將他們列入北宗一脈，否則他們全都出身北方（詹景鳳的作法則是提出李成、許道寧二人作為代表；參閱頁27）。其實，董其昌理論的主要弱點，乃是在於他未能給予北宋大家應有的定位；無論是「北宗」或是「南宗」，都無法穩當地安置這些畫家。在他著作中的一個段落裡（參閱頁29），董其昌將李成和范寬列入文人畫之林，但是，到了別的段落時，他卻又未能恪守此一難以令人信服的說法。他在自己的畫作裡，也沒有試過這些人的風格，除了幾幅罕見的例外之作——在他寥寥可數的幾件「倣李成」畫作當中，則幾乎與巨嶂式的山水毫無關連可言。

　　事實上，北宋的山水風格大抵為明代畫家所漠視，一直到明末最後幾十年間，才有所改變；即使原來有少數幾位嘗試巨嶂山水風格者，例如幾位浙派的畫家、或周臣、唐寅等，也是比較傾向於以李唐及其追隨者為師法的典範。從相對的角度來看，元明兩代的數百年間，人們對於過去的傳統不但熱情擁抱，同時還進行著再發現的工作，但是，這一期間的畫評著作以及畫家在師古摹倣時，對於十、十一世紀連續幾個世代的偉大畫家，所開創出來的中

國山水畫巔峰時代、以及其諸多震撼人心之作，竟然會以冷漠視之——此種現象乃是中國繪畫史的異象之一。我們可以舉出受漠視的原因——當時的重心集中在南方活力充沛的繪畫運動，於是造成了對於南方傳統的偏好；北宋畫風的技法困難度高，以及不適合於業餘畫家據為己用——但無法說完全。

如今到了明末時期，大約是從1610年代以降，有一批山水畫家，其中包括業餘畫家和職業畫家，出身於北方的省分及福建——這兩個地區都離長江下游的畫壇重鎮甚遠——重新發現了北宋風格的偉人之處，並且嘗試重新加以捕捉，使其入畫。同樣地，我們只能指出一些相關的環境條件，說明為何此一風格得以發展。這批畫家活躍於南京，另外則有很少數是在北京，而當時想要求見並觀摩北宋畫收藏者，也盡在這兩處。[44]再者，誠如我在別處以比較詳盡的篇幅指出，[45]無論在南京或北京皆然，這些畫家有機會可以見到耶穌會傳教士所攜入的歐洲銅版畫，很可能因此刺激了他們恢復具象再現技法的興趣；同時，對於北歐風景畫及中國北宋山水畫兩大傳統中，所共同關注的一些繪畫課題，可能也燃起了這些畫家加以復興的興致：這兩種繪畫傳統均專注於巨大且活力充沛的造形及空間間隔的營造、造形表面的皴法肌理、以及用來賦予岩塊體積感的強烈明暗技法等等。此一新風格的最精良之作，以及最能夠成功恢復北宋畫作原貌的特質者，均出於職業畫家之手，特別是吳彬。然而，就另一方面而言，此派繪畫運動的美學基礎，則是由業餘的文人士大夫畫家所明確鋪陳出來的。以下，我們就來討論這幾位畫家。

米萬鍾、王鐸與戴明說 修正畫風的走向，以師法舊傳統和創造新傳統馬首是瞻，同時訴諸明確的文字表達者，可以見於戴明說在一幅未紀年山水中所題的一則記述（圖5.25）：「北宋人筆意世人不傳久矣。因偶拾以當松江。」這一派的畫家和作家在與松江派（亦即以董其昌為首的繪畫運動）抗衡時，完全未以「北宗」的擁護者自居，而是全盤否定董其昌所提出的南北宗的分野，以及他所訂下的嚴苛的美學門檻。從我們在第一章所勾勒的「宋元對立」議題來看，此一記述乃是擁宋觀點的再聲明。而另外在王鐸的兩則文字中，我們也可以明顯看出，這種再聲明同時也是（中國人自己現身說法的）一種反元的觀點。

其中一則見於王鐸寫給戴明說的書信：「畫寂寂無餘情，如倪雲林（即倪瓚）一流，雖略有淡致，不免枯乾，尪羸病夫奄奄氣息，即謂之輕秀，薄弱甚矣，大家弗然。」[46]

另外一則則是王鐸為一幅傳為關全所作，但實為佚名之作的北宋山水，所寫的題跋（圖5.26）：「此關全真筆也……又細又老。磅礡之氣，行于筆墨外。大家體度固如此。彼倪瓚一流，競為薄淺習氣。至於二樹一石一沙灘，便稱曰：『山水！山水！』荊（浩）、關（全）、李（成）、范（寬），大開門壁。」

董其昌曾經指出，在元代畫家當中，倣關全畫作者，惟倪瓚得其意，王鐸此處的記述可以理解為是直接否定了董氏的論點。[47]所有的人都同意，荊浩、關全這兩位十世紀大家在繪畫

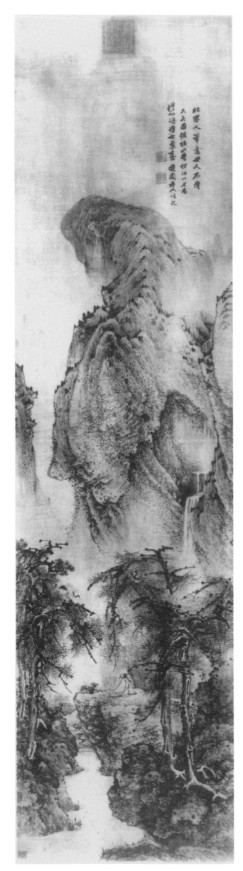

5.25 戴明説 山水 藏處不明

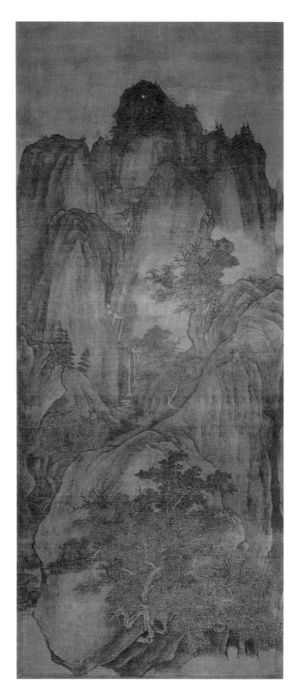

5.26
佚名（舊傳為關仝所作）
秋山晚翠 12世紀初（？）
軸 絹本設色
140.5×57.3公分
台北故宮博物院

上的創新之舉，對於早期山水畫的發展，多少具有決定性的意義，但是，由於沒有人能夠確切地知道，到底他們的創新之處何在，因而使得這兩位畫家在藝術史上的定位，仍然懸而未決。董其昌將他們列在他的南宗名單之中（參閱頁28）；但是，他的對手，一如王鐸在題跋中所指出，則寧願視他們二人為北宋山水的先祖。此一論辯最終還是沒有解決，因為當時並無荊、關二氏的畫作真蹟、或是可靠的摹本、倣作可供參閱。

從實際創作的角度來看，此一議題則顯得比較明確：一邊的繪畫類型乃是意圖運用顯著的筆法和造形結構（亦即「南宗」的手法），以求為平淡、老套的山水素材注入趣味，另外一邊則是依賴慽人、華美、或是深具想像力的景致，以營造效果。而毫無疑問地，王鐸乃是挺身站在後者這一邊：「以境界奇創，然後生以氣暈乃為勝，可奪造化。」[48]「奪造化」正是早期畫評家用以歌頌北宋大家壯舉之詞；除此之外，沒有任何評家曾經用過這樣的辭彙來稱讚倪瓚或是黃公望。

在我們繼續往下討論之前，我們應當注意到，這些出身北方的作家和畫家，雖與松江派一別苗頭，但是他們似乎並不像以前松江派在對付蘇州的吳派一樣，往往採取了尖酸刻薄的方式，來進行論戰和對峙。米萬鍾和董其昌至少還誠懇懇相交，而董其昌也不止一次為米萬鍾的畫作題跋。但是儘管如此，他們在畫風的傾向上，還是有著明確不移的差異，不僅在著作中針鋒相對，同時也毫無疑問地反映到了繪畫作品當中。

這並不是說，我們眼前這三位北方業餘畫家的傳世山水，有多麼逼似宋代的作品；如果我們還記得，宋畫的技法對於業餘畫家的能耐而言，一般是相當陌生的，也因此，我們應當有心理準備，不能期待過高。不過，還是可以看得出來，摹倣宋畫風格的意圖，乃是隱藏在這幾位畫家典型的畫作底下的。米萬鍾是這三位畫家中最年長的一位，他有些作品似乎表現出，他有意想要創造北宋宏偉山形的視覺震撼，但卻使用了不恰當的技巧手段。在其他一些作品當中，則透露出了他受吳彬影響的痕跡——他在南京朝廷中結識吳彬，但後者卻是一位令他望塵莫及的職業畫家。[49]根據姜紹書的記載，米萬鍾「蓋與中翰吳彬朝夕探討，故體裁相彷彿焉」。

米萬鍾於1617年所繪的一部手卷（圖5.27），描寫了勺園的景致，亦即米氏在北京的庭園。實際上，此卷乃是亦步亦趨地以吳彬在兩年前所作的一部勺園圖為藍本。[50]米萬鍾約出生於1570年，北京人。1595年，考中進士；在歷任各省官職之後，他在北京朝廷奉職過幾年。他的書名甚高，使他得以與董其昌齊名並駕，時有「南董北米」之譽。

勺園成了高官文士的聚集之所。其中有些人可以在米萬鍾的畫裡得見，有的正在近景的樹下奕棋，有的則在亭臺中或立或坐，也有的正在賞蓮，或是踩著地上的踏腳石，款步穿越蓮池而來。就跟他所根據的吳彬畫卷沒有兩樣，這是一部主題嚴肅且訊息豐富的作品，對於細節的描繪一絲不苟，顯得相當傳統。高俯瞰的視野以及歪斜的視角，在在都對觀者有利，其除了形成一個強而有力的幾何畫面之外，也促使畫中景物的能見度變到最大。

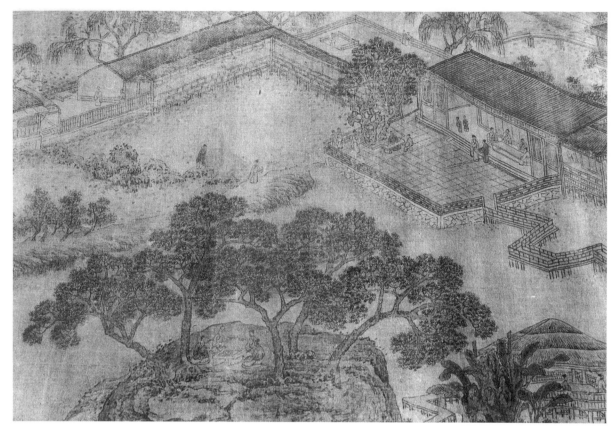

5.27 米萬鍾 勺園 1617 年 卷（局部）北京大學圖書館

　　米萬鍾傳世最令人印象深刻且最為成功的作品（圖5.28），乃是一幅描繪陽朔山水的巨畫
（超過十一呎高）。畫中署年1625年夏日。陽朔位於廣西省南部邊境，米萬鍾可能是在擔任
江西按察使時，趁便遊訪。1625年時，太監魏忠賢已經開始整肅與東林黨同夥的朝臣。當
時，米萬鍾正在赴江西的路上，道經南京，正值該地準備為魏忠賢籌建生祠，米氏受邀作文
歌頌魏忠賢，以便供於祠中；據載，米萬鍾斥之曰：「豈有三十老『共姜』，垂老獻媚者
乎？」於是，他立即被奪去官職，直到1628年，才又復官。魏忠賢伏誅之後，米萬鍾補為太
僕寺少卿之榮職。[51]數年之後，他仍然健在；卒年不詳。

　　不管陽朔山水一軸究竟作於米萬鍾1625年丟官之前或之後，畫中並未傳達任何紛擾之
情，而是一幅雄偉平和的作品。與我們之前所一直在討論的筆意潦草的定型化山水相比，這
是一幅鼓勵觀者「可入可游」的畫作。觀者在一路向上攀升時，首先會遭遇到一排聳立在斜
岸邊的松樹；中景地帶則有成叢成簇的樹木和岩石，阻擋了觀者部分的視野，使我們無法窺
得樹石後面的拓墾地，而只能見到其中的屋舍；一人物正由右方過橋，迎著此景向前來；江
水則在槽溝間蜿蜒流行，將我們的視野引向山腳下。主山的位置，全作的宏偉寬闊感，以及
生動的細節描繪等等，在在都與宋初的山水有所淵源。在描繪山形時，其外表係由細筆堆
成，再者，依弧形排列的樹叢，以及繞著山峰呈螺旋狀排列的圓石，則是強化了山的渾圓

感。此種描繪山形的手法，也使人想起早期
的繪畫典範，但是，並未予人畫家是在公然
襲古的感覺。事實上，這幅可觀、而且本質
上具有折衷特性的大作，絲毫都不在突顯一
己的風格，而僅僅將山水的主題呈現出來，
任憑觀者賞玩及神遊其中罷了。

　　在滿清入主中國之前，米萬鍾早已謝
世，所以他並未遭遇效忠明室，或是改仕
新朝的抉擇。王鐸（1592–1652）和戴明說
（1634年進士，卒於1660年前後）二人則有
此一劫，而且他們都選擇了繼續在新朝做官
一途；清朝入駐北京之後的最初幾年，王鐸
官拜禮部尚書一職，戴明說則擔任兵部尚
書。由於二人都曾在明朝任官，此舉使他們
蒙上了變節的污點。

　　王鐸，河南人，出生於洛陽之北的孟
津。擢進士以後，平步青雲，歷任翰林院及
尚書各職。他曾在南京福王的朝廷，擔任過
大學士之職；南京陷落後，他並未避走南
方，反而苟安降清。[52] 戴明說原籍河北，也
是很早就降清，他在1644年北京陷落後，立
即改仕新朝。滿清第一位皇帝順治（在位
1644–62），甚仰慕戴明說的畫作，尤其是其
墨竹作品，並且親贈自己的書法，以交換戴
明說的畫作。[53]

　　王鐸跟米萬鍾一樣，也是自己當時代主
要的書家之一，自幼習寫石刻銘文，此後，
終身每日習書不墜。繪畫對他而言，只是次
要的閒暇嗜好；在他寥寥幾件存世的畫作當
中，可以看出這些只是他偶爾為之的畫作類
型。這樣的創作方式，對於他所在的時代，
以及他個人的身分地位而言，幾乎是不得

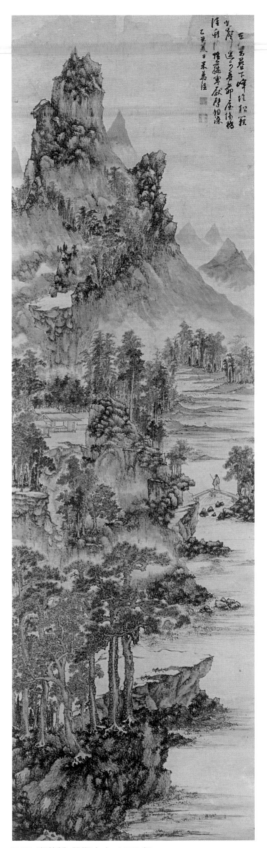

5.28 米萬鍾 陽朔山水 1625 年
軸 紙本淺設色 343×103 公分
史丹福大學美術館

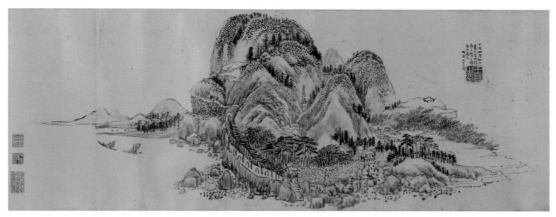

5.29 王鐸 山水 1647 年 卷（局部）紙本水墨 縱 25.6 公分 天津博物館

不然。在其山水作品當中，宋代的風格要素經過簡化之後，成了一些很容易複製的圖形化格式；此一過程多少有些類似董其昌簡化元畫素材的作法，但是，在效果上，王鐸卻遜於董其昌，他並未經營出品質良好的畫作，或是產生一種深具未來發展潛力的新風格。舉例而言，王鐸作於1647年的山水卷（圖5.29）中，隨處可見北宋山水類型的參考因子：在布局方面，他將各段落組織成單一且自成一格的圓卵狀主峰（稍後我們將會看到吳彬的作品當中，也有類似的布局形態）；分布在周圍的，則是一些屋舍、寺廟、亭閣、山徑、有頂的連環拱廊、以及其他通道、民宅的標示等等；峰頂的規律化點苔手法儘管「代表」著是粗短的植物，實則更強烈地呈現出，范寬風格經過後世畫家（比較圖4.9）的理解及實踐後，形成了一種特異的特質。此一枯淡、勻整的圖畫，表現出了畫家對於山水畫傳統的關切，更甚於自然山水的面貌。舉例而言，北宋大家比較用心於如何以自然主義的形式語彙，裨使自己的圖畫清晰易懂，畫家絕對不會描繪一道岩間的溪流，向下流到了近景的中間地帶，但是卻不交代此一溪流源於上方何處。在王鐸的畫中，他雖然學習了此一畫山水的慣俗，但卻不知為何所以然。

　　戴明說的未紀年山水（圖5.25）附有題識，前面已經引述過；其中，他表明了自己倣北宋人筆意，以抗衡松江派的意圖。至少就第一部分的意圖而言，我們光憑畫作本身就可以看得出來，而無須題識指點；在此，畫家重拾了巨嶂山水某些真實的特質，而不只是點到為止。題材本身就很像宋畫：谿岸上坐著一位人物，仰首後傾，表示著他對於周遭環境的知覺甚為敏銳，同時，透過心緒的聯想以及比較直接的象徵手法——如松樹、棲息在樹間的鶴、一叢叢的靈芝等等，在在都意味著希望長壽與長樂未央的慾望——使得此一人物及觀者的知覺，都受畫中的環境所左右。谿岸和峭壁係由圓胖的造形所構成，使人彷彿可以觸摸，同時，山水的空間彷如可以讓人深入一般。土石表面的墨點，不僅有暗示范寬「雨點皴」的意含，同時也具有相同的功用，都是用來交代質感和觀看的特質——以觀看而言，指的即是傳達一種明暗烘托的效果。但是，由於畫中的結構係以這些傳統的手法表現，並不同於畫家所倣效的北宋模範，因此並不穩定，而且，很難使人憑理性的解析，就能夠一目瞭然。畫面的空間彷彿受到壓縮及歪曲，一

道糾結曲折的動勢籠罩著岩石造形，使其由中間偏上的球莖狀懸垂山岩，向上方推擠。這一類型的結構，我們稍後會在晚明其他的山水畫當中，經常遭遇到。

業餘文人畫對價值的看法，第二部分 在探討晚明繪畫流派時，我們曾經有機會提到，在藝術家的生平裡面，有許多創作的原動力，而這些原動力——諸如，畫家的社會和經濟地位，業餘和職業創作之間的區別，其涉入地區畫派或繪畫流風的情形如何，其對於文學創作或追求其他藝術形式的深入程度，如書法等——都會跟藝術家的繪畫風格，形成各種不同的關連。在前一本書裡（《江岸送別》〔再版〕，頁152-55，179-81，195-97等處），我們也嘗試以相同的方式，去探討明代中期的繪畫。在此，我們又加入了另一項動力：也就是政治活動，或是畫家在政治鬥爭、以及在當時代歷史的浮沈當中，所採取的立場。究竟要效忠亡朝，或是入仕新朝——此一課題的思考，是明清之際的畫家所無法倖免的，一如宋元之際的畫家也是如此。中國人對於這類時期的畫家和書家的評斷，乃是與他們「畫如其人」的信念一致的，也因此，他們的論斷常常會受到此一課題的影響。如此，忠貞派遺民畫家便往往受到褒揚，而被認為變節的畫家，則遭受貶抑。趙孟頫就是一個有名的例子：雖然他出身宋代宗室之後，卻在蒙古人的統治之下，擔任高官，也因為他作了此一抉擇，使得他的書畫聲譽蒙塵。傅山本人乃是一名貞烈的明室效忠者，他寫道：「予極不喜趙子昂（即趙孟頫），薄其人遂惡其書。」[54]出身福建的張瑞圖，我們會在下一節討論他，但是，中國人對他書畫的品評，同樣也因為他與魏忠賢過從甚密，而受到影響，所以對他有所非難。至於楊文驄和王鐸的書畫，也多多少少因為他們成為南京新朝馬士英的黨羽，而不被認可。

　　儘管在西方，因為責難某人的道德操守，致使有些人對其藝術作品的看法，產生了扭曲的現象，並不是沒有——卡拉瓦吉奧（Caravaggio）、華格納（Wagner）、艾澤拉・龐德（Ezra Pound）等，都是隨手可拈的例子——但是，拿著這一類的道德標準，來強行干涉審美上的判斷，則西方並沒有中國那麼普遍，而且也不那麼為一般人所接受（除了某些馬克思主義或其他特殊的藝術觀點之外）。我們大可摒棄所有這一類的考量，認為其與審美無關；但是，我們果真能夠這麼肯定地認為，這兩者之間確實毫無關連嗎？以清初那些被我們歸類為獨創主義風格的畫家為例，難道我們無法在他們的畫風、以及他們如何回應當時代的歷史環境之間，找到一些明確的相互關連嗎？

　　一個人內在的德行操守或瑕疵，是否多多少少會反映在他的藝術作品當中，進而使其創作更好，或是有害其創作呢？儘管我們無須在一時之間，完全摒除此一想法的可能性，但是，我們卻可以認清，這是一個危險的想法，而且很容易受到誤用。癥結之一，即在於我們「眼光的差異」（discrimination）。有關「眼光差異」的本質，我們可以透過今日使用此一辭彙的習慣，而看出其中所含的雙重意義：其一，乃是看清楚真正的差異（differences）何在；其二，則是根據上述種種價值判斷所得到的結論，進而以「帶有差異的眼光」（discriminate

against）來論斷某人，而這種眼光往往是帶有偏差的。換句話說，如果我們所看到的乃是，中國職業畫家的作品「有別於」（different）業餘畫家，那麼，我們的眼光是正確的；但是，如果我們只是因為這些職業畫家為了錢財而創作，便認定他們的作品「比較遜色」，那麼，這種眼光就是錯誤的。以我們眼前所關心的晚明繪畫而論，我們可以提出這樣的看法：如果我們是將各種不同的風格潮流區分清楚，從而理解這些風格如何與周遭的社會、地理區域、乃至於政治等原動力，形成相互的關連，那麼，這種作法是合理有效的；但是，如果我們一再重複中國人為風格所附加的種種偏頗見解，則是無法成立的。我們和晚明畫壇時事之間的距離，使我們得以保持客觀，並且能夠以多元的觀點加以探討；但是，對於晚明當代或甚至後來的畫家和批評家而言，我們由他們所發議論的字裡行間，可以發現，客觀和多元幾乎都是被拋在腦後的。於是，我們的任務乃是：務必試著了解為什麼某些類型的畫家在提筆作畫時，會選擇某些類型的風格和題材；再者，也要了解這些作品在表面上和骨子裡所隱含的價值觀為何；最後，則是以補充或修正的方式，拿畫家原來作畫的標準──無論這些標準為何，只要看起來仍然管用或是合適即可──並加上我們自己的標準，進而對這些作品做出評斷。

張瑞圖與王建章　張瑞圖（1570–1641）的畫作在中國並不多見，反而是在日本的收藏和出版品中較為常見。這些作品都是在十七世紀或是稍後就傳到日本，一部分是因為張瑞圖與黃檗宗的淵源所致。黃檗宗係禪宗的一支，源於福建，在明代覆亡之後，移植到了日本。黃檗宗在日本的開山宗師乃是隱元和尚，他於1654年來到日本，本人也是福建人，並且認識張瑞圖之子；張瑞圖的書畫作品便是由隱元及其黃檗宗的和尚弟子，攜至日本。如前已述，張瑞圖由於受到自己在晚明歷史中所扮演的角色所影響，致使中國人對於他的作品，持有負面的評斷；而日本人在鑑賞張瑞圖的作品時，則始終沒有這種成見存在，其賞析的重點，乃是集中在他畫作內在的優點──就此而言，張瑞圖堪稱此一時期最有成就及最有趣味的次要畫家。他在書法上的地位甚至更為崇高；他在世時，就已經和邢侗（1551–1612）、董其昌、米萬鍾等人並列為當代書法的四大家。

　　張瑞圖生長於福建的商埠泉州。[55] 1607年，他在殿試中名列前茅，獲授翰林院編修之職。從此，他平步青雲，歷任各項官職，並於1625年時，成為禮部侍郎。1626年，他受太監魏忠賢支持，擢升入閣。此時，張瑞圖已是赫赫有名的書家，並且受到魏忠賢青睞，為其書寫碑文，準備立於魏忠賢位於杭州西湖的宏偉生祠之中。翌年，他更上一層樓，成為內閣大學士，在名義上，等於是與另外兩位丞相掌握了全中國最高的官位，只在皇帝一人之下──但在當時，真正的實權則是握在魏忠賢手中。1627年秋，愚鈍的天啟皇帝駕崩，接著由崇禎皇帝繼位，張瑞圖謹慎求退。但是，他還是無法逃脫與魏忠賢同謀之罪，而於1629年，被指為與閹黨同路，降為庶民階級，並且付出了大筆贖金，方纔免去牢獄之苦。之後，他歸返福

建故里，並在最後的十二年裡，以種植庭
園、釣魚、書畫創作等，安度餘生。

　　張瑞圖傳世大多數的畫作，均出自此
一晚年時期。其中包括大幅的立軸，不但
布局醒目，而且純以水墨在絹或綾上作
畫──為了達到類似的效果，其典型的書法
作品也是採取相同的模式和素材──另外，
也有小幅的作品、冊頁或手卷，採取比較
柔和、生動的風格。無論畫幅大小，張瑞
圖都有一套特殊的基本造形：山丘的頂點
和峰顛都是呈尖銳或斜方的形狀；巨大的
圓錐造形係以斜向的角度安排，其底端深
植在泥土之中，另一端則往往膨脹突出，
形成粗短結實的岩石形體，很不自然地向
下垂懸；留白的地帶乃是表示土石造形之
間，有霧氣繚繞，並且遮掩了部分的岩
石；樹木則是呈細長、嚴格的垂直形狀。
在立軸作品當中，這些造形元素結合成了
張瑞圖很典型的陡峭縱谷地形，其上乃是
高聳的尖峰和絕壁，要不就是由懸崖峭壁
向下眺望河谷。東京靜嘉堂所藏的一幅
1631年的山水，就是非常好的例子。[56]

　　此處我們所刊印的並非上述這一類
作品，而是一幅非典型，但卻很細緻的一
幅無紀年立軸，描繪二人觀瀑的景象（圖
5.30）。在此，無論是畫中的主題、岩塊
與背景留白之間的對比、霧氣籠罩的環境
氛圍、以及布局的焦點集中在人物身上等
等，在在都比較容易使人想起南宋大家之
作，而非北宋時期的山水。我們由記載和
存世的畫作得知，福建一地在明代時期
的繪畫傳統，係屬於保守的一派，所保
存的乃是宋代風格；張瑞圖此處所仰賴

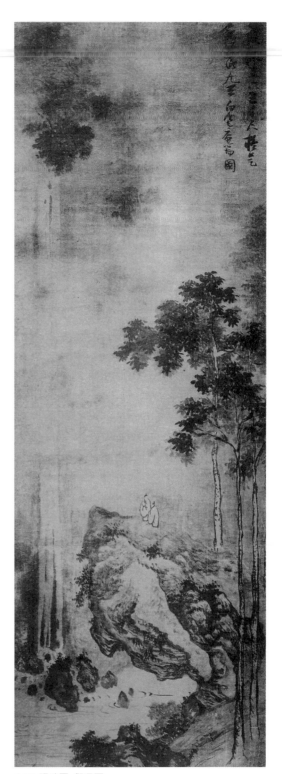

5.30　張瑞圖　觀瀑圖
軸　絹本水墨　120×52.5 公分
藏處不明

的畫風，或許較得之於該傳統，而非他在京師所得見的比較流行的風尚。不過，他所使用的極端垂直的構圖形式，則是得之於當時代的流行時尚，另外，畫中懸吊在半空中的不穩定岩石平臺，也是一樣。最為強而有力的，則是在於畫面的空間感，係透過水墨的多重層次營造而成；特別值得一提的是，畫家在交代平臺上方的樹梢，乃至於後上方瀑布開始一瀉而下的地帶時，也都有效地運用了墨色規律重複的手法。以我們前面所一直在談論的有關中國人的審美體系來看，以一位曾經受召入閣的大學士身分畫出這樣的作品，或許顯得不可思議；但是，就此一山水本身而言，卻是一幅深中人心且絕對成功的作品。

張瑞圖一部紀年1638的手卷，現為日本住友氏收藏。卷中係由一系列的山水景致所組成，各段之間並有題詩隔開。最後一段（圖5.31）描寫了山頂的景觀，是由一些相互交集的柔軟造形圍繞成一片空間，且有溪流、小橋、屋舍點綴其中。三叢樹木由大漸小，暗示著空間由淺入深的節奏。這種閱讀方式，乃是將其此圖作山水畫解；但是，另外還有一種生物形狀的解法，亦即將兩座最主要的地質構成，看成是一對彼此相向且各自緊握不放的拳頭。雖然畫家不太可能故意製造這種閱讀的方法，但是，張瑞圖在山水畫中，卻經常出現這種看起來像是變形物體的段落，從自然形象的角度而言，不免造成一種令人不安的曖昧感。他往往將乖張變體的扭曲造形，強加在相當傳統老套的結構之上；以我們在此畫中所見，張瑞圖的構圖基本上是屬於單峰的形態，而且取自於北宋的山水典範，但是，畫家卻將其曲扭為一種怪異且具有壓迫感的有機形體。不像（比方說）前面那件觀瀑圖，此作在觀者看來，並不是在記錄一種令人熟悉且經常重複出現的自然經驗，而是在捕捉一種不知其結果為何的能動過程；此作乃是瓦解，而非肯定觀者素來對山水所抱持的期望。到目前為止，本章所主要所探討的，不免都是屬於有骨無肉的山水，張瑞圖此作則不如此，其以皴法肌理和明暗對比，強烈地吸引吾人感官的注意，並強化了畫面的表現效果。

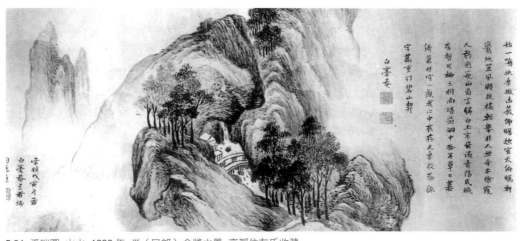

5.31 張瑞圖 山水 1638年 卷（局部）金牋水墨 京都住友氏收藏

然則，在我們遽下結論，想要
將張瑞圖作品當中──戴明說的作品
當中也有一小部分──的扭曲造形和
空間上的不神貫現象，拿來與畫家的
生平及宦海生涯互作聯想之前，我們
應當先看看同時代另外兩位福建大家
的作品再行考慮。這兩位大家即是王
建章和吳彬，並無記載說明他們曾經
有過同類的宦海浮沈經歷。由於在王
建章和吳彬兩位的作品當中，也以類
似的技巧手法，達到了相同的繪畫效
果，不免使我們心生警惕，不應強作
解人，過分地以畫家的生平遭遇，來
解釋其作品的表現力。

王建章是一中國畫家，但其名聲和
作品卻主要流傳於日本，較之張瑞圖，
可說有過之而無不及。中國人所著的傳
記書籍，並未述及王建章，繪畫著錄也
未收錄他的作品。在泉州的地方志當
中，他的出生地和名字係出現在地方畫
家一章當中，其中寫道：「以善寫為一
時之絕藝。」王建章的紀年畫作，均繪
於十七世紀下半葉，顯示出他不但與張
瑞圖的時代甚近，而且與他同鄉。他與
張瑞圖結交，張瑞圖並且在詩中稱讚
他。[57] 除此之外，我們對他並無所知。

王建章為藝術史家所製造的困
擾，不僅如此而已：他的作品幾乎和
他的生平一樣隱晦不彰，問題在於傳
世有很多繫在他名下的作品，很可能
都是以訛傳訛。跟張瑞圖的情形一
樣，他有些山水作品很可能也是透過

5.32 王建章 川至日升圖
軸 絹本淺設色 193.9×49.1 公分
東京靜嘉堂

黃檗宗的管道,而在十七世紀時,就已傳入日本——此一源於福建的佛教宗派,在流傳日本的過程當中,乃是配合著極為活躍的商業交流關係,也就是由中國南部沿海的城市至日本的長崎。一般認為,由於王建章的作品在日本受到歡迎,促使中國畫商在各式各樣的舊畫上,補題王建章的名款,以便行銷日本。特別的是,有某位廉泉先生的收藏於本世紀初傳入日本,其中的許多畫作——大多數都是扇面——就署有王建章的名款。這些畫作風格多樣,看起來不太可能出自同一人的手筆。[58] 想要完整了解王建章在晚明畫史中的定位,我們得先積極進行汰偽存真的過濾工作。

首先,我們可以探討,身為張瑞圖的知交及同鄉,什麼樣的作品可以合理地看成是出自王建章的手筆呢(在此,我們完全了解這是一個循環的過程——畫作可以鞏固畫家的生平資料,同時,傳記資料也有助於確認畫作的真偽)?其中有些作品符合此一標準,也因此頗能相互印證;我們可以暫時接受這些作品,將其視為他創作的核心。[59] 至於我們能夠將這批作品擴展到多大的範疇,以及朝哪個方向擴大等等,這些都要看我們究竟給王建章多大的才藝能耐,同時,根據我們的評斷,王建章究竟是屬於哪一類的畫家?由他畫作的特性,以及在所有的著述當中,都沒有他出身文人士大夫的記載看來,這意味著他乃是一位以取法於地方傳統的成功職業畫家,而且,他對於吳彬(想必比他年長數十歲)的作品也很熟悉;再者,他也由張瑞圖和其他畫家身上,學習到了一些福建以外的繪畫新潮流。就此而言,他應當比較適合下一章所要探討的對象才是;我們之所以在這裡討論他,是因為他與張瑞圖的至交關係,而且,上述這些看法係屬推論性質,未來的研究很可能會證明這些看法並無實據可言。

一幅未紀年的《川至日升圖》立軸(圖5.32),乃是早期傳入日本的作品之一。因為此一緣故,以及風格上的原因,我們可以很安全地將其繫在王建章的名下。所描繪的也是祥瑞的題材:歲寒不凋的松樹、升陽、以及以川流入海的形象表現功德圓滿之意等等。畫題本身係取材自《詩經》:「天保定爾⋯⋯如川之方至⋯⋯。」[60]

此畫的構圖罕見而有力:左上角和右下角的兩座山岩,彷彿都要捲向對方一般,在畫面上形成對角相向的姿態,並且圍成了一部分的中空地帶。瀑布和松樹則實際佔據了此一中空地帶的上下兩端,形成了一遠一近的上下對角呼應關係。左上角的岩石粗短結實,且向下懸垂,其形態與張瑞圖的岩石很相像,但卻描繪得更為雄偉一些。右上方海面上有一形體甚小的紅色太陽出現其中,但海平線的位置則不明確。「南宗」山水的題材平淡、色調淺淡、用筆疏淡荒枯,然王建章此圖卻展現了一種與「南宗」完全相左的趣味,或者應該說是傳統;其構圖高潮迭起,筆法豐富而厚重,全不在意松江派業餘畫家所講究的技巧手法,其所追求的乃是一種較為堅實的物質感,而非松江派畫家那些曲高和寡的訴求。

我們對於福建繪畫所知甚少,但是,出身該地畫家的作品——明末時期的王建章、吳彬、陳賢(黃檗宗的一位佛釋畫家)、以及清代的上官周、黃慎等等——皆有一些相同的特質,我們姑且可以稱其為福建繪畫的典型:這些作品的布局、筆法都很大膽,專事活潑且往

5.33 王建章 山水 紙本淺設色 28.5×35 公分 加州亞瑟頓私人（Prentice Peabody）收藏

往具有文學意涵的題材，而且，為了追求強烈的表現力，這些作品也顯得相當不受拘束。也許有人會提出異議，認為這些特質主要是拿來形容中國所有的職業畫家傳統之用的；儘管這些畫家在創作上，都帶有意義非比尋常的共同因子，然而，難道這不是因為他們的職業畫家身分所致？為什麼非得說這是因為他們都出身福建的緣故呢？就拿我們前面所已經見過的張瑞圖為例，他雖然是一位業餘畫家，但是，在他的作品，或是其中一些作品當中，也有著與這些職業畫家相同的特徵。福建也跟蘇州、松江沒有兩樣，其畫風裡的社會及地域等座標函數，也都複雜地糾纏在一起，想要解開這種糾結的關係，實非易事。

我們或許可以指向張瑞圖尺幅較小、用筆較為柔和的畫作，認為這些作品較能反映出他個人的業餘畫家身分；但同樣地，這種分法並不穩當：王建章也很能夠創作這一類的作品。王建章有一紙本的小幅山水（圖5.33），所描繪的乃是霧靄迷離的江岸景致，岸上有一入口，屋宇位於在樹叢之間，山丘則陰暗多影。畫上的題詩如下：

　　　　白雲迴望合，青靄入看無。

雖然此作的布局形態與王鐸、張瑞圖（圖5.29、5.31）的小幅畫作相同，但王建章的作品卻比較精美，而且比較令人滿意，不但沒有張瑞圖那種糾纏扭曲的效果，也沒有王鐸那種圖案化的特

質。樹叢與霧靄形成一種水乳交融的景象，山丘的刻劃顯得自在，而且有一種大氣繚繞的氛圍感——近景與山丘相對的岩石地塊，在形狀上很像前述張瑞圖畫中的山丘，不過，看起來卻不像是兩隻緊握的拳頭，反倒像是一隻龐然大物的兩隻腳掌。（以這類有機生物的形象來形容畫中的造形，我們並不是要故意製造假象，誤使人以為兩位畫家都有這種造形的意圖，相反地，我們只是在陳述這些造形的表現力而已。並沒有證據顯示，中國的山水畫家曾經刻意在畫作中，引進與身體有關的造形意象，雖然他們可能也會以文字譬喻的方式，討論自然山水或山水畫。）畫中的設色方式，雖然採取單純的冷、暖兩類色調，但是卻比較傾向於冷調的色感（晚明的繪畫大多如此），意味著天空微陰，山邊還有稀薄的夕陽暮色。

本章以探討業餘畫家為主，但是，我們在末尾卻以一位很可能是職業身分的畫家為結。而且，我們也看到，這位職業畫家不但分享了同一地區或同派文人畫家的風格要素，同時，還與他們並駕齊驅，甚至更以他高人一等的形式掌控能力，凌駕在所有這些畫家之上。而在我們進入最後兩章，專門以其他職業大家為探討對象之前，有一項我們稍早已經提過的看法，很值得我們在此重複一提：儘管在畫史上，堅持以業餘身分作畫的聲音，從來沒有像眼前這麼漫天價響，但是在晚明一代當中，領銜主導的畫家除了董其昌一人具有業餘身分之外，其餘都是職業畫家。至於我們在本章前面篇幅所探討的一些畫家，以及他們在畫中所營造的各種特殊情趣等等，雖然也都讓我們感到讚嘆不已，但是，在我看來，根本上還是無法動搖我們的判斷。

第 **6** 章

多重流派：幾位職業大家

　　傳統中國人對於晚明繪畫的鑑賞，向來偏重於那些也具有顯赫高官、成名書家、烈士、及遺民身分的畫家，其原因我們在前一章裡，已經提出過。相對地，此一時期的職業畫家直到最近，仍未受到重視，而且往往還被嗤之以鼻。到了今天，這種現象已經得到了適當的平衡，因為針對這些優秀職業畫家所作的許多研究，已經能夠本著想要了解的心態出發，故而使得這些畫家得到了應有的重視及讚賞。[1]然而，儘管我們避免落入中國人論畫的偏見之中，問題卻仍然存在，因為我們往往也錯把中國人一些仍然合理有效的真知灼見，一併否定掉了——換句話說，我們可以肯定這些畫家的職業身分，以及他們的身分乃是與其畫風息息相關的，但絕不能因為有了這一層認識，便帶著有色的反對眼光（中國批評家以前就是如此），來評量他們的畫作。在討論本章及下一章的畫家時，我們會把這個問題放在心上，特別是探討到藍瑛與陳洪綬這兩個複雜的論例時。

　　到目前為止，我們應該可以很清楚地看出，對於此一時代而言，想要劃清業餘和職業畫家的分野，已非易事，不像從前，只要依據畫家所追隨的風格傳統即可。在前一章裡，我們見到了幾位摹倣宋代山水的業餘畫家，而在這一章裡，我們將會看到，職業畫家出身的藍瑛則以元代四大家為摹倣對象。另一方面，畫家所受的訓練，以及他在發展創作時，所面對的藝術風氣等等，也仍舊都是重大的決定因素。業餘畫家一般都是出身於仕紳團體，包括文人、收藏家、審美家等；這些人一開始如果不是跟著家族中的親戚習畫，要不就是追隨同一團體的某某人士。為了更上一層樓，以及追求獨立自主的風格發展時，他們往往專研並臨摹所有他們能夠過目的古人傑作。職業畫家的背景則極為不同：典型的情況是，他們投身在屬於地方流派的畫師門下，在其作坊之中接受訓練，而這些畫師專門以繪製各類具有特定作用的圖畫為主——如裝飾、插圖、圖解等——在畫風上，他們傾向於遵循宋代所流傳下來的種種變形的地方風格傳統（參閱《江岸送別》〔再版〕，頁24-25）。時至今日，這些微不足道的地方大家大多已經被遺忘，而且理當如此。至於那些出身卑微的出色且具有創意的畫家，例如福建畫派的吳彬，或是出身於浙江錢塘一帶畫派的藍瑛，或乃至於出身於地方人物畫傳統的陳洪綬與崔子忠等等，當他們在畫壇中崛起時，這些畫家就像自己在畫作中所描寫的令人印象深刻的人物一般，乃是挺立在比較一成不變的傳統背景之前。

第一節　吳彬與高陽

在明代最初的一兩百年間，籠統構成浙派的畫家當中，有些人乃是出身福建；其中包括邊文進、李在、鄭文林等（均見於《江岸送別》一書）。鄭文林以畫道教人物見長，另外，可能也精於佛釋人物，風格活潑而誇張；至於明代後期所出現的其他二三流畫家，其畫作的類型也是大同小異，我們似乎可以由此看出福建地方繪畫傳統的梗概。[2]吳彬存世最早的紀年畫作，乃是一部署年1583年的手卷，卷中描繪羅漢渡海的景象，其風格也與上述大約相同，由此可見，吳彬一開始乃是福建地方傳統中的一位小名家。[3]但是，這種情形並未維持太久。1580年代時，他來到南京，不久之後，便被召入宮，供職於皇宮之中。他在南京得以結交來自其他不同背景的畫家，也得以見到宮中及一些私人收藏的古畫。此一藝術水平的拓展，促使他發展為晚明時期最有趣且最具原創力的畫家之一。[4]

中國作家從未將吳彬看成是一繪畫大家；事實上，他幾乎從未受到注意，直到最近才有所改觀。如今，他主要以巨嶂山水著稱，亦即以他晚年的主要作品為主。至於他為明代宮廷所繪製的作品，很可能並不是這一類的山水，而是屬於插圖一類的精細圖畫，最具代表性的則是他一套十二頁幅的《歲華紀勝冊》，有可能是作於1600年前後（圖6.1、6.2）。此一畫冊係根據《禮記》的記載，以圖繪的方式解說了十二月令裡的禮儀、節慶、以及各季節的消遣活動等等。製作這一類的圖畫一直是宮廷畫家的作用之一；儘管這些作品可能成就無與倫比，但是，從表面的層次來看，這些作品乃是為了讓人「閱讀」之用，往往是儲存在宮中的檔案之中的，而比較不是為了審美的樂趣而作。傳世此類作品的最精絕之作，則是張擇端於十二世紀初所作的《清明上河圖》，此作可能也具有相同的功能，而且是宋室南渡遷都杭州之後，用以記錄先前北方京城開封的生活百態。[5]吳彬在畫冊中延繼了該傳統，或許也有較量宮中所能見到的前人典範之意。到了這一時期，他由福建地方遺緒中所學到的矯飾風格，幾乎已經在畫中消失殆盡。另一方面，顯而易見的是，此一畫冊中的頁幅還反映出了某些來自於歐洲版畫的影響。在十六世紀末至十七世紀初之際，南京已經可以見到由歐洲傳來的這些版畫。吳彬冊頁中的一些形式母題，例如水中倒影，或是橋樑在斜向深入畫面時，橋形變得愈來愈窄縮，以及他處理遠近距離的新模式、開始注意地平面和地平線、按照遠近比例縮小景物、以及唐突地縮景等等，都顯示出他無疑受到了歐洲傳來的版畫影響。[6]

在第四幅冊頁（圖6.1）裡，吳彬描繪了「浴佛」的儀式。該儀式每逢佛祖誕辰時舉行，亦即每年陰曆的四月八日。身著鮮豔袈裟的和尚齊聚在佛寺的正殿之前，左右兩側則各有旗幟飄揚及浮屠。其中一人——寺中住持？——跪拜在嬰兒佛像面前，準備行淨化的儀式，也就是以水潑灑在佛祖像身上，佛寺建築群緊挨著後方草木華滋的山丘，左側山邊還有一溪流竄下，右側山後則可以看見一座村莊；很可能是在描寫南京一帶的某重要佛寺。畫中的設色輝煌且罕見：和尚身上的袈裟、建築物的細節、以及畫中其他的一些部分，均形成種種的圖案格式，而畫家是以設色的線條加以刻劃描繪。比較大塊區域的設色，係以淡染的方式，並配合一些簡單的明暗對比手法，形成整齊劃一的畫面；夾在岩石步道之間的小塊草皮，則以

6.1 吳彬 浴佛 冊頁 取自歲華紀勝圖冊 紙本設色 29.4×69.8公分 台北故宮博物院

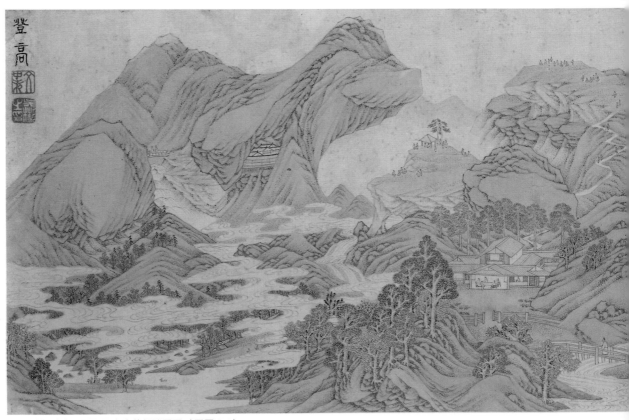

6.2 吳彬 登高 冊頁 取自歲華紀勝圖冊（同圖6.1）

點描的方式設以綠色。放眼在這之前的中國繪畫，從來沒有見過類似的設色方式，而且，其源頭最有可能是得自於中國以外的傳統：由耶穌會傳教士所攜入的許許多多銅版畫書籍，都是以徒手的方式，敷上鮮豔的色彩，其所欲達到的效果，與我們此處所見的吳彬冊頁不無相似之處。[7]

第九幅冊頁名為《登高》，係描繪另一個節慶。每逢陰曆九月初九，中國人都要登高望遠，將茱萸插在紅袋之中，飲菊花酒，眺望鄰近景致。此一習俗上溯漢代，一般人相信可以藉此而袪災避禍。無論真實與否，這也提供了人們野外暢遊的機會。吳彬引導觀者從右下方的地帶進入畫面之中，以充滿想像力的方式，再現了此一登高之旅。觀者循著「Z」字形路徑（與左下方的雲霧造形形成對比及呼應），一路爬登，進入山中，跨過幾座小橋，通過路邊人家，最後則與一群坐在平坦的懸崖頂上的人們相會。另外還有一群人則是出現在左邊較為低矮的懸崖頂。這兩群人物都是向左側眺望；而他們眺望的對象都是後面更遠的山脈，其右側還懸吊著一塊不可思議的突出岩石，就像一頭蹲伏在地的野獸的頭部。同樣不可思議的是，一道大而陡的瀑布還從山內沖流而出，上方並有兩名登高者正跨橋而過。再往瀑布的右邊看去，有一座寺廟很特異地被包圍在山縫之間。突出山岩的頸部地帶，受到了扭曲變形，同時，彼此對峙的岩塊之間，也到處充滿了強烈有力的緊張拉鋸關係。在此，我們見識到了一種勻整、結構嚴密、而且在很多方面顯得傳統老套的構圖，竟然在突然之間，爆發成為一種奇境幻景。同類的景致也見於冊中其他頁幅、以及吳彬其他早期的畫作，同時也預示了他後來畫作的夢幻色彩。在追溯此一新山水意象的根源時，我們可以援引唐代幾何化的青綠山水及其後來的復古形式，作為參考；或者是十六世紀吳派繪畫當中，所含詩意幻想的元素；或是福建繪畫的那些奇異古怪的矯飾特徵；或者，還是再一次地與歐洲版畫的衝擊有關。不管吳彬是否自覺地摹仿，或是不自覺地加以吸收，這些版畫在在都提供了一些範本，使他得以將綿長而不自然的「Z」形動勢，延展

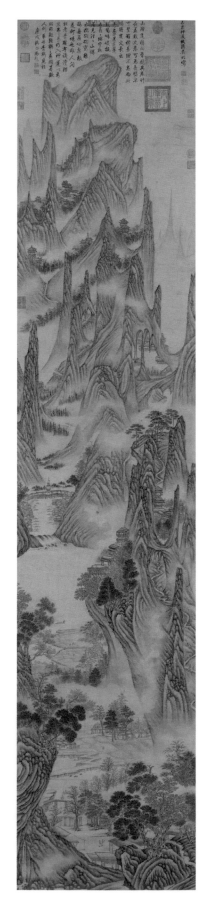

至畫面的深處,以及運用顯得有些難懂的形式,來建構地質的結構。

有關古怪的地質結構,以及塑造岩石與空間時,所用的欺人眼目或曖昧的手法,我們在前一章戴明說、張瑞圖的作品當中,已經見到過(其中,張瑞圖無疑是受到吳彬的某些啟發,乃能有此新的作風)。吳彬有別於那些業餘畫家,其畫作完全使人信以為真,以為他所描寫的乃是一個可信的世界;他所擁有的技法掌控能力,遠遠超越在業餘畫家之上,而在描繪那些超乎尋常的異象時,他同樣也是採取實事求是的鉅細靡遺作風,就像宮廷畫家和其他的「圖解」畫家一樣,他們向來都是竭盡所能地記錄景物的「真實形象」。

在一件紀年1609的極端窄長的山水(圖6.3)當中,吳彬呈現了一幅令人驚愕萬分的景象,其中包括了高聳的懸崖絕壁、尖峰、峽谷、窟穴等等,在在都還是運用了細膩謹慎的寫景畫風,但事實上,一旦我們以自然主義的標準加以觀賞的話,卻又很難看出個所以然。這其中有兩重原因,一是因為畫作本身的不尋常尺寸及形狀的關係(其高度幾乎有三公尺高,將近有寬度的五倍),另外則是因為其構圖具有分段及空間不連貫的特質。因是之故,我們在體驗全畫的景致時,只能分段逐級向上觀賞:觀者在畫面的底部,首先遭遇到一段傳統定型的起首段落,並沿著河谷,通過一連串的凹地(或者,也可以走另外一條路,沿著山徑,貼著險峻的山脊,蜿蜒上行,並通過右邊的窟穴),而後,來到了針狀的尖峰群旁邊,因為受到海拔高聳的震撼,因而感到暈眩。此畫提供了一趟令人精神振奮的體驗,使觀者得以從現實世界的拘束及條理之中,跳脫出來,從而進入一個充滿驚奇,但卻又自

6.3 吳彬 畫山水 1609年
軸 紙本淺設色 282×57.2 公分
台北故宮博物院

有秩序且堅實一致的世界當中。

在稍早的幾年裡，吳彬就已經開始摹仿北宋的山水作品。例如，一幅紀年1603的立軸，以及1607年的一部手卷。[8]他所運用的北宋風格，並不是由整套的知識性及藝術史性的形式典故所組成，而不像董其昌之流的業餘畫家，當他們在進行一些仿古的創作之旅時，往往會在一件作品當中採用某一形式典故，但是到了下一件作品時，卻又以另一典故取而代之；身為畫家，吳彬的畫作及其創作方向，便因為運用了北宋的風格，而產生了根本的改變。在他的作品及整體的晚明繪畫當中，復興北宋風格所代表的，乃是對於完整形象的再肯定。宋代畫作為其觀者呈現出了連貫一致的形象：一座山峰、一朵花、一個人物、或是一個場面等等。後來的作品則有喪失這種視覺連貫性的傾向，取而代之的是，畫家以有趣的方式，將素材排列在畫面的表層，為的是讓觀者像在閱讀書籍一樣地逐字閱讀。後面這種作畫的趨勢，在十六世紀末的吳派作品當中，表現得最為極端；在吳派這些畫家的筆下，形體小且量感差不多的造形，以重複繁殖的方式，均勻地佔滿了整個畫面空間（參閱《江岸送別》〔再版〕，圖6.22、6.23、6.27——除此之外，我們還可以舉出許許多多更加極端的例子）。我們前面所已經討論過的吳彬的《歲華紀勝冊》及1609年的山水，仍舊也都帶有上述景物分散且逐級分段的特質；這些作品頗有趣味性，在視覺上，也很能引人入勝，但卻沒有他後來的作品那麼有力量。在後來的這些畫作當中，吳彬的山水形象乃是作有機的整體解，其震撼力使觀者的看畫經驗，變得截然不同。當我們把吳彬1609年的山水，懸掛在另一幅也是未紀年，而且是遵循北宋山水構圖的更大幅畫作（圖6.4）旁邊時，這兩者之間的差異，便可一目了然。

一座單一而巨大的造形主宰了此圖：一塊中空的山岩很平衡地立在一座狹窄的台基上，彷彿是某種反常變大的太湖石。其大小的比例由建築物和其中的點景人物，便可看出。但是，這樣的比例安排，卻讓我們不自覺地想要否認此乃出自一可信之景，其部分的原因在於，畫家在處理此一巨大而遙遠的造形時，使用了刻劃岩石外表專用的皴法，而這種皴法過去一直是用來描繪距離觀者較近，而且比較不那麼雄偉的岩石。從頭到尾，吳彬在此作當中為我們準備了諸多曖昧的形式及視覺驚奇，但這只是其中之一而已。其他還包括了：堅實穩固的岩石銷融在雲煙繚繞的空谷之中；以及，成雙成對的造形雖以並置的方式，出現在同一平面之中，但卻又好像視覺幻象一般，一旦觀者凝神加以注視時，這些造形的空間關係，便又產生了變換。一座華宇建在半山腰間的岩臺上，有人物正由陽臺向外瀏覽，彷彿完全沒有感覺到他們乃是位在一種令人暈眩不安的處境之中。同樣地，遙遠山腳下，位於船蓬之中的人物，似乎也不覺得眼前的景致，是否有何瑰奇怪異之處。

這就是吳彬創作的法門所在：他在畫作中，提供了一種完全超然的客觀態度，好像他只是在報導他眼睛之所見。赴偏遠地方遊歷，在此一時期已逐漸蔚為一種時尚，吳彬曾向明神宗奏准遊歷四川，以造訪該遙遠省分的名山險隘。吳彬此請獲准，於是成行，其結果根據

記載，則是他的「畫益奇」。再者，歐
洲的版畫也為他提供了迷人的範例，使
他得以發展出一套策略，從而以嚴肅而
有自信的方式，展現出種種化外世界的
景象。正如我們在此一畫作中之所見，
吳彬不僅提供了令人難以置信的意象，
同時還以一種口吻說道：實際的景象就
是如此；我曾經到此一遊；假若你不相
信，你自己親歷其境去看看吧。

　　此圖的安排乃是以矗立在中央的單
體造形為重心，這種手法固然統一而有
力，但是，畫家另外還在畫面上佈以趣
事的細節——此乃吳彬早期典型的風
格——這種作法於是阻礙了吳彬全力朝
北宋巨嶂山水發展的企圖，雖則他似乎
很努力地朝此方向奮鬥。他的一幅題為
《谿山絕塵》（圖6.5）的1615年山水，
從許多重要的方面而言，除了表現出畫
家對於北宋典範的亦步亦趨，同時，也
顯現出他自己在畫風上的新展望。早在
1603年時，他就已經展露出自己也有能
力再創宋代的山水原型，而畫出了出於
自己筆下的《明皇幸蜀圖》：畫中，山石
係以強而有力的明暗對比及皴法塑造而
成，而且，其佔據及組構空間的方式，
也都符合十一世紀山水的形制。[9]而吳彬
埋首於南北兩京的藏畫之中，為了專研
宋代偉大山水作品一事，想必也為他這
幅1615年的畫作，提供了一些創作的手
法及母題。

　　特別的是，一幅名為《秋山晚翠》
的佚名宋畫（圖5.26），原本繫在十世紀
大家關仝的名下，但卻很可能是作於1100

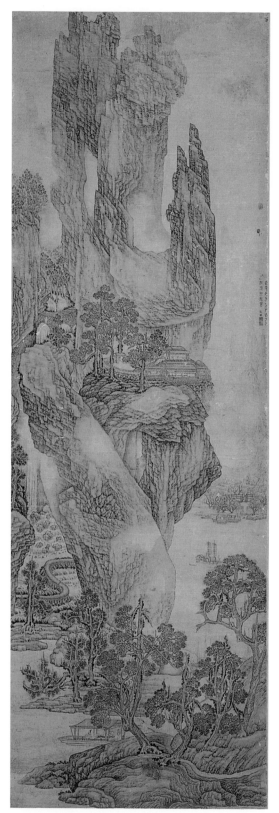

6.4　吳彬　山水
軸　紙本淺設色　306×98.5公分
舊金山亞洲美術館

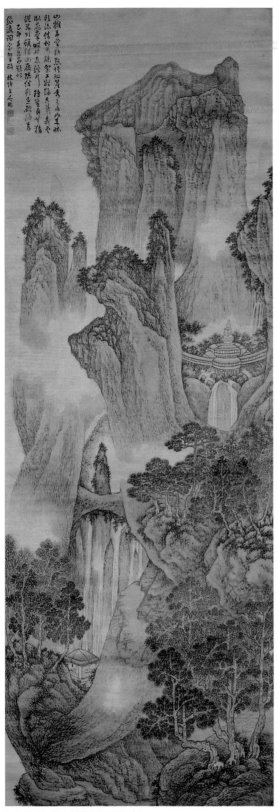

6.5 吳彬 谿山絕塵圖 1615 年
軸 綾本淺設色 255×82.2 公分
東京橋本大乙氏收藏

年或稍晚的作品，就為我們提供了一個很受用的比較；此軸帶有工鐸的題識，詳見前章引文（頁184），而吳彬可能也很熟悉此作。此作與吳彬之間多有相似之處，而且甚為明顯。在此，混合為一整體的山形，幾乎佔據了整個構圖，並且壓迫到了畫幅邊緣，畫中的景物被進一步拉近成為特寫，距離感完全被剔除。在此一淺空間當中，圓錐狀或方頂的岩塊均以細膩的筆觸描繪，並配合皴法烘托明暗，構成垂直擎天的衝勢；同時，在這些岩塊之間，還有開門見山的凹穴，其間展示著幾道瀑布。這些都是兩件作品的共同之處。

吳彬背離了上述的典範原作，也不顧其真實合理與否，而以誇張、細緻的手法塑造畫中的地質造形。這其中有些作法或可能受到歐洲銅版畫的啟示，舉例而言，《西班牙聖瑞安山景圖》（圖4.6）乃是取自布朗與荷根柏格所合著的《全球城色》一書當中，吳彬有可能也知道此作。正如我在別處所主張，這一類的圖畫想必讓中國觀者感到驚訝，且視為奇幻怪異，其中不但有窟穴和傾斜不安的巨大圓石（這兩者吳彬均自由採用），而且，也運用了濃重的明暗對照技法。儘管如此，這些圖畫卻又同時予人一股奇怪的熟悉感，因為它們與中國人自己傳統中的某些北宋的山水畫，有著諸多明顯的相似性。無論中國繪畫在過去幾百年來如何經營，就作品的視覺說服力而言，都沒有傳統高古及外國傳來的圖畫來得強；吳彬先前在

創作1609年的山水或未紀年的冊頁時，運用了較多看起來似乎是自由而奇幻新奇的自創手法，如今，他在摹仿高古及西洋的圖畫時，則比較強而有力地掌握了外界自然及現實的面貌。1615年《谿山絕塵》圖上的題詩，便證實了吳彬在畫中的確體現了一種對於自然的情緒投入之感：

山擁茅堂絕點埃，巡簷秀色逼人來；
床頭酒借松花釀，架上經緣貝葉栽；
雲臥鹿麌時共息，溪行鷗鷺自無猜；
從前欲蠟探幽屨，結絆頻過破綠苔。

吳彬在《方壺員嶠圖》（圖6.6）上的對句中，則描寫一處化外之境，其中提到方壺、員嶠，兩者都是道教傳說中東海仙島：

方壺景異三千界；員嶠春望十二樓。

我們應當注意到，吳彬其他山水畫作的主題也都與此類似，然其題識卻未包含此類道教的典故；吳彬很可能先完成畫作，而後再補以詩意的畫題及詩句。這些畫作將他胸中的山水具體表現了出來，除了藝術史的淵源之外，其與道教、佛教、或其他境界的存在本質都沒有特定的關連。隱伏在此一雄偉圖畫後面的典範，乃是范寬偉大的山水傑作《谿山行旅圖》，而後者正是傳世畫作中，最能夠表現出中峰鼎立基本構圖的模範（參照王時敏的臨摹本，圖4.9）。吳彬進一步將這種基本布局簡化：在他的作品當中，並沒有明確的近景，而且，在景深方面，也無確實的段落分隔；巨大而扭曲的長方山形幾乎完全佔滿了整個空間。皴法很均勻，明暗的對比壓低，建築物和其他的景物細節幾乎都落在一個統一的空間之中。在他早期的畫作當中，觀者因為有多

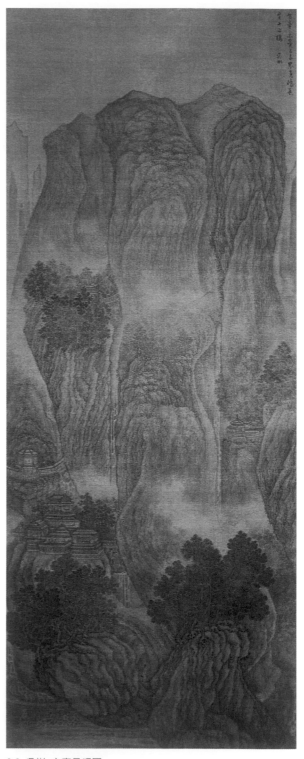

6.6 吳彬 方壺員嶠圖
軸 絹本淺設色 217×88公分
加州柏克萊景元齋

采多姿的情節插曲，而覺得趣味十足，如今，則除了龐大地塊本身的波動起伏之外，並無其他可以分散注意力的插曲可言。有兩道瀑布將峭壁瓜分為三段分別向上竄升的動勢，而每一股動勢都受制於剛健的或推或拉的動力。此作傳達了一種極為連貫一致、且平易簡捷的開門見山效果，使觀者得以用視覺在其中進行探險，就像左下角位於橋上，而且有僅僅伴隨的人物一樣，也能夠以自信滿滿的心情進入畫中的世界，再不然，也可以像畫面右邊的另一個人物，其位於渾圓巨石的後方，正沈著鎮定地步入奇幻迴旋的窟穴之中。但是，隨著景致段落的空間蠱惑感，以及許多難以理解的畫面轉折，在在都致使觀者的眼睛及內心有所困惑，於是，觀者原先所具有的那種自信滿滿的心情，很快就崩解成了一種方向迷失感。

我們實在沒有必要去為吳彬的山形找出典故，從而追究吳彬畫中深具表現力的扭曲造形，乃是源於何種理想的原典形式。此一形象先是喚起了一種穩定且有機連貫的理想，但是，隨後卻又加以否定，使其不再具有合理性，或令人可望而不可及。以巨嶂山水的類型而言，吳彬最好的作品不但屹立在宋代以後的佼佼者之林當中，同時，這些作品也跟董其昌的傑作一樣，在在都像隱喻一般，暗示了中國在晚明時期，所正經歷的社會及心理上的扭曲情境。

吳彬的晚期也跟早期一樣寂寂無名。他存世最晚的一幅紀年畫作，出於1621年；據載，他在1626年，還有一部山水，但是其真偽無從檢驗。1620年代中期左右，適逢太監魏忠賢擅權期間，吳彬因為批評魏忠賢所假頒之聖旨，而為閹黨耳目所偵悉。他被捕入獄，並奪去官職，這與他的知交米萬鍾於1625年得罪魏忠賢之後，所發生的事情如出一轍。我們也許可以寄望他和米萬鍾一樣，隨著魏忠賢於1627年伏誅，恐怖統治得以結束之後，也被釋放出獄。然而，吳彬究竟卒於何時則不得而知。

同一時期活躍於南京的其他畫家還包括高陽（生卒年不詳）。他出身浙江省的寧波，也是另外一個沿海的城市，當地的繪畫傳統自宋代以降，便一直維持保守的風氣（參閱《江岸送別》〔再版〕，頁54、121）。高陽是中書舍人趙備的女婿；趙備同時也是業餘的墨竹畫家。開始時，高陽專繪花鳥及庭園擺設之用的太湖石。傳世仍然可以見到許多他所畫的庭園石，有的出於真蹟原作，有的則是複製成《十竹齋書畫譜》當中的木刻版畫，這是一套了不起的彩色套印的木刻版畫收藏，於1633年在南京出版，高陽顯然是其中貢獻最大的一位創作者。[10]

高陽遷居南京一事，地方志中已有詳述。一名官吏可能誤解了他在繪畫上的專業，竟然要求高陽為其父親寫真。高陽為此人傲慢的態度所惱，於是草草敷衍。該吏在震怒之下，興訟公堂之上；高陽迫不得已避禍南京，並於該地「改畫山水，更有名」。他在南京結識吳彬，而吳彬也為十竹齋的出版品提供畫稿；他們兩人連同另外一位也曾一度寓居南京的畫家鄭重，可能都是收藏名家徐弘基座上的「畫客」，而他們都以畫作來酬謝徐弘基的慇勤款待，並得以研習徐府所藏古畫。[11]

高陽畫山水的名氣並未持久；今天一般都認為他以畫太湖石為主，而他傳世最佳的一

幅山水（圖6.7），則一向因為題有董源的名
款，而（很不具說服力地）被誤傳為出自此
位十世紀大家之手，一直到最近才被改正。
所幸高陽在畫上署年1609的題識，並未被除
去。這是一幅壯觀的絹本大畫，描寫的是一
處岩石峽谷，而夾在中央的乃是一處凹穴，
反倒不是一般常見的中央主峰。右下角的斜
坡、一座天然的石橋、以及樹叢等等，全都
設下了強烈的平行斜角動勢，為此軸提供了
一種簡單有力的畫面規律。岩石係以一種和
宋代風格類似的手法處理，除皴法之外，岩
石的頂端和邊緣也都加強處理；如此，成了
一種對晚明時期而言，似乎罕見但卻真實無
比的地質構成。底下兩位走在山徑上的人物
已經止步，正傾耳聆聽瀑布的聲音。他們兩
人的僮僕則在右下角隨行而上，手上可能捧
著野遊所需的餐食。這是一種古老而老套的
畫面，但是，如果畫家有此能耐，而且也願
意不辭辛苦，以匠心經營的方式，讓各局部
段落連成整體，那麼，此一畫面也還是能夠
感動人心，而高陽此作正是如此。此作的特
別成功之處，乃是在於高陽運用了雲霧繚繞
的手法，來整合全畫的空間。

　　此軸所展現的這些，都可以看成是受過
訓練的職業畫家的長處，而且，這些通常也
是我們前一章所討論的業餘畫家的望塵莫及
之處。但是，這其中並無對稱性可言；晚明
時期不像以往其他的一些階段，業餘畫家的
風格再也不是職業畫家所不能及的了。一如
我們先前所見，王建章偶爾也可以運用這些
風格（圖5.33），而吳彬也是一樣；至於高
陽，在他繪畫此一山水大軸的前一年，也曾
作過另外一幅紙本山水，其所畫的主題與此

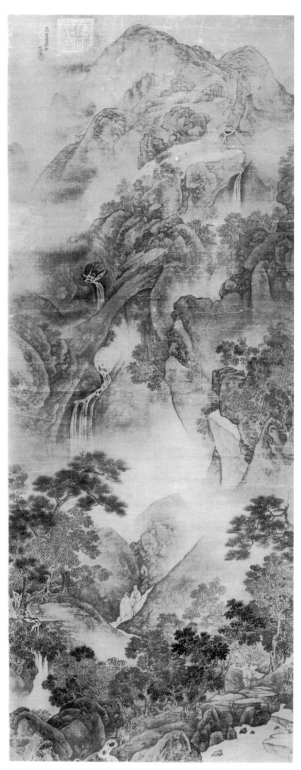

6.7　高陽　山水人物　1609年
軸　絹本設色　178×68公分
加州柏克萊景元齋

類似，但在布局和筆法方面，則率意自在得多；除此之外，高陽還像文人一樣，在畫中暗示了工蒙的風格，[14]高陽在短短不到一年的時間當中，就採用了兩種如此不同的作畫方法，這其中可能不只反映出了畫家個人的美學選擇，同時，也與贊助人或作畫的目的不同有關：我們此處所刊印的1609年山水，在設計上具有比較複雜的整體感，而且，在描繪時，也謹慎而鉅細靡遺（且曠日費時），就藝術市場的實際價值而言，此作想必數倍於另外那件率意之作；而高陽在製作此一大軸時，很可能也期待得到較高的畫價，或是為了應付較大的酬應，要不也可能是為了聲名較為顯赫或財富較高的贊助人而作。此乃推測之語；有關這兩幅畫作在十七世紀初期的相對價值，正是我們最想知道的訊息，但是，我們卻無法在存世的記載當中，找到任何線索。

第二節　藍瑛與劉度

除了吳彬之外，晚明另一位主要的職業山水畫大家，乃是藍瑛（1585–1664或更後）。[13]他生長於浙江杭州的錢塘地區，該地自南宋畫院的傳統以降，已經延續了數百年之久；再者，該地也是浙派繪畫在明代初期和中期的薈萃之地。藍瑛也許追隨了該地某位小名家習畫，但存世的記載當中，並無線索指出該位名家究為何人。這樣的訓練為藍瑛奠定了堅實的技法基礎，但同時也為他的名聲帶來了不好的起點：因為他的出身，以及他畫中有目共睹的一些習性的關係，他很早就被中國作家歸類為浙派最後的一位代表人物，而且，此一稱號從此與他形影不離，同時也損及他的名聲地位。晚近有些論者則反對此一說法，並矯枉過正：對於藍瑛出身浙江，以及以繪畫為業的說法，他們不但否定其合理性，同時也認為這與藍瑛的畫作無關。我們將試著遵循我們在前面所主張的中庸之道，亦即一方面承認這些因素所具有的深刻意涵，但同時，也不能因此而使我們心生偏差，從而左右了我們對藍瑛畫作的評價。

有關藍瑛早年的傳聞軼事，都有一種似曾相似且傳統老套的年輪感：例如，據說他在八歲時，就已經展現了極大的才華，他曾經跟隨大人進入一廳堂，隨手以醮壇上的香灰，就地畫了一幅山水，而畫中的山、川、雲、林皆備。據我們所知，他學習了界畫的技巧，並以宋代院畫的風格繪製人物，特別是傳統流行的宮廷仕女畫；他也根據唐、宋、及後來名家的作品，進行臨摹的工作。凡此種種，都是一般人在一個剛出道的杭州職業畫家身上，所指望閱讀到的訊息。

藍瑛在背景及方向上的一個重大的改變，似乎是發生在他二十多歲的時候：好幾份證據都將此一時期的藍瑛，列入松江收藏及畫家的圈子當中。有關他如何來到松江，以何維生等等，我們只能揣測。一則記載提到他在1607年時，為孫克弘作了一幅竹畫。由此推斷，他或有可能在孫克弘及其他松江人士的家裡擔任「畫客」。1622年，他完成了一部仿古山水冊（圖6.8、6.9）——我們稍後即將探討——他在冊頁上的題識言及，他曾經在蘇州一位藏家手中，見

過一幅王維的作品，另外，也見過董其昌家中的趙令穰畫作。我們由他其他的題識可以推斷，他很可能是在1607年左右，開始學習黃公望的風格。[14]由這些斷簡殘篇的線索當中，我們可以組合揣摩出一段情節大要，亦即此一才華出眾的年輕畫家，在聽到有一種新的繪畫運動（以及許多新的繪畫觀念）正以松江為中心發展，而且，在這一運動之中，他自己所據以學習暨實踐的保守的杭州傳統，在當時已被烙上落伍的標記，於是，這時的藍瑛便挺身前來松江：首先是學習這些迷人的風格與觀念，然後則開始將「南宗」的種種繪畫模範，融入他自己的風格形式庫當中，也因此，他贏得了該地藝術圈的讚揚及贊助。1613年時，藍瑛為一部集錦手卷貢獻了一段山水；同時，卷中也囊括了董其昌及其兩位門人的作品，另外，陳繼儒也為作題識。[15]董其昌和陳繼儒二人在藍瑛後來的作品當中，也都題過讚美的言辭。

很可能是透過他與松江這些文人畫家交遊的關係，使他得以吸收「仿古」的品味及技巧；而且，終其一生的創作，他也在大多數的作品當中，證明了此等能力，特別是他在一系列的畫冊和手卷當中，運用了各式各樣的古人風格。然則，他並沒有將自己侷限在董其昌所許可的典範準則之中，相反的，他還以李唐、馬遠、北宋以上的大家，如李成、范寬等人的風格入畫。他似乎從未以文字有條不紊地抒發自己的創作計劃，不過，由他摹仿先輩典範的廣度，以及他畫作的特性來看，我們或許可以假設，他的計劃旨在將自己杭州傳承的長處，消化融合為一種能夠作為畫史引經據典之用的新式繪畫。再者，他可能也企圖調解職業畫家傳統與業餘畫家傳統之間的歧異之處。稍後我們在討論藍瑛有些作品時，也會將此一設想放在心上。

關於藍瑛的生平，《圖繪寶鑑續纂》當中有一則特別有趣的記載；該著作寫於清初時期，書中蒐集了諸多畫家的生平資料。此則記載特別令人感興趣的原因在於，藍瑛本人連同寫真畫家謝彬等人，都被列為此一書籍的編纂者或作者之一。這是繼元代夏文彥所著《圖繪寶鑑》（1365年）之後的第三部續集，另外兩部續集都陸續於十六世紀初和十七世紀初成書；《續纂》的成書時間則在清初時期，雖則其編纂及刊印的情形還有些模糊之處。[16]關於藍瑛和謝彬是否果真參與實際的編寫工作，甚至也都還是疑問，因為除此之外，我們從未聽過他們二人還從事過任何學術性的專研事項；而且，書中在記述他們二人時，也都盛讚有加。現代學者于安瀾則推測，此書可能是這兩位畫家的追隨者所寫，而且他們都殷切想要提升自己的地位，因此大力宣揚自己業師的超邁之處及廣泛的影響力。姑且不論其作者為誰，該則有關藍瑛的記載，無疑描寫得想必連藍瑛本人也都能夠首肯才是：

> 書寫八分，畫從黃子久（即黃公望）入門而惺悟焉。自晉唐兩宋，無不精妙，臨仿元人諸家，悉可亂真。中年自立門庭，分別宋元家數，某人皴染法脈，某人蹊徑勾點，毫不差謬，迄今後學咸沾其惠。性耽山水，遊閩、粵、荊、襄，歷燕、秦、晉、洛，涉獵既多，眼界弘遠。故落筆縱橫，墨汁淋漓，山石巍峨，樹木奇古，練

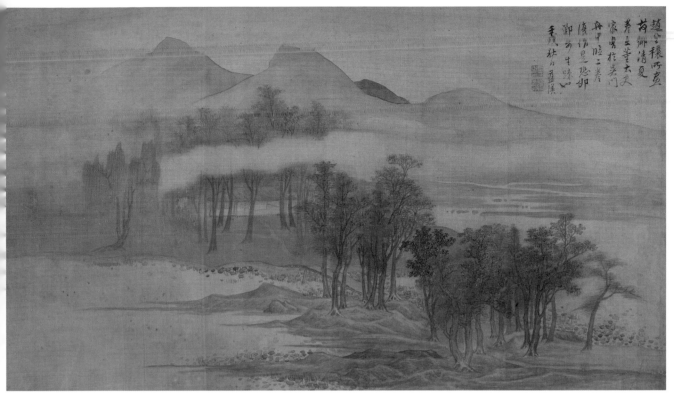

6.8　藍瑛　仿趙令穰山水　冊頁　取自 1622 年　仿古山水冊　絹本設色　32.4×55.7 公分　台北故宮博物院

6.9　藍瑛　仿李唐山水　冊頁　取自 1622 年　仿古山水冊（同圖 6.8）

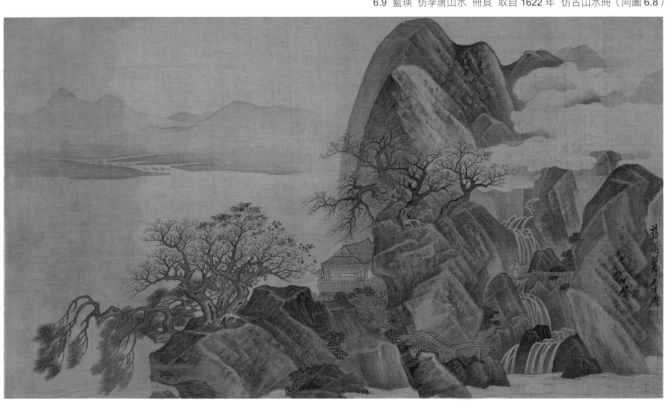

瀑如飛，溪泉若響，至於宮妝仕女，乃少年之游藝，竹石梅蘭，尤爲冠絕，寫意花
鳥，俱餘伎耳。博古品題，可稱法眼，（年逾？）八十，居於山莊。

我們可以假設，藍瑛的遊歷有一部分就像是朝聖的過程，在這之前，他所見識到的，也
不過就是先輩大家的各種畫風面貌而已。如今，他來到了真山真水面前，以自己的心靈和眼
睛，親眼目睹那些曾經啟發過先輩大家創作的種種自然原貌。這樣的經驗也許為他自己的畫
作，增添了一種自然主義的氣息，減少了他對傳統格式化風格系統的依賴。但實際的情形似
乎並不如此；和他早年相比，藍瑛晚年的作品很明顯地比較墨守成規。

說他從黃公望入門，而後「惺悟」，這一點似乎反映了他對自我的認知，因為他本人在
一些題識當中，也多次提到這一點。他很重視文人畫家對他的看法，而他的作品當中，最受
文人畫家推崇的，也正是那些仿黃公望風格的創作。不過，我們應當注意的是，文人畫家對
他的推崇，很典型地都是說他有能力可以惟妙惟肖地再創先輩大家的風格，而且已經到了與
前人原作真假莫辯的地步──即使是上面所引《圖繪寶鑑續纂》一書對他的頌詞之中，也是
強調他在這方面的巧技。在前一章裡，我們討論過文人畫家圈子裡的成員，均樂於以慷慨的
溢美之詞稱頌彼此，但是，藍瑛所得到的這種讚美卻迥異其趣；至於談到藍瑛的繪畫反映出
其本人高尚的人格，或者說他的作品很能表現出一種崇高自在的性情，這種言論則很難得一
見。陳繼儒曾經在他一幅仿倪瓚風格的畫作中，以耐人尋味的批評語氣為作題識。（耐人尋
味的原因在於，題跋差不多千篇一律，總是為了表達對畫作的肯定評價而作，至少同時代的
人在為畫家撰寫題記時，向來如此。）陳繼儒提到該作仍然未脫「畫院習氣」，並且輾轉暗
示他將倪瓚的標準意象扭曲，形成了「空亭不遠，膝上無琴」的畫面。[17]藍瑛想必為文人批
評家帶來了一個棘手的問題，使他們難以為其評價；如果我們設身處地去想像他們在看到藍
瑛作品時的情景，也許我們就大約可以領略他們的感覺為何。換句話說，身為一個畫家，儘
管藍瑛的創作並不完全正確，但是，多多少少還合乎正道，而且，很顯然地，他還畫得非常
出色。

在一部成書於十九世紀的著作當中，記錄了一幅藍瑛仿黃公望風格的手卷及其題識。此
卷現屬私人收藏，但卷中這些題識，最近則不但被用來補充藍瑛生平資料之不足，同時也說
明了同時代人對他的看法。[18]如果這些題識可靠的話，那麼，其中的趣味可就的確無與倫比
了。第一則署年1638，係出自陳繼儒之手，文中除了溢美之詞無他──他寫道，展卷之際，
此畫令他覺得如黃公望翻身出世。其次，則是蘇州文人評家范允臨在題識中坦承，當藍瑛將
此卷向他展示時，他以為是新近發現的黃公望真蹟傑作，他甚至還以驚訝的神情詢問藍瑛，
問他究竟從何處得來，藍瑛則只是笑而不語；隨著范允臨展卷向後閱讀時，看到了陳繼儒的
題識，方纔如夢初醒。（同樣地，這還是讚美藍瑛能夠惟妙惟肖地複製先輩大家的風格。）

其他的題識則有兩條是出自楊文驄與其姻親馬士英的手筆──我們應當還記得，馬士英

就是那位受後世史家所唾棄，並被視為一手造成明朝末年南京新朝崩解的罪魁禍首。馬士英的題識寫於1642年，其中提到他在揚州附近的邗江上與藍瑛會晤，一同觀賞自己所收藏的法書名畫，之後，藍瑛便向他出示此卷，令他覺得有「盛夏生寒」之感。

但是，這一類聚集名流在中國畫上題識，並留下迷人訊息的做法，應當無例外地會啟人疑竇才是；就以藍瑛此卷為例，我們似乎很有理由可以作此質疑。為此一畫卷作著錄的十九世紀末收藏家楊恩壽，便記載了藍瑛曾經是馬士英邸第的座上客——言下之意，即是藍瑛以畫家的身份，被馬士英延請至家中作客——楊恩壽並因此而責難藍瑛黨附奸人，趨炎附勢。但是，這樣的指控乃是無的放矢；楊恩壽這種想法，有可能是因為看到藍瑛在《桃花扇》當中，被塑造成次要的角色所致。《桃花扇》是一部完成於十七世紀末的傳奇，而馬士英和楊文驄都是劇作中的要角。即使藍瑛曾經在馬士英府中作客，他並未參與政治密謀；也因此，並沒有理由指出，他參與了任何一邊的政爭。事實上，由此一手卷傳世的情況來看，其畫上的題識似乎均出自同一人之手，換句話說，也就是出自某偽作者之手，也許就是楊恩壽本人也說不定；假若如此，那麼這其中所有的「證據」，勢必得被視為偽造，而不列入考慮。[19]畫作本身或有可能是真蹟，但是卻以這些造假的題識穿鑿附會，其目的是為了使畫作更富趣味及價值。

明亡之後，藍瑛與文人的接觸，以及他與文人畫家合作的情形即告終止；相反地，他和幾個寫真畫家合作，為這些畫家所作的人物增補山水景致——此乃一種不折不扣的職業畫家之舉。[20]畫上的題識指出，他晚年係在錢塘故里渡過。最後的一件紀年畫作出於1659年；如果他八十歲還健在的記載正確的話，那麼，從1659年之後，一直到1664年為止，他至少還又享壽了五年。但是，也很可能這只是一種形容高齡的籠統說法，而他終究還是卒於1659年或稍後不久。他的門人頗多，其子藍孟、孫藍濤與藍深三人，皆是山水畫家，而且都是墨守他的風格，並無太大改變。特別是到了晚年時期，藍瑛本人製作了為數眾多的千篇一律的畫作，不僅構圖一再重複，連下筆也常常是草率了事；也因此，他死後的時運不濟，而且，大多是因為晚年這一類的畫作而聲名狼藉。十八世紀的張庚在寫到藍瑛時，便拿宋旭與之相提並論，說他少時每聞鄉先輩談論到藍瑛時，總是不免毀詆輕視的語氣。同樣地，張庚也是第一位將藍瑛歸類為浙派最後一位代表人物的評家；按照張庚的歸納，浙派的缺失有四：亦即硬、板、禿、拙。[21]直到近日，畫評仍舊還是將藍瑛列為品次低下。如今有些學者已經開始重新評估他的成就；博物館及收藏家也正在搜尋他的最精良之作，而在1969年時，他有一部出色的畫冊便在紐約一次拍賣會上，創下了畫價的新高記錄。[22]

藍瑛早年的傳統畫風，係根深蒂固地植基於宋代山水，之後他由此而發展出中年和晚年時期的特出風格，此中，我們可以很俐落地舉出兩件立軸說明之。這兩件立軸的紀年相去三十年之遙，其題材和基本布局差似，但就整體效果而言，卻南轅北轍。早期的一幅（圖6.10、6.11）係繪於1622年，此一紀年可由藍瑛在十九年後為此作所寫的長篇題識中看出。

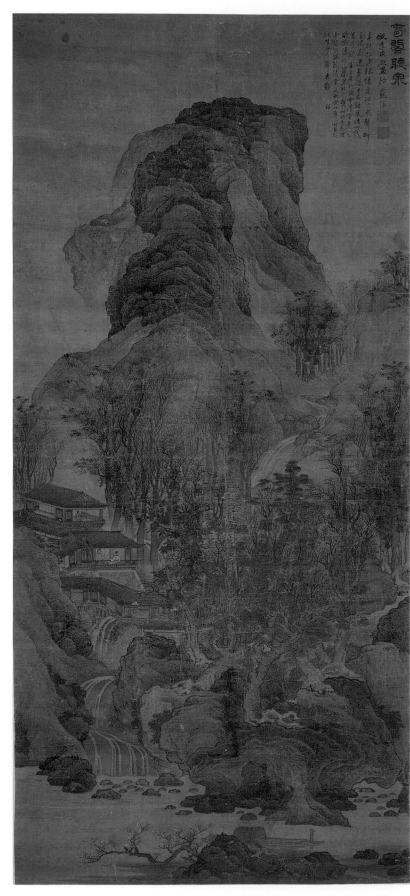

6.10
藍瑛
春閣聽泉（仿李成）
1622 年
軸 絹本設色
218×98 公分
遼寧省博物館

此軸題為《春閣聽泉》，是由畫家在右上角以大字自題，並署款：「藍瑛」，另外還說明此畫係「倣李咸熙（即李成）畫法」。較晚的一幅（圖6.12）也有藍瑛所自題的《華岳高秋》，紀年1652，並指明此作係「法關仝」。但事實上，對於明清作家和畫家而言，「法關仝」似乎並沒有很明確的定義可言，而且，在藍瑛的畫作當中，「法關仝」和「倣李成」並無重大的差別。這兩幅作品都表現出了藍瑛最喜運用的典型構圖：屋宇和樹木都安排在陡峭的山腰間，近景有水流，畫幅頂端則是嚴重受蝕的方形峰頂。兩者都依循著通俗化的北宋山水類型，正中央峰體的兩側，係由斜向後方的單薄山形所圍繞，而且，這一向後斜退的動勢，均是由中景的樹叢開始，以「Ｖ」字形的安排向上開展。這兩幅作品之間的顯著不同，乃是在於畫家使用山水形象的目的或根本意念有別。

　　儘管藍瑛創作此幅1622年的《春閣聽泉》圖之前，早就受到松江繪畫圈的理念及風格濡染，但是，為他贏得美名，使人覺得他有能力以燦爛而栩栩如生的手法，再造北宋風格者，想必還是《春閣聽泉》這一類的圖畫吧。而他能夠掙到這分能耐，則是得力於他早年在浙江的院畫風格訓練，以及他後來對古畫的精心專研。藍瑛所仰慕於宋代典範之處，想必正是原畫家對

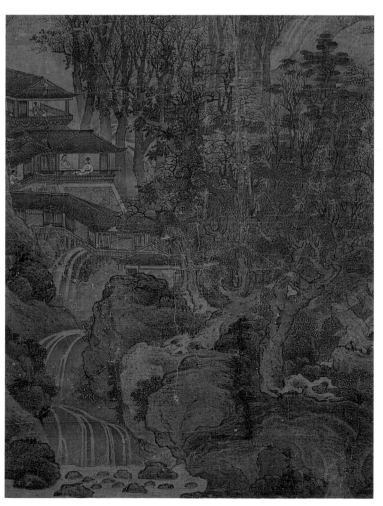

6.11
圖 6.10 的細部

於個人的「手跡」有所掩飾，而相對地，只是直接記錄其對自然的印象；同時，這些也是藍瑛在自己畫軸中，所要追求的特質——以他所在的時代而言，藍瑛已經非常成功地捕捉到了這些特質。其畫作中的點描手法係依地質表層而有所變化，兼具刻劃肌理及明暗的功能，並沒有強出頭，反而成為某套畫風或「筆法」的元素之一；樹木與周遭的環境氛圍融成一片，形成了整片的樹叢，佔據了可觀的空間。觀者可以運用想像力，從而深入畫中空間；再者，位於左手邊溪流上方的屋宇樓上，有幾位人物，他們的感覺遐想，也都是觀者可以共同分享的：清涼的氤氲之氣，輕泉石上流的景象等等——在在都像《圖繪寶鑑續纂》所下的評語：「溪泉若響」。近景還有一介停泊的扁舟，對於藍瑛的觀者而言，這暗示了一種司空見慣的情事：一人乘舟遊歷，前訪溪流邊的別業，造訪故人，而在此刻，這兩人正促膝敘舊。

　　相形之下，1652年《華岳高秋》軸中的敘事內容，則比較靜態而老套。兩位人物流連橋上，傾聽練瀑之聲；在他們的上方，可以看見一座屋宇，再往左上方，則還有一座山亭，這些都是藍瑛基本的造景元素，可以在不同的畫作中相互變換組合。在此作當中，畫家在表現造形時，強調了側面輪廓，係以厚重的線條強烈地刻劃輪廓，使造形有形體感，但卻不描寫肌理，多著墨於物形的外表，而不注重深度感。早期的那一幅作品，係以岩石形體對抗空間，以大塊造形對峙小塊造形，以暗色調對比明色調，如此，畫家將這些多采多姿的造景元素，組織成了一幅富於秩序感，且一目了然的整體畫面，晚年這一幅則似乎是由一群量感差不多的布局造形，所譜構完成的。在《春閣聽泉》圖中，山脈隨著峰頂的傾斜，而向後方的空間延伸深入，其效果相當具有說服力；但是，換成《華岳高秋》圖的山形，則是支離破碎，而且反而是毫不退讓地地朝近景的方向推向前來，使觀者無法深入畫面之中。早期那幅作品似乎表達了畫家對於所描繪的自然景象，存在著某種信念，該作很感人地喚起觀者一股自然世界的經驗，讓其溶入其中的季節及景致。晚年此作則只是稍微呼應了前作的效果而已，僅僅點到為止，並沒有創造出相同的效果；了解此作的最佳方式，乃是將其視為裝飾性用途的畫作，就像我們前面也曾概略地以日本狩野派的屏風畫，來譬喻明代稍早的一些繪畫一般（參閱《江岸送別》〔再版〕，頁162、164）。為了公平對待藍瑛起見，我們必須很迅速地帶上一筆，他這件作品的筆法活潑，岩塊的形體大膽，在在都遠比狩野派大多數的繪畫，來得顯著而具有個人風味——就此角度而言，與1622年《春閣聽泉》圖相較之下，1652年的《華岳高秋》圖則代表了一種顯著的進步。

　　一部同樣作於1622年的十頁仿古山水冊，進一步肯定了《春閣聽泉》圖一軸所顯示出來的一些證據：亦即在此一階段裡，藍瑛主要還是在創作圖畫，而且是非常好的圖畫，而不是致力於形式的演練、筆法的遊戲、或是藝術史方面的典故等等（業餘畫家董其昌圈子的作風即是如此）。他擔心自己可能會因為追逐及關注這些新的「文學性」特質，而犧牲了自己一些很根本的繪畫性技法，對於這一點，他在其中一幀冊頁的題識上，便間接有所表示：「趙令穰所畫《荷鄉清夏》卷，在董太史（即董其昌）家，曾於吳門舟中臨二卷。復作是，恐邯

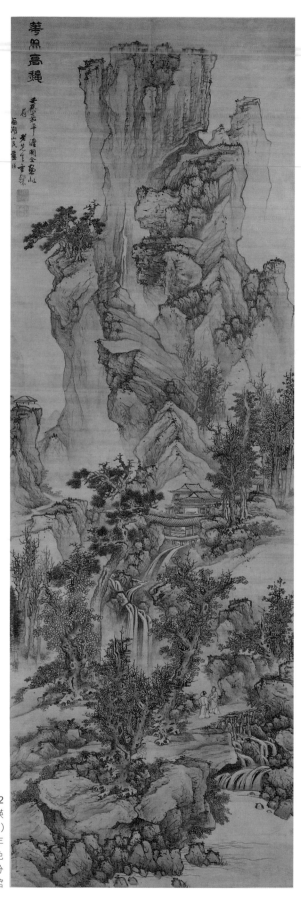

6.12
藍瑛
華岳高秋（仿關仝）
1652 年
卷 絹本設色
311.2×102.4 公分
上海博物館

鄲步生疏（疎）也。」此處的典故出於道家早期著作《莊子》一書中的小故事，是關於有一人來到邯鄲城學習當地出眾、流行的走步風格；結果，此人不但學步不成，而且還刻意遺忘正常的走步方法，最後弄得必須以四腳爬行返家。[23] 當我們瞭解了「邯鄲學步」——亦即犧牲了眼前的能耐，卻未有新的收穫作為補償——正是困擾藍瑛後半生創作的問題所在時，便知藍瑛在選引此則小故事時，乃是反映了他心中頗感煩惱的一種自覺，且語帶愁苦，正如我們前面所已經討論過的趙左等人的處境一般。然而，在1622年這個時候，他在平衡畫面的生動性與仿古這兩種美學價值時，並無困難可言：如果一定要比較的話，他的作品要比趙令穰原作（亦即紀年1100年，現存波士頓美術館的知名手卷）來得遼闊且更具有自然主義特質，再者則是他並沒有那麼刻意地執著於某種特定風格。[24] 迎向觀者而來的土堤及枝葉茂盛的樹木，引導觀者的視野向後進入一片小樹林，樹林並有部分受到帶狀濃霧的遮掩，此乃趙令穰的風格要素之一；其次，林間還有一些茅屋，這同樣也是趙令穰典型的鄉間江景。就像他同年所作的《春閣聽泉》圖，藍瑛此處的筆觸並不鋒芒畢露，而是以很細膩的方式寫景。

　　冊中另外一頁幅乃是仿李唐的風格（圖6.9），以一描寫自然景象的畫面而言，此作較為生硬，而且比較不具真實感，但是，畫家的原意即是如此；就晚明人的了解而言，院派大家李唐正好與他同時代的趙令穰各執一端，其所表現的乃是粗糙且有稜有角的的造形，而非柔和的造形；其所講究的乃是物形的明晰性，而不是雲霧迷濛的趣味；就整體而言，李唐注重的是生動的戲劇效果，而不是欲言又止的詩意感。這些特徵及對比，我們由存世的李唐及趙令穰真蹟（或極為接近的摹倣本）當中，都可以找到一些根據，只不過，在晚明這些「仿本」當中，卻過分誇張及強化了兩者對比的部分。而藍瑛會將李唐當作他的風格範本之一，這其中透露出了他與松江派所持的「南宗」偏見之間，有著若即若離的關係，因為在松江派的系統當中，李唐一直都是被列為「北宗」的畫家，而且是有教養的藝術家所禁止學習的。同時間，藍瑛處理李唐風格的方式，也透露出他並非完全不受此一偏見的影響：文人評家在指控李唐的作品粗糙時，同樣也困擾著藍瑛自己的作品。以李唐繪畫傳統所作的山水作品，很典型地會將堅實的物形集中在畫面下半段的部分空間當中，換句話說，也就是在此一長形的空間中劃出一道假想的斜線，並將種種堅實的物形安排在斜線以下，至於上半段的畫面，除了有樹木向上突出生長，以及幾座遙遠的山丘之外，均任其留白。藍瑛很忠實地保留此一設計，將自己畫作的整個右下段落部分，以混亂無章的大石塞得滿滿的。比起明代其他的先輩畫家（例如，周臣，參見《江岸送別》〔再版〕，圖5.1），藍瑛不但更了解，而且更能準確地將岩塊的各橫斷面視為不同的平面，從而再創李唐塑造岩塊形體、烘托明暗、以及處理皴法肌理的方法。同冊中，並無其他頁幅以類似的方式，顯露出任何對於陽光及陰影處理的關注，或是很細膩地針對岩石的外表，進行很緻密的描繪，由此可見，這些特色都是原來古人風格中所既有，而非藍瑛本人的畫風如此。

　　至於藍瑛仿黃公望風格的山水作品，我們舉出兩件分別紀年1629、1650的立軸，作為

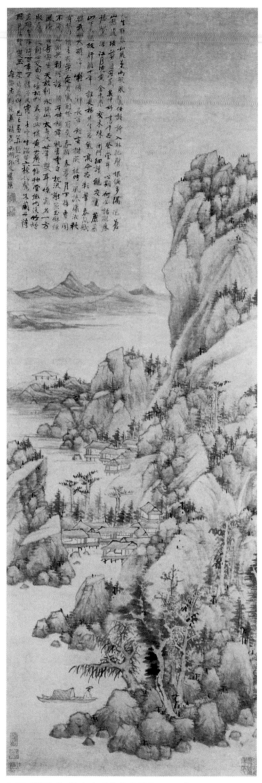

6.13　藍瑛　江景山水（仿黃公望）1629 年
　　　軸　紙本淺設色　148×48.7 公分
　　　加州私人（Pihan C. K. Chang）收藏

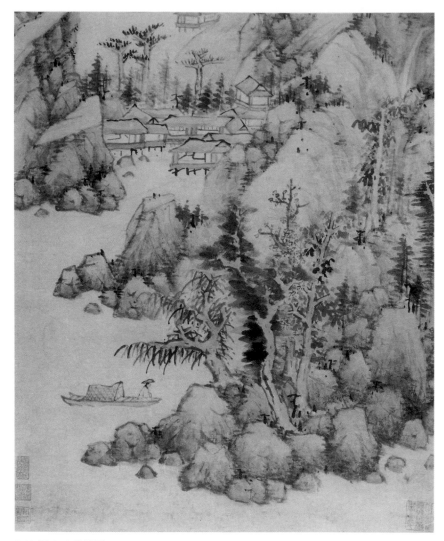

6.14 圖 6.13 的細部

積,也使得畫面變得支離破碎。景深的處理並沒有提供出真正的深度感,左邊的地帶是沿著
嚴格的垂直山脊,一路向上,右邊的地帶,則是沿著一連串階梯般的水平山岬,向上發展;
但是,這些造形的重複,卻為整幅畫作,強行注入了一股強烈的圖案設計感。這一類的布局
在藍瑛的作品當中,甚為常見,同時也合理證明了他為何被歸類為浙派,因為明代稍早的浙
派畫家也以類似的方式建構自己的畫作。此畫的筆法肯定可以用高度中規中矩形容之,但
是,從反面來說,則顯得相當僵硬,且變化有限。不過,如果我們是以畫家在此作中所投注
的創意及感性較少來看的話,則此一畫作最終的評價必然是較為負面的;我們姑且可以公允
地說,就以十七世紀復興元代文人風格的角度而言,藍瑛此作所代表的,乃是對黃公望風格
傳統的一種曲解。

　　在適當的時候,藍瑛還是有能力可以用遠為敏銳的方式,來處理這些風格,以因應其創
作目的;這一點,我們在他許多仿宋元大家畫冊中的冊頁裡,可以得見。在這些畫冊當中,

他很典型地以八種、十種、或十二種古人的風格，分別在冊中每一頁幅上作畫。這類畫冊在十七世紀期間，極端受到歡迎；這種畫冊讓畫家得以在連續的冊頁之中，引介各種不同變化的畫風，否則，純粹從圖畫的角度來看，這些冊頁或有單調而無變化之虞，再者，畫家也藉此展示其技法的熟練度，以及其對畫史上古人風格的熟稔。至於觀者的回應，則是以一鑑賞家的姿態，展現出其個人的專家見解，針對這些冊頁，一一加以辨認並欣賞。

藍瑛作品中最精的範例，或許是一部作於1642年的十二幅畫冊，現存於大都會美術館。[25] 其中一幅仿曹知白筆意的冊頁（圖6.16），以其潔淨且一望無際的構圖，特別使人覺得引人入勝。曹知白作於1329年的《雙松圖》（《隔江山色》〔再版〕，圖2.22），有可能就是藍瑛畫中母題的來源：兩棵樹木倒向兩邊，遠後方的則是較小而枯的樹木，近景還有一道溪流流過。但是，這兩幅畫作的整體效果則非常不同。藍瑛並未保留曹知白那種生動活躍的造形、以及富有表現力的匠心經營，相反地，他營創出了一幅靜謐、遼闊的景致，使人憶想起倪瓚單純平淡的江景山水。正如李鑄晉所指

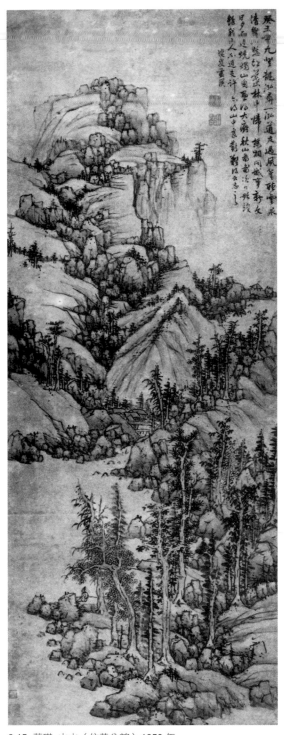

6.15 藍瑛 山水（仿黃公望）1650 年
軸 紙本淺設色 128×49 公分 東京私人收藏

出，晚明畫家所作的曹知白風格，有將曹知白與倪瓚（這兩位同時也是知交）混為一談的傾向，此處所見的冊頁，可能正代表了這種錯誤的混合。[26] 不過，忠實於元代大家的風格與否，並無關乎藍瑛的畫作是否成功。在藍瑛的畫中，平坦的視線具有定靜的作用；樹木則呈現出具有韻律節奏的間隔；畫面在往深處運行發展時，則甚為從容且有抑揚頓挫。

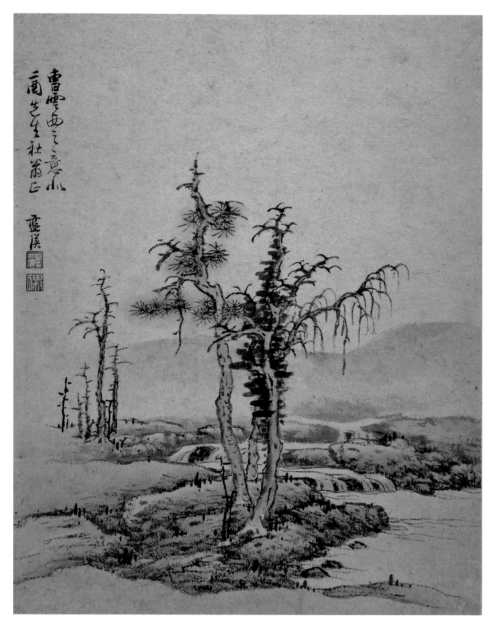

6.16 藍瑛 山水（仿曹知白筆意）取自十二幅山水冊 1642 年
冊頁 紙本設色 31.5×24.7 公分
紐約大都會美術館

　　同冊中，仿王蒙的冊頁表現了常見的「秋江放渡」主題。稍早在兩年前，亦即1640年
時，藍瑛也畫了一幅主題類似的作品（圖6.17），但他並未在題識當中，指證自己風格的源
頭為何；儘管如此，該作還是很明顯地源於王蒙──其捲曲的皴法，騷動震顫的點苔法，散
漫不拘的筆法等，在在都是屬於王蒙的畫風，而且，王蒙還經常描摹受蝕的太湖石，一如藍
瑛右側近景的畫面。藍瑛將此圖獻給某位贊助人，而此圖就是在該位先生的「池上園」中繪
就的；按照藍瑛自己的說法，每次相遇，他對此翁的「清言」，均甚為仰慕。藍瑛以「清」
（此乃中國人的用語）作為此畫的主題與風格，以及他慣常在題識中指出自己所引用的古人

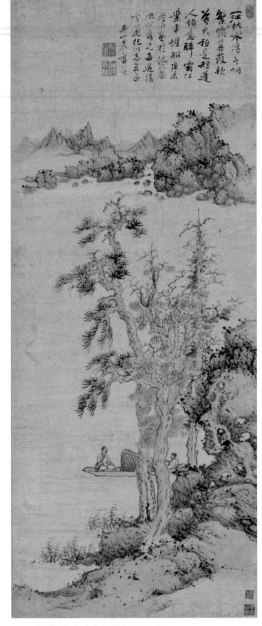

風格為何的做法，在此也缺而未見——這些
或許都是藍瑛對此位贊助人的文化修養的一
種崇敬之舉吧。我們可以假設，藍瑛的畫作
就是以此一方式，來回應他對受畫人的品味
及知識的共鳴。後來的畫評家迫不及待地將
藍瑛列為浙派最後的追隨者，並且貶他為欠
缺文人的高雅，仍不理會他在這一類的藝術
成就。然而，正是這方面的成就，有助於我
們證明他今日所享有的較高的評價，亦即使
他成為晚明山水畫家當中，最為多才多藝且
最具原創力的一位。

記載當中，追隨藍瑛學習的畫家很
多，其中有兩位特別有趣：其一是劉度，
他是一位風格保守的山水畫家，其技法卓
越且始終一致，另一位則是陳洪綬，他主
要是以人物畫家的身分知名於畫壇，我們
在最後一章裡，會比較詳細地討論他。關
於劉度的記載甚少。和藍瑛一樣，他也是
浙江省錢塘人，並在該地隨藍瑛習畫。徐
沁的《明畫錄》和姜紹書的《無聲詩史》
都記載他是當時代真能超越藍瑛的畫家；
但是，這種說法司空見慣，實則，並不能
代表一般的看法。再者，有關藍瑛畫作的
讚美之辭，時而可以見於當時代人的著作
之中，劉度則無見此記載，而且，劉度的

6.17 藍瑛 山水（仿王蒙）1640 年
　　 軸 紙本淺設色 95.9×37.8 公分
　　 普林斯頓大學美術館

畫作上，也無當時文人學者及詩人為其作的溢美題識可言。在評家的筆下，他的畫作被形容
為細密工緻，在在都是從李思訓、趙伯駒、及仇英一派入手——按照董其昌的分法，也就是
屬於單調乏味的「北宗」一脈。相傳劉度也精於臨摹及仿作古人舊蹟，且「大可亂真」，事
實也的確如此——傳世有一批畫作誤繫在早期大家的名下，看來都是出自他的手筆。至於畫
家的原意是否故意作假，或者作偽的名款係後人所添補，我們無從確定。

根據刊行和已知的例證，劉度傳世最多的作品為山水立軸，作品的時間介於1632至1652
年間。其作於1636年的《春山臺榭》軸（圖6.18），乃是一幅氣派的重設色圖畫，其中不僅

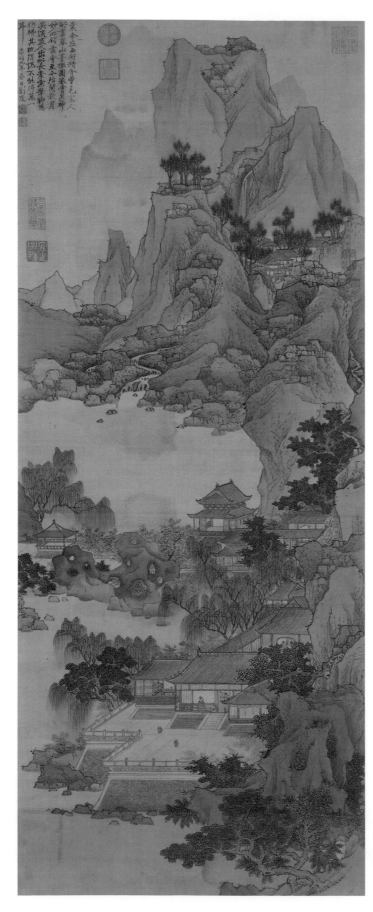

6.18
劉度
春山臺榭 1636 年
軸 絹本設色
119.9×47.8 公分
台北故宮博物院

透露出他得自藍瑛的教誨，同時，也表現了他在線條描繪上的精細優雅，這也彰顯了他個人的風格特色。正如他在題識中所言，他是因為先前在西湖的一座精舍中，曾見某人所畫的手卷，在經過欣賞神會方纔繪就此軸；他自己坦承，他僅僅仿佛原作之梗概，「深愧不能得萬一耳」。此畫的布局表現出了宋代畫家所喜愛描繪的那種理想化的景致。近景有一座規模恢宏的臺榭，其中有描摹勻整的柳樹、其他樹木、以及突起在河岸或湖岸邊的裝飾性岩石。畫中每一景物都以堅實明確的線條勾勒外形，其輪廓鮮明；每一項景物似乎都恰如其分，並無即興之筆。由於此軸全數都以宋代的寫景技法作為典故，其結果則是一幅具有裝飾性本質的繪畫。

第三節　陳洪綬及其山水畫

以陳洪綬（1599–1652）而言，他的山水畫的趣味遠遜於人物畫，而與花鳥畫差不多；他的人物畫及花鳥畫，我們將在下一章討論。他是浙江人，幼年就開始作畫，而根據近來的研究發現，他很可能是在十歲前後，就在杭州追隨藍瑛習畫。相傳藍瑛對於他的才能倍感驚訝，並且告訴他的畫家同儕說：「使斯人畫成，道子（即吳道子）、子昂（即趙孟頫）均當北面，吾輩尚敢措一筆乎？」[27]陳洪綬與藍瑛的師生關係，大約維持了十三年之久。到了十四歲時，他就已經鬻畫於市了（「懸其畫市中」）。這時，他和藍瑛、劉度一樣，徹底地以一職業畫家的訓練及定位，開啟自己的繪畫事業。到了後來，他的職業畫家生涯甚至比藍瑛還要更加妥協。

他早期的一些作品很明顯地洩漏出藍瑛的教誨，但是，這些作品卻是趣味性最少的；至於其他的作品，即使是出自他這麼早期的手筆，則已經很出眾地顯示出，他獨立於新舊典範之外，或者，至少可以說他是以不因襲成規的方式，來運用這些典範。《五洩山》軸（圖6.19）很可能是他二十至三十歲期間之作，但卻是他所有山水作品中最傑出的一幅。周亮工（1612–72）是陳洪綬自幼的知交，他提及曾經於1624–25年間，數度與陳洪綬同遊五洩山，此畫因此被認為是作於該時期前後。[28]五洩山地近陳洪綬的出生地，亦即浙江的諸暨。陳洪綬的名款幾乎是隱匿在畫中，小而不顯，位於右邊山脊的葉叢中。題識則在右上角，出於大收藏家高士奇（1645–1704）之手，寫於1699年。

高士奇描寫五洩山的景致為「山水奇峭，峰巒環列……五潭之水，氾濫懸流，宛轉五級，故曰五洩。」他提到較早來此遊訪的人士，也包括畫家徐渭（1521–93）在內，後者並有遊記寫道：此處「洞巖奇於陰，五洩奇於陽」。接著，高士奇又寫道：「七十二峰兩壁夾一壑，時明時幽，時曠時逼，奇於陰陽之間，章侯（即陳洪綬）深得其意。」

此一題識有助於我們聯想此畫的特徵——包括迂迴盤旋的地質、強而有力的光影對比等等——以及其與畫題，乃至於畫家記憶所及的遊山經驗之間的種種關係。如此，也使我們有

所警惕，不能將畫中的這些特徵，純粹從風格的角度看待之。同時，此一畫作也絕不單純只是陳洪綬抒發自己對五洩山的直接感受而已。當他想要傳達其充沛有力的高聳山峰，以及歪扭變形的山脊時，他轉而求之於唐寅的繪畫之中，汲取其快速流動的輪廓線條，以及唐寅以不自然的濃暗凸岩，來點出地形段落的手法（比較《江岸送別》〔再版〕，圖5.10）。當他想要以畫面上方結構錯綜複雜的受陽坡面，來對比山腳下陰凹的空間，以及圍繞在拱形的樹下的人物形體時（或許他很自覺地以圖畫的方式，來呼應徐渭的文字描述），他運用了一種源於文徵明的布局類型（《江岸送別》〔再版〕，圖6.9）。但是，他將這些擷取而來的繪畫元素，推向了全新的效果。顯著而不間斷的點狀葉脈，攄滿了畫面布局的中央地帶，以富有變化的墨色營造深度感，其間並交織著留白的樹枝；由於有此景從中作梗，使得下方低吟的人物，連同其身後活力十足的背景，無法與人物上方若隱若現的山腰及瀑布，連成一氣。和藍瑛1622年創作《春閣聽泉》圖的情況相似，陳洪綬繪畫此軸的時間，想必僅僅晚於藍瑛二、三年而已，而且，他引用前人風格的用意，同樣也只是為了更強有力地具現自己在自然山水之中，所體驗到的種種感官刺激罷了：例如陽光和陰影、壓迫感十足的亂石、潺潺的流水聲及水氣等等。在這兩位畫家後來的作品當中，援引前人的風格典故，已經變得極為重要，但是，我們在此並未見到這類的手法。

另一方面，典故的運用乃是陳洪綬創作其他許多作品的不二法寶。無論是他早期或晚期的作品，為達到個人表現的目的，陳洪綬在風格及母題的運用上，巧妙地以前人的繪畫，作為引經據典的對象。他這種作法，很接近文學上的典故運用及呼應手法，較常見於中國詩詞。跟藍瑛一樣，陳洪綬早期的繪畫訓練，必然也是以細心臨摹古人畫蹟的方式為其根本，而就浙江地方上的繪畫傳統而言，宋代或仿宋風格的畫作想必尤其是他臨摹的對象。在陳洪綬所學習的技法當中，想當然耳，一定有極為老式的雙鉤設色畫法，這種手法曾經一度是作畫必備的基本功夫，但是，到了陳洪綬的時代，此等畫法如果不是行畫家及專門作偽的畫家，用來製作品質低劣的作品的話，便是比較好的畫家，借此方法來創作具有古風的作品——這裡的重點在於，此一技法早已過時。陳洪綬在作品當中，運用了矯飾造作的筆法及扭曲變相的造形，這些原本一直都是造成仿古風格或仿古偽作之所以令人難以下嚥的原因所在，但是，到了陳洪綬的筆下，他卻刻意加以使用，也因此，他才能夠與復古人士層次較高的審美意圖相契合。這種現象，我們先前在李士達的作品（圖2.4）當中，就已經觀察到。但是，在晚明大家之中，那些能夠以錯綜複雜的方式，來巧妙操縱古人風格者，就數陳洪綬最為敏銳且精巧老練。陳洪綬的作品，很典型地是以甜美中帶有苦澀的方式，來勾喚起古人的繪畫主題的。儘管陳洪綬在對待這些主題時，顯得有些冷漠及嘲諷，其結果卻仍舊感人，毫不遜於古人。這種甜中帶澀的情調，使得陳洪綬的復古作風變得有變化，而與藍瑛那些毫不帶情感的臨仿作品，或是吳彬根據傳統既有山水類型，所繪就的種種變形之作，有

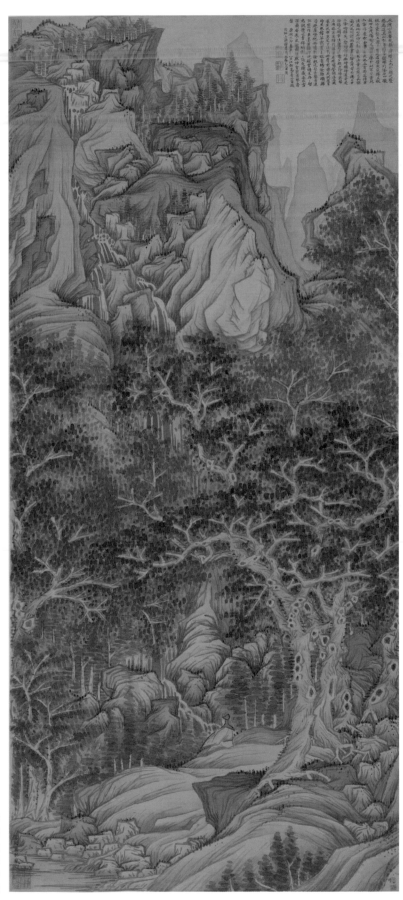

6.19
陳洪綬
五泄山
軸 絹本設色
118.3×53.2 公分
克利夫蘭美術館

著顯著的差別。或許有的人會發現，同樣是這種趣味，也可以在拉威爾（Ravel）和普蘭克（Poulenc）的一些音樂作品中見到；這兩位音樂家也以類似的手法，譜奏洛可可（Rococo）及浪漫派（Romantic）時期的樂風，一方面勾喚起舊時代樂風的感覺，但在同時，卻又將許多耳熟能詳的合聲，加以嚴厲的扭曲，從而造就了一種有別於原來時代的情感距離。

在陳洪綬的許多畫冊當中，有一幅可能是繪於1640年代的冊頁（圖6.20），[29] 就很完美地印證了此種特質。畫中的秋天主題，有可能是取自一首唐詩，但也可能是得自唐代畫作（傳世並無確實可供參考的例證）。由畫中人物所佩戴的冠帽可以看出，這是一位文人士大夫，他擺脫了世俗事物的羈絆，而在自然中尋求慰藉。他坐在河畔，手撫古琴，使柔和、憂鬱的琴音，得與他周遭的風聲、水聲調和成一片。畫家將人物安排在樹後，如此，觀者乃是由林樹間瞥見此一人物，這種手法係引自唐畫的典故；同樣地，平面化的寬葉樹，連同以裝飾性線條所勾勒的盤旋在林樹之間的雲霧，也都是引用自唐代繪畫。但是，此一主題的表現要素——例如，代表命運多舛的樹瘤，或是暗示著年華老去的落葉——卻是以誇張的手法處理的，為的是在訊息的傳達上，注入一點荒謬的趣味。舉例而言，我們很難真的正經八百地去核算畫中有多少落葉，其大小如何，或乃至於用很嚴肅的態度，去面對該位文人精神奕奕的表情。但陳洪綬絕不妥協的乃是繪畫的品質：穠纖合度的比例安排，尖酸諷刺的筆法線條，在在都可以和畫史早期的佼佼者並駕齊驅。

同冊中的另一畫幅（圖6.21），表現了「踽踽獨行」的主題，這是另一個由來已久的畫題，勾喚起淡淡的憂鬱感。一人物策杖佇立在岩石岸邊，對著一棵老松若有所思。石縫間生出一些花朵，有幾株則見於腐蝕的孔洞之間。同樣地，這些形式母題還是具有濃厚的聯想空間：走進一段荒涼且風侵雨蝕的世界之中，並在逆境中堅毅不撓，一如松樹所代表的意義。但是，跟前面的情形一樣，儘管這些母題描繪得至為巧妙，彷彿其中充滿了真誠的情感，然其所含的訊息，卻因為畫家微妙的變調手法，而打了折扣。畫中一列列用來交代距離遠近的狹窄岩岬，都是遵循著傳統水平山丘式的固定畫法，也因此，我們彷彿見到了三條連續的水平線，其彼此的間隔並不很遠。再者，由松樹上針葉的大小及稀疏的情況來看，似乎主要是附在單一的松枝上（以往像這樣的情形，則經常是以另一類格局較小的畫題表現之），而並未佈滿整棵樹木。在格局比例上自由變化，這是陳洪綬最喜愛的一種手法，為的是不讓觀者在見到高古的畫題時，產生傳統老套及較為直截了當的反應。

也許有人會說，畫中這種比例稍稍走樣的現象，並非畫家故意為之，而是我們強做解人之故。然而，在同冊另一幅畫作（圖6.22）裡，這種比例扭曲的作風則更是昭然若揭，其刻意之處不容置疑。一開始，觀者會將此畫看成是由一群不大不小的庭園石所構成，其間並有一道溪流通過。但是，一會兒之後，觀者便會注意到，生長在近景地帶的植物，並非矮樹叢或荊棘一類，而是花朵正在綻放的大樹。這些開花的樹木說明了此時正值早春時節，而溪中的水流正是融雪；其次，這些樹木也使畫面的格局頓時改觀，迫使我們不得不將眼前這些石

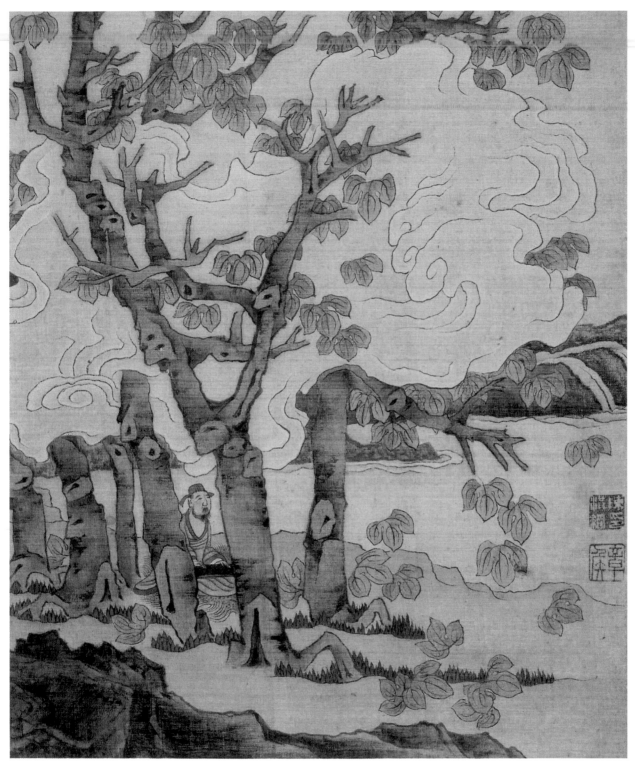

6.20
陳洪綬
樹下彈琴
冊頁 絹本設色
31.7×24.9 公分
南京博物院

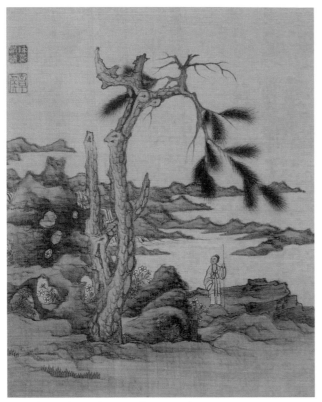

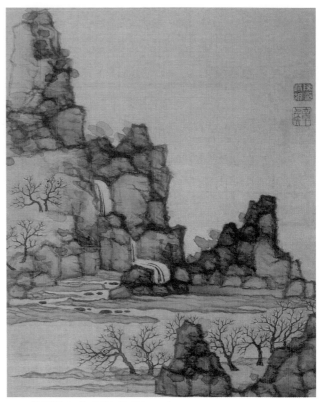

6.21 陳洪綬 松下獨行 冊頁（同圖 6.20）　　　　6.22 陳洪綬 早春 冊頁（同圖 6.20）

塊，當作是山頭上的岩石看待。但是，正當我們開始接受這種解讀的方式，覺得一切都還算
合理時，這樣的讀法卻又因為遠景的樹木而被否定了；換言之，一旦此一新的格局比例成立
時，遠景的樹木必定離近景的樹木很遠，但在實際上，這些樹木的大小比例，卻未有任何縮
小。就以我們的比例感而言，這種種移形換位的手法，製造出了一種引人入勝的視覺經驗，
不然的話，這原本也只是一幅相當陳腔濫調的江景圖罷了；就實際效果而言，上述種種比例
的變化，也改變了我們對此畫的觀感。

　　還有一幅更出色的冊頁（圖6.23），係出自陳洪綬晚年的一部畫冊之中。畫家在該頁幅之
中，再一次顯露了他點石成金及化腐朽為神奇的法力──也就是說，在腐朽的傳統之中，將
一些俗劣的繪畫特色，轉化為嶄新燦爛風格的質素。在宋代及更早的作品當中，畫家在交代
水的形體時，素來都是沿著地平面，以具有說服力的方式，使其向後愈退愈深；再者，畫水
常用的裝飾性波紋，也一直都是用比較細緻的筆觸描繪，並隨著遠方的霧氣，越來越淡。觀
者在閱讀這些景深手法時，並不費吹灰之力。在宋代以後的仿作之中，水面則往往朝上斜向
觀者，有時幾乎呈一垂直平面；同時，波紋也描繪得更為整齊劃一，覆蓋成整片，使得水面
變得更加平面化。[30]

　　到了晚明時期，任何一個具有美感的普通畫家，則會乾脆避免運用此一形式母題，因為
其難度太高，無法駕馭──也就是，如果他是在經營一幅像樣的畫作的話，都會如此。就其

一成不變且圖案化的樣式而言，這種平面化的水形，乃是適合於製作各種不配以高尚藝術稱之的圖畫，比如說，等級低下的贗品、木刻版畫、或是輿圖（參考圖6.24）等等。想要在一幅要求符合最高美感層次的畫作當中，應用此一形式母題，這其中必須要有一種膽識才行。陳洪綬則的確做到了這一點。他轉化了此一母題，使其配合他個人種種迂迴及非自然主義的作畫意圖。原本，此一母題係為了描摹真實的物象而作，但由於後人的無知及手法的拙劣，以致背離了物象的真理，而在陳洪綬的經營之下，這種無知及拙劣的畫風，反而變成了令人難以忘懷的藝術形式。陳洪綬的冊頁題為《黃流巨津》，他把汪洋大河當作一片裝飾性的塊面來處理；我們或許因而想起了日本畫家尾形光琳（1658–1716）所繪製的著名屏風，他以絕妙的波紋，描摹溪流從兩棵綻放中的梅樹間流過的情景，其水紋也是以類似的樣式，攤平在畫面上。[31]為什麼這種具有裝飾特色的抽象形式，在中國並不多見，而且，也不像日本琳派繪畫那樣，能夠有自成一家的發展？此一問題太大，很難在此探討。我們只能將此一風格，看成是中國繪畫原本可能發展的另一條方向，但事實上卻不如此——很可能這些方向都因為批評家的反對，而受到箝制。

在陳洪綬的畫幅當中，江上的暴風雨，已經迫使多數的舟楫停泊在岸邊——見於畫面的左下角——儘管如此，還是有三位勇猛大膽的船伕，冒險撐舟渡向遠岸：我們可以隱隱約約

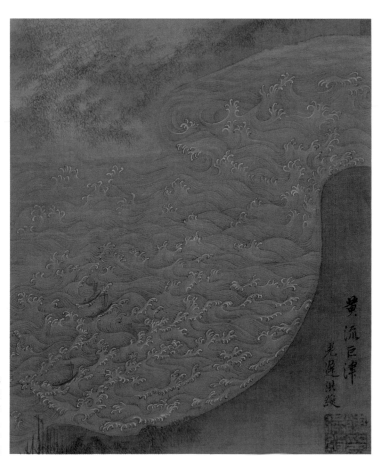

6.23
陳洪綬
黃流巨津
冊頁　絹本設色
32×25.2 公分
北京故宮博物院

見到，竹林中有一些屋舍。在巨大的白色浪濤裡，這些帆船顯得出奇地渺小，但是，隨著浪濤持續地向遠景推進，浪濤紋的大小卻未減弱變小，如此，削弱了其視覺的可信度，同時，也變得比較沒有那麼宏偉壯觀。就這樣，一幅原本可能令人心生畏懼的景觀，反而變成了帶有裝飾性趣味，而且在美感上很賞心悅目的畫面。大規模的戲劇性效果，並不在陳洪綬拿手的戲碼之內。

我們會在最後一章探討陳洪綬的人物及花鳥畫，屆時，我們也會更完整地探究其風格的涵義。

第四節　兩位佚名畫家與張積素

想要將陳洪綬放在適當的歷史情境中來看，我們不只應該，而且必要在我們的圖版之中，多增加一些次等畫作，因為陳洪綬的風格淵源，往往與這類作品密不可分。在此，我們姑且介紹兩部手卷，以之作為例證，說明此一時期次要山水畫家所製作的圖畫類型為何。

首先是一幅描繪黃河的手卷式輿圖，很可能是作於十七世紀中期左右（圖6.24）。從古代到近代，中國曾經繪製過很多這一類的輿圖，但無論是中國或外國學者，都對其興趣缺缺，因為這些作品一向都被認為（通常都有很好的理由）是作為實際用途，而較不具有審美價值。其次，也由於這些作品的繪製者寂寂無名，而且，專門繪製此類圖畫者，都是名不見經

6.24　佚名　黃河萬里圖　17世紀中期（？）輿圖卷（局部）　紐約大都會美術館

傳的小畫家，以致於受到忽略；只有當這一類的作品，託名為顯赫的名家之作時，才會被藏家視為珍寶，進而以嚴肅的態度，視其為繪畫創作；弗利爾藝廊（Freer Gallery of Art）所藏的兩幅作於宋代末期的同類手卷，就是這樣的例子，而且都是描繪長江全景。[32]

此處的手卷題為《黃河萬里》，卷首係以黃河注入黃海的海口為起點，順著河道，一直描寫到黃河的山山口。而黃河在出山之後，便在華中平原分散成各支流，並繼續向東流往海口。此處我們所刊印的乃是最後一段，亦即卷尾處。圖版的左下方是華山，這是一座道教的名山；華山上面偏右的地帶，則是洛水與黃河的交會口。畫中的視角並未連貫一致；一方面，河流、由牆圍成的城鎮、以及其他的地形地物，都是以很劇烈的角度斜向上方，但在另一方面，山形的描繪，卻假設觀者只是以微微的仰角觀視全景罷了。同樣地，地平線的位置也前後矛盾：在右上方的地帶，景深的處理彷彿即將平穩下來，我們見到畫家以連續重疊的山形，標示出了地平線，但是，在左邊的地帶，河流卻持續向上，衝出了畫面的上限，暗示出地平線還在更上方。

我們可以說，這些都是描繪輿圖的成規，而事實也的確如此，其有助於畫家以至為明確和最省篇幅的方式，來顯示出地形上的資訊。不過，這並不能解釋全部，因為我們發現，有些作品根本就不是作為地形圖之用，卻使用了相同或類似的作畫成規。此一表現系統使得觀者得以一目了然，其所涵蓋的視野廣大而遼闊，而且，在此視野之下，觀者同時也能夠針對小區域的枝微細節，進行細膩的考察。早期的畫家及批評家對於那種有能力收千里之景於數尺絹素之內，同時還能完整不差的人，早有溢美之詞。在一幅這一類的成功之作當中，觀者所能捕捉並掌握到的景致，遠比肉眼在現實中所能見到的多得多。就以中國山水畫的作畫成規，或多或少與這一類輿圖相通的事實來看，這其中也顯示出了山水畫的另一種作用（除了我們前面提出的那些作用之外）：山水畫給觀者一種視野延伸的感覺，使其超越平常的視野範圍與能力，進而增進其對外面世界的理解及掌握。

雖然繪製黃河輿圖的佚名畫家，並不那麼在乎藝術效果，而比較關注其是否合乎地形描寫的目的，但是，他還是營造出了一幅迷人的裝飾性畫面，其中，他以青綠山水的風格描繪山形，並在山頂敷上橘黃色調，以之代表夕陽光芒。大量的氤氳霧氣會降低全圖必須要有的清晰度，但畫家還是在各處安插雲彩，其中有的是以古樸的輪廓勾勒法描繪（例如，我們所刊圖版的左下角），其餘（右上方）則是呈柔軟的棉絮狀，具有自然主義特色。畫家並未刻意將河流刻劃成一種裝飾性的形狀，但是，我們很容易可以想像，如果陳洪綬見到這樣的繪畫，或許就會受到啟發而有此之舉。以陳洪綬的繪畫而言，其中有些係源自於藝術等級較為低下的作品，而我們在了解這兩者之間的關係時，其中的關鍵則是在於，畫家在營造畫面的效果時，究竟是出於自覺或是不自覺？

其次則是一部長手卷，其創作的時間也大約相同（圖6.25、6.26），描寫的是中國另一

條大川——長江——但畫風卻迥然不同。這不是一幅輿圖,而是一部全景繪畫,其作用不在於地名導覽,而是用圖畫的方式,報導景色、周遭的氛圍、空氣感等等。儘管如此,此卷與黃河輿圖卷的相同之處,也綽綽有餘,這說明了兩部作品不僅時代略同,連畫家所屬的類型或流派也都相同。長江一卷的段落與河流實際流經的地點之間,究竟配合得多麼密切呢?此一問題仍有待進一步研究。不管怎麼說,此卷的重點並不在於指認地標和城市,而且,此畫大多數的段落,似乎都不是在描寫特定的地理景觀。為了維持其不明確的寫景特質,此卷前後歷經了好幾種別具特色的風格。卷首和卷末兩段,係以一種古樸做作的青綠風格描繪,其中,幾何化的岩石構成是以堅實、勻稱的輪廓線勾勒,並敷以重彩。卷末所見的積雪山峰,想必是座落於長江較上游,也就是四川省一帶;和繪畫黃河輿圖的畫家一樣,此位長江的畫家也是引領我們溯流而上,而不是由上游帶向下游。

此卷在稍早的時候——參見我們所刊印的第一段景致(圖6.25)——也就是當我們還在觀覽長江下游寧靜的風光時,渾圓的丘頂閃著橘橙色的落日霞光,就像我們在黃河輿圖中所見,同時,相同類型的濃霧也籠罩著江面。雖然如此,在此卷當中,陽光和霧氣的營造方式,卻帶有一種自然主義的風格,此一現象很可能再一次顯示出畫家與歐洲傳來的圖畫有所接觸,或是他所接觸的中國畫,受到了歐洲圖畫的影響。在近景的地方,我們看見山城中的琉璃瓦屋頂,傍著山丘呈環狀排列;右側則有較窮苦人家的茅屋聚落,沿著即將注入長江的支流兩側排列,一條貿易船正往岸邊靠近,岸上已經有幾個人在等候。

隨著畫面進一步發展,在我們所刊印的第二段景致(圖6.26)當中,畫家帶領我們通過了一場暴風雨。在描寫時,畫家以斜筆淡墨暈染的方式,作出了雨勢、風中楊柳、以及其他樹木的效果,顯示出風勢的強勁。此一景觀的處理方法,正好跟陳洪綬的《黃流巨津》南轅

6.25 佚名 長江萬里圖 晚明時期 卷(局部)絹本設色 縱 31.6公分 台北故宮博物院

北轍，雖則這兩幅畫作的題材相似。空間、光線、以及空氣氛圍等等，都還是這位長江畫家
所關注的對象，至少在此一段落中如此。而且，空間、光線、空氣氛圍在他的運用之下，都
成為畫家表達視覺經驗的質素，而不是當作固定的繪畫成規使用。在此一段落的近景當中，
他恢復了盛懋的畫風（比較《隔江山色》〔再版〕，圖2.4、2.5），但是，他並沒有風格自覺或
賣弄典故之意。見到了卷中這一段落，我們或許很難相信，同樣這位畫家竟然會在稍後幾呎
的畫幅裡面，一下子又變成描繪沒有空間感的硬邊青綠風格。他的這種作法，顯示出整個再
現自然的課題，到了晚明時期，已經徹底折衷妥協。同時，畫家藉複製古人畫風，來展示自
己多才多藝的作法，也很迅速地蔚為畫壇上的一種流行。在畫冊當中，以一連串的高古風
格，來繪製各幅冊頁的作風，猶可保留單幅畫作的風格完整性——董其昌和藍瑛即是這種作
法。但是，在單一手卷的布局裡，數度改易畫風，則會使得歷來主宰形式所需的空間連續
感，以及意象的連貫性，都受到了犧牲，而且，這等於是公開承認自己所採取的，乃是一種
反自然主義的風格。[33]

　　晚明的批評理論和繪畫，由原本關心自然原貌的再現，轉為追求藝術史式及表現主義的
畫風，這樣的改變產生了一種不幸的結果：換言之，對於那些未能加入此一時尚的畫家，以
及那些持續以傳統作風創造好作品的畫家，不管他們多麼優秀，卻很可能因此而受到埋沒。
張積素就是其中一個例子，他在沈寂了三百年之後，直到最近才被拯救出來。1968年時，一
幅大而壯觀的冬景山水，經過學者解讀了畫家所鈐的印記之後，發現該作係出於張積素的手
筆；否則，在這之前，此作一向傳為吳彬所作。[34]數年之後，一家美術館得到了張積素一部
紀年1676的手卷，並加以刊印出版。結果，此舉使得另外兩部構圖相同的版本，可以安全地

6.26　佚名　長江萬里圖　卷（局部）（同圖6.25）

繫在他的名下：其中一部還附有一則聲稱是文徵明手筆的偽作題識；另外一部則是這三件手卷當中，最精且最早之作。而我們此處所介紹的，即是最後這一卷（圖6.27、6.28），上面還有捏造的王原祁偽款。[35] 張積素寂寂無名的畫史地位，正好可以解釋為何他在卷上的名款會被拿掉，這很可能是畫商所為，然後再補上另外兩位鼎鼎大名畫家的偽款。如此，我們現今有了張積素四幅作品，同時，我們也希望還有其他的作品重見天日，因為我們已經有了警覺，一旦有張積素的作品出現，我們也會看得出來才是。

張積素並非出身於任何知名的繪畫重鎮，而是來自蒲州，亦即今日的永濟，位於山西省西南隅。其生卒年不詳；想必是生於1610年前後或稍早幾年，卒於1676年以後。除了山水之外，他還繪畫花草禽蟲等。他追隨在銓部任官（掌管人事）的王含光習畫。也許王含光在南京當官期間，邂逅了吳彬的山水風格，以及整個北宋山水的復興運動，並將此介紹給了他的門生。不管事實如何，張積素一定是透過某種管道，才得以熟悉此一風格；另外，當時的南京繪畫圈裡，也存在著一些受西洋影響的畫風，張積素必定也透過管道，而熟悉了這些風格，因為這兩類風格似乎都很明顯地影響了他的畫作。

張積素為1676年手卷所寫的題識提到，他在年輕時，曾經有機會見到王維《輞川圖》卷的真蹟，當時是由他的老師王含光從朋友家借來的。一如我們前面所提，《輞川圖》卷的構圖在晚明時期，共有好幾種版本，而且，好些畫家都根據其構圖，作了一些自由臨摹之作（參考宋旭的作品，圖3.1、3.2）。後來，張積素又見過該卷一次，但並無機會仔細琢磨。又過了若干年之後，某位宗柏岩先生購得該卷，並見示於他，張積素因而借回書齋，臨摹了數回。他在題識的結尾中寫道，如今距離他初次觀賞王維圖卷的時間，已有五十年之遙，但他還是又作了一部仿本，以回味當年那種興奮之情。

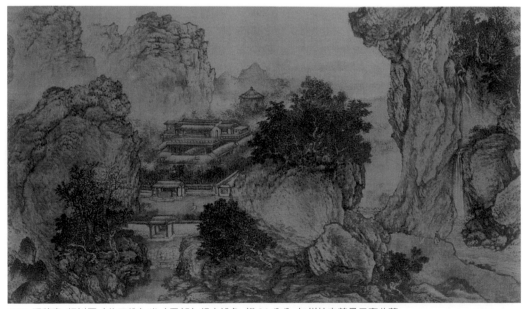

6.27 張積素 輞川圖（仿王維）卷（局部）絹本設色 縱 31 公分 加州柏克萊景元齋收藏

　　這件1676年的畫作，連同另外那部附有「文徵明」偽款的紙本手卷，都比較潦草隨意，較不拘泥於筆墨章法，不像我們此處所刊印的絹本作品（圖6.27、6.28）。合理的揣測是，紙本手卷是張積素早先的仿作，而且有可能是最早作的一個版本。其紀年可以早到明代末年或清代初期。這是一部迷人的作品，不但景象如仙境一般，技法也甚為燦爛奪目。和宋旭仿本的構圖一樣，張積素此卷也是自由仿作，僅僅傳達了王維原貌的梗概，至於建築物、山丘、水流的位置，也只是取其大要。換句話說，這種仿作的方式，我們並不能以摹本稱之，因為如果是摹本的話，畫家對於原作的形貌，都要毫釐不差地加以保存下來。張積素的畫卷並沒有任何企圖復古的跡象可言。即使他具有宋代風格的特色，但卻是經過吳彬和其他畫家筆下過濾的結果，在此是以嶄新的風格元素，出現在新的自然視野之中的。事實上，在宋代的山水風格當中，真正能夠讓張積素一類的後代畫家，一再加以應用，使其配合自己竭力追求的新自然主義運動，從而，令畫家得以拋開風格自覺，或是在自覺地引用風格之外，另闢蹊徑者，正是在於宋代山水具有寫景的彈性，而且絕不刻意賣弄。當這些青蔥翠綠的山丘和枝葉繁茂的樹叢，具體展現在我們眼前時，我們幾乎感覺不出畫家斧鑿的痕跡。綠色是全畫的主要色，一方面作為暈染之用，另外，也以亮麗的銅綠色（也就是將孔雀石研磨成細粉，作為顏料），穿插點綴其間。遠山的淡藍色調，則賦予了畫面涼爽如春的氣息。

　　開卷時（圖6.27），有兩位人物偕其僮僕，正佇立觀瀑，這樣的布局方式顯得唐突而且時代錯誤，因為王維的時代並不使用這種構圖，而必須到了宋代的時候，才變得普遍。從瀑布進入到下一段景時，我們透過山岩的空隙之間，瞥見了同一道圍牆的兩段牆面，一近一遠。這些都是張積素所仿原作中的顯著特徵，亦即王維別業附近的孟城坳舊城牆的遺跡。別業本身描繪得很詳盡，而且是夾在兩座高聳的土丘之間。後面有一座海拔較高的涼亭，其向下正

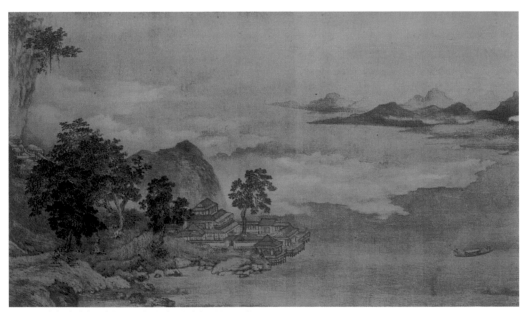

6.28　張積素　輞川圖（仿王維）卷（局部）（同圖 6.27）

好俯視右邊的孟城坳；另外，左邊位於別業閣樓上的亭台，也可以向下觀望石溪。

　　接近手卷正中央的地帶（圖6.28），則是一段描寫湖邊樓閣的景致，王維（根據他在原作上的題詩之一指出）就在此處坐等一位乘舟遠渡而來的故人。天空和湖色都是以墨綠色調暈染，巧妙地勾喚起黃昏暮色的氣息。最特別的是黃昏霧色的處理，其由左側峭壁後方籠罩而下，並飄向湖面；畫家在描寫時，則是以部分留白，部分敷以白彩的方式刻劃。白彩也用來交代遠岸樹叢之間的霧靄之氣，只是用得極為儉省。在此寧靜安詳的景色之中，只有近景地帶，還稍見些許干擾湖面的波紋而已。張積素畫水的方式，比較接近製作長江手卷的佚名畫家（圖6.26），而比較不像陳洪綬的手法（圖6.23）。但是，他到底還是跟這兩位畫家都不相同，他並未遵循畫史上已經存在的固定畫法。也許因為張積素所在的地理區域，遠離了江南繪畫重鎮，如此，約莫也就使他得以在風格的運用上，免受董其昌一派人馬的指使，也因此，他得以畫出這一類不刻意賣弄風格的最高之作。但是，跟張宏一樣，他這種「無筆法」的自然主義作風，也使得他被排除在畫評之外，連受認真考慮的機會也無。

　　本章所討論的一些職業山水大家，有時也有輝煌的成就，但是，很不幸地，他們並未集結成派或形成一股運動；而且，他們也不像董其昌的南宗畫派和後來的正宗派追隨者，還會徵召那些能夠為他們說話的畫評家，請他們在理論的層面上，為自己正名。除了陳洪綬一人是以人物畫家的身分成名外，其餘這些畫家還是繼續受到藐視或忽略；直到最近這些年，研究者才重新對他們燃起了興趣。如今，我們將這些畫家最精良的作品，也列入晚明主要的創作之林。同時，我們也了解到，中國山水畫之所以會在下一個百年當中衰落，其中部分的原因即在於，這些畫家所開拓出來的種種深具潛力且令人振奮的新方向，並未受到肯定，而且，後世的山水畫家也未能進一步加以發揚光大。

人物畫、寫真與花鳥畫

　　晚明時期裏，所有關於畫論議題的論辯，以及與此有關的繪畫流風之爭；理念與風格之間的整個活潑的互動模式；不同畫家在地域背景、社會地位、政治淵源上的差異等等——所有這些議題，不僅佔據了我們前面各章的篇幅，而且全都集中在山水畫的領域之中。其原因何在？為何數百年來一直如此？針對此一問題，如果我們思考一下山水畫的演變，或許就不須再做解釋：作為一種表達的工具，畫家可以在山水畫中創造各式各樣的世界，同時，在山水世界當中，畫家不僅能夠體現個人廣泛的理念和態度，也可以用來表達最複雜的意涵，而且，這些意涵的形成，只有一部分是仰賴山水形象本身所能激起的聯想。反過來看，同樣的觀察也可以用來解釋：為什麼人物畫和寫真畫也剛好在這幾百年間衰落？在人物和寫真兩種繪畫當中，圖畫的表現力及意涵，比較受限於圖像本身；想要隨心所欲地運用古人風格，或是利用表現主義手法，以徹底推陳出新，都比較困難。[1]不但如此，人物畫和寫真畫通常還具有一些特定的功能，而與山水畫有所不同，比方說，用來追憶某某人士的影像，或是作為宗教畫像，或是作為說教故事的插圖之用等等。諸如此類的功能，必然都會箝制畫家，使其無法針對繪畫的各種表現模式，進行自由探索；同時，也無法像山水畫家一樣，能夠自由地開拓各種視覺隱喻手法。很長一段時間以來，人物畫一直局限在背景陪襯的地位，如今，到了晚明時期，人物畫再度走向了臺前；其原因在於，人物畫的表現能力已經有所擴充，而且，其在功能上的限制，也有一部分被克服了。

　　人物畫和山水畫在中國畫史上的地位有所不同，這一點對於我們此處所探討的題材，有著一定的重要性。因此，我們有必要簡述這其中的來龍去脈。首先，在五代和宋代初期，以人事為題材的繪畫開始讓位給描寫自然世界的繪畫，此一現象充其量可以看成是繪畫主題的一種正當改變。儘管如此，繪畫作品體現意涵的方式，大抵仍舊維持原樣：一方面，人物圖像乃是本著畫中所刻劃的人物或人性的情境（景仰、尊崇、憎惡、愛慕之情等等），來激發起思想或情緒；另一方面，山水畫發人幽思的方式，則是使人如入自然實景一般，也就是「使人有身歷其境之感」。但是，到了北宋末期，在一些理論家的著作和畫家的作品當中，製造意涵的場所，卻已經由外在的世界，轉向了畫家的內心。真正刻劃在畫面上，以及為畫面賦予結構及品質好壞者，乃是畫家心中的影像，而不再是自然世界的樣貌。米芾寫道：「大抵牛馬人物一模便似，山水摹皆不成。山水心匠自得處高也。」[2]

　　到了元代大家，特別是倪瓚和王蒙二人的作品，擺脫了具象再現主義，轉而追求「胸中山水」的繪畫潮流，如此，更加強化了這股新的動向。山水畫越來越有自成一格的傾向，就

像詩的系統一樣：在此一系統裏面，意涵和價值都是文化或傳統的衍生物，而非源於畫作或詩作本身的內在特質。此一傾向在十七世紀時，達到了最高點，亦即我們前面幾章所見的那些畫家及流派。一方面，我們當然可以談論不同畫家、不同畫作，與此自成一格的封閉系統之間的關連深淺；再一方面，我們也可以探討這些畫家、畫作與外在世界的關係如何。由著這兩極對立的情況，我們也會發現，董其昌和張宏二人正好各據一方。但在同時，我們也必須認識到，整個山水繪畫到了晚明時期，已經因為繪畫以外的一些關係及牽連，而變得甚為沈重；居於領導地位的畫評家，往往必須從這些角度來評斷山水畫的價值，而再也不管山水作品是否忠實於自然景像。[3]

相對而言，在人物畫當中，作品的意涵仍然取決於畫題本身，以及畫家如何描繪。由於山水和人物之間有著這種扞格，想要創造一套統一的理論來涵括這兩種畫類，幾乎是不可能的事；而且，因為畫家中的佼佼者，大多都是山水畫家，畫論家也就是理所當地把精神投注在山水畫那邊。我們只需翻閱一下今人編纂的中國畫論著作，就會發現，從宋代到晚明期間，幾乎沒有任何重要的關於人物畫的著作可言。[4]一般而言，明代作家並未將人物畫貶為較低的等次，但是，當他們在談人物畫時，卻把它當作是專門模仿表象的一種藝術；而這種看法在明代畫壇裏，其實就已經是一種譴責了。王世貞在1565年左右的著作當中，說明了這兩種繪畫之間的差異：「人物以形模為先，氣韻超乎其表；山水以氣韻為主，形模寓乎其中，乃為合作。」[5]

然則，到了晚明時期，有些著作卻很明顯地對人物畫及人物畫家，表現出了一種新的敬意。在《明畫錄》（約寫於1630年左右）一書當中，徐沁在為明代人物畫家的部分撰寫序言時，也以跟王世貞差不多的觀點切入，但是，接著他就以不同的心情寫道：

敘曰：東坡論畫，不求形似，至摹壁上燈影，得其神情，此特一時嬉笑之語。若夫造微入妙，形模為先，氣韻精神，各極其變，如頰上三毛（指的是顧愷之畫裴楷像），傳神阿堵（亦即點晴之意），豈非酷求其似哉。至于傳寫古事，必合經史，衣冠器具，時各不同……

有明吳次翁（即吳偉）一派取法道玄（即吳道子），平山（即張路）濫觴，漸淪惡道。仇氏（即仇英）專工細密，不無流弊。近代北崔（即崔子忠）南陳（即陳洪綬），力追古法，所謂人物近不如古，非通論也。

對於徐沁把明代人物畫的衰落，歸咎於明代稍早的浙派晚期大家及仇英身上，認為是他們使人物畫淪入「惡風」之中，這樣的看法我們並不感到驚訝，因為我們在第一章裏，已經引述過明代作家對山水畫所持的觀點，而他們對人物畫的這種說法，只不過是同一觀點的翻版而已。促成晚明人物畫復興的大家主要有四，崔子忠和陳洪綬是其中較年輕的兩位，另外兩位較年長者，則是丁雲鵬和吳彬。稍後我們就會明白，這四位畫家的確也都各以不同的方

式「力追古法」。但是，仇英在先前的時候，也是採取同樣的作法；那麼，人物畫在晚明成功復興的原因何在呢？徐沁對於晚明大家的讚美之辭，並沒有解開此一問題，而且，他的讚美也無法與這些畫家的實際成就相比。他們並不像仇英一樣，只是把人物畫的品質提升到較高的層次，或是製作一些精良的仿古作品而已。為了博得時人以及畫家自己的重視，人物畫必須採取一些複雜的表現方式，並融入一些與藝術史有關的內容——長久以來，這些一直都是山水畫的主要內容所在。至於這幾位人物大家如何在筆下表現這些內容，則是本章的重要主題。不過，一開始，我們先簡短地瀏覽一下此一時期的寫真畫。

第一節　曾鯨與晚明人物寫照

寫真畫之所以突然而出人意表地在十七世紀當中，躍升至嚴肅藝術的層次，有可能是肇始於兩股動力的匯合：一方面是由於此一時代的關注所在，越來越著重於個人；另一方面則是因為由歐洲傳入中國的藝術創作手法，比起中國以前的繪畫傳統，都更加重視畫中形象的個別特質。[6]曾鯨是此一時期首要的寫真畫家，他在早年的階段，很可能親身經歷了這兩股潮流，因為他是莆田人，而莆田位於福建省南部沿海的泉州港埠之北，兩地相去不遠。泉州從十六世紀初開始，一直到耶穌會傳教士抵華之前，一向都是對外通商的口岸；個人主義且反偶像崇拜的大儒李贄，就是生長於此地。李贄後來到了南京任官；而我們應該還記得，吳彬也是另一位出身莆田，並且受到西洋畫影響的大家，後來，他則活躍於南京的宮廷圈中；曾鯨也循相同模式來到南京，以職業寫真畫家的身分，在此地渡過了他的畫風成熟期。在此，我們可以注意一下，地方環境與思想、藝術流風之間的關連性如何；不過，在此一階段裏，我們還不必試著去追溯其中的因果關係及明細。

曾鯨生於1564年，卒於1647年。[7]他習畫的經歷不詳，我們也無法印證在他前一輩的福建——或者，就算是全中國也一樣——知名寫真畫家當中，有誰曾經擔任過他的老師。看起來，曾鯨好像是承襲了一個已經存在了數百年之久的實用藝術傳統，而此一傳統乃是由一些名不見經傳的職業藝人永續經營，但一直未能提升至藝術的層次。曾鯨則藉著自己的創作成就，提高了此一實用傳統的地位，使其成為一種受人敬重繪畫類型。他為人物畫所注入的動力並未流失，而是被他後來的幾位嫡傳門人，以及再下一代的傳人，所接踵賡續，一直傳至十八世紀。

曾鯨的畫作是否帶有西洋畫的影響，這還是一個有爭議的問題。但是，我們由曾鯨在福建、南京活動的情形來看，他勢必是在這兩地受到西洋畫影響；再者，曾鯨及其傳人所營造出來的非凡寫實風格，在在也都是明代稍早任何畫家所無法與之抗衡的。基於這兩點，所有那些主張曾鯨的風格乃是出於中國繪畫內部自我發展的結果者，就顯得難以令人信服。在《無聲詩史》一書當中，姜紹書在記述利瑪竇（Matteo Ricci）攜來中國的聖母嬰畫像時，表

達了他對這些畫作的寫實功力，甚感驚訝不已；而他在稱讚曾鯨的畫作時，也幾乎用了相同的辭彙。有關曾鯨的部分，姜紹書寫道：「磅礴寫照，如鏡取影，妙得神情。其傅色淹潤，眼睛生動，雖在楮素，盼睞嚬笑，咄咄逼真……然對面時精心體會，人我都忘。」有關西洋油畫的部分，姜紹書則寫道：「眉目衣紋，如明鏡涵影，踽踽欲動。」[8]

姜紹書接著對曾鯨的記述，則是描寫他的技法，說他每圖一像，都是設色烘染數十層；而其他作家對曾鯨也有相同的記載。無疑地，這種效果乃是一種惟妙惟肖的設色方法，以及使人產生視覺幻象感的明暗烘托手法，為的是塑造臉部各項特徵。然而，十八世紀的張庚則提到曾鯨共有兩套不同的風格：一種是以墨骨筆法作為主要的描繪工具，然後敷以淡彩；另外一種則是略用淡墨，先輕輕地勾出五官輪廓，其餘則全用粉彩渲染。張庚在另外一則記述當中，則堅持墨骨法優於西洋影響的粉彩渲染法，而且，也比較符合中國傳統。[9]到了張庚的時代，中國批評家正好對外來的影響產生強烈反動；在他們看來，外來

7.1 曾鯨與張風合繪　顧與治先生小像
　　軸　絹本設色 105×45 公分　南京博物院

的影響正在腐蝕他們的傳統。他們傾向於貶損那些受外來影響的畫家，而對於那些他們有意誇讚的畫家，他們則一概否認這些畫家受到這類影響。

果不期然，曾鯨傳世的寫真作品，大多是墨骨淡彩一類。就像同一時期其他寫真畫家的作風，曾鯨常常只繪畫人物，或甚至只摹臉部，而把山水或其他點景的部分，留給別的畫家去填補。在風格上，則形成了臉部寫實，背景卻刻板老套的分裂現象。這種風格不一致的現象，也會造成一種稍微不安的效果，彷彿一個真實的人物，正由畫中看向外面的世界一般。[10]

在《顧與治（即顧夢游）先生小像》一軸（圖7.1）之中，曾鯨與張風合繪此作，畫中人

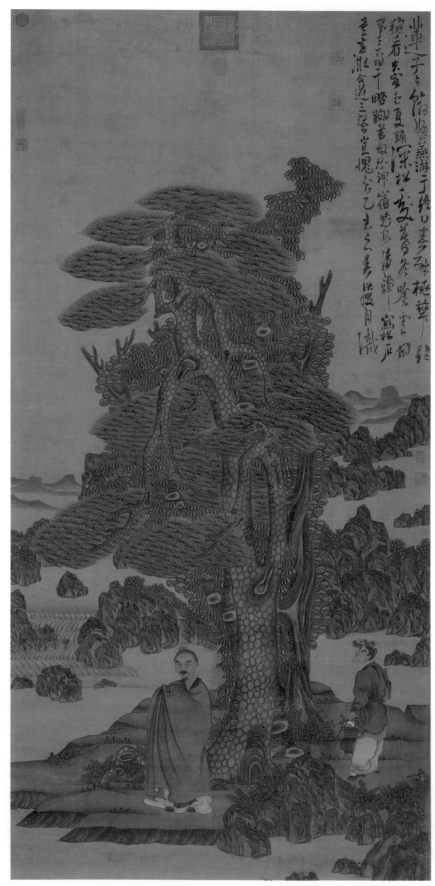

7.2
陳洪綬
喬松仙壽圖
（畫家與其姪在山水之中）
1635 年
軸　絹本設色
202×97.8 公分
台北故宮博物院

景之間的搭配，則異常地和諧，雖然人像臉部的肉體感，還是與畫中其餘景物的書法性筆法，形成對比。由於張風主要的創作活躍期，是在清初階段，我們曾在本套畫史系列的下一冊中，再行探討。他的繪畫生涯似乎是開始於1645年左右，也就是在明代覆亡之時，以及他由活躍的社交生活中隱退之後。因此，這幅畫作想必是作於1645年至曾鯨去世那一年——亦即1647年——之間。張風畫石的風格，係採取率意，流動的筆觸，並未使用暈染或皴法，這種畫法在當時的南京，已逐漸蔚為流行；我們可以在惲向和龔賢的山水當中，看到一種與張風非常相似的形式。[11]張風運用此一畫風的目的，是為了將顧夢游安排在一個舒適自在的自然環境之中——張風潦草的風格是有意傳達顧夢游「高逸」的性情。顧夢游壯碩的身軀很安穩地棲坐在石椅上，並且被近景的兩座突岩，以及上方垂懸而下的藤蔓及瀑布圍繞在中。他頭戴官冕，帶著淺淺的微笑，就以中國文士肖像而言，這是很標準的表情，其中並無特別的弦外之意。臉部稍微採用了明暗烘托的畫法，袍衣也是。

藝術家的自畫像總是格外引人側目，其中暴露了他們潛藏心內的影像，或是他們經過選擇之後，所希望呈現給世人的形象。我們稍後將會探討陳洪綬1635年的自畫像（圖7.2），這是晚明時期最為複雜且最具啟發性的一幅無與倫比之作。有項聖謨（在稍早的章節裏，我們討論過他的山水繪畫，參見頁170–72）我們手頭上有一幅可能是自畫像的作品；另外還有兩幅作品，項聖謨只畫了開臉的部分，其餘則按照平常的習慣，係由專業的寫真畫家繼續完成。1644年，項聖謨初聞北京陷落滿清之手，當時，他把自己畫在一幅山水之中，自己坐在樹下，面無表情，看起來好像漫不經心似的。[12]畫中的山水一樣也是刻板老套，毫無表現力可言，唯一例外的是，項聖謨用了朱紅色來描繪景色——這其中便蘊含了此畫的涵意所在，而且，此一涵意在項聖謨的題識之中，也得到了證實及強化。「朱」字即是紅色之意，同時也是明代皇朝的國姓；以朱紅色描繪山水（在此乃是象徵中國所有領土），則是對明朝忠貞不渝的一種表達。朱紅色所引發的其他聯想——血、火、落日——無疑也都與項聖謨所巧妙表現出來的痛苦情愫有關。

項聖謨的另外一幅寫真像（圖7.3），係作於1646年，也就就是在滿清蹂躪他的家鄉，毀壞他的地產及收藏，致使他攜家過著顛沛流亡的生活之後。這是一幅畫風簡淡（除了開臉之外）的小軸，而且背景一片空白；這可能是一幅預作的草稿，之後，畫家再根據此稿，另外製作比較完備或完整的形式。或者，也可能是因為項聖謨當年的環境不允許，使他無法為此作添繪比較詳盡的背景所致。畫中，項聖謨單膝跪坐，並且把執筆的手放在另一膝蓋上，筆尖則剛剛從自己右手邊的硯台當中，蘸了墨汁。他的左手藏在袖中，手中拿著一卷紙，紙上可見四行書法。結果，一旦我們把紙卷倒正，同時把隱匿在袖口下的文字補齊之後，赫然發現這是該畫的題識：「易庵（即項聖謨本人）自補五十歲（小像）。設以丁酉（即1597年）八月十八日（生），今丙戌（即1646年），年五十矣。」此幅畫作當初可能是項聖謨私下用來誌記自己五十歲生日之用；由他這時的處境來看，並不可能是一個快樂的時機。但是，在

7.3
項聖謨
自畫像 1646 年
小軸 紙本淺設色
34.2×28.5 公分
新罕布夏州翁萬戈收藏

此畫作當中，人像的開臉係出自某不知名的專業畫家之手，其表情似乎並不比項聖謨1644年的自畫像，來得更有喜怒哀樂之感；想要在這幅畫像當中，看出愁苦、悔恨、或是其他特定的情緒表現，勢必很難。畫中人物敞開的姿勢，以及特別值得一提的是，畫家以不尋常的手法，讓我們察覺到畫中的他正在為自己的畫像題跋，同時，硯石上的墨還是溼潤的，如此，他勾喚起了一股時間的剎那之感——這種種表現的方式，在在都營造出了一種自白的效果，儘管此一自白並無簡單明確的內容可言。晚明人物畫經常玩弄這一類的手法，也就是在藝術與現實生活之間游走；同時，也施用各種隱喻手法，來表現畫家及贊助人對自己所處困境的回應。換句話說，在此一困境當中，昔日那種文化理想與當下現實彼此水乳交融的情形，顯然不再管用了。

　　到了1652年時，項聖謨已經回到昔日吳興的故里，再度過著安穩的生活。他的另一幅

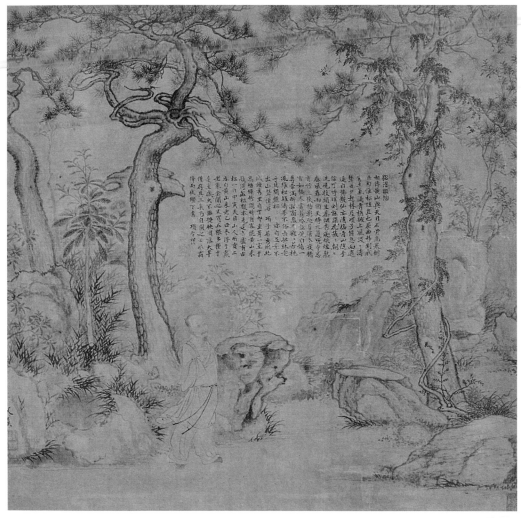

7.4 項聖謨與謝彬合繪 松濤散仙 1652 年 軸 絹本（或紙本？）水墨 39×40.2 公分 吉林省博物館

與別人合作，且題為《松濤散仙》的寫真圖軸（圖7.4），也是出於此年。此畫的標題採自他
1628年的一部山水卷，當年他身為富家公子，的確還很閒散。如今，此一標題想必含有自嘲
的弦外之音，因為項聖謨早已降為一介窮民，必須以繪畫維生。他的長篇題識說到他如何在
1614–27年間，於自己的地產上種植大片松樹，其中，有些是因為有客自黃山來，攜得盆松數
本。於今，隨著歲月與命運的改變，這些松樹大多凋落，續存者僅其三而已。圖中所繪即是
這三棵倖存者。按照項聖謨所說，當他從松林下走過時，清風謖謖，激起松梢沙沙作響，其
聲如濤，於是，他覺得逍遙如道教仙人一般，脫去了塵俗煩惱。

　　這一回，我們認出了負責寫真部分的專業畫家：他就是謝彬，也就是曾鯨的嫡傳門人，
他在畫面的左下角題有名款並鈐印。在此，謝彬很可能描繪了此一神情快活的人物及其開臉
部分，因為他除了寫真之外，也是一名成就甚高的人物畫大家。和1646年的畫像相比，此軸
的人像開臉，不但在角度上雷同，也很明顯地酷肖：鬍髭、頭髮一樣都很稀疏，顴骨也都很
突出，眉毛稍往上提，兩眼炯炯有神。我們也許可以輕描淡寫地說：這兩幅寫真像之所以肖

似，那是因為項聖謨長得如此。但是，任何人只要研究過自己的玉照系列，觀察過自己在各不同場合所拍的相片之後，都會明白：這麼簡化的解釋方式並不恰當。真相在於，中國人的寫真畫系統受制於傳統固定形式的程度，至少是和山水畫一樣嚴苛的。既然項聖謨的臉部結構、其髭髯、頭髮的樣子、以及其他明顯的特徵等等，長得如此一般，那麼，畫家也就只有一種唯一正確的方法來再現他的形象，其結果也就是我們在這兩幅作品中之所見。

據我們所知，以前中國的職業寫真畫家隨時可以根據未亡人或子孫的口頭描述，為已經去世的人畫像，以作為祠堂供奉之用。換句話說，畫家現成有一套變化不怎麼多，但卻可以隨機搭配組合的形式庫；而這些形式是用來因應一套固定不變的公式，藉以塑造出一幅可以讓人接受的臉像。項聖謨的這兩幅寫真像則是寫生得來，同時，毋庸置疑的是，其品質也遠遠超過一般宗祠畫像的層次。1646年的畫像尤其是以超凡的技法，利用細緻的輪廓筆觸，描摹出項聖謨極度纖細敏感的臉龐（圖版細部，參見圖7.5）。無疑地，所有人都公認這是一幅栩栩如生的畫像。但是，此一畫像同樣也有其極限。中國人畫筆下的栩栩如生，通常並不是

7.5 圖 7.3 的細部

透過臉龐及表情的描摹，而且，畫家對於人物的本性，也沒有什麼真正的探索；不像文藝復興時期以降的一些歐洲肖像畫家，因為繼承了整套人相學的文獻，而且相信臉部即是「靈魂之窗」的觀念，所以能夠透過臉龐及表情的描摹，從而對畫中人的本性進行真正明察秋毫的探索。

中國的寫真繪畫似乎從來沒有發展出一種創作上的彈性及表現手段，使畫家得以探究各種人格的特色，或是藉此傳達畫家對主人翁本性的了解。明、清肖像畫裏，主人翁的容顏朝著畫外的觀者觀看，不僅各在形貌、特徵、以及藝術素質上有所不同，而且，無疑地，其逼真的程度也各不相同。除了少數幾個例外，這些畫像都表現出溫文爾雅、和藹可親的容貌。無準禪師畫像是中國早期寫真畫中的佼佼者，這件作品早於項聖謨畫像達四百年之久，然而，項聖謨在畫像中的模樣，看起來卻沒有多大的不同。[13]西洋的範例可以教導中國畫家如何把肖像畫得如幻似真，「如鏡取影」，但是，卻無法──而且從未──教他們如何「由相觀心」。

在上述這些歸納當中，還是有一些罕見的例外，其中之一則是一部精采的晚明寫冊，共計十二幅人像，無款，現藏於南京博物院，已於近日刊印成書，冊中所繪乃是浙江省的名人像。[14]冊中有些畫像一點也不溫文爾雅，反而好像暴露出了這些人物自得意滿、狡獪、或甚至殘酷等性情（圖7.6–7.9）。系列中的第一幅，畫的乃是十六世紀畫家徐渭（圖7.6）。徐渭卒於1593年，一般認為此像係作於徐渭歿後不久。至於其餘的十一幀，則是出自另一畫家的手筆，創作的時間很可能晚於徐渭的畫像三十年或四十年之久，也就是大約在明末階段。就風格和基本的作畫方式來看，徐渭畫像與其餘的十一幅之間，有著許多不同；也是因為這樣，使得我們更加堅信，就在這間隔約三、四十年裏，有一股新而外來的動力，進入了中國的寫真畫之中：亦即來自歐洲的影響。徐渭畫像是以傳統的中國風格所描繪，畫中絲毫沒有顯露出此人痛苦的個性（參閱《江岸送別》〔再版〕，頁169–79）。相對地，年代較晚的這些畫像，則無疑給了我們一些提示，使我們對於曾鯨筆下那種「盼睞嚬笑，咄咄逼真」的寫實肖像，能夠略知一二。事實上，以這些冊頁的年代及出處來看，即便這些作品果真出自曾鯨或其近傳弟子之手，也不是完全不可能。無論如何，這些作品在描摹人物的臉像時，不管是其寫實或深刻的程度，在在都是存世中國寫真人像當中，最為先進的代表，至少到了十九世紀仍然如此。

李日華（1565–1635；圖7.7）是董其昌的知交，他是一位次要的山水畫家，同時也是一位藝術理論家，以及多產的文學作家。劉伯淵（圖7.8）和葛寅亮（圖7.9）則分別於1571年及1601年考中進士，二人都擔任過如工部郎中一類的官職，都是很有權力，且雄心勃勃的官員。在此位無名畫家的觀察和捕捉之下，劉、葛二人嚴苛且自信滿滿的神情，均表露無遺。我們可以看見，畫家如何用眼圈和嘴巴周圍肌肉的緊繃或鬆弛，便可以顯露出主人翁的心理狀態，以及微笑（劉伯淵）如何可以被臉部其他的部分所掩過去。鼻子和其他突出的部位，

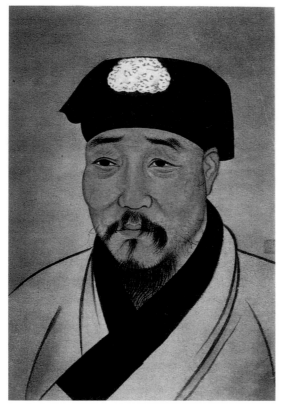

7.6 徐渭

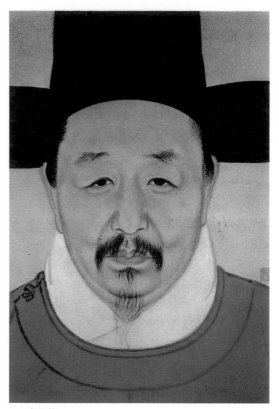

7.7 李日華

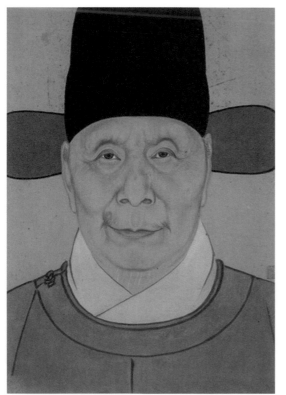

7.8 劉伯淵

7.9 葛寅亮

7.6–9　佚名　浙江名賢像　晚明　冊頁　紙本設色　南京博物院

是用明暗烘托的方式，強力塑造出來的；同時，臉部顏色的細膩變化，也如實再現出來。就像十八世紀日本畫家寫樂為歌舞伎演員所作的畫像一樣，也許這一類的寫真像最終因為太過真實，反而造成了觀者的不安。不管原因如何，這些作品代表了中國寫真畫史裏的一段孤立的插曲。

　　大體而言，中國的寫真畫家主要還是依賴舊有的一些隱性手段，來記述畫中人的特性，其象徵和隱喻的意涵大過生動敘述的成份。主人翁可以被安排在某一場景之中，而此一場景多少可以看成是此位主人翁的倒影——這種方法至少跟顧愷之一樣古老（參閱《隔江山色》〔再版〕，頁42–43與圖1.17、1.18）。項聖謨也是運用同樣的方法，讓自己以忠貞遺民的身分，出現在朱紅色的山水之中，或是以一「散仙」的姿態，在松下蹀步。畫家可以在主人翁的身旁，附加一些物件，藉以象徵此人的某些人格特質（參考《隔江山色》〔再版〕，頁126–127與圖3.11，元人所畫倪瓚像；以及《江岸送別》〔再版〕，頁28–30與圖1.6，謝環所畫的三楊等人群像）。項聖謨1646年畫像中的毛筆和硯台，便是這一類特質的顯現。

　　要不然，畫中的主人翁也可以託身為某位歷史上的名人。[15] 這可能是最為隱性、且最具文化史色彩的一種表現方式了。周亮工是明末清初知名的鑑賞家暨收藏家，他似乎就把我們最後所提的這種表現法，看成是寫真畫的最高形式。他曾經讚美曾鯨及其兩位傳人（其中之一即是謝彬），說他們同時捕捉了畫中人的「神情」及形貌，並以明代稍早兩位大家戴進和吳偉的兩則軼事相提並論，舉出戴進和吳偉如何光憑記憶，就能夠將只有一面之緣的人物，很準確地描繪出來，使得觀者無不感驚訝。接著，周亮工又寫道：「吾友陳章侯（即陳洪綬）偶倣（陶）淵明圖為予寫照，見者以為郭（即郭鞏）、謝（即謝彬）二生不能及。三公皆不以寫照名，而落筆輒奇妙若此，至人信不可測。」[16]

　　寫實主義畢竟有所不足；光是補捉畫中人的「神情」並不夠，何況不管怎麼，畫家還會因為中國的表現手法有限，而受到掣肘。真正促使中國人物畫再度成為一門畫評家所敬重的藝術者，乃是在於畫家運用了過去的歷史，並且在作品的素質上，達到了堪稱「奇妙」的境界。

第二節　丁雲鵬

　　如前所引，晚明畫評家徐沁在論及當代人物畫的優越之處時，曾經舉崔子忠和陳洪綬為例，讚揚他們「力追古法」的企圖心。方薰（1736–1801）所在的時代較為保守，他在著作中則表達了對崔、陳二人不同的看法：「近代人物，如丁南羽（即丁雲鵬）、陳章侯（即陳洪綬）、崔青蚓（即崔子忠），皆絕類。出群手筆，落墨賦色，精意毫髮，可為鼎足矣。惟崔、陳有心僻古，漸入險怪。雖極刻剝巧妙，已落散乘小果。不若丁氏，一以平正為法，自是大宗。」

　　方薰責難崔、陳二人溺於「僻古」的說法，是否比徐沁的讚美之詞來得更為有憑有據

呢？我們稍後探討到這兩位畫家時，自有分明。在明代四位主要的人物畫家之中，年紀最長，且以「平正為法」（方薰的看法）的一位，乃是丁雲鵬。

丁雲鵬生於1547年，安徽南部的休寧人。[17]他的父親從醫，收藏骨董，也是一位業餘畫家。我們在前面的章節談過，安徽這時還沒有地方上的繪畫傳統或畫派產生。但是，就其他方面而言，此一地區具有良好的自然及文化條件。由於天然資源豐富，而且拜長江及其他河道流經之便，安徽很快就變成全中國最活躍、最繁榮的商業中心。最好的紙、墨、筆，均產自安徽；不但如此，晚明最好的印刷也出自該地。[18]

丁雲鵬最早的紀年之作，係出於1577–78年間。這是一部畫冊，共計描繪了十六幅羅漢。所謂羅漢，就是佛教系統當中，參悟得道的「聖徒」。[19]丁雲鵬早年就篤信佛法，他大多數的創作也都以佛教題題材為主。但是，在中國的晚明時期，作為一名佛教徒，並不需要跟我們（按：指西方）文化裏的天主教徒或正統猶太人一樣，必須全身奉獻給該一嚴謹的宗教。就單方面而言，佛教確實是一門組織嚴謹的宗教，但它同時也以修心養性的方式（就像今天的禪宗），來引渡善男信女。信徒同時可以專研並尊崇儒家的經典，也可以追隨新儒家之中的王陽明學說，甚至奉行道教的養生之道，以求長命百歲。[20]丁雲鵬以佛教信徒自奉，他對佛教的投入，似乎是相當嚴肅而認真的；他經常寄居在佛寺之中，畫上的名款也添上佛門的法名法號，自稱是「奉佛弟子」或「法王子」。

他在繪此1577年的畫冊時，正好寄居在松江附近的一座佛寺之中。他移居松江的原因不明，但是，我們應當再一次指出，當時正好是松江收藏及繪畫圈的崛起時期，松江府吸引了許多由外地前來的畫家，例如，宋旭由嘉興來此，藍瑛則來自錢塘等等。他們可能是因為此地商業薈萃，有一副嶄新的氣象，且藝術贊助的前景看好，因而受到吸引前來。再者，由於松江畫派興起，他們也受到當地發展中的新思潮和新風格所吸引。同樣地，後來也有其他的新興重鎮，躍升成為畫壇的主導者地位：包括十七世紀中期的新安（安徽南部地區）、再稍後的南京、由十七世紀末縱橫至整個十八世紀的揚州、以及十九世紀的上海等。這些重鎮在文化和商業上的互動情形，直到近日才成為一門嚴肅的研究主題，想要完全了解這其中的奧妙，則還有一段很大的距離。[21]

儘管丁雲鵬一定受過良好的教育，而且，據說他還出版過詩集，但是，毫無疑問地，他似乎以繪畫為業。我們看不出來他是否曾經有意於仕途。他在畫上的題識往往屬於簡短雅致一類，而這種作法通常都意味著創作者乃是職業畫家。在完成《羅漢》畫冊之後的一兩年間，他又畫了《五相觀音》卷，當時他可能是以畫客的身分，被延請至某位顧正心先生——或許是顧正誼的兄弟或從兄弟——的家中作客。稍後我們將針對此卷加以討論。同樣地，這也是職業大家典型的境遇。以丁雲鵬、宋旭、藍瑛三人所代表的這一類型的職業畫家為例，他們與地方上的業餘畫家進行互動，這對雙方都是相得益彰的。就像新移民來到一個新的開發中國家一樣，由於這個國家正在培養自己的文化認同，所以，從外地來的畫家不但可以豐

富松江畫派，同時，自己也會受其影響。松江該地的業餘畫家，尤其是董其昌，似乎是以他們自己的理論主張，來設定松江派的基調；實際上，等於就是他們先替畫家指定好正確的模範，並且為收藏家列出最迫切的收藏對象。如此，他們迫使——至少也可以說是強烈誘導——畫家順應並改變自己的畫風。1585年，丁雲鵬畫了一幅仿元人風格的山水，此作完全符合松江派的品味及教條。[22]在這之前八年，董其昌就已經開始以元人的風格作畫；另外，顧正誼和莫是龍也在幾年以前，開始作此風格；不過，丁雲鵬此作則是他積極參與此一新繪畫運動的明證。

在赴松江之前，他早有機會觀看父親或其他安徽鑑藏家的收藏，而且，他想必也吸收了一些仿古的熱情。到了松江以後，他也得以見到當時流傳在松江畫壇之間的古畫，而且數量更多。大體而言，他對古人風格和對繪畫的觀念，無疑也因為他與詹景鳳交往的緣故，而受到很大的影響。詹景鳳幾乎比丁雲鵬年長二十歲，同樣也是安徽南部人，他在文中提及丁雲鵬乃是其「門人」——也許正確的說法就是「門生」之意。丁雲鵬熟稔古畫的跡象，可以由他早期的畫作中看出；同時，他還根據近代或當代繪畫，衍申以為己用。

在丁雲鵬1577–78年間的畫羅漢冊當中，人物係以古意盎然的風格描繪，至於人物身後的山水背景，則很明顯地取自蘇州畫家的風格，如文徵明、仇英、及吳派傳人等。丁雲鵬的《五相觀音》卷（局部，參見圖7.10），約繪於1579–80年前後（董其昌在題識中言及畫家當時「年三十餘」），當其時，他住在松江的顧正心家中。這部手卷也以類似的形式，結合了古意盎然的人物和吳派的畫石法；不過，此卷的風格整合，則作得比較完整，而且，畫法也細膩得多。就跟羅漢一樣，觀音菩薩也是中國佛教藝術裏，受喜愛的一種主題，其介於天人兩界之間，不像佛像的神性較強，也比較可望不可及。觀音在不同的化身當中，可以用聖母的姿態出現，這時，女人可以向她祈求分娩順利；也可以用魚籃大士的身分出現，身兼船員的守護神；另外還有其他許多化身等等。有的時候，觀音乃是被描繪成一套共計三十三相化身。丁雲鵬在此卷中所描繪的五相觀音，似乎並未遵照任何特定的圖像綱目。

在卷尾的地方——也就是我們此處所刊印的圖版段落——我們見到了普陀山，這是一座位於印度南方海上的島嶼，也就是觀音菩薩在人間的故鄉。觀音則位於岩岸上的一處巖穴之中。從十世紀起，觀音就以這樣的形像出現在繪畫之中；白衣觀音則是另外一種變化型，那是李公麟在十一世紀時，所創造出來的。到了後來，菩薩經常是以女性的姿態出現。[23]耐人尋味的是，丁雲鵬並未表現出觀音慣有的安詳慈悲，反剛將她刻劃成中年的女性，以一臉嚴肅的表情，由巖穴向外望去。再者，標準的畫觀音之法，乃是將其安排在安詳的場景中獨思，丁雲鵬在此則一反常態，讓觀音改在熙熙攘攘的景致中沈思：海浪拍擊著岩石；一群妖魔鬼怪頂著岩石，彷彿岩石正搖搖欲墜一般；龍王偕一名下屬乘龍前來致敬；善才童子須大拏（Sudhana）站在左下角的位置，以雙手合一禮拜；一天王則在天上顯現；以及一隻長尾小鸚鵡攀附在懸空垂下的爬藤上。

7.10 丁雲鵬 五相觀音 卷（局部）紙本設色 縱 **28.2** 公分 納爾遜美術館

　　這一點也不像是正統的佛教繪畫，所以我們或可疑（晚明大家所作的佛像畫往往使人有
此疑問）：我們要如何將其視為一幅宗教畫呢？顧正心在委託丁雲鵬繪作此圖時，是否真的
出於虔誠之心？如果是的話，這幅作品是否合他的意呢？甚至，以這幅作品作為基礎，我們
可以提出一種假設性的回答：由於這幅畫作似乎過分講究藝術的形式及效果，以致於無法傳
達強有力的宗教信念；而且，此作似乎也呼應了董其昌之流的那種知性的參佛方式。在此，
決定丁雲鵬筆下的觀音形像者，乃是李公麟一類的古典模範，以及他個人在造像時的適當斟
酌。但是，真正使得丁雲鵬這一類畫家，能夠提振佛像畫——哪怕只是如曇花一現——一掃
其數百年來萎靡不振的風氣者，則是在於畫家懂得在自己與舊式的畫作之間，以及在嚴格的
造像傳統和實用佛像之間，維持分際。

　　到了1580年代後期，丁雲鵬回到了安徽，並且在該地為好幾部木刻版圖書，繪製畫稿，
其中包括兩部著名的墨譜圖案設計：1588年的《方氏墨譜》和1604年的《程氏墨苑》，兩者
均代表了當時最精美的圖畫印刷。[24] 丁雲鵬的父親於1580年代中期去世，丁雲鵬可能被迫，
而更須以鬻畫維生。稍後，他拂逆高堂老母的期許，再度遊歷長江沿岸諸名山大城，甚至遠
赴福建。他在南京和揚州居住了一段時間，晚年則寄宿在蘇州附近的虎丘山寺之中。他可能
卒於1625年後不久。[25]

在山水人物類的構圖當中，最能代表丁雲鵬成熟的畫風者，有幾幅是以「掃象」為題。此一主題的圖像根據，以及其為何突然在晚明時期蔚為流行等等，都還是懸而未解的問題。晚明方記載指出，「掃象」一題是在玩弄曖昧的雙關語遊戲：「掃象」意即「洗象」，但同時也有「掃相」之意。[26]六朝名家張僧繇和初唐的閻立本，相傳都曾畫過此一主題；傳世也有幾個版本的《掃象圖》繫在錢選名下，但可能都是摹自錢選已佚的某件原作。[27]在這些作品當中，一名僧人正看著幾位印度侍者，以長帚和浴巾洗象。晚明畫家在處理此景時，則加添了一位旁觀的菩薩，習慣上大家都以文殊菩薩認定之，雖則也有可能是普賢菩薩，因為大象乃是普賢的坐騎。

丁雲鵬1588年的版本（圖7.11），將景中各元素安排在窄長型的構圖之中。這是吳派晚期繪畫愛用的一種布局方式。畫中人物分成兩層，各位於溪流的兩側。大象以及半遮在大象身後的侍者，都是取自「錢選」的構圖（只不過左右剛好顛倒），想來可能是根據「粉本」傳移模寫而成（參考《江岸送別》〔再版〕，頁215–17）。在畫面的右側，菩薩坐在寶座上，旁邊有兩位侍者和一位天王跟隨。衣褶係以遒勁不安的貝殼紋所描繪，使人想起高古時代勾勒「捲雲流水」之風。丁雲鵬也以類似的精巧細膩之法，勾勒出歪扭錯節的古樹。成群的人物則安排在中景地帶；為了使觀者和畫面保持距離，畫家在近景安插了石塊和溪流，這是另外一種老舊的作畫習慣，為的是讓我們以旁觀者的角度，目睹一齣以高古人物為主角的神祕儀式，如何在一個今日已經無緣得見的世界當中演出。

董其昌為丁雲鵬的《五相觀音》卷作了題識，文中表達了他對丁雲鵬能在此年少之作當中，就展現出了極工妙的技巧，甚感敬意，但是，他接著又指出，丁雲鵬後來就失去了這種能耐，老來筆法也變得散漫不拘。在另外一則題識當中，董其昌則以「枯木禪」來譬喻丁雲鵬晚期畫作的筆法，並且提到：「少而工，老而淡。」[28]董其昌在另一處又讚美丁雲鵬在松江期間的作品，但是卻補上一句：「及再游吳中，指腕稍遜，無復精能如此手筆。」[29]關於最後這一段，我們自然可以不予理會；這其中反映了董其昌自己因為反對吳派，而胸懷成見，所以用一種偏頗的眼光，來批判丁雲鵬的畫作。丁雲鵬在晚年時期，的確是創作了許多粗糙、重濁的作品，但是，這並不是因為他返回蘇州，或是受吳派畫風所致。恰恰相反，吳派風格裏的優雅細膩之處，特別是文徵明和仇英所留下來的一些遺緒，無疑正是丁雲鵬最精良畫作裏的一大長處。每當他出錯的時候——而且往往錯得很離譜——似乎都是因為他想要創造出一種能夠與山水畫新時尚並駕齊驅的人物畫風貌，但其結果卻很不幸。

歐特林（Sewall Oertling）最近在其博士論文當中提出，丁雲鵬畫風上的大轉變，乃是發生在1590年代期間，肇因於他結識了南京的一位贊助人及其交遊圈，其中包括了袁宏道和其他幾位公安派文論家；根據歐特林的觀點，丁雲鵬意圖在人物畫之中，實現公安派所提倡的個人主義及「奇」的理想。[30]丁雲鵬可能也試著想要轉化高古人物畫的風格，也就是九世紀末的羅漢畫家貫休、以及更早期名家的風格等等，欲與董其昌援用元代及更早期山水大家畫

7.11 丁雲鵬 掃象圖 1588 年
軸 紙本設色 140.8×46.6 公分
台北故宮博物院

風的作法，並駕齊驅。但是，業餘畫家的稚拙感、比例的扭曲、絕對的明暗對比——所有這些「不和諧」的表現手法，在董其昌的運用之下，都顯得強而有力——到了丁雲鵬的人物畫布局當中，卻僅僅給人一種不愉快之感。

佳例（或說是壞的示範）之一，乃是一幅1606年的《巖間羅漢圖》（圖7.12）。石台上有幾位羅漢，端坐在樹葉或草蓆上；觀音則見於上方的洞窟之中。刻劃岩石所用的堅硬粗短的用筆，也重複用於勾勒人物瘦骨嶙峋的臉部側面，以及其結實粗壯的身形。所有人物的面部表情都很嚴肅，甚至陰沈。在強烈的濃墨線條規律之下，畫家剔除了墨色的明暗層次，這種作法可能是因為丁雲鵬參與木刻版印刷的工作，而受到了影響。當時的一些觀者想必也將這些風格特徵，認定為是所謂「南宗」人物畫的構成要素吧。《圖繪寶鑑續纂》一書以肯定的口吻評曰：「初見其筆，似乎過拙，展轉玩味，知其學問幽邃，用筆古俊，皆有所本，非庸流自創取奇也。」[31]

以今日而言，多數觀者可能無法苟同這樣的作法，而且會認為，丁雲鵬以山水畫的新潮流馬首是瞻，藉此為人物畫開創新局的設計，並不成功。然而，方薰等人認為他振興了人物畫，使其得以奠基在一個素質優越的堅實基礎上，這一點丁雲鵬實在當之無愧；徐沁以「力追古法」四字，來推崇崔子忠及陳洪綬的成就，丁雲鵬也堪稱是此一作風的先導。但是，說了這樣的話之後，我們還是必須承認，真正

給我們愉快時光，使我們全神投入，而且可以確認為是藝術的最高水平者，並非丁雲鵬的畫作，而是這幾位年輕一輩畫家的作品。丁雲鵬為人物畫設下了大多數的條件，使其得以重新恢復最高的水平，但他本人卻未能完全達到此一最高的水平。崔子忠和陳洪綬作品的表現力豐厚複雜，丁雲鵬的人物畫和山水畫的形式，往往好像快要達到那樣的境界，但最終卻還是遜色許多。對於風格的自信感，以及能夠刻意而自覺地運用該風格，乃至於敏銳的品味和機智等，都是丁雲鵬畫作中所沒有的。丁雲鵬的折衷主義作風，以及他在技法上的熟練度，都是很實在的優點，只是在晚明的時代裏，光具有實在的優點，似乎並不足以營造出最精采而動人的藝術。

第三節 吳彬的道釋畫

跟丁雲鵬一樣，吳彬也篤信佛教。他為寺廟繪畫羅漢及其他佛教人物像，知名的有南京附近的棲霞寺。在討論過吳彬的山水畫（參見前一章）之後，如果我們在他的佛教人物畫裏，也發現強烈的古怪質素，並不足為奇。但是，在晚明的佛教繪畫裏，怪誕的風格絕不限於吳彬的作品而已。在此，我們應該針對幾種可能的解釋，稍微探討一下。

一般而言，儒家和佛教一向就是兩套互競互斥的系統；早期的時候，它們一直維持著比較傳統的形式。但是，它們之間也有過和諧共處及融合的時候，而最近的一波融合，就發生在晚明時期。這是由於王陽明傳人所發展出來的心學派，帶有激進的傾向，而這些傾向卻與佛教當中的一些思想傾向產生了關連，於是，彼此之間有了共通的基礎。[32]事實上，佛教在晚明時期復興，可以看成是新儒家發展的一項副產品，而且，其本身對於晚明一代的思想運

7.12 丁雲鵬 畫應真像 1606 年
軸 紙本水墨 142.8×68 公分 台北故宮博物院

動，並沒有多大的貢獻。借用狄百瑞（de Bary）的話說，佛教的復興「一方面看起來好像是一種宗教現象，其反映了人對於社會快速變動及政治腐敗的種種不安全感；同時，在另一方面，傳統結構下的個人倫理及社會規矩，正在史無前例的崩解之中，就此而言，佛教復興也是一種道德的復興」。再者，佛教的復興「也為晚明的懷疑主義哲學，添增了一份強烈的色彩」。[33] 雖然僧人與寺院依舊，意義重大的新興現象則是，信奉佛教的文人為數日增，他們在佛教的思想及信仰當中，發現了許多「靜心」之法和道德準則，而且，這些道德準則還與他們自己的儒家信條，不無相通之處。

　　廣佈流行的佛教宗派則是淨土宗和禪宗——同樣地，這兩種宗派一度被認為是兩相對立，如今如言歸於好，形成一種彼此貫通的通俗教理。淨土宗和禪宗各自強調出離往生及參悟，而晚明佛釋畫所選擇的題材，很典型地也是這兩類主題。我們可以看見，晚明時期對於所有具有天人合一暗示的題材，都有一種強烈的偏好；這其中想必有一部分是出於佛教在家居士的贊助與支持。羅漢是受到喜愛的題材，他們代表了在俗世中悟道的理想。在中國，羅漢一直帶有幾分儒家聖賢的性質；但他們並非積極的淑世濟世者，而是潛心修成正果的模範。再者，（再引狄百瑞的說法），「君子在艱難的時代裏堅持政治理想主義，雖然仍是一件可敬的事，但是，一旦時代病入膏肓且嚴重脫序，堅持政治理想主義就變得可望而不可及，而且也比較無關緊要。這時，比較合理而且符合切身之需的，反而是聖賢式的精神超越。」[34] 然則，吳彬等人筆下的羅漢典型，並未具有中國傳統聖賢般的莊嚴慈悲法相，而是描繪成各種古怪的造型，彷彿這些羅漢都面帶悲痛譏苦的表情，而且，對於人道主義的理想，也都懷抱著半信半疑的態度。

　　古怪乃是晚明人物畫裏的一項基本要素；這一點，中國作家已經指出過，詳見前面的引文。不過，他們所謂的古怪，通常都帶有輕蔑貶損之意——以方薰和《圖繪寶鑑續纂》的作者為例，他們就認為這乃是畫家的缺點所在，所以在丁雲鵬的成就高於這些畫家。其他作家則持比較肯定的看法。周履靖在一篇名為〈天形道貌〉（1598年）的論人物畫文章當中，舉出了各種生動的人物類型，其中有一類即是「古怪」，其特徵如下：「古如蒼松老柏……怪如奇石崚嶒，迥非世人之姿……古怪可施於山林隱逸。」[35] 周亮工具有獨特的認知，他把古怪看成是表現力的一種強化劑，畫家可以用這種手段在畫中人物與觀者之間，建立起一道強而有力的鎖鏈。周亮工寫道：「畫家工佛教者，近當以丁南羽（即丁雲鵬）、吳文中（即吳彬）為第一，兩君像一觸目，便覺悲憫之意欲來接人。折算衣紋，停分形貌，猶其次也。」[36]

　　以奇怪脫俗的形貌來描繪羅漢的傳統，最早肇始於九世紀末的禪僧畫家貫休。每當有人問起他所畫羅漢的形象來源時，貫休就宣稱是夢中所睹。據說，吳彬也曾在夢中見到他畫中的羅漢。儘管這兩則夢境彼此相符，似乎有拆穿吳彬故事真實性之虞；不過，吳彬這則夢見羅漢的故事，仍舊是一則格外具有參考價值的記述。這則記述的出處如下：相傳吳彬曾經畫過好幾軸五百羅漢圖，一度存放在棲霞寺中，而畫上共計有三篇論畫的題記，其中一則便提

到此一故事。這三篇題記如今收錄在《金陵梵刹志》一書當中，此書約輯於1627年左右。這三篇題記的內容十分有趣，值得我們詳細地在此引述，或是概述大要。

第一篇題記出自焦竑（1540?–1620）之手，寫於1602年。焦竑是「狂禪」的擁護者，屬於「心學」的激進派。[38] 他形容吳彬是一個俊氣孤騫的人，並且提到吳彬的文學造詣——有點令人驚訝，因為除了吳彬自己在畫上所題的幾首詩之外，並沒有其他證據可以顯示他的文學成就。第二篇題記出自董其昌的手筆，作於1603年；他在文中趁機表現自己對佛學觀念及術語的掌握能力。他開門見山就提出，佛像畫的價值與佛經相當，兩者都能夠體現佛法。「如觀淨土變相，必起往生想；觀地獄變相，必起脫離想……豈異經禪之力哉？」他指出，古代的繪畫宗師很積極地將佛法傳移及闡明在畫像上，也就是以「寶刹現于毫端」的方式，將藝術轉化為神聖的用途。在形容吳彬時，董其昌以「居士」相稱，並且說他「翰墨餘閑，縱情繪事」。就像焦竑讚美吳彬的文學能力，董其昌此一說法不外也是一種老套的用語。但是，除了這類的用語之外，董其昌幾乎很難用更好的說詞，來稱讚一個畫家了——雖則這些用語錯表了吳彬的身分，因為吳彬當時正以宮廷畫家的身分，供職於南京朝廷。

董其昌接著又說，吳彬因游棲霞寺，見到無數的石刻像，位於絕壁表面的佛龕內，於是發願繪畫五百羅漢圖，以贈該寺。董其昌稍後在觀賞了這些畫軸之後，甚感驚嘆：「而畫羅漢者，或躡空御風，如飛行仙；或渡海浮杯，如大幻師；或擲山移樹，如大力鬼；或降龍馴虎，如金剛神。是為仙相、幻相、鬼相、神相，非羅漢相。若見諸相非相者，見羅漢矣。見羅漢者，其畫羅漢三昧歟？為語居士（即吳彬是也）：『而無以四果為勝，以眾生為劣，以前人為眼，以自己為手。作如是觀者，進於畫矣。』居士（指吳彬）曰：『善哉。』」

第三則題記則是出於南京知名的學者顧起元（1565–1628）之手。他提出了另外一種說法，說明吳彬何以來此繪作五百羅漢圖。顧起元也跟其他兩位一樣，一開始先簡介吳彬的生平，並盛讚他所作的佛像畫。顧起元指出，1596年時，一比丘自四川來，他乞請吳彬繪製五百阿羅漢圖若干軸，以作為寺中法寶。（我們應當還記得，貫休也是出身四川。）究竟這是該名僧人的一種委託作畫之請，或是他指望吳彬以虔誠捐獻的方式，繪製這些畫作送給棲霞寺，我們都不得而知。無論如何，吳彬默然未許，僧人也離開了。稍後，吳彬在入寐之時，忽夢該僧率眾禮佛。他自己也隨其瞻仰。突然間，大聲震地，異羽瀰空。吳彬與僧人登臺眺望，見到了眾多金剛之類的神物，形貌都很特殊詭怪。正當吳彬倉皇思避之際，有屬聲囑咐吳彬曰：「必畫貌若等，斯可歸矣。」吳彬索筆而摹之。一會兒之後，一卒持刀牒而至，彷彿欲薙其髮，吳彬從夢中驚醒。於是，發心寫五百羅漢像，悉以夢中所見作為藍本。繪畢之後，他將這些圖軸奉獻給棲霞寺。在敘述完吳相的夢境之後，顧起元針對夢境與現實的關係，發表了長篇大論，並指出夢境與現實的分際很難說得清楚。他最後的結論則是，吳彬因為經歷了靈界的純真景像，所以能夠如實地模寫其真實的形象。

棲霞寺中所存的吳彬五百羅漢畫軸，可能已經亡佚，[39] 但是，以長卷形式表現同一題材

的畫作（長達二三公尺半！），則有一部，現存克利夫蘭美術館（圖7.13）。所有這五百個聖
人，皆如數描繪，另外還有十八位侍從，最後並添加了坐在石上的觀音；除此之外，也包括
了各類有趣的走獸怪物等等。[40] 如果說，我們因為讀了董其昌的描述和吳彬夢境的內容，便
期待吳彬也跟包許（Bosch）一樣，畫出宏偉壯觀的夢幻場面，那麼，我們將會失望；吳彬
的畫卷使人感覺愉快有趣，但卻一點也沒有令人震驚之感。有的羅漢正涉水前進，有的則騎
著鳳凰飛在天上，或是駕馭著各式各樣的怪獸。這不免使人懷疑，在這麼一個長篇幅的計劃
當中，畫家在安排大多數的活動時，其靈感的來源，反而比較不是羅漢的圖像如何，而是必
須避免單調沈悶的畫面。所以，不管吳彬的夢中記憶如何，他都必須在羅漢的姿勢和臉相的
類型方面，多所變化，以應所需。當畫家在著手像五百羅漢這樣的計劃時，他所面對的問

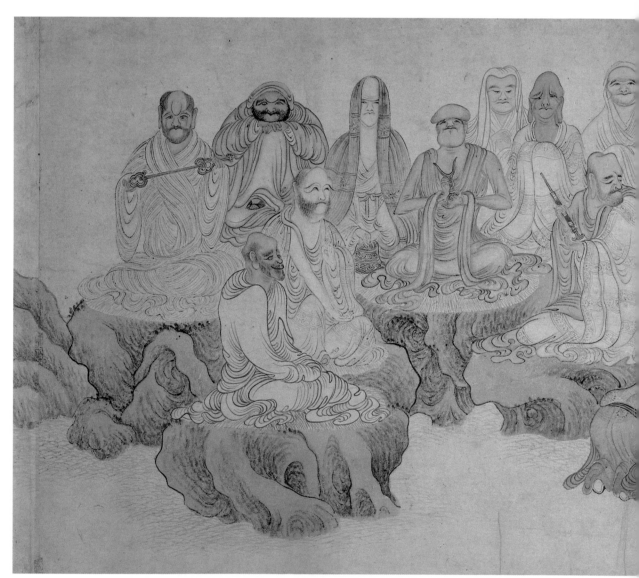

7.13 吳彬 五百羅漢圖 卷（局部）紙本設色 縱 34 公分 克利夫蘭美術館

題，就跟山水畫家在構思長篇大幅的全景山水一樣：亦即如何維續觀者的興趣，以免主題有落入千篇一律之虞。事實上，吳彬所完成的，乃是一種徹底的形式探索，這是一幅以眾羅漢的臉相及其身著長袍的軀體作為岩石，所建構出來的峭壁山水，而且，共有五百種變化。畫家或許是刻意以變形的頭及身體，來表現羅漢禁慾苦修及修行瑜珈奇術的結果，但是，這些羅漢看起來，反而比較像是藝術上異想天開的結果，頗令人感到愉快有趣。最終看來，這些羅漢倒是與休思博士（Dr. Seuss）畫筆下的童話動物，較有相通之處；其與中國傳統佛教繪畫當中的典範大作，反而出入較大。

顧起元在題記中，提到吳彬還作了其他的佛像畫，其中之一乃是一套描繪楞嚴經中的二十五圓通像。台北故宮博物院現存一部以此為題的大開本畫冊，有可能就是顧起元所說的

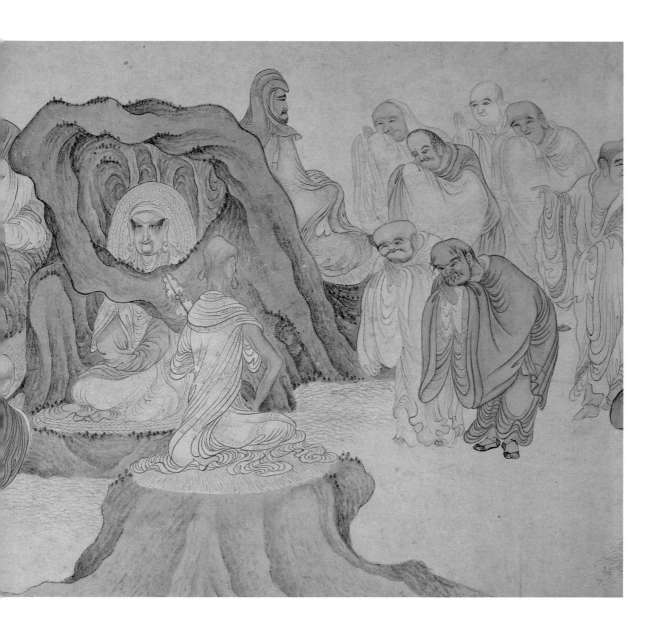

這一套作品。若然,這部畫冊想必是繪於1603年以前,而不是有些學者所說的1617–20年間,因為顧起元的題記係寫於1603年左右。⁴¹我們由此套畫冊的風格,也可看出其紀年較早,而且與吳彬十七世紀最初十年的作品相符。冊中每頁均無名款,也未鈐印,但是,卻有陳繼儒(紀年1620)和董其昌(紀年1621)為作尾跋,並指出作者乃是吳彬。董其昌的題記仍然是一則與吳彬畫作無關的淵博論述。我們應當指出,董其昌從未在任何的著作中,稱讚或提到吳彬的山水創作,有可能因為吳彬的山水風格正好與南宗畫派的教義相牴觸。相較之下,吳彬的佛釋畫則是董其昌可以接受的一門畫類,因為他對這類的繪畫並不特別在意,而且也沒有什麼強烈的看法。陳繼儒的題跋指出,吳彬畫楞嚴經中的圓通像,在中國畫史上並無前例可循;同時,他提供了一則有趣的訊息,指出吳興地區有一位名為潘朗士的人,可能是一位出家人也說不定,他親自指導吳彬如何設計布局,以及如何正確表現這些佛像的髮型及臉相。吳彬在製作這一套罕見的作品時,需要有人指點各佛像的圖像為何,這是可以理解的。楞嚴經是屬於佛教秘密部的經典,所講述的乃是佛陀和菩薩如何透過三昧,也就是以靜坐調心的方式,悟穿萬物的真相。根據經中所載,這二十五位已經臻此境界的「圓通」,應佛陀之請,分別透露他們臻此境界的手段為何。

　　冊中第九頁所描繪的乃是牛司嬌梵缽提(圖7.14)。其正確的圖像特徵乃是牛蹄以及牛特有的反芻模樣,但是,吳彬並未將這些特徵描繪出來,只是單純地把他表現成一位靜坐沈思的僧人,面前並有一托食之用的缽。嬌梵缽提身上所穿的長袍,其畫法與丁雲鵬1588年的《掃象圖》(圖7.11)相同,都是採取古風;再者,吳彬同樣也是運用矯飾的平行皺褶線條,來描摹長袍,只是吳彬的手法更加成功:他還將平行的皺褶線延伸至整個背景,也就是我們所看到的奇幻怪誕且盤根錯節的樹根坐椅。這其中暗示著萬物皆等的觀念——木、石、衣袍、肉體(相同的線條紋路也在僧人的臉部和胸部出現)皆然——藉此,吳彬很清晰生動地交代了僧人定靜專注的神態,顯示出他已經超越了世間無常,像木石一般地入定。然而,在吳彬的畫作當中,這種萬物皆等的手法,並不完全只是某些特定形像的專利而已;吳彬把這種自由變形的手法當作風格的要素使用,不僅用在人物畫當中,也用於描繪山水,譬如說,他會把土石地塊轉化為人體器官的形狀,也會把岩石變形為植物的形體,或者(一如我們此處所見)是把糾結歪扭的樹根變化為捲曲盤繞的雲霧之狀。這是此一時期常見的一種作法——宜興的陶工就把茶壺作成風乾的梅枝或蓮藕狀,另外,也有人以木雕來複製觀賞用的太湖石的形狀。

　　但是,儘管這些變形的手法乃是基於審美的考量,吳彬卻能有效地利用這些手法,以凸顯他的主題。當他想要讓山水兼具道教仙境的作用時,他就為畫作賦予某種化外之感;或者,當他想要增強畫中人物的表現力,使其成為佛教的圖像時,他就為作品賦予嚴肅的宗教氣息。而事實上,為了要達到這種種效果,以及闡明佛教的教義,吳彬乃是透過復古及援引前人風格的方式,在品味高雅的觀者心中,勾喚起一種呼應古人畫作的視覺觀感(陳繼儒和董其昌在題跋當中,也是援引先輩大家來證實吳彬的畫風)。如此一來,無疑也為吳彬的畫作注入了一股特

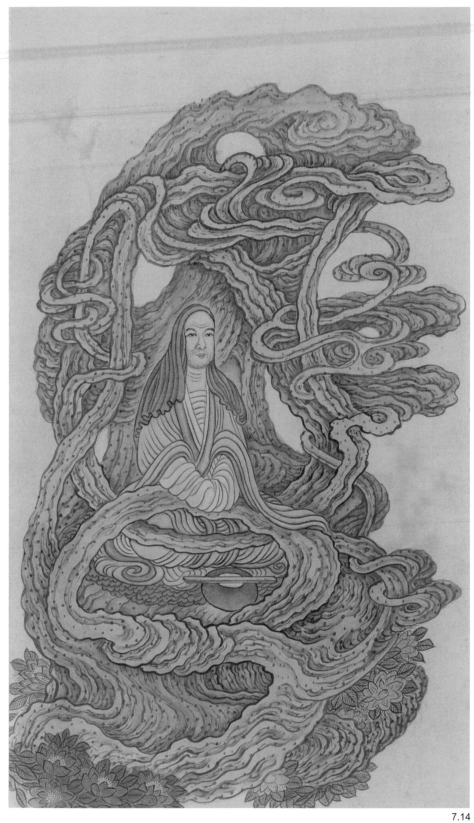

7.14
吳彬 嬌梵缽提（牛司）
取自畫楞嚴二十五圓通像冊
冊頁 紙本設色 62.3×35.3 公分
台北故宮博物院

別迷人力量，使得晚明信奉佛教的一些文人備受吸引。吳彬的畫作具有多層次的吸引力，也因此，可以看成是許多信仰經過同等複雜的總合之後，所形成的具體化圖像。

第四節 崔子忠

　　晚明主要人物畫家中的第三位，乃是崔子忠。[42]從他在世的時候開始，畫壇就很習慣地就拿他與陳洪綬相提並論（例如，本章在開始所引述的徐沁之語），兩人號稱「北崔南陳」；再者，陳洪綬所受到的青睞，一向也遠比崔子忠來得多——就這一點而言，陳洪綬的確是實至名歸。但是，崔子忠本身也是一位引人入勝且具有高度原創性的畫家，雖則他別出心機的繪畫特色，往往可能會使他的作品難以像陳洪綬某些作品那麼通俗。

　　崔子忠出身北方，係山東省萊陽人，可能生於1590年代初。[43]崔氏家族一向富裕，然而，到了他父親這一代，不知為何在經濟上衰敗。無論如何，崔子忠受有良好教育，少時通過諸生考試。自此之後，雖然他還曾經多次赴試，卻未能通過更高級的考試，或擔任任何官職。他在早年就遷居北京，並繼續在北京努力於仕途。宋氏宗族在他的故鄉是一顯赫大姓，而他的知交當中，有好幾位都是宋家子弟。崔子忠連同樣幾位宋家子弟都是復社的成員，但是，並無證據顯示，崔子忠曾經積極參與政治。相反地，隨著年歲增長，崔子忠對所有的社交生活，似乎反而越來越迴避。1625年時，宋家有兩位子弟得中進士，這無疑凸顯了崔子忠多次赴試不第的事實，崔子忠傳世最早的一幅紀年畫作，即作於次年，有可能他就是在這個時候，開始打消取仕的念頭，退而成為畫家。

　　此一時期的北京尚未成為聲名顯赫的藝術重鎮，但是，在文人士大夫之間，卻有一些人身兼藝術家，另外也有許多人就是詩人、書法家之類，他們都因為官職任命的關係，而在這北方的京師出出入入。米萬鍾當時就在北京，而且可能認識崔子忠；其他的文人士大夫還包括王鐸、戴明說。我們在前面的章節討論這幾位畫家時，曾經指出過，晚明活躍於北京的畫家雖然沒有蔚為流派，或是形成一種連貫一致的風格走向，我們卻可以在他們的畫風之中，看出某種復興北宋巨嶂山水形式與布局的傾向，而且，他們往往是以線條及書法性的筆法，來處理北宋的山水格局。此一傾向可以在崔子忠好幾幅作品之中得見。但基本上，崔子忠係一位獨立自主的畫家，他的學習多來自專研及臨摹高古人物畫家之作，而非受教於任何業師。

　　截至1630年代，崔子忠已經頗有畫名——「北崔」的說法已經不脛而走——而他傳世大部分的紀年之作，均出自此一時期。1633年時，董其昌正在北京擔任皇太子講官之職，這同時也是董其昌最後一次居住在北京，當其時，崔子忠登門拜訪了董其昌，或許是希望得到董其昌的扶持，因為在威望極高的士大夫藝術交流圈子當中，董其昌是最舉足輕重的一位人物。根據周亮工的記載，董其昌不僅推崇崔子忠的繪畫，同時也仰慕崔子忠的文采及人格，並說他這些成就「皆非近世所常見。」[44]崔子忠則為董其昌作了一幅《雲林（即倪瓚）洗桐

圖》，其典故出於元代畫家倪瓚的一則軼事，敘述倪瓚因潔癖之故，連庭園中的樹木似有沾塵之狀，也要驅使僮僕一一加以洗刷。儘管此作非彼作，傳世卻有一幅出自崔子忠手筆的《雲林洗桐圖》，現存台北故宮博物院。[45]

然則，終其一生，崔子忠從未以繪畫換取優渥的生活。他的繪畫作品似乎始終遠離人群，而且毫不妥協——他也不願意讓自己的繪畫變得通俗化，即便只是像陳洪綬那樣，他也不願意——所有關於他的記述，都強調他孤介的性格。他共有一妻二女，全家都住在一處雜草叢生的頹圮屋舍之中；他的妻女也都精於繪事，亦能賦詩。他的衣著樸素，談吐看起來則像是一介古人。朋友以金帛相贈，意圖減輕其貧窮，卻遭他嚴詞以拒；富有人家苟有以禮相贈，希望藉此購得他的畫作，均失望以還。李自成於1644年攻陷北京時，崔子忠變得意氣消沈。同樣地，所有想要幫助他的人，約莫都觸怒於他，而他也不接受這些人的幫助。他一度與朋友同住，但是，當他發現該位朋友已經無法繼續支助他，卻又不好意思啟口時，他便偷偷離去，自己掘了一土室，或者說是地穴，卒以餓死。

關於崔子忠的生平，錢謙益（1582–1664）曾經寫過一篇很長的記述。錢謙益是晚明極富盛名的學者，他與崔子忠於1638年在北京結識。[46]錢謙益提到那年他在京師的時候，住在一位劉履丁先生宅第的附近，劉履丁宅中並有一座種植老梧桐樹的庭園，「道母（即崔子忠）喜其蕭閒，履丁去，遂徙居焉。晨夕與予過從者，凡兩閱月。」劉履丁是出身福建的一位文人士大夫，他曾經隨福建的政治家兼書畫家黃道周學習；劉履丁本人也是一位次要的畫家、書家、篆刻家、及詩人。1638年，他從北京赴南方就任新職時，崔子忠就搬進了他在北京的宅第。

崔子忠於同年秋天為劉履丁所作的送別圖，乃是對於劉氏此一慷慨之舉的酬謝；此作至今仍流傳於世，名為《杏園送客圖》（圖7.15）。崔子忠為該畫所作的題識，係以一種乖僻的書風書寫，其內容如下：「戊寅中秋月三日，長安（指京師北京）崔子忠為七閩（即福建）魚仲（即劉履丁）先生圖此。先生之長去旬日，留之涿鹿（在察哈爾），繼而田單騎玄金陵（即南京）。一使皇皇守此圖，無此不復對主人，是以不食不寐為之，對之賓客亦未去手。魚仲之好予者至矣！予之報魚仲者豈碌碌耶？」

很顯然地，崔子忠先前已經允諾繪此畫作，而且，乃是在劉履丁家僕的一再督促下，方纔得以完成。我們也許可以假設，此軸所繪即是劉履丁與崔子忠在劉宅庭園中的送別聚會。在崔子忠的筆下，畫中兩位文士看起來大同小異，而且比較像是晚明標準文人的模樣，而非針對個人的形象加以描摹；我們不應當將此誤解為真實的畫像。手中持卷者，想必就是崔子忠，另外一位則是劉履丁，這可以由他的官服看出；畫面下方的兩位男僕，正在操作一副石磨和一部過濾用的器具，可能正在釀製某種芬芳的酒。

畫面的布局遵循著標準的樣式，將最重要的參與者安排在後上方，僮僕則佔據近景的部位。畫中的深凹處，正是全畫最優越的地帶；而且，我們可能也會發現，此作的布局具有一

種階層性，就像北宋的山水畫一樣，畫面的最下方總有一座村落，佛寺則位在遠上方。在崔子忠此一畫作裏，近景的太湖石與後方背景的假山，將各組人物全都收納在中；其中，太湖石乃是以騷動不安且震顫不拘的叉筆線條所描繪，假山上則有青藤蔓爬。綻放中的杏花樹，甚至進一步地將人物框住。人物的衣褶係以崎嶇多角且不自然的線條描繪，其身形姿態也很矯揉造作，在在都為這些人物賦予了一股具有古意的尊嚴感。畫中的人物整齊成對，彼此互相投入，同時，他們對於自己眼前的工作，也都全神貫注，並未向外與觀者建立任何關連：這些人物似乎很成功地將周遭的世界暫時阻隔在外。如此，由於畫家採用了復古式的人物畫風，以及畫中人物具有全神投入的特質，而且，全作的布局方式也呼應著文人庭園中雅集的傳統景致（比較仇英的畫作，參見《江岸送別》〔再版〕一書，圖5.20），於是，這兩位知交之間的惜別聚會，被提升到了如儀式般的情境。

也因此，此一畫作甚至轉化成了一種類似古典式的主題。對晚明人而言，這樣的題材並不尋常。以當代人此時此地所發生的真實事件為題的畫作，遠比描繪古事，或是以道釋文學及傳說為題的畫作，來得罕見得多。崔子忠的作品大多屬於後者。他自己可能也是道教的信徒，屬於信奉許遜的一個宗派。許遜就是許旌陽，他是道教成仙之人，相傳他在三世紀末

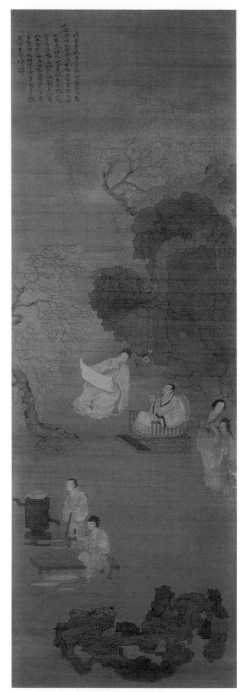

7.15 崔子忠 杏園送客圖 1638 年
軸 絹本設色 154.4×52.1 公分
加州柏克萊景元齋

時，舉家（共計四十二人）升天。這一派的道教信仰，後來就從儒家的學說當中，擷取了孝道一類的道德主題，並且從宋代以降，成為民間流行的一種融合性宗教。

崔子忠曾經多次描繪許旌陽升天的題材；台北故宮博物院所收藏的一幅未紀年之作（圖7.16、7.17），似乎是此一題材傳世最精的一個例子。崔子忠在畫上題了一首七言絕句，並有獻辭：

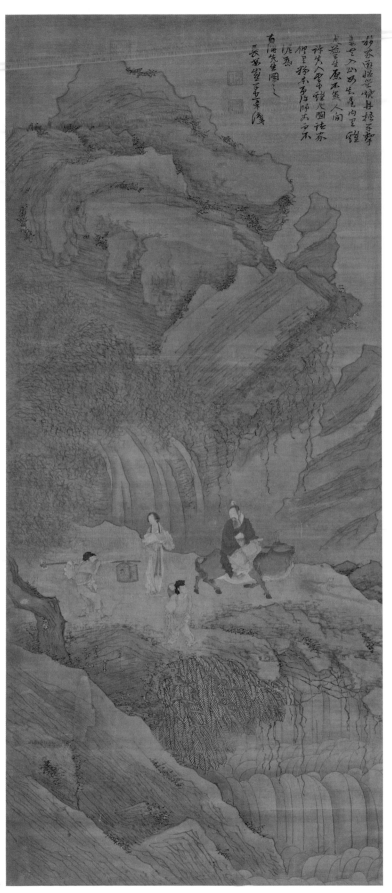

7.16
崔子忠
雲中雞犬
軸　絹本設色
191.4×84 公分
台北故宮博物院

移家避俗學燒丹，挾子挈妻共入山，

可知雲內有雞犬，學生原不異人間。

許眞人雲中雞犬圖，諸家俱有粉本，予復師古而不泥。爲南浦先生圖之。

　　「雞犬」象徵安穩的田園生活；此一典故出自莊子、老子所著的道家經典。老子在著作中勾勒了此一理想的生活方式：「鄰國相望，雞犬之聲相聞，民至老死，不相往來。」對晚明人而言，能夠像許旌陽等人一樣，透過道教的修行方式，以達到這種理想境界，想必具有強大的吸引力；如此，這樣的信仰及繪畫題材之所以廣佈流行，是很容易可以理解的。

　　正如崔子忠所提，過去許多流派的畫家均曾多次描繪此一畫題。有的時候，畫家作畫的內容雖然大同小異，但所描繪的主人翁卻是葛洪；葛洪也是另一位道教的成仙之人，其生活的時代較晚。連王蒙也畫過一幅，丁雲鵬還根據該作畫了一幅仿作。[47]也有許多平凡且名不見經傳的畫家製作過同類的作品，但卻品次低下，不管這些作品的原意是否作為信仰崇拜之用，或者畫家只是在重複一種由來已久的神聖主題——這些作品在在都為崔子忠的畫作提供了適當的參考對象。[48]崔子忠的確是「力追古法」，但同樣地，他的復古特徵，卻是經過強調的，已經近乎戲謔之作（parody）。然而，崔子忠並沒有看輕此一主題的意思，就像吳彬筆下的怪狀羅漢一樣，並無嘲笑愚弄之意。很明顯地，對於晚明藝術家及觀者而言，這些風格特徵所含的意義，與我們今日的觀感略有不同：它們為畫中的形象賦予了一種恰如其分的尊嚴及距離感；提高了這些形象的表現力（如周亮工所指出）；再者，（同樣是在晚明觀者的眼中看來，）晚明同類題中的形象，均屬「老生常談」一類，離不開陳腔濫調及俗套，而崔子忠這些風格特徵則使得他畫中的形象，免於陳腔濫調及俗套之苦。

　　在崔子忠的畫作之後，成仙的許旌陽騎在牛背上，正沿著山徑向前行，他手中握卷，內文或許是某部道教的經典。此一形象呼應著老子的通俗模樣，老子是道家的始祖，也是一位半傳奇的人物，他騎在牛背上，手持《道德經》卷。許旌陽的妻兒追隨在後，他兒子身上還背著一個嬰孩，最後面則是一名僮僕，肩上挑著一擔行李和一個雞籠。前面則有一隻狗快步領道，圓了「雞犬」的典故。這一小撮人代表了傳說中的四十二人——崔子忠在另外一個版本當中，則是畫了十四個人。[49]這些人正踏向升天之路，並非（像通俗版畫中所描寫的）真的升上天空，而是登上某道教聖山，準備迎接他們進入神奇的隱逸之所或極樂世界。山腰間帶狀的重青綠顏色，暗示著道教極樂世界，就像畫史早期的青綠設色風格，也經常有此寓意（圖7.17）。畫面右側捲曲如尖塔般的岩石，以及由糾結不清的皴法所構成的活潑圖案，再加上藤蔓等等，也進一步使得山水變得沒有實體感，暗示出這是一趟超越俗世之旅。

　　在晚明繪畫當中，成仙、修煉的主題不斷地重複出現。相對於十六世紀蘇州的山水畫、庭園畫等等，總是呈現出一種對於物質及文化環境的滿足感，晚明畫家及其觀者對於周遭的世界，則似乎經常感到苦悶而拘束，彷彿他們身處牢獄一般，因而亟思解脫之道。以滌淨為

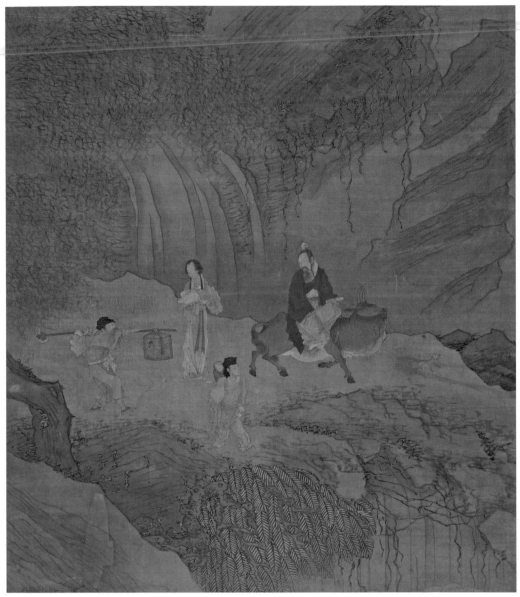

7.17　圖 7.16 的細部

　　題的畫作經常可見，例如，崔子忠的《雲林洗桐圖》即是一種象徵；倪瓚對於污穢的感受及
潔癖，也為晚明作家所津津樂道。在崔子忠一幅以許旌陽（其能耐之一乃是降魔）為題的畫
作之中，一位清初作家在題記中，將崔子忠該作拿來與龔開以鍾馗為題的名作相比較，並指
出，在明末崇禎年間，有鬼於光天化日之下，出現在市井之中。[50]

　　另外，暗示流徙，不以偏安為目的，而希望從現世渡向另一世界的畫題，也是此一時
期常見的；我們以上所討論過的畫作便透露出這樣的訊息。我們在這許多畫作當中所明顯見
到的怪誕風格，也可以看成是畫家刻意偏離常軌，藉以避開眼前的現實。而把畫中的人物安
排在遠後方的位置，則是進一步將主人翁抽離觀者的視野，不讓這兩者之間，產生直接的關
連──這幾乎是崔子忠必用的手法，罕有例外。這些畫作所提供觀者的，並非現實世界的延

伸，而是另外一些可以取代現實，可以
解脫觀者想像力，而且比較純潔、比較
安全、以及精神境界比較高的世界。

至於《掃象圖》此一主題，一旦我
們真正而完整地看出其所含的時代意義
時，無疑也會發現，此一主題也具有某
些類似的內涵。崔子忠曾經多次描繪此
一畫題，傳世也有好幾種版本；此外，
傳世還有一些無款或是誤託在崔子忠名
下的同題畫作，都是仿崔子忠的風格，
如此可以看出，崔子忠處理此一畫題的
方式頗受歡迎，因而帶動了模倣之風。
在此，我們刊印了一幅確定是出自崔子
忠手筆的《洗象圖》，雖則在著錄當中，
此作至今仍然被列為「宋人」之作（圖
7.18）。就圖像而言，此軸與丁雲鵬1588
年之作（圖7.11）甚為相像。但是，和崔
子忠的作品擺在一起，丁雲鵬的《洗象
圖》就顯得比較溫和及墨守成規；相反
地，崔子忠則在極端的形式當中，呈現
出了一種引人注目的怪僻感，這也使得
他和陳洪綬都被保守的畫評家摒除在畫
壇的主流之外。崔子忠畫中的人物如舞
者般地彎身或擺動。菩薩手持長劍，可
能是文殊菩薩的身分標誌；他與世俗的
同伴頷首作揖，並且互相比手畫腳。這
兩人身後的護法天神以神奇的左臂，伸
向籠罩在薄霧之中的樹梢。兩位侍者正
積極地各司其職；其中一位（似乎也擔
任扛劍之職，因為他身上所帶的劍鞘，
正好與菩薩所持的長劍相符）正在洗刷
大象的側面，另外一位則拿著一支銅
罐，正朝著大象的頭部沖水。大象的姿

7.18 崔子忠 洗象圖
軸 絹本設色 152.5×49.4 公分
台北故宮博物院

7.19 圖 7.15 的細部

勢扭曲至極;頭尾兩端均朝向觀者,使得整個象身彎成了弧形,不但形體很不明確,而且也沒有明顯的生命有機感。

　　畫家在描繪人物及大象(參見細部,圖7.19)時,運用了不斷抖動震顫的線條;此一畫法係取法古風,也就是所謂的「戰筆」,這是晚唐五代人物畫家的一種畫法。此一畫風原本是為了逼真地描摹衣服因皺紋所形成的不規則輪廓,但是,我們由傳世大多數的例子可以看出,此一畫法到了後來,卻變成了一種古怪的矯飾風格。崔子忠很自覺地將此一畫法再做進一步的誇張,並且配合上新的細膩技法及風格變化。舉例而言,當他在處理大象那一對如闊葉般的大耳時,係以扇形紋勾勒其外形,而相對地,當他在描寫人物的衣褶時,則是採取緊密的鋸齒紋運動。這種對比的手法,就是崔子忠建立個人或乃至於特異風格的基礎。他用很圖案化的方式,來處理衣褶的明暗,此一技巧無疑學自歐洲銅版畫作品;這一類的強烈明暗對比,反應出了十七世紀畫家對於幻象技法的著迷程度。[51]在此一中國作品當中,其效果一點也不如幻似真,反而有些超現實主義的趣味:該技法為那些極度不自然的造形,賦予了某種三度空間的實體感,非但沒有讓這些造形顯得更加真實,反倒提高了這些造形的奇異感。甚至連大象也是採用具有明暗對比的褶紋方式描繪,形成了雕刻般的怪異外表。土堤和樹木係以一般的線條描繪(就跟描寫許旌陽故事的《雲中雞犬》圖一樣),並沒有人物的那種堅實感;在視覺上,形成了扁平的地面,與人物的浮雕般形體互相對比。此一畫作充滿了各種違反常態的畫風;相形之下,丁雲鵬1588年的《洗象圖》至今已經失去了趣味性,但崔子忠此作卻還能繼續使人感到趣意盎然。

　　正當我們在推崇崔子忠畫作裏,所表現出來的種種奇異的細緻感時,我們也應該停步指出,無論就題材或風格而言,崔子忠的創作範圍終究還是相當狹窄。他的確如方薰所言,「有心僻古」,而且力求「險怪」。但是,他的冒險卻恰如其分。由他為自己所設下的非常曲高和寡的創作條件來看,他的成就足以證明他是陳洪綬在北方的勁敵,同時也是中國人物畫家之中,最具原創力的一位。

第五節 陳洪綬及其人物畫

　　誠如董其昌是籠罩晚明山水繪畫的大人物,他迫使我們在看待其他山水畫家時,都不得不考慮他們與董其昌的成就之間的關係,陳洪綬則是晚明人物畫的主宰人物。這兩位畫家最終都是最具原創力、最複雜、而且都是晚明時期最偉大的畫家。

早年　我們對於陳洪綬繪畫的本質及意義,還非常缺乏了解,但是,他的生活環境在今人的研究之下,已經得到了相當大的澄清。[52]1599年,他生於諸暨,離紹興西南約四十哩左右,屬於浙江省。他在幼年隨藍瑛習畫一事,我們在討論他的山水畫時,已經提到過。在此,我

們可以用簡短的篇幅，將他那一段生平的補齊。

　　陳洪綬的祖父係一功成名就的高官，留下了可觀的家產，但是，陳洪綬的父親雖有良好的教育，也曾多次赴試，卻未能得中官職，以維持家道的興盛；他去世時，陳洪綬年僅八歲。陳洪綬幼年受兄長所撫養，但他的兄長卻也將他應得的家產，據為己有。由於他的婚約自幼就已決定，他未來的岳父也扶持養育他。他受到良好的教育，曾於1618年參加縣試，考取生員，這是科舉當中的初等考試；但他在鄉試當中，卻兩次落弟，時間是1623及1638年——如果他通過了這級考試，便可通向仕途。

　　而在生員之中，大約每二十位才有一位得以進一步升任官職；其餘落第的生員，便形成了一個次級而廣大的書生階層，這些人大多無法獲得能夠貢獻所學的職位，於是他們另謀其他酬勞較低的生路，同時也繼續苦讀，渴望有一天能夠做官。陳洪綬、崔子忠、以及其他一些我們已經討論的畫家等等，都是屬於這個大團體。我們曾經（參閱《江岸送別》〔再版〕一書，頁179–80）將明代稍早的一批畫家，定位成一種類型：他們都出身於文人士大夫之家，而且，家道都在不久前中落；他們都受有良好教育，但是，他們的仕途最後都無疾而終。以陳洪綬的例子而言，我們一開始就可以看到，他具有此一類型畫家的因子。中國的社會力（以及中國的作傳者）往往會強迫人去順應各種既定的生活模式，即便是最具個人主義傾向的畫家也不例外。在這種情形之下，我們對陳洪綬並不必感到驚訝，因為他在其他許多方面，也都很符合此類畫家的條件：他具有早熟的繪畫才能；後來則迷戀於酒色；與小說、戲曲等通俗文學形式，結下了不解之緣；不管是真的或是假佯，有時他還會瘋瘋癲癲或半瘋半顛。

　　鄰近陳洪綬的家鄉，就有一位此類畫家的典範；亦即性情乖僻古怪的戲曲作家暨畫家徐渭（1521–93，參見《江岸送別》〔再版〕，頁169–79）。徐渭也是紹興人，而且是陳洪綬父親的知交。陳洪綬本人在徐渭的故居住過一段時日，而且很仰慕徐渭的繪畫，雖則他從未仿作其風格。我們在前面已經見到過，陳洪綬的畫法與徐渭那種潑墨的風格，完全南轅北轍。事實上，在陳洪綬之前的同類前輩畫家，已經發展出一些創作的傾向（在《江岸送別》一書當中，我們以「潑墨」和「草筆」兩類稱之），但陳洪綬並未沿用既有的這些風格座標，而是建立新的參考座標，稍後我們會加以探討。

　　據載，陳洪綬在四歲時，就在他未來岳父家中的牆上，畫出了一尊高達九呎多的關侯像；在民間信仰當中，關侯是很受觀迎的神祇。到了十四歲時，陳洪綬已經市井之中鬻畫了。從十歲起，他就追隨藍瑛習畫，一直學到二十歲出頭。同時，他也專研新儒家學說，並且在1615年左右，成為知名學者暨哲學家劉宗周（1578–1645）的入室弟子，聽其講學。劉宗周是東林黨內的名人之一；不但如此，陳洪綬還有其他許多朋友，也都是東林黨的成員。無疑地，陳洪綬也從這些朋友身上，吸取了改革朝政的心態及理想主義的信念，認為讀書人有責任參與朝政。終其一生，此一改革理想與他職業畫家的角色之間，形成了一種互相拉鋸的

關係；而且，環境本身似乎也越來越讓他無所選擇，而只能扮演職業畫家的角色。因此，這種拉鋸的關係便持續地成為他生命中的一股悲劇性的暗潮。

基於陳洪綬早年與藍瑛的關係，我們不免期待，他初期的創作會以藍瑛的風格為模倣對象。據我們所知，他有幾件作品亦步亦趨地師法藍瑛，而這些作品可能也都是屬於他早年之作。[53] 然而，這些作品均未紀年；再者，以一個年輕畫家而言，陳洪綬在二十多歲期間所作的少數紀年畫作，已經可以看出非常不同的風格走向。在少數的紀年畫作當中，包括了兩部十二頁幅的畫冊，分別作於1619年以及1619至1622年間，而且都是紙本水墨，描繪了各類題材——山水人物、蝴蝶花卉、靜物等等。[54] 在這兩部畫冊裏，陳洪綬在描繪人物及花卉時，運用了極端精細的「白描」畫法；另外，他也採用了幾乎和倪瓚一樣細緻的乾筆畫風，以之描繪岩石和樹木。這種一絲不苟的畫風，使得陳洪綬的作品與藍瑛典型的創作，形成了南轅北轍之別；但是，如我們前面所見，藍瑛也經常能夠運用文人畫家相當有限的風格作畫，雖則他從未（至少就他傳世的畫作而言）嘗試過以這麼精細的畫法，去描繪這麼精細的形象。

陳洪綬在1619年畫冊中所描寫的靜物題材，具有神秘的暗示性；對於畫家當時代的人而言，這些題材自有其意義，但我們今天已經很難加以追溯。其中的景致包括：長有三片樹葉的折枝，而樹葉還被蟲蛀食了一部分；注水的銅盆，水中還有月亮倒影；種植松、梅、竹的盆栽；以及我們在本書所刊印的兩幅。其中一幅（圖7.20）描寫了一面絲質團扇，扇面上繪有菊花；同時，陳洪綬的名款和印記也都安排在扇面上（和項聖謨自畫像的作法一樣，比較圖版7.3）。如此，彷彿畫家的名款和印記既屬於扇面，同時也適用於整幅冊頁。一隻蝴蝶棲息在扇面邊緣，其身體有部分遮掩在半透明的絲質扇面底下，而畫家在描寫這一部分時，則是運用朦朧的墨色；另外，蝴蝶本身也有一部分稍稍與扇面所畫的菊花重疊在一起。由於這些重疊在一起的影像，與花卉引蝶的畫題（陳洪綬後來也曾多次描繪）甚為相像，因此，使得我們在解讀畫面時，誤以為這就是一幅花卉引蝶為題的扇面畫，但是，隨後我們就會發現，在畫家的詭計巧思之下，蝴蝶與菊花其實分屬不同的畫面，而畫家在為畫面落款時，也取其曖昧之感。原本我們以為這是一幅簡單而傳統的畫作，結果卻發現，陳洪綬乃是以一種樸實無華的曲調，很複雜地玩弄著真實與再現的主題。

另一幅冊頁所描繪的物象（圖7.21），則似乎仕女梳妝台上的零星物件：一面蓮花形的鏡子，鏡面朝向我們，並且帶有流蘇；一枚蓮花狀的髮簪；一枚戒指，戒指上的紋飾則是一隻位於雲端的兔子（我們可以推測，這是月亮、嫦娥、女性的象徵）；以及一朵花。就這些物件的關聯來看，這朵花可能是性愛的象徵。也許這些都是某位女妓的配飾，其中隱藏著一些微妙的色情含意。

在此，我們可以看到，陳洪綬早年的藝術創作——和他中期繪畫的典型特質相比，多少令人感到有些驚訝——不但在風格上具有高度的複雜性，同時，在意象上也很耐人尋味。雖然他早年的創作很明顯而刻意地在追求一種精緻的感受，但他並不以摹倣業餘文人的作品，

7.20
陳洪綬
冊頁
取自 1619 年畫冊
25×21.8 公分
新罕布夏州翁萬戈收藏

7.21
陳洪綬
冊頁
取自 1619 年畫冊
（同圖 7.20）

來達到這種精緻性。而且，業餘文人畫也少有這類的先例或類似的作品。倒是在晚明一些高級的工藝創作當中，匠人傳統與文人品味之間，有了互動的關係，我們反而可以從中找到一些比較近似陳洪綬作品之處——例如，宜興茶壺及其附加或雕刻的紋飾；安徽南部所製造的墨，尤其是塑在墨上的浮雕圖案，以及收錄這些圖案的墨譜書籍；或者是後來由南京十竹齋所生產的具有木刻版畫圖案的詩箋等等。其中，十竹齋有些圖案的主題及風格，還很肖似陳洪綬的冊頁。在這些工藝當中，將種種具有象徵意涵的靜物題材，雕琢成細膩的線條圖案，是極為常見的。[55]

陳洪綬於1616年所作的白描（圖7.22、7.23），就是屬於這類的風格。當時他十九歲，是為〈九歌〉而畫的插圖。相傳這是周朝末年的詩人屈原（約西元前340–290，比較張渥的版本，參閱《隔江山色》〔再版〕，頁171–2與圖4.8）所作。陳洪綬這些白描作品保存在一部刊印於1638年的版畫圖書當中，書中〈九歌〉的正文則是由某位來風季先生的所書寫。（此處所刊印的圖版，係選自京都中山文華堂的藏書；頁幅的尺寸為20×13.2公分）。根據陳洪綬自己在當時所寫的題記，他因為隨來風季先生研讀《楚辭》——這是一部集薩滿教詩歌的著作，〈九歌〉即是其中之一——所以作了這些圖畫。陳洪綬寫道：「積雪霜風……為長短歌行，燒燈相詠……每相視，四目瑩瑩然，耳畔有寥天孤鶴之感。便戲為此圖，兩日便就。嗚呼，時洪綬年十九，風季未四十，以為文章事業前途方邁，豈知風季羈魂未招，洪綬破壁夜泣，天不可問。」[56]

就跟陳洪綬1619年的冊頁一樣，插圖中的主要人物係以優美的白描技法描繪，而且畫得很小，與背景的大幅留白形成對比。也因為如此，無論畫中白描線條的動感如何，一律都被大幅的留白所吸收，使得這些人物在本質上，看起來都很靜態。靜默感是這整套版畫的特出之處；不但如此，其中還有三幅作品強化這種靜默感；陳洪綬一反傳統的處理方法，讓人物的臉部偏離觀者。這三幅之一（圖7.22）是描寫湘夫人，詩歌中的內容是描寫詩人在夢境中與這位女神艷遇的情形。就跟前人的作品一樣，陳洪綬所畫的形象，似乎是根據畫史更早期的洛神形象，將其視為一種圖像的類型：人物纖細而輕盈，至於飄飄然的緞帶及珠串則是用來增強其體態。女神背對我們，這是陳洪綬慣用的表現手法。此一姿態暗示者內向，或是不願意理會觀者的注意和感受。陳洪綬所畫的人物，一般都陶醉自己私人的情事之中；也因此，當他的人物偶爾直接看向畫面以外的世界時（如圖7.2之所見），整幅畫作的效果不免就顯得特別令人吃驚。

書中最後的一幅版畫，則是詩人屈原的畫像，描寫他策杖行吟的樣子（圖7.23）。這種表現手法，似乎是源自於由來已久的陶淵明畫像；十三世紀畫家梁楷以這位四世紀詩人為題的作品，就是其中的一個範例。[57]陳洪綬將場景簡化為一處簡單的土坡、幾塊岩石、以及幾處矮樹叢；另外，人物也同樣是以節制且相當緊密的白描技法勾勒，使得題材和畫像本身，都傳達出了一種內向的感受。

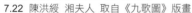

7.22 陳洪綬 湘夫人 取自《九歌圖》版畫　　7.23 陳洪綬 屈原（同圖 7.22）

　　根據現有的證據顯示，陳洪綬早期酷好冷靜及一絲不苟的線條圖案，而且講究最精純的紙墨素材，但是，到了中期以後，這些現象卻都消失殆盡；直到他晚年的時候，才又復現。陳洪綬的中期創作維持了二十餘年之久，一般是以重墨重彩的大幅絹本作品為主。然而，有了早期這些作品，卻也使得我們無法將他中期許多重濁且相當粗糙之作，看成是他因為年輕，以致於力有不逮，或者說他是因為無知，以致於別無選擇。陳洪綬之所以轉向比較花俏的風格和形式，經濟因素無疑是其中主要的因素——光靠精巧的小畫，如1619年的那種冊頁小品，是難以維持生計的——另外，也可能他內心對於浙江當時的職業繪畫傳統，有著一些厭惡的感覺。陳洪綬或許是這麼想的：既然要作職業畫家，乾脆就徹底一點。後來他寫道：「故畫者有入神家，有名家，有作家，有匠家，吾惟不離乎作家，以負此嘴也。」[58]

中年　陳洪綬的中年充滿了挫折和辛酸。他兩度娶妻，對象都是浙江省的望族，族中人士對他都抱著很高的期望；也因此，他在科舉中落第，不僅僅是他個人失望而已，同時也使得他在親戚面前，抬不起頭。他的元配於1623年過世。他酗酒度日，並且在詩中譴責自己未能參與當時的政爭，以及未能官居高位，否則就可當面向皇帝進言。根據古原宏伸的看法，陳洪綬其實無策可進：在他的著作當中，並沒有他真正參與政治運動的記述；再者，他參加科舉的意圖，可能是為了實現個人的雄心壯志，而不是真的為了獻身於社會或政治改革。另一方面，他已經頗有畫名，不只能夠作畫，同時也能為木刻版圖書及紙牌設計圖案。但是，這

種成功並不能令人滿意，反而使人感到苦惱，因為陳洪綬的眼界是想要超越職業畫家身分的（對於讀書人而言，這樣的身分多少有些卑微）。

1635年，陳洪綬以三十七歲之齡，畫了一幅異常生動的自畫像；他留下了自己希望當時代人見到的形象（圖7.2）。陳洪綬在題識中指出，[59]畫中的年輕人是他姪兒，而他偕姪「燕游終日」，一同賦詩、讀書、作畫，「神心倍覺安」。畫中，他的姪兒頭上簪花，手提大罐酒壺。

此畫的構圖乃是根據古風：款步漫游的文人站在樹下沈吟，旁邊則有僮僕跟隨。這類畫作一向具有從俗世中隱退，從而進入安逸的自然世界之中的含意。但是，陳洪綬此景卻沒有這種含意。以陳洪綬的描繪方式而言，他的山水太過於荒涼僵硬，實在難以傳達安逸的意涵；而且，他畫中的空間與遠近的透視，也過度扭曲變形——舉例而言，位於樹木右側的地平面，要比左側高出許多，暗示著畫面左右兩邊的視角，有著顯著的落差。不但如此，陳洪綬的自畫像，似乎顯得悶悶不樂，也不自在，一點也沒有陶醉在山林野逸的典型之狀。

在前一章當中，我們曾經指出，陳洪綬的山水具有一種「甜中帶澀的情調」，這使得他一些發思古之幽情的作品，都夾帶著一種懷舊或溫和嘲諷的氣息。1635年的這幅自畫像，則具有更為陰鬱的情緒，而且，其中所含的嘲諷意味，也不再那麼溫和。畫中的山水，看起來好像是對古畫風格以及後代仿古畫風的一種戲謔模仿，其中並且帶著一股苦情譏刺的特質。不但如此，陳洪綬還很不相稱地把自己安排在此一山水之中，似乎暴露出了畫中的陳洪綬，有著一些怏怏不快之感，彷彿他與身外的世界之間，有著某種不協調的關係。而這種不協調乃是利用藝術史手法營造出來的（也就是否定董其昌那種與古人愉快神交的感覺），其中具有一種隱喻的作用。以傳統的聯想方式而言，陳洪綬所呈現的意象，應當是文人士大夫從宮廷或衙門的重責大任中偷閒出來；然而，這並不符合陳洪綬的處境。不過，陳洪綬仍然渴望自己能夠在科舉中金榜題名，以便順理成章地將自己描寫成退隱的文士，進而在題識中引經據典，以強化畫中的意象。

陳洪綬的《宣文君授經圖》係作於1638年（圖7.24）。這是他運用雙重意象，使得古今重疊的另一個範例。這幅畫作是為了慶賀他姑母六十歲壽辰而作，他並且以恭維的手法將其姑母比為古代博學的才女。[60]宣文君之父向她講授《周官》，這是一部記載周朝禮儀的書籍，一般都認為出自周公之手。在孔子和其他許多人的心目中，周公輔佐周成王的事蹟，乃是周朝黃金時代的最高操守典範。由於出自周公之手，宣文君的父親訓誡她：《周官》乃是記載品行準則、先聖先賢的告誡、以及朝廷綱紀的最佳原典。宣文君讀誦不輟。後來，研讀經書的風氣荒廢，宣文君以八十歲的高齡，被召為講官，向一百二十位學員講譯《周官》一書。宣文君理應隔著簾幕講學，在此，陳洪綬則讓簾幕捲起，使得我們得以一窺宣文君的尊容。

她坐在一道屏風前面（局部圖，圖7.25），雖然羸弱，但卻甚有威嚴，她的臉龐如風乾梅子般地佈滿了智慧的皺紋。屏風中的山水呼應著整部畫軸下方近景的山水風格；此一對應關係，不但提供了另外一道雙重意象的效果，同時，也將人物所在的空間部分，定位在中間地

7.25 圖 7.24 細部

7.24
陳洪綬
宣文君授經圖
1638 年
軸 絹本設色
173.7×55.6 公分
克利夫蘭美術館

帶。中景稍上的空間安排方式，也跟我們前面所看過的構圖相似，在在都有脫離現實世界之感。所不同的是，在他1635年的自畫像當中（圖7.2），陳洪綬讓自己公然地暴露在觀者的視線之前，但是，他卻讓姑母，或者說是她所扮演的古人形象，很從容地淡入景深之中。這種時間及空間的間隔效果，也因為陳洪綬所採取的復古風格，而得到了加強：長袖的官袍，以及男性人物拉長的臉型，都是取自某唐代以前的典範；靈芝形狀的雲霧；輪廓結實且位於遠景的山岬；以及整個布局具有一種堆砌的特質等等。全圖的設色乃是運用淡艷的對比色，其所形成的裝飾性美感，比我們圖版所能傳達的效果還要強烈一些。

1630年代的最後幾年，似乎是陳洪綬繪畫及版畫特別多產的時期。有幾件很用心畫的大幅掛軸，都是作於1638年，另外，還有其他的作品也都可以憑風格及落款，而同樣推斷為此一時期之作。《九歌圖》也在同年付梓刊行；而在1639年時，他還刊印了一套更為精細之作，也就是為《西廂記》而作的版畫插圖，算是陳洪綬這類作品中的傑作。

《西廂記》是一部浪漫的戲曲雜劇，在晚明時期受到無與倫比的歡迎。在此之前，《西廂記》有過很多版本，其中有幾個版本還附有插圖。[61]陳洪綬所作的插圖（每頁的尺寸為20.2x26公分），吸取了民間通俗傳統中的一些特色，與其他畫家的作品都不相同，於是，很快地就將這類的插圖創作，提升到了一種新的藝術層次。

在第四幅（圖7.26）當中，女主角鶯鶯躲在裝飾屏風的後面，正在閱讀情書，同時，她的侍妾紅娘則在屏風的尾端窺視其舉動，狀極關心。屏風上的四屏畫，都是裝飾性的構圖，其與陳洪綬自己的某些畫作（比較圖7.29），不無相似之處。按理說，這些圖畫都具有一些攸關劇中情節的象徵性含意，無論是季節上的順序（由左至右，分別是秋景、冬景、春景、夏景），或是平常所罕見的景物組合皆然：例如，蝴蝶（輕薄的情愛追逐）對比著蓮花（純潔），以及芭蕉（夏天的植物）覆雪──後面這一主題，已見於唐代詩人暨畫家王維的一則知名的軼事，相傳他為了表明自己不受傳統的成規所羈限，因而以芭蕉覆雪為題作畫。

但是，此一屏風的真正效果，乃是為了營造一種介於真實景物與屏中景物之間的曖昧性，這種手法我們在他早期的冊頁當中已經見識過。跟人物的描繪方式相比，屏風畫的畫法較為稠密，而且比較講究細節，不免使人在閱讀時，會以為屏中所描繪的才是現實中的實景，反而不覺得這些乃是兩折式可以撤移的影像。同樣地，在下一幅版畫裏，男主角張君瑞夢見鶯鶯，而夢中的景象反而比做夢青年的形象，更加具有真實感。[62]陳洪綬在1635年的自畫像（圖7.2）當中，將一個真實的人形，也就是他自己，擺置在一幅由俗劣的繪畫成習所構成的荒謬山水之中，這同樣也是在質疑藝術對現實的關係為何，就跟他在中期其他畫作裏，所安排的畫中畫一樣的。[63]而在這中期的階段裏，畫家陳洪綬為了達到自己古怪的目的，便持續地利用繪畫，把繪畫當作一種探索及發問的媒介，也因此，他在其中所表現的一景一物，都不能單取其表面意義。

陳洪綬有一套名為《水滸葉子》的畫作，雖然紀年不詳，但很可能也是此一階段所繪畫

7.26 陳洪綬 窺簡 取自《西廂記》版畫插圖

並付梓出版的。這是一套描繪《水滸傳》中四十位英雄好漢的紙牌。《水滸傳》是一部長篇的通俗小說，內容描寫北宋時期一幫打家劫舍的強盜，後來成為扶弱濟傾的英雄豪傑的故事。在此，我們刊印其中的兩幅（圖7.27、7.28）。這部小說最初成書於十四世紀，後來在十六世紀時，被潤飾成長達一百回的版本；到了陳洪綬的時代，這部小說已經通俗到了大家對其中的英雄人物，都耳熟能詳的地步，而且，以這些人物為對象的圖畫，也有其需求，有一位不知名畫家為這部小說所作的插圖，約與陳洪綬的《水滸葉子》同時出版，其藝術品質雖然遠遜於陳洪綬的作品，但還是很受歡迎。[64]陳洪綬原本將《水滸傳》人物畫在一部手卷上，時間是1625年，[65]而這些圖像很可能也是作為該小說的插圖之用。至於每張紙牌的尺寸則是18x9.3公分，這是酒宴中用來行酒之用，所有參加酒宴的人，都要抽牌，並根據酒牌上所印的指示罰酒，譬如：「設帳者飲」、「飲未冠」等。

這些人物係以稜角轉折及粗短結實的筆風描摹，這是陳洪綬在1630年代所喜愛的一種畫法。人物的體態變化有致，但頭、手、腳看起來卻幾乎與身體沒有關連，反而像是從塊狀的衣褶裏，或是從僵硬的盔甲裏，突然冒出來的一般。他們的手勢似乎具有誇張的表現力，身體的姿態則顯得扭曲變形──陳洪綬可能是參考了戲曲的身段傳統，連同早期古典及通俗的圖畫典範，從而營造出這些強勢有力的表現法。這些作法與文人畫家筆下那種舉止內向且欲

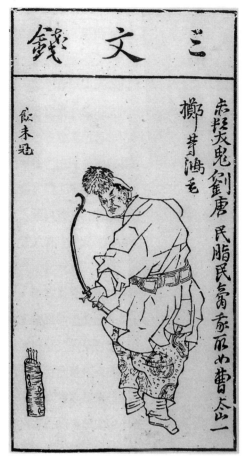

7.27 陳洪綬 劉唐 取自《水滸葉子》　　　　7.28 陳洪綬 吳用 取自《水滸葉子》

言又止的人物典型，似乎南轅北轍。[66]射手劉唐（圖7.27）半扭身軀，瞄準身後的敵人；吳用（圖7.28）則轉身，彷彿正要警告或是面向某人，他的雙手敞開。這些人物連同旁邊的題識填滿了畫面，使得紙牌活潑化，形成了強烈而搶眼的圖案。

陳洪綬與通俗藝術　由於陳洪綬為戲曲和小說等通俗文學形式設計插圖，並且以木刻版畫這種「平民化」的媒材，來加以複製，這使得有些作家將他視為一位通俗藝術家，特別是中華人民共和國的學者們，他們在著作中將陳洪綬塑造成所謂的「人民的藝術家」。但是，及至晚明時期，戲曲和小說絕非純粹只是為了通俗大眾而作，而且，正確地說來，這些作品也都不是出於通俗作家，或是社會階層低下的作家之手。相反地，由其最精華的部分可以看出，這些作品都是由文人所寫（或改寫），其中反映了纖細高雅的品味，以及文人階級所特別關注的一些事物，包括對社會和政治的諷刺等等。他們心中所設定的觀眾，主要乃是那些同樣也能夠作有教養的回應的人，尤其是讀書人和有錢的菁英份子。[67]

　　雕版印刷及插圖刊印同樣也因為文人寄予興趣並參與其中，於是被提升到了較高的藝術

及技術層次。在中國，如果是真正的通俗藝術的話，通常是無法達到這種成就的。《方氏墨譜》和《程氏墨苑》二部輯錄墨譜的書籍，都是當時圖畫印刷最精良的範本。這兩部書籍的內容題材，都具有玄祕的象徵意涵，而且，當中的題識，也都帶有博學的典故，所以，想當然耳，並不是為了中下階級的顧客而刻，而是為文人而作的。對文人而言，他們浸淫在作學問所需的文房四寶當中，墨的鑑賞自然而然成了一種連帶的興趣。《十竹齋書畫譜》是中國第一部（而且也最精美）分版彩色套印的作品，[68] 於1644年在南京出版，這是另外一種奢華的出版品，絕非一般顧客所能消費及欣賞得起的。我們沒有理由相信，陳洪綬的木刻版畫作品是為了更「通俗」的目的而作的——所謂「通俗」，指的就是社會大眾。儘管《水滸葉子》的根本用途意味著金錢的消費和閒暇，但是，寫在這些紙牌上的題識，卻是假設遊戲者具有高度的識字能力。

這一時期的小說家和戲曲作家偶有文人士大夫出身者，但是，更常見的還是那些無官可作的失業讀書人，而陳洪綬就是屬於這個階層。這些讀書人在社會的底層游動，他們身懷高雅的品味，卻顯得不合時宜，他們學富五車，卻無用武之地。事實上，陳洪綬並不適合被稱為「人民的藝術家」，相反地，他是一個讀書人出身的藝術家，他為繪畫及版畫所作的貢獻，就相當於在通俗的文學形式當中，開創出了適合知識菁英品味的新版本。同樣的道理，他等於也為「低俗文化」的形式素材，賦與了深度，並使其精緻化；他的作法是以刻意的方式，巧妙地運用舊的主題和形式典故，以求在較有文化素養的階層當中，引起一些適當的回應。我們由陳洪綬在藝術上所受的贊助來看，可以得出這樣的看法，同時，這一看法也可以作為我

7.29 陳洪綬 梅花山鳥
軸 絹本設色 124.3×49.6 公分
台北故宮博物院

們了解陳洪綬藝術的第一步。

　　陳洪綬有一幅畫作，內容是描寫李陵遇蘇武的故事（圖7.30），根據其風格及題識，[69] 約略可以斷定為是此一時期之作，亦即1630年代最後幾年之間。李陵乃是漢代（西元前二世紀）的大將，他被匈奴獲擄之後，降於匈奴的單于，而單于也以其女妻之。他的舊交蘇武被遣往匈奴謀和；與他同行的副將都降於匈奴單于，但他拒絕同流合污，單于便將他發配至北方不毛之地牧羊，以茲懲戒。李陵被派往該地，作最後一次的試探，希望說服蘇武放棄對漢朝的忠心，結果失敗而返。此一主題於是成了表達遺民忠貞不貳的固定意象，特別是在陳洪綬的畫中，他刻劃了這兩位知交最後一次的沈痛聚會；南宋末的忠貞烈士文天祥曾經為李公麟所畫的《蘇武忠節圖》題詩，而趙孟頫的官運也很慘痛地捲入了此一忠貞遺民的議題之中，但他可能也在他的一幅畫作中，引用了這一典故。[70] 到了晚明，德清和尚因為效忠明室而被囚禁，並受到嚴刑拷打，他也是以蘇武作為他自況的典範。[71] 如此，陳洪綬的畫作也許可以單純地看成是因仰慕而作的畫像。但是，事情並沒有這麼簡單。

　　當我們在閱讀晚明的歷史、文學、以及許多知名人物的傳記時，我們知道這是一個亟需英雄的時代。而所謂「英雄」，就是那些具有犧牲小我，完成大我的良知本能，而不是以自我利益為出發點的人。事實上，據我們所看到的，當時就有為數甚多的政治家、學者、哲學家、以及文人等等，針對時代的需求，而做出英雄之舉，也因此，在很多時候，他們還慘遭毀身之禍。但是，這其中所牽涉的議題往往並不清楚明瞭，這些人的道德抉擇也晦暗不明，而且，想要分清楚什麼是真正的英雄之舉，以及什麼是故作英雄姿態或故作冠冕堂皇之姿，也都不是那麼容易。我們可以說，虛偽造假的人一向總是多過至情至性之人；同時，這也是一個空前未有的自我耽溺，以及個人追求沽名釣譽的時代。明晚著作在讚嘆真正的道德和無私無我的行止時，同時還混雜著各種懷疑的眼光，質疑這些行止的動機為何，甚至還隱晦地暗示著動機純潔的高節行止，以及大公無私的本能之舉，已經不復可能了。在文學和藝術當中，英雄的形象仍然強而有力，但也因為人們對於理想有所質疑，故而蒙上了幾分的污點。

　　《水滸傳》本身因為成形於十六世紀，所以作者在描寫其中的英雄人物時，並未以名不符實的言詞，來加以讚美；誠如蒲安迪（Andrew Plaks）在近作中所稱，《水滸傳》作者在塑造這些英雄人物時，語中都帶著反諷的筆調，這透露出了作者對這些英雄好漢所持的態度，既不是「盲目的讚許」，也不是「用一種尖酸刻薄及憤世嫉俗的態度，來譴責這幫綠林好漢所代表的價值意義，而是彰顯出了一種感到苦惱的半信半疑之感——也就是質疑一些早已根深蒂固的信念，包括個人英雄的本性，以及人類行為的深遠意義何在等等。」在蒲安迪看來，此一反諷的最終意義，「並不只是在於拆穿通俗流行的神話，而是為了提出更嚴肅的問題，也就是一方面對歷史過程的本質，提出一般性的質疑，同時，對於故事中個別角色的特定動機及能耐，也有所質疑。」[72]

　　陳洪綬自己的著作暴露出了他對同時代人的原則及動機，有著深刻的懷疑，同時，他也

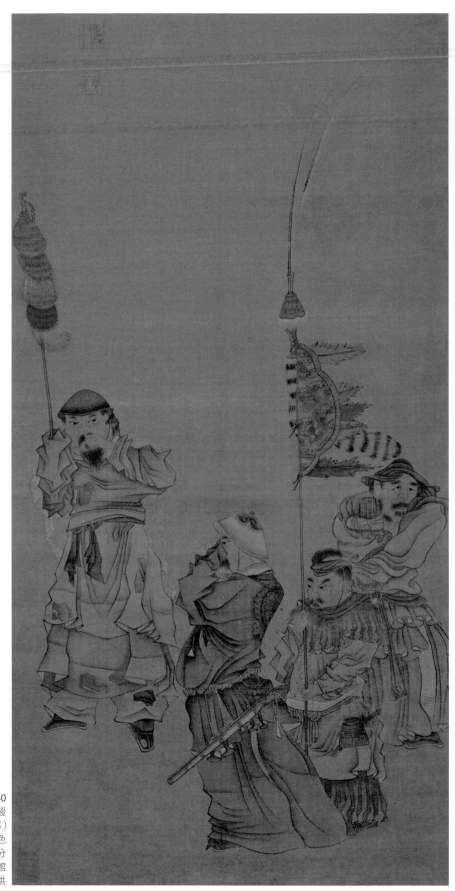

7.30
陳洪綬
蘇武遇李陵（局部）
軸　絹本設色
127×48.2公分
感謝美國加州柏克萊美術館
和太平洋電影檔案館提供

具有藝術的敏感力，能夠捕捉到這種情緒；不但如此，對於那些隱藏在背後，且真正燃起此一情緒的議題，陳洪綬還能夠讓自己保持不慍不火，置身事外。正如我們所已經指出，也正是因為陳洪綬的天賦異稟，使他得以在圖畫當中，開創出這種與文學相當的創作手法：他利用通俗和傳統的繪畫要素，來達到反諷的目的。而在他當時，任何一位嚴肅而高級的畫家，都還沒有辦法這麼直截了當地運用這種手法來創作。在其《水滸葉子》當中（圖7.27、7.28），人物誇張的姿態及生動的表現力，彷彿就代表了那種化通俗意象為反諷的作法，而他處理蘇武與李陵此一主題的方式，也是屬於同一模式。反諷並不是針對版畫和繪畫的主人翁而發；古代的英雄、烈士、及隱士等等，還是具有跟舊時相同的道德權威性。陳洪綬將傳統固有的人物形象扭曲變形，此中暗示著這些高尚的先賢典範，離他自己的時代遠矣！而且，想要完全了解這些典範所代表的理想為何，也是不可能的。就此看來，則陳洪綬畫中的人物，乃是屬於消沈世代中的未定圖像。[73]

　　他畫中的四位人物，站成了一道拱形，而且很貼近畫裏的地平面，彷彿是舞台上的角色一般。最左邊是蘇武，他握著牧羊人的手杖，上面有各種顏色的旄羽。李陵側身站在近景的部位；他身後是一位著軍裝的侍從，腰間繫著一口皮囊和一把短劍，手中則撐著一面軍旗，旗上有龍騰雲端的圖案——象徵著中國皇帝，但是，此處則具有相反的含意，意指李陵的不忠。最後則是另外一位侍從，其雙手緊抱一隻圓筒形的物件。李陵頭戴軍帽，腰間配劍，身著一件帶有蓮花形標幟的軍袍。蘇武所穿衣服的質料甚為粗劣，身上繫著一條簡單的腰帶；他穿在裏面的衣服，可以看到幾處大的破洞，以及他的腳拇指還因為一隻靴子破洞，而看得一清二楚。陳洪綬運用了他這一時期典型的衣褶筆法，其出處是源於古體的畫法，如「戰筆」等等。大約同時期的崔子忠，也使用了「戰筆」的風格來營造類似的效果（比較圖7.19）。而陳洪綬在此處處理衣褶的方式，則是描摹厚重衣布的縐褶與摺痕，藉此暗示這幾位人物在野外的嚴酷生活。

　　蘇武和李陵二人都將手舉在面前。他們的手勢具有矛盾曖昧之感；從簡單的層面來看，我們可以將他們手的動作，理解為是在呵氣取暖，但是，就我們對此一情境的認識，我們不免得將李陵的手勢，理解為是隱藏自己的臉，以示羞愧，而蘇武整個身體的表現，則是混雜著痛苦複雜的情感，一方面他被舊交的情誼所牽動，同時卻又對李陵的提議，表現得敬而遠之。最右邊的侍從感受到了自己主人自取其辱的處境，於是將臉龐轉開，並將眼珠朝上。此一情景頗具有情緒的感染力，但在同時，畫家古怪的筆法，連同人物姿勢的戲劇誇張表現，卻又強調了此情此景的做作之感；其表現力太過強烈，反而響起了不真實的雜音。

　　這種高明的表現手法，配上毫不掩飾，甚至（借用中國的講法來說）「庸俗」的風格要素，形成了一種奇怪的組合。而這種組合也再次引發了陳洪綬與通俗文化之間的關係為何的問題。如果說，陳洪綬的這種組合形式，就相當於是把通俗小說提升之後，所形成的思想性較高的高級版小說的話，那麼，此一繪畫組合形式背後的那一套通俗圖畫藝術又是什麼呢？

換句話說，相對於這些真正為了娛樂大眾而生的文學類型，與其對等的圖畫藝術又是什麼模樣呢？這個問題並不容易回答，因為中國的通俗藝術一般都沒有受到保存，也因此，我們很難據以重建。木刻版畫有助於我們填補這道鴻溝，但是，版畫很可能都是以大部頭的敘事畫為其藍本，而這些敘事畫只有在很偶然的情況下，才會傳世，而且通常都是因為這些畫作被誤定為某些出名的大家之作時，才會流傳。不過，除此之外，當時還是有一大批以宋代傳統為主的仿古畫作及偽作傳世，這些畫作形成一種半通俗的藝術，也因為這樣，使得那些既不是涵養很高，也不是很富有的人，得以親近（在品味及價格方面皆然）。晚明的經濟繁榮，其結果則是，能夠跟士紳菁英一樣，負擔得起如收藏藝術品一類活動的家族，大量增加。這對藝術市場造成了空前未有的需求壓力，而且，當宋元兩代的真蹟傑作不敷需求時，製作假畫者就插手其中，以彌補不足。陳洪綬有些作品，特別是1630年代之作，看起來很像晚明偽作者所仿的畫史早期的畫作；這其中暗示者，即便陳洪綬本人並未參與這類「宋代」假畫的製作，他一定也跟那些生產假畫的人，有著密切的關連。

　　儘管如此，陳洪綬的畫作即使是最差的，也決不會讓人誤以為是仿古的偽作。這其間的差別也許很細微，但總是千真萬確；通常，這種差別乃是反映在運用古人典範的方式有所不同，也就是作假畫的人係採取摹倣的方式，而陳洪綬的畫作則是以暗示的方式，間接引喻古人的典範。再者，在陳洪綬的創作當中，藝術史自覺的成份也比較高。截至此一時期，陳洪綬和其他畫家一樣，一定也很想知道，他所遵循的這些傳統正是董其昌一派人士所貶抑的「俗」。當時，董其昌這一派思想正逐漸贏得認同；根據他們的想法，有知識且高雅的畫家，自然會遵循正確的傳統，因為他的修養會讓他認清惡質化的宋代傳統的錯誤及不值之處。陳洪綬似乎刻意拒絕與「南宗」所偏愛的文化有所關連，無論是他的畫作或是著作皆然——他寫於1652年的〈畫論〉，就表達了這種反制的言論，我們將會在下文引述。我們在前面指出過，董其昌也為那些與他同時代，但卻落在「南宗」一派以外的畫家——如丁雲鵬、藍瑛、吳彬、崔子忠等——寫過表達仰慕之情的畫跋，或是以別種方式表達他對這些畫家作品認可；但是，他從來沒有提到過陳洪綬，雖然我們很難想像董其昌會不熟悉陳洪綬的作品。而在陳洪綬的畫作當中，董其昌或許會有所敬意的，似乎都是那些在董其昌謝世（即1636年）之後才完成的作品——我這樣的說法是認真的。不過，也很有可能董其昌會將陳洪綬看成是一個與他想法相左，但卻有見地、而且能夠清晰明辨的對手；不但如此，他也是董其昌同代的畫家當中，幾乎絕無僅有的一位。

　　陳洪綬的天賦異稟，有一部分是來自於他已經了解到，流傳於浙江一地的通俗且得自於宋代傳統的繪畫，自有一套表現的定習成規和象徵符號，而這些都還可以有效地開發利用。在二三流畫家、仇英的追隨者、以及其他畫家的筆下，這些定習成規和象徵符號，以缺乏想像力的方式反覆地出現，大多已經失去其表現效力；即使是年代較晚的高超畫家仇英本人的作品，也未能成為有效的模範，原因是晚明人士喜愛高明的間接暗示及寓意含糊的曖昧性，

而仇英畫作中的那種面無表情的畫法，除去其高品質的描繪技法之外，其所能吸引晚明品味
之處甚少。陳洪綬認識到，此一「低劣傳統」中的繪畫成規，不但可以作為創意轉化的材料
之用，同時，他也可以拿這些材料，以拐彎抹角和刻意的方式加以利用；從這個方面來看，
這些跟董其昌等人取材於「高尚傳統」的作法，有著異曲同工之妙。

陳洪綬一定也認識到，得自於通俗文化——包括諸如此類的低劣繪畫——的形式和表現
方法，同時也可以用來陳述一些「文雅藝術」所不適合表達的思想和情感，因為「文雅藝
術」對於表現方式的直接與否或強度，都有嚴格的限制。就像讀書人出身的作家在重新改寫
小說和戲曲作品時，其擴充內容的空間，就是詩與純文學等較有表現限制的文人傳統所不能
及的；同樣地，陳洪綬根據宋代及宋代以前的風格，所營創出來的全新、且具有風格自覺的
畫作版本，也開拓了繪畫的能量，使其成為一種媒介，可以對晚明人士在性情上似乎喜愛個
人主義式多愁善感的傾向，做出一些回應。在這方面，除了陳洪綬之外，崔子忠和其他畫家
也做到了些許。從不同於董其昌觀點的角度來看，這種背離文人既有作法的繪畫方式，也可
以是正面的資產：此一時期的文學作風，被形容為是「晚明有意在愛情傳奇、激情、和遊戲
等私密的領域裏，找尋誠意或真實，而漠視公共領域裏的現實——如社會及政治責任等等
等」，而陳洪綬的繪畫方式，正好與文學上的這種作風相印證。[74]

在陳洪綬二十歲出頭和二十五歲前後幾年所畫的作品當中，凡是紙本水墨，而且將最優
美的「白描」線條與乾筆所畫的樹、石結合在一起的作品，無疑都說明了他當時對於那些枯
燥而含蓄的文人風格及題材，已經都很熟悉，而且，他也有能力將這些風格和題材，發揮到
極高的境界。他在1630年代所作的大幅絹本設色作品，則代表他摒棄了這一類精細的風格，
轉而偏好比較強烈的「粗俗」畫風，而他這種風格大多取材於已經惡質化的通俗藝術形式
庫。這種取材的方式，當然不能一味地看成一種自覺的創作計劃；其中有些部分，勢必還是
因為畫家囿於經濟的因素，而必須接受贊助人的要求。無論如何，陳洪綬在這一時期所運用
的古人畫風，還是處於試驗性質的，而且，常常真的落入俗劣之境。在他晚年期間，他的畫
風果真達到了汰蕪存精的境界，這其中，很可能還是反映出了贊助人的改變——像周亮工一
類的人，對於比較安靜、比較高明的繪畫效果，較有好感——另外，也有一部分是由於陳洪
綬進一步專研古畫的結果，特別是帶有宋代以前畫風的作品。

晚年 1639年，陳洪綬前往北京，並且寓居該地，一直到1643年，才遷返杭州，期間他也曾
經兩度南行。1642年，他納貲進入國子監，這個機構成立的宗旨，主要是為了培養儒生參加
科舉。陳洪綬的成績優異，但是，他只取得了官階低下的「舍人」之銜，相當於文書或書記
的職等，他可能因此而在宮中擔任畫家的工作，負責臨摹內府所收藏的歷代帝王畫像。至於
內府所藏的那部歷代帝王像，或有可能就是相傳為閻立本所作，現存波士頓美術館的那卷畫
像。皇帝賜他宮廷畫家之職，他辭拒不受，一心只想成為文士大儒，而不願做個畫家。他不

斷地感嘆自己無法以文人士大夫的身分任官，並始終將其視為自己的不幸。

　　同時，作為一位人物畫家，他的聲名也日漸遠播，並且逐漸享譽南方，與北方的崔子忠齊名。這兩位畫家很可能也曾經在京師會過面，不過，並沒有證據顯示他們曾經相遇。跟他在浙江所能見到的收藏相比，陳洪綬在北京期間，一定有機會可以觀摩內府及私人所收藏的更多古畫；而且，我們由他這一期間的創作當中，也可以找到他觀摩古畫的證據。其成效則是，他彷彿將自己1630年代期間，那種時而可見的重濁俗劣的繪畫風格，一掃而空。他在1652年的〈畫論〉著作當中，極力指出，與他同時代的職業畫家在摹倣宋代繪畫時，「失之匠」，原因在於他們「不帶唐流也」。這樣的論點，想當然而，乃是他以自己晚年的風格發展為出發點，所提出的心得見解。

　　回到浙江之後，陳洪綬繼續以繪畫維生。到了1645年時，滿清攻入南方，此舉使他連原先那種騷動中的安定，也都不保。他在詩中描述自己的家鄉如何被明朝軍隊和滿清人所劫掠，同時，他對於中國軍隊連續失利，以及幾位自號為王的明代宗室，前仆後繼地死亡，也都表達了憂心痛苦之情。有一則記載說他縱酒買醉，哀傷感嘆，並且放聲哭號，致使見其狀者，皆以為他已經發狂。幾位他最景仰的知交，包括他昔日的業師劉宗周、以及黃道周、倪元璐等人，均選擇自盡殉節，或寧可被處死，而不願意在滿清治下苟且偷生。陳洪綬表達了很深的悲慟及忠貞之情，但卻繼續將就現實，苟且偷安。他自號「悔遲」、「老遲」，有意藉此表達自己在明亡之後，還繼續苟活的罪惡感。他有充分的理由，可以不以身殉明：他共有六兒、三女、一妻、一妾，全家生計都仰賴他一人。再者，在我們接受中國人（包括陳洪綬自己）的心態，以及很不利地拿陳洪綬來跟殉身的烈士相比之前，我們應當回想一下，如果陳洪綬在1645年時，就壯烈成仁的話，那麼，我們今天所珍惜的陳洪綬畫作，勢必就有絕大部分是看不到的了。針對此一命題，我們或許可以採取一種比較好的論點來說：一位偉大畫家最主要的責任，終究還是求生存和作畫，至於英雄主義，還是留給別人可也——歷史自有明斷，捨身成仁畢竟沒有那麼必要。

　　1646年夏天，陳洪綬進入雲門寺，該寺係座落於紹興以南約十二哩左右。他寓居該寺數月，並為自己另號「悔僧」。稍後，他在同一年當中，搬往山裏的一處茅屋，築屋的費用則是向朋友告貸。放浪形骸的生活使他健康受損；對他而言，暫時隱居山林，似乎不但使他可以避開改朝換代的騷亂，同時，也可以從城市廢墟的迷人景象當中，逃避開來。然則，與城市背道而馳的隱士生活，對他的吸引力太弱，他至多只居住了幾個月而已。他寫了幾首自感悔恨的詩，以表心機，其中提到他放棄隱士生活，而很快地就回到都會中來。到了第二年三月，他已經回到了紹興。誠如他自己所寫道：「賣畫當入城。」[75]

　　在紹興時，他變成一個處境複雜的職業畫家，因為他既是一介落魄的文人士大夫，同時也以明代遺民自奉。此一新的角色頗有一種解放的作用，因為遺民的身分使他得以光榮地放棄所有擔任公職的雄心，進而委身於比較安逸自在的職業畫家身分。很明顯地，他與晚明

宮廷之間的短暫淵源，也使他覺得自己有正當的理由，可以跟那些確實在明朝做過官的人一樣，一起被視為是明朝的「遺民」。此舉所表現出來的，似乎比較沒有內心奉獻之意，反而比較像是某人藉此故作姿態而已——這種人，用古原宏伸的話說，「一旦確定別人看見自己的眼淚之後，轉身他就會把這些眼淚擦掉。」

經常耽溺於酗酒、狎妓之中，也使陳洪綬的健康日益惡化。我們在閱讀當中，看到陳洪綬時而在杭州西湖畔，與文壇、藝壇的朋友飲酒作樂，歷時數日不止。他在最後這幾年，大多住在杭州。一位傳記作者說他睡覺、飲食的時候，都不能沒有婦人陪伴，以及「有攜婦人乞畫輒應」。[76] 熱心的贊助人，如周亮工等，提供他生計所需，以換取他的畫作，為此，陳洪綬大量創作，有時他在十天之內，竟可畫出四十幅作品。1652年時，他返回紹興家中，最後在幾度造訪昔日的知交之後，卒於家中。

陳洪綬從1645年至1652年去世為止的作品，可以區分為兩類。而他傳世最精的畫作，也大多完成於此一時期。這兩類作品的頭一類，主要是由紙本水墨畫作所構成，其中也偶有設色之作；在這些作品當中，他似乎又回到早期那種追求細膩筆法及意念的作風。乾筆線條再度出現在樹石的描繪上，而且，一種近乎生拙的動人筆法，往往從畫家的毫端竄出，一反他早已徹底駕馭行雲流水之風。例如，陳洪綬於1645年春天，也就是清軍攻陷江南地區不久之後，所完成的一部共計十幅的雜畫冊，就是很好的範例。[77]

第二類作品則是運用宋代以前的畫風，這或許反映了陳洪綬在北京宮廷研摹古畫一事。此類畫作很典型地都是以精細的水墨線條和設色暈染手法，繪在絹本上。也就是這類的畫作，為陳洪綬贏得「細若游絲」的美名。這種畫風，我們在他1638年的《宣文君授經圖》（圖7.24）中，已經見識過。至於這類畫風的傑作，則是紀年1650年的一部《陶淵明歸去來兮圖》手卷（圖7.31），我們會在下文探討。陳洪綬於1630年代期間所畫的多數作品，都有「粗俗」的傾向，而他晚年這兩類畫作，可以說是以不同的方式，超越其上。而且，這兩類畫作也代表了他的風格已經全面成熟。

上海博物館所藏的一部手卷（圖7.32），則是陳洪綬晚年紙本水墨畫風的另一絕佳例證。此作未署年，但是，卻與前述1645年的雜畫冊，有幾分相似之處；畫家落款「僧悔」，亦即1646年他在雲門寺所取的名號，這意味著此卷係作於1646年或稍後不久。畫中共有八位文士，連同一名僧人，他們共聚在石壇之前，壇上供著一尊文殊菩薩馱獅的（青銅？）雕像。陳洪綬將俗家與出家之人、山水背景、以及供奉文殊馱獅的祭壇結合在一起，使得此景呼應著白蓮社雅集的情景。白蓮社係由五世紀初的一群僧人和在家居士所組成，他們在廬山相會，一起討論佛教教義。由於陳洪綬並未點出他所畫的主題為何，此卷其實可以看成是白蓮社雅集的翻版。[78]

但是，畫中人物的名字，卻又寫在其身形的上方或旁邊，也因此，證實了這些人都是陳洪綬近代的名士：包括袁宏道與其兄宗道（最左邊的兩位）、米萬鍾（坐在壇前，背向我

們，他們正在誦讀佛經）、名為愚庵的和尚（坐在米萬鍾之右，手指向佛經的經文）、另外兩位與袁氏兄弟及其公安派文論有淵源的翰林學士、以及其他三位身分不詳的人士。[79]此一特別的九人團體，是否曾經真的聚集在一起，並不確定；此圖有可能是在描繪蒲桃社，該文社係由袁氏兄弟於1598–1600年間，發起於北京，但也有可能是陳洪綬自己杜撰的雅集，或者是此畫的贊助人暨畫主「去病道人」所假想出來的。

無論如何，此一聚會是否真實發生並非重點所在——「西園雅集」可能也根本沒有發生過（參考圖2.4和第二章註5），但是，此一藝術主題的表現能力，並不因此而減低。陳洪綬將自己筆下的雅集圖，套上傳統固有的白蓮社意象，並以復古手法描摹與會者；藉此，陳洪綬將此一雅集從平凡無奇的歷史領域當中，提升至一具有深奧文學及文化真理之境。也許他有意暗示：公安派諸子探究佛學思想，以豐富該派詩學理論及實踐的行徑，乃是效法白蓮社的文人諸子。總之，對於陳洪綬、其贊助人、以及那些對於袁氏一派人士還記憶猶新的人而言，此一主題在明代滅亡後的最初幾年當中，想必還有著特別的痛切之感——萬曆年間，顯赫文人之間的這種無憂無慮的聚會，對於四、五十年後的人們而言，想來的確已經如一樁無可復現的遙遠往事了。

陳洪綬本人可能根本就不認識袁氏兄弟或其他人，但是，他必定很熟悉，而且可能受到他們的詩學理念所影響，也就是把詩看成是表達個人情緒，以及詩人用來特別關懷時代與社會的工具。他們主張詩人在營造詩境時，應當將自己的情感與所描寫的景致合而為一。陳洪綬對此主張想必有意氣相投之感。再者，這些人所強調的以「真」抗「偽」，恰與他自己憂心忡忡地追求此一特質的行為，相互輝映。公安派批評家對於所有泥於古人和泥於正統典範之舉，均不遺餘力地反對，但有的時候，他們也贊成用直接和不假他人的方式，運用唐代及更早期的詩風，以作為個人創造的基石——這種過程，陳洪綬也許看成是與他自己的創作實踐，並行不悖的。而我們在前面指出過，公安派以「奇」為詩創作最首要而迫切之物；陳洪綬在這方面所盡的心力也不在話下。[80]

因此，不管陳洪綬是否與這些批評家相識，他必然因為信念相通的緣故，而覺得對他們心嚮往之，於是乎，也就毫無疑問地露出了他的仰慕之情，而在畫中將他們呈現為古代崇高的君子。他們的姿態專注，圍著石几或坐或立，而且，為了能夠更清楚地聽到經懺，他們的身子還傾向前來；即使是最右側的一位人物，雖然他背對諸君，但還是偏過頭來聆聽。岩石和樹木都以渾厚、富變化的紋理交代，這在陳洪綬的畫中相當罕見。藉著這種方法，他強化了近日與高古，以及現實與理想事件之間的緊密互通關係——這也是陳洪綬畫作意義的根本所在。

陳洪綬《竹林七賢》卷中的中段部分（圖7.33），與上海博物館所藏《雅集圖》的構圖很相像——同樣的，一群高士聚集在一石几周圍，各有不同坐姿，而且，左邊幾位係位於樹後或樹間，這是陳洪綬所鍾愛的一種古樸的表現法（比較圖6.20）。然而，其整體的效果，卻很不相同，因為陳洪綬在此運用勾勒設色的風格，並且引用了復古變形的手法，這些都超出了

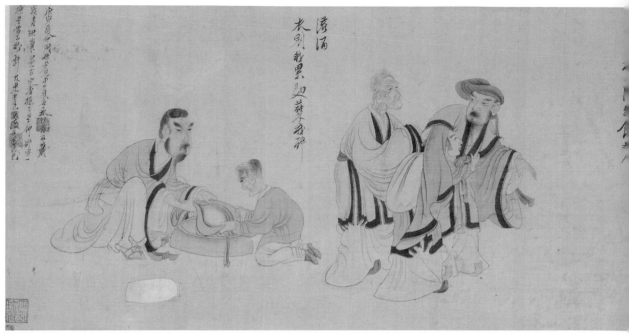

7.31 陳洪綬 陶淵明歸去來兮圖 1650 年 卷（局部）絹本淺設色 縱 31.4 公分 檀香山美術館

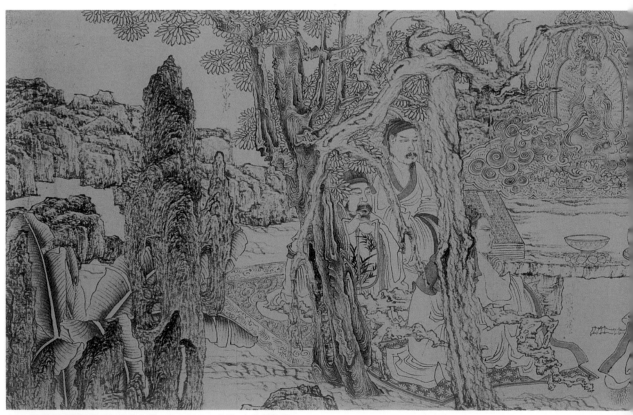

7.32 陳洪綬 雅集圖 卷 紙本水墨 29.8×98.9 公分 上海博物館

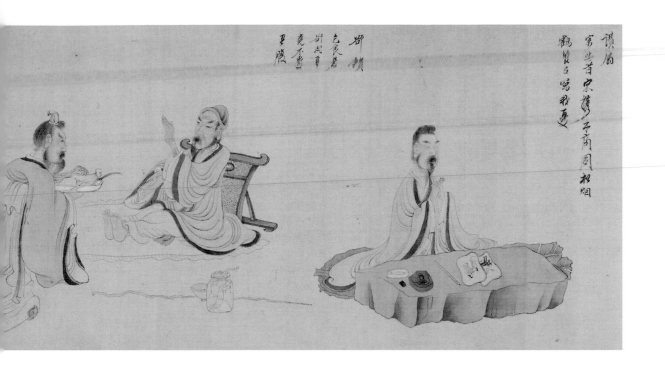

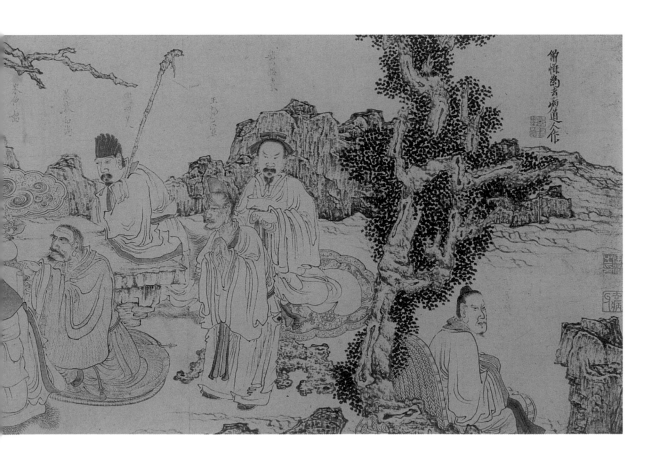

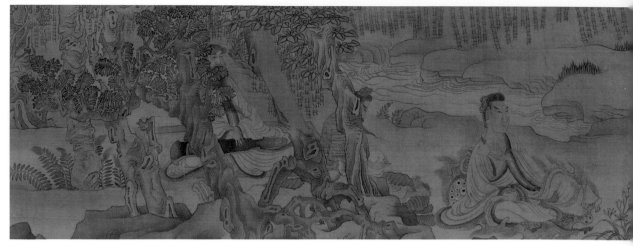

7.33 陳洪綬 竹林七賢 卷（中段）絹本設色 香港哈希達德氏（Walter Hochstadter）收藏

上海博物館所藏卷的畫法。這一回，陳洪綬所取的題材確實是屬於高古：這是一群三世紀詩人和音樂家相會於林間的故事，後人以「竹林七賢」稱之。其多采多姿的怪癖行徑，使他們成為晚明偏好個人主義人士所酷愛的人物典範；有的時候，他們甚至重演七賢在竹林聚會的情節。[81]

在卷首的段落之中（不在我們的圖版之內），可見僮僕攜帶大罐酒壺，朝著溪畔前來，七賢坐在此地彈琴、飲酒、或正在「清談」之中。他們的姿態一副「倨傲自在」的樣子，有的是擷取自早在五世紀就已經出現的古畫典範。[82]陳洪綬以重複的方式，將勾勒山水造形所用的筆法，拿來刻劃七賢崎嶇的臉部輪廓，同時，在交代變化多端的衣褶樣式時，其筆法也跟捲渦狀的水紋和樹紋相若；在此一手法之下，七賢與自然合而為一的暗示效果並不強烈，反倒是這些人物好像化成了如神話般的不朽巨石。他們的姿勢誇張，臉部表情尖刻銳利。另外，跟上海博物館所藏的《雅集圖》中的晚明文人相比，該卷人物的坐姿較為自然，而且，其人物相互之間的組合搭配，使他們看起來都相當具有人性感，但是，《竹林七賢》卷中的七賢則不然，為了順應古式的布局形態，他們被橫向隔開，彼此之間保持距離。此一效果使得《竹林七賢》卷看起來，更像是一系列的各別人像被安排在山水之中，而非一場得體的聚會，因為在得體的聚會當中，應當隨處可見親密的人際互動。陳洪綬處理這兩場雅集的不同之處，頗為高明巧妙，但是卻很符合他畫中一貫的美感層次，同時，也符合他預為觀者所設定的美感水平。

1651年，陳洪綬為其最後一套木刻版畫《博古葉子》（圖7.34、7.35），描製圖案，並於同年秋天，為這些作品寫下了序言。此套作品在他謝世之後，於1653年以圖書形式刊行，每頁的尺寸為15×8.7公分。（我們此處所刊印的頁幅，乃是根據翁萬戈先生所藏本。）這部作品係由晚明多位知名人士所合力完成：著名文人汪道昆（1525–93）為該作挑選所欲描繪的歷史人物，並為這些人物撰寫簡短的說明，附在圖畫的右側；雕版的工作係由黃建中擔任，安

徽是當時全中國雕版最精之地,而黃氏家族更是安徽著名的刻工。陳洪綬的序文是以四言詩
的形式撰寫,共有十六行,其內容頗具啟發性,不乏對大眾表白自我情感與遭遇之意:

廿口之家,不能力作。乞食累人,身為溝壑。
刻此聊生,免人絡索,唐老借居,有田東郭。
稅而學耕,必有少獲。集我酒徒,各付康爵。
嗟嗟遺民,不知愧作。辛卯暮秋(即1651年),銘之佛閣。

在四十幅葉子當中,每一幅都描繪者一位歷史人物。就跟《水滸葉子》一樣,每幅圖畫
上方都有牌組(「萬貫」、「百子」、「錢」不等),再配合上數字;這些大約都跟賭博有關,
可能是麻將的前身,而且可以用紙牌來玩。圖畫左邊的文字也跟《水滸葉子》一樣,都是喝
酒的指示,還可以附帶作為行酒牌之用。

一張描繪漢代文人士大夫陳平的葉子(圖7.34),其點數為「八百子」,上面的指示寫
道:「美好者飲」。陳平一度在鄉間做過肉宰,為客人分肉食,甚為平均;他自己也提出,
如果他得以主宰天下,他也會如分肉般地公平。版畫中描繪了此景:陳平正在指導僮僕如何
在秤上權衡,屠夫則在一旁伺候著。

大詩人杜甫(圖7.35)屬於窮書生的類型,他被描繪在牌點最低(一文錢)的葉子上,
而且是以一幅很落魄的模樣,盯著身上最後一文錢看。右邊抄著一副杜甫寫過的對句,曰:
「囊空恐羞澀,留得一錢看。」左邊的指示則寫著:「踐空者,各飲一栖。」

線條的描繪具有一種高古的純粹性,而畫面的設計也有一種均衡感,這是陳洪綬晚年的
風格。這兩者連同優越的雕工、紙材、印工,在在都將這一套版畫提升至中國印刷術的最高
境界。相對而言,先前《九歌圖》的拘謹,與《水滸傳》人物的歪扭姿態,及其矯飾的稜角
轉折等等,都被陳洪綬拋諸腦後;如今,他順手拈來,且具有一種毫不牽強做作的表現力。

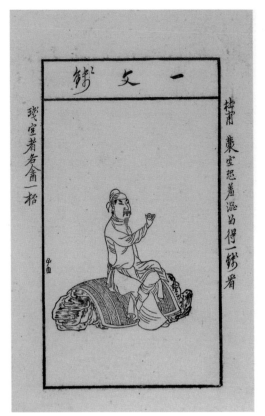

7.34 陳洪綬 陳平 取自《博古葉子》　　　　　7.35 陳洪綬 杜甫（同圖7.34）
　　 新罕布夏州翁萬戈收藏

人物特徵的塑造一針見血，顯示出陳洪綬對於富貴與世俗名利的冷嘲熱諷。這些紙牌（就跟日本的「百人一首」紙牌遊戲一樣），是作為文化菁英消遣娛樂之用，其代表了高藝術品質與實用功能的完美中和，對於使用者而言，興奮的酒意，好友相伴、以及遊戲本身，再加上陳洪綬所畫葉子的主題、題識、與畫作的美感樂趣等等，這些想必都提供了一種我們今日罕能與之比擬的經驗。

　　陳洪綬有兩件重要的紀年作品，係完成於他生前最後幾年：其中一件是《陶淵明歸去來兮圖》卷，作於1650年夏天，這是陳洪綬在西湖邊長達十一天之久的酒宴當中所作（圖7.31），另一部則是《隱居十六觀》畫冊，同樣也是「爛醉西子湖」時所作，當時是1651年中秋，離他去世僅僅幾個月的時間（圖7.36）。

　　《陶淵明歸去來兮圖》長卷的產生係與周亮工有關。周亮工是一收藏家暨贊助人，陳洪綬的長卷就是為他而作。周亮工寫道，他與陳洪綬相交二十年。陳洪綬曾經為他畫了一幅陶淵明《歸去圖》，後來，周亮工向他再索一幅，但陳洪綬卻不回應。終於到了1650年時，陳洪綬在西湖的定香橋「欣然」曰：「此予為子作畫時矣。」於是，周亮工等人急忙為他提供絹素、黃葉菜、紹興酒等等。「或令蕭數青倚檻歌，然不數聲輒今止，或以一手爬頭垢，或以雙指搔腳爪，或瞪目不語，或手持不聿，口戲頑童，率無半刻定靜。自定香橋移予寓，自

予寓移湖干，移道觀，移舫，移昭慶，迨祖予津亭，獨攜筆墨。凡十又一日，計為予作大小橫直幅四十有二。其急急為予落筆之意，客疑之，予亦疑之。豈意予入閩後，君遂作古人哉。予感君之意。」[83]

陳洪綬本人在卷尾所寫的題識，乃是同一事件的簡短記載：「庚寅夏仲，周櫟老（即周亮工）見索。夏季，林仲青有蕭數青理筆墨於定香橋。今冬仲，卻寄櫟老，當示我許友。老蓮洪綬。名儒（即陳洪綬之子）設色。」

1650年時，周亮工擔任福建布政使，他是第一批參與滿清政權的漢人之一。陳洪綬為周亮工畫了一系列有關陶淵明生平的畫面，並且都是強調陶淵明辭官隱退的事跡，他或許（我們前面已經指出過）是在勸戒周亮工應及早歸隱，以免惹禍上身。如果真的是這樣的話，那麼，就是周亮工並沒有將此一規勸聽進去；到了他晚年的時候，周亮工在官場上被控貪瀆，不但背上了一連串的罪名，而且還身陷囹圄。[84]

在手卷的形式當中，以整套人物構圖的方式，來描繪陶淵明的趣聞軼事的作法，明代已經有好幾種版本傳世，而這些版本很可能都是以一部如今已經亡佚的元代原作為其藍本。在陳洪綬的手卷裏，有幾幅畫面是以約略彷彿的方式，取材於稍早那些範本。[85]但是，大多數的畫面還是出於陳洪綬自己的手筆，而且，即使他借用了前人的形象，他也都經過了有趣的改變。不僅如此，穿插在一組組人物之間的簡短文字，也都是由陳洪綬自己所選輯或編寫，其

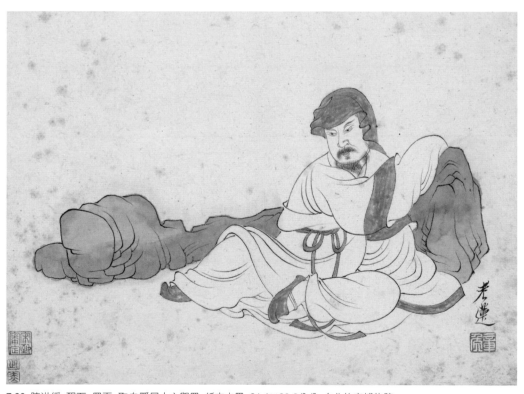

7.36 陳洪綬 醒石 冊頁 取自隱居十六觀冊 紙本水墨 21.4×29.8公分 台北故宮博物院

文體簡潔且富於典故暗示，不像前人所作的那些長卷，都是以較為冗長的文字篇幅，一一說明所畫的趣聞軼事為何。陳洪綬的題記與畫面，乃是假設觀者已有文化素養，而且對陶淵明的生平與著作已經耳熟能詳。我們再一次見到陳洪綬將等次低劣的藝術材料脫胎換骨，使其配合自己較高的目的。經過這樣的轉化之後，直陳其事的敘事方式一改而為情感的勾喚，同時，所描繪的主題也略帶反諷的氣息。然而，陳洪綬筆下的這些陶淵明形象，也跟前人的創作一樣，並無任何不敬之意，而且，也絕對無意以戲謔醜化的方式，來模仿古人所創的形式母題。再者，陳洪綬描繪陶淵明形象的用意，既不是為了質疑文人高傲的理想，也不是對於這些形象所持的高逸行徑，有所懷疑。我們也許可以揣測，陳洪綬以反諷的手法來處理這些人物，其所質疑的對象，並非這些理想的正當性，而是在畫家自己的時代裏，想要達到這些理想，是否有其可能性。陳洪綬與周亮工都以娛樂遣興、愛慕、或甚至妒忌的眼光，來看待陶淵明的生平事跡。

我們刊印了此卷的最後四段。而其中的第一段（圖7.31，右邊）陶淵明坐在芭蕉葉上，雙手合十，眼睛緊閉，正在琢磨如何為兩幅已經繪有形象的扇面題詩。而這兩幅扇面正攤在陳洪綬面前的石几上，旁邊並有毛筆和硯台。這一段畫面的題識為：「寄生晉宋，攜手商周，松烟鶴管，以寫我憂。」下一段則是描寫州刺史造訪陶淵明，發現陶淵明偃臥瘠餒，並且問他為何生在文明之世（賢者處在文明之世，理應貢獻自己才對），其行止卻如隱居在亂世一般。刺史以肉食相饋（此處可見豬頭），但陶淵明拒而不受。陳洪綬的題識寫道：「乞食者卻肉，吾竟不愛吾腹。」再下一段（圖7.31，左邊），乃是描寫陶淵明流浪受餓，被一位慈悲老人收容，並且給他食物，兩人因此而長夜闊談。畫中，陶淵明的步伐虛弱，靠在一名僮僕身上，老人則緊隨在後。陳洪綬寫道：「辭祿之臣，乞食之人。」最後一段則是描繪陶淵明與兒子（？）一起以他的冠帽濾酒。題識曰：「衣冠我累，麴糵我醉。」擺脫官場羈絆的主題，一再地在卷中重複出現，這使人更加相信，陳洪綬有意以此卷，勸誡周亮工從官場中引退。

陳洪綬在此所運用的圖畫敘事模式，係源於唐代以前的構圖方式，譬如傳為顧愷之所作的《女史箴圖》卷：透過這類的作品，陳洪綬擷取了梨形的開臉、細長的眼睛、以長弧線條所勾勒的寬鬆長袍、近乎戲劇般的生動姿態、以及人物全神貫注於自己的動作之中等等。同時，陳洪綬節制的線條，連同其得自於唐人的那種具有體積感及明暗對比的筆法，也都使得他筆下的人物，要比六朝時代的人物畫更加具有寫實感與重量感，而且，最終還為人物賦予了一股嚴肅感，使其遠遠跳脫了怪癖氣息。誠如曾佑和所說，陳洪綬「當然不完全只靠自己的天賦異稟，他還以一種嚴格的準確度，竭盡自己的全力作畫，如此，顯露出了他克制激情與擇善固執的力度。」[86]

《隱居十六觀》冊繪於1651年，係為蘇州一位次要的畫家兼理論家沈顥而作。古原宏伸頗具說服力指出，此冊可以看成是陳洪綬對於自己1646年短期隱居山林的一種緬懷之情，儘

管他其實並未久居山林，而是在不久之後，就返回城市生活，但是，回味起來，似乎還是很
有田園趣味。[87]在前一年裏，也就是1650年，陳洪綬寫道：「老悔一生感慨多在山水間……
每逢得意處，輒思攜妻子棲，性命骨肉歸於此，魂氣則與雲影、水聲、山光、花色同生滅、
吾願足矣。所以不如願者，有志氣無時運，想功名，戀聲色，而造化小兒玩弄三十餘年。」[88]

　　冊中所畫的題材似乎是陳洪綬所自選，並加以命名。其中有的題材還很含糊晦澀；這些
圖像在畫史上，並無前例可循。有幾幅是根據歷史軼事而畫，其餘則似乎是畫家自己所杜撰
的。就整體而言，此部畫冊似乎是有關酒與隱居之事：半數的冊頁都是有關飲酒、賣酒、或
是醒酒的事情。這兩都看起來也許互不相干，但卻都可以包含在逃避現實的較大範疇之中，
不管是身體的逃避或是心理逃避皆然。我們已經指出過，晚明人物畫大多落在此一範疇，以
及與此相關的得道升天、淨化等題材之中──如羅漢（佛教的得道之徒）、洗象、倪瓚洗桐、
許旌陽升天、竹林七賢、陶淵明隱居等。對陳洪綬而言，無論多麼短暫，飲酒與放蕩則是比
較方便的路徑，使他同樣可以達到遮去眼前與近日現實的目的。

　　根據陳洪綬自己在第一幅冊頁上的題識所列，他在第四幅冊頁（圖7.36）中所畫者，乃
是「醒石」。唐朝文人李德裕在庭園中立有一「醒酒石」，當他酒醉時，便倚抱該石；此一
設計想必是為了減輕酒後天旋地轉之感，酒徒應當很熟悉才是。此一畫作的涵意係以至為
高明的方式表達──如果不是畫中人物疲憊無力地捲曲著身子，以及其稍有衣冠不整之感的
話，這也可以看成是一幅描寫文人清醒平靜之作。其線條筆法緊密堅實：石頭的描寫，較有
角度轉折；人物的線條則較為渾圓。不過，由於畫家在運用這兩種線條時，極為連貫而一
致，所以，兩者之間形成一種和睦的關係。整體來說，此作的線條氣勢凌人，超越了陳洪綬
早年大多數以純粹性及和諧悅目為主的作品。陳洪綬於數月後辭世，享年五十四歲──此一
年齡對許多中國畫家來說，只不過是剛開始發展個人的風格而已──過早地結束了其繪畫生
涯。他是中國最輝煌的大畫家之一，當然也是繼李公麟之後，最偉大的人物畫家。

陳洪綬的花鳥作品　多才多藝的陳洪綬另有一項能耐，亦即他也能夠畫晚明最美且最具原創
性的一些花鳥作品──此一時期在花鳥畫方面的成就，實在不怎麼突出。就跟其他的作品一
樣，陳洪綬的花鳥畫由工整且相當保守的絹本重彩作風，一直到筆法比較自由的紙本水墨風
格，一應俱全。前者展露出了他與藍瑛同類畫作，以及與浙江傳統之間的淵源關係；這類的
作品背後都有宋代典範與之遙相呼應。然而，儘管這類作品乍看之下，似乎是在重複種種已
經司空見慣的創作模式，但其結果卻是鬼斧神工地顛覆了這些舊有的模式，進而提供了高雅
細膩、出人意表、而且使人事後才恍然大悟的愉快經驗。

　　陳洪綬的《梅花山鳥》圖（圖7.29），就提供了這樣的經驗。這是一幅徹底守舊的構圖，
其所呼應的前人典範，可以早到十二世紀的宋徽宗，其畫法乃是採取最為傳統的精雕細琢之
風。或者說，這是觀者第一印象；及至進一步細看之後，則發現景觀石的結構充滿著與董

其昌旗鼓相當的曖昧性，而雕琢得一絲不苟的梅枝在轉折時，則是像玉雕花朵般的靜態與僵硬，至於山鳥則顯得很不自然，彷彿其對此環境已有所知覺，而且表現得很憂慮的樣子，這是陳洪綬筆下的鳥所慣有的傾向。隨著觀者的品味與賞析程度的不同，此畫可以作為一幅精彩的裝飾品之用，或者，也可以看成是對於傳統的另一道諷喻。

在一幅題有「倣元人筆」（但不太可能是以元代任何畫作為藍本）的橫幅作品當中，陳洪綬顛覆傳統的作風又向前推進了一步（圖7.37）。乍看之下，此一景致再墨守成規不過：秋葉掛枝頭、菊花、孤鳥、蝴蝶等等。但是，就近審視之後，則顯示出陳洪綬已經違背了中國繪畫的不成文禁忌，而將不和諧的題材放在同一幅畫中。鳥已經捕捉了一隻蟋蟀，正在狼吞虎嚥加以吞食；一隻虎視眈眈的螳螂，正準備攫捕蝴蝶；一隻毛毛蟲從樹枝上的小洞爬出，想要找尋樹葉就食；一隻甲蟲則緊貼著另一片枝葉；一隻蝸牛爬上了位於左側的菊花梗，而梗梢末端的盛開菊花當中，還有一隻蛾和蜜蜂，彼此相盯——互相為敵？在此，傳統的畫風、完美的技法、以及畫作的裝飾美感，在在都隱含著一層陰暗晦澀的目的：陳洪綬早年的冊頁（圖7.20），係以娛樂遣興的方式，描繪舞蝶弄菊的形式母題，但是，我們此處所見的作品則無遊戲之意，而是以一種既苦澀又詼諧的方式，來處理傳統的花卉草蟲構圖。儘管這一類固有的定型畫作（參閱《江岸送別》〔再版〕，圖4.2），並全然排斥弱肉強食和衰敗凋零等題材的描述，但是，卻也從未變成此類畫作的中心主題，或乃至於在畫中呈現出這麼柔中帶刺的高明作風。

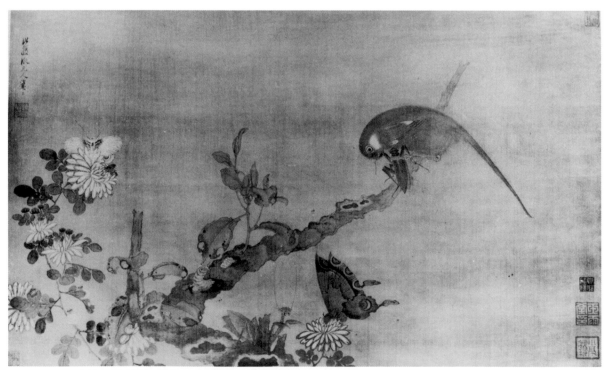

7.37 陳洪綬 花鳥草蟲 絹本設色 藏處不明 翻攝自《神州大觀》圖版十三

〈畫論〉　我們是以明代作家對畫史所作的一些系統歸納，作為本書的開始，並且討論了幾個彼此密切相關的議題，譬如宋元兩代畫風之分，以及職業畫家與業餘畫家之分等等，後來則是以董其昌的南北兩宗論作為結尾。從第二章開始，我們陸陸續續探討了晚明的畫派及畫家，同時，對於董其昌的思想與風格逐漸受到認同，也一路加以追踪。十七世紀初期無疑是屬於董其昌的時代。但是，董其昌的優勢隨著他在1636年辭世之後，便逐漸減弱，到了清朝初年，反對其理論者，變得比較堂而皇之。陳洪綬於1652年，也就是他臨終前不久，寫下了一篇名為〈畫論〉的短文，這正是屬於公然反對董其昌理論文章。此文原本可能是作為畫上的題記之用，但是，在陳洪綬的文集《寶綸堂集》當中，卻被安排成一篇獨立的文章。《寶綸堂集》係由陳洪綬之子於1692年，根據傳世的手稿所輯錄而成。[89]與董其昌著作的命運不同，陳洪綬的〈畫論〉幾乎一直未受注意，直到近代方纔改觀。從文字作家的身分來看，陳洪綬毫無董其昌所享有的那種聲望。再者，即使職業畫家有能力辯才無礙地闡述自己的理念，中國人對待他們的態度，也還是跟歌德（Goethe）在格言中所說的沒有兩樣：「圖畫與藝術家均無言！」（Bilde, Künstler, rede nicht！）

　　事實上，不管是不是因為這種不接受的態度使然，或是另有其他原因存在，據我們所知，在明代和清初的階段裏，凡有長篇之畫論著作者，幾乎無不屬於業餘文人的陣營。早幾百年前的情形則不然；郭熙、韓若拙、元代寫真畫家王繹、以及其他畫家等等，都寫過極富價值的畫論，以闡明他們個人的實際創作。但是，從元代到十八世紀期間，職業畫家幾乎失語無言。中國人標準的解釋方式乃是，這些人不但缺乏文字能力，而且，他們對於學術性的大議題，也缺乏涉獵，所以無法加入明清畫論的大論辯。而這樣的說法是站不住腳的：吳偉、杜堇、唐寅及其他畫家，都是博學能文，而且精通於闡釋及理論性的著述。但是，他們並無這類著作問世。[90]然而，我們同樣也應當指出，沈周和文徵明也都沒有任何的畫論著作：這個問題可以延伸成為另一個較大的議題，亦即明代初期和中期的畫家，對於理論的撰寫並無興趣。但是，職業畫家之所以啞口無聲，有一部分則是另有其因。

　　當藝術的價值不再是不言而喻的時候，建立藝術理論便有其迫切性；而藝術宣言是藝術運動的產物，沒有宣言則運動本身無法輕易見容，同時，藝術運動的走向也有待解釋與正名。畫論中國歷史上大量多產的時刻，都是當繪畫開始與價值觀掛鉤的時候，儘管時人在觀賞繪畫時，一時還不太感覺得出來：諸如，北宋末期的業餘文人畫運動、元代初期的業餘繪畫復古運動、晚明時期董其昌一派所發起的揚棄近代人創作習性的激進運動等等。我們可以注意到，在最近的西方藝術當中，非具象再現式的繪畫創作同樣也有其理論在一旁支撐；對於容易辨識的圖畫，只要是敏銳的觀者，都看得出（或者能夠充分看出）其主旨何在，但是，一旦藝術家放棄了這種簡單明瞭的創作意圖，改而追求其他較不明確、較具有知識限制、且較專注於繪畫內在的議題、歷史觀點、乃至於與古人的淵源各種意圖時，他除了創作之外，也就還有必要針對自己的創作，另加解釋。無論如何，藝術家處在這種較具有爭議性

的處境之中，最終往往會堅持自己的創作方式取代了前人的模式。姑且不論其在美學上是否站得住腳，這些論點大抵具有強大的說服力，而且能夠讓那些持不同觀點的人士感到難堪。

在這種議題當中，很可能有一方會因為天生就能言善道，因而占盡上風，但是，這並不等於他就是正確的。舉例而言，在禪宗的頓悟與漸悟兩派之間（董其昌以之作為類比，建立起他的南北宗繪畫理論），擁護頓悟一派者，便享有這種優勢；這種情形就跟擁護自然、且凡事主張抄近取捷的人士，通常會居於上風，是一樣的道理。相信漸悟的「北宗」信奉者，從未以同類的言辭來回應此一論點，而是以不同的方式闡述此一議題。同樣地，「北宗」畫家當然也不會以「北宗」自奉，或乃至於將自己的藝術成就，莫名其妙地與不名譽的禪宗漸悟派相提並論。

再者，中國職業大家在繪畫上的多樣創作，通常比較不像業餘畫家那樣，需要針對自己的創作另加解釋；他們的訴求較為直接，而且其對象是較為廣大的觀眾。如果他們選擇回應的話，他們大可將業餘畫家打發為技巧魯鈍且虛偽造作之徒即可——而且，站在他們職業畫家的角度來看，大抵還相當正確。陳洪綬在畫論當中就提出了這樣的看法。不過，他也為當代的繪畫，提出了一個較廣泛的評估，如此，也為自己的創作提供了理論基礎。如前已見，陳洪綬一開始乃是出身於職業畫家的傳統，但是，和職業傳統的典型畫作相比，他的表現手法卻要複雜得多；在他的繪畫當中，比較不明顯的涵義很容易就會被漏讀，而且，事實上也真的被漏掉了。在明代社會當中，陳洪綬所屬的藝術家類型，乃是「有教養的職業畫家」，而這一類型的創作者自應有其「得體適當」之作，但是，他的繪畫甚至不符合這類畫家固有的創作模式。

在本書當中，我們除了勾勒晚明的繪畫史之外，也一直想要重建當時藝術家所面對的意義系統：舉凡各種創作的前提、議題與議論、以及跟繪畫風格和形式母題息息相關的地緣、社會、及知識淵源等等。此一意義系統的範圍所及，遠遠超過狹義的象徵主義（譬如以松樹代表正直廉潔等等），即使是選擇不同的畫場，或是運用傳統的方法不同，也都各有其不同的意義可言。這些所傳達出來的，可能是屬於某一地方、某社會階層、或是某哲學流派的態度和理念，同時，也可能是各別藝術家的思想與情感。以這種方式來觀察中國繪畫之中的表義系統，使我們明白了一些令人迷惑的現象——例如，怎麼可能會有（一如我們在《江岸送別》一書中所指出）一連串的非正統畫家，以其畫作「表現」（以標準的眼光看來）個人的奇行怪癖，但事實上，他們彼此之間卻又表現出符合某種類型的現象，他們在畫風和題材方面，集體展現出了許多醒目而明確的共同特徵。而解釋此一現象的唯一方法，則是認定這些特徵就是畫家用來表達不遵循傳統及特定獨行的符碼，而且，對於那些因為自己在明代社會中所扮演的角色使然，而想要凸顯自我形象的畫家而言，當他們採用這些特徵來創作時，也是為了同樣的理由。這些特徵在當時被尊為是這類人士的「寫照」——當然，其中也包括他們個人真正的繪畫本色。

當固有的表義系統被取而代之（如果藝術不想停滯不前的話，此一現象必然每隔一段時間就會發生一次），改成另外一套過於新潮，以致於無法被廣泛認同，或者是因為這套新系統的價值過於複雜，致使許多觀者無從了解時，問題便隨之浮現。陳洪綬那些往往顯得古怪的復古方式，或是吳彬和崔子忠二人比較不怪的復古方式，以及陳洪綬巧妙運用通俗傳統的作法等等，都不是以熟悉的方式，來向晚明的觀者傳達意義（情感、態度、或理念），也因此，最終使得很多人萌生了誤解。他們被斥為「險怪」，以致於在繪畫當中，落入了「散乘小果」之屬。周亮工是少數能夠洞察陳洪綬意圖的人士之一，他覺得有義務為陳洪綬辯護，以對抗流言：「人但訝其怪誕，不知其筆筆皆有來歷。」[91]這還不足以顯示出周亮工確實了解陳洪綬藝術的程度；但是，至少已經是肯定之語。

有關陳洪綬對藝術史的見解，他自己所寫的簡短〈畫論〉，使我們得以進一步了解其中心思想：

> 今人不師古人，恃數句舉業餬丁，或細小浮名，便揮筆作畫，筆墨不暇責也。形似亦不可而比擬，哀哉！欲揚微名供人指點，又譏評彼老成人，此老蓮（即陳洪綬本人）所最不滿於名流者也。
>
> 然今人作家，學宋者失之匠，何也？不帶唐流也。學元者失之野，不遡宋源也。如以唐之韻，運宋之板，宋之理，行元之格，則大成矣。
>
> 眉公先生（陳繼儒）曰：「宋人不能單刀直入，不如元畫之疎。」非定論也。如大年（即趙令穰）、北苑（即董源）、巨然、晉卿（即王詵）、龍眠（即李公麟）、襄陽（即米芾）諸君子，亦謂之密耶？此元人黃（公望）、王（蒙）、倪（瓚）、吳（鎮）、高（克恭）、趙（孟頫）之祖。古人祖述立法，無不嚴謹。即如倪老數筆，筆筆都有部署紀律。大小李將軍（即李思訓、李昭道）、營邱（即李成）、白駒（趙伯駒）諸公，雖千門萬戶，千山萬水，都有韻致。人自不死心觀之，學之耳，孰謂宋不如元哉！若宋之可恨，馬遠、夏珪真畫家之敗群也。
>
> 老蓮願名流學古人，博覽宋畫僅至於元，願作家法宋人乞帶唐人，果深心此道，得其正脈，將諸大家辨其出某人，此意出某人，高曾不亂，貫串如列，然後落筆，便能橫行天下也。
>
> 老蓮五十四歲矣，吾鄉並無一人，中興畫學，拭目俟之。

如引文所見，這篇畫論開門見山就抨擊業餘畫家濫用其官銜，希望藉此贏得真畫家之美名，接著，他同樣也將職業畫家批評了一番。按照晚明畫家的作法來看，他們在模仿宋代風格時，通常都（就像陳洪綬自己所親身體驗的）失之刻板，或是變成令人討厭的矯飾作風。在他看來，矯正之道乃是自宋代以前的一些靈活而有表現力的風格當中，擷取其精華，以降低刻板的氣息；就他自己的創作而言，這樣的作法頗能奏效。另一方面，想要模仿元代繪畫

的人，其筆法和布局往往很容易變成過分草率，而且欠缺技巧的完整度；其矯正之道則是宋人的精緻細膩之風。

我們在第一章當中，曾經引述過一些作家所提的不怎麼有說服力的論點，而陳洪綬在為宋代繪畫辯護時，也提出了相同的說法：也就是支持元代繪畫大家的人士，忘了這些大家也是源於宋代，而且，「南宗」一派人士所愛戴的李公麟和米芾等人，「一樣」也是宋代的畫家。這樣的說法並不誠實；所有參與此一討論的人，都已經很清楚地知道，在此一討論的脈絡之中，「宋代」跟「元代」這兩者，已經變成是一種概念，而不再是歷史上實際的朝代，也因此，拿「宋代」一詞來囊括所有該朝代的繪畫，乃是故意曲解。除此說詞之外，他還提出倪瓚的山水畫雖寥寥數筆，但筆筆皆有法律，以及「北宋」大家，如李思訓、趙白駒等人的山水作品，看起來雖然精雕細琢，但卻都有「韻致」。透過這些論點，陳洪綬有意顛覆董其昌所提南北分宗的正當性。而在晚明的時代脈絡之中，陳洪綬使用了「大成」和「正脈」等辭彙（及概念），似乎也已近乎戲謔式的嘲諷。

陳洪綬以一則勸誡，再加上一條跟董其昌如出一轍的忠告，來作為他文章的結論：亦即畫家應當師法古代大家，並學著分辨不同的風格脈系。不過，他在最後則是以勾起地方意識作為完結。浙派已有百餘年未出現傑出的藝術家，而陳洪綬在風燭殘年之際，為自己無能中興地方畫學的傳統，而滿懷遺憾地「拭目俟之」。董其昌在晚年一則題識（頁148）當中，也很遺憾地感嘆自己未能「轉法輪」。這兩位畫家可能也都明白，無論他們個人的藝術成就多麼輝煌，卻都不是那種可以作為開宗立派之用的類型。他們兩人都有追隨者——董其昌的追隨者介於十七世紀至十八世紀初之間，陳洪綬的追隨者則較屬於十八世紀末至十九世紀時期的畫家。但是，最終說來，他們二人最深遠的影響，並非顯現那些擷取了他們風格的畫家身上，而是清代那些以獨創主義為主的繪畫大家。對於這些獨創主義大家而言，董其昌和陳洪綬為他們開啟了新的表現模式，以及處理傳統包袱的新法門。

註釋

本書正文及以下所引用的參考書目，往往採取簡化的形式。完整的書目資料和對照表，詳閱本書所附「參考書目」。

第一章

1. 《美術叢書》，2 集，第 10 輯，頁 45–64。

2. 參見《江岸送別》〔再版〕，頁 53；引文出自王世貞，《弇州山人稿》，收錄於《佩文齋》，卷 86。以「正宗」稱呼王世貞此一觀點的說法，參閱 Wai-kam Ho（何惠鑑），"Tung Ch'i-ch'ang's New Orthodoxy," pp.119–20.

3. 何良俊，收錄於《美術叢書》，3 集，第 3 輯，頁 36–37。沈周本人將董源、巨然、至元代大家一脈，視為最高，並認為他們具有「清閒高曠之妙」的觀點，可以很清楚地從他一些題識中看出；例如，可以參閱俞劍華，《畫論類編》，第 2 冊，頁 707。

4. 何良俊，頁 11；亦可參閱 Bush, p.166.

5. 何良俊，頁 11；亦可參閱《江岸送別》〔再版〕，頁 243。

6. 《吳郡丹青志》，收錄於《美術叢書》，2 集，第 2 輯。

7. 詹景鳳，《東圖玄覽編》，收錄於《美術叢書》，5 集，第 1 輯，兩段引文均見於頁 183。我們應當指出，詹景鳳也在別處表達過他對元代繪畫的評價更高，尤其是倪瓚的作品。有關詹景鳳的生卒年，係根據 Louisa Ting 的研究，她目前正以這位畫家暨藝評家為題，寫博士論文。有關詹景鳳的生平及著作，亦可參閱 Shadows, p.57.

8. 《蕉窗九錄》，收錄於《藝術叢編》，第 29 冊，頁 40-41。由於項元汴和高濂這兩部著作均未紀年，究竟孰先孰後，很難解答。不過，項元便的著作想必不晚於 1577 年，因為書中有文彭所寫的序文，而文彭卒於 1577 年。雖然如此，項元汴書中有很多段落，可以在其他許多作者的著作中找到——如高濂、王世貞、屠隆、康伯父及其他等等——這意味著項元汴大量的抄襲別人的著作，要不然就《蕉窗九錄》乃是後人所杜撰的，但卻偽託在他名下。我的猜想是後者為真，但是，想要澄清此一問題的真相，還需要一步的研究。

9. 《燕閒清賞箋》，收錄於《美術叢書》，3 集，第 10 輯，頁 185-86、191-92。王世貞也認為黃公望主要源於荊浩和關仝，但是，他同時也「微采馬（遠）、夏（珪）者也」，參見《弇州山人續稿》，卷 168，頁 22。

10. Susan Bush 指出（頁 165–166），曹昭在其 1387 年的《格古要論》一書當中，已經列出這一類的簡單名單。

11. 詹景鳳，為饒自然《山水家法》所寫的跋；參照註 16。有關沈周與文徵明的師生關係，參照 Edwards, pp. 26–27.

12. Ledderose, pp. 28, 33. 何惠鑑向我指出，雷德侯（Ledderose）此處對於米芾角色的看法，有待修正。有鑑於王羲之書風在宮廷士大夫的筆下，已經變得庸俗化，書家早在米芾之前，就已經根據時弊，建立了一最正統的書法觀。米芾則是想要提出一套真正的古典傳統，以對抗此一正統；他主張先師法唐代大家，而後再學習唐代以前的大家。他所謂的「天真」，意即自然的真理，或是忠於內在的自我。事實上，此一觀念讓書家有了比前人更大的揮灑空間；就跟晚明的董其昌一樣，米芾假復古之名，反而為書法開拓了新的可能性，讓書家更有創作的自由。

13. 何良俊，頁 38–39。

14. 宋濂，引自《佩文齋》，卷 12，頁 24–25。

15. 王世貞，引自《藝苑卮言》，收錄於俞劍華，《畫論類編》，第 1 冊，頁 116。有關「變」的另一例，可以參見王肯堂（1589 年得中進士）的論畫短文，收錄於《佩文齋》，卷 16，頁 14。

16. 詹景鳳，為饒自然《山水家法》一書所寫的跋，引自啟功，頁 196–205。首先指出此段文字攸關董其昌的分宗理論者，乃是古原宏伸，見於他為《王維》一書所寫的別冊（中國南宗大系附錄一），頁 10。饒自然的文章和詹景鳳的跋是否為真，仍有疑問；我最近已經開始對這兩篇文字產生懷疑。但是，即使該篇跋文並非出自詹景鳳之手，勢必也只比詹景鳳晚上幾十年而已，因為此一著作刊印的時間約在 1640 年前後，因此，該跋文還是有其重要性；我們可以將其看成是與董其昌差不多時代的人所作，而這位作者乃是根據董其昌的「南北宗」理論，做出了另外一種二元論。
「作家」一詞具有「職業作者」之意，可以在王維的一則軼事當中看得很清楚。有誤扣王維門者，以為他是專門為人寫墓誌銘的職業作家，王維應之曰：「大作家在那邊。」參見諸橋轍次，第 8 冊，頁 719，「作家」條。

17. 此段文字收錄於董其昌的《論畫瑣言》，這是一部簡短的論畫札記。這是董其昌名下最早刊印成書的一部畫論著作，而何惠鑑是第一位指出此點的學者，參見 Wai-kam Ho, "Tung ch'i-ch'ang's New Orthodoxy," p. 114. 董其昌所寫的另一則較長的畫論，則見於《畫旨》，頁 6。另外〈畫說〉一文當中，也提出了南北二宗的理論，據說這是出自比董其昌年長的知交莫是龍之手；參見《美術叢書》，4 集，第 1 輯，頁 5。〈畫說〉原刊印於一部 1610 年的文集當中，當時雖然繫在莫是龍的名下，如今一般卻都認為這是一部偽作；參見上面所引何惠鑑的文章，另外，亦見 Fu Shen（傅申），"A Study of the Authorship," pp. 85–115. 傅申認為〈畫說〉一文之中的文字，可能出自董其昌之手，寫作的時間則約在 1598 年左右，亦即遠在莫是龍謝世之後。至於禪宗作為類比的寓意為何？我在一篇未發表的論文當中，已有詳細的討論，參閱拙著 "Tung Ch'i-ch'ang's 'Southern and Northern Schools.'"

18. 嚴羽，頁 1。比較 Lynn, "Orthodoxy and Enlightenment," pp. 235ff 一文當中的討論。Lynn 在另外一篇未發表的論文當中，還針對以禪宗作為類比的問題，做了更大篇幅的探討；該文係為一名「頓悟／漸悟：兩極對立」（"Sudden/Gradual Polarity"）的討論會而作（參見 Cahill, "Tung Ch'i-ch'ang's 'Southern and Northern Schools.'"）

19. 《畫旨》，頁 4。

20. 此為鄭元勳為董其昌《論畫瑣言》所作的注腳，收錄於鄭元勳的文集，《媚幽閣文娛》，頁 255（感謝何惠鑑所提供的影印本。）

21. 《畫旨》，頁 48。 有關董其昌及其他人士對於浙派晚期繪畫的貶抑之詞，亦可參見《江岸送別》〔再版〕，頁 133。上海博物館所藏的一幅戴進所作的山水，上面有董其昌的題記；此卷（未紀年）最近已有複製品問世，題記中透露了董其昌對於戴進的矛盾心態：「國朝畫史以戴文進為大家，此學燕文貴，淡蕩清空，不作平日本色，更為奇絕。」

22. 康伯父，《繪妙》一書的末段，該書的序文寫於1580年，收錄於《藝術叢編》，第13冊，頁72。實際上，同樣的文字也出現在項元汴的《蕉窗九錄》，頁41，「國朝畫家」條。

23. 李日華，《紫桃軒又綴》，頁 116。

24. 參考 Fu Shen（傅申）et al., *Traces of the Brush*, pp. 90–94；有關董其昌的引文，參見該書頁 94。

25. 董其昌，《畫旨》，卷 2，頁 1–2；卷 4，頁 46；卷 1，頁 9。

26. 引自其《袁中郎集》，收錄於《畫論類編》，第 1 冊，頁 129。

27. 引自其《輸蓼館集》，收錄於《畫論類編》，第 1 冊，頁 126。

28. 唐志契，頁 126–27。感謝徐澄琪的協助，使我得以理解這段困難的文句。另外，亦可參閱 Chu-

tsing Li（李鑄晉）, *A Thousand Peaks*, pp. 97–98.

29. 沈顥，《美術叢書》，初集，第 6 輯，頁 31。

第二章

1. 王世貞，引自《弇州山人稿》，收錄於《佩文齋》，卷 57，頁 35。

2. 參見 Ellen Laing, "Biographical Notes," p. 109. 該則題識收錄於李佐賢所著《書畫鑑影》，成書於 1871 年。

3. 顧凝遠，頁 20。顧氏的畫作，可以參見 *Restless Landscape*, Pl. 9.

4. 在撰寫本章時，我除了參考中文史料之外，也運用了 Ellen Laing（梁莊愛論）所寫有關李士達、盛茂燁、張宏、以及邵彌等人的生平考，收錄於 DMB。

5. 姜紹書，卷 4，頁 70。我們前面提到，這些畫家並無任何長篇著作傳世，但是，如果李士達的文章迄今猶存的話，則將是一個例外。

6. Ellen Laing, "Real or Ideal."

7. 有關李士達的畫作與低劣仿作及偽作的相似之處，如果我們在此刊印後者這些拙劣的畫作，以作為解說的話，勢必是浪費本書的圖版。我在研究所的研究課程當中，曾經以幻燈片向所有的在座者證明此點，以滿足他們的好奇。

8. Laing（梁莊愛論）認為盛茂燁受李士達所影響；而李士達比盛茂年長的事實，似乎可以支持這項論點。但是，他們兩人開始在畫壇上活躍的時間，卻差不多相同──事實上，以存世紀的畫作來看，李士達還稍晚於盛茂燁。（*Restless Landscape*, no.84 所刊印的手卷，並不能用來證明李士達活躍的時間早於盛茂燁，因為卷中原有的一則紀年 1589 年的題識，已經被揭除，這使得該則題識的可靠性，已經無從查證起。）我們也應當斟酌另一種可能性，亦即這兩位畫家的風格乃是同時發展的，並非一個是創新者，而另一個是追隨者。

9. 藍瑛和謝彬合著，卷 1，頁 6。

10. *Chinese Art Treasure*, no. 98.

11. 此一畫冊大概的製作時間，係由其風格看出，大約是介於兩件構圖相關，而且都署有年款的作品之間。其中的一部是紀年 1621 的山水冊，原屬松本氏收藏（參見《雙軒美術集成》，拍賣目錄，1933 年，圖版 188，共刊印六幅冊頁），冊中有幾幅的主題和構圖，很類似舊金山美術館所收藏的這部畫冊，只不過畫風更綿密更重一些。另外一部則是紀年 1633 年，現存北京故宮博物院（從未出版過，1977 年 10 月在該館展出過），其畫面的設計很像是舊金山美術館所藏冊頁的放大本，而且，其畫法也鬆散得多，細筆較少，幾處大塊的區域都籠罩在霧氣之中。

12. 張庚，《國朝畫徵錄》，卷 1，頁 46。姜紹書，《無聲詩史》，收藏於《畫史叢書》，卷 4，頁 76。另一位貶斥他作品的人，則是十九世紀的批評家秦祖永，卷 1，頁 18。

13. 南京大家鄒喆有一幅紀年 1668 年的畫作，係為「君度老人」（張宏，字「君度」）而作。這件作品一直被用來證明張宏到了 1668 年仍舊健在；參見《南宗名畫苑》，圖版 21。但是，張宏最後的一件署年作品，則是作於 1652 年。他似乎不太可能在 1652 年之後，又多活了十六年，否則，不可能這段時間的作品連一件也沒有傳世。鄒喆的畫作可能是為另一位君度先生而作。

14. 參見《氣勢撼人》，圖 1.16、1.17、1.19、1.20。

15. Ernst Gombrich, *Art Illusion, passim.*

16. 參考曾憲七為此畫所作的解說，*Portfolio of Chinese Paintings in the Museum, Yüan to Ch'ing Periods*, Boston Museum of Fine Arts, 1961, notes to Pl. 83.

17. 編號MV289；參見《故宮書畫集》，第27冊。

18. 王維，《王摩詰集》，1737年版，卷18，頁12。

19. 其中有八幅冊頁現藏柏林東方美術館；參閱*Restless Landscape*, no.16（該書中刊印了其中一幅）；景元齋收藏六幅；美國華府某位私人收藏家，則有四幅；另外兩幅，則是由Walter Hochstadter所收藏。我在《氣勢撼人》一書的第一章當中，對這部畫冊作了探討。另外，亦見拙文，"Three Late Ming Albums"；我在該文當中，也刊印了好幾幅冊中的作品。我準備針對這整部畫冊及其特殊的安排，進行更徹底的研究。

20. 張宏的畫作受歐洲畫風影響一事，尤其是他採用了布朗（Braun）與荷根伯格（Hogenberg）書中的一些構圖及技法等觀念，詳見《氣勢撼人》，第1章、第3章。在那兩章當中，我舉出了一些銅版畫，來跟張宏作於1639年的《越中十景冊》相比較；另外，我還拿《止園全景》圖，來比較《全球城色》（*Civitatis Orbis Terrarum*）一書當中的《法蘭克堡（Frankfort）景觀圖》。

21. 此類手法在中國早期繪畫中出現的情形，我在論文中已有探討，參閱 "Some Aspects of Tenth Century Painting."

22. 參見 Sullivan, "Some Possible Sources of European Influence," pp. 593–633. 以 及 *The Meeting*, pp. 46–86. 另外，在《氣勢撼人》的第1章和第3章當中，我也提供了比較完整的引證資料，足以補此處的未盡之處。

23. 古原宏伸在 "Two or Three Problems" 一文當中指出，即使這些版畫當中有西洋畫風的因子，其布局的方式，還是大量保留了傳統中國繪畫的特色。

24. DMB, PP. 166–67.

25. 此一紀年1634的山水冊，共計有七幅冊頁，詳見《邵僧彌山水冊》，上海商務印書館，1939年出版。另外，下文所提的未紀年畫冊，則共計有九幅冊頁，現藏台北故宮博物館（編號MA51）。以及1640年的長卷，則存於大阪市立美術館，原屬阿部氏收藏，參閱阿部房次郎，《爽籟館欣賞》，卷1，圖版42。

26. 並未有出版品。1973年，我拜訪北京故宮博物院時，院中正展出該冊中的五頁，均無題識。其中一則可能帶有年款的題識，或許是寫在一幅未展出的冊頁上。

第三章

1. Ho Ping-ti（何炳棣），pp. 248–49.

2. 關於宋旭的生平，我參考了吳訥孫的考證，見DMB；吳訥孫文中並有兩則記載，分別取自《嘉興府志》，卷60，頁83，以及《松江府志》，卷62，頁23–24的記載。宋旭的生年，則是根據他在晚年幾幅山水畫上的題識訂出的（例如*Restless Landscape*, no. 25）──題識中署有年款以及畫家自己的年紀。有一幅畫作上署有「時年八十三」一類的字眼（現存斯德哥爾摩博物館，從未見於出版物），這證明他至少活到了1607年。

3. 張庚，卷上，頁8，藍瑛的部分。

4. 參見古原宏伸等人所著，頁132，當中討論到依據王維構圖所畫的各種版本，也包括了宋旭的版本。

5. *Restless Landscape*, no. 25. 另外有一幅構圖相似的作品 誤傳為王蒙所作 其實很明顯是宋旭的手筆，有可能是宋旭稍早之作：參見 Sirén, vol. 6, Pl. 105. 至於畫上「王蒙」的題識，看似宋旭本人的筆跡，有可能這是他刻意的偽作。

6. 《無聲詩史》，卷3，收錄於《畫史叢書》，頁55–56。

7. 其中的一景「月上」，刊印於 *Cahill, Chinese Painting*, p. 151.

8. 前面已經指出，相傳宋旭在萬曆初年，就已經寓居在松江，時間可能是在1571年或稍後，而孫克

弘卷則是作於 1572 年。雖然如此，此卷還是可以清楚地看到宋旭的影子，這意味著宋旭移居松江的時間，可能比記載的還要早一點，要不然就是他在定居松江之前，就已經來過松江，並且在該地作過畫。

9. 關於趙左的全面性研究，有朱惠良為國立台灣大學所寫的碩士論文，已於 1979 年出版。我很感激朱小姐在付梓之前，先行為我寄來她的大作，並附上各種第一手史料的影印本。

10. 趙左〈論畫〉一文，收錄於姜紹書，卷 4，頁 61–62。

11. *Painting in the Ming Dynasty*, p. 78 and pp. 31–32.

12. 圖版參見 *Restless Landscape*, no. 28, p. 84.

13. 顧起元在《客座贅語》（1618 年）一書的記載，可以參考拙文，"Wu Pin," p.653.

14. 現存普林斯頓大學美術館；參閱朱惠良，圖版 7，頁 47–48。

15. 引自啟功，頁 202。

16. Kurokawa Institute（黑川古文化研究所），圖版 6。趙左另有一部紀年 1619 的十二頁畫冊（東京西洞書院於 1919 年刊印），同樣也是以一種鬆散的筆法，來經營正統的畫風；如此，肯定了黑川古文化研究所所藏之作的可信度。

17. 《國華》，372 期；如今去處不明。

18. 除了此處所討論的 1616 年畫作之外，這些作品還包括：《秋山紅樹》軸，作於 1611 年（現存台北故宮博物院，參閱《故宮書畫集》，第 17 冊），係以「沒骨法」描繪，樹葉並設以重彩──這種畫法很明顯是模倣唐代繪畫，但是，這種復古是在西洋畫傳來中國之後，畫家受到了啟發，才對這種沒骨的技法產生了新的興趣；以及 1615 年的《寒江草閣》（參閱《氣勢撼人》〔再版〕，圖 3.14、3.15），畫中的遠山係以非凡的幻象技法所刻劃。

19. 引自米澤嘉圃，〈中國近世〉，頁 91。亦見 Pelliot, p. 6.

20. 《趙文度山水冊》，1929 年上海出版。該冊共有八幅山水。

21. 吳修，頁 219。

22. Sirén, vol. 6, Pl. 275；Sirén（喜龍仁）將該畫訂為「或出沈士充之手」。

23. 《畫眼》，《美術叢書》版，頁 46。

24. 謝肇淛，下冊，頁 195–96。

25. 德諾瓦茲氏（Drenowatz）收藏；參見 Chu-tsing Li（李鑄晉），*A Thousand Peaks,* vol. 2, Fig. 22，李鑄晉對此畫的傑出討論，則見於 vol. 1, pp. 104–8.

26. 《支那南畫大成》，第 9 冊，圖版 64。

第四章

1. 有關董其昌的生平考，我幾乎完全根據吳訥孫（Nelson Wu）所作的幾篇研究。我和所有研究董其昌的學者一樣，也深深感激吳訥孫以全方位的方式，探討董其昌的生平、著作、以及畫作，使我們茅塞頓開。

2. Nelson Wu, "The Evolution," p. 13；原引自《佩文齋》，卷 87 中所錄的跋文。

3. Nelson Wu, "The Evolution," p. 19. 亦參見 Fong, "Rivers and Mountains," pp. 14–15. 小川廣己所收藏《江山雪齋圖》上的董其昌題識，其實僅僅指出，他「得郭忠恕《輞川》粉本」；言中之意，他只是把這部手卷看成是一部摹本。如此一來，董其昌自己根據該粉本所繪的「臨本」，充其量就成了第四手仿作。再者，他在自己所作臨本上的第二則題識裏指稱，他此作乃是旅次中於舟中所作。他當時並無「郭忠恕粉本」在手，以資參考。因此，斯德哥爾摩所藏的手卷，可能只是董其昌憑記憶揣摩「郭忠恕版」的王維《輞川圖》粉本，以自由詮釋的方式畫成。此一解說（經過了必要

的簡化）可以用來說明，為什麼我們在書中其他地方，只要牽涉到畫家特定臨仿對象時，都很快地輕描淡寫過去，其目的就是為了避免這種沈悶而冗長的解釋。

4. Nelosn Wu, "The Evolution," pp. 18–19；亦見 Shen Fu, "A Study," pp. 94–95. 在此，我所提出的看法，乃是認為京都小川廣己氏所藏的《江山雪齋》卷，連同檀香山美術館所藏的一卷布局相同（還外加了一段），但年代較晚且較為次級的仿本，都是明代之作，而且，其所據以摹倣的王維構圖，也不會早於南宋。這跟方聞在 "Rivers and Mountains" 一文當中所持的看法出入甚大。在方聞看來，小川所藏的手卷乃是宋人根據王維在唐代的原作所摹，所以將其與王維相提並論。我的看法則是，小川所藏的手卷的確有趙令穰和郭熙畫風的因子，同時也有南宋畫的構圖特徵，所以，我的猜測是該卷所據以摹倣的原作，應當是一部作於十二或十三世紀的折衷風格之作。小川及檀香山所藏的這兩版構圖，均刊印於方聞的文章（插圖 1、2）當中。我也懷疑小川所藏的這一卷就是當初董其昌所見的那一個版本，因為卷中所附的兩則題識，有可能是後人的抄本，況且，我們不免也會懷疑，董其昌竟然會因為看到這樣一部品質低劣的作品，而感到印象深刻不已。

5. 參見 Riely, pp. 57–76.

6. *Art and Illusion*, pp. 146–78, "Formula and Experience."

7. 比較 Nelson Wu（吳訥孫）對莫是龍繪畫的評語：「……在習畫十年後……他強調好的作品只能順其自然發生，而無法完全預知或控制……此一新藝術所講究的無可控制與無可預知的特性，在中國的藝術傳統當中，早已耳熟能詳，並非十六世紀末畫家的新發現，只不過是十六世紀末的畫家特別強調這樣的特性，以彰顯自己的主張罷了。」（"The Evolution," p. 13）

8. Loehr, p. 291.

9. 強烈的明暗對比，可以在紀年 1597 的山水畫當中看到（參見 Nelson Wu, "Tung Ch'i-ch'ang," Pl. 1）。在該作裏，明暗的對比比較刻板，係運用在土石岩塊的平行皴褶紋路上，並沒有自然光照射在整個造形上的感覺。

10. 《畫禪室隨筆》，卷 2，頁 1–2、8。亦可參閱 Pang, *Wang Yüan-ch'i*, p. 38.

11. 顧凝遠，《美術叢書》版，頁 20–21。

12. 董其昌，《畫旨》，頁 48。

13. 據我們所知，吳正志也一度擁有過黃公望的《富春山居》卷，他是在 1627 年至 1634 年之間，由董其昌那裏購得的；參閱 Riely, pp. 63–64；吳正志之子吳洪裕就是那個想要以此卷作為自己的陪葬品，因而意圖焚毀此卷的聲名狼藉之人。

14. Nelson Wu, "The Evolution," pp. 35–36.

15. 董其昌，《畫旨》，頁 9（重刊本，頁 2、105–6）。

16. 董其昌，《畫禪室隨筆》，卷 11，頁 3。

17. 同上書，卷 2，頁 3。

18. 同上書，卷 2，頁 3。

19. 董其昌，《畫旨》，頁 22（重刊本，頁 2、132）。

20. 欲參考此一畫作精的局部放大，參閱 Sherman Lee, *The Colors of Ink*, p. 83。

21. 董其昌，《畫禪室隨筆》，頁 22。

22. 例如：德諾瓦茲氏（Drenowatz）所收藏的董其昌作品；兩件構圖類似的山水，分別紀年 1624 和 1625（參見 Chu-tsing Li, *A Thousand Peaks*, Fig. 23 and 24.）；以及另外一部構圖比較有趣的 1625 年作品，刊印於何冠五，《田溪書屋藏畫》，圖版 4。

23. 上海中華書局於 1928 年將其印刷複製成冊。據說，此部畫冊數本傳世；我們此處所刊印的這一部，與中華書局所刊印的是同一部，雖然看起來很新，但是，似乎是董其昌的真蹟無疑。為了證明其

真實性，也可以比較此冊與董其昌另外一部畫冊的相似之處，也就是作於 1620 年的《秋興八景》冊，冊中共有八幅大冊頁，大多以仿古為主，現存上海博物館。

24. 《具區林屋》一軸的彩色圖版，可以參見 Cahill, *Chinese Painting*, p.114. 至於《林泉清集》圖——董其昌必定知道此作，因為在《小中現大》冊（以下即將討論）當中，有一幅臨摹之作，而且，董其昌還在對頁的題記裏，討論過此作及其近日的收藏者——參見 Rowley, 2nd edition, p. 24.

25. *Eight Dynasties*, no.11. 董其昌的冊頁與該立軸下半段的構圖相仿，不過左右則相反。

26. 董其昌在 1624 年時，就根據趙孟頫的構圖形式，畫過一幅自由仿作，也就是前面我們才討論過的十幅山水冊中的一幅；該冊頁與此處 1630 年山水冊中的冊頁相似的情形，進一步說明了這兩幅冊頁，約略都是根據趙孟頫的作品所衍生出來的。這三件作品同時並放在一起的情形，參見《氣勢撼人》（再版），圖 2.16–2.18。

27. 參閱拙文，"Style as Idea," 尤其是 pp. 154–55

28. 郭熙，收錄於《美術叢書》，2 集，第 7 輯，頁 7. 亦可參考方聞，〈董其昌〉，頁 14。王世貞，《弇州》，卷 168，頁 22。

29. 董其昌，〈畫旨〉，頁 2（重刊本，頁 2092）。亦可參考方聞，同上文，頁 14。

30. Loehr, p. 291.

31. 參見方聞的引文，同上文，頁 14；引自《畫禪室隨筆》，卷 2，頁 2–3。

32. 吳歷，頁 10。

33. Johan Huizigna, *Homo Ludens: A Study of the Play Elements in Culture*, Boston, 1955, pp. 7ff；有關「遊戲」此一概念的摘論，亦可參閱該書 p. 13 及 p. 28。

34. 同上書，p. 13。

35. 董其昌，《畫旨》，頁 38（重刊本，頁 2164）。

36. 董其昌，《畫旨》，頁 10（重刊本，頁 2107–8）；亦可參考方聞，〈董其昌〉，頁 11。

37. Wai-kam Ho, "Tung Ch'i-ch'ang's New Orthodoxy," p. 122.

38. 關於董其昌傾向於在自然景致中見到藝術創作的各種例子，參見 P'ang "Late Ming Painting Theory," p. 24.

39. Wai-kam Ho, "Tung Ch'i-ch'ang's New Orthodoxy," p. 122.

40. 董其昌，《畫旨》，頁 5（重刊本，頁 2097）。

41. Ledderose, p. 39.

42. 參考 Edwards（艾瑞慈）一書中，Anne Clapp 的文章，p. 27.

43. Clapp, pp. 30–31.

44. 董其昌，《畫旨》，頁 6（重刊本，頁 2099）。

45. Tu Wei-ming, p. 14.

46. 董其昌，《畫旨》，頁 19–20（重刊本，頁 2126–27）。「籬堵」一語的典故出自《世說新語》一書；參閱 Mather, p. 426. 感謝古原宏伸為我指出此一典故的出處。

47. 這部作品共計有廿二幅冊頁，現存台北故宮博物院（編號 MA35）。就風格而言，冊中有幾幅作品已經為王時敏後來的成熟之作，預先發出了明顯的先聲；另外，也有記載提到王時敏作了這樣一部畫冊，並且在旅行時，帶著一起出入（張庚，《國朝》，卷上，頁 2）。除此之外，董其昌在冊中的一則題記當中（在第二十一幅冊頁的對頁上），似乎也肯定了此冊出自王時敏之手的說法：「此圖尤為（倪瓚）生平合作，為遜之璽卿（即王時敏）所收，如傳衣鉢矣。」最後這一句用語，想必不只意味著保存倪瓚的作品本身，使其流傳至後世而已，其言中之意想必是王時敏的臨摹之作，已經賡續了倪瓚的風格傳統。然而，我們也應當指出，董其昌撰寫題記的時間，橫跨在 1598 年至

1627 年間，所以，紀年最早的幾則題記勢必早在王時敏製作這些臨摹作品之前，就已經寫出，說不定是為另外的一部冊頁系列而作。

48. Lee, *History of Far Eastern Art*, p. 348.

49. 事實上，無論是張宏的冊頁，或是董其昌的冊頁，都不是根據《容膝齋圖》而作；董其昌冊頁所仿的，乃是另外一幅現在已經亡佚的倪瓚畫作，而董其昌還在自己的冊頁上抄錄了倪瓚原畫上的題識。至於張宏的冊頁，則僅僅模仿了倪瓚風格的通象。不過，我們此處的目的，則是把《容膝齋圖》看成是倪瓚構圖的一種類型，用來說明後代這兩位畫家，如何利用此一構圖作為自己創作的出發點。

50. Wai-kam Ho, "Tung Ch'i-ch'ang's New Orthodoxy," p. 119–24; Ju-hsi Chou, pp. 8–57.

51. Berger, pp. 29–32. 亦參見 Ju-hsi Chou.

52. Judith Whitbeck, in *Restless Landscape*, pp. 38–40.

第五章

1. 現藏紐約大都會美術館；參閱 Cahill, *Restless Landscape*, no. 38.

2. 李鑄晉，〈項聖謨〉。有關項聖謨生平的資料，亦見劉渭平的研究，DMB, pp. 538–39. 項聖謨本人在題跋當中，也提供了相當多的生平自述；例如，可以參見波士頓美術館中國繪畫收藏著錄（*Portfolio*）的文字解說別冊，pp. 14–15.

3. Ho Ping-ti, pp. 154–61.

4. 該系列的山水長卷，包括（按照李鑄晉所給的順序）：（一）前《招隱圖詠卷》，作於 1625–26 年間，現藏美國洛杉磯郡立美術館（編號 60.29.2）。參見 *Archives of Asian Art,* vol. 16, 1962, p. 110, Fig. 22.（二）《松濤散仙圖卷》，作於 1628–29 年間，現藏美國波士頓美術館（編號 55.928）。參見該館 *Portfolio*, Pl. 72–73（三）《後招隱圖卷》約作於 1640 年 現藏台北故宮博物院。見本書討論；亦見《氣勢撼人》（再版）圖 3.36–3.37。（四）《三招隱圖卷》紀年 1644. 僅見於著錄記載（《穰梨館過眼錄》，1892 年出版，卷 3，頁 31）。（五）《且聽寒響圖卷》，完成於 1647 年。現藏天津市藝術博物館；參見《天津市藝術博物館藏畫集》，頁 40–44。（六）《巖栖思訪圖詠卷》，作於 1648 年，現藏美國克利夫蘭美術館（編號 62.42）。參見 *Restless Landscape*, no. 10；以及 *Eight Dynasties*, no. 196.

5. 有此象徵意含的冊頁作品，參見《氣勢撼人》（再版）一書的圖 3.35。

6. 卞文瑜那兩部描繪西湖風光的畫冊，紀年 1629。其中一部現藏普林斯頓大學美術館；另一則是由一本印免的《卞潤甫西湖八景》畫冊得知，上海藝源出版公司印行，出版年不詳。德諾瓦茲氏所藏的 1630 年山水，收錄於 Chu-tsing Li, *A Thousand Peaks,* vol. 2, Fig. 28. 而台北故宮博物院所藏的兩部卞文瑜畫冊，分別是紀年 1653 的《摹古山水冊》（編號 MA43）；以及紀年 1654 的《蘇台十景冊》（編號 MA44）。《蘇台十景冊》有一幅刊印在《氣勢撼人》（再版），圖 1.4。

7. Jerry Dennerline 以嘉定一地在晚明時期的政治及文化史為題，作過研究，但並未發表；我很感激他提供了論文的部分，以利我參考之用。有關晚明時期嘉定畫家的討論，參見 *Shaodows*, pp. 62–64.

8. 周亮工，《讀畫錄》，卷 2，頁 5。

9. 秦祖永，上卷，頁 2。亦可參考，Sirén, vol. 5, 33.

10. 李流芳，收錄於《美術叢書》，初集，第 10 輯。此處所記述的題識，參見，頁 141。

11. 劉作籌所藏的1627年畫冊，未出版過。至於克利夫蘭美術館所藏的1628年畫作，以及李雪曼的敘述，參見其著作，*History of Far Eastern Art*, Pl. 582及p. 440.

12. 周亮工，《讀畫錄》，卷 2，頁 19。

13. 現藏台北故宮博物院（編號 MV278）；參見《故宮書畫集》，第 2 冊。

14. 參見 *Shadows*, pp. 7–11 及 pp. 19–24，其中探討了徽州商人及其參與繪畫活動的情形，以及松江與安徽之間的關連。同書，pp. 34–42，則探討了安徽畫派的肇始，以及其理論的根基。安徽家族遷徒至長江三角洲的城市，則是石錦先生在柏克萊加州大學所作博士論文主題；我很感謝他提供這一則資料給我。這兩段話分別出自吳其貞《書畫記》，以及王世貞的著作；也可以參考 *Shadows*, p. 22.

15. 參見《國華》，329 期；*Shadows*, p. 37.

16. 參見 Shen Fu, "An Aspect," pp. 579–615.

17. 有關「逸品」繪畫的早期發展，參見Shimada（島田修二郎）。有關其後來的運用，參見Susan Arkush, "I-P' in in Later Painting Criticism," 「中國藝術理論」（Theories of Art in China）討論會的論文, York, Maine, June 1979（將集結出版成書）。

18. 兩則引文均見於周亮工，《讀畫錄》，收錄於《畫史叢書》，頁 14–15。

19. 引自汪世清與王聰編纂，頁 142。

20. 此則故事見於周亮工，《讀畫錄》，收錄於《畫史叢書》，頁 14–15。

21. *Exhibition of Paintings of the Ming and Ch'ing Periods*, Hong Kong, 1970, no. 24.

22. Cahill, "The Early Styles of Kung Hsien." 特別是參閱 Fig. 3–5。

23. 陳撰；一些相同的段落，亦收錄於《畫論類編》，頁 726–69。此處的引文，係出於《美術叢書》版，頁 135 及 146。

24. 張庚，卷 1，頁 10–11。

25. 參見 Chu-tsing Li, *A Thousand Peaks*, Fig. 18 and pp. 89–90.

26. 印記上的銘文是「本初印」；由於「本初」是他早年所用的名字，後來才改成「向」，因此，此一印記的出現意味著此一畫冊係作於早年。此一年代的斷定，似乎與我們上面的說法相牴觸，亦即惲向用筆最簡的風格乃屬晚年之作；但是，另外也出現了一些惲向晚年所作的掛軸，其筆風也是較為厚重，如此一來，不免使人懷疑上述說法的確實性。

27. 龔賢，頁 4。比較 Cahill, "The Early Styles of Kung Hsien," p. 9 and note 19.

28. 惲向在最末一幅冊頁的題記中，紀年「寅年」，有可能是 1638 年或是 1650 年；而後者似乎較有可能。

29. Peterson, Bitter Gourd. 亦可參見其 "Fang I-chih," pp. 369–411. Peterson 對方以智的生平考，取代了 ECCP, pp. 232–33 當中的方以智小傳。

30. 除了上面所引 Peterson 的著作之外，亦參見 Elvin, pp. 227–34。

31. 取自方以智與張爾唯之間的應對，收錄在周亮工，《讀畫錄》，卷 3，頁 32，「張爾唯」條下。

32. 這四幅冊頁全都鈐有一長方形的三字印。頭兩個字是「郎邪」（按：即琅邪），係一山名；第三個字則無法讀出。同樣的印記也出現在方以智 1642 年的山水；參見 *Restless Landscape*, no. 58.

33. 黃道周的生平考，參見 J. C. Yang 與 Tomoo Numata 的研究，收錄於 ECCP, p345–47.

34. 現藏天津市藝術博物館，參見《天津市》，圖版 75；亦見《氣勢撼人》（再版），圖 5.9。

35. 倪元璐的生平考，參見 George Kennedy 的研究，收錄於 ECCP, p. 587；亦見 Ray Huang（黃仁宇），"Ni Yüan-lu," pp. 415–49.

36. 倪元璐傳世最精的山水，乃是一部《秋景山水》，現存東京靜嘉堂；參見 Sirén, vol. 6, Pl. 302A.

37. 陳世驤和 Harold Acton 合作將該劇作翻譯成英文，最後由白芝（Cyril Birch）所完成，而且已經在前幾年出版：*The Peach Blossom Fan, Berkeley*, 1976.

38. 參見周亮工，《讀畫錄》，頁 38，「楊龍友」（即楊文聰）條下；亦見於 Judith Whitbeck 的文章當中，*Restless Landscape*, p. 119.

39. 李日華，《恬致堂集》，卷 38，頁 18。

40. 此處根據《上野友竹齋蒐集中國書畫圖錄》，京都國立博物館，1966 年，頁 5。整部畫冊均刊印在該圖錄當中（圖版 9 及附圖 3）。大阪阿部氏舊藏的一部較有名的十二頁畫冊，很明顯是後人之作，其題記係屬偽造；參見《大阪市立美術館藏中國書畫》，東京，1975 年，圖版 123。

41. 傅山生平考，參見 C. H. Ts'ui 與 J. C. Yang 的研究，收錄於 ECCP, pp. 260–62.

42. 參考 Shen Fu et al., *Traces of the Brush*, p. 96.

43. 我在別處（《氣勢撼人》，第 2 章）也討論過有關董其昌在畫中強調「書法性」的問題——例如，方聞就強調這一點，參見他的〈董其昌〉，頁 1–14——我的看法是，繪畫的筆法跟書法的筆法並不像一般人所說的那麼相似，而且，兩者的作用也很不相同。然而，在黃道周、倪玩璐、傅山的畫作當中，這兩種筆法的關係卻出奇的相近，而且值得加以更明確的界定。有關我在下文所提出來的評語，如欲參考晚明時期的書法掛軸，可參閱 Shen C. Y. Fu, *Traces of the Brush*, no. 60（徐渭），62（張瑞圖），67（傅山）。欲參考黃道周和倪元璐的作品，則參閱 Watt, no. 1, 2, 3（pp. 1–2）

44. 有關明末清初時期，北方收藏家偏好北宋及較早期的山水作品，尤其是北方畫家之作，已有研究證實，參閱 Shen Fu, "Wang To and His Circle."

45. 參見拙文，"Wu Pin," pp. 651–55；亦見《氣勢撼人》，第 3 章。

46. 此段文字見於張庚，《國朝畫徵錄》（《畫史叢書》版），卷上，頁 20–21。亦可參考 Judith Whitbeck, in *Restless Landscape*, p. 118.

47. 《畫旨》，頁 14。

48. 張庚，《國朝畫徵錄》（《畫史叢書》版），卷上，頁 20–21。

49. 米萬鍾嘗試巨嶂山水的失敗之作，例如橋本氏所收藏的一部冬景人物山水；參閱橋本氏的著錄，圖版 34。有兩幅畫作透露出了吳彬風格的影響，一件是紀年 1617 的掛軸（《天津市》，圖版 60），另一件則是紀年 1619 的手卷（《南宗名畫苑》，第 19 冊）。

50. 吳彬所作的勺園全景圖，紀年 1615，見 Weng, pp. 14–15. 米萬鍾所作勺園圖卷及學者所作的研究，參見洪業的著作。

51. 參見杜聯喆所作的米萬鍾生平考，收錄於 ECCP, pp. 572–73. 有關米萬鍾生平的中文評論，William Hung（洪業）的書中已經做了輯錄，很便利於閱讀。

52. 參見洪銘水所作的王鐸生平考，收錄於 Eccp, pp. 1434–36.

53. 參見《讀畫輯略》（收錄於《哈佛燕京學社引得》特刊之八），頁 8–9。

54. 引自薑畦，頁 182。在寫下這一句話後，傅山接著便坦承自己在經過多次專研之後，便修正了對趙孟頫書法的評斷，而將其列入較高的地位。

55. 參見 L. Carrington Goodrich 所作的張瑞圖生平考，收錄於 DMB, pp. 94–95；亦見 Judith Whitbeck 所作的研究，*Restless Landscape*, pp. 117–18. 最為完整且較具憐憫觀點的研究，則是張光遠的論文；感謝張光遠提供該文，使我得以及時修正我自己的看法。

56. Sirén, vol. 6, Pl. 296, 左段。

57. 參見 Chang Kuang-yuan（張光遠），Part II, P. 14.

58. 參見 Sirén, vol. 5, p. 50. 其中比較完整地討論到了廉泉的收藏；然而，喜龍仁（Sirén）對於廉泉所收藏的王建章畫作，均未質疑其真偽如何。如喜龍仁所指出有關此一收藏的唯一資料來源，就是端方於 1911 年在一部印刷畫冊上，針對冊中所收藏畫作而寫的序言，參見《小萬柳堂劇蹟》（東京，1914 年）。

59. 除開扇面畫，這些作品包括了靜嘉堂所藏的畫作，也就是我們所刊印的這一幅；分別紀年 1628 和 1633 的兩幅山水，參見 *Restless Landscape*, no. 47 及 no. 48；紀年 1633 的《瀛島浮槎》圖（《唐宋

元明名畫大觀》圖版 378），這幅作品的風格很接近張瑞圖；刊印於《南宗名畫苑》圖版 17 的山水
作品（紀年 1637）；以及同樣刊印在《南宗名畫苑》圖版 22 的另一幅山水（紀年 1635），其上半
段所描繪的地質結構，很像張瑞圖在三年後所作的手卷（見本書圖 5.31）。

60. 詩名為〈天保〉；參考 Karlgren, pp. 108–110.

第六章

1. 這些研究包括了 *Restless Landscape*；《晚明變形主義畫家作品展》，其中展出了台北故宮博物院
 所藏的丁雲鵬、吳彬、藍瑛、崔子忠、以及陳洪綬等人的作品；Wai-kam Ho, "Nan-Ch'en Pei-
 Ts'ui,"；以及拙著，"Wu Pin" 和《氣勢撼人》。另外，無論是在進行中的，或是新近完成的博士
 論文當中，也有三篇是以上述所展出的畫家為題，這其中所代表的意義也很重大：這三篇包括
 Sewall Oertling 的丁雲鵬研究，Anne Burkus 的陳洪綬研究，以及 Julia Andrews 的崔子忠研究。已
 故的 Hugh Wass 生前也以藍瑛為題，進行博士論文的撰寫；我在撰寫本章有關藍瑛的部分時，也
 曾經與他一同討論過，未料不久之後，他在 1979 年就英年早逝。

2. 晚明時期，福建的二三流畫家所作的人物畫（以佛教的羅漢像為主），可以參見《黃檗文化》，圖
 版 189–92；亦見圖版 167，這是一部手卷，描繪羅漢渡海，傳為元代大家王振鵬之作，但很可能
 就是出自這類福建畫家之手。美國弗利爾藝廊及別的地方的收藏，也有這類的例子可以參考，而且，
 這些作品當中，還有一些被歸為李公麟所作；此一畫派尚待徹底的研究，同時，其共通的風格特
 徵也有待界定。為黃檗宗繪畫的陳賢，就是晚明此一流派的代表畫家之一；參見 Lippe.

3. 參見《晚明變形主義畫家作品展》，圖版 043，頁 275–81。該展覽圖錄的作者討論了此畫紀年推算
 的問題，他們認為畫上所指的「癸未」年，應當是 1643 年，而不是 1583 年（頁 82、274）。但是，
 這樣的定法，有兩個很嚴重的問題。首先是畫作的風格問題，在吳彬的風格發展裏，此作只能列
 為早期之作。另一個問題則是，儘管吳彬的卒年不詳，但是，他傳世紀年最晚的作品，則是作於
 1621 年；而有記錄的作品，則將吳彬活躍的時期擴大到 1576 年至 1626 年之間。如果我們要接受
 上述羅漢畫卷的紀年為 1643 的話，我們勢必就得假設吳彬在 1626 年之後，又活了十七年，而且，
 他在這十七年間，並未有任何創作傳世，甚至連記錄也無；不但如此，從 1576 年到 1643 年之間，
 長達六十七年的創作活動，最後竟然會以這樣一部看起來很不成熟的作品作為結尾──這一切都太
 不可能了。

4. 有關吳彬的創作生涯及繪畫，本文因篇幅所限，無法盡善，欲參考較為完整的討論，請見拙文，"Wu
 Pin"；亦可參見《晚明變形主義畫家作品展》，有關吳彬的部分。

5. 參見 Whitfield。

6. 參見拙著，"Wu Pin," pp. 648–55，以及《氣勢撼人》，第 3 章，文中以較長的篇幅，探討了此部畫
 冊中所受西洋影響的痕跡及形態為何。這整部畫冊均刊印於《晚明變形主義畫家作品展》一書中，
 並有文字探討，參閱該書，頁 186–99（這部畫冊在書中編號 030，而根據作者指出，這部作品的
 所有構圖，都是臨摹自另一部原作，亦即編號 031 的作品）。冊中景致所描寫的內容，我都是根據
 此書。我不但認為，而且也在別處（《氣勢撼人》，第 3 章）討論過，北宋巨嶂山水之所以在此時
 復興──本書下文也將討論──很可能是因為畫家接觸到了耶穌會傳教士所攜來中國的西洋銅版
 畫，進而發現其與北宋山水出奇地相似所致（比較圖 5.26 與 4.6）。

7. 這一類手工上色的銅版畫，晚明作家顧起元在《客座贅語》一書中（卷 6，頁 24）便有描述。實
 例參見 Ortelius 所著的 *Teatrum Orbis Terrarum*，哈佛大學 Houghton 圖書館藏有一部。

8. 參見拙文，"Wu Pin," Fig. 22, 25.

9. 同上，Fig. 22. 此畫現藏天津市藝術博物館；參閱《天津市》，圖版 52。

10. 參見 Paine, pp. 39–54. 高陽畫石的作品，參閱 *Restless Landscape*, no. 46.《寧波府志》中有關他的記載，係引自彭蘊燦，卷 9，頁 5。

11. 參見拙文，"Wu Pin," p. 640.

12. 吳彬率意之作中的佳例，乃是一部紀年 1601，現存檀香山美術館的山水長卷；參見拙文，"Wu Pin," Fig. 20. 高陽 1608 年的作品，參見 *Restless Landscape*, no. 44；此軸與 1609 年的作品一起刊印在 p. 110.

13. 藍瑛的生平似乎是確定的，但卒年則有疑問。有關藍瑛的生平考據，以及其他的研究，計有顏娟英，〈藍瑛與仿古繪畫〉國立台灣大學碩士論文，1977 年，《晚明變形主義畫家作品展》一書中，有關藍瑛的部分；以及 Hugh Wass 與房兆楹所合寫的藍瑛生平考，收錄於 DMB, PP. 786–88.

14. 藍瑛為孫克弘而作的竹畫，記載於龐元濟，卷 4，頁 60；顏娟英碩士論文中提及此點，並加以討論，參見其論文，頁 11–12。藍瑛在 1638 年及 1639 年所作的仿黃公望風格畫作中，均有題識，其中提到他參研黃公望的風格，已經有三十年之久了；參見顏娟英，頁 11 及註 27。

15. 此卷現存中國，參閱謝稚柳，頁 30–31。謝稚柳的結論如下：「乃知其（按：指藍瑛）早年，亦在董其昌之藩籬中。」

16. 有關《圖繪寶鑑續纂》一書，其版本，以及作者等問題，于安瀾做了最透澈的研究，參見《畫史叢書》，第 4 冊；該文附在于安瀾所編輯的《圖繪寶鑑續纂》後面。

17. 顏娟英，《藍瑛與仿古繪畫》，頁 14。

18. 此卷見載於楊恩壽，《眼福編》，序文寫於 1885 年，2 集，卷 15，頁 36–41。參見顏娟英的討論，《藍瑛與仿古繪畫》，頁 14–16；以及 Marilyn and Shen Fu, pp. 112–13.

19. 顏娟英將楊文驄題識的紀年定為 1638。實際上，楊文驄在題識中的署年「崇禎戊申」，是不太可能的（顏娟英顯然認為這是「戊寅」，亦即 1638 年之誤寫）。楊恩壽對於藍瑛與馬士英的說法，則見於他為藍瑛另一幅畫所寫的跋；參見《眼福編》，初集，卷 12；亦見顏娟英的討論，《藍瑛與仿古繪畫》，頁 17。至於《桃花扇》傳奇，參見孔尚任的劇作。孔尚任對楊文驄和藍瑛的繪畫活動，都不太了解。楊恩壽提及劇中的一段情節——亦即主角侯方域為藍瑛所作的《桃源圖》題詠——並將其視如史實一般，這不免使人懷疑楊恩壽無法分清史實與虛構的戲劇情節。這也意味著偽造畫中這些題識的人，不管是不是楊恩壽本人，一定都讀過《桃花扇》劇作。

20. 其中的例子包括藍瑛與謝彬於 1648 年合繪的手卷，參見 *Restless Landscape*, no. 81，以及《氣勢撼人》，第 3 章，藍瑛與徐泰至 1657 年合繪的邵彌畫像，現存北京故宮博物院，參見《中國畫》，圖版 18；以及 1659 年，藍瑛與徐泰合作的一幅描寫某不知名仕女正在洗硯台的情景。參見《天津市》，圖版 71。

21. 比較第 2 章註 3。張庚對藍瑛及浙派的評語，見於他所著的《圖畫精意識》（收錄於《美術叢書》3 集，第 2 輯）的開頭。

22. *The Richard Bryant Hobart Collection of Chinese Ceramics and Paintings,* New York, Parke-Bernet Galleries, December 12, 1969. 此部畫冊現藏大都會美術館；參見本書圖 6.16。後世對藍瑛作品的評價多半很低，不過，十九世紀的秦祖永則是一個例外，參見其所著《桐陰論畫》，引錄於《明晚明變形主義畫家作品展》，頁 27。但是，連秦祖永也指出，他所稱讚的那幅作品乃是「與習見者不同」，言下之意則是，藍瑛一般的作品並不值得這樣的讚美。

23. 參見 Waley, pp. 58–59.

24. 參見 Sirén, vol. 3, Pl. 226.

25. 有關此部畫冊的完整討論及各冊頁的刊印，參見 Fu, *Studies in Connoisseurship*, no. 7, pp. 106–13.

26. 參見 Chu-tsing Li, "Rocks and Trees and the Art of Ts'ao Chih-po," *Artibus Asiae*, XXIII, no. 3/4 (1960),

pp. 36–39.

27. 黃湧泉，《陳洪綬》，頁 4–5，以及《陳洪綬年譜》，頁 8–9。

28. 參見 *Eight Dynasties*, no. 206, pp. 257–68. 有關此畫的訊息及高士奇的題識，均取自該書。

29. 參見《陳洪綬畫冊》。徐邦達在解說中指出，此圖可能是陳洪綬四十多歲時所作。

30. 參見 Maeda, pp. 247–90.

31. 參見 Yukio Yashiro, ed., *Art Treasure of Japan*, Tokyo, 1960, Pl. 463–64.

32. 弗利爾藝術廊所藏的這兩部手卷，分別傳為巨然和李公麟所作（分別編號 F.G.A. 11.168 和 16.539）。這兩個繫名完全錯誤。傳為巨然之作，參見《國華》，第 252 期；傳為李公麟之作，參見《國華》，第 273 期。

33. 據我所知，這類手卷出現最早的例子，乃是沈周的《滄州趣圖卷》，現藏北京故宮博物院（參見《滄州趣圖卷明沈周繪》，北京，1961 年）。卷中，沈周逐段摹仿元代四大家的風格。到了晚明的時候，這種作風已經相當普遍；譬如，藍瑛仿元四大家風格的長卷，參見 *Restless Landscape*, no. 66.

34. 參見 Marilyn and Shen Fu 的解說，收錄於 *Record of the Art Museum, Princeton Univeristy*, vol. 27, no. 1, 1968, p. 35. 此一畫作後來刊印於這兩位學者的書中，參見 *Connoisseurship,* no. 11, pp. 134–39. 有賴於他們兩位的研究，我才得以在此提供有關張積素的生平資料。

35. 紀年 1676 的長卷係為紙本畫作，現藏於邁阿密大學的羅依美術館（Lowe Art Museum）；參見該館展覽著錄，*Ancient Chinese Painting*, 1973, no. 59. 該卷的最後一段，係以彩色印刷，安排在展覽著錄的封面上；卷末並有畫家的題識。繫在「文徵明」名下的畫作；也是紙本，昔為芝加哥 Stephen Juncunc 所藏；上述羅依美術館所藏的張積素長卷，也是由他捐贈給該館的。此一託名「文徵明」之作，刊印於《國華》，736 期；拙文，"Wu Pin," Fig. 24 也選印了其中一段。我在論文當中，是將此作歸在吳彬或是吳彬門人的名下，並指出此作與沙可樂氏所藏的一部冬景山水（同拙文，Fig. 23）甚為相似；當時，我對於這兩部作品的真實作者，一點線索也沒有。

第七章

1. 有關中國晚期的人物畫史，以及畫史在顧愷之和吳道子這兩種高古的傾向之間，究竟如何抉擇等等，參見 Barnhart。

2. 參考 Marilyn and Shen Fu, p. 57. 引文出自米芾，《畫史》，收錄於俞劍華，《畫論類編》，第 2 冊，頁 653。不過，我們也要注意，米芾在另一段文字當中，則是將人物畫列為最高（《畫史》，參見 Barnhart, pp. 156–57 的引文。）

3. 就理論的層面而言，我此處所提的對中國晚期山水畫的看法，首見於拙文，"Style as Idea"；而後，我在《氣勢撼人》一書及其他近作當中，並以特定的畫家和情況，加以舖陳。

4. 俞劍華，《畫論類編》，第 1 冊，頁 476–90。該書所含宋代至晚明期間的人物畫論，僅僅四篇：其中有兩篇是元代的著作，包括節錄自湯垕所著《畫鑑》中的論人物畫部分、王繹的〈寫像秘訣〉，另外兩段則是文徵明對唐寅人物畫的評述。

5. 王世貞，《藝苑卮言》，收錄於俞劍華，《畫論類編》，第 1 冊、頁 115。

6. 關於晚明時期的個人主義，參見 de Bary, "Individualism." 有關來自歐洲的影響，參閱《氣勢撼人》一書，特別是第 3 章和 4 章。

7. 此處所提供的曾鯨的生卒年，不同於一般的說法，我所根據的是周積寅，《曾鯨的肖像畫》，頁 14。該書在我寫完本章之後才出版，其中提供了有關曾鯨的新資料，並且刊印了很多以前無法得見的作品。

8. 《無聲詩史》，有關曾鯨的部分：《畫史叢書》版，卷 4，頁 71–72。論「西域畫」部分；同書，

卷7，頁133。亦參閱Woodson, in *Restless Landscape*, pp. 14–18. 有關曾鯨接觸西洋文化的問題，值得注意的是，密西根大學美術館（University of Michigan Museum of Art）藏有一幅曾鯨的自畫像，他在畫中將自己畫成手持一副眼鏡，這顯現出他確與西洋文化有所接觸。

9. 張庚，《國朝畫徵錄》，討論顧銘及其他寫真畫家部分的首段（《畫史叢書》版，卷中，頁38–39），以及討論滿州畫家莽鵠立部分的第二段（同書，《續錄》，頁93）。

10. 此一現象參見《氣勢撼人》，第4章的討論。書中並且刊印了曾鯨與某位名為曹熙志的畫家，所合繪的一部紀年1639的山水人物圖；這是曾鯨設色畫作的一個絕佳例證，儘管其設色的程度並不如當時所記載的那麼厚重。此一寫真作品現藏柏克萊的大學美術館（University Art Museum, Berkeley），*Restless Landscape*, no. 80亦刊印並討論此作。

11. 參見拙文，"Early Styles," 尤其是 Fig.9 與 Fig.10。

12. 李鑄晉在其〈項聖謨〉一文當中，刊印並討論了這幅1644年的自畫像。我沒有見過其原作，所以無法斷定其真偽，不過，李鑄晉認定此作為真蹟。

13. Cahill, *Chinese Painting*, p. 48.

14. 陳貞馥，《明代肖像畫》。

15. 有關晚明人在肖像畫當中，扮演高古人物的類型或是名人的例證，同樣還是參閱《氣勢撼人》，第4章。

16. 周亮工，《書影擇錄》，台北翻印本，頁207–8。

17. 關於此處所給的生平資料，我很感謝歐特林（Oertling）所作的博士論文。我在撰寫丁雲鵬的時候，歐特林博士很熱心地將他論文的第一章，也就是丁雲鵬生平的部分提供給我使用。其整部博士論文稍後我才告完。以下，我在引用他的資料時，也做了幾處修正。

18. 參見*Shadows*一書當中的導論文章。

19. 參見《晚明變形主義畫家作品展》，圖版002，頁52–81。此一畫冊係以不同的名字「丁雲圖」落款，但是，一般都認定這是丁雲鵬的作品，而後面的跋文當中便指出此點。

20. 有關晚明佛教在家居士的討論，參見Greenblatt.

21. 李鑄晉發起了一個以「中國繪畫的收藏與贊助」為題的研討會，於1980年11月20至22日期間，在堪薩斯市的納爾遜藝廊（Nelson Gallery）舉行，會中發表了一系列的論文，為此一研究奠下了優良的基礎。其中有些論文將集結成書（按：已出版為Chu-tsing Li, ed., *Artists and Patrons: Some Social and Economic Aspects of Chinese Painting,* University of Washington Press, 1989）。

22. 參閱*Shadows,* Fig.1, p.27.

23. 關於「普陀山觀音」主題的早期歷史，參見何惠鑑的摘要敘述，*Eight Dynasties,* p. xxxiv.

24. 有關這些作品，以及安徽印刷業的討論，參見Kobayashi與Sabin所合寫的 "The Great Age of Anhui Printing," 收錄於*Shadows,* pp. 25–33.

25. Sirén, vol. 7, p. 242所列的兩件紀年1634與1638的作品，有必要將其看成偽作，儘管1638年之作如果撇開其不可思議的年款不談的話，或許還可以有所保留地視為真蹟看待。

26. 在《程氏墨苑》當中，有一幅描繪此一題材的版畫，連同此幅版畫還有幾篇文章，「掃相」之說即是出自這些文章之中，參見Oertling, p. 227.

27. 參見拙著，*Index,* p. 270，這些作品列在Chicago Art Institute所藏畫作版本的條目之下。欲參考該畫作版本，見Sirén, vol. 6, Pl. 31.

28. Oertling, p. 277.

29. 《晚明變形主義畫家作品展》，頁14。

30. Oertling, pp. 341–47.

31. 《畫史叢書》版，卷1，頁4。

32. 針對此一現象和晚明佛教，探討得最為鞭辟入裏者，當屬*Neo-Confuciasim*一書的論文。尤其參閱：Araki Kenzo, "Confucianism and Buddhism in the Late Ming" (pp. 39–66)；Pei-yi Wu, "The Spiritual Autobiography" (pp.67–91)；Kristin Yü Greenblatt, "Chu-hung and Lay Buddhism in the Late Ming " (pp. 93–140)；以及de Bary, "Neo-Confucian Cultivation and the Seventeenth-Century 'Enlightenment'" (pp. 141–216).

33. Araki, ibid., pp. 39ff.; de Bary, ibid., p.189.

34. *Neo-Confucianism*, p. 163.

35. 周履靖，《天氣道貌》，收錄於俞劍華，《畫論類編》，頁495。此作在俞劍書中被誤定為「約公元1630年前後」。

36. 周亮工，《書影擇錄》，收錄於《美術叢書》，初集，第4輯，台北翻印本，頁237。

37. 普林斯頓大學的牟復禮（Frederick Mote）教授向我提起這部著作；除此之外，他還提供了該書的影本，我甚表感激。這些題記值得我們全面加以解譯暨研究；我此處的處理方式，只是權宜的作法而已。我也很感謝徐澄琪協助我閱讀這些文字。

38. 參見Edward T. Ch'ien.

39. 台北故宮博物院現存一幅描寫羅漢在山水之中的畫作，紀年1601，根據吳彬自己在畫上的題識指出，此作是為了放在棲霞寺中供奉之用；參見《晚明變形主義畫家作品展》，圖版032，頁200。就以上述幾篇畫記中所提起的五百羅漢軸系列來看，也不無可能台北故宮這幅畫作，原本就是屬於該五百羅漢布局中的一軸。這一類的掛軸系列，丁雲鵬和盛茂燁於1596年時，就已經畫過，其中，丁雲鵬是負責開臉的部分，盛茂燁則描繪其餘部分；參見*Restless Landscape*, no. 78.

40. 參見*Eight Dynasties,* no. 205, pp. 263–67，此書很完整地刊印了全卷，並對其內容加以解說。侯立歐克山學院（Mount Holyoke College）的美術館藏有一卷同題材的「白描」作品，此一手卷從未刊印出版過。雖然這卷白描作品未署名款，而且被歸入趙孟頫名下，但無疑是吳彬之作。雖然全卷的安排不同於克利夫蘭美術館所藏卷，但這兩卷的人物卻絕大部分相仿；有可能侯立歐克山學院所藏本，係屬初稿。

41. 《晚明變形主義畫家作品展》，圖版041，頁224–25。此部畫冊在該書中完整刊印。顧起元的畫記未署年，但是，由該文與焦竑1602年的題記和董其昌1603年的題記緊接著並放的情形來看，其寫作的時間不太可能晚很多。顧起元在題寫完成之後，董其昌還在其上附加題識，所以，顧起元的題寫時間，很可能與董其昌的畫記同時。

42. 柏克萊加州大學的博士候選人Julia Andrews，此時正以崔子忠為題，撰寫博士論文，其專題是崔子忠的道教題材畫作。1978年春季，我開了一門以晚明時期人物畫為題的研討課，Andrews寫了一篇研究崔子忠的學期論文，題目是 "Ts'ui Tzu-chung: The Artist and His Art"，文中為他的博士論文提供了良好的基礎。我在以下所提供的有關崔子忠的資料，便得感謝她所作的研究。亦參見《晚明變形主義畫家作品展》，頁31–33；以及Wai-kam Ho, "Nan-Ch'en Pei-Ts'ui."

43. 按照周亮工的說法（《書影擇錄》，頁242），崔子忠在五十歲時，因疾病纏身而「幾廢亡」，這意味著他享壽不只如此；也因此，依照他卒於1644年來推算，他的生年當在1595年以前。

44. 周亮工，《書影擇錄》，頁242–43。

45. 紀年1638。參見《晚明變形主義畫家作品展》，圖版069，頁414–15。

46. 錢謙益，丁集中，頁533（世界書局版）。資料來源及引文參照上述Julia Andrews的學期論文。

47. 王蒙的《葛洪移居圖》現存北京故宮博物院；參見《中國古代繪畫選集》，圖版69。丁雲鵬的仿本現存台北故宮博物院，參閱Oertling, pp. 294–97 and Pl. 57.

48. 大英博物館有一幅從未出版過的作品，該作似乎與克利夫蘭美術館所藏（參見下一則註釋）崔子忠的畫作一樣，都是根據同一部「粉本」而作，因為大英博物館那件作品的人物組合，跟崔子忠的畫作如出一轍。這通嘲用來說明我所謂的崔子忠與陳洪綬二人都運用粗劣的畫作，以作為創作的來源。

49. 此作現存克利夫蘭美術館；參閱 *Eight Dynasties*, no. 209, pp. 273–74. 亦見 Wai-kam Ho, "Nan-Ch'en Pei-Ts'ui."

50. 此一題識係出自朱彝尊，《曝書亭集》，卷54，頁878–79；此處的資料係參考上述Julian Andrews的學期論文。龔開的畫作現存弗利爾藝廊；參見*Sirén*, vol. 3, Pl. 323–24.

51. 此一現象的討論及例證，參閱《氣勢撼人》，第4章，舉例而言，衣褶的強烈明暗對比，可以見於納達爾（Nadal）所著的*Evangelicae Historiae Imagines*，這部書以圖解的方式，說明了耶穌基督的生平，耶穌會的傳教士將其引進中國，作為輔助宣傳基督教義之用。參見Sullivan, "Some Possible Sources," Fig. 2–3.

52. 考據其生平的最佳著作，乃是黃湧泉的《陳洪綬》及《陳洪綬年譜》二書。已知最完整且觀察最深的著作，則是古原宏伸，〈陳洪綬試論〉一文。其他重要的研究還包括Tseng（曾佑和）；Wai-kam Ho, "Nan-Ch'en Pei-Ts'ui"; Anne Burkus, "Masked Images of the Hero and of the Litterateur Painted by Ch'en Hung-shou", 未出版，這是1978年春季，柏克萊加州大學所開的晚明人物畫研討課上的學期論文。（Anne Burkus刻下正以陳洪綬為題，撰寫博士論文。）以下我對陳洪綬生平的敘述，均參考這些著作。

53. 這些作品包括：一幅描繪秋景山水的扇面，參閱*Restless Landscape*, no. 68；台北故宮博物院所藏的一幅掛軸，參閱《晚明變形主義畫家作品展》，圖版076，此作與藍瑛1620年代的一些作品相似，例如，同書，圖版044、045、046；以及北京故宮博物院的一幅《升庵（即楊慎）簪花圖》，畫中的樹石都很近似藍瑛的風格。

54. 翁萬戈收藏的1619年畫冊，見本書以下的討論；另一部畫冊則歸京都的柳孝氏收藏，其冊頁的紀年從1619至1622不等，畫幅對頁的題識則分由畫家本人與陳繼儒書寫。我並未詳細研究此冊，所以，對於其真偽如何，我持保留態度，不過，此冊的風格大抵與翁萬戈的藏本及1616年的《九歌圖》一致。事實上，在翁萬戈所收藏的1619年畫冊之中，題有年款的那幅冊頁，其紙材、風格、及畫家的名款，均與冊中其他頁幅不同，這使得整部畫冊的紀年產生了疑問；但是，其餘冊頁的落款及印記，似乎都還不可靠，所以，這些畫作可以暫定為陳洪綬初期之作。

55. 有關宜興壺，參閱Therese Tse Bartholomew, *I-hsing Ware,* New York, China Institute in America, 1977. 關於安徽製墨業及墨譜的印行（1588年的《方氏墨譜》、1606年的《程氏墨苑》），參見*Shadows,* pp.26–28.欲參閱《十竹齋箋譜》，共4冊，1644年版，請參考北京1934年的翻印本，後者並增附鄭振鐸所寫的序文。

56. 欲參考全文，請見陳洪綬，《寶綸堂集》，卷1，頁9；黃湧泉，《陳洪綬年譜》，頁56。

57. 現藏台北故宮博物院；參見《氣勢撼人》，圖4.6。

58. 題周昉畫作；參見俞劍華，《畫論類編》，頁139。

59. 此一題識全文，參見《氣勢撼人》，第4章。除此之外，書中並針對此一畫作本身，以及陳洪綬所使用的意象及形式的來源等等，進行了較為詳盡的探討。

60. 參考何惠鑑對此一長篇題識的解說，*Eight Dynasties,* pp. 272–73.

61. 有關《西廂記》的版本與插圖，已有Hiromitsu Kobayashi（小林宏光）的研究；見〈參考書目〉。

62. 全套的插圖，參見鄭振鐸。

63. 例如，可以參閱1638年《宣文君授經圖》（圖7.24）中，位於主人翁背後的屏風畫，或是1630年代

期間，陳洪綬在描繪畫中人物的衣料時，所運用的新奇圖案，如《仙人獻壽》圖（《晚明變形主義畫家作品展》，圖版085）等，

64. 《（景印明崇禎〔1628–44〕本）英雄圖讚》，南京，1949。根據東京內閣文庫的藏本，這套圖畫包含了《三國演義》和《水滸傳》兩部小說的情節。

65. 黃湧泉，《陳洪綬年譜》，頁29–32。此處的紀年，是根據為此卷撰寫題識的作者之一的卒年而訂出的，所以，正確的說法應當是，此卷的繪製時間不晚於1625年。一般都把這套遊戲牌子的創作時間定得很早，但是，這樣的做法並沒有道理可言。

66. 陳洪綬的人物畫可能參考了戲曲的身段傳統之說，上述Anne Burkus的博士論文當中，也有所探討。而有關人物背向觀者的現象，Anne Burkus在未出版的學期論文（參照註52）當中，也有一些有趣的觀察。小林宏光（Hiromitsu Kobayashi）在其1978年的一篇學期論文當中（"Ch'en Hung-shou as Illustrator"），也特別提出，陳洪綬《水滸葉子》係列中的「吳用」形象，乃是源於「七十二賢像」石刻圖；而此一石刻圖乃是仿李公麟的畫作而刻，如今保存在杭州，據說陳洪綬早年曾經研究並臨摹過此一石刻圖畫。

67. 參見Hegel, pp. 1–2 and passim.

68. 唯一的例外是一套刊印於1640年的《西廂記》插圖；參閱Dittrich。跟陳洪綬早期的畫冊一樣，此套版畫無論是在風格細膩度方面，或是對於靜物題材的題趣，以及在意象運用上的曖昧性等等，在在都展現了某些相同之處。

69. 相同的「谿山老蓮洪綬寫」名款，係以粗獷的草書體書寫，不但出現在陳洪綬1638年的《西廂記》插圖中，另外，也出現在約作資同時的《仙人戲壽圖》（《晚明變形主義畫家作品展》，圖版085）；此一名款和書體，也可以跟另外一幅松下人物圖（《中國名畫集》，第4冊）以及紀年1638的《宣文君授經圖》（圖7.24）的題記，作詳細的比較。

70. Chu-tsing Li, "The Freer 'Sheep and Goat,'" pp. 315–19.

71. 參見Pei-yi Wu, p. 86.

72. Plaks, pp. 29 and 52–53.

73. 關於最後這個說法，我很感謝柏克萊加州大學英文系教授Paul Alpers的指點。他肯定了我此處對於「反諷」（irony）的特殊用法，並以歐洲文學作為對比，指出了古羅馬田園詩和荷馬史詩源流之間的關連：很巧妙高明地顛覆了高古的意象，但卻又不減尊崇高古典範之意，而是暗含著批評自己所在時代無能之意。

74. Lynn Struve, in *Chinese Literature: Essays and Articles*, vol. 2, no. l, January, 1980, pp.56–57, fn. 4，文中針對Richard Strassberg的論點，做了摘述。

75. 陳洪綬，〈山谷〉，《寶綸堂集》，卷4，頁22；亦見古原宏伸，〈陳洪綬試論〉。在這一段討論裏，有關陳洪綬在明末清初之際，所持的心態與立場等問題，古原宏伸作了格外敏銳且具說服力的分析，我受益良多。

76. 毛奇齡，轉引自古原宏伸，同上註，頁60。

77. 台北故宮博物院；參見《晚明變形主義畫家作品展》，圖版093。

78. 參見《氣勢撼人》（再版），第4章和圖4.43。

79. 關於袁宏道（1568–1610）和袁宗道（1560–1600），參閱DMB, PP. 1635–38. 有關陶望齡（1562年生，1589年進士）和黃輝（1589年進士），也就是兩位離米萬鍾較遠的知名人士，參閱DMB, p. 136. 愚庵和尚和另外三人，則生平不詳。

80. 關於公安派理論的出色概述，參閱Chaves。

81. Ellen J. Laing, "Neo-Taoism," p. 54.

82. 同上註，Fig. 2.

83. 全文係周亮工之題記，收錄於其《賴古堂書畫跋》（《美術叢書》，初集，第4輯，頁3–4）；亦參考Tseng Yu-ho, p.81。

84. 參見房兆楹對周亮工生平所作之考據，ECCP, PP. 173–74.

85. 譬如，可以參閱《氣勢撼人》，圖4.40。這一系列的構圖有好幾種版本，往往都被歸類為趙孟頫和其他元代大家之作；據我看來，顯然都是明代或明代以後的作品。參見古原宏伸，〈李宗謨筆《陶淵明事蹟圖》卷〉，《大和文華》，67期，1981年2月，頁33–63，文中便刊印了好幾種版本。此一系列有別於那些以陶淵明〈歸去來辭〉為題的插圖作品，例如弗利爾藝廊所藏的宋人手卷（Thomas Lawton, *Chinese Figure Painting*, no. 4. pp. 38–41）陳洪綬手卷的畫題往往被取為該名，頗有誤導之嫌。

86. Tseng Yu-ho, p. 83.

87. 古原宏伸，〈陳洪綬試論〉，第一部分，頁63–69，文中詳細探討了此部畫冊的冊頁、題識、及所用意象等等。整部畫冊及其題識，亦可參閱《晚明變形主義畫家作品展》，圖版099。

88. 《寶綸堂集》，卷2，頁2，此處轉引自古原宏伸。

89. 參見黃湧泉，《陳洪綬年譜》，頁116–18，文中提及陳洪綬為林仲青作夏景山水卷，而〈畫論〉主要的內容也出現在該畫的題記當中。《寶綸堂集》於1888年時重新刊印，並增錄一卷，今日常見者即是此版。畫論一文則見於該文集的《論》部，頁1–2。亦參見陳撰，《玉几山房畫外錄》（成書於1740年左右），收錄於《美術叢書》，初集，第8輯；根據陳撰的版本，則有《畫論類編》，頁139–40之引文。

90. 唐寅在一封書信中提到了自己這著作，而如果我們可以肯定這封書信是出自唐寅的真蹟的話，那麼唐寅就是這其中的一個例外（參見Marc F. Wilson and Kwan S. Wong , *Friends of Wen Cheng-ming: A View from the Crawford Collection*, New York, 1974, pp. 72–75.）。先前我在寫到唐寅時，雖然一度認定此封書信為真（《江岸送別》〔再版〕，頁196），如今，我則傾向於存疑，主要的根據在於，唐寅這麼赫赫有名，而他所寫的重要著作，卻不但失傳，而且，也未見他同代人及後人的傳述，這未免不可思議。

91. 周亮工，《讀畫錄》，收錄於《畫史叢書》，卷1，頁10。

參考書目

以下係正文和註釋當中所使用之簡寫書目；請按作者書名，參考完整之書目資料：

《江岸送別》：高居翰，《江岸送別》

《佩文齋》：《佩文齋書畫譜》

《明畫錄》：徐沁，《明畫錄》

《氣勢撼人》：高居翰，《氣勢撼人》

《無聲詩史》：姜紹書，《無聲詩史》

《畫史叢書》：于安瀾，《畫史叢書》

《畫論類編》：俞劍華編纂，《中國畫論類編》

DMB: *Dictionary of Ming Biography*

ECCP: Arthur W. Hummel, ed., *Eminent Chinese*

Neo-Confucianism: William Theodore de Bary, ed., *The Unfolding of Neo-Confucianism*

Restless Landscape: James Cahill, ed., *The Restless Landscape*

Shadows: James Cahill, ed., *Shadows of Mount Huang*

Symposium: Proceedings of the International Symposium of Chinese Painting

中文參考書目

《十竹齋箋譜》，4 冊，原刊印於 1644 年；北京，1934 年，鄭振鐸為作序文。

于安瀾輯，《畫史叢書》，10 冊，上海，1962 年。

《中國古代繪畫選集》，北京，1963 年。

《中國畫》，北京，1957–60 年，21 冊。

卞文瑜（活躍於 1620–70），《卞潤甫西湖八景》，上海，無出版年。

《天津市藝術博物館藏畫集》，北京，1959 年；《續集》，北京，1963 年。

方于魯，《方氏墨譜》，1588 年。

方聞，〈董其昌與正宗派繪畫理論〉，《故宮季刊》2 卷 3 期（1968 年春），中文頁 1–18，英文頁 1–26。

王世貞，《弇州山人稿》，176 卷，選錄於《佩文齋》，卷 57。

——，《燕閒清賞箋》，收錄於《美術叢書》，第 3 集第 10 輯。

——，《藝苑卮言》，選錄於《畫論類編》，頁 115–117。

王維（699–759），《王摩詰集》，1737 年版。

王穉登，《吳郡丹青志》，1563 年，收錄於《美術叢書》，第 2 集第 2 輯。

朱惠良，《趙左研究》，台北，1979 年。

朱謀垔，《畫史會要》，序文紀年 1631 年。

朱彝尊，《曝書亭集》，1714 年。

何良俊（1506–73），《四友齋畫論》，收錄於《美術叢書》，第 3 集第 3 輯。

何冠五，《田溪書屋藏畫》，上海，1939。

吳修，《論畫絕句》，收錄於《美術叢書》，第 2 集第 6 輯。

吳歷（1638–1718），《墨井畫跋》，選錄於秦祖永編，《畫學心印》，1866 年。

宋濂，《畫原》，部份文字收錄於《佩文齋》，卷 12，頁 24–25。

李日華（1565–1635），《紫桃軒又綴》，約 1523 年。

——，《恬致堂集》，台北，1971 年。

李佐賢，《書畫鑑影》，1871 年。

李流芳，《西湖臥遊圖題跋》，收錄於《美術叢書》，第 1 集第 10 輯。

李開先，《李麓畫品》，1541 年，收錄於《美術叢書》，第 2 集第 10 輯。

李鑄晉，〈項盛謨之招隱詩畫〉，《香港中文大學中國文化研究所學報》，第 8 卷，第 2 期，頁 531–59。

沈周，《滄州趣圖卷明沈周繪》，北京，1961 年。

沈顥，《畫塵》，收錄於《美術叢書》，第 1 集第 6 輯。

汪世清與汪聰輯錄，《漸江資料集》，合肥，1964 年。

《佩文齋書畫譜》，100 卷，孫岳頒等輯撰（成書於 1708 年）。

周亮工，《書影擇錄》，收錄於《美術叢書》，第 1 集第 4 輯。

——，《讀畫錄》，4 卷，收錄於《畫史叢書》。

周履靖，《天形道貌》，1598 年，部分文字刊於《畫論類編》，頁 495。

屈志仁編，《至樂樓藏明遺民書畫》，香港中文大學文物館，1975 年。

《明人肖像畫》，上海，1979 年。

《松江府志》，1817 年。

邵彌（約活躍於 1620–60），《邵僧彌山水冊》，上海，商務印書館，1939 年。

《金陵梵剎志》，1627 年。

俞劍華輯，《中國畫論類編》，2 冊，北京，1957 年。

姜紹書，《無聲詩史》（書跋紀年 1720 年），收錄於《美術叢書》。

《故宮書畫集》，45 冊，北京，1930–36。

洪業，《勺園圖錄考》，哈佛燕京學社引得特刊 5（1933 年）。

《美術叢書》，鄧實與黃賓虹輯錄，1912–36 年。

唐志契，《繪事微言》，1629 年，收錄於《美術叢書》。

夏文彥，《圖繪寶鑑》，序文紀年 1365，5 卷，第 6 卷係由韓昂於 1519 編纂。

徐沁，《明畫錄》，書跋紀年 1673 年，收錄於《美術叢書》，第 3 集第 7 輯。

《神州大觀》，16 冊，上海，1912–21。

秦祖永，《桐陰論畫》（1866 年），上海重刊本，1918 年。

袁宏道，《袁中郎集》，選錄於《畫論類編》，第 1 冊，頁 29。

高居翰，《江岸送別：明代初期與中期繪畫（一三六八～一五八〇）》，台北，石頭出版股份有限公司，
　　1999 年。

——，《氣勢撼人：十七世紀中國繪畫中的自然與風格》，台北，石頭出版股份有限公司，1994 年。

——，《隔江山色：元代繪畫（一二七九～一三六八）》，台北，石頭出版股份有限公司，1994。

康伯父，《繪妙》，序文 1580 年，收錄於《藝術叢編》，第 1 集，第 13 冊。

張庚，《圖畫精意識》，收錄於《畫史叢書》，第 2 集第 2 輯。

張庚輯，《國朝畫徵錄》，序文紀年 1739，上海重刊本，1963；亦收錄於《畫史叢書》。

《教育部第二次全國美術展覽會專集第一種：晉唐五代宋元明清名家書畫集》，序文 1937 年（展覽之時），
　　商務印書館，1943 年。

啟功，〈戾家考〉，收錄於《藝林叢錄》，第 5 冊，1964 年，頁 196–205。

《晚明變形主義畫家作品展》，台北，故宮博物院，1977 年。

莫是龍（訛傳），《畫說》，1610 年，收錄於《美術叢書》，第 4 集第 1 輯。

郭熙，《林泉高致》，收錄於《美術叢書》，第 2 集第 7 輯。

《陳洪綬畫冊》，徐邦達為作導言，北京，1959 年。

陳卓載，《明代肖像畫》，南京，1978 年。

陳烺《讀畫輯略》序文寫於 1895 年，收錄於《清畫傳輯佚三種附引得》哈佛燕京學社引得特刊 8（1934
　　年）。

陳撰輯，《上几山房畫外錄》，收錄於《美術叢書》，第 1 集第 8 輯。

陸心源（1834–94），《穰梨館過眼錄》，1892 年，40 卷，續集 16 卷。

彭蘊燦（1780–1840），《歷代畫史彙傳》，上海重刊本，約 1910 年。

《景印明崇禎本英雄圖讚》，南京，1949。

《畫旨》，參見「董其昌」條。

程大約，《程氏墨苑》，1904 年。

項元汴（1525– 約 1602），《蕉窗九錄》，收錄於《藝術叢編》，第 1 集，第 29 冊。

黃湧泉，《陳洪綬》，上海，1958 年，收錄於《中國畫家叢書》系列。

——，《陳洪綬年譜》，北京，1960 年。

董其昌，《畫旨》，收錄在其《容臺集》別集之中。

——，《畫眼》，收錄於《美術叢書》，第 1 集第 3 輯。

——，《畫禪室隨筆》，序文紀年 1720 年，上海重刊本，1908 年。

——，《論畫瑣言》，收錄於「鄭元勳」。

詹景鳳，《東圖玄覽編》（約 1600 年），收錄在《美術叢書》，第 5 集第 1 輯。

《嘉興府志》，1879 年。

趙左（約活躍於 1605–30），《趙文度山水冊》，上海，1929 年。

鄭元勳，《媚幽閣文娛》，1627 年。

鄭振鐸編，《中國版畫選》，北京，1958 年。

錢謙益（1582–1664），《列朝詩集》，1649 年，上海重刊本，1910 年。

薑畦（筆名），〈傅青主論書語錄〉，收錄於《藝林叢錄》，第 6 冊，1966 年，頁 179–82。

謝稚柳，〈北行所見書畫瑣記〉，《文物》，1963 年，第 10 期，頁 30–34。

謝肇淛，《五雜俎》，2 冊，上海，1959 年。

藍瑛等人編纂，《圖繪寶鑑續纂》，成書於清初時期，收錄於《畫史叢書》，第 4 冊。

顏娟英，《藍瑛與仿古繪畫》，國立台灣大學碩士論文，1971 年。

龐元濟，《虛齋名畫錄》，1919 年，16 卷，續集 4 卷，1924 年；補遺，1925 年。

《藝術叢編》，24 冊，楊家洛主編，台北，序文 1962 年。

《勸戒圖說》，晚明出版？收錄於《中國版畫史圖錄》，第 15 冊。

嚴羽，《滄浪詩話》，收錄於毛晉（1599–1659）編纂，《津逮秘書》。

顧起元（1565–1628），《客座贅語》，書跋 1618 年。

顧凝遠，《畫引》，收錄於《美術叢書》，第 1 集第 4 輯。

龔賢，《柴丈人畫訣》，收錄於《畫苑祕笈》，吳辟疆編輯，台灣重刊本，1959 年。

西文書目

Araki, Kenzo. "Confucianism and Buddhism in the Late Ming." In *Neo-Confucianism*, pp. 39–66.

Barnhart, Richard. "Survival, Revivals, and the Classical Tradition of Chinese Figure Painting." In *Symposium*,
　　pp. 143–247.

Berger, Patricia. "Real and Ideal: Intellectual Solutions in the Late Ming." In *Restless Landscape*, pp. 29–37.

Boston Museum of Fine Arts. *Portfolio of Chinese Paintings in the Museum.* Vol.1 (*Han to Sung Periods*), Kojiro Tomita, ed., Boston, 1933, 2nd enlarged ed., 1938; vol.2 (*Yüan to Ch'ing Periods*), Kojiro Tomita and Hsien-chi Tseng, eds., Boston, 1961.

Braun, Georg (fl. 1593–1616) and Franz Hogenberg (d. 1590). *Civitates Orbis Terrarum.* Antwerp, 1572–1618. Facsimile reprint, with an introduction by R. A. Skelton. Amsterdam, 1965. Also published as: *Old European Cities: Thirty-two 16th Century City Maps and Texts from the Civitates Orbis Terrarum.* Rev. ed., London, 1965.

Bush, Susan. *The Chinese Literati on Painting: Su Shih (1037–1101) to Tung Ch'i-ch'ang (1555–1636).* Cambridge, Mass., 1971.

Cahill, James. *Chinese Painting.* Lausanne, 1960.

——. *The Compelling Image: Nature and Style in Seventeenth-Century Chinese Painting.* Cambridge, Mass., Harvard University, 1982.

——. "The Early Styles of Kung Hsien." *Oriental Art*, vol. XVI, no.1, Spring 1970, pp.51–71.

——. *Fantastics and Eccentrics in Chinese Painting.* New York, Asia House Gallery, 1967.

——. *Hills Beyond a River: Chinese Painting of the Yüan Dynasty, 1279–1368.* New York and Tokyo, 1976.

——. *An Index of Early Chinese Painters and Paintings.* Berkeley and London, 1980.

——, ed. *The Restless Landscape: Chinese Painting of the Late Ming Period.* Exhibition catalogue: University Art Museum, Berkeley, Calif., University Art Museum, 1980.

——, ed. *Shadows of Mount Huang: Chinese Painting and Printing of the Anhui School.* Berkeley, Calif., University Art Museum, 1980.

——. "Some Aspects of Tenth Century Painting as Seen in Three Recently Published Works." Paper for the International Conference on Sinology, Taipei, Academia Sinica, 1980.

——. "Style as Idea in Ming-Ch'ing Painting." In Maurice Meisner and Rhoads Murphey, eds., *The Mozartian Historian: Essays on the Works of Joseph R. Levenson*, pp.137–56, Berkeley and London, 1976.

——. "Three Late Ming Albums and Topographical Painting in China." Paper for Rosenwald Symposium on the Illustrated Book, Library of Congress, Center for the book, May 1980.

——. "Tung Ch'i-ch'ang's 'Southern and Northern Schools' in the History and Theory of Painting: a Reconsideration." Paper presented at the conference "The 'Sudden/Gradual' Polarity As a Recurrent Theme in Chinese Thought ," Institute of Transcultural Studies, Los Angeles, May 1981.

——. "Wu Pin and His Landscape Paintings." In *Symposium*, pp. 637–85.

Chank Kuang-yuan. "Chang Jui-t'u (1570–1641): Master Painter-Calligrapher of the Late Ming." Translated by David H. McClung in *National Palace Museum Bulletin,* Part I in vol. XVI, no.2, May–June , 1981, pp. 1–22; Part II in vol. XVI, no.3, July–August, 1981, pp. 1–18; part III in vol. XVI, no.4, September–October, 1981, pp. 1–13.

Chaves, Jonathan. "The Panoply of Images: A Reconsideration of the Literary Theory of the Kung-an School." Paper for Conference on Chinese Theories of the Arts in China; York, Maine, 1979.

Ch'ien, Edward T. "Chiao Hung and Revolt Against Ch'eng-Chu Orthodoxy." In *Neo-Confucianism*, pp. 271–303.

Chinese Art Treasures: A Selected Group of Objects from the Chinese National Palace Museum and the Chinese National Central Museum, Taichung, Taiwan. Geneva, 1961.

Chou Ju-hsi. *In Quest of the Primordial Line: Genesis and Content of Tao-chi's "Hua yülu."* Doctoral

dissertation. Princeton, 1970.

Clapp, Anne de Coursey. *Wen Cheng-ming: The Ming Artist and Antiquity. Artibus Asiae*, Supplementum XXXIV, Ascona, 1975.

de Bary, William Theodore, "Individualism and Humanitarianism in Late Ming Thought." In de Bary, ed. *Self and Society in Ming Thought*. New York, 1970, pp. 145–247.

⸻ , ed. *Self and Society in Ming Thought*. New York, 1970.

⸻ , ed. *The Unfolding of Neo-Confucianism*. New York, 1975.

Dennerline, Jerry. *The Chia-ting Loyalists: Confucian Leadership and Social Change in Seventeenth-Century China*. New Haven, 1981.

Dictionary of Ming Biography; see Goodrich, B. Carrington, ed.

Dittrich, Edith. *Hsi-hsiang chi:Chinesische Farbholzschnitte von Min Ch'i-chi,1640*. Cologne, 1977.

Edward, Richard, ed. *The Art of Wen Cheng-ming*. Ann Arbor, 1976.

Eight Dynasties of Chinese Painting: The Collection of the Nelson Gallery-Atkins Museum, Kansas City, and the Cleveland Museum of Art. With essays by Wai-kam Ho, Sherman E. Lee, Laurence Sickman and Marc F. Wilson. Ceveland,1980.

Elvin, Mark. *The Pattern of the Chinese Past: A Social and Economic Interpretation*. Stanford, Calif., 1973.

Eminent Chinese of the Ch'ing Period (1644–1912); see Hummel, Arthur W., ed.

Fong, Wen. "Archaism as a 'Primitive' Style." In Christian Murck, ed., *Artists and Traditions,* pp.89–109.

⸻ . "River and Mountains After Snow: Attributed to Wang Wei." *Archives of Asian Art*, XXX, 1976–77.

Fu, Shen. "An Aspect of Mid-Seventeenth Century Chinese Painting: The 'Dry Linear' Style and the Early Work of Tao-chi." In *Journal of the Institute of the Chinese University of Hong Kong,* no.8, Dec.1976.

⸻ . "A Study of the Authorship of the so-called 'Hua-shuo' Painting Treatise." In *Symposium*, pp.85–115.

⸻ . "Wang To and His Circle: The Rise of Northern Connoisseur-Collectors." Paper presented at the Symposium on Chinese Painting, Cleveland, March, 1981.

Fu, Shen and Marilyn Fu. *Studies in Connoisseurship: Chinese Paintings from the Arthur M. Sackler Collection*. Exhibition catalogue: Princeton University Art Museum, Princeton, 1973.

Fu, Shen, et al. *Traces of the Brush: Studies in Chinese Calligraphy*. Exhibition catalogue: Yale University Art Gallery, New Haven, 1977.

Gombrich, Ernst . *Art and Illusion: A Study in the Psychology of Pictorial Representation*. New York, 1961: Princeton , 2nd ed. 1969.

Goodrich, L. Carrington, and Chaoying Fang, eds. *Dictionary of Ming Biography, 1368–1644*. 2 vols. New York, 1976.

Greenblatt, Kristin Yü. "Chu-hung and Lay Buddhism in the Late Ming." In *Neo-Confucianism*, pp. 93–140.

Hegel, Robert E. *The Novel in Seventeenth Century China*. New York, 1972.

Ho Ping-ti. *The Ladder of Success in Imperial China*. New York, 1962.

Ho, Wai-kam. "Nan-Ch'en Pei-Ts'ui: Ch'en of the south and Ts'ui of the North." In *The Bullentin of the Cleveland Museum of Art*, vol.49, no.1, Janurary 1962, pp.2–11.

⸻ . "Tung Ch'i-ch'ang's New Orthodoxy and the Southern School Theory." In Christian Murck, ed., *Artists and Traditions* ,pp.113–29.

Hong Kong City Museum and Art Gallery. *Exhibition of Paintings of the Ming and Ch'ing Periods*, 1970.

Huang, Ray. "Ni Yüan-lu:'Realism' in a Neo-Confucian Scholar-Statesman," in de Bary, ed., *Self and Society in*

Ming Thought, New York, 1970, pp. 415–49.

Huizigna, Johan. *Homo Ludens: A Study of the Play Element in Culture.* Boston, 1955.

Hummel, Arthur W., ed. *Eminent Chinese of the Ch'ing Period (1644–1912).* 2 vols. Washington, D.C., 1943–44.

Karlgren, Bernard. *The Book of Odes.* Stockholm, 1950.

Kobayashi, Hiromitsu. *Ch'en Hung-shou's Illustrations to the 1639 Hsi-hsiang chi.* Master's thesis, University of California, Berkeley, 1979.

—— and Samantha Sabin. "The Great Age of Anhui Printing." In Shadows, pp.25–33.

Kohara, Hironobu. "Two or Three Problems Concerning the 'Snow on the Plank Bridge' (Road to Shu) Pictures: The Compositional Method of the Soochow Prints." (In Japanese.) In *Yamato Bunka*, no.58, August 1973, pp. 9–23.

K'ung Shang-jen. *The Peach Blossom Fan.* Translated by Ch'en Shih-hsiang and Harold Acton, with the collaboration of Cyril Birch. Berkeley, 1976.

Kurokawa Institute of Ancient Cultures, Ashiya, Japan. *Collection of Chinese Paintings in Ming and Ch'ing Dynasties.* 1954.

Laing, Ellen Johnston. "Biographical Notes on Three Seventeenth Century Chinese Painters." Renditions, no.6, Spring, 1976, p.107–10.

——. "Neo Taosim and the 'Seven Sages of the Bamboo Grove' in Chinese Painting." *Artibus Asiae*, XXXVI, no. 1 & 2 (1974), pp. 5–54.

——. "Real or Ideal: The Problem of the 'Elegant Gathering in the Western Garden' in Chinese Historical and Art Historical Records." In *Journal of the American Oriental Society*, 88:3, July–Sept. 1968, pp. 419–35.

Langer, Susanne. *Feeling and Form: A Theory of Art.* New York, 1953.

Ledderose, Lothar. *Mi Fu and the Classical Tradition of Chinese Calligraphy.* Princeton, 1979.

Lee, Sherman E. *The Colors of Ink: Chinese Paintings and Related Ceramics from the Cleveland Museum of Art.* N.Y., Asia Society, 1974.

——. *A History of Far Eastern Art.* New York, 1964.

Li, Chu-tsing. "The Freer 'Sheep and Goat' and Chao Meng-fu's Horse Paintings." *Artibus Asiae*, XXX, 1968, no.4, pp. 279–346.

——. "Rocks and Trees and the Art of Ts'ao Chih-po." *Artibus Asiae,* XXIII, no.3/4 (1960), pp.153–208.

——. *A Thousand Peaks and Myriad Ravines: Chinese Paintings in the Charles A. Drenowatz Collection.* 2 vols. Artibus Asiae. Supplementum XXX, Ascona, 1974.

Lippe, Aschwin. "Ch'en Hsien,Painter of Lohans." *Ars Orientalis*, V, 1963, pp. 255–58.

Loehr, Max. "Phases and Content in Chinese Painting." In *Symposium*, pp. 285–311.

Lowe Art Museum, University of Miami, Florida. *Ancient Chinese Painting.* 1973.

Lynn, Richard John. "Orthodoxy and Enlightenment: Wang Shih-chen's Theory of Poetry." In *Neo-Confucianism,* pp. 217–69.

——. "The Use of 'Sudden' and 'Gradual' in Chinese Poetics: An Examination of Traditional Critical Texts." Unpublished paper presented at the conference, "The Sudden Gradual Polarity: A Recurrent Theme in Chinese Thought." Institute for Transcultural Studies, Los Angeles, California, May, 1981.

Maeda, Robert. "The 'Water' Theme in Chinese Painting." *Aritbus Asiae*, XXXIII, no. 4 (1971), pp. 240–90.

Mather, Richard, trans. *Shih-shuo huin-yu: A New Account of Tales of the World.* Minneapolis, 1976.

Murck, Christian, ed. *Artists and Traditions: Uses of the Past in Chinese Culture.* Princeton, 1976.

Nadal, Geronimo(1607–80). *Evangelicae Historiae Imagines.* Antewerp, 1593.

Oertlings, Sewall Jerome III. *Ting Yun-peng: A Chinese Artist of the Late Ming Dynasty.* Doctoral Dissertation, University of Michigan, 1980.

Ortelius, Abraham. *Teatrum Orbis Terrarum.* Antwerp, 1579.

Paine, Robert Treat Jr. "The Ten Bamboo Studio." *Archives,* V. 1961, pp. 39–54.

Pang, Mae Anna Quan. "Late Ming Painting Theory." In *Restless Landscape.* pp. 22–28.

——— . *Wang Yüan-ch'i (1642–1715) and Formal Construction in Chinese Landscape Painting.* Doctoral dissertation, University of California, Berkeley, 1976.

Pelliot, Paul. "La Peinture et la Gravure européennes cn chine au temps de Mathieu Ricci." *Toung Pao,* 1920–21, pp. 1–18.

Perterson, Willard J. Bitter Gorud: Fang I-chih and the Impetus for Intellectual Change. New Haven, 1979.

——— . *Fang I-chih's Response to Western Knowledge.* Doctoral dissertation, Harvard University, 1970.

——— . "Fang I-chih: Western Learning and the'Investigation of Things.'" In *Neo-Confucianism,* pp. 369–411.

Plaks, Andrew. "Shui-hu chuan and the Sixteenth-century Novel Form: An Interpretive Reappraisal." In *Chinese Literature: Essays, Articles, Review*, vol. 2, no. 1, January 1980, pp.3–53.

Proceedings of the International Symposium on Chinese Painting (Symposium at the National Palace Museum, Republic of China, 1970). Taipei, 1972.

Riely, Celia C. "Tung Ch'i-chang's Ownership of Huang Kung-wang's 'Dwelling in the Fu-chun Mountains.'" *Archives of Asian Art,* 28 (1974–75), pp. 57–76.

Rowley, George. *Principles of Chinese Painting.* 2nd ed., Princeton, 1959.

Shimada, Sh jir . "Concerning the I-P'in Style of Painting." Translated by James Cahill, in *Oriental Arts,* n.s., vol. VII, no.2, Summer 1961, PP. 66–74; vol. VIII, no.3, Autumn 1962, pp. 130–37; and vol. X, no. 1, Spring 1964, pp. 19–26.

Sirén, Osvald. *Chinese Painting: Leading Masters and Principles.* 7 vols. London, 1956–58.

Sullivan, Michael. *The Meeting of Eastern and Western Art.* Greenwich, Conn., 1973.

——— . "Some Possible Sources of European Influence on Late Ming and Early Ch'ing Painting." In *Symposium,* pp. 593–633.

Tseng, Yu-ho. "A Repor on Ch'en Hung-shou." *Archives of the Chinese Art Society of America,* vol. XIII, 1595, PP. 75–88.

Tu Wei-ming, " 'Inner Experience'—The Basis of Creativity in Chinese Philosophy." In Murck.

Waley, Artyur. *Three Ways of Thought in Ancient China.* London,1939.

Weng, Wango H.C. *Gardens in Chinese Art,* N.Y. China House Gallery, 1968.

Whitbeck, Judith."Calligrapher-Painter-Bureaucrats in the Late Ming." In *Restless Landscape,* pp. 115–22.

——— . "Political Culture and Aesthetic Activity." In *Restless Landscape,* pp. 38–40.

Whitfield, Roderick. "Chang Tse-tuan's 'Ch'ing-ming Shang-ho t'u.'" In *Symposium,* pp. 351–90.

Woodson, Yoko. "The Problem of Western Influence." In *Restless Landscape,* pp. 14–18.

Wu, Nelson I. "The Evolution of Tung Ch'i-ch'ang's Landscape Style as Revealed by His Works in the National Palace Museum." In *Symposum,* pp.1–51.

——— . "Tung Ch'i-chang (1555–1636): Apathy in Government and Fervor in Art." In A. F. Wright and D.C. Twitchett, eds., *Confucian Personalities,* Stanford, Calif., 1962, pp. 260–93.

Wu, Pei-yi. "The Spiritual Autobiography of Te-ch'ing." In *Neo-Confucianism*, pp. 67–92.

Yashiro, Yukio, ed. *Art Treasures of Japan*. Tokyo, 1960.

日文書目

《上野有竹齋蒐集中國書畫圖錄》，京都，1966 年。

《小萬柳堂劇蹟》，東京，1914 年。

《中國名畫集》，田中乾郎編纂，圖版為大村西崖所收藏，8 冊，東京，1935 年。

《支那南畫大成》，23 冊，東京，1937 年。

古原宏伸，〈陳洪綬試論〉，收錄於《美術史》，第 62 期，1966 年，頁 56–70，以及第 64 期，1967 年，頁 113–28。

古原宏伸等著，《王維》，《文人畫粹編》第 1 冊，東京，1976 年。

米澤嘉圃，〈中國近世繪畫と西洋畫法〉，《國華》，第 585、687、688 期（1949 年 4 月～7 月）。

《明清の繪畫》，東京，1964。

阿部房次郎、阿部孝次郎合編，《爽籟館欣賞》，6 卷，大阪，1930–39 年。

《南宗名畫苑》，35 冊，東京，1904–10 年。

《唐宋元明名畫大觀》，2 冊，東京，1929 年。

《黃檗文化》，宇治，萬福寺，1972 年。

諸橋轍次，《大漢和辭典》，13 冊，東京，1957–60。

橋本末吉，《橋本收藏明清畫目錄》，東京，1972 年。

圖序

索引

七劃

八劃

十三劃

十五劃

十六劃

國家圖書館出版品預行編目（CIP）資料

山外山：晚明繪畫(一五七0-一六四四) / 高居翰(James Cahill)作；
王嘉驥翻譯. -- 再版. -- 臺北市：石頭, 2013.06
　　　面；　　公分
　譯自：The distant mountains : Chinese painting of the late Ming
　　　Dynasty, 1570-1644

　ISBN 978-986-6660-27-6(平裝)

　1.繪畫史　　2.明代

940.9206　　　　　　　　　　　　　　　　102013217